1962년 부산에서 태어나 축구를 사랑한 소년에서 얼치기
문학청년이 된 그는 소설가가 되어볼 요량으로
국어국문학과에 진학했지만 자신의 재능
되었다. 대학을 다니던 동안 강의실에 들
되지 않았고, 그보다 더 많은 시간을 술집
같은 대학의 음악대학원 음악학과에 들어

　　대학원을 마친 후 그전까지는 별로 관심이 없던
영화에 꽂혀 무작정 영화판으로 들어가 '장산곶매'라는
독립영화집단의 일원이 되어 〈오! 꿈의 나라〉와 〈파업전야〉,
그리고 〈닫힌 교문을 열며〉 같은 '불법 영화'들을 만들어
배포하다 영화법 위반으로 기소되었다. '영화를 상영하기
위해 사전에 심의를 받아야 한다'는 영화법의 조항이
사상과 표현의 자유를 보장하는 헌법에 위배된다고 우겨
위헌제청을 내고 1995년 헌법재판소에서 승소함으로써
사실상의 검열기관이었던 '공연윤리심의위원회'를 철폐하는
계기를 제공했다. 물론 이것은 그의 노력이라기보다는
변호인 김형태의 공적이지만 그리 짧지 않은 그의 일생에
유일하게 조국에 기여한 사항일 것이다. 독립영화 활동과
더불어 에로영화 대본도 쓰고, 방송드라마와 다큐멘터리도
만들었으며 『상상』이나 『리뷰』 같은 별 영향력 없는 문화잡지도
만들었고, 졸지에 대중음악평론가가 되는 한편으로 수많은
공연을 기획하고 연출하며 갑종근로소득세를 내지 않는 삶을
악착같이 유지했다.

　　계속된 폭음으로 2004년 대동맥이 파열되는 참사를
겪으며 생사의 경계선을 오간 이후로는 '덤'과 같은 여생을 살고
있다. 긴 요양 생활 동안 명리학命理學을 접했고, 다시 서울로
복귀한 후에는 이태원에서 5년간 와인클럽을 열기도 했다.
이때의 경험을 바탕으로 김어준의 '벙커1'에서 '전복과 반전의
순간'을 필두로 한 음악 강의와, 와인 및 축구 강의, 그리고
'좌파명리학'이라는 이름의 명리학 강의와 팟캐스트도 열었다.

　　호는 의박意薄이며 자는 산만散漫이어서 나이 50이 넘도록
책 한 권 쓰지 못하다, 첫 책으로『전복과 반전의 순간』을 냈다.
이후『명리-운명을 읽다: 기초편』,『명리-운명을 조율하다:
심화편』,『강헌의 한국대중문화사 1·2』등을 출간했다.

전복과 반전의 순간

전복과 반전의 순간 Vol.2

강헌 지음

2017년 4월 19일 초판 1쇄 발행
2019년 6월 24일 초판 2쇄 발행

펴낸이 한철희
펴낸곳 돌베개
등록 1979년 8월 25일 제406-2003-000018호
주소 (10881) 경기도 파주시 회동길 77-20 (문발동)
전화 031-955-5020
팩스 031-955-5050
홈페이지 www.dolbegae.co.kr
전자우편 book@dolbegae.co.kr
블로그 imdol79.blog.me
트위터 @dolbegae79
페이스북 /dolbegae

주간 김수한
편집 김서연·남미은
녹취 송미란
표지 디자인 김동신
본문 디자인 김동신·이연경
마케팅 심찬식·고운성·조원형
제작·관리 윤국중·이수민
인쇄·제본 상지사 P&B

ISBN 978-89-7199-803-8 04600
ISBN 978-89-7199-804-5 세트

이 도서의 국립중앙도서관 출판예정도서목록(CIP)은 서지정보유통지원시스템 홈페이지
(http://seoji.nl.go.kr)와 국가자료공동목록시스템(http://www.nl.go.kr/kolisneb)에서 이용하실 수
있습니다.(CIP제어번호: CIP2017006528)

85쪽 도판 출처 - 국립민속박물관(http://nfm.museum.go.kr/nfm/getDetailArtifact.do?MCSJGBNC=P
S01002001001&MCSEQNO1=055266&MCSEQNO2=000&SEARCH_MODES=KEYWORDS)

책값은 뒤표지에 있습니다.

정복과 반격의 순간 Vol.2

강헌이 주목한
음악사의 역사적 장면들

MUSIC
IN HISTORY
HISTORY IN
MUSIC

돌베개

음악 또한

인간이 만들어낸

하나다.

시행착오의
존재인

수많은
역사적 생산물 중

강헌

일러두기

[1] 이 책은 서울 벙커1에서 이루어진 '전복과 반전의 순간' 강의를 바탕으로 합니다. 단, 책으로 펴내는 과정에서 문맥의 흐름을 전체적으로 재정비하고 관련 내용을 보완했습니다.

[2] 본문의 주는 녹취자와 편집자가 1차 정리하여 저자의 확인을 거친 것으로, 주에서 밝힌 기본정보는 인터넷 포털사이트 및 백과사전 등을 교차 참조했습니다.

[3] 노래와 개별 곡명, 영화 등에는 홑꺾쇠표(〈〉)를 사용했고, 오페라와 교향곡, 앨범 등에는 겹꺾쇠표(《 》)를 사용했으며, 책과 잡지, 희곡 작품 등에는 겹낫표(『』), 시와 소설 등 개별 작품과 논문 등에는 홑낫표(「」)를 사용했습니다.

[4] 클래식 음악작품은 곡명의 한글명과 원어를 병기했으며, 작품번호 또한 함께 표시했습니다.
예)《교향곡 제5번 E단조 Op. 64》Symphony No. 5 in E minor, Op. 92

[5] 인명과 지명을 포함한 외래어는 원칙적으로 국립국어원의 외래어 표기법을 따랐으나, 이미 굳어진 몇몇 경우는 예외로 했습니다.
예) 리듬앤드블루스 → 리듬앤블루스, 솔 → 소울, 무소륵스키 → 무소르그스키

[6] 저작권자 및 사용의 권한을 갖는 이와 연락이 닿지 않은 본문의 이미지 사용에 관해서는 추후 정보가 확인되는 대로 적법한 절차를 밟겠습니다.

책을 펴내며

"나는 이 책을 통해
음악사의 전복과 반전이
어떤 동기와 역학으로
일어나는지, 그것이 어떻게
정치경제적 요소와의
상호작용을 이끌어내는지
보여주고자 한다."

2015년 여름에 첫 권을 선보인 데 이어(감동스럽게도 그게 내 생애의 첫 책이었다) 2권이라 할 수 있는『전복과 반전의 순간 Vol.2』를 내게 되었다. 3년 전쯤, 당시는 대학로에 자리 잡고 있던 '벙커1'에서 강연할 때만 해도 이렇게 책이 되어 나올 줄은 정말이지 예상하지 못했다. 나의 기대를 훌쩍 뛰어넘는 관심과 반응을 보여준 독자분들께 감사드린다. 특히 1권 2장과 관련해 꼼꼼히 고증해주신 강릉의 음악애호가(그분의 뜻으로 실명을 언급하지 못함을 양해 바란다)께 큰 신세를 졌고 그 외에도 많은 분의 도움으로 쇄를 거듭할 때마다 수정에 수정을 더할 수 있었다. 이분들은 요즘 같은 시대에 이런 책을 과연 누가 읽을까 하는 마음이 한편에 있었던 나 자신을 부끄럽게 만들었다. 이 반성이 이번 책을 좀더 충실하게 만드는 데 기여했기를 스스로에게 바란다.

1권에서 나는 재즈와 로큰롤을 통해 어떻게 마이너리티 문화가 인류의 음악사를 전복시켰는지, 그 젊음의 음악이 통기타를 영매로 이 땅의 음악적 지형도를 어떻게 바꾸었는지 추적했다. 그리고 마이너리티의 반란이 일기 전까지 세계 음악의 권력으로 군림하던 클래식의 기나긴 역사에서 모차르트와 베토벤이라는 두 돌출적 뮤지션이 어떻게 기존 체제 내에 균열과 전복을 가져왔는지 검토했다. 또한 마지막 장에서는 윤심덕의 〈사의 찬미〉와 이난영의 〈목포의 눈물〉을 중심으로 한반도 음악사에서는 근대가 어떤 표정으로 불쑥 등장했는지 밝혀보려 했다.

2권에선 더 깊이 파고든다. 1장에서는 19세기 후반 서구문명의 후발주자였던 러시아에서 무소르그스키를 위시해 이른바 '러시아 5인조'가 제기한 것, 곧 '중심에 대한 주변의 문제의식'과 1945년 한국의 해방공간에서 '조선음악가동맹'이라는 이름으로 일어난 서구적 근대에 대한 궁극적 답변으로서의 민족음악운동을 묶어, 주변부에서 이루어진 장렬한 음악철학적 독립선언을 살펴볼 것이다.

2장의 키워드는 1980년대에 서구와 한국의 대중음악 현장에서 벌어진 주류와 비주류의 공존 혹은 그것을 넘어선 상생이다. 마이클 잭슨과 U2, 조용필과 들국화로 요약될 수 있는 1980년대는 주류 진영의 제국주의적 영토 확장과 비주류 진영의 극적 다양화가 환각적으로 펼쳐졌던 시대다. 주류와 비주류 간의 상생적 조화가 얼마나 놀라운 음악적 풍요로움을 만들어내는지 주목해볼 필요가 있다.

3장은 엘리트주의가 기존의 관습이나 권력에 복무하지 않고 자신의 기득권을 포기하고자 했을 때, 다시 말해 비판적 이성으로 새로운 세계를 구축하려는 열망을 조직화했을 때 음악사에 새겨진 가장 지성적인 혁명의 순간을 다룬다. 쇤베르크를 태두로 하는 신新빈악파의 무조성주의와 1940년대와 1950년대 미국의 비밥이 내보인 '위대한 거절'이 바로 그러한 예술적 태도다. '대중에게 엘리트주의는 어떻게 받아들여지는가' 하는 문제다.

마지막 4장은 오페라의 영광을 대체한 최후의 무대 콘텐츠, 뮤지컬을 이야기한다. 20세기 당시 음악의 열등국가로 취급받던 영국과 미국이 더불어 만든 이 거대한 양식 '뮤지컬'은 영화 매체에 버금갈 정도로 어마어마한 산업적 시장을 창출했다. 뮤지컬이라는 신상품이 지닌 미학적·산업적 의미가 무엇이었는지를 그 남루한 탄생의 역사부터 찬찬히 살펴본다.

『전복과 반전의 순간』 두 번째 책을 출판하게 해준
돌베개 출판사와 한철희 대표님께 감사한다.
더불어 강연의 녹취와 방대한 주석을 다는 일에
엄청난 도움을 준 송미란과 교정교열을 맡아준 남미은
님에게 고마움을 전한다. 그리고 첫 번째 책에서 미처
감사함을 전하지 못한 분들이 있다. 먼저, 기획부터
마케팅까지 종횡무진한 마케팅부의 고운성 과장과
보잘것없는 텍스트가 아슬아슬하게 품격을 갖출 수
있도록 만들어준 이 책의 디자이너 분들, 김동신과
이은정 그리고 이연경 님에게 진심으로 감사드린다.
마지막으로 지난해 더운 여름 내내 게을러터진 필자로
인해 복장이 두세 번은 터졌을 편집자 김서연과 주간
김수한 님께 심심한 감사를 전한다. 사람이라는 게 참,
잘 바뀌지 않더라고요.

몇 번의 계절이 더 남았을지는 아무도 알 수 없다.
하지만 이 두 분과의 인연은 아마도 영원하리라.
남진의 〈가슴 아프게〉를 좋아하는 아버지, 평생 3분
이상은 이야기를 나눠본 적이 없지만 나에게 무한한
자유를, 그리고 내가 하고 싶은 일을 마음껏 할 수
있도록 가진 모든 것을 지원해주셨다. 패티김 노래가
'십팔번'인 어머니, 지식과 예술의 즐거움 그리고
인간에 대한 측은지심을, 내가 걸음마를 막 시작할
때부터 상속해주셨다. 내가 받은 것의 100분의 1도
못 돌려드린, 강길만과 이조이 두 분에게 이 작은
책을 바친다.

2017년,
봄을 앞두고
강헌

차례

민족음악을 향한 멀고도 험한 길

'러시아 5인조'와 '조선음악가동맹'

제국주의와 함께 밀어닥친
서구중심주의의 열풍 속에서
자기 정체성을 지니고 새로운 음악사를
창조하려 한 이들이 있다.
'러시아 5인조'와 '조선음악가동맹'.
이들이 주창한 민족음악은
민족의 감수성을 담은,
민중과 함께 호흡하는 음악이었다.
그러나 불멸이 된 러시아 5인조와 달리,
조선음악가동맹은 한반도 현대사의
격랑 속에 실종되는 비극적 최후를 맞았다.

미리 들어볼 것을 권함

무소르그스키
〈민둥산의 하룻밤〉
《전람회의 그림》

차이코프스키
《교향곡 4번 F단조 Op.36》
《바이올린 협주곡 D장조 Op.35》
〈로미오와 줄리엣 환상서곡〉

림스키 - 코르사코프
《세헤라자데》

안기영
〈그리운 강남〉

김성태
〈독립행진곡〉

김순남
〈해방의 노래〉

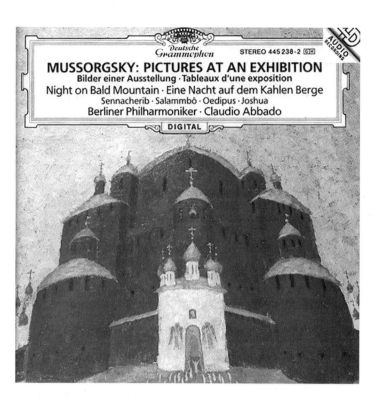

STEREO 445 238-2

MUSSORGSKY: PICTURES AT AN EXHIBITION
Bilder einer Ausstellung · Tableaux d'une exposition
Night on Bald Mountain · Eine Nacht auf dem Kahlen Berge
Sennacherib · Salammbô · Oedipus · Joshua
Berliner Philharmoniker · Claudio Abbado

DIGITAL

평생을 돈에 쪼들리고 정서적으로 불안정한 삶을 산 무소르그스키는 마흔두 살에
알코올중독으로 세상을 떠난다. 그는 창조적인 영감으로 가득했지만 많은 시도가
미완으로 남았고, 이는 그를 사랑한 후예들 림스키-코르사코프나 라벨 같은 이에
의해 편곡되고 완성되었다. 〈민둥산의 하룻밤〉으로 알려진 관현악곡의 원제목은
〈민둥산의 성 요한 축일 전야〉로, 그가 죽고 난 뒤 림스키-코르사코프가
대대적으로 수정하고 관현악으로 편곡한 후에야 세상에 널리 알려졌다.
무소르그스키의 원본은 1968년에야 뒤늦게 악보로 출판되어 지금은
림스키-코르사코프의 편곡 버전과 나란히 연주되고 있다. 또한 이 곡은 지휘자
레오폴트 스토코프스키의 편곡 버전으로 아주 가끔 연주된다. 아바도의
베를린필 연주는 투박하고 돌격적인 작곡가 오리지널 판본의 연주다.

Mussorgsky: Pictures at an Exhibition
Claudio Abbado, Berliner Philharmoniker, DG, 1994.

무소르그스키의 〈민둥산의 하룻밤〉

한국과 서구의 음악사 전체를 통틀어 나에게 가장 극적인 흥미를 자아내는 대목에 대해 이야기하고자 한다. 이 대목의 주제는 '민족음악'이다. 우선 여기서 다룰 세 곡 〈민둥산의 하룻밤〉, 〈해방의 노래〉, 〈독립행진곡〉을 들어보길 권한다.[1]

〈민둥산의 하룻밤〉Night on the Bare Mountain[2]은 클래식 팬이라면 누구나 알 만한 무소르그스키Modest Musorgsky(1839~1881)[3]의 작품이다. 그렇지만 1975년까지 이 곡은 무소르그스키의 후배 림스키-코르사코프Nikolai Rimsky-Korsakov(1844~1908)[4]의 오케스트라 편곡 버전[5]으로만 연주되었다. 사실 하급 관리로, 알코올중독자로 삶을 마감한 무소르그스키는 정규 과정의 음악을 배워본 적이 없는 사람이었으며, 당연히 오케스트라니 화성학和聲學이니 하는 전문지식도 없었다. 그런 탓에 그가 만든 원곡은 19세기 후반은 말할 것도 없고 20세기 전반까지도 연주가 불가능할 정도로 거친 곡이라고 인식되었다. 무소르그스키 사후,

[1] 〈민둥산의 하룻밤〉은 http://www.youtube.com/watch?v=U0GFvNDmjy0에서, 〈해방의 노래〉는 https://www.youtube.com/watch?v=3qGWq_-vDBM에서, 〈독립행진곡〉은 https://www.youtube.com/watch?v=YQEJqcyIvKQ에서 들어볼 수 있다.

[2] 무소르그스키가 1867년에 완성한 관현악곡 교향시다. 발라키레프에게 헌정한 곡이지만 그로부터 날카로운 비판만 받고 출판되지 못한 채 상트페테르부르크 공공도서관에 소장되어 있다가 1968년 모스크바의 한 출판사 '무지카'에서 출판되었다. 러시아 남부 키예프의 트라고라프산에서 매년 6월 24일이면 '성 요한제'가 펼쳐지는데 그 전날 밤 온갖 마녀와 악마들의 음험한 잔치가 벌어진다는, 축일 전야의 전설을 묘사한 곡이다.

[3] 러시아 작곡가. 이른바 '러시아 5인조'의 한 사람. 지주의 아들로 태어나 어머니에게 피아노를 배워 7세에 리스트의 소품을 연주할 정도로 음악적 재능을 보였다. 13세 때 사관학교에 진학했으며 1856년에 사관학교를 졸업한 뒤에는 군 생활을 했다. 1860년 군을 떠나 독학으로 음악 공부를 하며 창작에 몰두했다. 생활고를 해결하고자 체신부와 궁내성 산림과 등에서 공무원 생활을 하며 작곡을 병행했다. 그의 음악

은 비록 독학의 한계는 있으나 독창적이며 야생성이 풍부하다는 평가를 받았다. 〈민둥산의 하룻밤〉 외에 오페라 《보리스 고두노프》Boris Godunov, 피아노곡 《전람회의 그림》 등이 유명하다.

[4] 러시아 작곡가. 관현악법을 연구한 음악학자이기도 하다. 어릴 때부터 음악적 재능을 보였으나 러시아 해군학교를 나와 해군에 입대했다. 발라키레프에게 작곡 지도를 받아 곡을 만들기 시작해, 해군 생활을 하면서 틈틈이 작곡해 러시아인 최초로 교향곡을 만들었다. 이후 '러시아 5인조'의 일원이 되었으며, 교향시와 가극도 작곡했다. 1871년에는 페테르부르크 음악원 교수로 초빙되었다가 1905년 학교로부터 해직을 당하나 동료들이 반발해 동반 사임함으로써 복직된다. 1881년 무소르그스키 사후 그의 〈민둥산의 하룻밤〉 등을 정리·출판했다. 자신의 주요 음악작품으로는 교향곡 《세헤라자데》Scheherazade, 오페라 《사드코》Sadko 등이 있고, 저서에는 『러시아 민요 100곡』, 『화성학 실습』, 『관현악법 원리』, 자서전 『나의 음악 연지年誌』 등이 있다.

[5] 무소르그스키 사후에 후배인 림스키-코르사코프가 1881~1883년에 관현악곡으로 편곡했으며, 1886년 10월 27일 림스키-코르사코프 지휘로 초연되었다.

그의 5년 후배이자 화성학의 대가인 림스키-코르사코프가 무소르그스키 '형님'을 위해 폼 나게 편곡을 한 건 그런 이유에서다.

　무소르그스키가 1874년에 작곡한 피아노 솔로 모음곡《전람회의 그림》Pictures at an exhibition[6] 또한, 이 곡을 쓸 당시에는 태어나지도 않았던 프랑스 작곡가 모리스 라벨Maurice Ravel(1875~1937)[7]이 1922년에 오케스트라 곡으로 편곡한 버전이 더 유명하며 더 자주 연주된다.《전람회의 그림》을 오케스트라로 듣는다는 것 자체가 이미 무소르그스키의 원곡과는 상관없이 그저 라벨의 오케스트레이션orchestration[8]에 의한 음악을 듣는다는 이야기다. 〈민둥산의 하룻밤〉도 후배인 림스키-코르사코프가 오케스트라로 만든 것만 연주되다가 원작 탄생 후 대략 100년쯤 지나서야, '거친 곡 그대로, 원곡으로 연주하는 게 이 곡의 본질이 아닐까' 하는, 서구권 오케스트라 내부의 자성이 일면서 원곡으로 연주되기 시작했고, 이제는 거의 무소르그스키의 원곡이 연주되고 있다.

서구중심주의를 거부한 사람들

시간을 건너뛰어 1945년 8월 15일과 그해 12월 31일 사이, 즉 해방 직후 우리나라에서 만들어진 곡으로 김순남金順男(1917~1983?)[9] 작

[6] 건축가이자 디자이너이며 화가였던 빅토르 하르트만이 1873년 동맥류 파열로 급사하자 친구 블라디미르 스타소프가 수채화나 유화, 건축·생활용품·의상 등의 디자인, 건축설계도 등 그의 유작 400여 점을 모아 1874년 유작 전람회를 개최했다. 무소르그스키는 이 전람회의 그림에서 받은 인상을 피아노 모음곡《전람회의 그림》으로 표현해 스타소프에게 헌정했다.

[7] 프랑스 작곡가. 14세에 파리 음악원 피아노과에 입학했다. 후에 화성학의 대가로 이름을 남기는 라벨이지만 재학 시에는 3년 연속 화성학에서 낙제를 했다고 전해진다. 20세에 자퇴했다가 2년 후 재입학해 가브리엘 포레에게 사사했다. 스페인계 어머니로부터 영향을 받아 스페인 색채가 강한 곡이 많으며 아시아 및 유럽 각 지역의 민요 등 세계 여러 음악에서 영감을 얻어 작업했다. 개인적 친분은 깊지 않았지만 클로드 드뷔시와 많은 영향을 주고받았다. 스트라빈스키가 '스위스 시계공' 같다고 묘사했듯 복잡하고 치밀한 작품세계를 보여준다. 1932년 교통사고로 머리를 다쳐 발병한 뇌질환으로 음을 기억하고 악보화하

는 일이 불가능해지자 "나의 머릿속에는 여전히 많은 악상이 있는데……"라며 슬퍼했다고 한다. 1937년 뇌수술을 받았으나 결국 병이 악화되어 사망했다. 피아노 연주 관련 문헌상 가장 연주하기 어려운 피아노 곡 중 하나이자 20세기를 대표하는 초절기교 피아노곡으로 알려진 〈밤의 가스파르〉Gaspard de la nuit, 전쟁으로 오른팔을 잃은 파울 비트겐슈타인을 위해 만든《왼손을 위한 피아노 협주곡 D장조》Concerto pour la main gauche en ré majeur, 발레곡 〈볼레로〉Bolero 등의 작품을 남겼다.

[8] 관현악에서 사용되는 여러 악기의 특성에 따라 작곡이나 편곡을 하는 일.

[9] 본명 김현명. 현대음악가. 서울 출생. 성우 김세원의 아버지다. 어린 시절부터 수재로 유명했으며 어머니로부터 피아노를 배웠다. 경성사범학교에 다닐 때도 교내 작곡대회 수상, 테너 독창회 등 음악적 재능을 발휘했다. 1937년 도일 후 도쿄고등음악학원 본과, 도쿄제국음악학원에서 스승 하라 타로에게 배우며 음악관을 형성했다. 1942년 귀국 후 관제 음악단

곡, 임화 林和(1908~1953)[10] 작사의 〈해방의 노래〉, 그리고 김성태 金聖泰
(1910~2012)[11] 작곡, 박태원 朴泰遠(1909~1986)[12] 작사의 〈독립행진곡〉이 있
다. 독자 대다수는 처음 듣는 곡이겠지만, 나이가 좀 있는 분이라면 두
곡 중 한 곡은 귀에 익을 것이다.

　　〈민둥산의 하룻밤〉을 만든 무소르그스키와 마찬가지로 〈해방의
노래〉를 작곡한 김순남 또한 역사상 그지없는 천재였다. 두 사람 모두,
이른바 제1세계 서구 유럽의 관점에서 자신을 주변인으로 낙인찍는
서구중심주의자들의 관점에 결코 동의하지 않았다.

　　20세기가 끝나고 21세기가 시작될 즈음 유네스코는 문화에 대한

체인 '조선음악협회'에 가입하는 한편 좌파 음악계
의 지하 동아리 '성연회' 활동을 병행한다. 이 시기에
는 기악곡, 현대적 가곡 몇 편만 발표한다. 해방 후 조
선음악건설본부, 프롤레타리아음악동맹, 조선음악
가동맹을 거치는 음악가 조직의 이합집산에 주도적
역할을 하며 일제 잔재 청산과 진보적 민족음악 건설
을 주장했다. 해방 이후 월북해 소련에서 유학하다가
숙청의 와중에서 북한으로 소환되는 1953년까지 가
공할 만한 창작력으로 다수의 작품을 발표하지만, 작
품 대부분이 현재는 전하지 않는다. 한국 최초의 교향
곡을 작곡했으며, 다수의 피아노 협주곡과 그랜드 오
페라를 선보였다. 〈피아노 협주곡 D조〉, 《교향곡 제
1번》, 오페라《인민유격대》, 가곡 〈산유화〉, 〈진달
래꽃〉 등의 작품이 있다. 다른 월북 예술인들과 함께
1988년 해금되었다.

[10] 본명 임인식. 시인이자 문학평론가. 영화배우
로 활동하기도 했다. 서울 출신. 보성고등학교 중퇴.
1929년에 발표한 「우리 옵바와 화로」, 「네거리에서」
등으로 대표적인 경향파 시인으로 자리잡았다. 해방
후 조선문학건설본부, 조선문학가동맹, 카프(KAPF;
조선프롤레타리아예술동맹) 등 좌파 문화단체에 참
여하면서 건국준비위원회(건준)에도 참여했다. 전
향 권고, 창씨개명 거부, 박헌영과의 관계와 내통 여
부 등으로 일제의 요시찰 인물이 된다. 일제의 파쇼적
사상단체 '대화숙'에 가입하고 '황군위문단 작가단'
에서 활동하기도 했지만 그 정도는 약했던 것으로 보
인다. 1945년 건준에 가담했으나 박헌영 귀국 후 조
선공산당 재건 운동, 남로당 노선을 걷는다. 1947년
미군정의 탄압이 거세지자 소설가이자 두 번째 부인
인 지하련과 월북해 남북협상에 참여했고, 조선민
주주의인민공화국 건국에 참여해 주요 직책을 맡았
다. 수려한 외모로 조선의 발렌티노로 불리기도 했
고 영화 〈유랑〉과 〈혼가〉에 주연으로 출연한 적도 있

다. 1950년 한국전쟁 발발 후 서울에 내려와 딸 혜란
을 찾았지만 만나지 못해 후퇴하며 「너 어느 곳에 있
느냐」라는 시를 쓴다. 1953년 미제 스파이, 반소·반
공 행위 등의 죄목으로 기소되어 숙청당한 후 처형되
었다.

[11] 창씨개명한 이름은 가네시로 히지리타이. 작곡
가, 지휘자, 바이올린 연주가, 음악교육가. 서울 출신.
연희전문학교에서 현제명과 채동선에게서 작곡을 접
한 후 도쿄고등음악학원에서 작곡을 공부한다. 일제
강점기 말 조선음악협회, 경성후생실내악단, 만주국
의 국책악단 만주신경교향악단 등에서 활동했다. 해
방 후 서울대학교 음악대학 설립에 참여했고, 이후 서
울대학교 음대 학장, 1962년 문화훈장 수상 외에 국
민훈장 동백장, 3·1문화상, 5·16민족상 등을 수상
했다. 〈동심초〉, 〈산유화〉, 〈못 잊어〉 등 100여 곡의
가곡을 작곡했다.

[12] 호는 구보丘甫, 仇甫와 몽보夢甫. 소설가, 시
인, 문화평론가. 서울 출신. 경성제1고등보통학교 재
학 중이던 1926년 「누님」으로 등단, 1930년 일본 호
세이대학교로 유학을 떠났다가 중퇴 후 본격적인 창
작활동을 했다. 1933년 이태준, 정지용, 이상, 김기
림 등과 함께 순문학적·유미주의적 성향인 '구인회'
에 가담했고, 「소설가 구보 씨의 1일」을 발표했다.
1946년 조선문학가동맹에서 잠시 활동, 1950년 보
도연맹 가입 후 전향했다. 월북 후 김일성대학 교수로
재직하던 중 당의 눈 밖에 나 약 4년간 평남 강서 지방
의 한 집단농장에서 강제노동을 하게 되고, 이 시기
에 건강이 극도로 악화된다. 1960년 다시 작가로 복
귀했을 때 그는 이미 심한 영양실조와 함께 시력을 잃
어가고 있었고, 급기야 1965년께에는 망막염을 앓아
실명하고 1975년에는 뇌졸중으로 전신불수가 된다.
그런 와중에도 집필의 의지를 꺾지 않아, 북에서 얻은

오랜 논의와 협의를 거쳐 문화다양성협약[13]을 가결했다. 문화는 중심과 주변으로 나뉘는 것이 아니며, 어떤 문화든 독자적이고 고유한 가치를 지닌다는 뜻에서다. 미국과 이스라엘, 단 두 나라를 빼고는 전 세계 거의 모든 국가가 이 협약에 서명했다. 문화적 상호주체성을 인정하고 모든 문화적 가치는 동등하므로 차별하면 안 된다는 원칙에 전세계가 합의한 것이다. 협약에 서명했으니 문화적 상호주체성을 인정해야 한다. 하지만 이건 그나마 요즘 이야기고, 1945년만 해도 세계인들의 문화적 감수성과 예술적 심미안은 서유럽과 미국이 만든 기준에 지배받았다. 즉 서유럽과 미국 이외의 지역은 그저 '주변'이었다.

무소르그스키의 〈민둥산의 하룻밤〉과 김순남의 〈해방의 노래〉, 두 곡 사이에는 러시아와 한반도(식민지 조선)라는 엄청난 지리적 거리와 80년 정도의 시간적 차이가 있다. 그런데도 이 두 음악가를 묶어주는 하나의 단어가 있으니, 바로 '민족음악'民族音樂이다.[14] 과거 중고등학교 음악교과서에서는 러시아를 위시한 비서유럽권 작곡가들을 묶어 '국민음악파'라고 했다. 나 역시 고등학교 때 음악 수업에서 '국민음악파'라는 용어로 배웠다. 아마 그 후로도 계속해서 '국민음악'이란 명칭으로 교과서에 등장했을 것이다.

이쯤에서 '국민음악'과 '민족음악'이 뭐가 어떻게 다른지 궁금할지 모르겠는데, 진실을 말하자면 '국민음악파'는 완전히 오역이다. 원어가 내셔널 뮤직national music이라니까 그냥 국민음악이라고 번역을 한 모양인데 좀더 정확한 번역은 '민족음악'이다.

눈만 뜨면 글로벌을 부르짖는 21세기를 사는 우리에게 도대체 민족음악은 어떤 의미가 있는가? 더군다나 우리의 케이팝K-pop[15]이 아프

아내에게 구술하는 방식으로 이전부터 써오던 3부작 대하소설 『갑오농민전쟁』의 집필을 1977년에 다시 이어갔다. 1984년 『갑오농민전쟁』을 탈고한 뒤 1986년 7월에 세상을 떠났다.

[13] 정식 명칭은 '문화적 표현의 다양성 보호와 증진을 위한 협약'Convention on the Protection and Promotion of the Diversity of Cultural Expressions. 2001년 제31차 총회에서 '세계문화다양성 선언'과 '실행계획'을 만장일치로 채택, 4년 후인 2005년 미국과 이스라엘의 반대에도 불구하고 압도적 표차

(찬성 148, 반대 2, 기권 4)로 협약을 가결했다.

[14] 작곡가가 자기 민족의 민족성·민족심리 등의 음악적 특색을 바탕으로 사회적·정치적 소재를 의식적으로 작품화하던 19세기 후반의 음악사조. 이러한 흐름에는 '러시아 5인조'를 비롯해 체코의 드보르자크와 스메타나, 헝가리의 바르토크와 코다이, 핀란드의 시벨리우스 등이 있다.

[15] 대한민국의 팝 음악. 광의적으로는 한국의 유행가를 말하지만 특히 외국인의 시선에서 보는 한국의

리카 대륙 중남부권을 제외한 전 세계 시장에 진출하고 있는 이 시점에서 민족음악이라는 말은 시대착오적으로 들리기까지 한다. 오히려 민족음악이야말로 케케묵은 것이라서 이미 관 뚜껑에 못이 박히고 하관까지 당한 개념 아닌가? 그러나 이 1장을 다 읽고 나면 아마 생각이 달라질 것이다. 어떤 음악을 듣건 당신은 '민족음악'이라는 단어를 가장 먼저 떠올리게 될 것이다.

　　1장의 주인공은 둘이다. '러시아 5인조'와 '조선음악가동맹'. 음악을 잘 모르는 사람이라 하더라도 '러시아 5인조'The Five[16]라는 말은 들어봤을 테지만, 혹 처음 들었다면 '뭐지? 갱단인가?' 하는 생각이 들지도 모르겠다. 물론 고등학교 교과서에도 등장하는 명칭이지만 이런 것까지 기억하라고 하기는 무리다. 어쨌든 '러시아 5인조'는 그렇다 쳐도, 그보다 더 생소한 이름 '조선음악가동맹'朝鮮音樂家同盟[17]은 뭔가? 혹시 저 위쪽 북한의 음악 단체인가?

　　아니다. 엄연히 서울시에 존재했던 음악가 단체의 명칭이다. 불행하게도 교과서엔 나오지 않는다. '러시아 5인조'와 '조선음악가동맹'을 이야기하려면 어떤 역사의 순간으로 거슬러 올라가야 한다.

한반도의 운명을 가르는 선

우선 1945년 8월 10일 밤 12시 워싱턴으로 가보자. 어쩌면 이 순간이 한반도의 역사를, 그 운명을 결정지은 한순간이었는지 모르겠다. 바로 이 순간, 딘 러스크와 찰즈 본 스틸이라는 두 젊은 대령은 상관의 지시로 자기들은 한 번도 가본 적이 없는 나라의 지도를 펼쳐놓고 거기에 금을 긋고 있었다. 당시 미국은 굉장히 당황한 상태였다. 이미 나흘 전

대중음악을 가리킨다. 영미권의 대중음악을 팝pop이라 하고, 그 이외 국가의 대중음악에 국가의 이니셜을 붙여 구분한 데서 Korea의 K가 붙어 K-pop이 되었다. 한국 대중음악이 해외에서 인기를 얻은 후 한국 외의 국가에서 K-pop이라 칭했던 것이 역수입되어 국내에서도 널리 쓰이는 대중음악의 별칭이 되었다.

[16] 비평가 블라디미르 스타소프가 '강력한 소집단' Могучая Кучка이라고 언급한 데서 유래한 호칭. 밀리 발라키레프의 주도로 니콜라이 림스키-코르사코프, 모데스트 무소르그스키, 알렉산드르 보로딘, 세

자르 큐이가 모여 민족주의 음악을 구현했는데, 이들 다섯 명 모두가 본격적인 음악 교육을 받지 않았다는 공통점이 있다.

[17] 해방 직후 음악가들이 여러 조직으로 이합집산을 거듭했는데 좌파와 민족음악 진영은 '조선음악건설본부', '프롤레타리아음악동맹'을 거쳐 '조선음악가동맹'으로 자리잡는다. 봉건·일제 잔재를 소탕하고 진보적 민주주의 문화 건설에 힘쓴다는 강령 아래 민족음악 운동을 실천했다. 부위원장 안기영, 작곡부장 김순남이 주축이 되었다.

에 히로시마에는 원자폭탄을 투하[18]했다. 일본의 패배는 불 보듯 뻔했지만 일본은 아직 항복하지 않고 있었다. 그래서 이날 아침, 태평양미육총사령부는 일본육군사령부에 긴급히 항복권고를 했다. 게임에서 이겨놓고도 왜 항복권고를 할 수밖에 없었을까? 소련군이 관동군을 박살내면서 만주전선으로 남하하고 있었기 때문이다. 어차피 미국은 일본을 이겼다. 그렇지만 자칫하다가는 앞으로 전략적 요충지가 될 한반도에 소련이 먼저 진주할 가능성이 컸다. 부랴부랴 미국은 한반도의 국경 문제를 결정짓지 않을 수 없었다.

소련은 8월 8일 대일선전포고를 하고 신속히 제1극동방면군 예하의 제25군으로 하여금 한반도 점령 의무를 하달했으며 일본이 항복한 1945년 8월 15일 바로 그다음 날 소련군은 청진에 상륙했고, 며칠 뒤 원산과 함흥에 진주했다.[19] 일제의 패망을 전후해 당시 미국이 한국에는 별로 관심이 없었다는 일각의 주장이 있으나 절대 그렇지 않다. 미국은 카이로회담Cairo Conference[20], 테헤란회담Tehran Conference[21], 얄타회담Yalta Conference[22] 등에서 한반도 문제를 꾸준히 제기했으며, 그 전부터 이미 면밀한 조사를 실시하고 있었다. 정치·경제·사회적 수준, 한반도에 살고 있는 사람들의 교육적·사상적 수준, 패턴까지 꼼꼼히 낱

[18] 1945년 8월 6일 히로시마에는 리틀보이Little Boy, 8월 9일 나가사키에는 팻맨Fat Man이라는 이름의 원자폭탄이 투하됐다. 리틀보이와 팻맨은 각각 루스벨트와 처칠의 별명이기도 하다.

[19] 1945년 8월 8일 소련이 일본제국에 선전포고를 하여 관동군을 격파하고 8월 9일 한반도에 진입 시도, 8월 11일 선봉군 점령, 8월 13~15일 청진 전투로 소련군의 행보가 전개되고 있었다.

[20] 이집트 카이로에서, 1943년 11월 23일부터 26일(1차 회담)까지 미국·영국·중국의 3개 연합국 수뇌부 루스벨트·처칠·장제스 등이 참여해 제2차 세계대전 발발 이후 처음으로 일본에 대한 전략을 토의한 회담. 회담 후 발표된 카이로 선언Cairo Declaration에 일본이 제1차 세계대전 개시 이후 점령한 영토 일체 반환과 "적당한 시기에 한국을 자유독립시키기로 결의한다"라는 특별조항을 명시했다.

[21] 이란의 테헤란에서, 1943년 11월 28일부터 12월 1일까지 미국·영국·소련 정상 루스벨트·처칠·스탈린이 참여해 3국의 협력에 대한 논의와 나치독일 패배 이후 소련이 대일對日 전선에 가담할 것을 스탈린이 언급한 회담이다. 카이로회담에서 나온 '한국에 대한 결의'에 대해 루스벨트가 묻자 "한국은 마땅히 독립해야 한다"라고 스탈린이 의견을 피력했다.

[22] 당시 소련(현재는 우크라이나)의 얄타에서, 1945년 2월 4일부터 11일까지 미국·영국·소련의 정상 루스벨트·처칠·스탈린이 참여해 나치독일 패전과 이후 미국·소련·영국·프랑스의 분할 점령안과 전후 처리안(독일인에 대한 최저생계 보장 외 일체 의무 면제와 군수산업의 폐쇄 또는 몰수, 주요 전범을 독일 뉘렌베르크 국제재판에 회부하는 것, 전후 배상금 문제 해결을 위한 위원회 구성 및 위원회 위임안 등)에 합의했다. 얄타회담에서 루스벨트는 20년 내지 30년간의 조선에 대한 신탁통치를 제안하여 스탈린으로부터 "기간은 짧으면 짧을수록 좋다"라는 단서가 붙은 구두동의를 얻어냈다.

카롭게 조사했다.

문제는 제2차 세계대전이 아직 끝나지 않은 때인 1945년 4월까지 재임했던 미국 대통령 루스벨트Franklin Roosevelt(1882~1945)[23]였다. 루스벨트는 한국 문제를 그리 심각하게 생각하지 않았고, 그런 이유로 한국에 대한 미국의 입장이 정해지지 않은 가운데, 1945년 4월 루스벨트가 갑자기 죽었다. 새롭게 구성된 트루먼Harry Truman(1884~1972)[24]

[23] 미국의 32대 대통령(1933~1945년 재임). 뉴욕 출신이며, 미국 역사상 유일한 4선 대통령이다. 26대 대통령 시어도어 루스벨트(공화당)의 12촌 동생이며 그의 조카딸 엘러너와 결혼했다. 아버지 제임스 루스벨트는 지주이자 델라웨어 앤드 허드슨 철도의 부사장이었다. 14세 이후 사립 그로튼 기숙학교 Groton School를 졸업한 후 하버드에서 역사학, 컬럼비아 대학교 로스쿨에서 법률 공부를 하던 중 뉴욕 주 변호사시험에 합격해 로스쿨을 중퇴하고 월가 Wall Street 법률회사에서 주로 기업 업무를 보았다. 1910년 뉴욕 주 더치스카운티에서 민주당 후보로 출마, 뉴욕 주 상원의원이 되었다. 1913~1920년에는 해군부 차관을 지내고 1920년 부통령 후보로 지명되지만 워런 하딩의 공화당에 참패한다. 1921년 39세에 캄포벨로 별장에서 휴가를 보내던 중 찬물에 빠졌다가 소아마비에 걸려 하반신 불수가 된다. 이후 3년간 힘겨운 재활치료를 받고 1924년 민주당 전당대회에서는 버팀목에 의지하여 스스로 연단에 올라 대중을 감동시켰다. 1928년 뉴욕 주지사에 당선, 1930년 재선에 성공, 주(州) 수력회사의 설립, 주(州) 차원의 구제 프로그램인 산업보험, 양로연금제도의 확립 등 여러 가지 개혁정책을 추진하며 대공황 시대를 헤쳐나가기 위해 애쓴다. '최고의 주지사'라는 찬사와 함께 공로를 인정받아 1932년 민주당 대통령 후보가 된다. 뉴딜 정책을 선언하여 공화당 허버트 후버Herbert Clark Hoover를 압도적 표차로 이겨 대통령에 당선된다. 취임 직후 경제에 정부가 개입하는 적극적인 경제정책인 뉴딜을 실천해 금본위제와 금주법 폐지, 은행 개혁, 테네시 개발공사 같은 대대적인 개발공사와 노동조합 보호법인 와그너법 제정, 연방 차원의 복지정책을 추진하여 경제의 단기회복에 초점을 둔 경제정책과 사회개혁을 추진한다. 1935년 경제 개선 효과가 나타나고 1936년 재선에서는 압승을 거둔다. 1937년 경기가 다시 악화되자 후기 뉴딜 전략으로 대처한다. 조지 워싱턴이 세운 3선 금지 전통(법제화되지 않은 상태)을 깨고 1940년에 다시 출마하여 3선에 성공한다. 1939년 제2차 세계대전이 발발하자 2년여 동안 중립을 유지하다 1941년 일본의 진주만 공습 이후 공식 참전을 선언한다. 참전에 의한 군수 증대로 경기가 회복되어 실업자도 격감했다. 뉴딜 정책의 효과에 대해서는 현재까지 엇갈린 견해가 나오고 있다. 1944년 논란과 반대에도 불구하고 4선에 성공한다(1951년 수정헌법 개정에 따라 3선 금지 법제화). 1945년 좋지 않은 건강 상태에도 불구하고 세계 각지에서 벌어진 연합국 회담에 참가하여 미국과 연합국의 승리로 전쟁을 종식시키는 데 기여한다. 1945년 4월 12일 뇌출혈로 사망했다.

[24] 미국의 34대 부통령(1945), 33대 대통령(1945~1953). 미주리 주 러마 출신. 평범한 가정에서 태어났다. 어릴 때 책을 너무 많이 읽은 탓에 시력이 나빠져 육군사관학교에 진학하지 못한다. 시력검사표를 외워 군인이 된 뒤 제1차 세계대전에 참전, 포병장교로 프랑스에서 근무하다 대위로 제대했다. 루스벨트 대통령이 뇌출혈로 갑작스럽게 사망하자 부통령이 된 지 82일 만에 대통령직을 승계했다. 루스벨트 대통령 당시 개발된 원자폭탄을 일본에 투하하기로 결정하여 일본의 무조건 항복을 받아냈지만 원폭 투하에 따른 전 세계의 비판은 트루먼이 받아야 했다. 루스벨트의 뉴딜 정책을 연장 확대한 페어 딜Fair Deal 정책으로 경제를 안정시키는 데 기여한다. 소련을 '세계적인 깡패'라고 비난할 만큼 반소감정이 심했던 트루먼은 1947년 3월 12일 공산주의 확산을 저지하기 위해 이른바 '트루먼 독트린'Truman Doctrine을 의회에서 선언했다. "공산주의 확대를 저지하기 위하여 자유와 독립의 유지에 노력하며, 소수의 정부 지배를 거부하는 의사를 가진 세계 여러 나라에 대하여 군사적·경제적 원조를 제공한다"라는 내용이었다. 1948년 선거에서는 공화당 토머스 듀이 후보의 당선이 유력시되었으나, 박빙의 차이로 트루먼이 승리하여 재선에 성공했다. 1950년 한국전쟁 발발 후 남한 파병을 승인했다. 중공군이 한국전쟁에 참전하자 총사령관이었던 맥아더는 만주에 20여 발의 핵폭탄 투하를 주장했는데, 트루먼은 맥아더를 해임하고 매튜 리지웨이 중장을 후임으로 임명했다.

행정부는 한국을 소련과 나누어 통치하기로 결정한다. 사실 신탁통치안信託統治案[25]만 해도 한동안 미국무성 안에서는 갑론을박의 대상이었다. 잘 알려졌다시피 제1차 세계대전 종전 직후 파리강화회의에서 미국의 28대 대통령 윌슨Thomas Woodrow Wilson(1856~1924)이 주창한 국경선 문제에 있어서의 민족자결주의적 입장[26]은 그가 소속한 공화당에서조차 수용되지 못한 비현실적인 외교 노선이었다. 제2차 세계대전의 승전국이 된 미국의 트루먼 행정부는 과격하고 선명한 현실주의적인 외교 노선을 취한다. 트루먼 독트린으로 알려지는 이 현실주의 노선의 핵심은 어떤 대가를 지불하더라도 미국의 이해관계가 걸린 지역에서는 공산화를 저지해야 한다는 간결한 내용으로 요약된다. 트루먼의 노선은 반공주의자인 태평양미육군총사령부 사령관 더글라스 맥아더Douglas MacArthur(1880~1964)[27]에 의해 더욱 강화되었다. 미국은 소련과 협상하고자 남의 나라 국토에 임의적인 선을 그었다. 수도 서울과 자신들에게 중요한 두 개의 항구, 즉 부산항과 인천항만 확보할 수 있다면 딴 건 다 내줘도 상관없다는 입장이었고, 의외로 소련 역시 이 제안을 가볍게 수락했다. 어쩌면 수도를 내줘야 할지도 모른다는 생각에 그다음 대안까지 마련해두었는데 소련이 별말 없이 그 안을 받아들여준 것이다. 대다수의 조선인들은 태평양전선에서 일본군이 괴멸했다는 사실조차 모르고 있었건만, 이날 조선인과 한반도의 미래는 그렇게 결정되었다.

[25] 신탁통치란 "국제연합 감독하에 시정국施政國(신탁통치를 행하는 국가)이 일정 지역(신탁통치 지역)에 대하여 실시하는 특수통치제도를 말한다. 1945년 2월 4일 얄타회담에서 미국과 소련 간에 한반도 신탁통치안이 논의되어 비공식적 합의가 이루어진다.

[26] 토머스 우드로 윌슨 대통령은 1913년부터 1921년까지 재임했다. 그는 제1차 세계대전 뒤처리를 위해 전승국이 모인 파리강화회의에서 '민족자결주의'를 제창했다. 민족자결self-determination이란 말 그대로 각 민족 집단이 스스로의 의지에 따라 그 귀속과 정치조직, 정치적 운명을 결정하고, 타 민족이나 타 국가의 간섭을 인정하지 않는 집단적 권리를 말한다. 민족자결권民族自決權이라고도 한다.

[27] 미국의 군인이자 정치가, 아칸소 주 출생. 스코틀랜드 이민자 출신 군인 가문에서 태어났다. 중장 예편한 아버지 아서 맥아더 2세의 군인정신이 그의 생애 전반에 영향을 미쳤다. 미육군사관학교인 웨스트포인트를 4년 동안 역대 최고 점수 98점을 유지하며 수석으로 졸업했다. 필리핀전쟁(1899~1902)에서 승리한 뒤 식민지 총독군정 총독으로 재임했다. 제1차·제2차 세계대전, 한국전쟁에서 미국군과 연합군의 지휘관을 지냈다. 1945~1946년 1년간 일본 최초의 외국인 집정관을 지내기도 했다. 한국전쟁 중이던 1951년 명령불복종에다 만주폭격 주장 등으로 인한 트루먼과의 대립 끝에 해임되었다.

독립도 해방도 아닌

식민지? 사람도 인생을 살아가다 보면 별꼴을 다 겪는데 국가 또한 국운이 몰락하면 식민지배도 당할 수 있다. 제2차 세계대전의 종전을 기점으로 독립국가가 꾸준히 늘어나 이 지구상에는 대략 200개 나라가 존재하는데[28] 그 대부분의 국가가 식민지 경험을 거쳤다. 식민지 상황에서의 근대로의 진입이나 세계사로의 편입은, 슬프고 비극적이지만 보편적인 현상이었다. 문제는 식민지배가 끝나고 난 뒤다. 우리가 우리 자신의 독립국가를 수립하는 데 있어 주체로서 주도권을 쥐었는지, 쥐었다면 어떤 수준으로 쥐었는지가 중요하다. 식민통치를 당했다는 사실보다 더 큰 굴욕은 1905년 을사늑약乙巳勒約[29] 이후로 40년간이나 끊이지 않는 독립투쟁의 역사를 가졌음에도 불구하고 국가독립 및 정부수립이 우리의 의지와 상관없이 결정되었다는 사실이다. 그래선지 우리는 8월 15일을 '독립기념일'이라고 부르지 않는다.

1945년 8월 14일, 다음 날 정오에 있을 히로히토迪宮裕仁(1901~1989)[30] 일왕의 라디오 연설[31]이 예고되었다. 아베 총독이 패전 후의 처리를 위해 협상 파트너로 삼았던 여운형呂運亨(1886~1947)[32]을 위시한 몇

[28] 기관마다 인정하는 국가의 수가 각기 다르다. 2016년을 기준으로 UN 가입국은 193개이며, FIFA 가입국은 208개이다. 세계은행 통계로는 229개국이며, 세계지도정보기관은 237개국으로 파악하고 있다.

[29] '을사늑약'이라 불리는 제2차 한일협약第二次韓日協約)은 1905년 11월 17일 대한제국의 외부대신 박제순과 일본제국의 주한 공사 하야시 곤스케에 의해 체결된 불평등조약이다. 체결 당시의 정식 명칭은 '한일협상조약'.

[30] 도쿄 출생. 일본의 125대 덴노天皇. 1926년 천황으로 즉위. 연호 쇼와昭和는 '밝은 조화', '세상이 태평하고 백성과 임금이 하나 됨'을 의미한다.

[31] 일본은 이를 옥음방송玉音放送이라고 표현했다. 일본군의 무조건 항복을 요구하는 포츠담선언을 받아들여 히로히토 일왕이 〈대동아전쟁 종결의 조서〉大東亜戦争終結ノ詔書를 통해 항복선언을 했다. 1945년 8월 14일 자정 무렵에 녹음됐고, 8월 15일 정오에 일본방송협회 라디오 방송을 통해 방송됐다.

[32] 독립운동가, 언론인. 경기도 양근군(현재 양평군) 출생. 건국준비위원회 위원장, 조선인민공화국 부주석. 1907년 안창호 연설에 감화되어 독립운동의 길로 들어섰다. 1914년 노비를 해방하고 집안 재산을 정리하여 중국 유학길에 올라 난징 금릉대학교 영문학과에 입학했으나 소정의 학과를 이수하지 않아 졸업을 하지는 않았다. 1917년 상하이에 정착하여 쑨원을 만나 교제하고 1918년 상하이에서 신한청년당을 조직하여 당수를 맡아 도쿄의 2·8독립선언, 무오독립선언 등에 관여하여 삼일운동의 불씨를 제공했다. 1919년 임시정부(임정)가 수립되자 외무부 차장직으로 잠깐 활동한다. 일본은 임정의 중심 세력인 여운형을 회유, 임정을 분열시킬 목적으로 국빈으로 초청한다. 도쿄의 제국호텔에서 일본인들이 모인 기자회견에서 조선 독립의 당위성을 연설해 박수갈채를 받았다. 1922년 임시정부에서 파벌싸움이 일어나자 임시정부를 떠나 독립운동과 외교활동을 지속한다. 1929년 상하이에서 일제 경찰에 체포되어 조선으로 압송되어 3년형의 옥고를 치르고, 1933년 조선중앙일보사 사장에 취임하여 국내에서 독립운동의 내치활동을 한다. 1937년 이후 수시로 도쿄를 오가며 일본 고위 관료들의 동태를 살피는 한편 유학생들

몇 민족지도자를 제외하고는 8월 15일 정오에 이뤄질 히로히토 일왕의 라디오 연설이 항복연설이 되리라 예상한 사람은 없었다.[33] 왜냐하면 대다수 조선인은 일본대본영과 조선총독부가 대대적으로 선전한 대로 일본군이 태평양전쟁에서 연전연승을 거두고 있다고 믿었고, "황군의 기세가 좋지 않고 태평양전선에서 고전하고 있다"라는 일부 고급 정보를 입수할 수 있었던 사람들조차 일본군은 절대 항복하지 않으리라 믿었기 때문에 오히려 8월 15일 히로히토 일왕은 최후의 옥쇄玉碎를 선포하는 연설을 할 것이라고 짐작했다. 실제로 한반도 옥쇄전은 일본의 군부가 준비한 것으로 북상하는 미군들에 맞서 한반도와 일본 본토의 입구에 해당하는 제주도에서 최후 결전을 준비하고 있었고 6만여 잔여 병력을 제주도에 포진시켰다(이 주둔이 밀리는 제주도까지 영향을 미쳐 4·3항쟁이라는 비극을 가져온 하나의 원인이 된다). 제주도를 기점으로 옥쇄 명령이 내려졌다면 그야말로 한반도가 잿더미가 되는 것은 불을 보듯 뻔한 일이었다. 히로시마와 나가사키에 핵폭탄이 떨어지고 난 후 8월 10일부터 서울 상공에는 B29기가 날아다니기 시작했다. 폭탄 투하만 하지 않았을 뿐 미군이 이미 한반도 상공을 접수한 상태였다.

일장기가 내려진 깃대엔 성조기가

우리의 해방은, 해방공간을 살던 어느 문인이 말한 것처럼 야음을 틈타 담을 넘는 도적처럼 불쑥 찾아온 해방이었다. 조선총독부의 엔도 류사쿠遠藤柳作(1886~1963)[34] 정무총감은 항복방송이 나가자마자 여운형을 비롯해 이른바 '퇴각을 위한 조선인 실무 파트너들'을 총독부로 부른다. 이미 바깥에서는 어이없는 항복방송에 놀란 사람들이 전부 거리

을 독려했다. 1942년 12월 다시 체포되어 고문에 시달렸고 극도로 쇠약해져 1943년 7월 2일 가석방되었다. 1944년 8월 비밀리에 건국동맹을 결성하여 이를 모체로 해방 후 건국준비위원회를 조직했다. 해방 후 신탁통치에 대한 찬반 의견으로 좌우 대립 갈등이 심화되는 가운데 끝까지 좌우합작운동을 전개했으나 여의치 않았고, 10여 차례의 정치테러 끝에 1947년 7월 19일 한지근韓智根의 총에 쓰러졌다. 2008년 2월 21일 건국훈장 대한민국장을 추서받았다.

[33] 실제로 히로히토의 라디오 연설문은 항복이라는 단어를 구체적으로 표현하지 않았고, 귀족적인 은유법으로 가득했기 때문에 이 방송을 들은 일본인조차 이 연설이 항복선언인지 알아차리지 못한 경우가 부지기수였다.

[34] 사이타마현 출신. 일본의 정치가이자 변호사. 무사시노 은행 설립자이기도 하다. 정무총감은 조선총독부 내의 지위로, 군사통수권을 제외한 행정 및 사법을 총괄하던 직책.

로 뛰쳐나와 '대한독립만세'를 외치고 있었다. 그 일본군이 항복을 하다니! 만세소리가 시끄러운 와중에 총독부 안에서는 엔도 총감과 여운형 등의 민족지도자들이 협상을 하고 있었다. 조선에 거주 중인 일본인들을 무사히 본국으로 송환하고자 일본은 퇴각 협상을 진행할 수밖에 없었다. 여운형은 몹시 가혹한 5개 조항[35]을 내세웠는데 총독부는 순순히 그 카드를 받아들였다. 이 조항의 내용은 사실상 완벽한 치안권을 포함해 모든 정치기구의 즉각적 이양을 의미하는 것이었다. 향후 3개월 동안 혼란기를 맞은 서울의 조선인들에게 식량을 안정적으로 공급해야 한다는 어려운 조건까지 포함되어 있었다.

그런데도 총독부는 너무 쉽게 승인했고, 그러자 '빨리빨리'로 압축되는 한국인의 위대한 속도전이 곧바로 시작된다. 얼마 전에 바뀌었지만, 그동안 국가브랜드로 썼던 '다이내믹 코리아'라는 슬로건, 누가 만들었는지 몰라도 진짜 잘 만들었다고 생각한다. 오늘의 한국을 만든 키워드라 할 만하다. 또한 브리태니커 영어사전에도 올라 있다는 '빨리빨리' 문화는 두말할 나위가 없다. 8월 15일, 광화문에서 서명을 했는데 그달이 다 끝나기도 전에 모든 지방 단위에서 자치적으로 건국준비위원회 지방조직이 구성되었고 그것은 9월 첫 주에 조선인민공화국 산하의 인민위원회로 신속하게 대체되었다. 이는 일왕이 항복연설을 한 지 20여 일밖에 지나지 않은 짧은 시간 동안 이루어졌다. 덕분에 지방자치 시스템의 치안권 및 모든 행정권이 자발적인 상태에서 이양되거나 때로는 강제적으로 운용되었다.

하지만 권한이양과 관련한 5개 조항을 수락한 지 엿새도 지나지 않아 총독부는 여운형이 중심이 된 건국준비위원회建國準備委員會[36]와 했던 협상을 무시하기 시작한다. 본래 헌병과 경찰력을 해산시키고 넘겨주기로 했는데 합의안을 지키지 않고 계속해서 자신들의 헌병과 경

[35] ① 전국적으로 정치범, 경제범을 즉시 석방할 것.
② 서울의 3개월분 식량을 확보할 것.
③ 치안유지와 건국운동을 위한 정치운동에 대하여 절대로 간섭하지 말 것.
④ 학생과 청년을 조직, 훈련하는 데 대하여 간섭하지 말 것.
⑤ 노동자와 농민을 건국사업에 동원하는 데 대하여 절대로 간섭하지 말 것.

[36] 정식 명칭은 조선건국준비위원회. 1945년 8월 15일부터 9월 7일까지, 일제강점기 말의 비밀결사조직인 조선건국동맹을 중심으로 패망한 일본으로부터 행정권과 치안권을 인수받고자 출범시킨 조직이다.

찰력을 유지한 것이었다. 왜 그랬을까? 태평양방면 미육군부대 총사령관 더글라스 맥아더 명의로 발령된 포고령 제1호가 (아직 발표되지는 않았지만) 입수되었기 때문이다. 총 6개 조로 이루어진 이 포고령은 메시지는 간단했으나 향후 한국과 미국의 모든 관계를 결정짓는 내용이 담겨 있었다. 제1조가 시작되기 전의 전문은 "나의 지휘하에 있는 승리에 빛나는 군대는 금일 북위 38도 이남의 조선 영토를 점령한다"로 시작된다. 그리고 나머지 6개 조항도 아주 간단한 내용으로, 요는 이런 것이다. 어떠한 자치적·자발적 정부도 인정하지 않고 오로지 미군정[37]만이 이 38도선 이남의 한국 지역에서 유일한 통치기구라는 것을 확실히 하고 여기에 반대하는 자는 처벌하겠다는 것이다. 더욱이 그중 제5조는 지금 이 순간까지도 한반도 남쪽에 거주하는 거의 모든 한국인들에게 여전히 영향을 미치고 있는 내용이다.

"이 순간부터 38선 이남 지역의 공용어는 영어로 한다."

친절하게도 영어 원문과 조선어 번역 사이에 이견이 발생할 때는 영어 원문을 우선한다는 원칙까지 밝혀놓았다.

일본이 항복했으나 미군은 여전히 한반도에 상륙하지 않은 상황이었다. 미군이 한반도에 상륙을 한 날은 정확히 1945년 9월 8일이다. 8월 15일을 기준으로 하면, 거의 보름하고도 9일 정도의 차이가 있는 셈이다. 맥아더의 포고령은 적어도 8월 20일쯤 총독부 일본인 관리들 손에 들어갔을 가능성이 크다. 그러니까 일본인들이 8월 15일에 여운형을 위시한 조선인들과 협상을 한 건 한마디로 '바보짓'이 되고 만 것이다. 다시 말해 총독부는 향후 아무런 권한도 가지지 못하게 될 조선인들과 협상한 꼴이 되었다.

당시에 일본인은 말할 것도 없고, 좌우익을 막론한 이 땅에 사는 사람들은 대부분 미군과 소련군에 대해 우리의 독립을 결정지어준 해

[37] 재조선미국육군사령부군정청在朝鮮美國陸軍司令部軍政廳[United States Army Military Government in Korea]의 약칭. 미군이 진주한 1945년 9월 9일부터 대한민국 정부가 수립되기 전날인 1948년 8월 14일까지 한반도를 신탁통치 했던 기구. 통치권이 이양된 후로도 1949년 6월까지 정치고문 및 군사고문의 형태로 존속했다.

방군이라는 우호적 인식을 갖고 있었다. 그래서 9월 8일[38] 인천 앞바다에서는 진짜 말도 안 되는 코미디 같은 사건이 일어난다. 나는 언젠가 이 장면을 꼭 영화로 찍고 싶다. 오키나와에 주둔 중이던 태평양미육군총사령부 산하의 제24군단이 들어왔다. 호위 구축함 다섯 대를 포함해 총 21대의 함선을 타고 9월 8일 새벽 인천 앞바다에 상륙한 것이다.[39] 그런데 천지 분간 못하는 위대한 한국인들이 그 점령군을 환영하겠다고 어마어마한 규모를 이루어 인천항으로 몰려들었다. 점령군이 오고 있는데 우리는 그들을 해방군이라 생각하고 환영한 것이다. 반면 인천항에 내린 제24군단의 첫 번째 메시지는 "환영은 사절한다. 우리는 점령군의 자격으로 왔다"였다. 환영 인파는 혼란에 빠졌고 이때 상황을 통제한 것은 일본의 기마헌병이었다. 조선인 환영 인파는 일본 기마헌병의 통제에 항의했고 그러자 일본 헌병은 발포했다. 두 명의 조선인이 일본 헌병의 총에 사망하고 수십 명이 부상을 입는다. 어이없는 일이 일어난 것이다. 그래서 조선인을 사살한 이 헌병을 유족이 고소했지만 미군정청은 무죄로 판명한다. 그들은 한국을 해방시키러 온 것이 아니었다. 당연한 얘기지만, 미국은 자신들의 국가적 이익을 수호한다는 차원에서 온 것이고, 따라서 점령 지역 거주민들이 자신들과 정치적 분쟁이나 마찰을 일으키는 것을 원천적으로 차단했다.

이루지 못한 꿈, 조선인민공화국

조선인민공화국朝鮮人民共和國,[40] 혹시라도 이런 단어를 보면 종북이니 뭐니 하는 이야기가 떠오르면서 갑자기 섬뜩해지는가. 그러면 안 된다. 이 생소한 명칭은 북한을 가리키는 나라명이 아니다. 북한의 정확한

[38] 브루스 커밍스, 『한국전쟁의 기원』(일월서각, 1986) 참조.

[39] 정병준의 『한국전쟁』(돌베개, 2006)은 9월 6일, 브루스 커밍스의 『한국전쟁의 기원』은 9월 8일로 기술하고 있다. 하지만 이에 앞서 한국 땅을 밟은 최초의 미군 선발대는 장교 여덟 명과 사병 열 명으로 구성되어 9월 4일 김포공항에 도착했고 조선총독부와 사전 조율을 수행했다.

[40] 8월 15일 여운형은 건국준비위원회를 발족했고, 박헌영이 '미군 당국과 절충할 인민총의의 집결체' 필요성을 주장했다. 이에 건준이 1945년 9월 6일에 전국인민대표자회의를 열어 조선인민공화국을 선포했으며 1,000여 명의 민중대표가 참석했다. 이틀날인 9월 7일에 주석 이승만, 부주석 여운형, 국무총리 허헌, 내무부장 김구, 외무부장 김규식, 재정부장 조만식, 군사부장 김원봉, 사법부장 김병로, 문교부장 김성수, 경제부장 하필원, 체신부장 신익희, 노동부장 이주하, 보안부장 최용달 등으로 내각을 구성해 발표했다. 내각에 임명된 다수의 인물이 귀국하지 않은 상태이거나 참여를 거부했을 정도로 급조된 조직

나라명은 '조선민주주의인민공화국'이다. '조선인민공화국'은 우리가 해방된 후 제일 처음 세운 국가의 이름이다. 1945년 9월 6일 경기여고 강당에서 건국준비위원회가 중심이 돼 선포한 우리 행정부를 이르는 말로, 줄여서 '인공'이라 불렀다. 우리의 첫 번째 공화국 이름이다. 말이 나왔으니 말인데, 북한이라는 존재 때문에 못 쓰게 된 좋은 우리말이 참 많다. 순우리말인 '동무'를 버리고 한자어인 '친구'를 쓰는 신세가 되었는데, 이런 식으로 졸지에 못 쓰게 된 말 중 하나가 인민이다. 사실 인민은 영어로 쓰면 그저 '피플'people에 해당하는 평범한 말이다. 인민이라는 말을 쓰지 말라는 법이 통과되었던 적도 없는데, 왠지 쓰지 않게 되었다. 하지만 1948년쯤까지는 우리나라 구성원들 전체를 의미하는 말로 이 말이 가장 많이 쓰였다.

아무튼 놀랍게도 식민지에서 벗어난 지 한 달도 안 돼서 세운 나라의 정체는 '공화국'이었다. 물론 조선인민공화국 곧 인공은 졸속으로 인한 내부 분열과 미군의 방해로 아무런 힘도 써보지 못하고 없어졌지만 말이다. 식민지가 되기 전 우리의 국가체제는 왕조였다. 그런데 고작 35년 만에, 고유의 국가체제를 세울 수 있게 되었을 때, 우리는 주저나 망설임 혹은 딴지조차 없이 미래 국가의 운명을 '공화국' 체제에 맡기기로 한 것이다. 이 사실을 꼭 기억해야 한다. 수많은 왕조 국가가 제2차 세계대전 이후 식민지에서 독립할 때 왕조로 회귀하거나 굳이 회귀하진 않더라도 상징적으로라도 입헌군주국立憲君主國[41] 형태를 취해야 한다는 강력한 내부 저항에 시달렸다. 그러나 우리는 달랐다. 놀랍게도 조선인 중 어느 누구도 과거의 왕조 체제에 대해 일말의 추억이나 향수 따위를 보이지 않았다. 우리가 언제 공화국을 한 번이라도 경험해봤을까? 만약 식민지배가 공화국 체제하에서 이뤄졌다

이었다. 미군정이 그 실체를 인정하지 않아 1945년 10월에 해체되었다.

조선인민공화국 강령
- 정치·경제적으로 완전한 자주적 독립 국가의 건설을 기함
- 일본제국주의와 봉건 잔재 세력을 일소하고 전 민족의 정치적·경제적·사회적 기본 요구를 실현할 수 있는 진정한 민주주의에 충실하기를 기함
- 노동자·농민 기타 일체 대중생활의 급진적 향상

을 기함
- 세계 민주주의제국의 일원으로서 상호 제휴하여 세계평화의 확보를 기함

[41] 입헌군주제立憲君主制 국가. "군주는 군림하되 통치하지 아니한다." 헌법 체계 아래 선출된 권력이 국가를 통치하고 세습되거나 선임된 군주가 국가원수 역할을 하는 권력분립형 국가형태다. 영국, 일본, 타이, 덴마크, 뉴질랜드 등 30여 개국이 이러한 정치체제를 취하고 있다.

면 35년에 걸친 학습효과라고나마 이해해봄 직하다. 하지만 지배자 일본 역시 제국이었다.

우리는 간접경험조차 해보지 못한 일을 너무나 당연하게 받아들였다. 이런 선택을 가능케 한 힘은 과연 어디에서 기인하는 것일까. 나는 이 당시 조선인 특유의 민주주의적 역동성이 멀리는 사람이 곧 하늘이라는(인내천人乃天) 동학의 사상과 주 앞에 만인은 평등하다는 기독교의 격렬한 포교, 그리고 애국계몽기와 식민지 시대 내내 타올랐던 계몽운동의 열정과 처절한 교육열이 복합적으로 빚어낸 산물이라고 생각한다.

하지만 결국 '인공'은 내외부의 문제로 인해 첫 발자국부터 정부로서의 기능은 전혀 수행할 수 없게 된다. 내부의 문제는 다름 아닌 인공이 배제시킨 친일 부역 집단의 존재다. 정상적인 독립 과정이었으면 응당 단죄되었어야 할 이 치욕의 집단은 전혀 예상치 못했던 미국의 등장으로 인해 기사회생해 동아줄을 붙들었고, 조선의 정세를 알 리 없는 미군에게 다양한 정보를 그릇되게 전달함으로써 인공 세력이 미국이 그토록 싫어하는 공산주의자들이라는 흑색선전 전략을 성공시킨다. 그래서 인공 건립 후 딱 열흘 뒤인 9월 16일, 친일파 지주들은 흔히 '한민당'이라고 요약해서 부르는 '한국민주당'韓國民主黨[42]으로 결속한다. 현재 민주당의 뿌리를 거슬러 올라가면 결국 우익 지주 정당인 한국민주당이 나온다. 그리고 마치 짜고 치는 고스톱처럼 미군정청의 2인자인 군정장관 아놀드 육군 소장도 '인공'을 인정하지 않는 성명을 작성한 뒤 10월 10일자 각 일간신문 1면에 게재하라 명령한다.

"이른바 인민공화국이라는 것은 꼭두각시들의 연극이요 일종의 사기극."

[42] Korea Democratic Party. 해방 후 민주주의를 지향한 민족주의적 보수 세력 일부, 해외 유학파, 지주, 자본가, 친일파 등이 고려민주당, 조선민족당, 한국국민당 등을 발족하고, 단일한 조직의 필요성에 의해 1945년 9월 16일 한국민주당이라는 명칭 아래 규합한다. 1949년 민주국민당으로, 1955년에는 민주당으로 개편된다. 한민당의 주세력은 창당 이전부터 좌파와 대립 구도를 보여, 1945년 9월 8일 「조선인민공화국의 타도」라는, 인공을 공격하는 성명서를 발표했다. 창당 멤버 조병옥은 한민당의 주목적은 '건준 타도'라고 했으나 이후 좌파 집단을 성토하며 타도하는 데 큰 역할을 한다.

자기네는 '인공' 정부를 인정하지 않으니 빨리 걷어치우라는 이야기다. 미군은 생소한 땅에서 자신들의 원활한 통치를 위해 친일 부역 세력, 나아가 한때 자신들의 주적이었던 총독부의 일본인 관리들까지 비공식 고문으로 활용함으로써 미군을 해방자라고 생각했던 대다수의 조선 민중들과 첫 단추부터 잘못 끼운다. 조선인민공화국은 사실상 모든 지방 단위 인민위원회 조직을 접수하여 실질적이고 독자적으로 또 주체적으로 굴러가고 있었음에도 불구하고 결국 중앙정부의 틀, 다시 말해 독립정부의 틀을 갖추지 못하게 되었으며, 조선 민중들의 불만은 언제 폭발해도 이상하지 않은 분노의 화약고로 변해가고 있었다. 미국무부 정치고문인 메릴 베닝호프가 9월 5일 워싱턴에 보낸 보고서는 당시의 상황을 다음과 같이 요약하고 있다.

"남한은 불꽃만 튀어도 폭발할 화약통과 같다고 묘사하는 것이 가장 적절할 것입니다. 여기서는 즉각적인 독립과 일제의 청산이 일어나지 않은 것에 대단히 실망해 있습니다. 일본인들 밑에서 높은 지위에 오른 (한국인들은) 친일분자로 여겨지고 있으며, 그들의 주인들만큼이나 증오의 대상이 됩니다. 모든 집단이 일본인들의 재산을 몰수하자고 주장하며, 또한 일본인들을 한국에서 추방하고 즉각적인 독립을 성취하자는 생각을 갖고 있는 듯합니다. 이 이상의 것에 대해서 그들은 거의 생각이 없습니다. 한국은 선동가들이 활동하기에 딱 좋은 상태입니다."

우리 민족의 과제, 친일 청산과 토지개혁

만약에 지금 우리가 어떤 나라에 예속돼 있다가 독립을 했다고 해보자. 다양한 민족적 과제가 산적할 텐데, 우선순위를 매긴다면 맨 먼저 해야 할 일은 무엇일까? 제일 중요한 게 무엇일까? 우리의 운명을 우리가 결정할 수 있는 독자적 정부체제를 갖추는 것 곧 독립정부를 수립하는 것이다. 안 그러면 국가가 아니니까. 하지만 35년간의 식민지배가 끝난 뒤 민족독립국가를 만들기 위한 정부를 구성하려면 중요한 정치적 과제 하나와 경제적 과제 하나를 해결해야 한다. 정치적 과제는 무엇일까? 대통령을 선출하는 것? 대표자를 선출하는 것? 아니다.

그에 앞서 해야 할 일이 있다. 바로 식민지 청산이다. 식민지 청산을 안 하면 어떤 부적합한 인물이 대통령이 되어 권력을 잡을지 어찌 알겠는 가. 식민지 청산을 하지 않은 채 독립국가 단계로 나아간다면 더 나쁜 결과를 가져올 수 있는 것이다.

프랑스는 만 5년도 안 되는 기간[43] 동안 나치의 점령을 받았다. 그 런데도 우파 드골Charles de Gaulle(1890~1970)[44]이 미·영 연합군과 함께 프랑스로 들어오면서 제일 먼저 한 일은 나치 부역자 전범재판소를 무 려 세 군데나 설치한 일이다. 전범재판소에 100만 명 정도가 기소되어 약 10만 명이 유죄선고를 받았으며 그중 6,700여 명이 사형선고를 받 았다. 국방부의 육군차관이라는 자가 정작 자신은 전쟁이 나자 영국으 로 도망가서는 '자유의 소리'라는 라디오 방송이나 하고 전쟁이 끝나 자 돌아와서는 인정사정없는 처단이라니 참 어이없는 일이기는 하다. 비시 프랑스Vichy France[45] 정부가 그렇게 처형되었는데, 우리가 '비시 괴뢰정권'이라 부르는 이 비시 프랑스는 그래도 그 수반인 필리프 페 탱Philippe Pétain(1856~1951)[46]이 패전한 가운데 프랑스 인민을 최대한 지 키겠다는 그 나름의 현실론을 바탕으로 의회의 동의를 얻어 탄생한 정 부다. 페탱 장군은 제1차 세계대전 시에 프랑스의 전쟁 영웅이기도 했

[43] 나치가 프랑스를 점령한 기간은 1940년 6월 14일부터 1944년 8월 25일까지 4년 2개월가량이다.

[44] 프랑스 북부 릴 출생. 레지스탕스 운동가, 군사 지도자, 정치인, 그리고 작가. 1912년부터 1940년 까지 대담하고 독창적인 사고를 하는 장교로서 '뛰어 난 지휘관'이라는 평가를 받았다. 1940년 6월 국방 부 육군차관을 지냈으나 페탱 원수가 레노 총리를 축 출하고 독일에 항복하자 런던으로 망명하여 자유민 족회의와 프랑스 임시정부를 조직했다. 런던에서 프 랑스 레지스탕스를 독려하고 동포들을 향한 프랑스 어 라디오 방송을 했다. 그러나 프랑스 내에서는 평 판이 그리 좋지 못했다. 노르망디 상륙작전에서 미 국의 반대에도 불구하고 자유프랑스군을 파리 해방 의 주역으로 만들어 정치적 입지를 굳혔다. 나치독 일 부역자에 대한 엄격한 처벌로 국내의 과거는 청 산했지만 국외 식민지인 베트남과 아프리카 여러 나 라에 대해서는 사과나 청산을 하지 않았다. 1945년 부터 1958년까지 총리(2회)를, 1958년부터는 대 통령(18대)을 역임했다. 1965년에는 재선되었으나

1969년 선거에서는 패해 자리에서 물러났다.

[45] 비시 프랑스는 나치독일 점령하에 있던 남부 프 랑스를 통치했던 정권을 가리키는 표현이다. 오베르 뉴 레지옹州에 소재한 비시Vichy에 임시수도를 두었 기 때문에 이런 이름이 붙었다.

[46] 프랑스의 군인, 정치가로 비시 프랑스의 수반 이었다. 코시알라투르 출생. 1876년 생시르 사관학 교에 입대해 보병장교로 복무했고, 제1차 세계대전 시 대령으로 참전해 소령으로 진급했다. 1918년 프 랑스 원수가 되었고 독일과 전쟁을 벌이느니 항복하 는 게 낫다는 판단으로 1940년 독일과 휴전협정을 하고 비시 프랑스 수반이 되어 나치독일에 협력한다. 1944년 9월 페탱과 내각은 독일의 남부 도시 지그마 링엔으로 끌려갔고 그곳에서 은퇴했다. 1945년 4월 프랑스로 돌아온 뒤 전범으로 체포되었으나, 89세의 노령이었던 탓에 총살형 대신 종신형을 선고받고 수 감생활 중 사망했다.

다. 그런데도 최소한의 현실론조차 인정하지 않고, 비시 정부 사람들을 모두 죽인 것이다. 단순히 정치인뿐만 아니라 친나치 성향의 글을 쓴 지식인과 언론인, 그중 전쟁이 나기 전에는 천재작가로 칭송된 로베르 브라지야크Robert Brasillach(1909~1945) 같은 인물마저 처형된다. 적군의 사기를 고양시켰다는 이유로 독일군에게 몸을 판 창녀들까지 기소해 유죄를 선고한다. 이런 식의 부역자 전범재판은 프랑스에서만 일어난 일이 아니다. 네덜란드, 벨기에, 룩셈부르크…… 이런 작은 나라들에서도 파시즘fascism[47] 동조자들을 끝까지 찾아내 처형한다.

그 덕분에 이후 서유럽에서는 특유의 반파시즘anti-fascism 정서가 확고히 자리 잡는다. 예를 들어 프랑스에서 국민전선Front National[48]의 장마리 르펜Jean-Marie Le Pen(1928~)[49] 같은 극우적 인물이 정권을 잡으려고 사회당을 위협했을 때 어떤 일이 벌어졌는가? 좌익과 중도 진영이 자신들의 앙숙인 보수당과 연합해 르펜을 저지했다. 국민전선의 정당활동을 금할 순 없지만 저렇게 위험한 자들이 권력을 잡아서는 안 된다는 반파시즘이라는 공감대가 깊이 자리 잡고 있는 것이다.

이토록 처절한 반파시즘의 교훈은 어디서 비롯되었을까? 이러한 정서는 어쩌다 그냥 생긴 것도 아니고 교육적·문화적 수준이 높아서 생긴 것도 아니다. 피의 보복 속에서 탄생한 것이다. 어떤 경우에도 국가와 민족을 배신한 파시즘 행위는 절대로 용서받지 못한다는 것을 전범재판의 과정에서 온몸으로 교육받았기 때문이다.

한편 독립 민족의 두 번째 중요한 과제는 경제 문제, 먹고사는 일과 관련된 것이었다. 우리나라는 1945년 8월 시점에 인구의 75퍼센트

[47] 20세기에 등장한 독재나 극단적 전체주의 체제나 운동이나 경향을 가리키는 말. 파시즘은 반공·국가·전체·권위·국수주의적 정치이념을 바탕으로 개인의 자치 능력을 강조하여 평등을 부정함으로써 불평등을 야기한다. 민족주의와 국가주의를 이용해 애국심을 고취해 폭력적 일당독재를 합리화한다.

[48] 1972년에 설립된 프랑스의 민족주의 극우 정당. 정당 강령은 전통적 가치 복원, 외국인 이민 제한, 주권 강화, 사형제 유지이며, 설립자 르펜은 홀로코스트를 부인한 혐의로 유죄판결을 받은 바 있다.

[49] 프랑스 극우 민족주의자. 극우정당 국민전선의 창립자이자 전 총재. 2002년 대통령 선거 1회전에서 결선투표에 진출하자 많은 프랑스인이 반파시즘 시위를 했고, 좌파와 중도 진영의 결집으로 반르펜 전선이 형성되어 2회전 투표에서는 우파 후보 자크 시라크에게 패배했다. 2015년 4월, "(나치독일이 유태인을 학살한) 가스실은 제2차 세계대전 역사의 (수많은) 소소한 일 가운데 하나다", "프랑스와 러시아가 '백인 세계'를 구하도록 협력해야 한다" 등의 발언으로 문제를 일으킨다. 2015년 8월 국민전선 당징계위원회에 회부되었고, 그의 뒤를 이어 총재가 된 딸 마린 르펜 Marine Le Pen(1968~)에 의해 영구 제명되었다.

가 농업에 종사하고 있었으며, 그들 대부분은 자영농이 아니라 일본총독부와 친일 지주의 소작농 처지로 전락한 상태였다. 주인 잃은 땅을 눈앞에 두게 된 조선인들에게 가장 중요한 것은 이 땅의 주인이 누구인가를 밝히는 일이었다. 다시 말해, 해방 후 가장 시급하고도 중요한 일은 토지개혁이었다. 자, 전라남도가 왜 빨갱이 동네가 될 수밖에 없었나? 비옥한 농토가 많았기 때문이다. 전라남도의 수많은 농민이 언제 『자본론』 *Das Kapital* [50] 서문이라도 읽어봤을까? 1950년 전쟁이 끝날 때까지, 전라도 사람이 가장 마지막 좌익으로 남게 된 가장 결정적인 이유는 바로 토지 때문이었던 것이다.

그럼에도, "공산주의자는 안 돼!"

그러나 불행하게도 미군정 치하의 해방공간은 이 두 개의 중요한 정치적 과제, 다시 말해 '식민지 청산'과 '토지개혁'을 이루어내지 못한다. 이것이 38선 이남, 나중에 '대한민국'이라 불리게 되는 우리 조국의 첫 번째 비극이다.

　　1945년 9월 9일, 총독부 건물 앞 깃발게양대에서 일장기가 내려졌다. 그리고 그 자리에 성조기가 올라갔다. 1948년 8월 15일 단독정부를 수립하게 되기까지 그 성조기와 함께 한국의 운명을 결정짓게 되는 한국의 새로운 지배자의 이름은 존 리드 하지John Reed Hodge(1893~1963)[51], 미24군단 육군 중장이었다. 남한의 미군정청장이 된 하지는 농부 집안 출신으로 유능하고 공격적인 야전군 사령관으로서 '태평양의 패튼'이라 불렸던 사람이다. 그리고 '작전의 하지'라

[50] 마르크스의 대표작. 경제적 사회구성체로서의 자본주의의 생산양식을 분석하고, 그 발생·발전·사멸의 법칙을 해명한다. 자본주의 속성을 밝히는 책으로 '사회주의의 바이블'이라 평가받는다. 생전에 발행된 것은 제1권(1867년)뿐이고, 제2·3권은 미완성 원고를 엥겔스가 편집하여 발행하였다(제2권 1885년, 제3권 1894년).

[51] 미국의 군인, 일리노이 주의 농촌에서 출생, 고아원에서 자랐다. 남일리노이 사범대학을 다녔고, 일리노이 주립대학에서 건축학을 전공하기도 했다. 군인이 되려고 미국사관후보생학교를 마친 후 제1차 세계대전에 참전해 프랑스와 룩셈부르크에서 근무했다.

전후 귀국하여 육군보병학교(조지아), 육군참모대학(메릴랜드), 육군대학(펜실베이니아), 전술비행학교(앨라배마)를 거쳐, 1937년부터 1942년까지 미국방부에서 근무했다. 1942년 제2차 세계대전에 대령으로 참전하여 1945년 중장으로 진급할 만큼 혁혁한 공을 세웠다. 1945년부터 1948년까지 3년 동안 미군 24사단장으로 주한미군 사령관 겸 미군정청 사령관으로 재임했다. 하지는 한반도에 대한 이해가 부족했고, 언어 소통의 어려움, 청교도적 생활태도, 철저한 반공주의 등으로 무장한 인물로 혼란한 해방정국의 군정청 최고통치자로서는 부적합한 데가 많았다. 이승만이나 김구 등과 자주 충돌했던 하지는 미국무성에 자기 자신에 대한 해임 요청안을 보내기까지 했다.

는 애칭이 있을 만큼 지상전에 능한 영웅이었다. 이런 군인에게 수많은 이해관계를 조율하고 갖가지 정치적 상황을 처리해야 하는 군정청장으로서 적당한 정치력을 기대한다는 것 자체가 무리였다. 게다가 하지를 비롯한 백인 미군 장교들은 대한민국 혹은 조선인에 대해 인종차별보다도 더 심각한 수준의 모욕적 관점을 갖고 있었다. 그들은 한국인들을 국gook이라고 불렀는데, 이것은 니거Nigger[52]만큼이나 모욕적인 말로, '진득진득하고 더럽다'라는 뜻이었다. 하지를 비롯한 미군정 육군 장교들은 한국에 진주하고 난 뒤 자신들의 적이었던 일본인들은 오히려 친절하고 정중하게 대우하고 한국인들은 함부로 대하며 무시했다. 당시 일본총독부의 고위 관리는 미군정 관리자들의 이런 차별적 대우를 보고는, 쫓겨 가야 하는 입장인 자기들 생각에도 너무하다 싶었는지 "이건 무안하다"라는 제목의 글을 남기기도 했다.

게다가 하지는 당연하게도, 자신의 상관 맥아더와 마찬가지로 지독한 반공주의자였다. 그는 나중에 CIA의 모태가 된 OSS[53]의 한국 관련 보고서, G2 보고서[54] 등에 당시 조선인들의 상황을 상당히 긴 분량으로 작성해놓았는데 핵심은 이것이다.

"이들이 비록 왕조 상태에서 이웃나라 일본에 강점을 당했지만 민주주의적 열망이 굉장하고 혁명적 열망도 강한 민족이다. 그래서 만약 미군이 이 땅에서 손을 떼면 그 순간 한반도는 전부 공산화될 것이다."

내가 볼 때 매우 정확한 통찰이다. 하지가 남한의 공산화를 저지하려고 이승만李承晩(1875~1965)[55]과 야합했다는 이야기가 있는데, 사실 하지는 개인적으로는 정치적으로 노회한 이승만을 정말 싫어했다. 하지만 그럼에도 불구하고 이승만의 손을 들어줄 수밖에 없었는데, 자

[52] 주로 영어권에서 흑인을 멸칭하는 속어.

[53] 전략사무(정보)국Office of Strategic Services. 제2차 세계대전 기간 동안 합동참모본부 예하에 설치되었던 미국의 전시 첩보기관. 임무는 합동참모부가 요구하는 정보수집 및 특수공작을 계획·실행하는 것이었다.

[54] 태평양사령부 정보 보고서.

[55] 초명은 승룡承龍, 호는 우남雩南. 독립운동가이며 정치인. 1·2·3대 대통령. 황해도 평산군 출생. 1895년 배제학당에 입학하여 조선의 독립운동에 참여한다. 1896년 서재필의 강의를 듣고 서양에 호기심을 갖기 시작했으며 협성회를 조직했다. 1898년

신이 한반도에 있는 한 남한의 권력이 절대로 좌익에게 넘어가서는 안
된다고 생각했기 때문이다. 1948년 총선거에서 이승만이 출마해 대통
령이 되는 분위기가 형성되자, 이승만이 대통령 되는 건 너무 싫었던
하지가 미국에서 대타를 한 명 불러온다. 필립 제이슨이라는 미국 이
름을 지닌, 만민공동회萬民共同會[56]의 주창자 서재필徐載弼(1864~1951)[57]이

만민공동회 당시 활발한 연설가로 활동했다. 1899년
1월 9일 박영효 일파의 고종 폐위 음모에 가담했다는
혐의로 체포되어 한성감옥에 투옥되었다. 1월 30일
두 명의 동지와 함께 탈출했으나 중간에 혼자 붙잡혀
들어와 종신형을 선고받고 한성감옥에 다시 투옥되
어 민중계몽의식 가치관을 정리한『독립정신』을 옥
중에서 집필했다. 1904년 8월 민영환, 한규설 등의
건의로 특사로 출옥해 민영환의 밀서를 소지하고 미
국 대통령을 만나기 위해 도미한다. 미국에 도착한 이
승만은 존 헤이 미국무장관, 윌리엄 태프트, 시어도
어 루스벨트 등과의 접촉에 성공했지만 별다른 성과
는 없었다. 조지 워싱턴에서 학사, 하버드에서 석사,
프린스턴 대학에서 박사 학위를 받았다. 1913년 '국
민회'의 박용만과 함께 하와이에 정착했다. 1915년
당시 '국민회'는 최대 인력과 자금력을 가진 독립운
동단체였는데 독립운동 방법론과 기금을 두고 박용
만과 이승만이 대립하여 테러 사건이 일어나고 이승
만은 하와이 법원에서 10여 건의 소송에 연루된다.
당시 교포들 인터뷰에 의하면 절반 이상이 이승만을
위험 인물로 기억했다고 한다. 이 일로 박용만은 하
와이를 떠나고 국민군은 해체되었다. 1919년 대한
민국 임시정부 초대 국무총리로 추대되었다. 이승만
은 대통령제를 주장했고 받아들여지지 않았으나 대
통령을 자칭하다 임정 요인들과 갈등을 빚었다. 미국
에 한반도 신탁통치 청원서를 제출했고, 임시정부에
서 탄핵이 가결되자 이승만은 재미교포들의 자금 지
원을 차단하며 임정과 거리를 두었다. 임정 구미외교
위원부가 본래 목적인 독립 청원, 임정 홍보, 독립 의
지 호소 등의 활동과는 상관없이 이승만 개인 시설로
이용되자 임정은 폐지령을 발령하지만 이승만은 묵
살했다. 1932년 윤봉길 의사의 의거에 대해 "어리
석은 짓"이라며 평가절하했다. 1934년 임시정부 내
의 반反이승만 세력이 약화되자 국무위원에 선출되
었다. 1940년 일본의 미국 침략을 사전 경고한『일본
내막기』Japan Inside Out: The Challenge of Today
라는 책을 출간해 진주만 공격 이후의 미국사회에 큰
반향을 일으켰다. 1941년 임시정부 명의로 대일선전
포고문과 임시정부 승인요구 문서를 미국 정부에 제
출했다. 이후 1945년 8월까지 여러 차례 자신과 임
시정부의 승인을 요청하지만 미국은 끝내 들어주지

않았다. 1945년 10월 4일 뉴욕에서 출발해 12일 도
쿄에서 맥아더와 면담한 뒤 미군용기를 이용해 10월
16일 김포공항에 도착했다. 미국무성의 편의로 입국
한 만큼 미군정이나 국내 여론에 상당한 영향을 미쳤
다. 조선인민공화국 주석에 추대되었으나 귀국 후 거
절했다. 1945년 12월 28일 모스크바 삼상회의 결과
신탁통치가 결정되자 이승만은 김구와 함께 신탁통
치 반대를 결의하고 김구, 조소앙, 김성수 등과 신탁
통치반대운동을 주관하고 남한 단독정부 수립을 추
진했다. 1948년 5월 31일 제1대 제헌국회 의장으로
선출되고 윤보선을 비서로 채용했다. 한민당이 내각
책임제를 언급했으나 이승만은 대통령제를 고집했
다. 7월 12일 제헌헌법이 제정되었으며, 7월 20일
선거에서 이승만이 초대 대통령으로 선출되었다. 이
승만은 우파와 친일 관리를 대거 등용했다. 1948년
9월 22일 법률 제3호로 제정된 반민족행위처벌법
에 의해 반민특위가 구성되지만 이승만의 노골적 방
해가 있었으며, 친일파의 협박·방해 공작과 이승만
정권의 탄압으로 반민특위는 끝내 해산되고 말았다.
1949년 미군이 철수하면서 모병제를 권고하지만 이
승만은 징병제를 고집했다. 공공연히 미국에 도움을
요청하며 북진통일론을 주장하다 1950년 6·25전쟁
이 발발하자 이틀 만인 27일 새벽 4시에 서울을 떠났
으며, 그다음 날인 28일 예고 없이 한강 인도교를 폭
파해 미처 서울을 떠나지 못한 시민들의 희생을 초래
했다. 권력 유지를 위해 친일 청산을 방해하고 친일
경찰을 활용했으며, 제주4·3사건, 여순사건, 보도연
맹학살사건 등 수십만에 이르는 양민학살사건에 대
한 책임이 있으며, 평화통일을 주장했다는 이유로 간
첩혐의를 씌워 정적 조봉암을 사법 살인한 당사자이
고, 장기집권을 위해 1952년 부산정치파동과 발췌개
헌, 1954년의 사사오입 개헌, 1960년 3·15부정선
거를 실시하는 등 민주주의를 파괴하는 독재정치를
자행하다 4·19혁명으로 하야했다. 하와이로 망명해
그곳에서 사망했다.

[56] 자주독립의 수호와 자유민권의 신장을 위해 개
최된 대중집회. 1896년, 갑신정변 실패 후 미국으
로 망명했다 돌아온 서재필이 중심이 되어 민중계몽
단체인 독립협회를 결성하여 민중계몽, 참정권, 천

다. 미국에 철저히 온건한 입장을 가진 서재필을 불러와서는 이승만과 경쟁시켜 초대 대통령으로 만들 생각까지 했던 것이다. 그런데 이 서재필이 오자마자 사고를 친다. 너무 오래 고국을 떠나 있었던 나머지 분위기 파악을 못하고 한국인 비하 발언을 하는 등 헛발질을 한 것이다. 우리는 또 좌파와 우파를 막론하고 자기 민족을 욕하는 자는 절대로 안 받아들인다. 급기야 서재필은 이런 헛발질에 이어 대통령 선거를 치르기도 전에 암에 걸려 도로 미국으로 돌아갔고 얼마 안 되어 사망했다. 서재필이라는 대타를 불러올 정도로 이승만을 싫어했건만, 하지 중장은 "공산주의자는 안 돼"라는 입장을 끝내 고수한다.

'인공'을 무력화하기 시작한 1945년 그해 10월, 남한과 북한은 그 이후 남쪽에서는 12년, 북쪽에서는 지금 이 순간까지도 대대손손 권력을 장악하게 되는 두 지도자를 만나게 된다. 북쪽 지도자는 평양으로, 남쪽 지도자는 서울로 날아왔다. 그 전까지는 아직 한반도를 밟지 않은 상태였다. 일제강점기 때 한 사람은 만주에서 활동하고 있었고, 또 한 사람은 미국에서 팔짱 끼고 사태를 관망하다가 취해야 할 입장정리가 끝나자 마침내 조국 땅을 밟은 것이다. 아직까지는 이승만의 '더티 플레이' 스타일을 파악하지 못했던 하지는 이승만을 멋지게 소개했고, 이승만은 미국인들의 구미에 딱 맞는 반공을 주제로 한 기억할 만한 첫 번째 연설을 했다. 그 옆에서 하지는 흐뭇한 표정으로 박수를 치고

부인권을 소개하고 백성의 정치 참여를 유도한다. 1896년 『독립신문』을 창간하고, 초기 개화파, 지식인층, 관료 등이 함께했다. 보다 많은 계층 참여를 위해 1898년 이를 만민공동회로 확대해나갔다.

[57] 대한제국의 정치인·계몽운동가, 미국 국적의 한국 독립운동가·언론인·의학자·의사. 전남 보성군 출생. 1882년 별시문과에 합격 교서관 부정자, 훈련원 부봉사에 봉직했고, 1883년 일본 게이오의숙, 육군도야마학교를 거쳐 1884년 귀국했다. 김옥균, 홍영식, 박영효, 윤치호 등과 갑신정변을 일으켰으나 실패하고 일본에서 1년여간 생활한 후 미국으로 망명했다. 미국에서 시민권과 의사면허를 취득해 의사로 활동하다 1895년 귀국하여 1896년에는 독립협회를 조직했다. 1896년 당시, 그의 미국 월급이 100원이었는데 300원의 파격적인 월급으로 중추원 고문직을 10년간 계약했다. 정부로부터 창립자금 4,400원을 지원받고, 주시경의 도움을 받아 순한글과 영어

로 된 한국 최초의 신문 『독립신문』獨立新聞을 발간했다. 민주주의와 참정권 소개, 신문물 견학을 위한 유학을 강조하고, 노비해방운동을 추진하는 등 개화·계몽사상을 전파했다. 친러정권과 보수파의 견제, 고종 황제에게 자신을 '외신'이라 칭하며 미국인 행세를 한 점 등이 문제가 되어, 대한제국 정부의 권유로 1897년 중추원 고문직에서 해고되어 2만 4,400원의 위약금을 받고 1898년 4월 미국으로 돌아갔다. 12월 26일 독립협회도 해산되었다. 1946년 8월부터 미군정 사령관 하지가 서재필에게 여러 차례 귀국 요청을 했다. 1947년 하지의 고문 겸 조선 과도정부의 특별의정관으로 귀국했다. "한국인들은 비누 한 장도 스스로 만들 줄 모르면서 어떻게 독립정부를 갖기를 기대할 수 있는가?"라며 한국인 지도자들을 겨냥한 인터뷰를 했다. 남조선 과도정부 고문역을 역임하며 김규식과 제휴 및 협력 관계를 유지하나 대통령 출마 요청은 사양했다. 1948년 9월 11일, 미군정을 따라 인천항을 떠났다.

있었다. 그즈음 평양에서는 항일 유격대 출신의 서른세 살 김일성金日成 (1912~1994)[58]이 소련군정청장이자 북한 주둔군 총사령관 스티코프 장군의 인도로 평양인민대회에서 화려한 대중연설을 하며 지도자의 길을 걷기 시작한다.

최악의 경찰국가

어느 누구도 원하지 않았을 수 있지만 분단은 결국 1945년 10월 바로 그 시점에서 사실상 확정되었다. 그런데 초기의 인민위원회 조직을 그대로 접수한 이른바 갑산파甲山派[59] 김일성 조직과는 달리 38선 이남의 남한에서는 '인공'과 인민위원회가 부인되었고, 따라서 인민들과 미군·미군정청과 야합한 한국민주당이 피비린내 나는 격돌과 정쟁挺爭을 시작하게 되었다. 다시 말해, 1945년 8월부터 1948년 8월, 그리고 한국전쟁이 일어나는 1950년 6월까지, 이 땅은 단 하루도 긴장을 풀 수 없는 일촉즉발의 불안한 역사를 쓰게 된다. 이때 미군정이 선택한 것은 자신들에게 충성하는 세력이었다. 즉 일본강점기 때 일본 경찰에 가담했던 친일경찰의 85퍼센트가 그대로 남한의 경찰에 잔류하도록 해준 것이다. 바로 이들이 일제 헌병에 의한 잔악한 경찰력을 무색하게 할 정도로 강점기 때보다도 가혹한 경찰국가를 이룩하게 된다. 미국은 제2차 세계대전 과정에서 수십만 명의 미군을 죽음으로 몰고 간 미국의 제1점령지 일본의 경찰을 해산시켰다. 일본의 경찰은 해산시키면서 정작 그 일본의 식민지였던 조선에서는 자신들만의 경찰력을 새로 조직한다.

　　미국이 수행한 이런 식의 경찰놀이는 나중에 이란에서 그대로 반

[58] 본명 김성주. 일제강점기 독립운동가, 조선민주주의인민공화국의 전 국가주석. 평안남도 평양 출생. 1948년 9월부터 1972년 12월까지 조선민주주의인민공화국 내각수상, 1972년 12월부터 1994년 7월까지 국가주석으로 46년 동안 독재했다. 일제강점기에는 반일인민유격대에서 활동했고, 해방 후 국내에서 정치 기반이 전혀 없었으나 소련군정의 지원을 받아 공산당 주도권을 장악했다. 북조선로동당의 소련 대리자, 남북로동당 통합 이후 조선로동당 위원장이 되었다. 1950년 스탈린을 설득해 6·25전쟁을 일으켰고 최고사령관으로서 인민군을 지휘했다. 1953년 휴전을 전후해 허가이, 박헌영, 리승엽 등 국내파 공산주의자를, 1956년 8월 종파사건으로 연안파를, 1958년 중국파 김원봉 계열을, 1961년 김두봉 일파 등을 무차별적으로 숙청했다. 1960년 이후 주체사상을 발표하고, 1972년 국가주석직을 신설해 국가원수와 국방위원장 자리에 앉았다.

[59] 김일성과 함께 항일무장투쟁을 했던 세력이다. 1937년 함경남도 갑산군 보천면 보전리 주재소를 공격했던 보천보전투 이후 생겨난 명칭이다. 만주 세력과는 다르지만 광의의 개념으로 통칭된다.

40

복되고, 베트남과 니카라과에서도 또 쿠바에서도 계속된다. 1945년부터 1948년까지 조선에서 시험했던 이른바 친미경찰 체계가 이후 미국이 반미 성향이 강한 국가를 와해시키고 파괴시키는 데 쓰인 것이다. 그 첫 번째 모델이 자랑스럽게도(?) 대한민국 경찰이었다는 이야기다. 대한민국에서 친미경찰이 탄생하던 그 3년 동안 가장 총애를 입었던 사람은 장택상張澤相(1893~1969)[60]이라는 인물이다. 당시 수도경찰청장으로서 막강한 권한을 행사한 장택상의 존재는 한마디로 끔찍했다. 장택상은 친일경찰 출신인 데다 한민당의 가장 강력한 구성원 중 한 명이었는데 미군정청이 요구하는 것보다 언제나 100배 이상을 솔선수범함으로써 최후의 남한 좌익 방파제로서 그 역할을 충실히 해냈다.

고려교향악협회와 프롤레타리아음악동맹

자, 해방 무렵 남한 땅의 상황은 대강 이랬다. 분위기를 파악했으니, 이제 본론으로 들어가자.

앞서도 말했듯 우리 민족은 진짜 빠르다. 정말 빠르다. '해방, 이제 곧 일본이 항복할 거야', 이런 예측이라도 가능했어야 미리미리 몰래몰래 준비했을 텐데, 정말 당일까지 아무도 '해방이 될지' 몰라놓고 정작 당일에 일본 천황이 항복하자마자 우린 마치 모든 걸 미리 알고 준비했었다는 듯이 일사천리로 움직였다. 해방 다음 날인 8월 16일, 모든 분야에서 전국대회가 소집된다. 지금처럼 KTX가 있었던 것도 아닌데 그 놀라운 속도에는 새삼 감탄할 수밖에 없다. 문화예술단체도 부지런히 움직여, 8월 16일에 전국대회가 소집되었다. 그리고 8월 18일에 조선문화건설중앙협의회朝鮮文化建設中央協議會[61]라는 중앙조직이 만들어졌고, 음악분과 조직으로서 조선음악건설본부朝鮮音樂建設本部[62]가 만들어지는데, 이렇게 되기까지 딱 이틀이 걸렸다. 우리의 '빨리빨리'

[60] 정치인, 경찰. 경북 칠곡 출생. 1945년 10월부터 1948년까지 수도경찰청장을 역임하며 친일파 경찰을 적극 채용해 조선공산당원과 남로당 탄압을 주도했다. 1948년 대한민국 수립 후 제1대 외무장관으로서 UN총회 대표단으로 파견되기도 했다. 1952년 피난지에서는 부산정치파동을, 1954년에는 사사오입 개헌을 도왔다.

[61] 약칭은 '문건'. 8월 16일 임화와 김남천의 주도로 조선문학건설본부가 구성되고, 이후 이틀 만에 급하게 문학, 연극, 음악, 미술, 영화 등 각종 예술인 단체가 구성된다. 이 단체들이 모여 '조선문화건설중앙협의회'로 발전한다.

[62] 작곡가 김순남, 음악평론가 신막과 이범준 등이 주축이 되어 결성한 음악단체.

라는 속도전에 부실공사라는 덤이 따라붙는 위대한 전통이 만들어진 순간이다.

조선음악건설본부 역시 실상은 정치의 행보와 같았다. 건국준비위원회 모델이 모든 분야에 적용된 것이다. 일단 시스템을 갖추자 해서 갖추다 보니 옥석을 가리지 않고 무조건 모았다는 게 첫 번째 문제다. 식민지 청산을 제대로 하지 않은 상태에서 일단 모으고 보니 '쟤는 여기 왜 와 있지?' 싶은 생각이 드는 인물, 즉 반성하거나 청산되어야 할 대상까지 있었다. 모인 사람들 간에 반목이 생기는 것은 불가피했다. 친일파와 이른바 '진보적' 입장을 가진 예술가들이 뒤섞여 뭉쳤으니 제대로 굴러갈 리 없다. 잘되는 게 더 이상하다. 함께할 수 없는 사람들이 함께하는 와중에 한민당이 창당되었고 '인공'이 깨지면서 결국에는 각자의 길을 가게 된다.

이른바 친일파 음악인들의 맹주는 〈그 집 앞〉의 작곡가인 현제명 玄濟明(1902~1960)[63]이었다. 현제명은 일본제국을 위해서라면 언제든지 할복이라도 할 것 같은 태세를 갖추고 있었던 대표적 친일인사 중 하나다. 여기서 현제명의 본래 전공이 음악이 아니라 영어였다는 것이 중요하다. 현제명은 어쩌면 일본이 항복했을 때 목을 매려 했을지도 모른다. 그런데 그다음에 들어올 이들이 미군이라 하니 한 줄기 빛이 보였을 것이다. 점령군으로 남한에 진주한 군이 미군이 아니라 소련군이었으면 처형되었을지도 모를 운명이다. 현제명은 되는 놈은 된다는 말이 딱 들어맞는 경우다. 좌절하고 있던 현제명과 그 비슷한 부류의 사람들에게 점령군 자격의 미군은 신이나 마찬가지였을 것이다. 현제

[63] 호는 현석玄石. 성악가(테너), 작곡가, 서울대 음대 교수. 경북 대구 출신. 평양 숭실전문학교를 졸업하고 미국 시카고 소재 무디Moody성경학교에 입학했다가 인디애나 주 건Gunn음악학교로 옮겨 입학한 뒤 귀국했다. 연희전문학교에서 영어 교수이자 음악부장을 역임했다. 1937년 9월 26일 경성방송국 라디오 방송을 통해 조선문예회에 의한 군가 〈정도征途를 전송하는 노래〉와 이종태 작곡의 〈방호단가〉 및 이면상 작곡의 〈정의의 스승이여〉를, 그리고 같은 해 11월 7일에는 전국 중계방송으로 〈전장의 가을〉, 〈조선청년가〉 및 〈반도 의용대〉를 선보였다. 1940년 조선총독부의 내선일체 정책에 따라 구로야마 사이민玄山濟明으로 창씨개명을 했다.

1943년 3월 26일 '국민총력조선연맹'과 '조선음악가협회' 공동 주최 음악회에 출연했고, 1943년 '국민가창운동정신대' 산하의 가창지도대 지휘자로 순회 공연에 나섰으며, 국민개창운동의 음악지도자로 지방에 파견되었다. 1945년 해방이 되자 '고려교향악단'을 조직해 1948년까지 운영하며 이사장을 맡았고, 1946년에는 '서울교향악협회'를 조직했다. 그해 2월 9일 경성음악전문학교를 창설해 스스로 교장 자리에 올랐으며, 이 학교는 바로 그해 국립 서울대학교 예술대학 음악부로 편입되었다. 이후 1952년에는 서울대학교 음악대학으로 승격되었다. 서울특별시 문화위원회 부위원장 등을 지낸 뒤 1954년 대한민국예술원 종신회원으로 선임되었다.

명은 연희전문학교에서 교편을 잡고 있었는데, 말하자면 영문학을 가르치는 시간강사였다. 그 당시 조선인 중에서 미국 유학과 현제명처럼 영어를 구사할 수 있는 사람은 매우 적었다.

현제명은 이름이 세 개다. 본래 이름이 현제명, 창씨개명하고 완전히 일본인으로 살 때의 이름은 구로야마 사이민, 그리고 1945년 9월 15일 이후 명함에 이름을 박을 때는 갑자기 로디 현으로 바뀐다. 일본인들이 자기들에게는 한없이 친절했던 미군에게 충직하고 협조적인 조선인 명단을 넘긴 덕분이었을 거다. 그렇게 해서 현제명은 거의 죽음 직전까지 몰렸다가 기사회생하여 9월 15일 한민당이 발족할 때 유일한 문화인으로서 발기위원 명단에 포함된다. 그리고 고려교향악협회高麗交響樂協會[64]를 만들어 이른바 비친일파나 민족음악파와는 거리를 두게 된다. 물론 진보적인 젊은 예술가와도.

당시 40대 음악인과 20~30대 음악인들 사이에는 세대적 간극이 존재했다. 1세대가 홍난파洪蘭坡(1898~1941)[65]와 현제명이다. 홍난파는 이미 1941년에 폐결핵으로 사망해, 해방 무렵 서양음악 진영을 이끌던 주역은 현제명과 40대였다. 현제명은 당시 마흔세 살이었다. 2세대인 1917년 이후의 출생자들은 그즈음 20대 후반에서 30대 초반이었으며, 가장 진보적이던 이들 음악가는 연배로 보더라도 당연히 친일을 할 기회가 아예 없었다. 1930년대 말과 1940년대 초에 다들 일본 유학 중이었거나 학생 신분이었는데 무슨 재주로 친일을 하겠는가. 남다른 의식이나 확고한 노선이나 철학이 있어서 친일을 안 했다기보다는 아직 나이가 어려 친일을 할 기회를 붙잡지 못한 것일 수 있었다는 이야기다. 하지만 적어도 이들한테는 '저놈은 안 돼', '일제에 충성하려고 했던 음악은 안 돼' 하는 마음이 있었다. 무슨 투철한 생각이라기보다는 일종의 반발심 같은 게 컸다. 예나 지금이나 젊은이들이 '오버하기' 마련이다. 이 2세대 음악가들이 규합해 프롤레타리아음악동맹[66]이라

[64] 1945년 9월 15일 조선음악건설본부를 탈퇴한 음악가들이 현제명을 중심으로 결성한 조직이다. 산하에 고려교향악단을 창단하고 이른바 '순수음악'을 표방했으나 초기부터 한민당 결성식장 연주회, 미군 환영 음악회 등 권력 중심부와 관계를 맺기 위한 행보를 보였다.

[65] 작곡가, 바이올리니스트, 지휘자. 본명은 영후永厚. 우리나라 근대음악의 선구자로, 서양음악 보급을 위해 노력했다. 도쿄신교향악단의 제1바이올린 연주자, 조선음악가협회 상무이사를 지냈다. 대표곡으로 〈봉선화〉, 〈성불사의 밤〉, 〈낮에 나온 반달〉이 있다.

는 걸 만들고 나름대로 잘해낸다. 해방된 지 한 달도 안 된 시점에 양쪽 다 자기 본색을 정확히 드러낸 것이었다.

이렇게 나뉜 상황에서 음악가 중에서도 연주 단체에 소속되지 않으면 존립근거를 상실하는 연주가들이 고려교향악단高麗交響樂團[67]으로 몰리게 되는 것은 어찌 보면 불가피한 일이었을 것이다. 아직은 국립서울대학교가 설립되기 전이지만 현제명은 일제강점기부터 있었던 경성음악학교와 고려교향악단이라는 한국 최초의 오케스트라를 꽉 쥐고 있는 데다 그 뒤엔 미군정청이라는 거대한 뒷배경이 있었다. 이에 반해 아무래도 독립적 성향이 강한 작곡가 그룹, 그중에서도 젊은 세대는 수호해야 할 아무런 기득권도 없는 데다 하루하루가 일촉즉발인 혁명적인 현실에서 음악가로서의 자의식과 예술적 감수성을 맘껏 발휘하려는 열정을 불태우려 하고 있었다.

조선음악가동맹의 탄생

이름처럼 두 집단은 서로 다른 길을 걷는다. 그리고 이 두 집단의 정체성을 상징하는 동시에 이승만과 김일성을 대비시키는 사건이 1945년 10월에 일어난다. 해방 후의 이런 갈라짐을 두고 흔히 좌파·우파라고 부르는데 나는 그렇게 부르고 싶지 않다. 저들이 무슨 우파인가. 그렇게 부르는 것은 우파에 대한 모독이다. 좌파는 또 무슨 좌파인가. 이 역시 좌파에 대한 모독이다. 당시의 좌파와 우파 분류는 엄밀하지 못하다. 내가 보기에는 친일파이거나 친일파를 반대하는 정도의 입장 차이가 있을 뿐이다.

1945년 10월, 친일파는 조선호텔 지하에 모여 미군 환영 음악회를 열고 민족음악 진영은 파업 중인 경성방직 노동자를 위한 위로연주회를 연다. 민족음악 진영의 음악가들도 사실은 그 시절에 음악 공부를 하고 일본 유학을 다녀올 정도였으니 거개가 지주 집안 출신이었을 것이다. 미군 환영 음악회와 파업 노동자를 위한 연주회, 왠지 이들 앞에 펼쳐질 서로 다른 운명이 굉장히 불길하게 느껴지지 않는가. 두 달

[66] 조선음악건설본부에서 김순남을 비롯한 진보적인 음악가들이 이탈하여 이념적 색채가 뚜렷한 조직을 결성했다.

[67] 고려교향악협회 산하 관현악단.

전까지만 해도 똑같이 '잘사는' 부류였던 사람들이 1945년 10월이라는 같은 시기에 보여준 '스탠스'가 그렇게 달라져 있었다.

그로부터 다시 두 달이 지나, 1945년 12월이 되면 프롤레타리아 음악동맹은 발전적 해소를 통해 '조선음악가동맹'이라는 이름으로 거듭난다. 이 이름 아래 민족음악을 꿈꾸던 이 땅의 젊은 음악인들은 험난한 해방정국을 정면으로 관통한다.

한편 고려교향악협회는 이듬해인 1946년 3월에 '대한연주가협회'를 발족시키며 세력을 넓혀나간다. 이 '동맹'과 '협회' 사이에 주목할 만한 인물들이 있다. 먼저 〈고향〉의 작곡가 채동선蔡東鮮(1901~1953)[68]. 본래는 정지용鄭芝溶(1902~1950?)[69]의 시 「고향」으로 곡을 만들었으나 정지용이 월북하는 바람에 이은상李殷相(1903~1982)[70]의 「그리워」, 박화목朴和穆(1924~2005)[71]의 「망향」 같은, 수준이 훨씬 떨어지는 가사를 달고 교과

[68] 작곡가, 바이올리니스트. 전라남도 보성 출생. 일본 와세다대학 영어영문학과 졸업. 독일 베를린에서 유학했다. 1929년 귀국 후 바이올린 독주회, 1932년 작곡 발표회, 1937년 가곡집 발간 등 다양한 활동을 했다. 해방 후 고려음악회를 조직하여 회장으로 선임됐다. 민족음악 수립을 위해 민요 채보와 전통음악 연구에도 매진했다. 작품으로는 가곡 〈고향〉, 〈향수〉, 〈망향〉, 〈모란이 피기까지〉, 합창곡 〈또 다른 하늘〉 외에, 《현악 4중주곡 제1번 G단조》, 《현악 4중주 제1번》, 《바이올린 환상곡 라단조》와 교성곡 《한강》 등이 있다.

[69] 시인. 충청북도 옥천 출생. 1913년 동갑인 송지숙과 결혼. 1914년 아버지의 영향으로 로마 가톨릭에 입문, 프란치스코라는 세례명을 받았다. 1918년, 학교 성적은 좋았으나 집안 형편이 어려워 휘문고등보통학교에 입학했다. 1923년 일본 교토의 도시샤 대학 영문과로 진학했다. 유학 중인 1926년 유학생 잡지 『학조』에 「카페 프란스」를 발표하면서 등단했다. 1933년 이후 『가톨릭청년』 편집고문으로 있을 때 이상李箱을, 1939년 『문장』의 시 추천위원으로 활동하며 청록파 시인 조지훈·박두진·박목월 그리고 윤동주 등을 추천했다. 한때 구인회 일원으로 활동하기도 했다. 1942년 이후 창작활동을 중단한다. 1945년 해방 이후 이화여자대학 교수 및 문과 과장, 조선문학가동맹에도 가담했으나 문학활동은 하지 않았다. 1948년 정부 수립 이후 보도연맹에 가입하여 전향 강연을 했다. 1950년까지 서울에 남아 있었으나 그 이후 생사는 알 수 없다. 납북 이후 사망했

다거나 전쟁 발발 후 정치보위부에 끌려가 서대문형무소에 구금되었다가 평양 감옥에서 폭사爆死했다거나 납북 도중 폭격에 사망했다는 설 등 갖가지 추측만 있다. 1988년 해금될 때까지 '정×용' 식으로 온전한 이름은 쓸 수 없었다. 「향수」, 「유리창」, 「고향」 등의 시가 있다.

[70] 호는 노산. 시조시인·사학자. 경상남도 마산 출생. 경성 연희전문학교 문과와 일본 와세다대학 사학과 졸업. 「그리움」, 「가고파」, 「그 집 앞」 등이 가곡으로 만들어지면서 유명해졌다. 김구 추모가를 짓기도 했고, 이승만 정권 당시 일명 사사오입 개헌 직후 있었던 이승만의 80회 생일에 송가를 헌시하기도 했으며, 3·15부정선거 때는 문인유세단을 조직해 이승만을 지지하기도 했다. 충무공에 대한 관심도 높아, 이순신의 『난중일기』를 번역하고 자신 역시 『이 충무공 일대기』를 집필하기도 했다. 1963년 민주공화당 창당 선언문 초안을 작성했고, 고향 마산에서 3·15의거가 일어나자 "무모한 흥분", "불합법이 빚어낸 불상사"라고 욕보게 하더니, 4·19혁명 직후에는 혁명을 찬양하는 비문을 쓰기도 했다. 전두환이 정권을 잡은 직후에는 옹호 글을 썼고, 국정자문위원으로 위촉되기도 했으나, 1982년 사망한다.

[71] 시인, 아동문학가. 황해도 황주 출생. 만주의 봉천신학교 졸업. 1941년 어린이 잡지 『아이생활』에 동시 「피라미드」를 발표하며 등단했다. 1946년 월남했다. 기독교방송국 편성국장, 아동문학회 부회장, 크리스천문학회 부회장 등을 지냈다. 시집, 동화집,

서에 실리게 된 작곡가 채동선 말이다. 처음에는 그도 민족음악 진영에 동의했지만 '너무 나가는 거 아닌가' 생각해서 과격한 노선에 회의를 가지고 1946년 봄에는 협회 쪽으로 이동한다. 지조가 없어서가 아니었다. 진정한 중도파답게 그는 우리가 언제부터 철천지원수였나, 이렇게 분열해서는 나라가 동강만 나니 정 안 되는 건 빼더라도 우리라도 할 수 있는 최선의 합의를 해야 한다는 생각으로 가운데에서 좌와 우를 하나로 합치게 하려고 굉장한 노력을 기울였다. 그러다 결국 양쪽에서 모두 외면당한다.

채동선과 행보는 일치하지 않지만 어느 쪽에도 속하지 않고 중도파의 길을 걸은 인물로 음악비평가 박용구朴容九(1914~2016)가 있다. 그는 조선음악가동맹의 리더 김순남과 막역한 동료였지만 음악의 정치 투쟁화에는 동의하지 않았고, 친일음악인들의 기만적인 '순수예술론' 또한 역겨워했다. 월북하지 않고 남한에 남은 그는 현제명 일파에게 처절한 정치 보복을 당한다.

정치도 똑같았다. 정치에서도 거의 해방 후 3년 동안 정당이 수백 개 만들어지고 없어지는 그런 과정에서 결국은 한민당과 남로당[72]으로 나뉘게 된 것이다. 그 와중에 존재했던 것이 여운형이 이끄는 근로인민당勤勞人民黨[73]이다. 만일 해방공간에서 정당을 단 하나만 선택하라고 한다면 나는 이 당을 선택할 것이다. 왜냐하면 여운형은 끝까지, 이 나라가 이렇게 가다가는 분단이 되고, 그렇게 되는 순간 우리 민족은 식민지배보다 더욱 힘든 역사를 갖게 될 것이다, 그러니 어떻게든 반드시 좌우합작을 통한 남북 간 분단을 없애야만 한다고 생각한 사람이

동시집 등 20여 권의 저서를 냈다. 동요 〈과수원길〉, 〈보리밭〉의 작사가다.

[72] 남조선로동당南朝鮮勞動黨의 약칭. 1946년 11월 23일 서울에서 조선공산당, 남조선신민당, 조선인민당의 합당으로 만들어진 사회주의 정당이다. 1946년 10·1대구사건, 정판사위조지폐사건으로 미군정의 좌파 탄압이 극심해지자 사회주의와 공산주의 세력을 재정비하고자 조직했다. 주도권을 장악한 박헌영이 초대 당수 여운형의 좌우합작 노선을 비판하자 여운형이 탈당해 근로인민당을 창당한다. 이승만의 단독정부 수립 노선에 반발해 급진 성향을 보

이면서 미군정 및 우파와 대치했고 그런 속에서 제주 4·3사건, 여순사건 등이 발생했다. 2대 당수는 허헌, 3대 당수는 박헌영이다.

[73] 1947년 5월 24일 남로당을 탈당한 여운형이 창당한 중도좌파 정당. 좌우합작운동을 추진했으나 1947년 7월 19일 여운형이 암살되어 좌우합작운동은 진전을 이루지 못했다. 뒤이어 소설가 홍명희가 당수가 되었으나 리더십 부족으로 곧 장건상으로 교체되었다. 대한민국 정부 수립 이후에도 일정 기간 존속했으나 1949년 독립노동당에 흡수, 와해되었다.

었기 때문이다.

우리 음악계의 네 진영

그즈음 우리 음악계의 지형도를 간단히 살펴보면, 네 진영 곧 서양음악 진영, 민족음악 진영, 전통음악 진영, 대중음악 진영으로 나뉘어 있었다. 여기서 첫 번째와 두 번째 진영의 공통점은 다들 유학을 다녀왔고 똑같이 서양음악을 배워 왔다는 것이었다.

첫 번째 세력인 서양음악 진영은 베토벤, 슈베르트, 모차르트 같은 서양 음악가들을 계승함으로써 세계인이 되고자 한 사람들이다. 이게 바로 홍난파와 현제명으로부터 만들어진, 지금 한국의 음악대학을 지배하는 바로 그 세력이다. 두 번째 세력인 민족음악 진영은, "나도 유학 갔다 왔고 서양음악을 배웠다. 그런데 난 그대들과 생각이 다르다"라고 자부하던 사람들이었다. 이 진영의 태두는 홍난파, 현제명과 같은 시대에 태어난 또래 안기영安基永(1900~1980)[74]이었지만, 사실 그를 제외하면 대부분 2세대 음악인들로, 20대 중반에서 30대 초반의 소장파 작곡가 진영이라 할 수 있다. 세 번째 세력으로 존재했던 것이 조선시대부터 힘들게 이어온 전통음악 진영이며, 네 번째 세력은 해방공간에서도 꿋꿋이 생명력을 자랑했던 대중음악 진영이다. 그런데 이 진영도 참 재밌다. 자, 생각해보자. 갑자기 해방이 됐고 일본인들은 다 도망갔다. 대중음악을 유지시킬 시장의 기반이 되는 음반이나 공연 산업도 일본 자본과 함께 자기 나라로 철수한 상황이기 때문에 당연히 시장에 상품을 내놓을 수가 없었다. 하지만 우리 민족은 그런 상황에서도 상

[74] 한국 최초의 테너 가수, 작곡가. 충남 청양 출생. 1925년 미국 엘리슨화이트 음악학교에 입학하여 공부했다. 1928년에 귀국하여 〈그리운 강남〉을 작곡했다. 1931년 전통민요를 합창으로 편곡한 『조선민요합창곡집』을 발간했다. 1932년까지 이화전문학교 성악과 교수로 재직하며 합창단 지도를 맡아 교내 발표 및 전국순회연주 활동을 펼쳤다. 현재까지 이화여대 교가로 쓰이는 이화전문학교 교가를 작곡했다. 1947년, 작사가 윤석중이 '어린이 해방가' 삼아 쓴 「어린이날 노래」에 곡을 붙였다. 안기영이 월북하고 난 뒤 윤극영이 1948년에 새로 곡을 붙였다. 1940년대에는 민요와 설화를 바탕으로 새로운 종류의 음악 극 〈콩쥐팥쥐〉, 〈견우직녀〉, 〈은하수〉, 〈에밀레종〉, 《장화홍련전》 등을 만들었다. 1947년 여운형 암살 이후 여운형 추도곡을 작곡하고 지휘했다는 이유로 미군정에 의해 음악활동과 집필활동을 중지당했다. 1950년 9월 북한군 퇴각 때 월북했다. 이후 1950년 9월 국립예술극장 작곡가로, 1951년부터 평양음악대학 성악 교수로 있으면서 후진 양성 및 창작활동을 했다. 1980년 향년 80세로 사망했다. 그의 작품은 월북 작곡가의 작품이라는 이유로 남한에서는 한때 금지됐지만, 1988년 10월 6일 월북 작곡가의 해금가곡제 때 〈마의 태자〉, 〈작별〉, 〈그리운 강남〉 등이 공연되었다.

품을 내놓는다.

　대단한 나라 한국은 그때도 음반을 만들어냈다. 어떻게 했을까? 레코드판을 생산할 수 없으니까 기존의 중고 판들을 모았고, 레코드판 위를 바늘이 지나가며 소리를 내는 것이니까 레코드판 위의 홈을 왁스로 메워 평평하게 만들었다. 그리고 프레스가 없으니 그 대신 참기름 짜는 기계를 가져다가 새로 찍어냈다. 이렇게 왁스를 발라서 수동으로 만든 레코드판을 왁스반이라고 불렀는데 이 왁스반에는 몇 가지 문제가 있었다. 일단 참기름 냄새가 났다(물론 농담이다). 수동으로 찍어내느라 하루에 50장밖에 생산을 못했다. 그것까지는 참을 수 있었다. 두 번째는 왁스를 발라 홈을 메웠기 때문에 뾰족한 바늘로 들으면 처음에는 새로 녹음한 게 들리다가 계속 들으면 바늘이 메워놓은 왁스를 자꾸 파고들어가 한 열 번쯤 들으면 본래 홈에 녹음돼 있던 음악이 나온다. 그러니까 처음에는 해방의 기쁨을 노래했는데 한 열 번쯤 틀고 나면 일본 군가가 흘러나오는 촌극이 벌어지게 되는 것이다. 그래서 식민지 시대의 음반은 지금껏 남아 있어도 1945년과 1947년 사이에 만들어진 음반은 거의 남아 있지 않다. 이렇게 문제가 있는데도 불구하고, 우린 참 꿋꿋하게 참기름 짜는 기계에서 음반을 만들어 노래를 들었다.

반목과 협업, 한국음악의 가능성

이 네 진영 간의 관계가 중요하다. 먼저, 서양음악 진영과 민족음악 진영의 사이는 어땠을까? 적대적일 수밖에 없었다. 민족음악 진영은 청산되지 않은 반민족행위를 인정할 수 없었고 서양음악 진영은 자신들의 과거를 문제 삼는 민족음악 진영 때문에 권력을 유지할 수 없으니 그들이 눈엣가시였다. 서양음악 진영과 전통음악 진영 사이도 아주 나빴다. 이건 요즘도 비슷한 상황이다. 당시 서양음악 진영은 대부분 유학파고 전통음악 하는 사람들은 학력이란 게 전무한 경우가 많았다. 게다가 서양음악 진영에게 음악적 이상은 바흐, 베토벤, 모차르트였기에 전통음악은 낡고 병들고 유치하고 원시적인 음악으로 여겨졌다. 학벌 무시에 음악적 무시까지 더해진 것이었다. 전통음악 진영 또한 자신들을 그런 시선으로 보고 대접하는 서양음악 진영이 싫을 수밖에 없

었을 것이다. 실제로 1948년과 1950년 사이 한국의 수많은 전통음악 명인들이 월북했다. 이 사람들이 무슨 좌익 사상에 심하게 물들어서 올라갔을까? 그보다는 점령군에 빌붙어 세력을 만들어가며 자신들을 괄시하는 서양음악 진영이 꼴 보기 싫고 차라리 북에 가면 사람대접을 받지 않을까 하는 기대가 컸던 것인데, 거기 올라가서도 썩 좋은 대접은 받지 못한다. 왜? 사회주의 정권인 북한은 반제국주의, 반봉건을 기치로 내걸었으니 봉건 음악인 전통음악을 높이 평가해주기가 쉽지 않았다. 그러면 서양음악 진영과 대중음악 진영은 사이가 어땠을까? 당연히 안 좋았다. 엘리트주의자들인 서양음악 진영은 대중음악을 쓰레기 음악이라 여겼고 당연히 그쪽 진영 사람들을 벌레 보듯 했다. 지금도 4년제 음대가 있는 대학은 실용음악과를 잘 만들지 않는다. 수준 낮다고 취급하니까. 한마디로 말해 서양음악 진영은 나머지 세 진영 모두와 사이가 안 좋았다.

그렇다면 민족음악 진영과 대중음악 진영의 관계는 어땠을까? 민족음악 진영에서 대중화는 굉장히 중요한 과제였으므로 대중음악 진영이 가진 대중성을 전략적으로 활용했다면 엄청난 시너지가 발생할 수도 있었을 것이다. 하지만 대중음악 진영의 주력 장르인 트로트야말로 일본의 '엔카'라는 식민지 시대의 유산이었으므로 민족음악 진영에게는 이 또한 청산의 대상일 수밖에 없었다. 해방공간에서 민족음악 진영이 좌충우돌의 활약 속에서도 대중음악 진영과의 여하한 전략적 제휴가 없었던 것은 바로 이 때문이다.

그럼 전통음악 진영과 대중음악 진영은 사이가 어땠을까? 안 좋았다. 전통음악 진영 입장에서 대중음악 진영은 일제강점기 때부터 자기들 걸 빼앗은 사람들이었다. 대중음악 진영 입장에서는 전통음악 진영에 아예 관심이 없었다. 이렇게 보면 다 사이가 좋지 않았던 셈인데, 딱 하나 마지막 남은 민족음악 진영과 전통음악 진영만 서로 사이가 좋았다. 민족음악 진영의 엘리트들은 자신들의 테제인 민족음악을 수립하기 위해서 전통음악 진영과의 전략적 협업이 필요했다. 1945년 당시 상황에서 한국의 음악계에 적대적 분리가 이루어지게 됐다는 점과 그중 굉장히 미약하기는 해도, 처음으로 민족음악 진영과 전통음악 진영이 서로 동지애 담긴 시선으로 바라봤으리라는 역사적 가능성을

발견할 수 있다. 음악적 출발점과 계급적 위치와 활동여건 등이 상이함에도 불구하고 1945년 이후의 새로운 격변기에서 한국음악이 어떤 새로운 가능성을 가지게 될지를 가늠하게 하는 시점이다.

미국 유학파 안기영, 민요를 채집하다

이제 본격적으로 안기영의 이야기로 들어간다. 안기영은 조선음악가동맹의 주력 작곡가는 아니지만 한 세대 위의 상징적 좌장이었다. '러시아 5인조'의 머나먼 선조 격인 미하일 글린카Mikhail Glinka(1804~ 1857)[75]와 같다고나 할까. 홍난파가 1898년생, 현제명은 1902년생인데 안기영은 딱 그 사이인 1900년에 태어난 1세대 서양음악인이다. 홍난파가 윤심덕처럼 도쿄 우에노음악학원 출신이라면 안기영은 그 세대로서는 놀랍게도 오리건 주 포틀랜드에 있는 엘리슨화이트 음악학교Elison-white conservatory를 나온 미국 유학파다. 한국의 서양음악가 중 서구의 세례를 직접적으로 받은 최초의 인물인 것이다.

안기영은 작곡가였지만 동시에 미성의 테너이기도 했다. 재미있는 것은 똑같은 물도 독사가 먹으면 독이 되고 소가 먹으면 우유가 된다는 말처럼 이 사람도 분명 처음에는 서양음악에 꽂혀 유학을 갔을 텐데도 홍난파와 매우 다른 길을 걸었다는 사실이다. 홍난파는 서양음악을 처음 접하고 완전히 반해서 우리 걸 다 부정하고는 저 음악의 세계로 넘어가야 한다고 생각했다. 즉 홍난파는 서구도 아닌 일본에 가서 베토벤과 슈베르트와 모차르트를 보고 기꺼이 그 문화의 포로가 되었는데, 이에 비해 안기영은 '뭐, 보니까 좋긴 하네. 그래도 역시 우린 우리 걸 해야 해' 하는 생각을 다지며 자신만의 음악철학을 정립하게 된다. 이 미세한 차이가 홍난파와 안기영이라는, 똑같은 서양음악 유학파의 운명을 가르게 된다.

[75] 러시아 작곡가. 대지주의 아들로 태어나 성장 과정에서 농민의 노래를 많이 접했고, 특히 민요 합창곡에 깊은 인상을 받았다. 13세에 상트페테르부르크 기숙학교에서 6년간 수학하는 동안 피아니스트 존 필드에게 피아노와 작곡을 배웠고 졸업 후에는 교통성 관리가 되었다. 이 시기부터 푸시킨 등 작가들과 친분을 쌓는다. 1830년 건강 문제로 이탈리아와 독일을 여행하며 1833년 베를린에서 작곡을 배워 본격적으로 작곡 활동에 나선다. 1836년 러시아 최초 가극 《이반 수사닌》Ivan Soussanine을 궁정극장에서 초연했다. 1842년 푸시킨의 서사시를 바탕으로 한 두 번째 가극 《루슬란과 루드밀라》Ruslan and Ludmila를 완성했다.

　　안기영은 1928년에 귀국해 이화여대[76]의 전신인 이화전문학교 음악과 교수가 된다. 음악과 교수가 된 그는 대형 사고를 두 번 치는데 하나는 한 제자와 불륜관계가 된 것이고, 그보다 더 크고 중요한 사고는 서양음악과 제자들을 데리고 시골을 돌아다니며 민요를 채집해 그 것을 서양음악 형식으로 악보화하는 작업을 한 것이었다. 누가 그랬던 것처럼? 60년 전 '러시아 5인조'가 그랬던 것처럼. 또한 1905년 이후 헝가리의 졸탄 코다이Zoltán Kodály(1882~1967)[77]와 벨라 바르토크Béla Bartók(1881~1945)[78]가 그랬던 것처럼. 우리 음악의 본질은 민요에 있고, 우리는 그 민요를 질료로 하여 새로운 서양음악을 창조해야 한다고 안기영은 믿었던 것이다.

　　안기영의 이와 같은 파격적 행보가 당시 서양음악계 사람들한테 어떻게 받아들여졌을까? 좋은 소리는커녕 안기영이 이화여전을 이화권번으로 만들려 한다는 비아냥거림이 들려왔다. '권번'이 무엇인가. 쉽게 말해 '기생학교'다. 우리의 전통문화를 기생들이나 하는 거라고 생각하는 더러운 사고방식에 사로잡힌 비아냥거림이었다.[79] 심지어 전통음악 진영으로부터도 비난을 들었다. 유학까지 다녀온 자가 전통음악

[76] 1886년 초 미국인 여선교사 메리 스크랜튼이 서울 중구 정동에 세운 한국 최초의 사립 여성 교육기관. 고종이 '이화학당'이라는 교명을 하사했다. 1925년 '이화전문학교', 1943년 '이화여자전문학교', 1945년 경성여자전문학교로 교명이 변경되었다가, 그해 해방과 함께 '이화여자전문학교'라는 이름을 되찾고 이후 '이화여자대학교'로 교명을 확정했다.

[77] 헝가리의 작곡가, 지휘자, 교육자, 언어학자. 1901년 부다페스트 음악원에 입학해 작곡을 배운다. 1905년부터 바르토크와 함께 민요를 수집한다. 1907년 부다페스트 음악원 교수로 임명되고 이 무렵 드뷔시를 만나 인상주의 음악에 영향을 받는다. 바르토크가 미국으로 이주한 후에도 새로운 민족음악 수립을 위한 작곡 및 음악 교육을 위한 민요 수집, 관련 연구와 창작활동을 지속한다. 코다이는 "음악은 모든 사람의 것이다"라는 음악 교육 철학을 바탕으로 음악적 모국어를 구사할 수 있는, 음악을 듣고 이해하고 쓸 줄 아는 사람을 키워낸다는 목표를 가지고 '코다이 교습법'Kodaly Method을 만들었다. 전 세계적으로 아동기 창의성 계발을 위한 음악 교육 프로그램으로 널리 이용되고 있다.

[78] 헝가리의 작곡가, 피아니스트. 헝가리를 비롯해 루마니아, 불가리아, 체코 등 중앙유럽과 북아프리카에 이르는 광범위한 지역의 민요를 수집하고 정리한 민속음악학자다. 9세 때 작곡을 시작했고 피아노에도 두각을 나타내 11세 때 최초 연주회를 했다. 1899년부터 왕립음악학원에서 음악을 공부했다. 1903년 작곡한 대편성 관현악곡《코슈트》Kossuth로 알려지기 시작한다. 1906년 졸탄 코다이와 합작으로 민요집《20개의 헝가리 민요》를 출판했는데 그 뒤로 민속음악 특성을 활용한 창작이 다수 이루어진다. 1907년 왕립음악학원의 피아노 교수직을 맡았고, 1911년 유일한 오페라《푸른 수염의 성》A kékszakállú herceg vára을 아내 마르터에게 헌정한다. 1940년 제2차 세계대전이 발발하자 헝가리를 떠나 미국으로 망명한다. 그가 유럽에서 추구했던 전위성과 실험성 가득한 음악 스타일이 미국인에게 너무 생소하게 받아들여진 탓에 좀더 듣기 편한 전통적 작법으로 회귀했으나, 그럼에도 경제적 어려움을 겪었다. 1945년 9월 뉴욕에서 백혈병으로 사망했다.

[79] 안기영 등의 이야기는 『전복과 반전의 순간』 1권 4장 「두 개의 음모」에서도 언급한 바 있다.

진영의 밥그릇을 넘본다는 오해를 받았던 것이다. 그런데도 안기영은 꿋꿋이 자신의 철학에 입각한 창작음악을 무수하게 발표한다. 그는 한국의 밀리 발라키레프Milii Balakirev(1837~1910)[80]였고, 벨라 바르토크였다.

한국 민족음악의 1세대라 할 수 있는 안기영의 창작세계는 단지 자기 학과 안에서 즐기고 마는 게 아니었다. 그가 새롭게 만든 음악은 대중들 사이에서 어마어마한 반향을 얻었다. 안기영도 월북을 했기 때문에 남한 역사에서는 삭제된 사람이라 공식적으로 거의 언급된 바가 없지만 그는 어쩌면 식민지 시대 최고의 애창곡을 만들어낸 사람일지도 모른다.

어머니의 노래〈그리운 강남〉

안기영이 1931년에 발표한 〈그리운 강남〉[81]은 비록 음반 판매량은 이난영의 〈목포의 눈물〉이나 임방울의 〈쑥대머리 귀신형용〉에 비할 바 못 되지만 널리 그리고 오랫동안 인구에 회자되었다는 점에서 식민지 시대 최대 히트곡이라고 하더라도 결코 지나친 말은 아닐 것이다. 요즘 사람들은 이 노래를 모른다. 하지만 우리 윗세대, 즉 할머니나 증조할머니뻘 되는 분 중에는 이 노래를 모르는 분이 없을 것이다. 한마디로 말해 당시 한반도와 만주 땅에 살았던 사람 중에는 이 노래를 모르는 사람이 없었다.

충청남도 광천 출신 가수 장사익(1949~)[82]은 어릴 때 자기 어머니가 이 노래를 부르는 걸 들으면서 자라서 이 노래가 민요인 줄 알았다고 한다. 장사익이 46세에 본격 데뷔해 가수로 성공을 거두고 2집

[80] 제정러시아의 피아노 연주자, 지휘자, 작곡가. 니주니노브고로드 출생. '러시아 5인조'의 지도자. 소년 시절부터 음악적 재능을 보여 피아니스트 어머니로부터 피아노 교육을 받고, 모차르트 연구자인 울리비세프에게서 지휘와 음악 수업을 받았다. 1853년부터 1855년까지 카잔 대학에서 2년간 수학과를 다니면서 작곡을 한다. 1855년 상트페테르부르크로 이주한 뒤 음악을 전문적으로 배우지 않은 젊은 음악가들을 모아, 평론가 스타소프가 '강력한 소집단'이라 일컬은 '러시아 5인조'를 결성한다. 1862년 안톤 루빈스타인의 음악원에 대항하여 무료 음악학교를 열었다. 교향시 《러시아》Russia와 《타마라》Tamara,

피아노곡 〈이슬라메이: 동양적 환상곡〉Islamey: an Oriental Fantasy 등의 음악작품을 만들었고, 『러시아 민요집』을 남겼다.

[81] https://www.youtube.com/watch?v=t0r_2LwB_rM에서 들을 수 있다.

[82] 대중음악 가수, 국악인. 1995년에 《하늘 가는 길》로 데뷔했다. 국악을 널리 알리기 위한 시도를 해왔으며 '가장 한국적으로 노래하는 소리꾼'으로 평가받고 있다. 대표곡은 〈찔레꽃〉.

(1997)에 이 노래를 실었는데, 제목은 모르고 어릴 때부터 엄마가 부르는 것만 흥얼거리며 따라 불렀던 터라 아리랑 중 하나인가 보다 생각하고 '아리랑'이라 적고 작사·작곡자 미상이라고 해서 앨범에 수록한다. 그때 내가 전화를 해서 말해주었다. "그거 민요가 아니라 작곡가가 있습니다."

〈그리운 강남〉을 악곡 측면에서 분석해보면 '그냥 민요네' 하는 생각이 들지도 모르지만, 실제로는 아주 창의적인 곡이다. 안기영이 민요 수집을 허투루 하지 않았음을 증명해준다. 안기영은 홍난파나 현제명처럼 미국 유학을 다녀온 서양음악인이다. 미국 가서 한국민요를 공부했을 리 없다. 서양음악을 공부했지만 민요화 작업을 통해 우리나라의 전통적 평조음계平調音階[83]를 서양음악의 온음계로 그대로 옮겼으니 사실상 그 곡의 형태는 서양음악이라고 봐야 한다. 서양음악의 화성을 썼음에도 그 음계적 특성을 통해 4분의 3박자 서양음악의 틀에서 가장 한국적인 토착 정서가 묻어나는 선율을 만들어내는 데에 성공했다. 이것이 너무나 신선한 느낌으로 1930~1940년대 대중에게 완벽하게 다가간다.

"이거 우리 음악이네!"

바로 이런 느낌으로 팍 꽂힌다. 뽕짝이나 트로트와도 다르고 그렇다고 아직은 생소하고 이질적인 서양 노래나 찬송가하고도 또 다른, 뭔가 새롭지만 결코 위화감이 느껴지지 않는 노래로 받아들여진 것이다. 1930년대로 접어들면서 안기영의 작업은 점점 더 확산된다.

한국 최초의 뮤지컬 《견우직녀》

1941년, 안기영은 '한국 최초의 뮤지컬 음악'을 만들었다. 단순한 노

[83] 판소리의 조에는 우조羽調, 계면조界面調, 평조平調 세 가지가 있다. 이 중 우조와 계면조가 판소리의 양대 악조에 속하고 우조와 계면조의 중간에 평조가 존재한다. 평조는 궁중음악이 아닌 정악正樂의 영향을 받은 음악으로 서양의 계이름으로 치면 레-미-솔-라-도의 음계를 지니고 있다. 평조라는 음악 용어는 정악에서 주로 쓰는 것이고, 판소리에서는 그 음악적 특징이 우조와 다른 점이 뚜렷하지 않아서 많이 쓰이지 않는다. 〈춘향가〉에서 이몽룡이 글을 쓰는 '천자풀이', 〈심청가〉에서 천자가 정원에서 온갖 꽃을 심어 놓고 즐기는 '화조타령'처럼 맑고 명랑한 대목에 흔히 쓰인다.

래를 넘어 우리만의 독자적 가극을 만들어야겠다는 생각을 한 그는, 1936년 진보적 색채가 강한 문인이었던 서항석徐恒錫(1900~1985)[84], 설의식薛義植(1900~1954)[85] 등과 함께 라미라가극단을 만든다. 이때 '라미라'는 무슨 특별한 뜻을 가지고 쓴 말은 아니고 그저 우리의 음계 개념을 가극단 이름으로 삼은 것이다. 그 첫 작품이 《견우직녀》(1941)였는데, 토착적 가극이라는 뜻에서 '향토가극'이라는 이름을 덧붙인다. 견우와 직녀 전설 중 지상에서 일어나는 일만 가지고 첫 번째 작품을 만들었고, 정확히 말하면 바로 이것이 한국 뮤지컬의 첫 출발점이다. 하지만 가극 《견우직녀》, 같은 해에 만든 《콩쥐팥쥐》는 그리 큰 성공을 거두지 못한다. 이듬해 《은하수》라는 제목으로 《견우직녀》의 천상편을 만들었는데 이 가극은 어마어마한 성공을 거둔다. 1940년 창단된 반도가극단도 이 가극을 즐겨 무대에 올렸는데, 악단이 엄청난 규모로 커지면서 1940년대 초반까지 반도가극단은 한반도 전역과 만주와 일본에서 순회공연을 한다. 악단의 본래 단장은 박구朴九(1911~1984)[86]라는 사람이었는데 악단 규모가 가장 컸을 때는 공연 팀이 세 팀이나 있었다. A팀은 황해도 이남, B팀은 황해도 이북과 만주, C팀은 일본, 이렇게 세 팀으로 나눠 동북아 순회공연을 한 것이다. 오늘날의 엔터테인먼트 회사처럼 반도가극단도 단순히 뮤지컬이나 대중음악 차원을 넘어서며 수많은 스타를 배출한다. 그런 톱스타 중 한 사람이 윤항기尹恒基(1943~)[87]와 윤복희尹福姬(1946~)[88] 남매의 아버지 윤부길尹富吉

[84] 극작가, 연출가, 함경남도 홍원 출신. 도쿄제국대학 독문학과 재학 시절부터 해외문학파(일제강점기 외국문학 이론 및 작품을 번역하고 소개하던 모임) 회원으로 활동하며 조선에 독문학을 알리는 한편 연극에 관심을 갖는다. 1929년 도쿄제국대학 졸업 후 귀국, 동아일보사 학예부장으로 활동한다. 1931년 극예술연구회 창립 동인으로 활동한다. 1937년 일제의 황국식민화운동 여파로 극예술연구회는 극연좌로 바뀌고 1939년 강제 해산된다. 《견우직녀》를 초연했고, 『견우직녀』, 『콩쥐팥쥐』 등의 희곡을 썼다.

[85] 언론인. 함경남도 단천 출생. 니혼대학 사학과 졸업. 1922년 동아일보사에서 사회부 기자 생활 시작. 1927년 8월 11일 일제에 의해 헐려 옮겨지는 광화문에 대한 고별사 「헐려 짓는 광화문」을 썼다. 동아일보사 편집국장이던 1936년에 손기정 선수 일장기

말소 사건으로 퇴직. 해방 후 『동아일보』 복간에 참여해 주필과 부사장을 지냈다. 한국전쟁 당시에는 부산에서 피란살이를 하며 충무공 연구에 공을 들였다.

[86] 본명 박창석. 영화감독이자 제작·기획자, 시나리오 작가. 함경남도 함흥 출생. 일본음악전문학교로 유학했다 귀국 후 빅타레코드 연주자로 활동하다가 한국 최초의 재즈오케스트라인 히비키 재즈오케스트라를 1939년에 창단했다. 1940년 빅타가극단을 인수해 반도가극단으로 개칭한 뒤 직접 단장으로 활동하며 《견우직녀》, 《콩쥐팥쥐》, 《에밀레종》 등의 민속가극을 공연했다. 1957년 박성복과 함께 영화 〈낙엽〉을 연출해 감독으로 데뷔했다. 〈인생극장〉, 〈물망초〉, 〈여대생과 노신사〉 등의 연출작이 있다.

[87] 대중가수, 작사·작곡가, 개신교 목사. 충남 보령

(1912~1957)[89]이다. 한국 최초의 개그맨이면서 스탠딩 개그를 했던 그는 반도가극단의 사회자이자 연기자였다. 윤부길은 자기 이름을 딴 부길부길쇼라는 자기만의 쇼도 했을 정도로 굉장히 유명한 사람이었다. 영화배우로서는 전영록全永祿(1954~)[90]의 아버지 황해黃海(1920~2005)[91]의 부인 백설희白雪姬(1927~2010)[92]가 소속되어 있었다. 가수로 1950년대를 지배하게 되는 사람이다. 그리고 연극계의 최고원로라고 할 수 있는 백성희白星姬(1925~2016)[93], 코미디언이자 영화배우인 김희갑金喜甲(1923~1993)[94], 장동휘張東輝(1920~2005)[95] 등등 마흔다섯 살 넘은 사람이

출생. 1963년 한국 최초의 록그룹 사운드 '키보이스' 일원으로 데뷔해 성공한 그룹사운드의 원조가 되었다. 이후 '키브라더스'를 거치며 그룹사운드 활동을 하다가 1974년부터는 솔로로 활동했다. 〈별이 빛나는 밤에〉, 〈장밋빛 스카프〉, 〈나는 행복합니다〉 등의 히트곡이 있으며 1986년까지 대중가수로 활동했다. 미국에서 신학을 공부하고 1990년 목사 안수를 받고 귀국하여 종교인으로 활동하다 2014년 목사 은퇴 후 55주년 기념 음반을 발표하기도 했다.

[88] 대중가수, 작사·작곡가, 영화배우, 뮤지컬 배우. 충남 보령 출생. 1952년 뮤지컬 〈크리스마스 선물〉로 데뷔. 1964년부터 1976년까지 미국 라스베이거스에서 활동했다. 국내에 미니스커트를 유행시킨 장본인으로 유명하다. 두 번의 이혼으로 실의에 빠졌을 때 오빠인 윤항기가 〈여러분〉을 만들어주었다. 〈너무합니다〉, 〈노래하는 곳에〉, 〈나는 어떡하라구〉 등의 히트곡이 있다.

[89] 희극인, 작사가, 성악가. 충남 보령 출생. 경성전문음악학교에서 음악을 공부했다. 라미라가극단, 컬럼비아가극단에서 활동했으며, 원맨쇼의 1인자, 한국 최초의 개그맨이라 불렸다. 무대활동뿐 아니라 시나리오, 작곡, 작사, 반주, 의상 등에도 직접 관여했다. 〈처녀 뱃사공〉, 〈시골버스 여차장〉의 작사가이기도 하다. 당대 최고의 무용수였던 최승희의 수제자인 무용수 성경자(예명은 고향선)와 결혼하여 슬하에 2남 2녀를 두었다.

[90] 대중가수, 작사·작곡가, 영화배우. 1980년대에 가수와 영화배우로 왕성한 활동을 했다. 히트곡 〈사랑은 연필로 쓰세요〉, 〈불티〉, 〈종이학〉, 〈아직도 어두운 밤인가 봐〉 등이 있고, 1976년 영화 〈내 마음의 풍차〉로 데뷔하여 15편이 넘는 하이틴 영화에 출연했다.

[91] 본명 전홍구. 배우, 대중가수. 강원도 고성 출생. 1939년부터 연극배우와 가수로 활동하다 이후 영화배우로 데뷔해 222편의 영화에 출연했다.

[92] 본명 김희숙. 대중가수, 영화배우. 서울 출생. 1942년 연극배우이자 가수로 데뷔했다. '꾀꼬리 같은 목소리'라는 평을 들으며 1950~1960년대를 풍미했던 가수다. 1953년 〈봄날은 간다〉가 대히트하면서 유명해졌다.

[93] 연극배우. 서울 출생. 1943년 18세 때 현대극장에 입단, 연극 〈봉선화〉로 데뷔해 400여 편의 작품에 출연했다. 1972년 국립극장 최초의 여성단장으로 부임했고, 1993년에는 국립극단 단장을 지냈다. 2013년 〈3월의 눈〉과 〈바냐아저씨〉를 마지막으로 무대에서 내려와 병원에서 요양하다 2016년 1월에 사망했다. 작고 후 금관문화훈장을 추서받았다.

[94] 희극영화배우. 함경남도 장진 출생. 함경북도 회령고등상업학교 졸업 후 1942년 일본 메이지대학 상학과 별과에 입학했으나 중퇴했다. 조선전업주식회사에 근무하고, 『대동신문』 기자 생활을 하기도 했지만 적성에 맞지 않아 그만두고 1946년 반도가극단에 입단했다. 프롬프터 생활을 하다가 영화 〈장화홍련전〉에서 배우가 갑자기 잠적해 그 대역으로 출연하면서 데뷔했다. 이후 꾸준히 〈빨간 마후라〉, 〈오부자〉, 〈사랑방 손님과 어머니〉 등의 영화에 출연하면서 이른바 '성격배우'로서 영화계에 자리잡았다. 대중으로부터 '합죽이'란 별명을 얻으며 사랑받았다.

[95] 인천 출생. 1938년에 인천상업학교를 졸업하고, 1941년 만주에서 악극단 칠성좌七星座에 배우로 들어갔다. 라미라, 대도회大都會, 코리아, 창공蒼空, 현대現代, 새별 등에서 활동했다. 첫 영화 출연작은 1957년 김소동 감독이 연출한 〈아리랑〉이

라면 다 아는 그 옛날의 스타들은 다들 반도가극단 출신이었다고 해도 과언이 아닐 정도로, 한국 엔터테인먼트 산업의 산실 구실을 한다. 그리고 라미라가극단과 반도가극단이 주도하던 그 무대에서 독보적이었던 작곡가가 바로 안기영이다. 굉장히 중요한 이름이다. 한국의 음악 교과서는 이 사람을 시작으로 쓰여야 했다. 하지만 우리 음악사에서는 그 이름조차 거론되고 있지 않다.

안기영의 바통을 이어받은 차세대 주자이자 조선음악가동맹의 실질적 리더였던 김순남과는 달리 안기영의 정치적 입장은 그리 명확하지 않다. 남로당계를 대표하는 시인 임화의 가사로 〈해방 전사의 노래〉라는 혁명가를 만들기도 했지만 안기영은 남로당보다는 몽양 여운형이 이끄는 근로인민당과 더욱 친숙했다는 증언이 많다. 그것은 아마도 삼일운동 직후에 혈기 어린 청년으로 중국을 주유할 때 만나 깊은 영향을 받은 몽양과의 인연 때문일지도 모르겠다.

그는 조선음악가동맹 부위원장 직함을 달고 있었지만, 동맹원으로서 본격적 활동을 한 흔적은 거의 보이지 않는다. 1950년 한국전쟁이 일어난 뒤 그는 자신의 작품을 담은 가방을 들고 홀연히 월북했고, 전쟁 중에 폭사했다는 소문도 떠돌았으나 나중에 밝혀진 바에 의하면 평양무용대학에서 음악을 가르치다 1980년까지 북한에서 생존한 것으로 파악된다. 숙청설도 있었지만 김일성 주석의 애창곡으로 〈그리운 강남〉이 꼽히는 걸 보면 1930년대에 염문을 뿌리고 사랑의 도피 행각을 벌인 스캔들의 주인공 김현순金顯順과 재회하여 여생을 보낸 것으로 보인다. 현재 한국에 공식적으로 남아 있는 안기영의 노래는 단 한 곡인데, 유일하게 남아 있는 그 공식적인 노래는 바로 그가 재직할 때 작곡한 이화여대 교가다.

조선음악가동맹의 테제

그러면 안기영을 위시한 이 젊은 음악가 군단이 결성한 '조선음악가동

다. 이후 여러 영화에 출연했으며, 〈두만강아 잘 있거라〉(1962), 〈돌아오지 않는 해병〉(1963), 〈순교자〉(1965) 등 전쟁영화와 〈팔도사나이〉(1968), 〈명동출신〉(1969), 〈명동백작〉(1970) 등 액션영화가 주된 분야였다. 1960~1970년대 액션배우로서 최고의 인기를 누렸다. 평생 500여 편의 영화에 출연했으며, 영화배우협회장과 영화인협회 연기분과위원장 등을 지냈다.

맹'에 제일 중요한 테제는 무엇이었을까? 두 개의 어젠다가 있었다. 첫째는 '민족음악 수립'이다.

해방이 되고 독립국가의 꿈을 꾸기에 이르렀다. 그때 안기영과 조선음악가동맹 사람들은 무슨 생각을 했을까? '음악가로서 작곡가로서 어떤 음악을 해야 될까?' 아마 이런 생각을 했을 것이다. 그리고 그들이 선택할 수 있는 길은 네 개였을 것이다.

하나, "역시 세계의 대세가 서양음악이니까 그쪽으로 가는 거야. 깨끗하게".

둘, "우리 다시 조선시대 음악으로 가자. 그게 원래 우리 거잖아. 돌아가는 거야".

셋, "그래도 우리가 일제 때 일본음악을 많이 받아들였고 그게 제일 사람들이 익숙한데, 우린 아직도 일본풍 음악에서 제대로 근대화의 맛을 못 봤어. 우리를 근대로 이끌어준 은인인데".

일단 이렇게 1, 2, 3번이 있다고 할 때 어떤 선택을 할까? 사실 현실적으로 선택할 수 있는 게 이 1, 2, 3번이고 실제로 다양한 음악가들 가운데 1번 선택한 사람, 2번 선택한 사람, 3번 선택한 사람을 우리는 알고 있다. 해방이 됐지만 뽕짝은 없어지지 않고 계속 만들어졌고, 전통음악도 살아남았다. 그런데 1, 2, 3번을 모두 거부하고 4번을 선택한 사람들이 있었다. 그게 바로 조선음악가동맹이다. 그럼 이들이 선택한 건 무엇이었을까? '민족음악'이다.

이들에게 '민족음악'이란 단순히 반대를 위한 반대거나 구호를 위한 구호, 이론을 위한 이론, 슬로건을 위한 슬로건이 아니었다. 이들은 자유롭게 사고했다. 그저 '만들면 되잖아, 새로. 나라도 새로 만드는데 그깟 음악을 왜 새로 못 만들어' 하는 생각이었다. 천재였거나 몽상가였던 거다. 그런데 어떻게 만들 것인가?

1번이 안 되는 것은 우리가 서양의 역사와 문화의 토대 위에 있지 않기 때문이다. 하지만 우리가 인정하지 않더라도 그것이 당시 가장 보편적인 소통의 능력을 갖춘 음악 형식이었던 것만은 명백하다, 그러하니 이 음악이 우리의 것은 될 수 없어도 우리의 것을 궁극적으로 표현하는 도구로 차용할 여지는 있을 것이다. 교류나 소통력에 관한 한 이 음악적 양식을 가져올 필요가 있겠다고 생각한 것이다.

그럼 2번은 왜 안 되나? 아무리 '우리 것이 좋은 것'이라 할지라도 사회체제와 경제체제가 달라졌는데 다시 봉건시대로 거꾸로 갈 수는 없다고 생각한 거다. 하지만 그 봉건적인 것 중에서도 우리 것임을 증명해주는 어떤 요소가 분명히 존재한다, 그대로 따라하는 것이야 멍청한 짓이라 해도 한민족의 특수성과 창조적이고 미학적인 가치가 있는 어떤 부분은 추출해 당대와 미래의 관점에서 창조적으로 적용해야겠다는 생각은 하게 되었다.

3번 선택은? 이건 죽어도 안 되는 것이다. 그것은 오히려 청산해야 하는 것, 없애야 하는 것이었다.

그리하여 이들은 이른바 민족적 이디엄idiom과 민속적 재료로, 그리고 세계와 소통 가능한 방법론을 활용해 새로운 음악을 만들어냈다. 그것도 아주 왕성하게. 1945년부터 1948년까지 그들이 보여준 그 어마어마한 작품 생산력은 상상을 초월한다. 물론 한 곡도 못 들어본 사람이 더 많겠지만.

이게 으뜸 어젠다이자 당면과제였다면, 두 번째 어젠다는 바로 그 민족음악의 '철저한 대중화'였다. 수없는 불면의 밤을 보내며 민족음악의 문제의식에 입각한 수많은 작품을 창작했다고 하더라도 그것들이 동료 음악인들 사이에서 운위되는 수준에서 그친다면 그것은 예술적 자위행위 그 이상도 이하도 아닐 것이다.

그들은 생각했다. 그것은 아무 의미가 없는 일이다, 대중에게 다가가 대중은 이 음악을 어떻게 생각하고 어떻게 받아들이는지 알아야 한다, 우리가 저지른 오류는 무엇이고 더 발전시켜야 할 것은 무엇인지 알아야 한다, 그러므로 철저히 대중 속으로 작품을 갖고 들어가 그들과 같이 호흡해야 한다고 믿었다. 혹자들이 그러듯 대중들이야 보거나 말거나 우리끼리만 하고 그냥 우리는 교수 지위만 잘 유지하면 된다는 생각은 하지 않았다. 외려 그런 식으로 음악을 해선 안 된다고 여겼다. 그래서 철저하게 조직적으로, 그리고 무엇보다 작품을 가지고 직접 찾아다니며 대중과 호흡한다.

사실 안 그럴 수가 없기도 했다. 미군정과 한민당 측이 이미 그들이 활용할 수 있는 미디어 네트워크를 끊어버렸기 때문이다. 미군정과 한민당이 방송과 언론과 학교를 장악해버렸으니, 이들이 대중과 소통

하려면 제 몸을 직접 움직여 어디 파업하는 데 가서 연주회도 하고 노래도 가르쳐주고 하면서 입에서 입으로 전해지게 하는 것 말고는 방법이 없었다. 그 전까지 손에 흙 한번 안 묻혀봤을 백면서생들이었지만, 그들은 활동이 전면적으로 금지당하는 1947년 8월까지 이러한 작업을 기꺼이 수행했다.

강력한 소집단 '러시아 5인조'

솔직히 말하자면 나는 예술 속에서 혁명을, 혁명 속에서 예술을 꿈꾸었던 조선음악가동맹의 작곡가들이 러시아 5인조보다 훨씬 위대하게 보인다.

그렇다면 러시아 5인조는 어떤 이들일까? 그들의 음악을 관통하는 주제 역시 민족주의다. '러시아 5인조'라 함은 러시아에서 '우리 자신의 것으로 음악을 해야겠어'라고 생각한 다섯 명의 음악가가 등장했음을 보여준다. 그 다섯 명의 음악가는 앞서 살짝 언급한 무소르그스키와 림스키-코르사코프 외에도 1837년생 밀리 발라키레프, 알렉산드르 보로딘Alexander Borodin(1833~1887)[96], 세자르 큐이César Cui(1835~1918)[97]이다. 당대의 러시아 비평가 스타소프가 말했듯 이들은 등장 초기부터 '강력한 소집단'이었다. 다섯 명밖에 안 되니 '쪽수'는 적은 셈인데 그 다섯 명의 면면이 예사롭지 않았다.

[96] 러시아의 작곡가, 화학자. 귀족의 사생아로 태어나 농노의 아들로 입적되어 농노의 성을 썼다. 음악과 자연과학에 흥미가 있어 어려서 피아노, 첼로, 플루트 등의 악기를 배웠지만 상트페테르부르크의 의과학교에 진학한다. 모교 교수로 재직하던 중 발라키레프를 만나 작곡을 배우고 '러시아 5인조' 멤버가 된다. 1869년 《교향곡 1번 E♭장조》 Symphony No.1 in E-flat major 초연으로 호평을 받는다. 최초의 러시아 여자학교 설립에도 기여하는 등 평생을 교수와 교육자의 역할을 하면서 한편으로는 화학 연구와 작곡을 병행했다. 알데하이드 연구로 화학자로서의 업적도 뚜렷하게 남겼다. 교향시 《중앙아시아의 초원에서》 In the Steppes of Central Asia, 오페라 《이고르공》 Prince Igor (미완성), 〈현악 4중주 제1번 A장조〉 String Quartet No.1 in A Major, 〈현악 4중주 제2번 D장조〉 String Quartet No.2 in D Major 등의 음악작품이 있다.

[97] 러시아 작곡가, 평론가. 나폴레옹전쟁에 참전했다가 폴란드에 머무른 프랑스 장교 출신 아버지와 리투아니아인 어머니 사이에서 태어났다. 1851년 상트페테르부르크 공병학교에 입학, 1855년 발라키레프와 교류하며 작곡법을 배운다. 1857년 졸업 후 모교의 축성학 교수가 되었고 평론 및 음악 활동을 병행한다. 1864년부터 『상트페테르부르크 시론』지의 평론가로 활약하며 루빈스타인과 차이코프스키의 사대주의적인 음악 성향에 날카로운 비평을 퍼부었으나, 실은 자기 자신 또한 프랑스적 음률이 지배하는 곡을 다수 작곡했다. 자신의 작품 《러시아의 음악》 La Musique en Russie으로 벨기에와 프랑스에서 고국 러시아의 음악을 널리 알리는 활동을 펼쳤다. 오페라 《캅카스의 포로》 The Prisoner of the Caucasus, 《대위의 딸》 The Captain's Daughter 등의 작품을 남겼다.

'러시아 5인조'의 구성원은 모두 1830~1840년대 초에 태어났다. 그리고 이들이 본격적으로 활동하게 되는 때는 1860년대다. 그 시절 러시아에서는 무슨 일이 있었던 것일까? 1613년 이래로 러시아는 여전히 로마노프 왕조[98]의 지배하에 있었고, 서유럽과는 달리 전근대적인 농노제의 토대 위에 후진적인 전제정치가 계속되고 있었다. 계몽군주를 자처한(그러나 프랑스대혁명이 일어나자 급격히 보수화한) 여제 예카테리나 2세[99] 시대부터 근대의 바람이 서서히 일기 시작했고, 차이코프스키의 〈1812년 서곡〉1812 Overture의 배경이 된 나폴레옹 군대의 러시아 침공은 유럽에서 가장 낙후되고 소외된 지역인 러시아를 완전히 바꿔놓는다. 충성스러운 러시아군은 수많은 희생 끝에 나폴레옹의 야망을 저지시켰으나 전쟁 과정에서 젊은 장교들이 프랑스대혁명의 이념에 눈을 뜨게 되었다. 이들이 입헌군주제를 표방하며 전제정치의 종식을 꾀하고자 1825년에 일으킨 데카브리스트dekabrist의 반란은 실패로 돌아갔지만, 러시아에서 개혁의 시대를 예고하는 사건이었다.

러시아 5인조는 이런 시대적 분위기 속에서 탄생하고 성장했다. 크고 작은 개혁과 그것의 반동이 혼란스럽게 교차하는 가운데 서구주의는 급속하게 보급되며 대세를 이루어갔지만, 러시아 고유의 가치를 수호하려는 슬라브주의가 또 다른 한편에서 융기하고 있었다. 이들이 본격적인 활동을 펼치는 1860년대에는 농노해방이 선포되고(하지만 러시아의 대다수 농민은 자유를 얻지 못한다) '민중 속으로!'를 외친 브나로드v narod 운동[100]이 젊은 지식인들을 뒤흔들었다. 러시아 5인조

[98] 1613년부터 1917년 러시아혁명 때까지 약 300년간 러시아제국을 통치한 왕조.

[99] 러시아 로마노프 왕조의 여덟 번째 황제이다. 1762년부터 1796년까지 34년 동안 재위했다. 1762년 엘리자베타 여제 뒤를 이은 표트르 3세가 계속되는 실정으로 지지 기반을 잃자 예카테리나가 남편을 폐위하고 제위에 오른다. 표트르 3세는 예카테리나가 제위에 오른 지 일주일 후 사형판결을 받고, 다음 날 복통으로 인한 출혈로 사망했다고 공식 발표된다. 예카테리나 2세는 계몽군주를 자처했지만 지주와 귀족이 자신의 정치적 기반이었기 때문에 1773년 푸카초프 농민반란이 일어나자 농노제를 도리어 강화한다. 경제성장을 통해 국력을 증진했고 볼

테르와 교류하는 등 문학과 예술 및 교육 분야에도 관심이 컸다. 예술품 수집을 위해 에르미타주 박물관을 만들었다. 영토 확장에도 열을 올려, 1783년 크림반도를 점령했고 폴란드, 프로이센, 헝가리, 독일의 일부 지역으로 영토를 확장한다. 영토와 경제와 문화라는 국가지표 측면에서는 러시아 역사상 가장 눈에 띄는 번영기를 기록했지만, 귀족의 특권 및 농노제가 이전 시기보다 강화되어 기층민의 비참한 삶은 나아지지 않았다.

[100] 19세기 후반 러시아에서 청년 귀족과 학생이 농민을 대상으로 사회 개혁을 이루고자 일으킨 계몽운동. 농촌 계몽을 목적으로 하였으며, 러시아가 사회주의로 나아갈 수 있다는 믿음에서 비롯하였다. 농

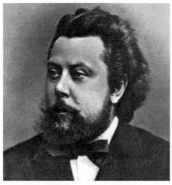
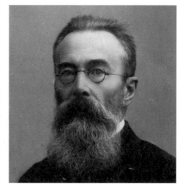
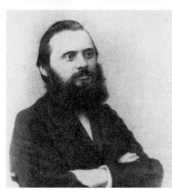

러시아 5인조
무소르그스키
밀리 발라키레프

림스키-코르사코프
알렉산드르 보로딘
세자르 큐이

또한 귀족의 자제거나 부유한 집안의 아들들로 그들의 시대가 요청했던 문제의식의 한가운데로 돌격한다. 나중에 조선음악가동맹의 예술가들이 그러했듯이.

바흐, 모차르트, 베토벤은 사회적 신분이 중간계급으로 먹고살려면 음악 말고는 할 게 없었던 음악가 가문 출신이었다. 반면 귀족의 자식들은 음악 같은 '험하고 천한 짓'을 할 필요가 없었고 그저 음악에 대한 적절한 교양과 감식안만 있으면 충분했다. 귀족 자식들 중에 음악적 감수성이 제법 있어서 "엄마 나 음악하고 싶어" 이러면, 부모가 "안 돼! 의사나 변호사가 돼야 한다니까" 하며 말리는 상황은 19세기의 러시아나 지금의 대한민국이나 별로 다르지 않다. 실제로 이 '러시아 5인조' 중에서 전업으로 음악활동을 한 프로페셔널은 이 팀의 리더 발라키레프 한 사람뿐이다. 알렉산드르 보로딘은 평생을 페테르부르크 의과대학교 교수로 지내며 뛰어난 유기화학자로 살다가 인생을 마감한다. 작곡도 쉬는 날에나 겨우 했고, 그래서 나머지 멤버들은 그를 일요일에만 작곡한다고 해서 '일요 작곡가'라고 부르며 놀렸다. 무소르그스키는 사관학교를 나와 군대생활을 하다 체신부 공무원이 되었다. 세자르 큐이는 공병학교 출신으로 요새要塞 건축 전문가였다. 그리고 림스키-코르사코프는 해군사관학교 출신으로 순양함 알마즈호를 타고 바다를 누비다가 해군사관학교 교수가 된다. 나중에 모스크바 음악원 교수가 되긴 하지만, 그래도 자기 삶의 대부분을 바다 위에서, 그리고 해군 관련 직무를 하며 보냈다. 림스키-코르사코프는 러시아인 최초로 교향곡을 작곡한 사람인데 그 첫 번째 교향곡이 바로 그 알마즈호 위에서 탄생했다. 2년 동안 배 타고 다니면서 만든 것이었다. 발라키레프도 실은 아마추어나 마찬가지였다. 전업음악인이라곤 하지만 히트곡이 한 곡도 없는 작곡가였고 실제로 음악을 전문적으로 배운 적도 없었다. 다만 이들이 활약하기 전에, '러시아 음악의 아버지' 미하일 글린카가 있었다. 당시 음악의 종주국은 독일과 이탈리아였는데, 특히 러시아는 독일의 영향권 아래에 있었기 때문에 다들 독일 음악을

민이 호응하지 않고 정부가 탄압하면서 이 운동은 결국 실패로 끝난다.

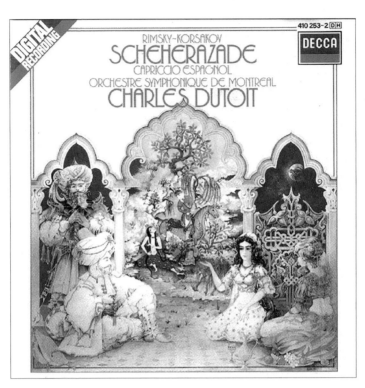

김연아가 2009년 세계피겨선수권대회 때 프리종목의 배경음악으로
사용한 이 관현악 모음곡은 러시아 5인조를 대표하는 오케스트라 곡으로
'관현악의 마스터'다운 다양한 악기와 음색의 연출이 전편을 관통한다.
『아라비안나이트』*Arabian Nights*에서 네 개의 에피소드를 가져왔는데, 샤리아르
왕의 위압적인 톤은 곡이 진행될수록 부드러워지는 반면 세헤라자데의 가녀린
목소리에는 점차 자신감이 붙는다.

Rimsky-Korsakov: Scheherazade, Op. 35;
Capriccio Espagnol, Op. 34
Charles Dutoit, Orchestre Symphonique de
Montréal and Richard Roberts, Decca, 1990.

흉내 내거나 모방했다. 어느 누구도 러시아어로 노래를 만든다는 생각은 하지 못할 때 글린카가 처음으로 러시아어로 러시아적인 음악을 만들었다. 이 사람이 뿌려놓은 씨앗이 30년이 지나서 드디어 싹을 틔워 이 5인조를 출현시킨 것이다.

이 5인조가 활동하던 1860년대를 지나면서 전 유럽은 민족주의의 불길에 휩싸인다. 몇 백 년 동안 분열돼 있던 독일이 1871년에 비스마르크Otto Bismarck(1815~1898)[101]에 의해, 나중에 '제2의 제국'이라 불리는 나라로 통일된다. 이탈리아도 가리발디Giuseppe Garibaldi(1807~1882)[102] 같은 독립운동가들에 의해 1,300년여의 분열을 끝내고 통일을 이룬다. 또한 수많은 변방 국가들이 어떻게든 자기들의 민족국가를 만들겠다고 나서면서 유럽 전체가 민족주의 열풍에 빠져든다. 그런 상황 속에서 체코의 베드르지흐 스메타나Bedřich Smetana(1824~1884)[103]나

[101] '철의재상'Eiserner Kanzler이란 별명으로 유명한 프로이센의 재상. 쇤하우젠의 하급 귀족 집안 출신. 합리적 보수주의 정치철학을 견지했으며, 노련한 외교 수완으로 독일통일을 이끌었다. 괴팅겐 대학에서 법학을 공부했는데 술, 싸움, 결투, 난동 등으로 대학 지하감옥의 단골 수감수 생활을 하는 등 자유분방한 젊은 시절을 보냈다. 도박빚 때문에 괴팅겐 대학을 자퇴해 베를린 훔볼트 대학에 편입했고, 이 학교를 졸업한 뒤 판사서기, 수습 외교관, 단기 군복무 등을 거쳐 32세에 자신의 영지인 프로이센에서 의회의원으로 뽑히면서 정치가의 삶을 시작한다. 1848년 혁명 이후 외교관으로 자리잡는다. 프로이센 빌헬름 1세를 도와 프로이센-오스트리아전쟁과 프로이센-프랑스전쟁을 승리로 이끌어 독일제국 건국에 기여한다. 프로이센-프랑스전쟁 승리 후 1871년 1월 18일, 프랑스 베르사유궁에서 프로이센 국왕 빌헬름 1세가 황제로 즉위하고 독일제국 수립이 선포되어 독일의 제2제국이 되었다. 비스마르크는 전쟁은 외교의 최후 수단이라 여겼다. 1888년 빌헬름 1세가 사망하고 이어 즉위한 프리드리히 3세가 99일 만에 사망한다. 새 황제 빌헬름 2세가 즉위하자 의견이 맞지 않아 1890년 비스마르크는 사임한다. 현재 우리가 사회보험이라 부르는 제도(의료보험, 산재보험, 연금보험 등)를 세계 최초로 실시한 인물이기도 하다.

[102] 이탈리아 통일 영웅, 혁명가, 군인, 정치가. 프랑스 니스 태생이지만 이탈리아로 가서 사르데냐 왕국 해군에 입대하여, 주세페 마치니의 혁명운동에 동참했다가 실패해 프랑스, 스위스, 런던으로 떠돈

다. 1836년 미대륙 리오그란데와 우루과이혁명전쟁에 참여하고 이후 꾸준히 이탈리아 사수와 통일운동에 참여한다. 1859년 해방전쟁에 참여해 이듬해 자신이 조직한 '붉은 셔츠대'로 나폴리와 시칠리아 지방을 점령해 사르데냐 국왕에게 바친다. 1862년과 1867년에 로마 병합이 지지부진한 데 불만을 품고 군대를 모집하여 로마 탈취를 시도하지만 실패하고 카프레라 섬에 연금된다. 1870년 프랑스 보르도 국민의회 의원으로 선출되지만, 카프레라 섬으로 돌아와 여생을 마친다.

[103] 체코의 작곡가. '체코 음악의 창시자'라 불린다. 19세에 프라하에서 음악 공부를 하며 슈만, 베를리오즈, 리스트와 만났고 특히 리스트와 친분을 맺어 1849년 프라하에서 음악학교를 열 때 도움을 받기도 한다. 1848년 6월 프라하에서 오스트리아에 저항하는 혁명운동이 일어나고, 스메타나는 국민의용군에 가담해 〈국민의용군 행진곡〉 등을 작사했다. 혁명 실패 이후 음악활동에 억압을 받자 1856년 스웨덴으로 건너가 예테보리에서 5년간 음악학교를 운영하고 괴텐보르크 필하모닉 지휘자로 활동했다. 1860년대 오스트리아 정부의 탄압이 느슨해지면서 체코슬로바키아 민족운동이 되살아난다. 귀국해 민족음악가로서 민족운동의 선두에 서서 오스트리아의 지배로부터 벗어나고자 하는 독립운동을 음악으로 전개한다. 또 다른 애국적 음악가인 드보르자크의 활동을 도왔다. 국립극장을 설립하는 데 예술가들과 힘을 합쳤고, 1866년 국립극장의 수석 지휘자로 임명되었다. 1874년 매독으로 건강이 악화되어 지휘자를 그만두

안토닌 드보르자크Antonín Dvořák(1841~1904)[104], 노르웨이의 에드바르 그리그Edvard Grieg(1843~1907)[105]나 요한 스벤슨Johan Svendsen(1840~1911)[106], 덴마크의 카를 닐센Carl Nielsen(1865~1931)[107], 핀란드의 얀 시벨리우스Jean Sibelius(1865~1957)[108], 스웨덴의 휴고 에밀 알벤Hugo Emil Alfvén

고 병마와 싸워가며 교향시 《나의 조국》Má vlast을 작곡했다. 오페라 《팔린 신부》The Bartered Bride, 현악 4중주곡 《나의 생애로부터》Aus meinem Leben 등의 작품이 있다.

[104] 체코의 작곡가. 도축업자의 아들로 태어나 그 역시 도축자격증을 취득했지만 음악의 길을 선택해 1857년 프라하 오르간학교에 입학해 바이올린, 오르간, 비올라 연주법을 배웠다. 졸업 이후 연주자이자 오페라 감독으로 활동하며 꾸준히 작곡 작업을 한다. 1877년 이전부터 자신에게 호의를 가진 브람스와 만나고 그의 소개로 짐로크 출판사와 인연을 맺는다. 1878년 네 곡의 작품을 출판해 좋은 반응을 얻는다. 1880년 《스타바트 마테르》Stabat Mater 초연이 있었고, 1883년 영국에서 공연한 뒤 영국에 아홉 번의 연주 여행을 갈 정도로 큰 인기를 얻는다. 1892년 거액의 연봉을 받고 뉴욕 내셔널 음악원 원장으로 부임해 인종을 불문하고 문호를 개방해 흑인영가, 미국 원주민 전통음악 등을 접하게 된다. 《교향곡 9번 신세계로부터》Z nového světa, 《현악 4중주 No. 12》String Quartet No. 12(별칭은 아메리카Americký) 등을 작곡한다. 1895년 귀향 후 연주 여행 말고는 창작에 집중했으며, 스메타나가 확립한 체코 민족주의 음악을 세계적으로 알렸다. 1901년 드보르자크 탄생 60주년 기념식이 국가 주최 행사로 열렸을 정도로 체코인의 존경과 사랑을 받았다. 1904년 건강 악화로 사망하자 국장으로 장례가 치러졌다.

[105] 노르웨이 작곡가. 어릴 적 어머니로부터 음악 교육을 받고 1858년부터 4년간 독일 라이프치히 음악원에서 리히터와 라이네케 등으로부터 가르침을 받았다. 귀국 후 게제, 노르드라크와 교류하면서 민족주의 음악가의 길을 걸었다. 1869년 코펜하겐 음악협회 '외테르프'를 설립하고 1880년까지 지휘를 맡으며, 민족음악에 뿌리를 둔 섬세한 서정시인적 명곡들을 발표했다. 《서정 모음곡》Lyric Suite, 입센의 극에 곡을 붙인 《페르귄트 모음곡》Peer Gynt Suite 등의 작품이 있다.

[106] 노르웨이의 작곡가, 지휘자, 바이올리니스트. 음악 교사인 아버지에게 클라리넷과 바이올린을 배웠다. 독일 라이프치히 음악원에서 수학한 후 지휘자

활동을 한다. 1867년 파리에서 활동하면서 만난 첫 번째 부인 사라가 그의 3번 교향곡 악보를 불 속에 집어던진 유명한 일화가 입센의 희곡 『헤다 개블러』의 테마가 되기도 했다. 1872년 라이프치히를 거쳐 오슬로로 돌아와 음악협회 악단의 지휘자와 함께 유럽과 미국으로 연주여행을 간다. 1883년부터 코펜하겐 오케스트라 수석지휘자로 종신근무를 했다. 그리그와 교류하며 노르웨이의 민족음악성을 함께 구현했다. 스칸디나비아의 혹독한 추위가 연상되는 음색과 후기 낭만파의 정서가 잘 융화된 조화로운 표현이 특색으로 꼽힌다. 《로망스》Violin Romance, Op. 26, 《노르웨이 광시곡》Norwegian Rhapsody 등 다양한 작품이 있다.

[107] 덴마크의 작곡가, 지휘자, 바이올리니스트. 아마추어 음악가였던 아버지에게 1874년 바이올린을 배우기 시작했고, 14세에 오덴세 근교 군악대에 입대해 선배들에게 고전음악의 기초를 배우며 작곡을 한다. 군악대 감독의 눈에 띄어 왕립음악원 원장인 작곡가 닐스 가데를 소개받았다. 1884년부터 3년간 코펜하겐 왕립음악원에서 작곡을 배웠다. 1889년 덴마크 왕립오케스트라의 제2바이올린 주자가 되어 거장 요한 스벤슨을 만나 오케스트라 공부를 했다. 1894년 《교향곡 1번 Op. 7》Symphony No. 1, Op. 7 연주회로 큰 성공을 거두어 덴마크를 대표하는 젊은 작곡가로 주목받는다. 1903년 그리스 여행 중 에게 해의 일출을 보고 받은 감명을 표현한 관현악곡 《헬리오스 서곡 Op. 17》Helios Overture, Op. 17과 1906년 덴마크 국민 오페라가 된 《가면무도회》Maskarade로 인정받아 1905년 덴마크 왕립관현악단 부지휘자로 임명되었다. 제1차 세계대전의 소용돌이에 휘말린 덴마크를 위해 작곡한 《교향곡 4번 Op. 29》(불멸)Symphony No. 4, Op.29(The Inextinguishable)와 뒤이어 교향시 《판과 시링크스》Pan og Syrinx, Op. 49, 피아노곡 〈샤콘〉Chaconne, Op. 32 등 덴마크의 지방색을 바탕으로 자신의 개성을 담아낸 역작을 다수 작곡했다.

[108] 본명은 요한 율리우스 크리스티안 시벨리우스. 핀란드의 작곡가. 어릴 때부터 피아노와 작곡에 소질을 보이기는 했으나, 가족들의 반대로 법대에 진학했다. 법대 진학 후 헬싱키 음악원에도 입학하여 바

(1872~1960)[109]과 스텐함마르Wilhelm Stenhammar(1871~1927)[110] 같은 작곡가들이 출현하게 된 것이다. 사실 '러시아 5인조'보다 한 10년쯤 먼저 세상에 이름을 알린 체코의 스메타나 같은 국민작곡가는 마흔 살이 될 때까지도 모국어인 체코어를 구사하지 못했던 사람이다. 당시 체코슬로바키아에서는 농민과 빈민만이 체코어를 썼다. 상류사회는 다 독일어를 썼으니 좋은 가문 출신이었던 스메타나 역시 그랬다. 마흔이 다 되어서야 체코어를 배우고 체코 농민들이 즐겨 부르던 노래 선율을 받아들여 체코어로 된 오페라를 쓴다. 러시아의 상황도 다르지 않아서 러시아의 왕족과 귀족은 프랑스어를 썼다. 우리는 어차피 번역본을 읽으니까 알 바가 없지만 도스토예프스키 소설을 읽어보면 거기 귀족들이 커뮤니케이션하는 부분은 우리가 영어를 섞어 쓰듯 프랑스어를 사용하는 것으로 묘사된다. 조사랑 접미사 빼고는 다 영어로만 얘기해야 있어 보인다고 생각하는 대한민국의 어떤 사람들처럼.

이렇듯 당대 러시아 음악가들은 오로지 유럽에만 포커스를 맞추고 있었다. 그러다가 차츰, 우리나라에서 서양음악 진영과 민족음악 진영이 나뉘듯 러시아에서도 그런 전선이 그려지기 시작한다. 이때 서양음악 진영을 대표한 인물은 안톤 루빈스타인Anton Rubinstein(1829~1894)[111]과 그의 동생 니콜라이 루빈스타인Nikolai Rubinstein

이올린과 작곡을 배우면서 법대는 중퇴한다. 1889년 졸업을 하고 독일로 유학을 갔지만 바그너와 말러가 주도하는 음악사조에 부담을 느껴 빈으로 떠난다. 그곳에서 존경하던 브람스를 만난다. 1892년 귀국해 헬싱키 음악원 교수로 취임하고 《쿨레르보》Kullervo, 《엔 사가》En Saga, 《카렐리아 모음곡》Karelia Suite 등을 발표해 음악가로서 명성을 쌓아간다. 1899년 교향시 《핀란디아》Finlandia를 발표해 국민음익가 빈열에 오르고 국가연금을 지급받게 되자 교수직에서도 물러나 창작활동에 전념한다. 1번과 2번 교향곡으로 시작해 점차 북유럽 특유의 색채를 가진 애조 띤 자신만의 음악세계를 구축해나갔다. 1923년 완성한 《교향곡 7번 C장조 Op. 105》Symphony No. 7 in C major, Op. 105는 그만의 형식으로 모든 것을 쏟아부은 걸작으로 꼽힌다. 1930년 이후부터 생을 마감하는 1957년까지, 중간에 8번 교향곡 작곡을 시도하긴 했지만, 완성시킨 작업이 없다. 창작을 중단한 명확한 이유는 밝혀지지 않았다.

[109] 스웨덴의 작곡가, 바이올리니스트, 지휘자. 음악가가 되기 전에는 화가를 꿈꾸었다. 스톡홀름 음악원과 브뤼셀에서 유학했다. 북유럽의 하지 축제를 소재로 한 《스웨덴 랩소디: 한여름의 축일 전야》Swedish Rhapsody No. 3 Dalarapsodi가 유명하다.

[110] 스웨덴 작곡가. 피아니스트. 지휘자. 음악 공부를 위해 베를린으로 떠났다가 바그너 등 독일음악에 깊이 매료되었다. 《현악 4중주 No. 6 D단조 Op. 35》String Quartet no. 6 in D minor Op. 35가 유명하며, 예테보리 교향악단의 상임지휘자를 맡기도 했다.

[111] 러시아의 피아니스트, 작곡가. 1849년 리스트에게 사사했다. 당대에는 리스트의 라이벌이라 불리기도 했다. 궁정 악장이 된 후 1862년 상트페테르부르크 음악원 창설, 초대 원장에 취임해 러시아 음악의 아카데미즘 수립에 기여했다. '러시아 5인조'는 그를 탐탁찮게 보았는데 그의 음악적 경향이 지극히 독

(1835~1881)[112]이었다. 이 형제는 전형적인 독일 음악 숭배자였다. 독일 음악이 최고다, 빨리 베토벤 수준으로 가야 한다고 생각한 안톤 루빈스타인이 1862년 상트페테르부르크 음악원을 설립한다. 그로부터 4년 뒤 그의 동생 니콜라이 루빈스타인은, 나중에 조선음악가동맹의 위대한 작곡가 김순남이 유학가게 되는 모스크바 음악원을 설립한다. 상트페테르부르크 음악원과 모스크바 음악원은 서양음악의 선진기법을 적극적으로 받아들여 음악 엘리트를 양성해내는 학교로 성장한다.

천재 작곡가 차이코프스키와의 갈등

상트페테르부르크 음악원으로 가서 세계적인 작곡가가 되는 인물이 바로 표트르 차이코프스키Pyotr Tchaikovsky(1840~1893)[113]다. 차이코프스키가 정말로 천재적이긴 했나 보다. 법대를 졸업하고 공무원 생활을 하다가 뒤늦게 음악학교에 들어갔는데 4년 뒤에 바로 니콜라이 루빈스타인이 운영하는 모스크바 음악원의 교수가 됐으니 말이다. 게다가 철도회사 경영자의 미망인 폰 메크Nadezhda von Meck(1831~1894) 부인까지 일찌감치 차이코프스키를 눈여겨봐주었다. 그녀는 차이코프스키가 본격적인 작품활동을 시작한 1876년부터 해마다 6,000루블을 주겠다고 약속하며 그에게 고마운 제안을 했고 그 덕에 차이코프스키는 교수직을 그만두고 전업 작곡가로서 활동할 수 있었다. 당시 6,000루

일 지향적이고 보수적이기 때문이었다.

[112] 러시아의 작곡가, 지휘자, 피아니스트. 안톤 루빈스타인의 동생이다. 1866년 모스크바 음악원을 개설하고 초대원장에 취임해 차이코프스키를 음악원 교수로 초빙했다.

[113] 제정러시아의 작곡가, 지휘자. 광산 감독관인 아버지를 따라 주거지 이동이 잦은 유년시절을 보냈다. 일찍이 음악적 재능을 보였지만 1850년 법률학교에 진학해 졸업한 후에는 법무성 서기관으로 근무했다. 하지만 적성에 맞지 않아 그만두고 1862년 상트페테르부르크 음악원에 입학하고, 1865년 말 모스크바 음악원 교수로 임용된다. 여제자 밀류코바의 자살협박에 못 이겨서 한 결혼생활은 불행했고 신경쇠약으로 3개월 만에 도피성 요양을 떠난다. 1860년대에 '러시아 5인조' 그룹과 교유하며, 특히 발라키레프와 글린카에서 영향을 받아 민족주의적 색채

를 띠는 대곡들을 만들었다. 민족주의적 희가극《대장장이 바쿨라》Vakula the Smith에서 그의 본질적 매력이 가장 잘 나타난다는 평이 있다. 1870년 이후 '러시아 5인조'와는 다소 거리를 두며 서구적인 음악세계를 추구하지만 민족 색채에 대한 관심을 잃지는 않는다. 1876년 폰 메크 부인으로부터 교수직 연봉의 몇 배에 해당하는 연금 후원이 이루어지자 교수직을 사임하고 전업 작곡가 생활에 들어간다. 1878년 푸시킨의 시에서 영감을 얻어 작곡한 오페라《예브게니 오네긴》Eugene Onegin을 발표했다. 알렉산드르 1세와 나폴레옹의 전투를 표현한 〈1812 서곡〉은 시연 직전 실제 대포를 발포하여 화제가 되었고, 큰 인기를 끌었다. 1888년 독일의 라이프치히를 방문해 브람스와 그리그를 만나 음악에 대한 의견을 주고받기도 했다. 1889년부터 4년간 유럽과 미주를 순회했다.《피아노 협주곡 1번 b♭단조 Op. 23》을 비롯해 수많은 명곡을 탄생시켰다.

블은 현재 우리 돈으로 1억 2,000만 원 정도 되는 큰돈이었다. 다만 부인은 후원 조건을 달았다. 절대 만나지 않는다는 것. 이 약속 때문에 이들은 평생 편지만 주고받는다.

이 연금은 차이코프스키가 죽기 3년 전인 1890년까지 계속 지불됐다. 덕분에 차이코프스키는 러시아 5인조는 물론이고, 부유한 금융 가문의 자식이었던 멘델스존Jakob Ludwig Felix Mendelssohn-Bartholdy (1809~1847)을 제외한 19세기 다른 유럽 작곡가와는 달리 상대적으로 풍족한 환경에서 작곡에 몰두할 수 있었다. 그는 이 연금을 받기 전에도 우리가 익히 아는《피아노 협주곡 1번 b 단조 Op.23》Piano Concerto No.1 b flat minor, Op.23과 발레음악《백조의 호수》같은 명작들을 발표한 바 있지만, 연금을 받은 첫해에 대작곡가의 면모를 처음으로 증명하는 《교향곡 4번 F단조 Op.36》Symphony No.4 F minor, Op.36 을 발표하며 그 후원을 의미 있게 만들었다. 이후에도 숱한 걸작을 계속해서 탄생시켰다. 그녀의 후원은 무려 11년 동안이나 이어졌는데 단 한 번도 만난 적은 없고 무려 1,204통에 이르는 편지만 오갔다. 그러다 갑자기 차이코프스키가 죽기 3년 전에 폰 메크 부인이 후원을 끊는데 그 이유는 아직까지도 밝혀지지 않고 있다. 물론 후원을 끊어도 큰 문제는 없었다. 차이코프스키는 작곡가로서 이미 충분한 수입을 얻고 있었고 생계에 큰 변동이 생기는 것은 아니었기 때문이다. 부인이 후원을 끊은 이유에 대한 한 가지 추정은 가능하다. 공식 역사에서는 차이코프스키의 사인이 콜레라로 되어 있지만, 내가 보기에 그는 자살했다. 차이코프스키는 동성애자였다. 당시 러시아에서 동성애는 무조건 사형이 집행되는 중범죄였고 차이코프스키가 가까이한 남자가 하필 당시 검찰총장의 조카였다. 차이코프스키의 최고 걸작이라 평가받는《교향곡 6번 b단조 Op.74》Symphony No.6 in B minor, Op.74, "비창"을 직접 지휘하며 초연하고 나서 그 열흘 뒤에 죽음을 맞게 되는데, 사형을 당하느니 비소를 먹고 자살하라는 권고를 따른 것 같다. 아마 폰 메크 부인이 후원을 끊은 것도 이런 정보를 미리 입수했기 때문이 아닐까?

내가 차이코프스키 이야기를 꺼낸 까닭은 그와 동년배들인 러시아 5인조가 바로 차이코프스키와 갈등을 빚었기 때문이다. 물론 역사의 승리자는 두말할 것 없이 차이코프스키다. 이 다섯 명을 다 합쳐도

차이코프스키를 이길 수가 없다. 아무리 훌륭한 문제의식을 가진 사람들이 모여도 훌륭한 천재 하나를 못 이긴다는 것, 다섯 명의 투쟁가들도 결국 비굴하게 무릎을 꿇어야 한다는 사실을 인정하기가 참 싫지만 역사는 그런 것이다.

그렇다면 러시아 5인조는 정말 아무것도 아니었던 건가? 절대 그렇지 않다. 그 유명한 천재 차이코프스키를 있게 해준 안톤 루빈스타인에 대항해, 루빈스타인이 상트페테르부르크 음악원을 만들던 바로 그해에, 게다가 같은 도시에, 발라키레프가 '무료' 음악원을 개설한다.

"다 와, 공짜로 가르쳐줄게. 귀족의 자식들 빼고 다 와."

아마 이런 기치를 내걸었을 것이다. 이렇듯 러시아 5인조는 교육체제에서부터 이른바 '제도권'과 대결하고자 했다.

"나는 음표를 통해 직접 말하고 싶다"

이들 중에서 유일하게 제도권 학교에서 교수가 되는 인물이 있긴 하다. 림스키-코르사코프다. 그는 모스크바 음악원과 상트페테르부르크 음악원 교수가 되지만, 자신의 음악적 형님인 발라키레프의 무료 음악원에서 제2대 원장을 겸임한다. '러시아 5인조'는 대안적 교육체제를 만들려고 했다. 비록 이들이 음악적 측면에서는 아마추어였을지 모르지만 그들이 지닌 문제의식은 남달랐다. 이는 무소르그스키의 유명한 말로 정리된다. "나는 음표를 통해 직접 말하고 싶다. 나는 진실을 원한다. 음표 가지고 장난치고, 기교를 가지고 사람들을 현혹시키는 그런 것이 아니라, 나는 음표에게 직접 말을 하게 하고 싶다. 나는 음악적 진실을 원한다."

무소르그스키는 리얼리즘을 강조했다. 그 이전까지 음악이 기교의 산물로 여겨졌다면, '러시아 5인조'는 음악이 특정 계급의 오락적 위안이 아니고 그 시대와 힘겨운 삶을 살아가는 민중의 현실 그리고 삶의 진실을 전달하는 예술이 되어야 한다고 보았다. 실제로 무소르그스키의 대표작이자 이 5인조의 대표작이며, 이후 수많은 민족음악파의 대표작이 된 무소르그스키의 오페라 《보리스 고두노프》Boris

Godunov는 크렘린이나 차르의 냉혹함과 러시아 민중의 풍요로운 소박함을 한 편의 오페라에 극적으로 풀어놓는다.

이 시리즈 1권에서 나는, 만약 오페라를 딱 하나만 들어보겠다면 《피가로의 결혼 K.492》Le Nozze di Figaro K.492를 선택하라고 권했다.[114] 이 오페라를 처음부터 끝까지 들어보고 만약 중간에 졸았다면 오페라는 영원히 접할 생각을 하지 말라는 당부도 드렸다. 《피가로의 결혼》을 듣는다는 건 '빌보드 차트' 1위부터 10위까지의 곡을 죽 이어 듣는 것이나 마찬가지일 정도로 즐길 만한 '플레이 리스트'인데, 그런데도 졸렸다면 그 어떤 오페라와도 친해질 수 없을 거란 의미였다. 자기랑 맞지 않는 음악을 굳이 듣느라 고생할 필요는 없으니까. 하지만 졸지 않고 《피가로의 결혼》을 끝까지 들었다면, 그다음에는 무소르그스키의 《보리스 고두노프》를 꼭 들어보길 권한다. 물론 그 가사를 보면서 듣노라면 골에 쥐가 좀 날지도 모르겠다. 무소르그스키가 생전에 완성한 유일한 오페라인 이 작품은 1871년에 이미 러시아 황제극장 위원회가 공연을 거절했을 정도로 악명 높은 작품이다.

이 작품에는 수많은 버전이 존재한다. 거칠고 직선적인 작곡가의 오리지널 판본, 프랑스의 화려한 그랜드 오페라 풍으로 개작한 후배 림스키-코르사코프의 판본(카라얀의 음반은 바로 이 림스키-코르사코프의 판본에 따른 것이다), 그리고 오리지널과 림스키-코르사코프 판본을 절충한 판본[발레리 게르기예프Valery Abisalovich Gergiev (1953~)가 키로프 오페라단을 지휘한 음반이 그러하다] 등등. 가능하면 오리지널 판본으로 러시아 연주가들이 지휘한 음반을 들어보라. 오리지널 판본의 최초 녹음은 폴란드 국립방송 오케스트라를 지휘한 세므코프 판이며, 첼리스트에서 지휘자로 변신한 로스트로포비치Mstislav Rostropovich (1927~2007)가 내셔널심포니 오케스트라를 지휘한 음반은 황제 보리스의 정신분열과 러시아 민중의 소박하고 힘찬 생명력을 직선적으로 표출해낸 명연이다. '러시아 5인조'에 대한 이야기를 백번 듣는 것보다 《보리스 고두노프》를 한 번 듣는 게 그들을 제대로 이해하는 데 더 좋으리라 생각한다.

[114] 『전복과 반전의 순간』 1권 3장 「클래식 속의 안티 클래식」 참조(215쪽).

불가리아 출신의 위대한 베이스 가수 예브게니 네스테렌코Yevgeni Nesterenko(1938~)는
무소르그스키의 음악이 기술, 영감과 발견이 불가해하게 뒤엉킨 보물 상자와
같다고 말했다. 무소르그스키가 생애 중 완성한 유일한 작품이자 오페라
역사상 몇 손가락 안에 꼽히는 문제작《보리스 고두노프》는 1871년 러시아
황실극장위원회로부터 공연을 거절당했다. 거절한 핵심 사유는 이 작품이
정통적이지 않다는 것이었다. 정통적? 무엇으로부터? 어떤 관점에서?
선지자는 고향에서 결코 환영받지 못한다.

Mussorgsky: Boris Godounov
Mstislav Rostropovitch, National
Symphony Orchestra, Erato, 1992.

차이코프스키는 이 '5인조'의 슈퍼스타 무소르그스키에게 대놓고 기관총을 난사한다. 무소르그스키에게 야생성이 좀 있기는 하지만 그가 아무래도 자신의 무지를 자랑스러워하는 것 같다면서 비판한 것이다. 어떻게 보면 무소르그스키는 작곡가라기보다는 러시아 5인조의 사상을 대표하는 비평가에 더 가까웠으니 그저 비평이나 열심히 하면 되었을 텐데 그는 자신의 본업을 잊지 않았다. 그래서 그 훌륭한 오페라도 써냈던 것인데, 그러자 여지없이 차이코프스키의 조롱을 사고 말았다. 음音을 갖고 놀던 거장 차이코프스키에게 무소르그스키는 이렇게 보였다.

"입만 살아가지고 자신이 한 말을 자기 작품이 배신하는 처참한 행동을 하고 있다."

최악의 비판이지만, 엄연히 차이코프스키에게는 그런 말을 할 자격이 있었다. 러시아 5인조는 음악적 완성도로 따지자면 그런 비난을 들을 만한 아마추어 집단이었으니까 말이다.

그러나 차이코프스키와 '5인조'가 서로 앙숙이었던 것만은 아니다. 뒤늦게 음악의 길로 들어선 차이코프스키의 사실상의 첫 성공작이라고 할 수 있는 〈로미오와 줄리엣 환상서곡〉Romeo And Juliet Fantasy Overture의 아이디어를 제공한 인물은 다름 아닌 발라키레프였다. 이 러시아 5인조의 리더는 차이코프스키에게 대략적인 화성의 틀을 제시했고, 심지어 첫 네 마디를 직접 작곡해보이기까지 했다. 차이코프스키가 이 작품을 완성한 뒤에 발라키레프는 전편에 걸친 꼼꼼한 지적을 했고 차이코프스키는 그의 비판이 타당하다는 것을 깨닫고 전면적인 수정에 들어간다. 이 곡은 이후에 한 차례 더 수정을 거치게 된다. 이는 러시아의 젊은 작곡가들이 이미 같은 테마의 관현악곡을 작곡한 프랑스의 베를리오즈Hector Berlioz (1803~1869)를 격렬하게 숭배하고 있었음을 보여주는 한편, 그들이 남은 생애 내내 구현해야 할 음악적 과제가 사실상 본질적으로 동일한 것임을 암시한다.

역설적이게도 그 아마추어 집단이 러시아 음악가들은 물론이고 비서유럽권 음악가들에게까지 강력한 영향을 미친다. 민중의 음악인

민요야말로 우리 음악의 본질이니 '민중'으로부터 출발해야 한다는 위대한 룰을 만든 것이다. 프라하 근교의 허름한 마을 넬라호제베스의 정육점집 아들로 태어난 드보르자크는 성장 환경이 밑바닥, 서민 그 자체였으니 군이 그럴 필요가 없었겠지만 5인조의 이 위대한 신념은 독일 유학파인 그리그Edvard Hagerup Grieg (1843~1907)로 하여금 다시 자신의 조국 노르웨이로 돌아가 민요에 주목하게 만들었다. 또 헝가리의 좋은 가문 출신인 코다이나 바르토크가 나아갈 길도 40년 전에 바로 이들이 제시해준 것이라 볼 수 있다.

우리는 우리의 중심이다

앞서 잠깐 언급했듯이 림스키-코르사코프는 해군 장교 시절에 순양함 위에서 러시아 최초의 교향곡인《교향곡 1번 E단조 Op. 1》Symphony No.1 in E minor, Op.1을 작곡한다. 들어보면 '그냥 그렇군' 하며 별 감동이 없는 곡으로, 독자 대다수는 아마 들어본 일이 없을 것 같은 곡이기는 하다. 나는 해군 장교복을 입고 바다 위를 배로 떠돌며 작곡하는 림스키-코르사코프를 떠올리면 괜스레 기분이 좋아지기 때문에 기분 나쁠 때마다 그 곡을 찾아 듣는다.

림스키-코르사코프는 이 곡을 어떻게 쓰게 됐을까? 상트페테르부르크에 있는 발라키레프가 바다를 누비고 있는 림스키-코르사코프한테 자기가 최근에 채집한 러시아 민요를 소개하는 편지를 보낸다. 그 민요 악보에서 영감을 얻은 림스키-코르사코프가 2년 동안 배 위에서 만든 곡이 바로 이 교향곡이다. 말이 아마추어지, 사실 그 역시 천재라고 하지 않을 수 없다. 독학으로 화성학과 오케스트레이션 기법에 통달했고, 결국 음악원 교수이자 위대한 작곡가가 되니까 말이다. 림스키-코르사코프가 자신의 관현악 기법론을 담은 『관현악법 원리』는 이후 거의 100년 동안 그 분야 최고의 교과서로 인정받는다.

1905년, 림스키-코르사코프가 상트페테르부르크 음악원 원장일 때 '러시아혁명'[115]이 일어난다. 그의 학생들 중에서도 진보적인 학생

[115] 1905년 1월 발생한 제1차 러시아혁명이 불씨가 되어 일어난, 1917년 러시아에서 일어난 3월(구력 2월)혁명과 11월(구력 10월)혁명을 아울러 이르는 말. 로마노프 왕조가 무너지고 케렌스키의 임시 정부가 성립하였으며, 잇따라 볼셰비키에 의한 소비에트 정부가 성립하여 세계 최초로 사회주의 혁명이 일어났다.

차이코프스키와 러시아 5인조는 적대적인 사이가 아니었다. 교향시에 가까운
〈로미오와 줄리엣 환상서곡〉은 삼십 대가 되기 직전의 청년 차이코프스키의
격정이 타오르는 작품으로, 러시아 5인조의 마당발 발라키레프가 작곡을
부추겨서 완성된 것이다. 이 음악에는 격렬하고 화려한 오케스트라의 열정과
러시아적인 노래 전통이 충만하게 흐른다.

Tchaikovsky: Symphony No. 6;
Romeo and Juliet Fantasy Overture
Valery Gergiev, Orchestra of the Kirov Opera,
Decca, 2000.

은 거의 다 가담했고 당국에선 그 학생들을 퇴학시키라는 압력이 내려온다. 림스키-코르사코프는 학생들 편에 섰고 그 이유로 해직을 당한다. 하지만 결국 8개월 뒤 복직해 이후 수많은 음악청년들로부터 열광적 성원과 정치적 지지까지 얻게 된다. 그러니까 똑바로 살아야 한다. '러시아 5인조'는 자신들이 결코 주변이 아니라는 것을 증명해냈다. 비록 기술적으로는 다소 거칠었을지 모르지만, 이들 5인조는 '우리는 우리의 중심이다' 하는 것을 예술적으로 증명한 첫 번째 예술가였다. 그리고 그들의 이런 생각은 러시아라는 같은 땅에서 살아가던 바로 그 '서양음악 추종자'들에게까지 영향을 미치게 된다.

 "너도 러시아인이잖아."

 자각의 목소리가 나오기 시작한 것이다.

 차이코프스키가 조롱하고 비난하며 선을 긋는 와중에도 무소르그스키와 5인조의 음악이 위대할 수 있었던 것은 역설적으로 말하자면 동시대에 바로 그와 같은 경쟁자가 있었기 때문이기도 하다. 화성학이 뭔지도 모르는 '양아치'라고 비난했지만, 실상 5인조의 방법론이 차이코프스키의 대표 작품에 다 들어가 있다. 겉으로는 싸웠지만 인정할 건 인정했던 것이다.

 차이코프스키의 《교향곡 4번 F단조 Op. 36》Symphony No. 4 in F minor, Op. 36 4악장[116]은 〈저 들판에 자작나무가 서 있네〉Во поле берёза стояла[117]라는 러시아 민요의 테마를 가져다가 너무나도 환상적인 걸작으로 만들어낸다. 아마도 이런 능력이 '5인조'가 넘볼 수 없었던 천재의 벽 아니었을까? 러시아라는 같은 식재료를 썼지만 차이코프스키는 어느 나라 사람이 먹든 맛있게 만드는 거다. 차이코프스키는 누가 들어도 찬탄할 수밖에 없는 그런 보편성을 이끌어냈다. 다들 좋아하는 차이코프스키의 《바이올린 협주곡 D장조 Op. 35》Violin Concerto in D major Op. 35 는 아예 민요적 선율로 시작한다. 사실 〈현을 위한 세레나데〉Serenade for

[116] http://www.youtube.com/watch?v=DeMmauRMbts에서 감상할 수 있다.

[117] https://www.youtube.com/watch?v=BrUNfR6QwdI&list=RDBrUNfR6QwdI에서 감상할 수 있다.

Strings C major, Op. 48 같은 걸 들어보면 차이코프스키가 명백히 프랑스 문화 추종자임을 확인할 수 있다. 그리고 차이코프스키의 위대한 발레 음악《백조의 호수》나《호두까기 인형》은 그에게 프랑스 문화에 대한 원초적 동경이 있었기에 탄생한 작품이다. 그럼에도 불구하고 차이코프스키는 거기에 함몰되지 않고, 러시아 5인조의 문제의식을 자기 음악 안에 오롯이 받아들였다. 아니 받아들일 수밖에 없었다. 그것이 러시아 5인조의 공헌이라고, 나는 생각한다. '5인조'가 남긴 작품을 다 합쳐도 차이코프스키 한 명과 견줄 수 없다 해도, 이들이 걸어간 궤적이 미래의 음악가들에게 거대한 영감과 방법론의 원천이 되었다는 점이 중요하다.

20세기 한국음악사가 배출한 단 한 명의 천재, 작곡가 김순남

이제 우리의 진정한 주인공 김순남이 등장할 차례다. 김순남은 한마디로 20세기 한국음악사가 만들어낸 단 한 명의 천재라고 단언할 수 있다. 러시아혁명이 일어났고, 이광수의《무정》이 발표된 1917년, 서울시 종로구 낙원동에서 김순남이 태어났다. 사실 이해에는 위대한 한국인 작곡가가 두 명 태어났다. 서울에선 김순남이, 저 멀리 통영에서는 윤이상[118]이. 세계적인 작곡가가 된 윤이상은 1985년 베를린 필하모닉 100주년을 기념하는 '베를린 필하모닉이 뽑은 당대 최고의 작곡가 열 명'에 위촉됐다. 반면에 김순남은 자기 조국에서조차 아는 사람이 없는 사람이 되었다. 하지만 나는 진정한 음악적 천재는 윤이상이 아니라 김순남이라고 생각한다.

그는 앞에서 내가 열거한 네 가지 선택지에서 과감히 4번을 택한 음악가다. 안기영은 2번에서 출발해야 한다고 생각했으나 끝내 4번에 이르지는 못했다. 왜인가? 열심히 민요 채집 작업을 하고 우리 민족의

[118] 현대음악가. 경남 산청에서 태어나 통영에서 자랐으며 독일로 유학을 간 뒤 유럽에서 활동했다. 서양의 현대음악 기법을 통해 동양의 정신과 이미지를 표현했다는 평가를 받았다. 1967년 이른바 '동베를린 간첩단 사건'으로 2년간 옥고를 치른 뒤 1971년 독일 국적을 취득한 그는 1972년 뮌헨 올림픽 전야제에서 오페라《심청》을 공연하며 대성공을 거둬 세계적인 작곡가라는 명성을 얻었다. 1990년 10월 평양에서 개최된 '범민족 통일음악제' 준비위원장으로서 남북한 합동공연을 성사시켰으며, 사망 전까지 함부르크와 베를린 아카데미 회원 및 국제현대음악협회ISCM의 명예회원으로 활동한 그는 끝내 한국에 돌아오지 못하고 1995년 독일 땅에서 세상을 떠났다.
윤이상의 〈광주여 영원히〉는 http://www.youtube.com/watch?v=dHoDw-PupYs에서 감상할 수 있다.

정체성을 고심하기는 했으나 그것을 현대적으로 표현하려 할 때면 언제나 거대한 벽, 곧 '화성체계'의 문제에 부딪쳤고 이를 극복해내지 못했다. 우리 전통음악은 선율도 있고 리듬도 있지만 '화성체계'랄 것은 갖고 있지 않기 때문이다. 화성은 서양음악에만 있는 것이다.

안기영의 〈그리운 강남〉도 오리지널 녹음을 들어보면 서양음악같이 들린다. 오리지널 피아노 반주 악보는 전부 1도, 3도, 5도의 서양식 기능화성에 입각해 그려져 있는데, 안기영이 아는 게 그것뿐이었기 때문이다. 이 곡을 듣고 있노라면 분명 선율은 우리 민요가락 같은데 반주는 찬송가 같은 좀 이상한 느낌이 든다. 안기영은 서양음악의 박자와 조선의 장단을 조율할 방법, 다시 말해 불규칙적인 조선의 장단을 어떻게 서양음악식으로 악보화해야 하는지 그 방법을 몰랐다. 우리 전통음악의 장단이 4분의 4박자보다는 4분의 3박자에 조금 더 가깝긴 하지만 딱 그건 아닌데도 〈그리운 강남〉을 기계적인 4분의 3박자에 맞출 수밖에 없었다. 안기영이 느낀 이 모든 한계를 김순남이, 그리고 김순남의 도쿄제국음악학교 후배인 리건우李健雨(1919~1998)[119]가 돌파한다. 그들은 '그렇다면 새로 만들면 되지. 못 만들 게 뭐 있나?' 이런 배짱이었다.

김순남은 도쿄제국음악학교를 수석으로 졸업하고 한국에 돌아와 20대 때 왕성한 창작활동을 했는데, 뛰어난 예술가면서 동시에 뛰어난 조직가이기도 했다. 해방 무렵부터 1948년 7월 그가 쫓겨서 월북을 하기까지, 만 2년 동안 그는 가곡집 세 권, '혁명가革命歌'로는 지금까지

[119] 작곡가. 강원도 삼척 출생. 부유한 가정 출신으로 1938년 춘천고등보통학교 졸업 이후 일본 도쿄고등음악학원으로 유학을 간다. 1939년 도쿄제국음악학교로 옮겨 바이올린을 전공하면서 작곡 공부를 한다. 1940년 '일본 음악 콩쿠르', 1942년 '빅타 관현악 콩쿠르'에서 수상한다. 1943년 귀국 이후 교원생활을 했다. 1945년 해방 후 상경해 '조선음악건설본부' 작곡부위원으로 활동한다. 〈여명의 노래〉 발표로 작곡가로서 유명세를 얻는다. 1945년 12월 '조선음악가동맹' 중앙집행위원 및 작곡부위원으로 활동한다. 그가 작곡한 〈여명의 노래〉가 『임시중등음악교본』에 실리며 전국적으로 이름을 알렸다. 1946년 김순남과 도쿄 유학 세대와 더불어 '음악가의 집'에서 실내악운동을 펼쳤다. 1948년 8월 대한민국 정부가 수립되고 좌익 불법화 조치로 체포되어 서대문형무소에 구금된다. 1950년 6월 말 형무소에서 풀려나 월북했다. 1951년 조선음악가동맹의 중앙위원회 상무위원으로 활동했고, 1954년부터 '조선작곡가동맹'의 부위원장, 1960년부터 조선음악가동맹 창작실 작곡가, 1974년 황해북도예술단 작곡가로 활동한다. 1990년 윤이상음악연구소 명예연구사로 재임하며 그해 10월에는 '범민족통일음악회'에 서울전통예술단 안내자로 참석했다. 1998년에 그가 세상을 뜬 후 1999년 평양 윤이상음악당에서 '리건우 음악회'가 열리기도 했다. 1948년에 발표한 『금잔디』와 『산길』은 민족미학을 원숙하게 구현한 가곡집이라는 평가를 받는다.

밝혀진 것만 50여 곡, 한국 최초의 교향곡, 한국 최초의 피아노 협주곡, 50곡에 이르는 실내악곡 등을 작곡했다. 그리고 월북 이후 《인민유격대》라는 4막짜리 오페라와 다수의 곡을 또 쓴다. 그뿐인가. 키가 좀 작다는 게 흠이었을 뿐 얼굴도 잘생겨서 장안의 여자들과 화려한 연애담도 쓰고 다녔다. 도대체 작곡은 언제 한 건가 싶을 정도로 사회적 활동도 많이 했다. 한마디로 놀라운 생산력의 소유자였다. 해방이 되던 해인 1945년, 그는 만 스물여덟 살로 한창때였다.

우파의 노래 〈독립행진곡〉, 좌파의 노래 〈해방의 노래〉

앞서 언급했듯이 '조선음악가동맹'은 음악에서 기교나 기술보다는 민중과 함께하는 호흡을 중시했다. 그래서 치열한 역사를 쓰는 데 필요한 혁명가도 다수 작곡했지만 아름다운 우리말로 쓰인 시로 노래나 가곡도 많이 만들었다. 조선음악가동맹이 특히 사랑한 시인은 김소월이었다. 소월의 시가 가장 아름다운 우리말의 울림을 안고 있다고 판단했고 최상의 음악적 언어로 표현해낼 수만 있다면 그게 바로 민족음악일 것이라 생각했다. 김순남이 쓴 걸작 가곡 가운데 김소월의 시에 붙인 〈산유화〉가 있다. 다행히도 이 곡은 조수미가 부른 노래로 녹음이 되어 있어 떳떳이 들을 수 있다.[120]

해방 당시 세간에서 많이 불리던 노래로 〈독립행진곡〉과 〈해방의 노래〉라는 두 곡의 해방가가 있다. 그런데 〈독립행진곡〉은 1980년대에 대학을 다닌 사람이라면 꼭 운동권이 아니었더라도 다 아는 노래로, 이게 '해방가'라는 이름으로 집회 때마다 불렸다. 이 노래에 맞춰 수천 명이 '해방춤'이라는 군무를 추기도 했다. "삼천리 이 강산에 먼동이 튼다. 동포여 자리 차고 일어나거라." 이렇게 시작하는 〈독립행진곡〉과 "조선의 대중들아 들어보아라"로 시작하는 〈해방의 노래〉는 둘 다 해방의 기쁨과 미래에 대한 기대를 그리고 있지만, 음악적으로

[120] 1994년, 삼성영상사업단이 조수미의 한국 가곡 음반 《새야 새야》를 국내 최초로 발매했는데, 그때 〈산유화〉도 집어넣었다. 사족이지만, 이 음반이 나오기까지는 나도 조금 공헌한 게 있다. 음반이 기획되기 1년 전, 대학로의 학전 소극장에서 나는 〈끝나지 않는 노래〉라는 공연을 연출했는데 거기서 노찾사(노래를 찾는 사람들)가 김순남의 〈산유화〉와 〈인민항쟁가〉, 채동선의 〈고향〉을 오리지널 버전으로 전부 다 불렀다. 그 당시 막 문화사업에 뛰어든 삼성영상사업단의 대표와 직원들이 이 공연을 보고 영상 제작을 제안했다. 이런저런 사유로 영상물은 만들어지지 않았지만, 그 이듬해 나온 조수미의 가곡집에 김순남의 〈산유화〉와 채동선의 〈고향〉이 오리지널 버전으로 수록된다.

88올림픽 직전 노태우 정부는 세계를 향한 화해의 제스처로
월북 예술가 해금 조치를 단행했다. 하지만 그 해금은 '부분적인'
것이었다. 이른바 '순수'예술적인 작품에만 한정되는 옹졸한
처사였고, 올림픽이 끝난 후 지금까지 그 이상의 진전은 없다.
이들의 예술은 여전히 수감 중이다.

김순남 가곡집 『산유화』 표지

보면 완전히 다른 노래다.

반세기가 훨씬 더 지난 지금 여기의 우리가 듣기로는 아무래도 〈독립행진곡〉이 쉽고 친숙하게 받아들여지고, 〈해방의 노래〉는 뭔가 좀 어색하고 생소하게 느껴질지 모르겠다. 만약 그렇게 느껴진다면 그 것이 우리의 음악문화가 그동안 얼마나 오염되었는지를 깨닫게 하는 하나의 리트머스 시험지라고 여기면 될 것이다.

우선 〈독립행진곡〉은 사실상 일본 관동군의 군가 〈만주행진곡〉의 표절에 가까운 곡이다. 이 사실은 이미 1947년 당대의 비평가 박용규에 의해 지적되었다. 이 노래는 전형적인 일본 군가의 음계인 요나누키四七拔き 장조 5음계로 쓰였다.[121] 그런데 우린 이게 익숙하다. 왜? 당시는 아직 식민지 청산을 하지 못한 상태였기 때문에, 그리고 이후에는 남자들이 군대 가서 배운 수많은 군가와 비슷하기 때문에 그렇다. 오히려 우리에게 매우 어색하고 이상한 건 〈해방의 노래〉다. 이건 마치 북한 노래 같다. 똑같은 5음계이지만, 이 노래에 쓰인 것은 요나누키 음계가 아니다. 〈해방의 노래〉는 근대 일본의 음계가 아닌 우리 전통민요를 떠올리게 하는 5음계 조성 체계 위에서 민요적 테크닉, 예를 들어 셋잇단음표로 바이브레이션을 표현하는 이른바 '떠이어' 같은 어법을 고용하였다. 해방이 되자마자 신속하게 발표한 이 〈해방의 노래〉를 보면 김순남이 전통음악적 요소를 어떻게 창조적으로 재해석할 것인지에 대한 창작방법론적 고민을 이미 상당히 진척시켰음을 엿볼 수 있다.

〈독립행진곡〉은 친일파 음악가 현제명의 왼팔이자 현제명의 뒤를 이어 서울대 음대 2대 학장이 되는 친일음악가 김성태의 곡으로, 그는 가곡 〈동심초〉 같은 널리 알려진 곡을 남기기도 했다. 1946년에는 이 해방가 두 곡이 해방 후 최초의 음악 교과서라 할 수 있는 『임시중등음악교본』에 실렸다. 재미있는 것은, 아니, 어쩌면 필연적일지도 모르지만, 우파가 집회할 때는 〈독립행진곡〉을, 좌파가 집회할 때는 〈해방의 노래〉를 불렀다는 점이다. 현재의 우리가 그렇듯 그 시절 어른들이 듣기에도 〈독립행진곡〉이 훨씬 익숙한 노래였을 텐데도 기

[121] 『전복과 반전의 순간』 1권 2장 「청년문화의 바람이 불어오다」 참조(151쪽).

층 민중들은 〈해방의 노래〉에 몰표를 던졌다. 똑같은 혁명가라도 기층 민중에게는 외려 이 노래가 오랫동안 잊고 있었으나 DNA에 각인되어 있던 자신의 음악적 민족적 정체성을 자극하는 것이었기 때문이다.

따라서 1980년대 한국 대학가의 운동권 대중이 우파의 〈독립행진곡〉을 즐겨 부른 것은 가슴 아픈 아이러니다. 아무런 비판적 인식 없이 친일파의 노래를 불렀다는 것은 해방공간의 역사가 얼마나 심각하게 단절되었는지를 알려주는 하나의 예증이 될 것이다.

〈산유화〉의 음악적 독창성

조선음악가동맹원들이 혁명가만큼이나 심혈을 기울였던 예술가곡 분야에서도 김순남은 독창성을 발휘했다. 그의 가곡 대표작 〈산유화〉를 보자(〈산유화〉가 실린 조수미의 가곡집 《새야 새야》(1994)는 오리지널 악보대로 피아노 반주가 아닌 아놀드 프로베르빌에 의한 오케스트라 반주로 이루어져 있다. 따라서 작곡자가 의도한 한국 정체성의 효과는 다소 희박하게 느껴진다). 당시 신문이나 잡지 자료에 의하면 그 시절의 대중이 〈산유화〉를 접하고 보인 반응은 굉장히 즉각적인 것이었다. "뭔가 신선한 듯한데 참 쉽고 익숙하네." 반면에 음악을 전문적으로 배운 당시 음악인들의 반응은 달랐다. 실제 악보를 보면 도저히 연주를 할 수 없을 정도로 매우 난해해서 이 곡을 공연할 때 피아노 반주를 할 사람을 구하기가 상당히 어려웠다고 한다. (대중이) 듣고 따라 부르기는 쉬운데 (전문 연주가가) 정작 반주를 하려면 어렵다? 이런 극단적인 반응이 나오게 된 이유가 뭘까? 너무 새로웠기 때문이다. 서양음악을 배운 사람들에게 이 음악은 너무나 생소했고 생전 듣도 보도 못한 스코어라 연습이 힘들었다. 하지만 복잡한 화성의 내막을 모르는, 혹은 알 필요가 없는 일반인이 듣기에는 무척 단순한 노래였다.

이 곡은 A-B-A 구성이다. A부 "산에는 꽃이 피네 꽃이 피네" 부분은 8분의 9박자, 다음에 간주가 나오고, B부는 8분의 12박자, 그리고 다시 8분의 9박자로 와서 끝이 난다. 이건 명백히 우리나라 민요의 약 65퍼센트를 차지하는 '굿거리장단'[122]을 B부의 기본 리듬패턴으로

[122] 풍물놀이에 쓰이는 느린 4박자의 장단. 서양 음악의 8분의 12박자에 해당한다. 일반적인 굿거리 장단과 남도 굿거리장단이 있으며, 보통 행진곡과 춤의 반주에 쓴다.

삼고 나머지 약 30퍼센트는 '세마치장단'[123]을 A부에 채운 것이라고 볼 수 있다. 이 장단은 사실 단순히 기계적으로 서양의 박자에 꿰맞춘 게 아니라 서양 박자에 기반을 둔 현대적인 리듬체계를 독창적으로 만들어낸 것이기 때문에 엄밀히 말하면 굿거리장단이라고 보기도 어렵다. 하지만 서양음악에서도 한 번도 들어본 적 없는 리듬패턴이다. 그러다 보니 정작 민중에게는 너무나 친근하게 받아들여지는 곡이 연주를 좀 해보려 하면 말 그대로 '죽음'이었던 것이다.

　더 어처구니없는 건 이 곡의 화성체계다. 추정컨대 김순남은 이렇게 생각했을지 모른다. '우리나라 음악적 패턴의 진행이 완전4도[124]와 장2도를 중심으로 가는 것 같은데 그렇다면 이걸 세로로 세우면 화성이 되지 않을까?' 그래서 이 곡은 처음부터 끝까지 1도, 3도, 5도의 서양 기능화성은 한 번도 나오지 않고 대신에 2도, 4도, 8도를 중심으로 화성이 쌓여 있다. 더욱이 이 곡에 나오는 극적인 대목들은 다 반음계[125], 감7화음[126]…… 이런 부속화음들이다. 뭘 좀 아는, 그리고 연주하는 입장에서 보면 '누가 악보에 이렇게 장난을 쳐놨나' 하는 느낌이 들게 된다. 하지만 보통의 청자들이 듣기에는 아무런 문제가 없다.

　김순남은 선율과 화성 그리고 리듬패턴을, 비록 연주가 다소 어렵더라도 사람들이 쉽게 받아들이도록 새로운 방식으로 만들었다. 그게 바로 김순남이 아무렇지 않게 스스로 창조해내고 실현시킨 민족음악이다.

사라진 명곡 〈인민항쟁가〉

〈산유화〉 작곡가 김순남이 민족을 대표하는, 특히 진보 진영을 대표하는 작곡가로 우뚝 서게 된 계기는 뭘까? 1945년 12월 한반도의 신탁통치안을 둘러싸고 좌우익의 대립이 격화되면서 박헌영[127]을 정점으로

[123] 국악 장단의 하나. 조금 빠른 3박자의 장단을 의미하는 경우가 많다. 서양음악의 8분의 9박자로 표기할 수 있다. 민요와 판소리 등에 쓴다.

[124] 완전음정의 하나. 완전음정은 두 음이 동시에 울렸을 때, 완전히 어울리거나 융합하는 음의 거리를 말한다. 완전1도·4도·5도·8도 네 가지가 있다.

[125] 열두 개의 반음으로 이루어지는 음계. 이웃한 각 음의 음정이 모두 반음 간격이다. 보통 온음계의 파생형으로서 임시로 쓴다.

[126] 감화음에 7음을 붙여 만든 화음. 불안한 정서를 전달할 때 쓴다.

[127] 호는 이정, '인민의 고무래'라는 뜻이다. 농민

하는 남로당 세력은 미군정청이 애초부터 좌익에게 호의적일 수 없었다는 엄연한 현실을 깨달았다. 해방 직후만 해도 이 땅의 좌익 역시 미군을 해방자로 인식했지만 두세 달이 지나지 않아 미군은 해방군이 아니라 이 땅의 새로운 점령군에 불과하다는 인식에 도달한다. 미군정청은 미군정청대로 바로 몇십 킬로미터 위쪽의 북한 지역에서 소련의 영향력이 지배적인 것을 감안하여 정치적 정당성이 현저히 결여되는 민족반역자 집단과 손을 잡는 한이 있더라도 38선 이남 지역의 주도권을 공산주의자들에게 넘겨줄 생각이 추호도 없었다.

1946년 벽두부터 긴장은 고조된다. 38선 이남 지역의 좌익은 민주주의민족전선(약칭 '민전')의 기치 아래 전 역량을 결집시키기 시작했고, 미군정청과 신탁통치 논란에서 간신히 정치적 입지를 확보한 친일 세력은 38선 이남 지역에서 좌익 세력에 대한 비타협적 격퇴 이외에는 아무런 대안도 있을 수 없다는 인식으로 무장해갔다.

당시 CIA 보고서에 따르면 미군정하에서 좌익 정당 및 단체에 가입하는 것은 표면적으로는 합법적이었음에도 불구하고 경찰을 앞세운 우익 세력은 좌익을 약간의 도발의 기미만 보이면 체포하고 때로는 발포해야 할 폭도와 반역자로 간주했다.

미국의 CIA가 보더라도 해방 이후의 남한 관료 조직은 실질적으로 식민지 시대에 가장 사악한 통치 기구였던 내무부가 단지 경무국이라고 간판만 바꾸어 단 채 모든 정치사회적 국면에서 고도의 지배력을 행사하고 있었으며, 특히 국립경찰의 책임자 조병옥과 수도경찰청장 장택상은 그 지배력에 상징과도 같은 인물이었다. 양립할 수 없는 두 개의 거대한 힘이 1946년에 이르러 전면전에 돌입한 것이다.

계급을 대변한다는 의미로 지었다. 독립운동가. 언론인·노동운동가·혁명가·정치가. 충청남도 예산 출생. 1919년 삼일운동에 참여한 것이 문제가 되어 헌병대에 끌려가고 퇴학당할 위기에 처하지만 퇴학은 모면했다. 이를 계기로 독립운동에 투신하게 된다. 1925년 조선공산당 검거 조치 때 체포되어 잔혹한 고문을 당하지만 조직책과 동료를 누설하지 않았다. 1927년 정신병자 병보석으로 석방되어 1928년 블라디보스토크로 탈출했다. 국제 레닌 대학과 동방 근로자대학 2년 과정을 거치며 자신의 공산주의 이론을 심화시켰다. 1932년 상하이에서 『콤무니스트』편집위원으로 활동하던 중 체포되었다. 서울로 압송되어 6년형을 언도받고 5년 만인 1939년에 가석방되었다. 조선의 공산주의 지도자로서 체포, 도피, 은신 중에도 꾸준히 조선공산당 재건 노력을 다한다. 이윽고 1945년 해방이 되자 조선공산당을 재건한다. 1948년 월북 이후 북한 고위직에 임명되고 '조선로동당' 중앙위원회 부위원장으로 선출되었다. 1953년 3월 휴전이 결정되기 전 미제간첩 혐의로 체포되어 1955년 북한 최고재판소에서 사형을 언도받고 처형되었다.

이 시기에 김순남이 만든 노래 〈인민항쟁가〉가 불렸고, 이로써 김순남은 민족 및 진보 진영을 대표하는 작곡가로 자리매김하게 된다. 이 10월인민항쟁에서 쫓겨 간 사람들이 산으로 가서 '구빨치'라는 1세대 빨치산이 된다. 그리고 6·25 때 미처 후퇴하지 못한 인민군이 산에 남아 '신빨치'가 된다. 대구 10월인민항쟁 때 미군의 탄압은 말로 할 수 없이 가혹했다. 그래서 오늘날 TK, 즉 대구·경북이 '한국 보수'의 상징이 된 것은 진짜 가슴 아픈 일이다. 이때까지만 해도 첨단 진보의 도시였고, 조선시대 때도 사실상 TK는 남인들, 사대부에서도 가장 진보적인 소수파 집단이었으니 말이다.

당시 최고 시인 중 한 사람이었던 임화가 작성하고 김순남이 곡을 쓴 〈인민항쟁가〉는 이후 남한뿐 아니라 북한에까지 알려질 정도로 최고의 명곡이 된다. 이 곡은 자료가 없어서 소개할 수 없지만, 만약 듣는다 해도 '아직은' 국가보안법 위반 사범이 된다(김순남은 1988년 일부 해금되었으나 정치적 내용을 담은 작품은 해금되지 않았다). 꽤 많은 사람이 꽤 오랫동안 이 〈인민항쟁가〉를 북한의 국가國歌로 오해했다. 6·25전쟁 때 인민군들이 내려와 마을을 접수하고 나면 제일 먼저 노래부터 가르쳤는데 그때 가르쳤던 곡이기 때문이다. 이런 오인 때문에 남한에서는 이 노래를 금지했다. 실제로 북한에서 정식으로 국가가 제정되기 전까지 몇 년간은 준국가 노릇을 하기도 했다. 그 정도로 유명한 곡인데, 들어보면 장엄하고 피 끓는 감정을 불러일으킨다.

〈인민항쟁가〉를 통해 김순남은 사실상 남북한 전체에서 최고의 스타 작곡가로 부상했다. 동시에 미군정의 확실한 표적이 된다. 남한에서 그의 위치는 점차 위축되었고, 남로당 지도부 역시 10월인민항쟁 이후로는 남한에서 활동할 수 없어, 박헌영을 필두로 해 황해도 해주로 거점을 옮긴다. 상황이 그러니 '조선음악가동맹'도 공식 활동을 전개할 여지가 점점 사라져갔다.

그리고 이 시점에서 태어나지 말았어야 할 대학이 태어난다. 국립 서울대학이라는…… 단과대학으로 있던 각종 대학을 현제명 등의 우파 인사들이 자신들의 권력을 집중시키고자 종합대학으로 통합하는 시도를 한 것이다. 이른바 '국립대학안'인데 이때 서울대 안으로 편입된 거의 모든 대학 학생들이 동맹휴학을 하고 시위를 했다. 이름하여

1절
원쑤와 더부러 싸워서 죽은 우리의 죽엄을 슬퍼 말어라
기빨을 덮어다오 우리 기빨을 그 밑에 전사를 맹세한 기빨

2절
더운 피 흘리며 말하던 동무 쟁쟁히 가슴속 울려온다
동무여 잘 가거라 원한의 길을 복수의 끓는 피 용솟음친다

3절
반동 테로에 쓸어진 동무 원쑤를 찾아서 떨리는 총칼
조국의 자유를 팔려는 원수 무찔러 나가라 인민유격대

시인 임화가 작사하고 김순남이 작곡한 〈인민항쟁가〉 가사가 적힌 악보

'국대안 반대 시위'다.

결국 '국대안'을 제출한 자들이 미군정의 비호 아래 사실상 전국의 대학교육 행정을 장악한다. 그리고 이 기회를 잡은 현제명은 몹시 치사한 방식으로 '조선음악가동맹'을 괴롭힌다. 보는 눈도 있고 해서 '조선음악가동맹'에 공개적으로 가입하지는 못하더라도 객원 멤버로 슬쩍 가서 연주를 해주거나 그랬던 음악가들이 제법 있었는데, 그마저도 할 수 없게 수를 쓴 것이다. '조선음악가동맹'은 작곡자 중심으로 결성된 탓에 연주자가 부족했다. 그래서 조선연주가협회에 소속된 연주자 가운데 동맹 사람들과 친분이 있거나 상대적으로 진보적인 연주자들이 몰래 도와주곤 했는데 이 보급 라인을 '학교'를 미끼로 완전히 끊어놓는다. 하물며 '조선음악가동맹' 소속 음악가들은 개인레슨조차 못하게 만들었다. 그들의 밥줄을 완전히 끊어놓겠다는 야비한 술책이었다. 그리하여 1947년이 되자 남한에서는 이른바 '좌파의 공간'이 사라진다.

김순남의 음악을 지키려 한 미군 대위

하지만 뜻밖의 반전이 일어난다. "그래? 그럼 진짜로 붙어보자" 하면서 '조선음악가동맹'과 '조선미술가동맹'이 연합작전을 폈다. 예술가동맹의 총괄 집단인 조선문화단체총연맹(줄여서 '문련'文聯)[128] 주최로 '문화공작대'를 편성해 전국을 돌며 '문화게릴라전'을 펼치게 된다. 당연히 '조선음악가동맹'이 주축이 될 수밖에 없었다. 이런 기습작전을 펼 때는 노래가 제일 중요하다. 그러자 저쪽에선 이들의 공연이 '테러'라며 대응에 나선다. 실제로 부산 공연 때는 우파에서 부린 깡패들이 무대에다 폭탄을 던져 한평숙이라는 소프라노가 부상을 입기도 했다. 유사한 사건이 연이어 일어났으나 문화공작대는 장렬히 전사하겠다는 의지로 순회공연을 이어간다. 그런데 이쯤에서 다시 소설 같은 일이 일어난다.

[128] 1946년 2월 24일에 결성된 좌파 문화운동 단체다. 좌파의 분열을 막으려는 목적으로 조직되었다. 가입단체 수는 25개였는데, 예술 부문 10개 단체, 학술 부문 8개 단체, 여기에 언론·체육·교육 부문의 일반 문화단체가 포함되었다. 1947년 종합예술제, 1947년 12월 남조선문화옹호예술가총궐기대회 등을 개최하고 문화공작단을 지방에 파견하는 활동을 했다. 남한 단독정부 수립 이후 해체되었다.

미군정청의 문화참사관이자 음악 담당 고문 역할을 한 사람이 있었는데, 일라이 헤이모위츠Ely Haimowitz라는 ROTC 출신의 미육군 대위다. 제2차 세계대전 발발로 군에 징집되기 전 그는 프로페셔널 피아니스트였다. 군대식 사고방식은 미국이나 한국이나 매한가지다.

"사회 있을 때 뭐 했냐?"
"피아노 쳤는데요."
"그럼 너 문화 맡아."

이런 식이다. 일라이 헤이모위츠 대위는 24군단 소속으로 한국에 파견되었다. 미군정청 소속 문화참사관이었던 이 젊은 대위 한 사람에 의해 당시 한국의 문화 정책이 결정되었던 셈이다. 뛰어난 피아니스트이기도 해서 고려교향악단과 함께 한국 최초로 라흐마니노프 피아노 협주곡 저본을 독주한다. 라흐마니노프 피아노 협주곡은 결코 연주하기가 만만한 곡이 아니다. 그걸 한국에서 초연했을 정도로 뛰어난 피아니스트였던 건 분명해 보인다.

그때 미군정청의 한국인 음악고문은 누구였을까? 현제명이었다. 음악가 출신 장교가 미군정청에서 그 현제명과 함께 1년을 지내고 보니, 예술가로 보나 인간으로 보나 현제명이 썩 마음에 들지가 않았던 모양이다. 이건 내가 막 지어낸 이야기가 아니다. 실제로 이 장교가 임기를 마치고 이임할 때 『경향신문』에 '한국을 떠나며'라는 제목의 글을 기고하는데, 현제명을 주축으로 한 우파 음악가들에게 신랄한 비판을 퍼붓는다. 요는 이런 내용이다.

"이런 자가 앞으로 이 나라의 미래 권력자가 된다는 게 가슴 아프다. 침 퉤 뱉고 나는 간다……."

그런 그가 '적'이나 마찬가지인 김순남을 위시한 '조선음악가동맹'의 젊은 작곡가들이 만든 곡에 매료된다. 본인은 미군정청의 장교이고 상대는 검거되어야 할 사람이었는데, 1947년 8월 15일, 해방된 지 만 2년이 되던 그해에, 자신감을 얻은 미군정청은 이른바 '남한좌

익총검거령'을 발효한다. 좌파이기만 하면 무조건, 범법행위를 하지 않았더라도 무조건 잡아들인다는 조치였다. 다 잡아들여서 어떻게 했을까? '보도연맹'에 가입시키고 나중에 6·25 때 다 총살하고⋯⋯. '남한좌익총검거령'이 발효되면서 남한에서의 공식적 좌파활동은 완전히 막을 내린다. 눈에 띄면 잡혀갈 테니 할 수 있는 일이 아무것도 없었다.

김순남도 지하로 숨어들었다. 잡히면 최소한 중상 아니면 사망인 상황, 바로 이때 줄리아드 스쿨The Juilliard School[129] 출신의 헤이모위츠 육군 대위가 활약에 나선다. 그 많은 김순남의 악보를 모아 줄리아드에 보낸 것이다. 나는 이런 사람이고, 한국에는 이런 일로 와 있는데, 한국의 정치적 상황이 현재 이러이러하다, 내가 보기에는 굉장히 '지니어스'한 작곡가인데 정치적 사유로 처형되게 생겼다, 어떻게든 이 사람을 설득할 테니 혹시 한국의 정치적 상황이 안정될 때까지 줄리아드에서 이 사람을 후견해줄 수 없겠느냐 하는 내용의 편지를 동봉해 보냈는데, 줄리아드에서 허가, 즉 '퍼미션'Permission이 떨어졌다. 어떻게든 설득해서 미국으로 보내기만 하면 그 뒤부터는 학교 차원에서 김순남의 예술활동을 돕겠다는 답신이었다. 그 '퍼미션'을 들고 헤이모위츠는 어디 숨었는지 모르는 김순남을 찾아나서야 하는 상황이었다. 그런데 미군정청 안에는 좌파가 심어놓은 프락치들이 있었다. 그중에 대표적인 인물이 미국 컬럼비아 대학교에서 영문학을 전공한 영문학자이자 시인인 설정식薛貞植(1912~1953)[130]이었다. 한국인 통역관으로 근무했는데 실은 좌파였다. 나중에 6·25전쟁이 터져 미군들이 도망갈 때 설정식 혼자 과거 미군정청이었던 곳에 홀로 남아 마이크 딱 켜고 유창한 영어로 이런 방송을 한다. "지금 서울에 남아 있는 모든 미군은 항복하라."

아마도 헤이모위츠는 이 설정식을 통해 김순남과 접촉한 것으로

[129] 미국 뉴욕시 맨해튼에 있는 공연예술학교.

[130] 시인 번역문학가, 영문학자, 함경남도 단천 출생. 연희전문학교 졸업 후 미국 컬럼비아 대학교로 가서 영문학을 전공했다. 1932년 〈거리에서 들려주는 노래〉로 문단에 입문했다. 미군정 시기에 미군정청에 근무했고 1946년 조선문학가동맹에서 외국문학위원장을 역임했다. 한국전쟁 발발 후 월북해 북측 휴전회담 통역관으로 활동했다. 1953년 남로당계 인사들이 숙청당할 때 같이 처형을 당한 것으로 알려져 있다. 시집으로 『종』, 『포도』, 『제신의 분노』 등이 있고, 셰익스피어의 작품들을 번역하기도 했다.

보인다. 그래서 성북동 골짜기에 숨어 있던 김순남을 만난다. 그리고 자기가 받아낸 '퍼미션'을 보여주면서 우정 어린 설득을 한다. "더는 정치적인 얘긴 하지 마라. 이제 잡히면 죽는다. 사형이다. 전향하라는 이야기가 아니다. 몇 년만 미국 가서 음악활동을 해라. 그리고 어느 쪽이 승리하든 간에 그때 돌아오면 안 되겠니?" 둘은 사실 거의 동갑내기였다.

하지만 김순남은 아주 간단히 거절을 해버린다. 내가 보기에는, 이게 김순남의 첫 번째 오만이다. 김순남은 미국행을 거절하고는 헤이모위츠에게 지프를 하루만 빌려달라고 청한다. 왜 그랬을까? 미군 장교의 지프를 검문할 사람은 없을 테니까. 계속 숨어 다니느라 밝은 해를 통 보지 못한 김순남은 그 지프를 타고 온종일 돌아다니다가 개성까지 가서는, 차는 거기 놔두고 그길로 월북한다. 그때가 1948년 7월이다.

북한 입장에서 보면 드디어 〈인민항쟁가〉의 작곡가이자 민족의 영웅이 공화국의 품으로 온 것이다. 김순남은 월북 후 곧바로 전국인민대의원에 당선된다. 우리로 치면 '국회의원' 같은 거다. 그리고 평양음대 작곡과 학부장이 된다. 그때로부터 1950년까지는 불타는 작품을 남겼다. 오페라《인민유격대》도 남기고, 이순신에 관한 오페라도 만들며 쭉쭉 나아간다.

한국전쟁의 와중에서 김순남은 니콜라이 루빈스타인이 세운 모스크바 음악원으로 유학을 간다. 그때 모스크바 음악원의 공인 상임고문이 드미트리 쇼스타코비치Dmitri Shostakovich(1906~1975)[131]였고 원장

[131] 소련의 작곡가. 상트페테르부르크 출생. 1919년 상트페테르부르크 음악원에 입학하여 피아노와 작곡을 복수전공했다. 1925년 음악원 졸업 작품으로《교향곡 제1번 F단조 Op. 10》Symphony No.1 in F Minor, Op.10을 작곡했는데 러시아 역사상 십 대 작곡가가 쓴 두 번째 교향곡으로 화제를 모았다. 1936년 대숙청 때 주변 사람들이 사라지는 모습을 보고 작품에 '사회주의 사실주의' 사조를 얼만간 받아들인다. 1937년 모교에 작곡과 교수로 임용되었다. 1941년 독일의 소련 침공으로 피신을 간 쿠이비셰프에서《교향곡 7번 C장조 Op. 60》Symphony No.7 in C Major, Op. 60 "Leningrad"을 초연하는 데 자신의 의지와는 상관없이 '레닌그라드'라는 제목이 붙었다. 1945에 발표한《교향곡 9번 E♭장조 Op. 70》Symphony No.9 in E Flat Major, Op.70이 기대에 미치지 않자 안드레이 즈다노프가 비판을 쏟아 붓기 시작하고 프로코피예프, 하차투리안, 세바린 등 동료들까지 합세해 형식주의자라며 공개비판을 한다. 이후 쇼스타코비치는 1953년까지 교향곡을 작곡하지 않는다. 소비에트 정부의 공개적 경고를 받기도 하고, 일부 곡에 대해서는 금지령이 내려지기도 했다. 반면 여러 개의 표창과 상을 받기도 하는 등 정부와 복잡한 관계였다.

은 아람 하차투리안Aram Khachaturian(1903~1978)[132]이었다. 사회주의 소련의 최고 작곡가가 투톱으로 있던 이 음악원에서 김순남은 특히 원장 하차투리안에게 인정을 받게 된다. 줄리아드에서 그랬듯 김순남의 악보를 검토해본 하차투리안은 김순남이 사회주의의 별이 될 수 있는 작곡가라고 판단한다. 그는 김순남이 쓴 합창곡 〈파르티잔: 빨치산의 노래〉를 김순남이 유학을 오기도 전에 오케스트라 곡으로 편곡해, 김순남이 왔을 때 '조선 파르티잔의 노래'라는 제목으로 재헌정을 한다. 최고의 경의를 표한 것이다. 그렇게 해서 김순남은 공화국을 이끌어나갈 새싹들과 함께 전쟁 통에 모스크바로 옮겨 활동을 하는데, 거기서도 오보에 독주곡을 비롯해 여러 곡을 작곡했다고 한다. 하지만 지금은 악보를 확인할 길이 없다. 하차투리안과 쇼스타코비치로부터 높은 평가를 받으며 그는 '러시아 5인조'의 고향 소련에서도 승승장구한다.

김순남의 거듭된 오만

한반도에서 휴전이 선포되자 패전의 책임을 둘러싸고 북한에서는 권력투쟁이 시작된다. 당시 북한 공산당은 네 개의 파벌로 나뉘었는데 김일성이 속한 갑산파, 이른바 '만주항일투쟁파'는 다수파가 아니었다. 허가이許哥而(1904?~1953)[133]가 이끌던 소련파[134]나 무정武亭(1905~1952)[135]이 이끄는 연안파[136]보다도 약세였다. 심지어 박헌영이

[132] 소련의 작곡가. 그루지야의 수도 티플리스 출생. 아르메니아계의 가난한 집안 출신으로 음악 교육을 받지 못했지만 학창 시절 취주악 동아리에서 호른을 독학으로 익혀 연주하는 등 음악에 대한 관심은 컸다. 1921년 형의 권유로 그네신 음악원에 진학하여 미하일 그네신에게 작곡을 배웠다. 1941~1942년 시베리아 피난 중 작곡한 발레곡 〈가야네〉Gayaneh가 큰 호평을 받아 그의 명작 중 하나가 되었다. 전쟁이 끝난 후 다른 유명 작곡가들과 마찬가지로 주다노프가 주도한 형식주의 비판에 휘말려 스탈린이 사망할 때까지 체제순응 성향의 곡을 쓰며 '작품의 암흑기'를 보내게 된다. 1956년 발레 대작 〈스파르타쿠스〉Spartacus를 발표해 큰 호응을 얻었다.

[133] 본명은 알렉세이 이바노비치 헤가이Alexei Ivanovich Hegay. 허가이는 음차한 이름이다. 노동운동가. 함경북도 또는 소련 출생. 로모노소프 대학

졸업 후 우즈베키스탄에서 살았다. 소련파의 대표적 인물로 1945년 8월 소련군 민정부 요원으로 북한에 들어와 소련군정 관리로 활동했다. 1946년 8월 북조선로동당 정치위원, 1949년 6월 조선로동당 제2부위원장과 당비서에 선출되었다. 1950년 조선로동당 제1서기, 1951년 11월 내각 제2대 부총리에 선출되었다. 김일성 독재에 반감을 가지고 있던 중 남로당 숙청이 벌어질 때 남로당을 변호한 뒤로 당조직부장에서 제명되고 좌천당했다. 1953년 자살 또는 암살로 생을 마감한 것으로 알려졌다.

[134] 조선민주주의인민공화국에 있었던 정치 단체. 해방 직후 소련군정을 지원하고자 파견된 소련 국적의 한인 2세가 주를 이루었다.

[135] 본명 김무정. 독립운동가, 군인, 정치가. 함경북도 경성군 출생. 1919년 중앙고등보통학교에 입

90

이끄는 남로당보다도 열세일 정도로 제일 작은 파벌이었다. 그랬던 김
일성의 만주항일투쟁파가 결국 연안파와 소련파 등 나머지 파벌을 숙
청한 뒤, 마지막으로 박헌영의 남로계마저 숙청한다. 그 여파로 모스
크바로 유학 가 있던 학생들 중 남로계 유학생들을 평양으로 소환하는
조치가 일어난다. '돌아가면 끝'이라는 걸 모를 리 없었다. 하필 이때
스탈린Joseph Stalin(1878~1953)[137]이 죽는다. 소련도 약간의 권력 공백 상
태가 일어났다. 그래서 남로계 모스크바 유학생들이 몰려가 소련에 망
명 신청을 한다. 이에 소련은 자기네 수도 한복판에서 일어난 일인 데
다 국제적 시선도 무시할 수 없어 인도주의 차원에서 그 망명을 받아
들인다. 그러자 또 평양과 모스크바 사이에 사달이 난다. 결국 모스크
바 쪽에서 꾀를 낸다. '양쪽 다 체면을 세우자, 그러려면 망명은 받아
들이되 모스크바에서는 추방하는 걸로 정리하자.' 그리하여 이 유학생
들은 지금의 카자흐스탄 알마타로 추방된다. 모스크바에서 수천 킬로
미터 떨어진 깡촌이었다.

　　그런데 여기서 김순남은 두 번째 오만을 발휘한다. 모두 다 망명
했는데 저 혼자 고향으로 가겠다며 나선 것이다. 김순남한테는 아마
이런 자만심이 있었던 모양이다.

　　'누가 감히 나를.'

했으나 중도에 그만두고 중국으로 건너가 허베이
성 보정군관학교 포병과에 입학, 1924년 포병중령으
로 졸업했다. 1925년 북경에서 중국공산당에 가입
한 후 홍군으로 국민당군과 싸웠고 홍군대장정에 참
가해 중국혁명과 관련해 명성을 쌓았다. 1937년 팔
로군 총사령부 작전과장으로 시작해 팔로군 보병사
령부 사령관직까지 올랐다. 1942년 훗날 연안파가
되는 조선의용대 사령관을 맡아 항일운동을 벌였다.
1945년 해방 이후 북한으로 귀국하자, 김일성은 그
의 명망과 태도에 불안을 느꼈고 강력한 정적으로 판
단했다. 한국전쟁 때 평양방위사령관으로 참전했으
나 방어전투에 대한 책임을 지고 해임된 후 1952년
10월 병사했다.

[136] 조선민주주의인민공화국에 있던 공산 단체.
중국공산당 지도부가 있던 연안 중심으로 항일투쟁

활동을 하던 세력이 대다수를 이루었고, 여기에 조선
의용대에 참여했던 소수가 함께한 단체였다.

[137] 러시아의 정치가, 시인, 소련의 군인, 정치인.
레닌 사후 교묘하게 권력을 장악해, 제2대 소련공산
당 서기장으로서 1922년부터 1953년까지 31년 동
안 독재통치를 했다. 집권 이후 동지들까지 제거하는
대숙청을 단행했고 죽을 때까지 끊임없이 숙청을 실
시했다. 농업국가였던 소련을 산업화해 발전시킨 경
제력으로 나치독일을 무너뜨리는 데 일조해 제2차
세계대전의 승전국이 되었다. 소련의 지배권을 동유
럽 여러 나라로 확대했다. 국가적으로는 군산복합체
를 이룩해 소련을 핵시대로 이끌었지만 개인의 자유
를 말살하고 생활을 궁핍하게 만든 장본인이라는 평
가가 있다.

그래서 혼자 평양행 기차에 오른다. 평양역에서 김순남을 기다리고 있던 것은 법정행이었다. 이미 박헌영과 리승엽李承燁(1905~1953)[138] 같은 남로계 거물뿐 아니라 〈인민항쟁가〉의 작사가였던 시인 임화, 한국 리얼리즘 문학을 열어젖힌 소설가 김남천金南天(1911~1953)[139] 등은 숙청된 상황이었다. 어제까지만 해도 '인민의 영웅'이라 불리던 위대한 공화국의 작곡가가 하루아침에 평양의 법정에 반동부르주아 작곡가로 서게 된 것이다.

박헌영파가 미제국주의와 내통한 간첩으로 몰렸듯 김순남도 미제 간첩으로 몰렸다. 박헌영을 미제 간첩으로 내몬 것은 추잡하게 뒤집어씌워진 정치적 오명이었다. 박헌영은 어린 나이인 스물두 살 때 공산당 선언을 했고, 1945년 대한민국의 수많은 공산주의자가 일제 고문에 못 이겨 전향을 할 때도 최후까지 버틴 강력한 공산주의자 중 하나였다. 김일성파는 그런 족적을 가진 공산주의자를 미제 간첩으로 몰아 처형한다.

김순남과 달리, 안기영이라든지 같이 월북했던 리건우 같은 '조선음악가동맹' 작곡가들은 남로계가 아니었기 때문에 처벌이나 처형을 면했다. 그러나 김순남은 미제 간첩이 되기에 너무나 적합한 조건을 갖추고 있었다. 첫째, 화려한 여성 편력의 역사. 유부남으로서 너무나 반동적인 연애행각을 벌였다. 둘째 미군 대위와 수시로 접촉했고, 미군 지프를 타고 월북했다. 무엇보다도 김순남은 남로당 당원이자 확고한 남로계였다.

[138] 공산주의 운동가, 정치가. 경기도 부천 출생. 인천상업학교 재학 중 삼일운동에 가담하여 퇴학당한다. 1923년 공산청년동맹에 가입하고, 1925년에는 제1차 조선공산당에 일당하였으며 조선노동총동맹 중앙집행위원을 역임했다. 광복 후에는 박헌영계에 합류하여 1945년 9월 재건파 조선공산당 정치국원에 선임되고 조선인민공화국 중앙인민위원회 사법부장대리를 지냈다. 1946년 남조선노동당 중앙위원·경기도당위원장·『해방신문』 주필 등을 지내다가 1948년 박헌영의 지시로 월북하여 최고인민회의 대의원·사법상을 역임하였다. 1950년 6·25전쟁 후 서울시 임시인민위원회장을 지내고, 1951년 노동당 비서가 되었으나, 1953년 8월 남로당계 숙청재판에서 사형을 선고받아 사망한다.

[139] 본명 김효식. 소설가, 문학평론가. 평안남도 성천군 출생. 1929년 평양고등보통학교 졸업 후 도쿄 호세이대학에 입학했다 1931년 제적되었다. 임화와 함께 문예운동의 볼셰비키화를 주창했다. 1931년 카프 1차 검거 때 '조선공산주의자협의회' 사건과 관련해 검거되어 2년 실형을 선고받고 수감되었다. 출소 후 감옥 경험을 바탕으로 1933년 단편 「물」을 발표했다. 1937년 「남매」로 소설 창작을 재개하는 한편, 고발문학론·모럴론 등 창작방법론을 제창했다. 1947년 월북 후 최고인민회의 대의원, 조선문학예술총동맹 서기장을 역임하나, 1953년 숙청당했다.

북한 법정은 정말로 잔인한 판결을 내린다. 그가 떨친 사회적 유명세로 볼 때 무조건 처형해야 마땅하지만, 이상하게도 법정은 〈인민항쟁가〉의 작곡가를 처형하지 않는다. 아마 김순남의 곡을 아직은 국가처럼 사용하고 있었기 때문일지도 모른다. 하지만 "작곡을 하지 말 것"이라는, 사형보다도 더 잔인한 판결을 내린다. 그러고는 평안북도 벽지에 유배시킨다.

전후 복구 과정에서 북한 공산당은 김순남을 더욱더 비참하게 만든다. 작곡을 못하게 한 것도 모자라 '인간 제록스'를 만들었다. 전후 복구 과정에서 김일성 정권은 '노래'가 필요했다. 박정희 정권이 '새마을' 노래를 필요로 했듯이. 인쇄 시설도 부족한 상황에서 복사기가 있을 리 만무하고, 중앙에서 도저히 사용할 수 없는 너절한 악보를 내려 보내면 마을 사람 숫자만큼 악보와 가사를 적어서 돌리는 일을 할 누군가가 필요했다. 바로 그 일을 천재 작곡가 김순남이 했다. 김순남이 정확히 언제, 어느 해에 죽었는지는 아무도 모른다. 1960년대에 잠시 복권이 이루어졌다지만 그 뒤 행적은 알 수 없다. 1966년에 죽었다, 1968년에 죽었다, 또 1980년까지 살았다, 1983년까지 살았다, 말이 많지만 정확히 아는 사람은 없다. 1953년 소환령을 받고 평양으로 돌아가는 그 순간, 사실상 그의 예술적 삶은 종료된 것이니, 그가 언제 죽었는지가 다 무슨 소용일까. 그의 2년 후배였던 리건우는 나중에 북한의 '조선음악가동맹' 부위원장직에 올랐고, 1984년 남북적십자회담 때 모습을 드러내기도 했다.

휴전선을 떠도는 민족음악의 고혼孤魂

'조선음악가동맹'의 작곡가들 및 그들의 작품은 남쪽에서는 월북했다는 이유로 삭제되고 북쪽에서는 남에서 올라왔다는 이유로 삭제되었다. 그리하여 이들이 꿈꾸던 민족음악의 세계는 휴전선을 떠도는 고혼이 되고 말았다. 남한이든 북한이든, 그 어느 쪽도 이들이 내세웠던 문제의식과 도전정신을 계승, 발전시키지 못했다. 부분적으로는 그 맥락이 아슬아슬하게 남아 있기는 하다. 그 흔적을 우리는 외교관이었지만 작곡도 병행했던 변훈邊焄(1926~2000)이라는 작곡가의 〈명태〉라는 노래에서 찾을 수 있다(바리톤 오현명(1924~2009)이 즐겨 부른 굉장히 독

특한 노래다). 젊은 시절 변훈은 '조선음악가동맹' 소속 리건우의 제자였다. 또 한국 현대음악의 문을 연 백병동白秉東(1936~) 서울음대 교수(작곡가이기도 하다)는 김순남에게서 레슨을 받았었다. 그리고 〈비목〉을 쓴 작곡가 장일남張一男(1932~2006)은 김순남이 평양음대에서 가르칠 때 학생이었다. 그의 본명은 장일남이 아닌데, 스승 김순남을 존경하는 마음으로 자기 이름의 마지막 자를 그 이름 끝 자로 바꿔 장일남이 되었다는 일화가 있다.

김순남이 평양으로 귀환한 그 이듬해인 1954년, 통영의 로컬 음악가였던 윤이상이 화려한 비상을 시작한다. 이윽고 1957년, 독일에서 신예 작곡가로서 인정받은 윤이상은 세계적 작곡가의 반열에 올라선다. 1917년생 동갑내기 간에 역사적인 바통 터치가 이루어진 것이다.

우리가 식민지 청산까지는 못했다 하더라도 적어도 이 분단체제를 현명하게 넘어설 역사적 기회라도 있었더라면 지금과는 전혀 다른 음악적 환경을 만들어냈을지도 모르겠다. 물론 역사에서 가정법은 의미도 없으며 무력한 것이기는 하다마는. 그래도 벨라 바르토크가 헝가리에서 실행한 음악교육론의 방법론은 주목해볼 만하다. 20세기 들어 코다이와 바르토크는 어린이 때부터 헝가리 민속음악을 집중적으로 교육시키는 방식으로 서구음악에 경도되었던 음악적 감수성을 확 바꿔놓았다. 코다이와 바르토크의 그러한 교육법은 자국 문화의 독자성에 대한 자긍심과 자존심이 있는 전 세계의 수많은 나라에 전파되었고, 실제로 큰 성과를 거뒀다.

코다이와 바르토크의 방식이 아닐지라도, 우리 역시 서양음악을 흉내 내거나 훔치는 것이 아닌 독자적 음악으로 세계와 교섭하고 소통할 수 있는 새로운 음악적 역사를 창조하고 이로써 고유한 문화적 환경을 만들어낼 수 있었을지 모른다. 그러나 한때 그런 일을 시도했던 '조선음악가동맹'의 위대한 문제 제기는 분단체제라는 테두리를 넘지 못하고 비극적 거품으로 끝나고 말았으며, 이 위대한 반전 혹은 불타는 전복은 멋지게 재현될 기회를 아직도 얻지 못하고 있다.

'다이내믹 코리아'로 서두를 시작했었다. 아무것도 없지만 모든 것을 할 수 있는 나라! 어쨌든 우리 현대사가 이 위대한 반전의 음악사를 쓴 적이 있었다는 사실을 아는 데서 출발해야 한다. 바로 그 순간에

서 출발해야 우리가 분단체제를 극복하고 향후에 이른바 '한반도 통일의 음악사관'을 열어갈 수 있다. 현재와 같은 반쪽짜리, 절름발이식 음악관으로는 21세기 역사를 새로 쓰기 어렵다. 물론 좀 늦었다고 생각되지만, 아마 1860년대에 러시아 5인조도 자신들이 너무 늦었다며 한탄했을 것이다.

"서유럽에서는 이미 베토벤, 슈베르트, 쇼팽, 리스트, 바그너, 베르디…… 다 나왔는데 우리는 아직 화성학 공부나 하고 있구나."

그러나 그들은 '시작'했고 더 큰 역사가 그들 뒤에서 활짝 꽃을 피웠다. 뒤늦게나마 시작한 러시아 5인조가 있었기 때문에 차이코프스키 같은 슈퍼스타도 탄생할 수 있었다. 우리도 마찬가지다. 한때 위대한 역사를 가질 뻔했으나 실패했다. 가질 뻔했는데 실패했으니까 그런 기회는 영원히 다시 오지 않을까? 그렇지 않다. 지금 이 순간부터 시작해도 얼마든지 가능하다. 우린 그만한 잠재력을 가지고 있고 그것이 역사 속에서 이미 증명된 바 있다는 자각에서 출발하면 된다.

1장은 여기까지다. 차이코프스키 교향곡 중 내가 가장 좋아하는 것이 《교향곡 4번 F단조 Op.36》 4악장이다. 러시아 민요를 재료로 위대한 교향곡을 만든 차이코프스키를 생각하며, 이 장을 덮기 전에 꼭 들어보기를 권한다.

주류와 비주류의
행복한 이인삼각

시장의 카리스마,
언더그라운드의 신화

1980년대는 자본주의에 의해 음악산업이 폭발적으로 성장하는 시기였다. 시장경쟁 체제는 문화를 병들게도 하지만, 다양성을 담보한 시장 확장은 예술의 스펙트럼을 넓힌다. 마이클 잭슨과 조용필, U2와 들국화. 이들이 위대한 음악성을 보여준 1980년대는 건강한 주류가 비주류와 어깨를 나란히 하며 함께 성장하는 시대였다.

미리 들어볼 것을 권함

조용필
1집, 4집, 7집

들국화
1집

정태춘
《아, 대한민국…》

노래를 찾는 사람들
2집

마이클 잭슨
〈스릴러〉

U2
《더 조슈아 트리》

브루스 스프링스틴
〈본 인 더 유에스에이〉

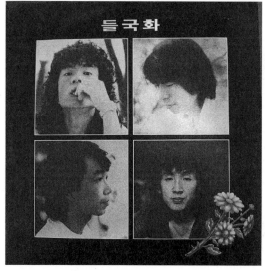

1980년대 한국 대중음악의 영광을 상징하는 주류와 비주류의 대표 앨범.
빛이 강하면 그림자도 짙다.

조용필 1집
조용필, 지구레코드, 1980.

들국화 1집
들국화, 동아기획, 1985.

한국 대중음악사에서 가장 영광스러운 시대, 1980년대

1장은 굉장히 중요한 내용이지만, 사실 소화하기 꽤 어려운 주제였다. 2장은 아마도 좀더 친숙한 내용일 텐데 바로 1980년대 한국과 서구의 대중음악을 다룬다.

"한국 대중음악사에서 가장 영광스러운 연대가 언제인가?" 하는 질문을 곧잘 받는다. 실제로 지금 또 그런 질문을 받는다면, 나는 단연코 "1980년대!"라고 대답할 것이다. "당신이 한창 빠릿빠릿할 때 미친 듯이 음악을 들었을 테니까 그렇게 말하겠지. 다 자신이 젊었을 때가 가장 좋은 시기 아니겠어?" 하고 반문한다면 나도 할 말은 없다. 하지만 내가 그 시절에 20대를 보내서 이런 대답이 나오는 건 아니다.

근래에 케이팝과 한류라는 이름 아래 우리 대중음악이 아주 잘나가고 있는데, 굳이 1980년대를 최고의 시대로 꼽는 것은 단 한 가지 이유에서다. 1980년대는 주류와 비주류가 다양한 스펙트럼을 가지고 활동했던, 다시 말해 다양한 음악이 공존하고 발전했던 시기다. 몇 개의 메이저 레이블이, 천편일률적인 하나의 장르 문법이 그야말로 아바ABBA[1]의 노래 〈더 위너 테이크 잇 올〉The Winner Takes It All처럼 승자독식의 폭력을 행사하는 그런 시대가 아니라, 저마다 개성을 꽃피우고 수용자들의 음악적 감수성이 풍요롭게 다변화될 수 있었던, 단 한 번의 시대가 바로 그때였다. 이런 문화적 다양성, 예술적 스펙트럼의 폭넓음이 왜 중요한가를 이제부터 알아보고자 한다.

자본주의의 빛과 그늘

'1980년대'를 이야기하자면 가장 상징적인 인물일 수밖에 없는 한 사람에서 시작해야 한다. 그 사람은 1980년부터 1986년까지(〈잊혀진 계절〉로 이용이 가수왕을 차지한 1982년을 제외하고) 연말 공중파 가요시상식에서 무려 여섯 번이나 가수왕을 차지하더니 "다시는 내게 상을 주지 말아달라"라고, 그 누구도 감히 할 수 없는 소리를 한 사

[1] 스웨덴을 대표하는 남녀 혼성 4인조 팝댄스 그룹. 1972년부터 1982년까지 활동했고 현재까지 3억 7,000만 장 이상의 앨범을 판매했다. 앙네타 펠트스코그, 비요른 울바에우스, 벤뉘 안데르손, 안니 프리 륑스타, 네 명 이름의 두문자를 따서 그룹명을 지었다. 아바의 노래 24곡을 엮은 뮤지컬 《맘마미아》가 대히트를 했고, 2008년 메릴 스트립 주연의 동명 영화로도 제작되어 화제를 불러일으키기도 했다.

람이다. 1980년대의 한국 대중음악계는 바로 그 한 사람, 조용필趙容
弼(1950~)²의 1인 체제였다 해도 과언이 아닐 정도로 가시적인 영광을
그가 독차지했다.

그런데 과연 '슈퍼스타 조용필'이 조용필의 모든 것이었을까? 나
는 그렇게 생각하지 않는다. 2013년에 열아홉 번째 앨범《헬로》Hello
를 내고 "바운스 바운스"Bounce Bounce 하며 노익장을 과시하고 일본 공
연까지 소화하며 원조 한류스타의 위상을 확인시켰지만, 사실 조용필
의 가치는 단순히 고금을 통틀어 전무후무한 '슈퍼스타 팬덤'을 만들
어낸 바로 그 재주에 머무르지 않는다. 조용필이라는 이름과 조용필의
음악을 더 깊이 성찰하려면 입체적인 시각이 필요하다.

독자 중에는 1980년대 초중반에 대학을 다닌 사람도 있을 텐데,
사실 1980년대는 극우파가 몸을 부르르 떨던 폭력혁명의 시대였다.
폭력혁명을 통해 세상을 전복해 자본주의와 군사독재를 끝낼 수 있다
고 생각한 시대다. 나는 그것이 바보 같다고 생각하지 않는다. 그때는
진지하게 그렇게 믿었다. 나 역시 낮에는 열심히 투쟁가를 부르고 저
녁에는 술집에서 조용필의 노래를 불렀다. 낮과 밤의 문화가 극단적으
로 갈라지던 시대, 그 시대의 슈퍼스타 '조용필'이라는 이름은 한국의
대중음악사에서 과연 어떤 의미를 지닐까? 그것을 사유하려면, 자본
주의의 맨 얼굴을 보여주는 이 한마디로 시작해야 한다.

[2] 1968년 서울 경동고등학교를 졸업한 후, 컨트리
웨스턴 그룹 '애트킨즈', '파이브 핑거스' 멤버로 활약
하면서 음악활동을 시작했다. 1970년 '김트리오'로
활동하다가 1974년 '조용필과 그림자'를 결성했다.
1976년 〈돌아와요 부산항에〉를 발표하여 전 국민의
호응을 얻었다. 1975년 12월 무렵 연예계를 휩쓴 대
마초 사건에 연루되어 가요계를 떠났다가, 1979년
해금 조치와 동시에 그룹 '조용필과 위대한 탄생'을
결성하고 활동을 재개했다. 1980년 라디오 연속극
주제가 〈창밖의 여자〉를 발표해 단번에 한국 최고의
대중가수로 떠올랐고, 같은 해 국내 대중가수로는 처
음으로 미국 카네기홀에서 공연했다.
1980년 서울국제가요제 금상을 시작으로, 1980년
부터 1986년까지 KBS·MBC 등 각 방송사의 가수왕
상·최고인기가수상·최우수남자가수상 등을 휩쓸었
다. 1982년 미국 암펙스 골든릴상을 받았고, 1984년
에는 한국인 최초로 일본에서 골든디스크상을 수상

했다. 1986년 말 가수왕을 받지 않겠다는 선언을 한
뒤에는 거의 방송활동을 하지 않고, 국내외 콘서트 등
라이브 공연에 주력하였다. 조용필 정규 1집은 한국
최초로 100만 장 이상 팔렸으며, 2013년《헬로》까
지 총 19장의 앨범을 발표했다. 1994년에는 음반 판
매량 1,000만 장을 기록했다.
대표곡으로는 〈돌아와요 부산항에〉, 〈창밖의 여자〉,
〈단발머리〉, 〈비련〉, 〈친구여〉, 〈허공〉 등이 있다. 한
류의 원조로 여겨지며, 한국에서 싱어송라이터라는
개념과 콘서트 문화를 처음으로 정착시킨 인물이다.
가왕歌王이라 불리며 여전히 한국 대중음악사의 진
귀한 기록을 쌓고 있다.
〈비련〉은 http://www.youtube.com/watch?v
=Vgfi2sX5zBU에서, 〈자존심〉과 〈못 찾겠다 꾀꼬
리〉는 http://www.youtube.com/watch?v=
f54BGFplqVU에서 감상할 수 있다.

"빛이 강하면 그림자도 짙다."

대중문화사에서 '진정한 것'은 무엇이냐는 질문을 둘러싸고 이야기하다 보면 자칫 씁쓸함을 느낄 수도 있다. 진정한 의미를 담고 있다느니 어쩌니 떠들어도 많이 팔고 유명해지고 부자 되는 게 최고이며 결국 멍청하고 생각 없는 대중의 호주머니를 털려고 그렇게들 나대는 거 아니냐는 반문이 나올 수 있어서다. 솔직히 틀린 말은 아니다. 하지만 그런 시각으로만 본다면 우리는 굉장히 허망한 결론에 도달하게 된다. "그럼 아무것도 의미가 없다는 거네. 어차피 자본주의가 내 생애 안에서 끝날 것 같지도 않고, 집단자살이나 해버리지 뭐" 하는 식으로. 실제로 이런 생각을 실행한 사람도 있지만, 그럴 정도로 우리 인생이 가벼울 것 같지는 않다.

자본주의가 가진 한계를 인정하고, 그 안에서 좀더 나은 미래를 가져올 만한 삶의 조건을 지치지 말고 집요하게 찾아봐야 한다. 빛이 강해야 그림자가 짙다는 말은 그런 의미에서 내게는 굉장히 소중한 말이다. 뒤집어 말하면 빛이 흐리멍덩하면 그림자도 형체가 옅어진다. 빛이 흐리멍덩하면 전부 흐리멍덩해진다.

건강한 주류는 비주류를 폭발시킨다

우리가 주류와 비주류라는 타자적 개념을 문화에 끌어들였을 때 그것을 단순히 대립적 요소로 봐서는 안 되고, 이 두 가지가 어떻게 문화적으로 더 풍요로운 창조적 가능성의 여지를 열어놓느냐에 주목해야 한다. 어떤 것이 진정하다고 해서 혹은 정의롭다고 해서, 그 진정함 내지 정의를 담지한 문화가 일방적으로 다른 모든 문화를 무찌르고 우월해지는 시대를, 나는 경계한다. 그것은 파시즘의 또 다른 얼굴일 수 있다. 우리는 이미 소셜리얼리즘social realism 및 사회주의적 사실주의socialist realism[3]가 스탈린의 새로운 전체주의 아래에서 어떻게 반인간적으로

[3] 소셜리얼리즘이란 1930년대 미국을 비롯해 북미와 유럽에서 유행했던 미술 사조를 말한다. 특히 사회·정치적 부조리를 풍자적 묘사로 고발하려 했던 예술운동을 지칭한다. '사회주의적 사실주의'는 1934년 소비에트 작가회의에서 채택된 것으로, 사회 현실을 사회주의적 관점에서 형상적으로 인식하여 표현하고자 하는 창작방법론을 지칭하나, 스탈린 시대에 이르러서는 사회주의를 이상화하는 정책적 선전도구로 변질되었다.

처절하게 몰락하는지를 목격했다. 또한 예술이 선전선동의 도구로 떨어질 때 그것이 얼마나 예술사 자체를, 혹은 인간사회를 황폐화하는지도 확인했다. 그런 면에서 어쩌면 상당히 나약하고 수정주의적인 태도일지 모르겠으나, 이런 생각도 해보게 된다.

'일단 이 사회에 분명히 존재하는 주류mainstream의 존재는 무시할 수 없다. 그런데 어떤 메인스트림이냐, 그 점이 중요하다.'

메인스트림이 그 자체의 여러 한계에도 불구하고 충만한 생산성을 갖고 있을 때는 비주류 혹은 반주류 역시 그에 걸맞은 생산성을 갖게 된다. 예를 들어 현대사회에서는 왕조체제가 절대 불가능하고 나쁜 체제로 보이지만, 그렇다고 해서 그것밖에 존재할 수 없었던 시대를 부정할 수는 없다. 또한 왕조체제가 주류였을지라도 그에 대한 비주류 문화 역시 엄연히 존재했다는 게 역사적 사실이다.

1980년대의 자본주의체제도 마찬가지 관점으로 봐야 한다. 대중문화가 자본주의 질서 위에서 존립할 수밖에 없었다면, 자본주의의 중요한 질서 안에서 움직이는 엔터테인먼트 비즈니스의 주류 음악문화가 어떤 건강함을 갖고 있을 때 역설적으로 비주류 혹은 반주류 문화 또한 폭발했으리라는 가설을 1980년대 한국사회에 대입해보자는 것이다.

주류와 비주류가 아무리 죽이니 살리니 하며 서로 철천지원수가 된다 하더라도, 역사적 원근법의 시선에서 볼 때 행복한 이인삼각을 펼쳐나간다면 실질적으로 그 사회의 문화는 이전에는 도달할 수 없었고 경험할 수 없었던 풍요 속에서 진화할 것이다.

내 생애 가장 충격적인 공연

이번 장에서 소개할 인물들과 곡들은 독자들도 아무런 정서적 부담 없이 즐길 수 있을 것 같다. 그중 다시 보면 놀라운 것들이 있는데 이를테면 전인권全仁權(1954~)이 그렇다. 들국화[4]가 막 활동할 때의 영상은

[4] 1983년 보컬 전인권, 베이스 최성원, 키보드 허성욱이 모여 결성한 밴드다. 1985년 기타 조덕환, 드

찾기 어렵지만 해산 직후, 그나마 아직은 전인권 '오빠'의 스타일이 좀 살아 있을 때의 모습은 유튜브에서 찾아볼 수 있다. 현재 유튜브에서 구할 수 있는 것으로 1988년 KBS 젊음의 록 콘서트 영상이 있는데, 한번 보시길 권한다.[5] 요즘의 비주얼과 비교해서 보면 꼭 전인권 아들 같다. 그때 전인권은 정말 충격적이었고 너무 멋있었다. 1985년 가을에 들국화의 데뷔 앨범이 나왔는데, 나는 그 6개월 전에 들국화를 처음 봤다.

데뷔 앨범도 아직 나오지 않은 3인조 시절이었다. 나중에 사고로 사망한 허성욱(1962~1997), 그리고 전인권과 최성원崔聖園(1954~). 나는 그때 들국화가 누군지도 몰랐고, 그저 파고다극장에서 희한한 놈들이 여럿 나와서 공연한다더라 하는 소문을 듣고는 죽이는 거 구경시켜주겠다며 우리 과의 어린 여학생 한 명을 꼬셔가지고 종로로 데리고 나갔었다. 공연장 분위기는 안 좋았다. 객석에서는 오줌 냄새가 진동하고 순교자 같달까 수도승 같달까, 아무튼 구루 분위기 물씬 풍기는 조동진趙東振(1947~)[6] 아저씨도 잠깐 나왔다 들어가고, 사람들이 계속 나왔다 들어가는데, 이번에는 '양아치스러운' 사람들이 죽 나왔다. 무대가 너무 엉성했고 이상했다. 명색이 록밴드인데 기타리스트도 없고, 드러머도 없고, 최성원은 베이스 기타를 메고 있고, 키보드도 아닌 과연 저기서 소리가 날까 싶은 부서지기 직전의 업라이트 피아노 앞에 허성욱 아저씨가 앉아 있었다. 그리고 장발에 뒤덮여 그 사이로 눈만 살아 있는 빼빼 마른 청년 한 명이 (드럼은 없으면서) 손에 드럼스틱을 들고 나왔다. 자기 옆에 커다란 심벌즈 하나를 놓더니 노래를 부르면서 그걸 치는 거였다. '아무리 내가 할 일이 별로 없어 여기 왔다지

럼 주찬권이 합류했다. 같은 해 9월, 첫 앨범 《들국화》를 냈는데, 〈그것만이 내 세상〉, 〈행진〉, 〈세계로 가는 기차〉, 〈더 이상 내게〉, 〈축복합니다〉 등 전 곡이 히트했다. 그 후 2집을 냈지만 실패하고 1987년 멤버 간의 음악적 견해 차이로 해체되었다. 1980년대 대한민국 최고의 록그룹으로 손꼽히며 후배 대중음악가들에게 큰 영향을 주었다.

[5] https://youtu.be/s4ZIGwpQYbU에서 〈그것만이 내 세상〉을 감상할 수 있다.

[6] 1966년 중앙대 연극영화과에 입학, 1967년 미8군 무대에서 재즈록밴드 '쉐그린'의 기타리스트, 보컬, 작곡가로 활동하면서 음악을 시작했다. 1968년 대학을 중퇴했다. 1979년 1집 앨범 《조동진-행복한 사람》으로 정식 데뷔해, 1980년 2집 《조동진 2-어느날 갑자기》, 1985년 3집 《조동진 3-제비꽃》, 1990년 4집 《조동진 4-일요일 아침》, 1996년 《조동진 5-새벽안개》를 내며 활발한 활동을 이어갔고, 후배 가수들에게 많은 영향을 끼쳤다.
http://www.youtube.com/watch?v=cvCJX6rIBww에서 그의 곡 〈작은 배〉를 들을 수 있다.

만 세상에 무슨 저런 족보도 없는 구성을 한 애들이 나오냐. 누군지 모르겠지만 이건 정말 아니다.' 괜히 화가 나서 속이 부글거렸다.

그 꼴로 팝송을 한 세 곡 불렀다. 별 감흥이 없었다. 그런데 이 사람들, 말을 못하는 것도 아닐 텐데 노래만 부를 뿐 아무런 멘트도 하지 않는다. 앨범을 낸 적 없으니 아무도 자기들 정체를 모를 텐데, 그러니 "이번에는 우리 자작곡을 한 곡 부르겠습니다" 하고 한마디 할 법도 한데 역시 아무 말 없이 바로 '쫭' 하고 심벌즈를 때리더니 노래를 시작했다. 나중에 알고 보니 그 노래가 〈그것만이 내 세상〉이었다.

직업상 그리고 취미상 나는 수많은 공연을 다양하게 봤지만, 그날 파고다극장에서 불과 30여 명의 관객과 함께 본 3인조 들국화의 〈그것만이 내 세상〉은 지금도 내 인생에서 가장 충격적인 공연 중 하나로 꼽는다. 정신을 잃을 것 같았다. '한 번도 들어본 적 없는 노래인데, 한국말로 부르는 걸 보면 우리나라 사람이 맞긴 맞는 것 같다. 외국 곡을 한국말로 번안한 걸까?' 하지만 앞서 팝송을 죽 불렀고, 오리지널 외국 곡 같으면 분명 영어로 불렀을 텐데 한국어로 불렀다. 그런데 무슨 곡인지 말을 안 하니 알 수가 없었다. 어쨌거나 그 곡의 화성이나 멜로디 라인은 그 전까지 한국에선 들어본 적이 없는 것이었다. 아주 독특했으며, 절규하는 듯한 보컬은 형언하기 어려운 결핍과 상실의 카리스마가 있었다. 록 밴드라고 해봐야 〈젊음의 행진〉에 나오는 송골매나 〈아파트〉라는 어마어마한 히트곡을 몇 년째 브라운관에서 부르고 있던 윤수일밴드가 고작이던 그 황폐한 일상에서 마치 뒤통수를 망치로 호되게 한 대 얻어맞은 것 같은 충격을 이 형들로부터 받았다.

그러고 나서 몇 달 후 학교 앞 음반가게를 지나는데, 어디서 본 듯한 사람의 얼굴이 찍힌 음반이 걸려 있었다. 들국화였다. 전인권은 한번 보면 쉽게 잊기 힘든 비주얼이라는 거야, 아마 다들 공감할 것이다. 앗, 판을 냈나 보다 싶어 바로 사가지고 와서 들어보니 그때 들었던 노래가 A면 두 번째 곡으로 실려 있었다.

적어도 내가 살면서 경험한 가장 폭발적인 문화적 폭동은 그때 시작되었다. 들국화로 출발해 마이클 잭슨과 U2, 조용필까지 그들이 내게 선사한 충격은 이루 말할 수 없을 정도다. 그중 전 세계를 뒤흔든 사람은 역시나 우리의 '마이클 형'일 것이다. 서태지와 윤도현이

1972년생인데, 음악활동은 물론이고 여러 측면에서 매우 다른 이 둘에게 공통점이 하나 있다. 마이클 잭슨Michael Jackson(1958~2009)[7] 때문에 가수가 되고 싶었고, 음악을 하게 됐다는 점이다.

대마초 파동이 불러온 트로트 전성시대

이쯤에서 다시 조용필로 돌아가야 이야기가 더욱 흥미로워질 것이다. 우리 현대사에서 역사를 새로 쓴 그날, 1979년 10월 26일은 사실 조용필에게도 중요한 날이다(그러고 보니 이날로부터 꼭 70년 전에는 안중근이 이토 히로부미를 하얼빈哈尔濱에서 사살했다). 박정희가 이날 김재규의 총에 맞지 않았더라면, 조용필이라는 인물 역시 우리와는 아무 상관이 없는 인물이 되었을 가능성이 높기 때문이다.

1979년 10월 26일, 그날이 닥치기 전까지, 이른바 대마초 파동[8]으로 활동을 전면적으로 금지당해 완전히 망가진 뮤지션은 딱 두 명이었다. 한 사람은 신중현申重鉉(1938~)[9] 또 한 사람은 조용필. 그때나 지금이나 연예인의 약물 파동은 대중의 관심을 어디론가 돌리려는 일종의 정치적 이벤트였기 때문에 한번 혼쭐을 내고는 몇 달 가지 않아 슬그머니 풀어주거나 유야무야되는 것이 상식이다. 하지만 이 두 사람은 예외였다. 유신정권[10]이 이 두 사람을 왜 그리 미워했는지는 내가 관계

[7] 미국의 싱어송라이터. 뮤직비디오와 무대에서 화려한 퍼포먼스를 보여주며 강한 인상을 남겼다. 많은 매체로부터 '팝의 황제'King of Pop라는 칭호를 얻었다. 《오프 더 월》Off The Wall(1979), 《스릴러》Thriller(1982), 《배드》Bad(1987) 등이 대표 앨범으로 꼽힌다.

[8] 1970년에 제정된 습관성의약품관리법엔 대마초 흡연을 규제하는 조항이 있었지만, 실제 단속은 행해지지 않았다. 그러다 10월 유신 직후 1975년 12월 3일부터 50여 명에 이르는 젊은 가수·연주자·작곡가를 비롯해 코미디언과 배우를 잡아들였다. 이장희·신중현·윤형주·김추자·장현·김세환·김정호·손학래 등 대부분 당시 대중음악의 새로운 흐름을 만든 주역들이었다. 다수가 구속되거나 정신병원에 수용되었고, 불구속이나 훈방 등의 조치 이후에도 활동 금지령이 내려졌다. 이후 1976년 4월 대마관리법이 제정되면서 대마초 단속이 본격화됐다. 조용필도 이 무렵 과거 대마 흡연 경력이 문제되어 벌금형 처벌을 받았지만 무명에 가까웠기에 잘 알려지지 않았다.

[9] 신중현과 대마초 파동 관련 내용은 『전복과 반전의 순간』 1권 2장 「청년문화의 바람이 불어오다」를 참조.

[10] 1972년, 10월 유신으로 수립된 제4공화국을 말한다. 오랜 독재로 대내외적 위기에 봉착한 박정희는 10월 17일 대통령 특별선언을 발표하고 각종 위헌적 절차를 거쳐 12월 27일 유신헌법維新憲法을 공포했다. 이 헌법은 대통령은 국회의원의 3분의 1과 모든 법관을 임명하고, 긴급조치권 및 국회해산권을 가지며, 대통령 선출 방식이 국민의 직접선거에서 통일주체국민회의의 간선제로 바뀌고, 임기 6년에 횟수 제한 없이 연임할 수 있었다. 유신체제는 행정·입법·사법 3권이 모두 대통령에게 집중되는 대통령 1인 종신독재 집권체제였다. 유신정권하에서 각종 민주화운동이 벌어졌고 그에 대한 탄압도 거세져 수많은 민주화운동 사건과 그에 대한 폭압의 기록이 남았다. 1979년 김재규가 일으킨 10·26사태로 유신정권은 막을 내렸다.

자와 직접 인터뷰를 한 적이 없어서 모르겠지만, 이 둘을 '정말로' 미워했던 건 사실이다. 신중현을 미워했던 이유는 이 시리즈 1권을 읽은 독자라면 잘 알고 있을 것이다.[11] 한데 신중현과 달리 1970년대에 별로 주목할 만한 활동을 한 적이 없다고 볼 수 있는 조용필에 대해서는 왜 그토록 집요하게 못살게 굴었을까?

어찌 보면, 1975년 가요규제 조치[12]와 1차 대마초 파동으로 가장 큰 이익을 본 사람은 그 누구도 아닌 조용필이다. 무슨 이야기인가. 정치적 정당성이 위기에 몰리던 박정희 정권은 정치적 위협이 되는 청년문화에 대해서 처절한 탄압을 가했다. 아주 씨를 말려버릴 작정이었다. 4월의 가요규제 조치에 이어, 대마초 파동을 터뜨린 때는 그해가 막 저물던 1975년 12월 30일이었다. 사람들이 연말 망년회 분위기로 정신없을 때 시원하게 학살을 단행한 것이다. 그러고 난 뒤 1976년이 되었을 때 한국 대중음악계에는 공동화 현상이 일어났다. 젊은 스타들이 하루아침에 사라졌고, 이 빈틈을 타서 이른바 기성세대 문화인 트로트의 왕정복고가 시작된다. 청년문화에 밀려났던 트로트가 돌아오는데, 희한한 것은 이미자李美子(1941~)[13]와 나훈아[14]가 돌아온 것

[11] 박정희 정권에서 '국민가요 프로젝트'를 진행하면서 신중현에게 국민가요를 의뢰했는데 신중현은 별 생각 없이 거절했다. 분위기가 심상치 않음을 느끼고《신중현과 엽전들 2집》에서 군가풍 곡들과 건전가요들을 가득 담아 발표했지만 제4공화국은 1975년 4월 가요규제 조치를 꺼내들며 신중현의 모든 작품뿐 아니라 앞으로 낼 곡까지 금지시켰다. 그뿐 아니라 밤무대 활동마저 할 수 없게, 공권력을 동원한 각종 단속으로 합법적 영업방해를 했다. 무언의 압박을 받은 업주들이 신중현을 무대에 올리지 않았고, 신중현은 당연히 생계에 압박을 받았다.『전복과 반전의 순간』1권 2장「청년문화의 바람이 불어오다」참조.

[12] 가요규제 조치 또는 가요정화 조치라 부른다. 정권 강화와 독재 공고화를 위해 박정희 정권이 선포한 유신헌법과 긴급조치 등은 청년문화 탄압으로도 이어진다. 1975년 수많은 노래가 '불신풍조 조장', '창법 미숙' 등 납득하기 어려운 이유로 금지곡으로 지정되었다. 이로 인해 저항정신을 담은 록·포크 등 청년음악은 깊은 침체에 빠졌으나, 정부는 계속해서 장발·청바지 등 퇴폐문화를 척결하겠다고 나섰다.

[13] 문성여고 3학년 때인 1958년 TV 노래자랑 프로그램에 출연해 1등을 한 뒤, 데뷔 취입곡〈아리랑 상사병〉을 위시한 몇 곡을 발표했고 이듬해〈열아홉 순정〉으로 스타덤에 오른다. 이어 1964년〈동백아가씨〉를 발표해 35주 동안 가요 순위 1위를 차지하고 100만 장 이상의 판매고를 기록하며 대중적 인기를 끌었다. 이듬해 말 창법이 왜색조라는 이유로〈동백아가씨〉는 방송금지곡이 되고, 뒤따라 발표한〈섬마을 선생님〉과〈기러기 아빠〉도 방송금지곡으로 묶인 뒤, 곧 음반 제작과 판매까지 금지되었다. 히트를 할 때마다 줄줄이 금지곡 판정을 받자 노래를 그만두고 싶을 만큼 충격을 받았고 기회 있을 때마다 해금요청을 시도했으나 1987년에 이르러서야 해금되었다. 그러나 타고난 목소리와 특유의 고음, 뛰어난 가창력과 무대매너를 바탕으로 이후에도 수많은 노래를 히트시키면서 한국 대중음악을 대표하는 여성 가수로 계속 인정받았다. 1967년 박춘석이 작곡한 영화 주제가〈엘레지悲歌의 여왕〉이 히트하면서 '엘레지의 여왕'이라는 애칭을 얻었다. 대표적 히트곡으로는〈황포돛대〉,〈울어라 열풍아〉,〈여자의 일생〉,〈황혼의 블루스〉,〈흑산도 아가씨〉등이 있고, 2004년까지 총 2,100여 곡을 발표했다. 이는 한국 대중음악 사상 가장 많은 취입곡 기록이다. 이 밖에도 500여 장의 음반을 발표해 최다 음반 판매 기록은 물론, 45년

은 아니라는 점이다. 이미자는 돌아오기에는 이미 시효가 끝난 상태였고, 나훈아는 충분히 돌아올 수 있었지만 대한민국을 뒤흔든 김지미金芝美(1940~)[15]와의 스캔들로 인해 은둔생활을 하고 있던 터라 돌아오지 못했다. 그래서 1960년대를 전성시대로 물들였던 트로트의 슈퍼스타들은 왕좌로 복귀하지 못했다(나훈아가 트로트 황제의 자리를 되찾은 것은 1980년대다).

하지만 트로트는 돌아온다. 누구에 의해? 놀랍게도 청년문화의 세례를 받고 음악에 입문했던 언더그라운드 로커들에 의해. 그들이 새로운 트로트 세대가 되어 귀환한 것이다. 1975년까지는 주류의 경기장에서 썩 주목받지 못한, 그야말로 무교동과 신촌, 종로의 나이트클럽이나 전전하던 로커들이 트로트 음악을 들고 나오자 모든 방송사가 이들을 조명하기 시작한다. 구체적으로 누구누구인가. 나이트클럽밴드 '그림자'의 리더였던 조용필, 나이트클럽밴드 '솜사탕'의 리더였던 윤수일(1955~)[16], 그리고 나이트클럽밴드라고 하기에는 그래도 밴드로서는 꽤 역사와 전통을 자랑했던 '히식스'He.6와 '최헌과 검은나비' 출신의 보컬리스트 최헌崔憲(1948~2012)[17], 지금은 조승우의 아버지로 유

에 달하는 최장 기간 가수활동 기록 등을 가지고 있다. 2002년에는 평양에서 남북 동시 TV 생중계로 특별공연을 열기도 했다. 1995년 대한민국 연예예술상 대상과 함께 화관문화훈장을 받았고, 대한민국 가수왕 3회, MBC 10대가수상을 10회 수상했다.

[14] 1965년 서라벌예고에 입학, 고교 2학년 때 〈천리길〉로 데뷔했다. 1968년 간드러진 꺾기 창법의 〈사랑은 눈물의 씨앗〉이 크게 히트를 쳤고, 1970년대에는 남진과 라이벌 구도를 이루면서 대중음악 시장에 활력을 불어넣었다. 1976년 김지미와 동거를 시작한 후 활동을 하지 않다가 1981년 〈대동강 편지〉를 발표하면서 음악계에 복귀해 다시 인기를 얻었다. 1980년대 후반 이후로는 주로 공연 중심의 활동을 해나갔다. 데뷔 후 200여 장의 앨범에 2,500여 곡을 취입했고, 자작곡도 800곡 이상이다. 〈잡초〉, 〈사랑〉, 〈건배〉, 〈무시로〉, 〈갈무리〉, 〈고향역〉, 〈영영〉, 〈해변의 여인〉 등이 유명하다.

[15] 본명 김명자. 영화배우·제작자. 전前한국영화인협회 이사장. 1957년 여고생일 때 김기영 감독의 영화 〈황혼열차〉로 데뷔한 뒤 1990년대까지 활동하

며 450여 편의 영화를 찍으며 '한국의 리즈테일러'라는 애칭으로 불렸다. 대종상, 청룡영화상 등을 20여 회 수상했다. 1986년 지미필름을 설립해 임권택 감독의 〈티켓〉, 이장호 감독의 〈명자 아끼꼬 쏘냐〉를 제작하고 주연을 맡기도 했다. 36세에 일곱 살 연하의 나훈아를 만나 1976년부터 1982년까지 동거했다.

[16] 가수. 주한미군 조종사와 한국인 어머니 사이에서 태어났다. 잘생기고 이국적인 외모로 눈길을 사로잡았다. 1977년 〈사랑만은 않겠어요〉로 데뷔, 1982년 발표한 〈아파트〉는 1980~1990년대에 남녀노소에게 사랑받은 히트곡이었다.

[17] 가수. 1970년대 그룹사운드 '히식스', '최헌과 검은나비' 등을 결성해 보컬과 기타리스트로 활동했고, 〈당신은 몰라〉, 〈앵두〉, 〈오동잎〉, 〈가을비 우산 속〉, 〈카사블랑카〉 등의 대표곡을 남겼다. 매력적인 허스키 보이스와 신사적인 외모로 1970~1980년대에 큰 인기를 누렸고, MBC 10대가수가요제 가수왕(1978), TBC 가요대상 최고가수상(1978) 등을 수상했다. 2012년 9월 10일, 식도암으로 사망했다.

명한 당대 최고의 인기를 누리던 '정성조와 메신저스'[18]에서 베이스를 쳤던 조경수(1953~)[19].

이들의 공통점은 전부 록밴드의 멤버였던 인물들이라는 것이다. 즉 1976년에 이들이 무대 전면에 등장하면서 들고 나온 무기는 록비트의 트로트 음악이었다. 이들의 또 다른 공통점은, 나중에 자민련 국회의원이 되는 당시 '국민 아나운서' 변웅전이 진행하던 〈금주의 인기가요〉에서 차트톱을 기록했다는 사실이다. 이들이 부른 〈돌아와요 부산항에〉(조용필), 〈사랑만은 않겠어요〉(윤수일), 〈오동잎〉(최헌), 〈아니야〉(조경수) 등은 록음악 편성인데, 구성되는 선율의 조성체계는 트로트를 좇았다. 이렇게 해서 록트로트라고 이름 지을 수밖에 없는 신종 하이브리드 장르가 탄생했고, 이것이 1976년부터 1978년까지 이른바 '문화적 암흑기'인 유신시절 말기에 메인스트림 장르로 부상한다.[20]

조용필이 부산의 아들이 된 이유

이 중에서 가장 큰 성공을 거둔 사람은 이미 1968년 경동고 3학년 때 가출해 파주 용주골의 미군 나이트클럽밴드 '파이브 핑거스'에서 시작해 무려 7년간 무명생활을 거듭한, 정말 가장 볼 것 없는 비주얼을 가졌고, 더군다나 카리스마 있는 보컬을 가지지도 못한, 그저 그런 밴드의 기타리스트 조용필이었다. 사실 그가 부른 〈돌아와요 부산항에〉는 무명시절이던 1972년 지금은 아무도 기억 못하는 그의 독집앨범에서 통기타 반주로 이미 한 번 녹음한 적이 있지만 별 반응 없이 사람들 기억 속에 조용히 묻힌 곡이다.

[18] 1970년대 중반 명동 일대의 나이트클럽에서 인기를 구가한 밴드였지만 독자적인 앨범을 발표한 적은 없다. 김민기 1집(1971), 양희은 2집(1972), 한대수 1집(1974) 등의 앨범 작업에 참여했고, 영화 〈영자의 전성시대〉(1975)와 〈어제 내린 비〉(1978)의 사운드트랙 연주에 참여했다.

[19] 1970년대에 최헌, 최병걸, 김훈과 더불어 '트로트 고고'의 4대 천왕으로 불리며 큰 인기를 누렸다. 1979년 TBC 가요대상 최고가수상을 수상했다. 1976년 〈아니야〉로 솔로 데뷔 후 〈행복이란〉, 〈보내는 마음〉, 〈가버린 사랑〉 등을 발표했으며, 번안곡 〈Y.M.C.A〉, 〈칭기즈칸〉 등의 대표곡이 있다. 1982년 미국으로 떠나면서 가수를 그만두었다.

[20] 『전복과 반전의 순간』 1권 2장 「청년문화의 바람이 불어오다」 참조(164쪽).

나도 부산 사람이지만, 부산 사람들이 조용필을 '부산의 아들'이라고 생각하는 데는 몇 가지 이유가 있다. 조용필은 경기도 화성 출신이고 고등학교는 서울의 5대 공립 중 하나인 경동고를 다니다 중퇴했다. 그런데도 그를 부산의 아들이라고 생각하는 까닭은 첫 번째 히트곡이 〈돌아와요 부산항에〉이기 때문이다. 그리고 무명 시절 부산의 나이트클럽에서 유명 밴드로 많이 활동했기 때문이다. 그리고 1980년대에 톱스타가 된 뒤에도 가장 큰 이벤트는 늘 부산에 와서 했다. 1982년 100만 명의 관객 앞에서 한 '해운대 백사장 라이브' 같은 행사 때문에 부산 사람 대부분은 조용필을 부산 사람으로 알고 있고, 아니라 할지라도 대충 우겨서 그렇게 생각한다. 조용필 스스로도 부산을 자신의 음악적 고향으로 여기는데, 물론 그 이유 역시 한국음악 사상 최초의 밀리언셀러를 기록한 〈돌아와요 부산항에〉 때문이다. 하지만 그 원곡의 제목이 〈돌아와요 충무항에〉[21]라는 사실을 알게 되면 아마도 다들 맥이 탁 풀릴 것이다.

가장 비참한 상황에서 터져나온 잠재력

요즘은 대개 서울에서 떠야 전국에서도 뜨는 게 정설이다. 고속도로 휴게소에서 파는 테이프를 제외하면 지방에서 먼저 알려져 전국적 인기를 얻게 되는 경우는 거의 없다. 그런데 〈돌아와요 부산항에〉는 부산에서 먼저 히트를 쳤다. 당시 대중음악계는 음악다방 디제이DJ가 쥐락펴락했다 해도 과언이 아닌데, 그 음악다방의 파급력이 가장 강했던 곳이 부산이었다. 실제로 1970년대 후반과 1980년대 초반 공중파 FM 방송 디스크자키들 중에는 부산의 음악다방 출신이 많았다. 나라면 도저히 부산 사투리의 한계를 극복할 수 없을 것 같은데 그 재주 좋은 사람들은 서울에 올라와서 마치 부산 사람 아닌 것처럼 말투까지 고쳐가며 다들 성공했다.

　부산의 음악다방 디제이들이 〈돌아와요 부산항에〉를 집중적으로 틀어주면서 부산에서 먼저 붐이 일어 거꾸로 서울로 올라왔는데, 그 와중에 기막힌 시대적 사건들이 겹친다. 슈퍼스타가 하나 탄생하려면

[21] 1970년에 김해일이라는 가수가 먼저 불렀다.

수많은 우연적 요소들이 일렬로 정렬해줘야 하는 것이다.

우선, 하필 이때, 그러니까 1976년 봄에 일본 조총련계 재일교포의 고향 방문이 최초로 성사되었다. 게다가 그들은 부산항을 통해 고국 땅을 밟았다. 이념적 문제로 고향에도 오지 못하던 사람들이 이 노래에 애착을 느끼면서 〈돌아와요 부산항에〉는 '실향민 주제가' 같은 게 되어버린다. 실향민의 고향 방문 같은 것과는 애초 아무 상관도 없는 노래가, 때마침 사회적 사건과 맞물리면서 TBC, KBS, MBC 등 중앙의 지상파 방송들이 마치 그 시즌을 위한 노래라도 된다는 듯 마구 틀어댔다. 졸지에 조용필은 상처 입은 기성세대의 음악적 수호자로 부상한다.

군이 족보를 따지자면 조용필은 비틀스The Beatles한테 꽂혀 음악에 입문한, 그 방면에서 뜨지 못했을 뿐이지 청년문화의 세례를 받고 자란 사람이다. 조용필과 김민기金珉基(1951~)[22]는 고등학교 학번이 같다. 한 사람은 경기고, 한 사람은 경동고. 그런 조용필이 갑자기 청년세대를 군홧발로 짓밟은 기성세대의 상징과 같은 존재로 떠올라 단숨에 한국의 음반 판매 역사상 처음으로 밀리언셀링을 기록한다.

그런데 1977년, 조용필은 다시 대마초 파동에 휩쓸린다. 털어보니까 조용필도 했다더라 하는 소문이 돌았고, 조용필은 졸지에 남산으로 끌려가 구타를 당하고 활동금지를 당했다. 1975년 1차 대마초 파동 때 연루되었던 사실이 뒤늦게 문제가 된 것이다. 조용필을 직접 인터뷰하면서 그때 상황을 물은 적이 있다.

[22] 가수, 작사가, 작곡가, 편곡가이며 극작가, 연극연출가, 뮤지컬 기획자, 뮤지컬 연출가, 뮤지컬 제작자이기도 하다. 전라북도 이리시 출생으로, 전라북도 익산군 함열읍에서 유년기를 보내다가 초등학교 입학 직전에 서울로 이사했으며 서울대 미술대학에 재학 중 '도비두'라는 그룹을 결성하여, 노래활동을 시작했다. 그 무렵 재동초등학교 동창인 양희은을 만나 〈아침이슬〉을 그녀에게 부르게 했고, 이 노래는 1971년 앨범에 수록됐다. 1972년에는 서울대 문리대 신입생 환영회에서 〈우리 승리하리라〉, 〈해방가〉, 〈꽃 피우는 아이〉 등을 부르다 경찰서에 연행됐으며, 그의 앨범 및 노래는 모두 판매금지 조치됐다. 이후 김민기는 시인 김지하와 조우해 야학활동을 함께하고, 1973년에는 김지하의 희곡 『금관의 예수』

를 노동자들과 함께 무대에 올렸으며 다음해에는 국악인들과 함께 〈아구〉를 공연하기도 했다. 1977년 군 제대 이후 양희은이 부른 〈거치른 들판에 푸르른 솔잎처럼〉을 발표했고, 동일방직 노조 문제를 다룬 노래굿 〈공장의 불빛〉을 발표했다. 1980년에는 문화체육관에서 7년의 긴 공백을 깨고 공연을 펼쳤고, 1983년에는 국립극장에서 탈춤과 판소리 등 소리굿 공연을 가졌다. 1987년에는 탄광촌 이야기를 담은 〈아빠 얼굴 예쁘네요〉를 발표했고, 1990년대에 들어와 학전 소극장을 개관한 그는 뮤지컬 〈개똥이〉와 〈지하철 1호선〉 등을 무대에 올리고, 1993년에는 22년 만에 독집 앨범을 발표했다. 이후 2002년 고별음반 《김민기 전집》을 발표한 후 가수 은퇴를 선언, 현재는 뮤지컬 제작에만 전념하고 있다.

강헌: 어떻게 된 건가?

조용필: 8년간의 무명생활을 보상받겠다고 정신없이 활동했다. 실제로 잘나가기도 했다. 그날도 여기 뛰고 저기 뛰고 난 뒤 귀가해 밤늦게 잠자리에 들었다. 그런데 새까만 지프에서 내린 사람들이 다짜고짜 집에 들어와 구둣발로 밟아대더니 사유도 이야기하지 않고 끌고 갔다. 내가 큰 몸집도 아니다 보니 지프 뒷좌석에 그냥 구겨 넣더라. 잠옷 바람으로 잠결에 이게 꿈이야 생시야 하며 끌려갔는데, 그게 바로 남산 중앙정보부 지하실이었다. 그때만 해도 뭘 잘못했는지 몰랐다. 아직도 기억나는 게 정말 영화에서 본 대로 삿갓 씌워진 전등 아래 탁자가 있었는데 그 위에는 내 평생에 한 번도 본 적이 없을 정도로 큰 주전자가 덩그러니 놓여 있었다. 알고 보니 물주전자가 아니었다. 고문용 주전자. 취조하는 사람들이 짬뽕을 시켜서 짬뽕의 면만 먹고 국물은 거기 다 부은 뒤 나중에 그걸 코에 붓는 거였다. 그리고 거기가 좁은 방인데, 방이 정사각형이 아니고 구석에 사람을 발로 차서 넣으면 딱 들어갈 정도로 쏙 들어간 홈이 있었다. 무조건 발로 차서 그 벽 틈으로 집어넣더라. 사람이 홈에 딱 끼는 거다. 그러더니 각목으로 쑤시고 때리고. 피할 수도 없고 도망갈 데도 없고. 일단 정신이 휑 나갈 정도로 팬 뒤, 앉혀놓고 종이를 주면서 50명만 쓰라고 했다. 내가 왜 끌려왔는지, 왜 맞는지도 모르는 상황에서 무조건 50명만 쓰라는 거다. 그때 그 방 주인의 의도를 재빨리 파악해야 된다. 그걸 못하면 더 맞으니까. 그 순간 알았다. 아, 어느 놈이 내 이름을 불었구나. 그래도 누군가가 나 때문에 나와 똑같은 고초를 겪으면 안 되지 하는 양심적이고 상식적인 생각은 전혀 안 들더라. 그저 막 쓰게 되더라. 문제는 사람 이름이 생각이 안 나는 거다. 안 맞으려고 그냥 닥치는 대로 쓸 수밖에.

인간을 가장 비참한 상태로 만들어놓고, 종이 한 장 들이밀면 다 해결되는 수사. 이 얼마나 쉬운 수사인가. 한 놈만 잡아서 패면 50명 나오고, 다시 그 50명을 패면 2,500명 나오는 마술 같은 수사. 그렇게 해서 어느 날 갑자기 2차 대마초 파동에 관한 수사 결과가 발표되었고,

1차 파동 때 신중현의 이름이 가장 앞서 있었다면 2차 파동 때는 조용필이 맨 앞줄에 이름을 달아 활동금지를 당했다.

하지만 대마초 파동으로 활동금지를 당했던 사람도 몇 개월 지나지 않아 다 풀려났다. 무슨 큰 죄를 지은 것도 아니고 그들 역시 먹고 살아야 하니까. 무엇보다도 사실상 그들은 죄를 지은 게 아니었기 때문이다. 대마초를 불법화하는 이른바 '대마관리법'이나 '향정신성의 약품에 관한 법률'은 나중에야 입법이 된다.[23] 그들은 대마초를 피운 일이 사회통념을 위반한다는 이유를 내세웠지만 굉장히 주관적인 판단이었으며, 게다가 몇 년 전의 일을 소급해서 무리하게 적용시킨 것이 사실이다. 그런데 다들 풀려나는 와중에도 조용필과 신중현은 활동금지에서 끝까지 풀려나지 못했다. 신중현은 정권의 미움을 사서 풀어주지 않은 것으로 추정되고, 조용필은 '우리 세대의 상징으로 키워줬더니 너까지 했어?' 하는 괘씸죄가 작용했을 것이다.[24] 그때 조용필은 20대 후반으로 한창때였다. 일본으로 밀항이라도 할까 해서 밀항선도 알아봤지만 쉬운 일이 아니었다. 도저히 살 수가 없는 지경이었다. 혼자 온갖 끔찍한 생각을 다 해가며 만 2년을 보내고 있는데, 어느 날 갑자기 대통령이 죽었다는 뉴스를 보게 된 것이다.

가왕의 탄생

1979년 10월 26일이 되기까지, 정국은 무척이나 혼란스럽고 처절했다. 특히 부마민주항쟁釜馬民主抗爭[25]의 열기로 뜨거웠다. 광주민주화운

[23] 대마관리법은 1976년 4월 국회에서 발의되고, 향정신성의약품에 관한 법률은 1979년에 입법화된다. 그러므로 그 이전에는 1957년에 제정된 마약법밖에 없었다. 마약법에서 마약으로 분류해놓은 것은 양귀비, 아편, 코카 열매 이 세 가지였다. 그러니까 당시 대마초를 피우는 건 전혀 불법이 아니었다.

[24] 『전복과 반전의 순간』 1권 2장 「청년문화의 바람이 불어오다」 참조(164쪽).

[25] 1979년 10월 16일부터 10월 20일까지 박정희의 유신독재에 대한 불만이 폭발한 사건으로 부산과 마산(현 창원시)에서 일어난 민주항쟁이다. 1979년 5월 YH무역 여성 노동자들의 농성투쟁에 공

권력을 투입하여 강제 해산하는 과정에서 여성 노동자 김경숙이 사망하고 50여 명의 부상자가 발생했다. 현장에 있던 김영삼이 집으로 강제귀가 조치되었다. 이후 김영삼이 박정희 정권을 강하게 비난하자 10월 4일 국회에서 김영삼의 국회의원직 제명을 날치기로 통과시킨다. 10월 15일 부산대에서 이진걸과 신재식이 시위를 주도했지만 그날은 별 호응 없이 시위가 무산된다. 10월 16일 오후에 부산대학교 학생 5,000여 명이 교내에서 "유신정권 물러가라", "정치탄압 중단하라" 등의 구호를 외치며 시내로 진출, 동아대 학생들이 합류하고 시민들도 적극적 지지와 호응을 보냈다. 10월 17일 부산대는 긴급휴교를 하지만 시위는 확산되었고 저녁에는 시민들까지 가세했다. 부산 시내 경찰서, 파출소, 공공기관이 공격받고, 언론사 차

동은 아무리 극우파라도 기억하는데, 부산과 마산에서 일어났던 이 부마민주항쟁('부마항쟁')은 뇌리에서 사라진 경우가 대부분일 것이다. 한마디로 말하자면, 부마항쟁이 일어나면서 박정희 정권은 마지막 숨통이 끊어졌다. 박정희가 김재규에 의해 사망하지 않았다면 광주항쟁이 일어나기 일곱 달 전에 부산과 마산에서 처절한 피의 진압이 있었을 것이다.

부마항쟁이 한창일 때 하필 나는 부산사범대학교 부속 고등학교 3학년에 재학 중이었는데, 아직도 기억이 난다. 지금은 모교가 부산대에서 독립했지만 그때는 부산대 캠퍼스 안에 우리 학교가 있었다. 대학생 형들이 정문이 봉쇄당해 밖으로 나갈 수 없으니까 고등학교 쪽의 담을 무너뜨리며 몇 천 명이 거리로 나갔다. 당시 거리는 내전이 난 거나 마찬가지 상황이었다. 벌건 대낮에, 나중에 모두가 광주를 통해 목격하게 되는 참상, 계엄군이 곤봉으로 젊은 놈 세 명만 보이면 꿇어앉혀 노래 부르게 하고 때리고 잡아가는 일이 벌어지고 있었다. 아수라장이었다. 우리 교실 창문 앞으로 부산대 대운동장이 펼쳐져 있었는데, 창문 밖으로 몸을 조금만 빼면 다 보이는 전망이었다. 그 소란스러운 와중에 어느 날 아침 등교해 보니 공수부대원들이 넓은 대운동장에 진주해 텐트를 치고 죽 늘어서 있었다. 아, 또 전쟁이 나나 보다 하는 긴장감이 돌고 있는데 며칠 못 가 갑자기 "대통령 각하 유고" 사태가 발생했다. 10·26이 일어난 것이다. 물론 이 10·26이 민주화의 봄을 가져오지는 못했다. 다시 7년간의 군사정권을 겪게 되지만 이 10·26 때문에 키 작고 왜소한 음악가 한 사람은 드디어 사면되었다. 그리고 그 사면이 대중문화와 관련해 중요한 사건이 된다.

물론 신중현도 복권이 되었다. 하지만 그의 나이 마흔두 살, 또다시 로커로 무대에 서기에는 아무래도 역부족이었다. 그래서 신중현은

량도 공격을 받아 파손되었다. 박정희 정권은 10월 18일 0시를 기해 부산에 계엄령을 내리고 육군공수여단 5,000여 명을 투입하지만 10월 19일 시위는 마산까지 확산되어 근로자와 고등학생까지 시위에 합세한다. 10월 20일을 기해 마산에 위수령이 내려졌다. 군부는 시위 가담자 1,058명 연행, 66명을 군사재판에 회부했다.

10·26사건이 나던 날 궁정동에서 김재규가 총을 쏘기 직전 박정희는 부마항쟁에 대해 "부산 같은 사태가 생기면 이제는 내가 직접 발포 명령을 내리겠다"라고 했고, '2인자'인 경호실장 차지철은 "캄보디아에서는 300만 명을 죽이고도 까딱없었는데 우리도 데모대원 100만, 200만 명 정도 죽인다고 까딱 있겠습니까" 하고 거들었다고 전한다.

여자 보컬을 내세운 '신중현과 뮤직파워'라는 그룹을 결성했으나 새로운 콘텐츠를 내보이지는 못했다. 옛날에 히트했던 자기 곡을 리메이크하는 것으로 돌파구를 찾아보기도 했으나 그때는 이미, 더 새로운 것을 원하는 젊은 대중들의 시선에, "어, 저 아저씨 누구야, 나이 지긋하신 분 같은데 왜 저렇게 오버하시지?" 이런 분위기였다. 신중현은 결국 자기 자리로 돌아오지 못하고 1980년대에 뮤지션으로서의 삶을 거의 끝내게 된다. 그러나 조용필은 바빴다.

조용필은 원래 보컬리스트도 아니었고 송라이팅songwriting, 즉 곡을 만들어내는 프로듀서로서의 자질도 부족한 사람이었다. 그런데 만 2년이 조금 넘는 활동금지 기간이 그에게는 오히려 공부하는 시간이 되어주었다. 민요나 판소리 자락을 공부하면서 목소리의 성조를 바꾸었다. 사실 1970년대에 조용필이 남긴 몇 개 안 되는 녹음을 들어보면 별 특징이 없고 그저 그런 미성美聲이다. 어찌 생각하면 '우리 옆집 형보다 조금 낫네' 이 정도지 '어? 훅이 있는데!' 이런 건 아니었다. 그 평범했던 목소리가 2년 2개월 만에 전혀 다른 목소리가 되어 대중에게 돌아오게 되는 것이다. 그 전혀 다른 목소리가 불러준 첫 번째 노래가 바로 〈창밖의 여자〉다. 보컬리스트로서 환골탈태하게 된 사연을 인터뷰 때 물었더니 조용필은 이렇게 대답했다.

"돈도 없고, 할 게 아무것도 없더라. 나가 놀고 싶어도 돈도 없고 나가봤자 대마초나 피우는 놈이라며 눈총이나 받고. 그래서 집에만 있었는데, 집 안에서 노래를 부르면 옆집에서 항의를 하니까. 할 수 없이 이불을 몇 겹으로 쌓아놓고는 그 안에서, 답답하니까 이 소리 저 소리, 박 타는 장면 했다가 이 산 저 산 했다가…… 미친놈처럼 노래를 불렀다."

그러다 보니 어느 날 갑자기 목이 쉬더니 소리가 변했다는 것이다. 그 전에는 절대 안 올라가던 음까지 착착 올라갔다. 그래서 나는 조용필과 좀 친해지고 난 뒤, "형이 스타가 된 건 박정희 덕분이야, 박씨 집안에 잘해야 돼"라고 농담을 던지기도 했다. 물론 당사자에게는 정말 괴로운 시기였겠지만 말이다. 실제로 만약 조용필이 〈돌아와요

부산항에〉가 히트한 뒤 왕성한 활동을 이어갔다면 아마 1~2년 반짝하고 마는 이른바 '원히트 원더'one-hit wonder 가수로 끝났을지도 모른다. 이 점에 관한 한 조용필 자신도 동의했다. 그때는 정말 죽을 만큼 괴로웠는데 이제 와 생각하니 박통이 큰 선물(?)을 준 것 같다면서 말이다. 하지만 활동금지 기간이 몇 년만 더 갔으면 자기는 정말 미쳐서 인간으로서도 끝장이 났을 거라는 말도 덧붙였다.

고통에서 벗어날 가능성이 전혀 없어 보이는 절망적인 상황이 왔을 때 어떤 자세를 지니느냐가 사람의 인생에선 정말 중요하다. 조용필에게는 힘들지만 정면돌파를 하겠다는 집요함이 있었던 것 같다. 그 집요함이 그를 단순한 한 명의 플레이어, 퍼포머가 아닌, 한국 대중음악이 낳은 단 한 명의 위대한 음악감독으로 탈바꿈하는 결정적 계기가 되었던 거다.

조용필의 아성과 김현식의 침묵

요즘과 달리 그때는 라디오드라마가 최고 인기를 구가했다. 1980년, 내가 재수할 때 시흥동에 살았는데 그때 다닌 종로학원이 서울역 앞에 있어서 새벽밥 먹고 한 시간 넘게 버스를 타고 갔다. 아침 8시 무렵이면 버스 라디오에서 〈창밖의 여자〉라는 드라마가 나왔다. 그 시절에는 어떤 버스를 타도 그 시간에는 그 드라마를 틀었다. 이 드라마가 끝날 때면 주제가가 나왔고 나는 어쩔 수 없이 매일 그 노래를 들어야 했다. 조용필의 〈창밖의 여자〉.

활동금지가 느닷없이 해제되고 나서 채 며칠도 안 되어 조용필은 1980년 새해부터 방송될 동아방송 라디오드라마의 주제가를 만들어달라는 위촉을 받는다. 다행히도 그는 이제 예전과는 다른 '가수'가 되어 있었기에, 즉 2년여의 시간 동안 갈고 닦은 덕분에 직접 곡을 써서 부를 수 있는 역량이 충분했다. 그렇게 해서 만들어진 〈창밖의 여자〉는 첫 방송이 나가기 전, 이 곡을 미리 들어본 지구레코드 사에 의해 음반 취입이 결정되지만, 음반보다 먼저 라디오드라마에서 대중과 만난다.

1980년 5월의 비극으로 인해 전국이 싸늘하게 얼어붙었을 때 휴전선 이남 한반도 구성원의 마음을 위로한 유일한 노래 한 곡을 꼽자

면, 그것은 단연 〈창밖의 여자〉였을 것이다. 조용필은 대마초 전력을 가진 가장 처참한 활동금지 음악인에서 단숨에 최고의 스타덤에 오른다. 더욱이 〈돌아와요 부산항에〉 때와는 다른 거대한 파괴력을 장착하고 돌아왔다.

조용필이 자신의 공식적인 1집이라고 칭하는 앨범의 A면 첫 곡이 〈창밖의 여자〉였고 B면 첫 곡은 〈단발머리〉였다. A면 첫 곡이 조용필 특유의 드라마틱한 멜로디 라인과 흡입력 강한 보컬을 전면에 내세운 일종의 조용필 스타일 발라드였다면, B면 첫 곡은 당시 세계 주류였던 디스코, 당시 한국 대중음악계에서는 아주 생소했던, 뿅뿅뿅 하는 신시사이저Synthesizer의 다양한 사운드 이펙트를 선진적으로 도입한 나이트클럽 음악이었다. 발라드 앤 댄스 뮤직의 구조였던 셈이다. 주류를 상징하는 두 개의 장르를 한 앨범에 두 개의 타이틀곡으로 내세운 덕분에 조용필은 십 대로부터 사십 대에 이르는 다양한 세대의 감수성을 단번에 낚아챈다. 그리고 이 엄청난 폭풍 앞에서 나머지 뮤지션들은 어리둥절할 수밖에 없었다.

"이건 뭐지? 어디서 또 이런 게 나왔지?"

전두환의 신군부만 나라를 싹쓸이했던 게 아니다. 조용필이야말로 세대로 보나 장르로 보나 모든 시장을 순식간에 싹쓸이한다. 활동금지 기간을 견디면서 아마 조용필은 대한민국 청년문화의 감수성이 1970년대를 지나 1980년대로 접어들면서 어떻게 변화할지에 대한 음악적 판단을 나름대로 확실히 구축한 게 아닐까 싶다. 실제로 그 아성에 도전할 수 있는 사람은 아무도 없었다. 〈창문 너머 어렴풋이 옛 생각이 나겠지요〉를 앞세운 산울림 6집 정도가 '나도 저 옆에 서볼까?' 하고 나선 정도였지, 사실상 조용필이 시장을 휩쓸었다.

한편 바로 이 시기에 데뷔한 불운한 가수도 있다. 김현식 金賢植 (1958~1990)[26]이다. 운이 따라주지는 않았지만, 김현식의 데뷔 앨범은

[26] 1974년 명지고등학교 1학년 때 밴드부 악기를 만졌다는 이유로 혼내는 선배와 주먹다짐 후 밴드부에서 탈퇴를 당하고 학교생활에도 흥미를 잃어 1학

117

굉장했다. 나는 김현식의 〈봄여름가을겨울〉을 한국 록음악 싱글 중에서 '정말로 바운스가 넘치는' 최고의 명곡이라고 생각한다. 모든 걸 다 쪼개버릴 것처럼 에너지가 넘쳤던 이십 대 초반의 젊은이 김현식의 보컬은 훌륭했다. '봄여름가을겨울'은 나중에 김현식의 백밴드[27] 명칭이 되었고, 그 백밴드가 독립해 김종진과 전태관의 '봄여름가을겨울'[28]이 된다.

사실 김현식은 아주 뛰어난 싱어송라이터는 아니었다. 그러나 이 곡은 김현식이 만든 곡 가운데 최고 걸작이자 고금의 한국 록음악사에서도 다섯 손가락 안에 꼽힐 명곡이다. 그런데 채 비명도 질러보지 못하고 사라졌다. 마치 1964년 신중현의 〈빗속의 여인〉이 이미자의 〈동백아가씨〉한테 밀려 힘 한번 못 쓰고 사라진 것처럼. 결국 김현식은 두 번째 앨범을 낼 때까지 무려 5년 가까이 침묵해야 했다. 그사이 군대도 다녀오고 동부이촌동에서 피자가게도 했다. 1980년대 초반에 피자가게를 할 생각을 하다니, 참 선진적인 사람이다.

3S와 올림픽

자, 조용필이라는 이름과 함께 한국의 1980년대가 개막했다. 그리고 그때 제5공화국도 개막했다. '어떤' 의미에서 이전의 박정희 유신정권, 즉 제4공화국은 불운했다. 1973년 시작된 제4차 중동전 때문에 유가가 폭등하면서 전 세계 경기가 거의 최악의 상황으로 내몰렸다. '해

년도 마치지 않고 가족들 몰래 자퇴한다. 1975년 고등학교 졸업학력 검정고시 합격 후 음악다방과 나이트클럽 등에서 보컬로 활동한다. 1976년 이장희가 주선해 음반작업에 들어갔지만 1978년 이장희의 미국행과 자신 또한 대마초 파동에 연루되면서 데뷔하지 못하고, 1980년 《봄여름가을겨울》 1집으로 데뷔하지만 주목받지 못했다. 1982년에 결혼해, 아들 김완제를 얻고 잠시 피자가게를 했다. 1984년 동아기획에서 〈사랑했어요〉를 타이틀곡으로 한 2집 앨범을 발표, 다운타운에서 호응을 얻기 시작하며 가수로서 명성을 얻는다. 1985년 3집 《비처럼 음악처럼》이 30만 장 이상 팔려나가며 성공을 거두지만 방송 출연을 좋아하지 않아 '얼굴 없는 가수'로 알려졌다. 1987년 들국화의 전인권, 허성욱 등과 대마초 상용 혐의로 구속된다. 1988년 4집 앨범 《언제나 그대 내 곁에》는 연말에 골든디스크상을 수상했다. 1989년

신촌블루스 2집 앨범에 참여했고, 영화음악 〈비오는 날의 수채화〉에 참여할 당시부터 건강이 악화되어, 6집 음반 작업을 마무리하던 중 1990년 11월 1일 33세의 나이에 간경화로 유명을 달리했다. 유작이 된 《내 사랑 내 곁에》는 1991년에 200만 장이 판매되는 기록을 세웠다.

[27] 1986년 김종진, 전태관, 유재하, 장기호가 참여했던 김현식의 백밴드를 가리킨다.

[28] 1988년 보컬·기타 김종진과 드럼 전태관으로 재편하여 결성한 밴드. 데뷔 이후 여덟 장의 정규앨범을 냈고, 현재까지 활동을 이어오고 있다. 〈사람들은 모두 변하나 봐〉, 〈어떤 이의 꿈〉, 〈아웃사이더〉, 〈언제나 겨울〉, 〈브라보, 마이 라이프〉Bravo, My Life 등이 인기를 얻었다.

가 지지 않는 나라'라고 불렸던 영국마저 1970년대 중반에는 실업률
이 35퍼센트에 육박한다. 그래서 캘러헌Leonard Callaghan(1912~2005)[29]
노동당 내각이 붕괴하고 1980년대에 대처Margaret Thatcher(1925~2013)[30]
가 등장하게 된다. 점차 몰락하던 영국의 신화는 1970년대에 와서 완
전한 사망선고를 받았다. 더는 제국이 아닌, 일개 섬나라에 불과하게
된 것이다.

　　반면에, 같은 나라 구성원에게 총을 겨누고 등장한 한국의 제5공
화국[31] 정부는 억세게 운이 좋았다. 1970년대의 세계 불황이 박정희
정권이 쥐고 있던 유일한 카드인 경제개발계획을 무너뜨리면서, "뭐
야, 잘살게 해준다면서 그것도 아니고, 모든 걸 자기 맘대로 하네" 하
며 민심이 등을 돌린 것이다. 그런데 정당성으로 따지자면 본인도 결
코 나을 게 없었고, 그래서 어떻게 하면 면피를 할 수 있을까 고민하고
있었는데, 그 와중에 세계경기가 저금리·저달러·저유가라는 이른바
'3저'에 힘입어 갑자기 살아난다. 그 덕에 전두환 정권은 역대 정권 중
가장 운 좋게도 경제호황을 누렸다. 우리 어머니는 아직까지도 전두환
때가 제일 살기 좋았다고 말씀하신다. 미치겠다. 이른바 화폐의 명목
가치 말고 실질가치가 높았던 때였다는 건 분명하다. 그러니 살림하는

[29] 영국의 정치가. 1976년부터 1979년까지 총
리로 재임. 재무부 장관, 내무부 장관, 외무부 장관
을 역임해 총리직을 포함해 영국의 주요 장관직을 모
두 역임한 유일한 인물이다. 총리로 취임한 첫해인
1976년 재정위기로 인해 IMF로부터 구제금융을 받
았다. 캘러헌은 IMF에서 요구하는 긴축재정, 임금 상
승 억제, 초반의 고금리 정책을 충실히 이행해 위
기를 극복했지만, 1978년 그동안의 불만이 쌓인 노
동계와의 다툼과 그에 따른 전국총파업으로 인기가
하락했다. 총파업에 잇따른 정국 혼란은 1979년 봄
까지 이어졌고, 5월 실시된 총선에서 마거릿 대처에
게 정권을 넘겨주고 말았다.

[30] 영국의 정치인. 1979년부터 1990년까지 영국
총리 역임. 옥스퍼드 대학교에서 화학을 전공했고 졸
업 후 법률 공부를 시작해 1954년 29세에 변호사 자
격을 취득했다. 1959년 보수당 공천으로 영국 하원
의원에 당선, 1970년 히스 내각에서 교육과학부 장
관에 임명되어 예산을 삭감할 필요성이 있다며 우유
무상급식 정책을 폐지했다. 1975년 영국 최초의 보
수당 여성당수가 되었다. 1976년 1월 소련의 국방

부 기관지 『크라스나야 즈베즈다』가 대처를 "철의 여
인"이라고 비난했으나 대처 자신은 그 별칭을 마음
에 들어했고 미디어에서도 그렇게 불러 대처를 가리
키는 표현으로 굳어졌다. 집권 후 긴축재정을 실시해
물가 인상을 억제하고, 특별소비세를 비롯한 소비세
및 간접세 인상, 은행금리와 이자율 인상, 정부규모
축소 등 신자유주의에 기반을 둔 정책을 펼쳤다. 재정
지출 삭감, 공기업 민영화, 규제 완화와 경쟁 촉진 등
을 핵심으로 하는 대처리즘은 정치·외교적 동지였던
레이건 대통령의 레이거노믹스와 닮은 데가 많았다.
1990년 보수당 경선에서 실패하고 1991년 5월 탈당
하면서 정계를 은퇴했다.

[31] 전두환이 정권을 탈취해서 대통령에 재임했던
1981년 3월부터 1988년 2월까지의 기간을 지칭한
다. 1979년 10·26 박정희 암살 사건으로 정국이 혼
란한 틈을 타 전두환을 중심으로 한 신군부 세력이
12·12 군사반란을 일으켰다. 1980년 '광주민주화
운동'을 비롯한 시민들의 민주화 요구를, 5·17 비상
계엄 전국 확대 등을 실시해 무력으로 제압했다.

주부 입장에서는 전두환 때가 가장 먹고살기 좋았을 수 있겠다. 그럼에도 불구하고 그 넓은 이마에 새겨진 피의 주홍글씨는 지워지지 않는다는 걸 누구보다도 전두환 본인이 너무나 잘 알았다. 그래서 제5공화국은 국민의 관심을 다른 데로 돌릴 아이디어를 짜낸다. 사람들이 '광주의 피'로부터 벗어날 수 있도록 입체적인 프로그램을 기획한다. 그게 바로 제5공화국의 그 유명한 '3S 정책'으로 요약되는데 무슨 내용인지는 다들 잘 알 것이다. 섹스Sex, 스포츠Sports, 스크린Screen. 제5공화국은 가장 자극적인 요소가 있는 쪽으로 사람들의 시선을 몰아간다.

그중에서도 섹스 쪽은 정말 대단했다. 지금이야 인터넷이니 뭐니 해서 초등학생도 야동을 쉽게 접하는 시대지만, 그 시절만 해도 대한민국은 말 그대로 섹스 청정지구였다. 인터넷이 있을 리 만무하고 VTRVideo Tape Recorder도 보급되기 전이었다. 그런 걸 접할 수 있는 경로라고 해봐야 인쇄의 질을 보장할 수 없는 '빨간책'과 불법 출판물이 전부였다. 교실에서 '빨간책' 돌려보는 것 말고는 뾰족한 수가 없었던 시대였다. 그런데 제5공화국이 딱 들어서면서 곧바로 '언론통폐합'[32]을 한다. TBCTongyang Broadcasting Company[33]를 KBS로 강제 귀속시켰고, 그러는 와중에 한편에서는 『창작과 비평』이라든지 『문학과 지성』 같은, 약간이라도 삐딱해 보이는 간행물은 모조리 폐간시켰다. 그런데 이렇게 제정신 박힌 것들을 학살하면서 몹시 이상스러운 매체는 또 다 허가를 내줬다. '잡지'라고 불러주기도 꺼림칙한, 주로 여자의 벌거벗은 몸을 보여주는 게 목적인 양 보이는 타블로이드tabloid[34] 주간지들이 마구 발행되며 순식간에 창궐한다. 섹스 청정지구 대한민국은 어느새

[32] 1980년 전두환의 신군부 세력이 언론 장악을 위해 각종 언론 매체를 강제로 통폐합한 사건. 『서울경제』는 『한국일보』에, 『신아일보』는 『경향신문』에 흡수되었고, 지방지는 1도1지一道一紙 원칙으로 통합되었다. 또 『씨알의 소리』, 『창작과 비평』, 『뿌리 깊은 나무』 등 유력지를 포함한 정기간행물 172종을 폐간시켰다. 동아방송과 동양방송을 KBS에 통합시켜 KBS와 MBC 두 방송국만 남겼으며, 언론인 1,000여 명을 강제 해직시켰다.

[33] 동양방송. 1964년 5월 9일에 동양라디오, 12월 7일 동양텔레비전, 1966년 8월 15일 동양FM을 개국했다. 중앙일보와 삼성그룹의 계열사인 민영방송사였다. 언론통폐합 조치로 1980년 12월 1일을 기점으로 AM라디오는 KBS 제3라디오, FM라디오는 KBS 제2FM, 텔레비전은 KBS 2TV가 되면서, 동양방송은 사라졌다.

[34] 타블로이드는 본래 '선정성과 흥미' 등을 의미하는 독일어다. 보통 일반 신문의 2분의 1 크기 신문을 '타블로이드판'이라고 하며 줄여서 타블로이드라고 한다. 타블로이드 신문은 주간지 형태로 발행되는 경우가 많았고, 자극적이고 선정적인 뉴스나 연예기사 등 흥미 위주의 내용으로 채워졌다.

섹스 공화국으로 뒤바뀌었다.

스포츠 역시 굵직한 기획이었다. 우선 '프로스포츠'를 탄생시킨다. 최우선 순위는 야구였다. 하지만 이 기획은 매우 졸속으로 이루어졌다. 1981년 7월에 "야, 프로야구 하는 게 좋겠다" 하더니 그로부터 불과 7개월 뒤 프로야구가 개막했다. 문제는 호남을 연고로 하는 구단을 어떻게 만드느냐였다. 호남을 연고로 하는 대기업이 별로 없기도 했고, 몇 안 되는 기업들은 다들 주저했다. 금호그룹이 비밀리에 추진을 하고 있었는데,『동아일보』가 그걸 보도했다. 당시 병환 중이던 금호의 초대회장 박인천 회장이 신문 보도를 통해 뒤늦게 알게 됐고, 노발대발했다고 한다. 아들 박성용 회장이 재정 문제를 핑계로 창단 계획을 철회했다.

금호그룹이 못하겠다고 나가떨어지는 바람에, 죄 없는 해태가 떠안다시피 해서 '해태 타이거즈'가 출범하게 된다. 당시 해태 타이거즈의 선수는 전부 합해 열네 명이었다. 그중 여덟 명은 전남 출신도 아니었다. 완전 졸속으로 만들어 억지로 끼워 넣은 구단이었다. 그래서 그 무렵에 낸 기록 중에는 희한한 게 많다. 김성한이라는 군산상고 출신의 투수 겸 타자가 있었는데, 프로야구 원년에 투수로서 10승하고, 타자로서 3할을 기록했으며, 홈런을 13개 쳤고, 도루는 10개를 했으며, 타점왕까지 차지했다. 한 사람이 낸 기록이라고는 믿을 수 없는, 영원히 나올 수 없는 기록이 김성한뿐 아니라 이때 해태 선수들에 의해 마구 쏟아져 나왔다. 그러더니 창단 이듬해에 우승을 차지한다. 광주의 한을 야구장에서 조금이나마 푼 셈이다. 두 번째로 우승할 때는, 잠실에서 열린 마지막 경기 때(그때는 1·2차전을 홈 앤 어웨이Home and Away로 하고 3·4·5·6·7차전은 계속 잠실에서 했다), 승리를 거두는 순간 해태 응원석에선 〈목포의 눈물〉이 정말 비장하게 흘러나왔다.

그다음으로 추진한 게 바덴바덴Baden-Baden[35]에 가서 올림픽을 유치하는 것이었다. 올림픽 유치는 박정희가 1978년부터 진행했던 기획

[35] 독일의 남서부 바덴뷔르템베르크 주에 위치한 예부터 온천으로 유명한 도시다. 1981년 9월 30일에는 1988년 하계올림픽과 동계올림픽 개최지 투표를 진행했다. 하계올림픽은 서울, 동계올림픽은 캐나다의 캘거리가 선정되었다.

이었는데 1979년 박정희 사망으로 중단되었다. 그러던 중 정권을 잡은 전두환에게 누군가가 "사람들 살짝 헷갈리게 만드는 데는 올림픽 유치가 최고"라고 조언을 해주었다. 세지마 류조瀨島龍三(1911~2007)[36]라는 일본인이었다. 제2차 세계대전 때 일본대본영大本營[37], 일본군 최고 지휘부의 작전참모였던 사람이다. 패전 당시 만주 관동군에서 박정희 직속상관으로 있던 사람이기도 하다. 전쟁이 끝난 뒤 소련군에게 잡혀 11년이나 포로생활을 하다 돌아와서는 일본 경제부흥의 일익을 맡아, 자동차 이쓰즈ISUZU가 속한 이토추 상사伊藤忠商事의 최고경영인까지 지냈다. 기업판 『대망』大望[38]이라 불리는 『불모지대』不毛地帶라는 일본 장편소설의 주인공이 이 세지마 류조를 모델로 한 것이다. 1911년생인 그는 기업가로서 성공한 뒤 2007년까지 96년을 질기게 살았다. 박정희 정부의 1965년 한일회담 국교정상화부터 시작해 1983년 전두환 때 일본 나카소네 야스히로中曾根康弘(1918~)총리의 첫 방한까지 막후 교섭을 담당한 이른바 한국의 일본 컨설턴트였다. 원래는 박정희 컨설턴트였는데 전두환 컨설턴트까지 이어서 한 거다.

사람 마음을 딴 데로 돌리는 데는 올림픽이 최고라는 말을 들은 전두환은, 역시 뭐든 철저한 준비 없이 '빨리빨리' 하는 데 일가견이 있는 나라의 통수권자답게, 정주영 현대그룹 회장을 불러다가 "밀어붙여!" 하고 지시했다. 그러자 허허벌판에서 현대중공업 만든 것과 똑같은 마음으로 정주영 회장이 정말로 그 일에 뛰어들어 분주하게 쫓아다닌다. 사실 일본의 나고야가 2년 전부터 유치활동을 벌이고 있었는데, 뒤늦게 한국의 정주영이 IOC 위원들에게 로비를 벌여 압도적 표차로 유치권을 따 온 것이다. 하지만 안타깝게도 정주영 회장은 임기가

[36] 일본의 군인·기업인·관료·전범. 1932년 일본 육군사관학교를 졸업하고 중일전쟁에 참전했다. 1939년 일본 관동군 참모로 부임했다가 태평양전쟁 발발 후 일본으로 돌아와 대미 작전 문서를 작성했다. 1945년 다시 만주로 전출되어 참전, 소련군 포로가 되어 11년간의 포로생활을 한 뒤 일본으로 돌아와 이토추 상사에 입사했다. 이토추 상사를 굴지의 기업으로 성장시키고 회사의 총수 자리까지 오른다. 전면에 나서지는 않았지만 일본의 전쟁 책임을 부인하는 극우파였다. 군사독재정권 세력과 밀접한 연관을 맺은 지한파로 박정희, 전두환, 노태우에 이르기까지 국내

정세와 대일 정책에 막후 조언을 하여 큰 영향을 끼쳤다. 한국 전경련의 특별고문으로 위촉되기도 했다.

[37] 전시 또는 사변에 설치되어 군대를 통솔하던 천황 직속의 최고 통수부 統帥部. 1945년 9월 13일에 폐지되었다.

[38] 일본 야마오카 소하치의 장편소설. 원제는 『도쿠가와 이에야스』德川家康. 오다 노부가나, 도요토미 히데요시에 이어 일본을 통일하고 에도 막부 시대를 연 도쿠가와 이에야스의 일대기를 그렸다.

다해 1985년에 대한체육회 회장직에서 물러나야 했고[39], 모든 영광과 공은 1988년에 취임한 차기 대통령 노태우가 차지했다.

포크음악의 귀환과 컬러방송

1980~1982년 그 무렵 우리나라의 일인당 국민소득은 2,000달러도 안 됐다. 그런 나라에서 프로스포츠가 웬 말이고 올림픽이 웬 말인가. 유명한 서강학파 경제학자 출신의 당시 국무총리 남덕우南悳祐(1924~2013)는 '올림픽 망국론'을 주장하다가 서울올림픽 개최가 확정되고 난 이듬해인 1982년 연초에 결국 경질되었다. 상식적으로 말이 안 되는 일인데 우리는 그걸 또 해낸 것이다. 아무튼 되는 것도 없고 안 되는 것도 없는 희한한 우리 조국이다.

이런 분위기에서 정권은 서둘러 컬러방송[40]을 시행했다. 독자 중에는 흑백TV를 본 세대가 많지 않을 것이다. 어쩌면 '화면이 흑백이든 컬러든 내용은 같은데 뭘' 하고 생각할 수도 있다. 그런데 사실은 라디오 시대에서 TV 시대로 넘어가는 것만큼이나 흑백 시대에서 컬러 시대로 이행하는 것은 완전히 차원이 다른 문제였다. 인간의 시지각적 정보량이 나머지 모든 감각기능을 합친 정보량보다 일곱 배가 많다고 하니, 흑백의 정보와 컬러의 정보도 그만큼 차이가 있을 것이다. 실제로 흑백에서 컬러로 바뀐 것은 단순히 아날로그 방송에서 디지털 풀 HD로 가는 것과는 비교도 할 수 없는, 무의식적 욕망의 폭발적 확산 과정을 불러오게 된다.

지금은 너무도 일상적인 일이지만, 바로 이때부터 '예능' 프로그

[39] 정주영은 1970년대부터 88올림픽의 서울특별시 유치 운동에 참여했고, 1981년 3월 88서울올림픽 유치위원회가 조직되자 위원장으로 뽑혀 각국을 상대로 올림픽 유치활동과 설득작업을 했다. 1981년 11월 88올림픽의 서울 유치가 확정되자 서울올림픽 조직위원회 위원으로 선임되었으며, 곧이어 서울올림픽 조직위원회 부위원장에 피선되었다. 1982년부터 1984년까지 대한체육회장으로서 서울올림픽 사전 준비와 86아시안게임 사전 준비활동을 추진했다.

[40] 한국은 1977년부터 컬러TV를 제조해 수출하고 있었고, 방송국들도 이미 1974년부터 컬러방송을 위한 장비를 도입하고 있었지만 송출과 제작은 시험방송 수준에도 못 미치고 있었는데, 박정희의 반대 탓이었다. 그러다 제5공화국 들어 이른바 '우민화 정책'의 일환으로 컬러방송이 급하게 시행되었다. 언론 통폐합 기점인 1980년 12월 1일 KBS 1TV에서 대한민국 최초로 컬러방송을 시험적으로 내보냈으며, KBS 2TV와 MBC는 1980년 12월 22일부터 컬러방송을 시험방송으로 내보냈다. 이후 1981년 1월 1일부터는 정규 TV방송을 컬러로 내보내면서 본격적인 컬러TV 시대로 접어들었다.

램이 한국 지상파 프로그램 전체 편성에서 압도적 파워를 갖게 된다. 〈가요 톱10〉, 〈젊음의 행진〉, 〈일요일 밤의 대행진〉…… 이런 프로그램이 점차 인기를 끌었다. 컬러방송은 편집의 리듬감이 다르다. 예전에는 똑같은 가수가 노래를 불러도 한 쇼트의 길이가 길고 길었다. 예컨대 〈창밖의 여자〉를 부를 때도 "누가 사랑을 아름답다 했는가"…… 이러면서 하염없이 죽 가다가 "차라리" 하면 카메라가 그제야 오버랩되며 가수의 얼굴로 넘어갔다. 이런 쇼트의 유장한 호흡이 컬러방송이 되면서 초 이하 단위로 쪼개진다.

이때부터는 모든 TV 프로그램이 메시지보다는 이미지를 중시하게 된다. 그것을 인식하건 말건 일단 순간적으로 눈앞에서 명멸하는 이미지의 자극성이 콘텐츠에서 굉장히 중요해졌다. 하나의 숏이 늘어지면 사람들은 지겨워한다. 때마침 컬러방송과 함께 리모컨도 나와주었다. 그 이전에는 지겨워도 채널을 바꾸려면 TV 앞까지 일부러 가야 하니까 마음에 안 들어도 귀찮아서 그냥 봤는데 컬러방송 시대가 도래하고 리모컨까지 생겨났으니 채널 돌리는 데 0.5초도 안 걸리게 됐다. 이때부터 방송국의 편집 지침에 '속도전'이 추가되었다. 예전엔 사실 뉴스가 참 마음 놓고 보기 편한 프로그램이었다. 그러나 오늘날에는 어떤가. 뉴스마저도 무수히 많은 포인트로 쪼갠다. 별로 중요한 일도 아닌데 굉장히 긴박해 보이게 연출한다. 스튜디오와 바깥, 자료 화면이 왔다 갔다 하고, '어디 나와 있는 누구누구 기자입니다' 하며 현장중계를 하고……. 공간과 시간의 구성을 입체적으로, 그리고 가혹하게 몰고 가는 것이다.

1981년 컬러방송이 이루어지고, 그 무렵 1970년대 청년문화의 주역들도 귀환한다. 대표적으로 산울림 같은 록밴드가 돌아온다. 또 대학가요제, 강변가요제, 젊은이의 가요제 등등 요즘 말로 하자면 '오디션' 출신의 아마추어 스타들이 대거 등장한다. 이를테면 블랙 테트라Black Tetra[41]와 런웨이Runway[42]가 합쳐져 송골매[43]로 재구성된, 구창

[41] 보컬 구창모가 중심인 홍익대 서클에 단국대생 기타리스트 김정선이 가세한 밴드다. 1978년 TBC 주최 제1회 해변가요제에서 〈구름과 나〉로 금상을 수상했다.

[42] 1967년에 결성된 항공대 밴드 동아리. 1978년 배철수를 중심으로 한 10기생들이 1978년 TBC 주최 제1회 해변가요제에서 〈세상 모르고 살았노라〉로 인기상을 수상하고, 같은 해 10월에는 제2회 문화방

모 具昌模(1954~)[44]와 배철수 裵哲秀(1953~)[45]가 중심이 된 슈퍼밴드가 돌아오고, 김수철[46]도 돌아온다. 이렇게 새로 등장한 인물들이 있는가 하면, 꾸준히 1970년대 정신을 유지하며 암흑기를 버텨오던 인물들도 있었다. 정태춘 鄭泰春(1954~)[47]과 조동진 같은 포크음악계 사람들.

송 대학가요제에서 〈탈춤〉으로 은상을 받았다.

[43] 1981년 기타·보컬 배철수, 보컬 구창모, 기타 김정선, 베이스 김상복, 드럼 오승동, 키보드 이봉환이 결성한 하드록밴드. 1985년 구창모가 솔로 가수로 전향한 뒤, 1990년 '송골매 9집'까지 정규앨범을 발매하다가 1991년 활동 중단을 선언했다. 〈처음 본 순간〉, 〈모두 다 사랑하리〉, 〈어쩌다 마주친 그대〉, 〈하늘나라 우리 님〉 등 많은 히트곡을 냈다. 2010년 키보디스트 이봉환을 주축으로 '송골매 디럭스'가 재결성되어 10집 앨범을 발매하기도 했다.

[44] 1981년부터 1985년까지 송골매 리드보컬로 활동하다 1985년 송골매 탈퇴 후 《발》發 앨범으로 솔로로 데뷔했다. 〈희나리〉, 〈문을 열어〉, 〈아픈 만큼 성숙해지고〉 등이 큰 인기를 끌었다. 1991년 초 가요계를 떠났으며, 현재는 건축업에 종사하고 있다.

[45] 1985년 구창모가 솔로로 데뷔할 당시 송골매 앨범 외에 《배철수 사랑이야기》라는 솔로 앨범을 낸 적이 있다. 송골매 활동 중단 이후 1990년 3월 19일부터 2017년 현재까지 MBC FM라디오 〈배철수의 음악캠프〉를 진행하고 있으며, 2004년부터는 KBS 1TV 〈콘서트 7080〉도 진행해왔다.

[46] 1978년에 데뷔해 록밴드 '작은거인'으로 음악생활을 시작했다. 밴드 멤버들 각자의 사정과 본인의 집안 반대 등으로 1983년 고별 형식으로 1집을 발표했는데, 〈못다 핀 꽃 한 송이〉, 〈정녕 그대를〉, 〈내일〉 등 수록곡 대부분이 큰 인기를 끌면서 대중가수로서 새로운 시작을 한다. 1984년 솔로 2집에서도 〈젊은 그대〉, 〈나도야 간다〉 등이 큰 인기를 끌었다. 1984년 배창호 감독의 영화 〈고래사냥〉에서 김병태 역으로 출연, 백상예술대상 신인상을 수상했다. 1991년 8집에 에니메이션 〈날아라 슈퍼보드〉의 테마곡 〈치키치키 차카차카〉가 실렸다. 1986년 이후 대중가수로서의 활동은 뜸해졌고, 국악으로 눈을 돌려 현재는 국악과 서양음악을 접목하는 작업을 바탕으로 영화음악 및 각종 행사음악 감독으로 활동하고 있다. 〈고래사냥〉(1984), 〈서편제〉(1993), 〈태백산맥〉(1994), 〈축제〉(1996), 〈구르믈 버서난 달처

럼〉(2010) 등의 영화음악과 1986년 아시안게임과 1988년 서울올림픽 전야제 음악, 1993년 대전엑스포 개막식 음악, 2002년 한·일 월드컵 조추첨·개막식 음악, 2010년 G20 등의 행사음악 감독을 맡았다.

[47] 1978년 자작곡 〈시인의 마을〉로 데뷔했으며, 이후 비판정신이 담긴 한국적 포크음악을 추구했다. 1980년 박은옥과 결혼하여 '정태춘 박은옥'이라는 부부 듀엣으로 활동했고, 〈촛불〉, 〈떠나가는 배〉, 〈사랑하는 이에게〉 등의 곡을 발표했다. 1954년 경기도 평택에서 농부의 일곱째 아들로 태어나 고등학교를 졸업할 때까지 그곳에 살았다. 음대 진학에 실패한 후 방황하다가 전역한 후 그간의 자작곡을 모아 《시인의 마을》(1978)을 발매하면서 가수로 데뷔했다. 이 앨범에서 〈시인의 마을〉과 〈촛불〉, 〈사랑하고 싶소〉, 〈서해에서〉 등이 인기를 끌면서, 1979년 MBC 신인가수상과 TBC 가요대상 작사상(촛불) 등을 수상했다. 성공적 데뷔를 했으나, 이후 정태춘은 자신의 음악세계에 큰 영향을 미치는 공연윤리심의위원회의 사전검열제와 홍보를 위한 예능방송 출연이라는 두 가지 참을 수 없는 경험을 한다. 사전검열로 인해 〈시인의 마을〉 외 몇 곡이 가사가 훼손되었고, '명랑운동회' 같은 우스꽝스러운 예능방송 출연은 그에게 큰 고민거리가 되었다. 이 무렵 그는 음반을 준비하면서 만난 신인가수 박은옥과 결혼했다. 박은옥은 정태춘이 작사·작곡한 〈회상〉, 〈윙 윙 윙〉등의 노래로 1980년에 데뷔했다. 1984년 박은옥과 부부 듀엣 '정태춘과 박은옥'을 결성하여 4집 《떠나가는 배》(1984)와 5집 《북한강에서》(1985)를 발표하여 크게 인기를 얻었다. 이들은 방송·연예 활동보다는 주로 '정태춘 박은옥의 얘기노래마당'이라는 3년에 걸친 소극장 투어 콘서트를 통해 팬들과 만난다. 한 편의 시를 연상시키는 아름다운 노랫말과, 기존의 대중음악이 사랑타령만 하는 것에서 벗어나 진정한 현실을 담아낸 한국적인 포크음악의 새로운 시도를 보여주었다는 평가를 받는다. 한국사회의 정치적 변혁기였던 1987년 6월 항쟁을 거치면서 정태춘은 음악활동과 더불어 사회운동과 문화운동에도 적극 참여했다. 6집 앨범 《정태춘 박은옥 무진 새노래》를 시작으로, 사회현실에 대한 직접적 비판을 담은 노래들을 발표했고, 또 노래극 〈송아지 송아지 누렁송아지〉로 주요 도시 공연을

1990년대 이후에 출생한 젊은이들이라면 정태춘이나 조동진 같은 이름이 아마 생소할 것이다. 하지만 지금으로 치면 비원에이포B1A4나 인피니트INFINITE 같은 아이돌의 판매량을 다 합쳐도 정태춘 한 명과 비길 바가 못 된다. 정태춘은 고요히 자기 앨범을 600만 장이나 팔았다. 그리고 조동진. 재수하느라 막 서울에 올라와 처음으로 내가 관람한 콘서트가 조동진 콘서트였다. 태어나서 처음으로 남산 '숭의음악당'이라는 데 가서 콘서트를 봤는데, 사람이 경건하다는 게 어떤 것인지 제대로 느꼈다. 그 시절 우리에게 조동진은 흡사 구루 같은 존재였다. 물론 삶의 지표가 될 말을 실제로 해주었던 것은 아니다. 하지만 이런 음악을 귀하게 여겨야 한다는 공감대가 마음 깊이 형성돼 있었다. 조동진의 1, 2, 3집은 30만 장 이상 팔렸다. 지금은 슈퍼주니어 Super Junior쯤 돼야 그 정도의 판매고를 올리지만, 그때는 포크음악 하는 사람들이 아무렇지 않게 그 정도를 팔았다.

최초의 싱어송라이터 슈퍼스타

이렇듯 1970년대의 청년문화 감수성과 그 음악적 가치를 계속해서 추구하는 소리 없는 스타들이 주위에 포진한 가운데, 주류의 한복판에서 마침내 조용필이 빵 터진다. 1926년에 발표된 윤심덕의 〈사의 찬미〉[48] 이후로 한국의 대중음악사는 언제나 그 시절을 대표하는 스타가 있었

다니면서 더욱 직접적인 메시지를 전달했으며, 각종 대중집회나 시위현장에서 고무신 신고 북을 치며 노래를 부르기도 했다. 7집 앨범 《아, 대한민국……》을 공연윤리심의위원회의 심의를 거부하고 정식 유통 경로가 아닌 공연장을 중심으로 배포한다. 이듬해인 1991년 정부와 여당은 기존의 검열제도를 더 강화한 '음반 및 비디오물에 관한 법률'을 국회 본회의를 거쳐 발효시킨다. 정태춘은 사전검열제도 폐지를 위해 '음반 및 비디오에 관한 법률 개악 저지를 위한 대책위원회' 위원장을 맡아 활동했고, 1993년 8집 《92년 장마, 종로에서》도 7집과 마찬가지로 공연윤리심의위원회의 심의를 거부하고 배포했으며 공연장과 집회 등에서 해당 내용을 홍보하고 사인 판매를 하는 등 사전검열제와의 투쟁을 본격화한다. 마침내 1993년 11월 1일 문화체육부는 정태춘을 서울지검에 고발했으며 1994년 1월 25일 서울지방검찰청은 그를 불구속 기소한다. 바로 다음 날 민예총은 즉각적으로 비판 성명서를 발표했고, 많은 문화계 인사의 지지가 잇

따랐다. 정태춘은 천정배 변호사를 선임하여 재판을 진행했는데, 1994년 4월 19일의 2차 공판에서는 해당 법률에 대한 위헌법률심판제청을 했고, 1년 넘게 진행된 위헌심판 끝에 헌법재판소는 1996년 10월 31일 전원일치로 위헌판정을 내려 해당 법률은 즉각 효력을 상실했고, 사전검열제도가 폐지되었다. 서울지법의 정태춘 기소 건은 1996년 12월 31일 선고유예 판결로 일단락되었다. 이후 9집 《건너간다》, 10집 《다시, 첫차를 기다리며》 등을 발표했다. 2006년 고향인 평택에서 '대추리 사건'이 일어나자 그 저항의 중심에서 활동했고, 정부의 공권력에 의해 고향이 파괴되고 수백 명의 부상자가 속출하는 사건을 겪으면서 긴 침묵에 빠져들었다. 아내이자 음악 파트너인 박은옥의 끈질긴 설득으로 2012년 《바다로 가는 시내버스》를 발표하면서 다시 활동을 이어가고 있다.

[48] 『전복과 반전의 순간』 1권 4장 「두 개의 음모」 참조.

다. 하지만 조용필은 단지 한 시대를 대표하는 스타와는 차별화되는
요소가 있었다. 조용필은 한국의 남인수로부터 시작해 서태지를 지나
싸이에 이르는 슈퍼스타의 계보에 최초로 등장한 싱어송라이터 슈퍼
스타였다. 1980년대에 와서야 싱어송라이터 슈퍼스타가 등장하다니,
너무 늦게 나타났다는 사실을 인정하긴 싫지만, 어쨌든 우리나라 대중
음악 역사상 그것은 사실이다.

조용필이 등장하기 전까지 당대의 메인스트림 뮤지션들은 대체
로 노래 잘하고 인기 많은 사람, 즉 '엔터테이너'였다. 하지만 조용필
은 자기 음악을 스스로 책임지는 '슈퍼스타'였다. 이건 굉장히 중요한
지점이다. 조용필에게 조금이라도 관심이 있는 사람이라면 그가 지구
레코드 사와 오랜 소송을 벌인 끝에 패소했다는 사실을 알 것이다(소
송을 제기한 후 17년이나 지난 2014년에야 지구레코드와 합의하여 저
작권을 되찾게 된다).

2014년까지 조용필의 히트곡 대다수가 수록된 1집부터 8집까지
는 전부 지구레코드 소유였다. 앨범을 팔아 수익이 나면 조용필이 아
니라 지구레코드가 다 가져갔다는 이야기다. 앨범이 100만 장 팔려도
노래를 부른 당사자인 가수하고는 아무 상관이 없었다. 그럼 조용필은
대체 무엇으로 돈을 벌었을까. 음반사는 음반 판매 수익이 당연히 모
두 자기 거라고 생각했다. "너 나 때문에 유명해졌잖아? 넌 밤무대 뛰
어서 벌면 되고, CF로도 벌잖아!" 이런 식이었다. 모든 콘텐츠의 주인
은 음반사였고, 다만 작곡자나 작사자로서의 저작권은 본인에게 있었
지만, 이른바 저작인접권, 쉽게 말해 음반으로 파생되는 재산권은 회
사 소유였다. 조용필 음반을 팔아서 떼돈을 번 지구레코드 회장님이
어느 날 나서서 하는 일은 고작 이런 정도였다.

"얘, 용필아. 너 요새 무슨 차 타고 다니냐?"

"제가 차가 어디 있습니까."

"그래도 니가 한국의 최고 스탄데 차가 없다니 말이 되냐. 야, 용필
이한테 벤츠 한 대 뽑아줘라."

자기가 인심 쓰듯이 던져주고, 그러면 조용필은 "감사합니다, 회

장님" 하고 받았다. 시대가 그랬다. "그거 본래 제 거잖아요"라고 말할 수가 없는 시대였다. 이런 분위기가 대략 1992년, 1993년까지 이어진다. 조용필만 그런 건 아니었다. 심지어 운동권 출신이라 해도 별반 다르지 않았다. 노래를 찾는 사람들('노찾사') 출신의 김광석金光石 (1964~1996)[49]조차 1991년 〈사랑했지만〉이 담긴 두 번째 앨범을 50만 장이나 팔았으나 받은 돈은 500만 원이었다고 생전 인터뷰에서 나에게 말한 바 있다. 이 질서를 깨뜨린 위대한 기린아는 서태지다.

"음악 전부 제가 한 건데 음악으로 번 돈은 다 제가 가져가야죠."

아무렇지도 않게 그렇게 말했다. 얼마나 똑똑한가. 이전의 가수들은 온갖 똑똑한 소리는 다 하면서도 제 음반에 관한 권한은 다 빼앗겼다. 그런 풍토가 너무나 당연시되던 시절이었다. 그럼에도 불구하고 조용필이 자신의 음악에서 주재자主宰者였다는 사실, 비록 경제적인 대목에서는 사실상 노예였으나 적어도 예술적인 부문에서는 자기가 자기 음악의 운명을 결정할 정도의 능력을 갖춘 최초의 인물이었다. 그 것이 조용필의 첫 번째 위대한 점이다.

위대한 탄생, 백밴드의 힘

두 번째로 조용필은 자신이 진짜 잘나서 스타가 된 게 아니라는 점을 '예술적으로' 이해한 최초의 인물이었다. 이러한 미덕은 60대 중반이 된 지금까지도 스타로서 조용필이 영광을 누리도록 해주는 가장 중요한 포텐셜인데, 요컨대 그는 자기가 잘되려면 음악적 동료들이 훌륭해야 한다는 것을 잘 알았다. 그가 슈퍼스타가 된 뒤 가장 먼저 한 일은

[49] 대구에서 태어나 다섯 살 때 서울로 이사해, 경희중학교에서 현악부 활동을 하며 바이올린 연주와 악보 보는 법 등을 배웠고, 대광고등학교에 다닐 때는 합창단 활동을 했다. 1982년 명지대 경영학과에 입학한 후 본격적으로 기타 연주를 시작했다. 1984년 김민기의 《개똥이》 음반에 참여한 이들과 함께 '노래를 찾는 사람들'(노찾사)을 결성했다. 1987년 10월 기독교 백주년 기념관에서 열린 노찾사의 첫 정기공연에서 〈녹두꽃〉을 불러 큰 호응을 얻으면서 단숨에 '노찾사'의 간판 가수로 떠올랐다. 1988년 김창완의 권유로 7인조 그룹 동물원 1집에 참여했다. 별 기대 없이 낸 〈거리에서〉, 〈변해가네〉가 실린 음반이 빅히트를 친다. 1989년 10월 솔로앨범 1집을 시작으로 1994년에 마지막 정규음반인 4집과 리메이크 앨범인 다시 부르기 1집과 2집을 1993년과 1995년에 각각 발표했다. 1991년부터 학전 등 소극장을 중심으로 공연을 이어가, 1995년 8월에는 1,000회 공연이라는 대기록을 세웠다. 1996년 1월 6일 자택에서 전깃줄로 목을 맨 채 숨져 있는 것이 발견되어 자살로 발표되었다.

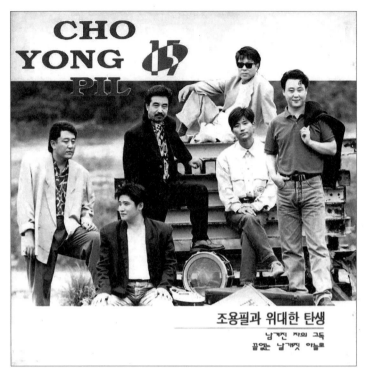

조용필의 백밴드 '위대한 탄생'은 그 자체가 1980년대 이후 한국 대중음악 연주가의 특급 양성소나 진배없었다. 1994년 발표한 15집은 〈끝없는 날개짓 하늘로〉를 제외한 전 트랙의 작곡과 편곡을 멤버들에게 맡긴, 공동체적 유대의 결과물이다.

조용필 15집
조용필, 지구레코드, 1994.

백밴드 '위대한 탄생'에 투자한 것이다.

조용필이 음반사한테 다 빼앗기기는 했지만, 그렇다 해도 워낙 어마어마한 액수의 돈을 벌었다. 그런데도 조용필이 부자가 되지 못한 이유는 그 돈의 대부분을 1979년에 결성해서 지금까지 함께하고 있는 백밴드 '위대한 탄생'에 투자한 탓이다. 그러한 투자 덕분에 그는 언제나 당대 최고의 연주자들과 함께했다. 사실 음악을 전문으로 하는 사람이나 연주자쯤 돼야 백밴드의 훌륭함을 알지 대중들은 저 백밴드가 훌륭한지 어떤지 실은 잘 모르고 알아주지도 않는다. 그래서 실력은 있으나 먹고살 길이 암담한 연주자들은 다들 조용필 백밴드에 들어가고 싶어했다. 대우를 잘해주었기 때문이다. 스타가 되어 번 돈을 자기 음악을 만드는 데 기여하며 동행해준 음악적 파트너들에게 직접 재투자한 최초의 인물이 조용필이다.

1990년대 말쯤 전국투어를 앞두고 연습이 한창이던 조용필의 스튜디오에 찾아간 적이 있다. '위대한 탄생'은 그 곡들을 최소 2,000번 이상 연주한, 나이도 만만찮은 분들인데 아침 10시부터 연습을 한다고 했다. 조용필이 공연장에서 왜 완벽한지를 그때 알았다. 조용필은 히트곡이 워낙 많아 절대 남의 곡을 부를 일이 없을 테니 이 사람들이 십수 년간 얼마나 많이 그 곡을 연주했겠는가. 나 같으면 연습장 대여비가 아까워서라도 굳이 연습을 안 할 것 같은데 투어가 잡히면 두 달 전부터 하루 열두 시간씩 다시 또 수천 번을 연습한다. 꿈속에서라도 실수를 하면 안 되는 것이다. 신기한 건 연습을 하면 꼭 틀린다. 완벽해질 때까지 반복하는데 몇 시간째 같은 음악을 듣고만 있으려니 무안할 지경이었다. 연습하다가 틀리면 진짜 쌍욕이 오간다. 분위기가 아주 살벌하다. 연습에 몰입할 때는 먹는 일에도 관심이 사라지는지 짬뽕 한 그릇씩 배달시켜 대강 때우고 또 계속한다. 그런 모습을 현장에서 목격하고 나니 진짜 무서운 사람이구나 싶었다. 뭐든 제대로 하려면 돈이 들고, 또 완벽한 시스템을 향한 자기통제력이 필요한 것이다. 조용필은 이런 시스템을 자기 돈과 시간과 열정을 모두 쏟아부어 완성했다. 자기 개인만 생각한 것이 아니라 음악적으로 한 팀인 '백밴드'를 이끌어나가고 그들에게 재투자했던 힘, 이것이 사실상 조용필을 다른 슈퍼스타와 차별화되는 인물로 만들었다.

그런 조용필에게도 저무는 날이 오는가 싶었다. 1994년에 발매된 15집 앨범이 채 3만 장도 팔리지 않아, 가왕이고 뭐고 밥그릇 깨지는 소리가 사방에서 들렸던 것이다. '아, 조용필도 이제 끝이구나.' 다들 그렇게 생각했다. 15집 음반이 나온 그해 12월 삼성동 코엑스에서 콘서트가 있었다. 누가 올까 하며 혹시나 하는 마음으로 갔었는데, 코엑스는 한때 소녀이고 아가씨였던 아줌마와, 그 아줌마들 손에 붙잡혀 따라온 아저씨들로 입추의 여지가 없이 꽉 차 있었다. 당시 코엑스 대서양홀은 서태지, 넥스트, 공일오비 같은 당대 최고의 스타들이 공연하던 곳이다. 물론 그들 공연은 이미 다 봤던 터였다. 하지만 조용필의 라이브콘서트를 직접 본 건 그때가 처음이었다. 12월 추운 겨울이었다. 히트곡이 워낙 많다 보니 무대에 오르자마자 인사도 없이 연속으로 열한 곡을 불렀다. 그러고 나서야 처음으로 입을 열어 "안녕하십니까?" 하고 인사를 했다. 그리고 다시 한 열세 곡을 연속으로 죽, 그러더니 또 한마디, "날씨가 좀 많이 춥죠", 그런 다음 또 열 몇 곡을 부르더니, 마침내 하는 말 "안녕히 돌아가십시오". 조용필이 1980년 이후 자신의 커리어 최하점에서 다시 시작한 무대였다. 그런데도 연주와 노래는 단 하나의 에러도 없이 완벽했다. 나는 너무도 감동을 받아 잠시 멍했다. 과거 소녀팬이었던 아줌마들이 "오빠!"와 "앵콜!"을 외쳐댔다. 조용필은 한참이 되도록 안 나왔다. 아줌마들에게 포기란 없다. 10분쯤 지났을까, 조용필이 다시 무대 위로 나오더니 "진짜 앵콜?" 하면서, 앵콜곡을 또 한 열세 곡은 한 것 같다. 그것도 연속으로. 곡이 많으니까 그런 건 좋다. 그때 나는 알았다. '이 사람은 판이 안 팔려도 절대 망하지 않겠구나. 똑같은 돈을 내고 어디 다른 공연에서 과연 이런 무대를 볼 수 있을까?' 결국 조용필이 그 힘든 상황에서 재기할 수 있었던 것은 자기가 최고일 때 투자해두었던 밴드의 '완벽함' 덕분이었다.

한국 대중음악의 기준, 조용필

위대한 조용필을 만든 세 번째 요소는 그가 한국 대중음악 장르의 문법을 집대성했다는 데서 찾을 수 있다. 조용필은 어떤 의미에서 한국 대중음악의 통합자 역할을 했다. 이를테면 서양음악사의 요한 세바스찬 바흐 Johann Sebastian Bach(1685~1750)[50] 같은 존재라고 할 수 있다. 알

다시피 바흐는 음악적으로 새로운 걸 만들어낸 게 아니다. 단지 자기 이전까지 존재했던 모든 양식을 완벽하게 가다듬어 그다음 세대인 고전주의자들에게 넘겨주었을 뿐이다. 촌동네 음악가였던 바흐의 가장 위대한 점은 바로 그거였다. 그럼 조용필 음악의 본질은 뭘까? 우리는 오랫동안 조용필을 트로트 혹은 발라드 가수라고 생각해왔지만, 앞서도 슬쩍 언급했듯 조용필의 본질은 '록'이다. 그래서 밴드에 대해 비정상적·비이성적 집착을 보이기도 했던 것이다.

조용필이 유일하게 시도하지 않은 장르가 하나 있다. 바로 포크음악이다(1982년《포크가요 베스트 10》이라는 음반을 내기는 했으나, 내용은 포크와 아무런 상관이 없다). 그의 음악적 출발점은 로큰롤Rock'n'Roll과 리듬앤블루스Rhythm and Blues; R&B였으며, 이 둘을 바탕으로 발라드에서 댄스, 그리고 자기가 태어나기 이전부터 존재했던 주류 장르인 트로트와 성인 장르, 하물며 민요와 동요까지 다루었다. 창작동요집을 따로 내기도 했고, 자기 앨범에 동요를 수록하기도 했다. 예를 들어 조용필 4집에 실린 〈난 아니야〉 같은 경우는 동요의 역사를 놓고 보더라도 걸작이다. 그리고 그가 부른 〈간양록〉看羊錄[51]이나 〈한오백년〉이나 〈성주풀이〉 같은 민요 리메이크는 나중에 조용필이 1980년대 후반 최초의 음악한류를 탄생시켰을 때 일본 수용자에게 한국에서 온 그저 그런 엔카 가수가 아니라, '이것이 바로 한국의 음악혼이구나'

[50] 독일의 작곡가이자 바로크 음악의 완성자. 중부 독일의 아이제나흐라는 조그마한 도시에서 태어났다. 200여 년에 걸쳐 50명 이상의 음악가를 배출한 전통 있는 음악가의 집안에서 자란 덕분에 어려서부터 바이올린과 비올라를 배웠다. 그러나 어릴 때 부모를 잃고, 형의 집에서 성장하면서 형 밑에서 틈틈이 음악을 공부하다가 뤼네부르크 교회의 성가대원이 되었다. 바흐의 이름이 세상에 알려진 것은 바이마르 궁정의 오르간 연주자로서였으며, 1714년 궁정악단의 제1악사가 되었다가, 1717년 쾨텐으로 옮겨 가 궁정악장을 맡게 된다. 음악을 사랑한 쾨텐의 젊은 영주는 바흐에게 후의를 베풀었다. 1720년 아내 마리아 바르바라를 잃고 가수 안나 막달레나와 재혼한 그는 쾨텐을 떠나 라이프치히의 성 토마스 교회의 합창대장에 취임했다. 노년에 눈이 어두워져 고생하다가 65세로 세상을 떠났다.
그의 아들들인 요한 크리스토프 바흐(1642~1703)

와 요한 미하엘 바흐(1648~1694)는 고전파 초기 작곡가들로 아버지 바흐보다 더 큰 인기를 누렸고 음악사에도 이름을 남겼다.

[51] 신봉승 작사, 조용필 작곡. 조용필 2집에 수록되었다. 1980년 MBC 드라마 〈간양록〉의 주제가이기도 하다. 『간양록』은 정유재란 때 의병으로 참여하여 강항姜沆(1567~1618)이 일본에 포로로 잡혀갔다가 귀국해서 집필한 기록물로, 일본의 지리·풍토·풍속·군사정세 등을 상세히 기록하고 있다. 본래 강항이 죄인이라는 뜻에서 '건거록'巾車錄이라는 제목을 달았으나 후대에 강항의 애국충절을 기린다는 의미로 '간양록'으로 고쳤다. 일본에 같이 끌려가 탈출하다 죽은 전라 좌병영 우후 이엽이 남긴 시를 강항이 『간양록』에 남겼고, 이엽의 시가 노래 〈간양록〉 가사의 바탕이 되었다.

하는 아이덴티티를 드러내는 중요한 무기가 된다.

조용필 한류 열풍이 불던 1993년 세종문화회관에서 이틀간 공연이 있었다. 그때 나도 대기실에서 그 공연을 꼼꼼히 지켜봤는데, 맨 앞의 비싼 자리에 이틀 내내 똑같은 관객이 앉아 있었다. 공연 관계자에게 "저 언니들은 누구예요?" 하고 물었더니 일본에서 온 팬들이라고 했다. 엔화 강세 덕분에 가능한 일이었는지는 몰라도, 맨 앞자리는 늘 일본 '언니들' 차지였던 것이다. 이왕 지켜본 김에 그 '언니들'이 언제 가장 열광하는지 유심히 봤다. 〈한오백년〉을 부를 때였다. 공연이 끝나고 통역을 통해 그 노래가 왜 가장 좋았는지 인터뷰를 했다. "일본 가수들은 이렇게, 영혼이 부르르 떨리는, 그런 노래를 하지 못한다. 이건 용필 상만 할 수 있는 거다." 대체로 그런 이야기를 들었던 것 같다.

포크음악을 제외하고, 그 이전까지 존재했던 모든 장르를 가장 완벽하게, 테크니컬한 측면에서도 가장 뛰어나게 만듦으로써 그다음 세대의 음악감독들이 최소한 어디서부터 출발해야 하는지 뚜렷한 기준을 제시한 사람이 바로 조용필이다. 한마디로, 코리언 스탠더드이자 케이팝 스탠더드를 만들었다.

"가요를 돈 주고 산다고?"

네 번째, 무엇보다 그는 히트곡 중심의 한국 음악산업에서 앨범 중심의 음악산업으로 그 구조를 바꿔나가는 데 결정적 역할을 했다. 조용필 이전에는 히트곡 중심이어서 앨범이 전반적으로 아무리 부실해도 한 곡만 뜨면 된다고들 생각했다. 그러나 조용필은 앨범 전체의 완성도가 있어야 구매자들의 한계효용원칙이 높아진다는 것을 알고 있던 사람이다. 그는 한 곡 중심으로 앨범을 만들지 않고 앨범 전체의 완성도를 높이는 방향으로 기획했다. 물론 조용필 이전에도 반짝스타들은 많았지만, 대중음악의 음반시장이 이렇듯 지속가능한 구조로 만들어진 것은 조용필에 이르러서였다. 이는 또한 1980년대 초반 3저 호황의 결과이기도 하다. 1980년대 한국의 십 대들은 상대적으로 풍족해진 가계경제 덕에 역사상 처음으로 정기적인 '용돈'을 받은 세대이며 그들 중 특히 하이틴 여고생들은 조용필의 앨범과 브로마이드를 지속적으로 구입하는 충성도를 보였다.

바로 직전인 1970년대 후반에 나는 고등학생이었는데, 사실 우리 세대만 하더라도 그 시절에 한국말로 된 음반을 사면 학교에서 약간 모자란 애 취급을 받았다. "바보 아냐? 그걸 왜 사?" 한국의 대중음악 은 구매할 가치가 없다고 여겼던 것이다. 그냥 라디오에서 흘러나오면 '이 노래 히트하네' 이런 정도였지, 내 돈 주고 음반을 사려면 적어도 핑크플로이드Pink Floyd[52]는 돼야 하고, 그게 안 되면 퀸Queen[53], 그것조 차 아니면 올리비아 뉴튼존Olivia Newton-John(1948~)[54] 혹은 존 덴버John Denver(1943~1997)[55] 정도는 돼줘야 '음악 듣는 사람' 취급을 받았다.

그런데 조용필이 이런 분위기를 확 바꿔주었다. 1980년대에 십 대 후반, 이십 대 초반 세대로 하여금 한국어 음반을 사더라도 떳떳할 뿐만 아니라 자랑스러운 기분이 들도록 만들었다. 이 역시 중요한 대 목이다. 지금 우리는 너무나 좋은 시절을 살고 있어서 잘 모른다. 오히 려 요즘은 우리나라 시장에서 한국 대중음악 점유율이 너무 압도적인 걸 걱정할 지경이다. 바꿔 말하면, 지금 우린 너무 국수주의적(?)이다.

[52] 영국의 록밴드. 1964년 결성해 여러 번 이름 을 바꾸다가 1965년부터 당대의 유명 블루스 연주 자 두 명의 이름을 합성한 핑크플로이드라는 그룹명 을 사용했다. 1966년부터 몇 곡의 싱글을 발표하고, 1967년 첫 앨범《더 파이퍼 앳 더 게이츠 오브 돈》을 시작으로, 2014년 열다섯 번째 앨범《더 엔드리스 리버》까지 발표하며 꾸준한 활동을 이어오고 있다. 50여 년의 활동기간 동안 멤버 간의 불화·교체·화 해, 멤버가 지병으로 사망하는 등 우여곡절을 겪었다. 철학적이고 예술적인 가사, 실험적인 음악, 유려한 앨범 커버, 특수장치를 활용한 라이브 등으로 유명하 다. 가장 성공적이고 살아 있는 전설이 된 록그룹으로 미국 내 판매고 7,450만 장, 세계적으로는 2억 장 정 도의 판매고를 낸 것으로 추정된다. 셀 수 없이 많은 후대의 록아티스트들에게 영향을 주었다.

[53] 영국의 록밴드. 1971년에 결성되어 1973년 에 데뷔 앨범《퀸》을 발표했다. 리드보컬·기타에 프 레디 머큐리, 기타·보컬 브라이언 메이, 드럼·타악 기 로저 테일러, 기타·건반악기 존 디콘으로 활동했 다. 1974년 공연과 방송 요청이 쇄도하자 프레디 머 큐리의 제안으로 세계 최초 뮤직비디오《보헤미안 랩 소디》를 찍었고 프레디 머큐리가 에이즈에 걸려 사 망하는 1991년까지 열네 장의 정규앨범을 발표했다. 전 세계의 무수히 많은 뮤지션이 퀸으로부터 영향을

받았지만 특유의 실험정신으로 하드록, 프로그레시 브록, 글램록, 팝, 포크, 오페라, 디스코까지 다채로운 음악장르를 소화해냈기 때문에 이들을 그대로 계승 했다고 보이는 후대 밴드를 찾기는 어렵다.

[54] 영국 케임브리지에서 출생하여 오스트레일리 아 멜버른에서 성장한 미국 시민권자다. 최초의 히 트곡은 밥 딜런의 노래를 커버한〈이프 낫 포 유〉, 1974년작〈아이 어니스틀리 러브 유〉로 미국 빌보드 싱글 차트 1위에 오르고 그래미상 시상식에서 '올해 의 레코드상'을 받는 등 유명세를 떨친다. 청순한 외 모와 달콤한 목소리로 1970년대 중반부터 1980년 대 초반까지 전 세계 남자들을 설레게 했다. 뮤지컬 영화《그리스》에서 여주인공 샌디 올슨 역을 연기했 고, 1981년에 발표한《피지컬》이 대성공을 거두어 당시에만 200만 장이 팔렸다.

[55] 미국의 포크가수이자 싱어송라이터. 자신이 좋 아하는 지역인 콜로라도 주의 덴버를 성으로 사용했 다. 1965년 '더 차드 미첼'The Chad Mitchell이라는 트리오 활동을 시작으로 1969년에 솔로활동을 시작 한다. 1997년 경비행기를 조종하다 사망할 때까지 30여 장이 넘는 앨범을 내며 미국 최고의 포크가수로 활동했다.

미국을 흉내 내려 하는 것 같다. 즉 우리가 우리 것을 너무 사랑하고 있는 것이다. 이건 절대 좋은 일만은 아니다.

조용필이 막 등장하던 때만 하더라도 국내 음악 매체 시장에서 한국음악의 점유율은 30퍼센트가 되지 않았다. 하물며 FM 방송도 팝송만 틀었다. AM 방송에서 12시에 하는 박상규의 〈싱글벙글쇼〉 같은 데서나 한국어 노래가 나왔다. 최고로 핫한 황인용의 〈영팝스〉, 이종환의 〈별이 빛나는 밤에〉나 〈밤의 디스크쇼〉 같은 인기 FM 프로그램에서는 언제나 팝음악만 흘러나왔다.

이렇듯 서구음악의 압도적 우위에 대한 한국 대중음악의 콘텐츠 역전을 불러온 '철의 수문장'이 바로 조용필이다. 그는 앨범 그 자체에 대한 구매만족도를 극적으로 끌어올렸다. 그 덕분에 조용필 이후에는 단순히 곡 하나 띄워 일확천금을 얻으려 하는 앙상한 기획력은 주류시장에 명함을 내밀 수 없게 된다. 한마디로 음악으로 먹고살려면 이 정도는 해야 한다는 룰이 만들어진 것이다. 환갑을 넘긴 나이로 콘서트를 매진시키는 화제의 주인공으로서보다, 한국 대중음악의 질적 완성도를 끌어올리는 견인차 역할을 했다는 점이 더 중요하다. 1980년대 한국 대중음악계에서 가왕 조용필이 보여준 가장 위대한 가치는 바로 그것이었다.

MTV와 CD, 시장의 판도를 뒤집다

1980년대로 접어들자마자 세계의 음악문화를 바꾸는 두 가지 중요한 사건이 일어났다. 첫 번째 사건은 1981년 8월 1일의 일이다. 워너 브러더스Warner Bros. Entertainment, Inc 산하에 있던 워너 케이블Warner Cable의 영상 매체 담당자였던, 아직 서른 살도 안 된 로버트 피트먼Robert W. Pittman(1953~)이 향후 음악산업의 패러다임을 완전히 뒤바꾸게 될 채널을 열었다.

"온종일 음악 클립만 틀어준다고? 그걸 누가 보니? 말도 안 돼."

더구나 유료 채널이었다. 그런데 놀랍게도 단돈 20만 달러의 자본금으로 시작한 이 케이블TV는 3년도 채 되지 않아 2,500만 가구

와 유료 채널 계약을 맺으며 세계 음악산업의 판도를 바꾸었다. 이 채널의 이름이 현재 우리 모두가 아는 그 MTV다. 이름하여 '뮤직Music 텔레비전'. 24시간 내내 음악 콘텐츠만 내보내는 방송이 생긴 것이다. MTV의 개국과 함께, 세계 음악은 더는 '듣는 것'이 아닌, '보는 것'으로 바뀐다. MTV로 인해 음악산업의 역사가 기원전과 기원후로 나뉘게 되는 것이다.

MTV의 첫 번째 방송 클립은 〈비디오 킬드 더 라디오 스타〉Video Killed the Radio Star였다. 1970년대 말 영국의 위대한 뉴웨이브 그룹인 버글스Buggles가 만든 곡이다. 우리나라에서는 1980년대 초반 나이트클럽을 휩쓴 노래였지만, 사실상 음악산업의 미래에 관한 아주 묵시록적 메시지를 담은 노래로, MTV의 역사와 함께 영원히 남게 되었다. 그런 노래를 첫 번째 클립으로 틀었다.

이제 음악은 '보는 것'이 되어야 했다. 그 이전의 청각적인 스타들은 점차 주변으로 밀려났고, 비주얼로 어필하지 못할 바에는 원서조차 못 내미는 시대가 열린다. 그러한 뉴로맨티시즘new romanticism[56] 조류를 따라 수많은 미소년이 미국과 유럽에서 쏟아졌다. 뉴로맨티시즘의 대표 주자가 듀란듀란Duran Duran[57]과 컬처클럽Culture Club[58]이다. 특히 컬처클럽은 그 이름도 이상한 183센티미터의 보이 조지Boy George가 여장을 하고 나와서는 전 세계를 뒤흔들었다. 어느새 '음악 자체의 진정성authenticity'이라는 것은 '어제의 가치'가 돼버렸다.

그런데 이 MTV만 하더라도 이미 숨 가쁠 텐데 1년 뒤인, 1982년

[56] 1970년대 후반 뉴웨이브에서 파생된 음악 장르이며, 뉴웨이브new wave는 펑크 이후의 새로운 록을 통칭하는 말이다. 자본주의에 물들어 상업화된 록에 반발하여 새로운 음악 경향을 추구했으며, 이전 질서를 거부하는 자유분방함이 특징이다.

[57] 영국의 팝밴드. 5명의 초호화 미남 밴드라서, '비주얼 록그룹'이라고도 한다. 1978년 버밍엄에서 보컬 사이먼 르 봉, 키보드 닉 로즈, 베이스 존 테일러, 드럼 로저 테일러, 기타 앤디 테일러로 결성되어 1986년 앤디 테일러가 탈퇴한 뒤 나머지 멤버들로 현재까지 활동을 이어오고 있다. 밴드의 명칭은 영화 〈바바렐라〉에 나오는 악역 캐릭터 '닥터 듀란 듀란'에서 따왔다. "신나게 춤추고 직접적 즐거움을 만끽할 수 있는 음악을 만들겠다"라는 것이 음악적 지향점이었으며 부담 없는 음악으로 큰 대중적 인기를 누렸다.

[58] 1981년 결성된 4인조 뉴웨이브 영국 록그룹이다. 보컬 보이 조지, 드럼 존 모스, 기타 로이 헤이, 베이스 마이클 크레이그로 구성된 1980년대를 대표하는 밴드다. 여장을 하고 활동한 보이 조지로 인해 더욱 주목받았다. 1982년 첫 번째 앨범인 《키싱 투 비 클레버》를 발표했다. 1년 뒤 두 번째 앨범인 《컬러 바이 넘버스》를 냈으며, 이 2집은 팝음악사의 걸작으로 꼽힌다. 이 앨범에 실린 〈카르마 카멜레온〉이 영국 싱글 차트 1위에 올랐고, 1983년 제26회 그래미 어워드 신인상을 받았다.

8월 17일에는 더욱 끔찍한 사건이 벌어진다(사실 당시에는 끔찍하지 않았다. 외려 모든 사람에게 복음과도 같았다. 하지만 결국은 끔찍한 기억으로 남게 된다). 1982년 8월 17일은 일본의 소니Sony와 네덜란드의 필립스Philips가 합작해 최초의 디지털 매체인 CD Compact Disc를 발매한 날이다. 역사상 처음으로 디지털 포맷으로 앨범이 발매된 것이다. 그 주인공은 누구였을까?《더 비지터스》The Visitors라는 신작 앨범을 들고 돌아온 스웨덴의 슈퍼그룹 아바였다.

MP3가 처음 나왔을 때도 그랬지만 1982년 LP판Long-Playing Record[59]보다 세 배 비싼 값으로 CD가 등장했을 때도 그 미래를 비관적으로 보는 사람들이 많았다. '그래서 어쩌라고, 이런 게 시장에서 살아남을 리가 없어.' 이런 생각이었다. 하지만 CD는 발매되자마자 전 세계 음악 유저들을 열광시켰다. 왜인가? 첫째, 잡음이 없다. LP는 비닐에다 바늘을 마찰시켜 소리를 내는 것이기 때문에 어쩔 수 없이 노이즈가 존재했다. 계속 들으면 들을수록 음골이 훼손되기 때문에 노이즈 역시 증가한다. 공CD를 사용해본 사람은 알겠지만 CD도 사실 수명이 있다. 하지만 그때는 새로 나온 CD 매체를 두고 노이즈가 없는 음악이며 영구히 변하지 않는 음질이라는, 지금 관점에서 보면 다소 무책임한 마케팅을 했다.

전 세계 음악유저들은 트렌드에 밀리는 것을 죽기보다 싫어하는 젊은 사람들이다. 결국 '아무리 비싸도 산다'라는 분위기가 확산되면서 1982년과 1986년 사이에 세계 음악산업은 그전 30년간 증가했던 속도보다 더 가파른 성장을 한다. 그리고 CD 시대가 되면서 그 이전 아날로그 시대의 콘텐츠까지 리이슈re-issue하는, 즉 CD로 재발매되면서 LP가 있는데도 굳이 또 사게 만들었다. 이전 음반까지 CD로 재발매하면서 시장은 커질 수밖에 없었다. CD 시대로 진입한 그 시기가 클래식 음반 산업에도 마지막 불꽃 같은 시기였다. 폐반되어 시장에서

[59] 아날로그 음원 저장장치. 합성수지 비닐라이트가 재료인 지름 30센티미터의 축음기 음반. 1931년 미국의 RCA 사가 최초로 개발했고, 1948년 컬럼비아 사가 지름 30센티미터, 한 면에 22분을 저장할 수 있는 형태를 완성시켜 이후 음반산업 전체의 표준이 되었다.

사라졌던 아날로그 시대의 수많은 명연들이 CD로 다시 태어나면서 클래식 음반은 반짝 호황을 누리기도 했다. 하지만 1990년대를 지나며 클래식 음반 산업은 몰락의 숙명을 피하지 못한다.

마이클 잭슨, 시간이 멎는 음악을 만들다

반면에 CD를 앞세운 대중음악산업은 폭발적 판매고를 기록하며 황금알을 낳는 시장으로 성장한다. 이렇듯 1981년에는 MTV, 그다음 해에는 CD가 연이어 출현해 음악계에 지각변동을 일으켰는데, 그 두 가지 사건을 상징하는 위대한 엠블럼이 있다. MTV와 CD가 다스리는 시대를 확정짓는 결정타가 1982년 11월에 등장한, 마이클 잭슨의《스릴러》Thriller 앨범이다. 단일 앨범으로서는 세계 음반시장에서 가장 많이 팔린 음반으로 아직까지도 그 기록이 깨지지 않은 바로 그 앨범이다.

내가 보기에는 앞으로 대중음악의 역사에서 그 어떤 일이 일어나더라도 이때 마이클 잭슨이 전 세계를 '순간정지' 시킨 것과 같은 놀라운 사건은 또 일어나지 않을 것이다. 그때 마이클 잭슨은, '보는 음악'과 '듣는 음악' 둘 다를 완벽하게, 이른바 고등학교 국어시간에 배운대로 표현하자면 '공감각적'으로 완벽하게 지배했다. 존 랜디스John Landis(1950~)[60] 감독이 찍은 뮤직비디오 〈스릴러〉는 아직도 MTV에서 역대 뮤직비디오 베스트 100 순위에서 1위를 차지한다. 우리에게 가장 익숙한 건 역시 〈빗 잇〉Beat It[61]이지만.

마이클 잭슨에 관한 이야기는 풀어도 풀어도 끝이 없는 천일야화 같다. 그의《스릴러》앨범은 어찌 보면 다시는 이루어질 수 없는 기획이 아닐까 생각한다. 알다시피 마이클 잭슨은 이미 일곱 살 때 슈퍼스타가 된 인물이다. 잭슨가※ 형제들 중 막내인 그는(여동생들이 있긴 했다) 일곱 살 때 잭슨스Jacksons의 일원이었고, 솔로가수로서도 열 살이 되기 전에 이미 빌보드 차트에서 〈벤〉Ben이라는 곡으로 1위를 차

[60] 미국의 영화감독이자 배우, 시나리오 작가, 뮤직비디오 감독. 20세기폭스 사에서 영화 일을 시작했다. 그가 감독한 첫 작품은 1978년 유니버설스튜디오에서 만든 〈내셔널 램푼스 애니멀 하우스〉다. 마이클 잭슨의 〈스릴러〉 뮤직비디오를 제작하여 비디오 뱅가드 상을 받는 등 성취를 인정받았으나, 2009년

이 작품과 관련한 수익을 제대로 분배받지 못했다며 마이클 잭슨을 상대로 소송을 제기하기도 했다.

[61] 〈빗 잇〉 감상은 http://www.youtube.com/watch?v=oRdx UFDoQe0 참조.

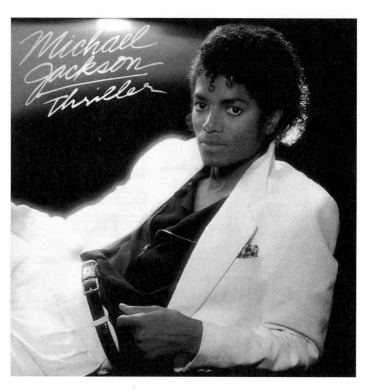

일곱 살에 이미 빌보드 차트를 점령했던 흑인 소년은 청년이 되어 마침내
흑인음악이 아닌 팝의 젊은 황제가 되었다. 1982년의 이 앨범은 새로운 황제의
대관식 실황 중계와 같다. 미국 시장에서 단일 앨범 최초로 3,000만 장의
판매고를 올린 앨범.

Thriller
Michael Jackson, Epic, 1982.

지했다. 그리고 MTV의 시대가 오기 전인 1979년에 이미《오프 더월》Off the Wall이라는 위대한 알앤비R&B 앨범을 내놓았을 정도다. 정말이지, 한 사람의 뮤지션이 얻을 수 있는 예술적·상업적 영광을 일찌감치 다 누린 사람이다. 더 오를 데도 없어 보였건만 그의 열망은 수그러들지 않았다. 재즈 시대부터 존재해온 당대의 가장 위대한 프로듀서중 한 명인 퀸시 존스Quincy Jones(1933~)[62]를 영입했다. 천재 프로듀서의 지휘 아래 두 장의 앨범을 만드는데 그 첫 번째가 바로《스릴러》였다. 그리고 5년 뒤에 다시 그의 프로듀싱으로《배드》Bad를 낸다.

사실상 마이클 잭슨은 그냥 춤 잘 추고 노래 잘하는 사람이 아니다. 그는 자신의 노래 거의 대부분을 작곡한 싱어송라이터이기도 했다. 다 자기가 만든다. 퀸시 존스는 정점에 도달한 마이클 잭슨의 작곡역량을 리듬앤블루스라는 흑인 시장의 한계를 넘어 인종과 세대, 그리고 국경을 초월하는 전 지구적 음악상품으로 탈바꿈시키는 마법을구사했다. 그리고 원시적이면서도 칼로 잘라낸 듯한 선명한 리프riff로 빈틈없이 진행되는〈빗 잇〉의 연주는 당대 최고의 록밴드 밴 헤일런Van Halen[63]의 에드워드 밴 헤일런Edward van Halen 솜씨다. 퀸시 존스가 부르니까 최고 록밴드의 기타리스트가 바빠서 가진 못해도 테이프에 담아 바로 보냈던 것이다(솔로 이외의 부분은 토토의 기타리스트스티브 루카서가 쳤다).

"이렇게 해드리면 되는 거죠?"

이렇듯 마이클 잭슨의 음악은 완벽한 스태프들에 의해, 그 이상불가능한 드림팀을 만들어서 이뤄진 기획이었다. CBS와 소니가 회사의 운명을 걸고 만들어낸 결과였다.

[62] 미국의 음악 프로듀서. 1960년대부터 프로듀서로 나섰으며 프랭크 시나트라 같은 유명 가수들과 작업하며 명성을 쌓았고, 1978년 마이클 잭슨을 만나《스릴러》를 제작했다. 1985년 2,000만 장 이상 팔린《위 아 더 월드》We Are the World 앨범을 프로듀싱했다. 2013년 로큰롤 명예의 전당 비공연자 부문에 올랐다. 그래미 어워드에서 79회 노미네이트되어 총 27회 수상했다.

[63] 미국의 하드록밴드. 1974년 드럼의 밴 헤일런과 일렉트릭 기타의 에드워드 밴 헤일런을 주축으로 캘리포니아 주 패서디나에서 결성되어 1978년《밴 헤일런》Van Halen으로 데뷔했다. 2007년 전 세계적으로 1억 2,000만 장 이상의 판매고를 기록했다. 이글스와 에어로스미스와 함께 미국을 대표하는 하드록밴드 중 하나다.

〈빗 잇〉뮤직비디오는 밥 지랄디Bob Giraldi(1939~)를 불러서 찍었다. 밥 지랄디는 나중에 마이클 잭슨의 펩시 광고를 찍었던 사람이기도 하다. 밥 지랄디는 1985년에 당대의 또 다른 최고의 흑인 가수 라이오넬 리치Lionel Richie(1949~)[64]의 〈헬로〉Hello[65]라는 넘버 원 히트곡의 뮤직비디오를 찍는데, 내가 본 뮤직비디오 중에는 이게 최고였다. 남녀 간의 사랑은 모든 대중음악의 가장 유력한 주제이지만 그중에서 발라드야말로 '사랑' 없이는 생각조차 하기 어렵다. 이 노래의 핵심 가사는 다음의 한 줄이다.

"당신이 보고 있는 게 바로 나인가요?"

주인공은 여자다. 아주 예쁜 여자. 그런데, 이 주인공 여자는 누군가가 지속적으로 자신을 주시하고 있다는 걸 느끼고는 있지만 그가 누구인지 알 길이 없는 맹인 여자다. 이 단순한 설정이 〈헬로〉뮤직비디오의 핵심이다. 어떤 남자가 문 너머에서 계속 주인공 여자를 바라보는 상황을 4분 23초 동안 한 편의 깔끔한 단편영화처럼 멋진 내러티브의 뮤직비디오로 탄생시킨 사람, 그게 밥 지랄디다.

이런 최고의 스태프 체제를 갖춰놓고, 마이클 잭슨 역시 조용필처럼 음악과 영상에 아낌없이 돈을 써서 앨범《스릴러》를 만들었다. 그리고 이 앨범은 발매되자마자 그해에만 2,600만 장이 팔려나갔다. 글자 그대로 1983년 세계 젊은이의 '머스트해브'must-have 아이템이 된 것이다. 1956년에 엘비스 프레슬리Elvis Presley[66]가 '로큰롤의 황제'라는 칭호를 얻었다면, 이 앨범과 뮤직비디오를 통해 마이클 잭슨은 글자 그대로 일약 '팝의 황제' 권좌를 차지했다.

[64] 대학 시절 조이스Joys라는 그룹에서 활동했다. '코모도스'라는 그룹을 결성하고 싱글앨범《킵온 댄싱》을 발표했다. 코모도스는 이렇다 할 반응을 얻지 못하다가 라이오넬 리치의 영향력이 두드러지는 1976년부터 인기를 얻는다. 라이오넬 리치는 1982년 솔로로 독립하여 앨범《라이오넬 리치》를 발표했다. 대표곡으로〈트롤리〉,〈마이 러브〉,〈올 나이트 롱〉,〈러닝 위드 더 나이트〉,〈헬로〉등이 있다.

[65] https://www.youtube.com/watch?v=84RxK4N1wfE에서 감상할 수 있다.

[66] 미국의 가수이자 영화배우로 로큰롤의 탄생과 발전, 대중화의 선두에는 늘 엘비스 프레슬리가 있었으며, 팝·컨트리·가스펠 음악의 발전에도 기여했다. 대표곡으로는〈하트브레이크 호텔〉,〈하운드 도그〉,〈러브 미 텐더〉,〈제일하우스 록〉,〈버닝 러브〉등이 있다.

〈빗 잇〉 뮤직비디오는 당시로서는 현란한 편집으로 이루어져 있지만 그 안에 담긴 내러티브는 셰익스피어의 『로미오와 줄리엣』부터 레너드 번스타인Leonard Bernstein[67]의 《웨스트사이드 스토리》West Side Story까지 수없이 우려먹은, 젊은 두 집단의 대립을 보여준 것이다. 다만 마이클 잭슨은 대립과 투쟁의 역사에서 모든 것을 화해시키는 메시지를 담아 모든 사람을 춤의 세계로, 화해의 세계로 몰고 갔다. 물론 이것은 '거짓 화해의 세계'라고, 나는 생각한다.

나는 〈빗 잇〉의 맨 마지막 절 가사가 섬뜩하다. 이 노래가 나온 때는 레이건Ronald Wilson Reagan(1911~2004)[68]의 시대였다. 1980년대 이후 전 세계를 도탄으로 몰아넣게 되는 신자유주의의 악령이 슬슬 어두운 구름을 드리우기 시작하던 때다. 그런데 〈빗 잇〉은 맨 마지막 부분에서 이렇게 외친다.

"지고 싶은 자는 아무도 없어. 난 당신이 화려하고 강력한 투쟁력을, 싸움의 능력을 과시하고 싶어한다는 것을 알고 있지. 옳고 그른 건 아무 문제가 되지 않아. 그냥 꺼져. 그냥 꺼지라고."

옳고 그른 것보다는 화려하고 강력한 싸움의 능력을 과시하는 게 중요하다고, 마이클 잭슨은 말한다. 어쩌면 이것이야말로 마이클 잭슨이 속한 그 거대한 세계를 통치하는 음반산업의 논리이자 본질이면서, 나아가 레이거노믹스Reaganomics 혹은 레이건 뒤에 숨어 시가를 문 채 웃고 있는 신자유주의의 얼굴이었는지 모른다.

뻔뻔한 마돈나

마이클 잭슨은 이제 인종을 넘어선 인물, 다시 말해 1980년대의 레이거노믹스를 상징하는 인물이 된다. 그런데 그와 똑같이 뮤직비디오라

[67] 미국의 지휘자이자 작곡가이다. 1957년에서 1969년까지 뉴욕필하모닉의 음악감독을 지냈다. 뮤지컬 《웨스트사이드 스토리》를 작곡했다.

[68] 1981년부터 1989년까지 재임한 미국의 대통령. 아나운서·영화배우 출신으로 1962년 공화당에 가입하고, 1966년 캘리포니아 주지사에 당선되었다. 1980년 민주당의 카터를 누르고 제40대 대통령에 당선되었다. 경제 활성화를 통하여 힘에 의한 위대한 미국 재건을 목표로 세출 삭감, 소득세 인하, 안정적 금융 정책 등을 실시하는 레이거노믹스를 추진하였다.

는 새로운 매체를 통해 향후 세계의 연인이 되는 여전사가 나타난다. 바로 마돈나(1958~). 그녀의 무기는 공격적인 섹스어필sex-appeal이었다. 이전에도 섹스어필을 내세우는 여자 연예인은 많았다. 그런데 마돈나는 남자의 관음증에 호소함으로써 자신의 계좌를 채우는 온실 속 그녀들과는 확실히 달랐다. 마돈나는 섹스어필을 통해 여성의 자존과 독립 그리고 성차별을 넘어서는 미래지향적이고 공격적인 애티튜드attitude를 주류의 한복판에서 완성해낸다. 예술가의 자기 성찰이라는 측면에서는 마돈나가 마이클 잭슨보다 한 56억 7,000만 배쯤 진전한 인물이었다고 생각한다.

하지만 마이클 잭슨과 마찬가지로 마돈나 역시 뮤직비디오 시대가 아니었다면 과연 그 정도로 강력한 파괴력을 보여줬을지 의문이다. 마돈나도 이른바 '보는 음악의 시대'에 적합한 인물이었고, 자기에게 주어진 새로운 매체를 효과적으로 사용한 인물이다. 마이클 잭슨에게 존 랜디스나 밥 지랄디가 있었던 것처럼 마돈나 주위에도 위대한 영화 감독들이 포진해 있었다.

그중 첫 번째는 위대한 페미니스트 감독 중 하나인 메리 램버트Mary Lambert(1951~)다. 역대 MTV 클립 베스트 순위에서 꼭 다섯 손가락 안에 드는 작품이 바로 〈라이크 어 프레이어〉Like a Prayer[69]다. 이 뮤직비디오는 절대 상업적 성공을 노린 작품이 아니다. 그래서 더 충격적이다. 굉장히 보수적인, 특히 1980년대 들어 더욱 보수화가 진행된 미국사회에서 매우 민감한 문제인 주류 기독교에 칼을 들이댔다. 기독교·인종·성·젠더 등 이 모든 문제를 마치 언더그라운드 쪽에서 그리듯 다루었는데 실제로는 주류 최고의 자리에 있는 사람이 굉장히 충격적인 화법으로 그려낸 것이다. 사실 노래 자체는 애매한 감이 있다. 얼핏 종교적 신앙심을 담은 곡 같기도 하지만, 또 한편 종교적인 것을 빗대어 사실상 여성의 섹스와 오르가슴을 표현한 느낌도 든다. 이렇게 말할 수 있을 정도로 노래는 중의적인 메시지를 담고 있다. 도발적이고 공격적인 뮤직비디오를 통해 사실상 노래 바깥의 텍스트를 생성하는 데 성공했다.

[69] 감상은 http://www.youtube.com/watch?v=BMZtrsuv508 참조.

그리고 나중에 할리우드의 명감독으로 성장하는 데이비드 핀처 David Fincher(1962~)[70]도 마돈나 옆에 있었다. 핀처는 그 전까지 그냥 CF감독이었다. 20대의 나이로 마돈나의 뮤직비디오 〈보그〉 Vogue(1990)를 찍었는데 이것이 역대 뮤직비디오 베스트 30위 안에서 늘 거론되는 작품이 된다. 하지만 사실 〈보그〉는 별 내용이 없다. 그냥 마릴린 먼로 Marilyn Monroe(1926~1962)[71]를 부활시켜 마돈나에게 빙의시킬 뿐이다. 우리가 보기엔 그냥 그런 작품이다. 하지만 미국인들에게 마릴린 먼로는 남자에게든 여자에게든 영원한 판타지다. 미국 대통령 인기투표를 하면 케네디 대통령 John F. Kennedy(1917~1963)이 늘 3위 안에 드는 것처럼, 먼로는 남녀를 넘어선 미국의 워너비다. 그런데 어떤 면에서는 참 뻔뻔하게도, 마돈나가 데이비드 핀처라는 굉장히 감각적인 광고쟁이를 옆에 데려다놓더니, "죽은 지 30년 된 마릴린 먼로가 바로 여기 있다, 먼로랑 마돈나랑 똑같다, 그렇게 생각해주지 않을래?" 하고 뻔뻔하게 제안하는 비디오를 만든 것이다. 그리고 이게 먹혔다. 비디오를 너무 잘 찍었기 때문에.

또 한 사람, 마돈나 옆에는 알렉 케시시안 Alek Keshishian이라는 천재적인 다큐멘터리 감독이 있었다. 〈진실 혹은 대담〉 Truth or Dare이라는 굉장히 문제적인 마돈나의 흑백 다큐멘터리를 그가 찍었다.

우연인지 필연인지 M으로 시작하는 이 두 남녀가 1980년대 세계 음반산업에 거대한 빅뱅을 입체적으로 창조해냈다. 그러자 음반산업에 걷잡을 수 없는 파워베팅의 시대가 열린다. 마이클 잭슨과 계약하려면 1억 달러가 필요하다는 식의 어이없는 액수가 입만 열면 쏟아졌

[70] 미국의 영화감독이자 프로듀서. 18세 때 존 코티 감독 밑에서 영화 일을 시작했다. 1981년부터 1983년까지 조지 루카스의 특수회사인 ILM에서 근무했다. 1984년부터 TV 상업광고와 톱스타들의 뮤직비디오를 연출했다. 1992년 〈에일리언 3〉로 감독 데뷔를 했고 〈세븐〉, 〈패닉룸〉, 〈조디악〉, 〈나를 찾아줘〉 등의 작품이 있으며, 〈벤자민 버튼의 시간은 거꾸로 간다〉로 2009년 아카데미상 최우수감독상 후보에 올랐다.

[71] 미국의 영화배우. 1926년 로스앤젤레스에서 출생했다. 본명은 노마 제인 모텐슨이다. 1953년 〈나이아가라〉에서 주연을 맡아 폭발적 인기를 얻었다. 아름다운 금발과 푸른 눈, 전신에서 발산하는 독특한 성적 매력으로 지금까지도 섹시 심벌의 대명사로 불린다. 야구선수 조 디마지오, 극작가 A. 밀러를 포함한 세 번의 결혼과 그 실패 등으로 사생활은 불행했으며 자살로 보이는 의문의 죽음으로 생을 마감했다. 주요 작품으로 〈신사는 금발을 좋아해〉(1953), 〈돌아오지 않는 강〉(1954), 〈7년 만의 외출〉(1955), 〈왕자와 무희〉(1957), 〈버스 정류장〉(1956), 〈뜨거운 것이 좋아〉(1959), 〈황마荒馬와 여인〉(1960) 등이 있다.

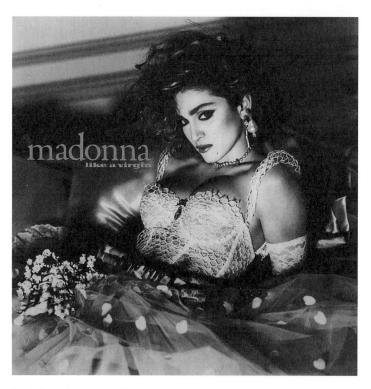

"뉴욕에 올 때, 비행기를 처음 타봤어. 심지어 택시도 처음이었지. 사실 모든 게 처음이었어. 달랑 35달러만 들고 여기 왔는데, 그건 그때까지 내가 한 모든 일 중에서 가장 용감한 일이었어."

"내 태도가 맘에 안 들면, 씨팔 꺼져. 텍사스로 가서 조지 부시 좆이나 빨아!"

── 마돈나

Like A Virgin
Madonna, Rhino, 1984.

다. 마치 지금 EPL English Premier League 축구선수들처럼 1980년대 뮤지션들의 몸값도 그랬다. 입만 열면 5,000만 달러. 웸! Wham!의 조지 마이클George Michael(1963~2016)이 8,000만 달러에 계약하고, 몸매를 바비인형같이 다듬은 마이클 잭슨의 여동생 자넷 잭슨Janet Jackson(1966~)조차 5,000만 달러를 받고 계약한다. 이런 슈퍼스타들에 의해 만들어진 거대한 거품이 결국 음반산업을 지옥으로 몰아갔다.

그럼에도 불구하고 마이클 잭슨과 마돈나 그리고 프린스Prince Nelson(1958~2016)[72] 등으로 대표되는 1980년대 세계 음반산업의 주류는 자본의 사악한 사기로 급조된 스타가 아니었다. 이들 자체가 이전 시대인 1960~1970년대 음악이 지닌 그 자체의 진정성을 잃지 않고 있었고, 음악적 완성도를 스스로 실현해낼 정도로 실력을 갖추고 있었다. 이런 사람들에 의해 세계 음반시장의 주류 또한 이전 시대의 그 누구도 만들어내지 못했던 거대한 팝의 영토를 만들어낼 수 있었다. 그들과 MTV가 세계의 대중음악시장을 하나의 통합된 글로벌시장으로 만들게 된 결정적 분기점으로 작용했던 것이다.

펑크, 록을 까버린 양아치들

그런데 이와 같은 주류 시장의 거품이 비대하게 부풀어 오르기 직전인 1970년대 중반부터 "이건 아니지" 하고 나온 툭 튀어나온 이들이 있었다. 새로운 비주류가 나타난 것이다. 바로 펑크punk라는 '양아치들'이었다. '펑크'라는 단어는 대체 무슨 뜻일까? '로큰롤'이 흑인 남자의 성행위, 즉 섹스라는 은유적 의미가 있는 용어라면, 남자 동성애자 사이에서 여성 역할을 맡은 사람의 그 성행위를 가리키는 말이 펑크다.

[72] 미국의 가수이자 배우. 오해를 살 만한 예명인 '프린스'는 사실 본명의 퍼스트 네임이다. 일곱 살 때 처음 작곡을 했을 정도로 음악에 일찍부터 관심이 가졌으며, 독학으로 30여 가지 악기를 익혔고, 그에게 영향을 받았다는 후배 베이시스트들이 많이 있을 정도로 뛰어난 실력을 갖춘 베이시스트다. 팝, 록, 소울, 펑키, 댄스 등의 요소를 결합해 대중성과 음악성을 동시에 인정받았다. 선정적인 가사와 퍼포먼스로 1980년대 프린스의 음반은 국내에서 정식 발매된 적이 거의 없어 마돈나와 마이클 잭슨에 비해 국내 인

지도는 떨어지는 편이다. 1984년 빌보드 앨범 차트 24주 연속 1위를 기록하며 미국에서만 1,300만 장이 팔린《퍼플 레인》앨범은 프린스가 직접 주연한 동명 영화의 사운드트랙이다. 레이디 가가보다 훨씬 파격적인 음악과 기행으로 1980~1990년대를 보낸 팝스타로 소속사와의 불화로 뺨에 노예Slave라는 문신을 새기기도 하고 남성과 여성의 상징기호를 혼합한 기호로 자신의 이름을 대신하기도 했다. 2016년 4월 21일 자택에서 사망한 채 발견되었다.

로큰롤과 묘한 쌍을 이루는 것이다. 로큰롤은 스트레이트, 마초적 관점에서 남자 역할을 그대로 나타낸 것인 반면에, 펑크는 남자 동성애자 사이에서 여성 역할을 지칭하므로 이미 펑크라는 단어 자체가 제 앞에 존재하는 질서에 대해 삐딱한 시선을 갖고 있는 것이다.

펑크는 1970년대 한복판에서, 세계 자본주의경제가 처음으로 '우리에게도 위기가 있구나' 하고 불안감을 갖기 시작했을 때 등장한다. 그래서 펑크의 첫 타깃은 다름 아니라 '록'이었다. 이들의 최초 슬로건은 '다 뒈져라!'였다. 자기 앞에 존재하던 모든 것에 대해, 심지어 록에 대해서도 이제는 거대한 제국이자 거대한 상품, 거대한 기업이 되어버렸다며 자기들은 이에 대해 거대한 부정으로 맞서겠다고 튀어나온 것이다.

"Corporate rock sucks"(록도 기업화됐다).

펑크는 이런 구호를 외쳤던 것이다. 그들이 보기에, 십 대의 반항에서 출발한 로큰롤은 초기의 루츠록roots rock이 지녔던 원초적 저항이 온데간데없어졌다. 자가용 비행기나 타고 다니고 귀족들이 살던 중세 고성이나 사들여 신귀족 행세를 하는 폴 매카트니Paul McCartney(1942~), 슈퍼모델이나 꼬시고 다니는 로드 스튜어트(1945~), 프로축구팀을 사들이는 식의 값비싼 취미생활을 하는 엘튼 존Elton John(1947~), 노동자 계급 출신이었지만 노동자라는 계급의식은 사라진 지 오래인 레드 제플린Led Zeppelin 같은 사람들이 그 자리를 대신하고 있었다. 저항정신이 사라지고 고전적 형태의 예술로 변질돼버린 록에 대한 참을 수 없는 모욕감을 느낀 이들이 '펑크'를 탄생시킨 것이다. 그래서 이른바 룸 펜 프롤레타리아트Lumpenproletariat[73]가 등장한다. 펑크가 '록에 저항하는 록'rock against rock으로 규정되는 것은 바로 그런 의미에서다.

1980년대 비주류를 이야기하면서 왜 펑크부터 시작하는가. 나중에 커트 코베인Kurt Donald Cobain(1967~1994)을 통해 얼터너티브록

[73] 자본주의 체제에서 질병이나 실업에 의해 노동자 계급에서 탈락한 극빈층. 노동 의욕을 잃고 사회에 기생하며 반동 정치에 이용되기도 한다.

alternative rock[74]이라고 부르게 되는 1980년대 비주류가 바로 이 형들로부터 시작하기 때문이다. 여기에 영국의 말콤 맥라렌Malcolm McLaren(1946~2010)이라는 위대한 프로듀서가 등장한다. 비틀스를 만든 게 존 레논과 폴 매카트니가 아니라 매니저 브라이언 엡스타인Brian Epstein(1934~1967)이었듯 펑크 무브먼트에도 막후의 기획자가 존재한다. 상황주의 예술가로서 68혁명[75]에 참여했던 말콤 맥라렌이 바로 그다. 굉장히 전투적인 이론가였던 그는 68혁명이 좌절된 후(마치 1960년대에 미국의 뉴레프트, 곧 신좌파운동이 실패한 후 그 많은 운동권이 1970년대 미국의 대중문화와 영화, 록음악에 뛰어들었듯이) 영국에서 옷가게를 연다. 우리로 치면 동대문 같은 데서 젊은 애들 상대로 옷을 팔면서 '양아치'(?)를 하나둘 모았다. 취직도 안 되고 먹고살 길도 없고 남은 것이라고는 분노뿐이던 약에 찌든 젊은 애들에게 '펑크'라는 폭탄을 던져주고는 '저기' 가서 터뜨리라고 한 것이다. 그 폭탄을 들고 가서 꽝 터뜨린 말콤 맥라렌의 자식들 중 하나가 바로 섹스 피스

[74] 1980년대에 생겨나 1990년대 말에 기존 록음악의 평범한 구성방식에서 벗어난 구조의 곡 구성, 사회비판적이고 불친절한 가사, 메인스트림에 저항하는 태도를 가진 대안적인alternative 록밴드들이 인기를 얻는다. 얼터너티브록은 장르에 대한 규정이라기보다 특정한 태도나 경향movement을 일컫는다. 대단히 포괄적인 의미로 사용된다.

[75] 프랑스 드골 정부의 실정과 사회모순으로 인한 저항운동 및 총파업투쟁. 5월혁명 혹은 프랑스 5월혁명이라고도 한다. 1968년 3월 22일 파리 외곽에 위치한 낭트 대학에서 학생 과밀 문제에 대한 항의로 학생들이 학부장의 집무실을 점거했고, 엿새 만에 경찰 투입으로 캠퍼스가 봉쇄된다. 4월 22일까지 선동은 더 거세졌고 대학은 관련 학생 여덟 명을 징계하기로 하고 5월 3일 소르본 징계위원회 참석을 명령한다. 5월 3일 낭트의 8인과 소르본 활동가들이 결합했고 군중들이 불어나 대학 당국이 마비 상태가 된다. 경찰은 소르본을 봉쇄하고 폭동 진압 경찰을 투입해 학생들을 연행했다. 전국학생연합UNEF과 전국고등교육교원조합SNESup은 소르본 봉쇄 해제, 연행자 석방, 경찰 철수, 즉각 파업에 돌입했다. 5월 6일 소르본 방어선을 통과해 거리로 나선 학생들을 경찰이 최루가스를 쏘며 습격했고 학생들은 차량 및 각종 도구들을 동원해 바리케이드를 치며 맞섰다. 생제르맹 거리는 유혈전장이 되었다. 드골 정부의 경찰력을 동원한 저

항 진압 시도는 운동의 열기를 더욱 뜨겁게 점화해 가두전투 및 프랑스 전역의 학생 및 파리 전 노동자의 3분의 2에 해당하는 900만 명 이상의 노동자총파업으로 이어졌다. 이러한 시위자들에 대항해 드골 정부는 군사력을 동원했고 의회를 해산했으며, 1968년 6월 23일에는 다시 총선을 실시했다. 3개월 가까이 지속된 무질서에 시민들이 염증을 느끼기 시작했고, 곧이어 치러진 총선에서 우파가 대거 득세하는 결과로 이어지는 반작용이 나타났다. 1968년 5월 17일에 열린 칸 영화제는 장 뤽 고다르와 프랑수아 트뤼포가 전국적 파업을 지지하기 위해 영화제 홀을 장악하는 바람에 개막한 지 일주일 만에 중단되기도 했다. 파리에서 일어난 학생과 노동자의 시위와 파업은 6월 들어 베를린, 로마, 영국, 미국 등지로 퍼져나가 학생들의 학교 점거가 세계로 급속히 확산되었다. 학생들의 거센 시위는 서구를 넘어 칠레, 우루과이, 아르헨티나 등지에서도 발생했으며, 진압 도중 수많은 생명을 앗아가는 참사를 빚었다. 일본에서는 도쿄와 오사카 등 주요 대학에서 점거투쟁이 벌어졌고 미군 기지가 습격당하기도 했다. 프랑스의 저항자들에게 1968년 5월혁명은 실패의 기억이지만, 68혁명은 보수적 가치를 진보적 가치로 대체하는 '가치 이동'의 대명사로 역사에 남았다. 종교, 애국주의, 권위에 대한 복종 등 보수적 가치가 현재의 프랑스를 주도하고 있는 평등, 성해방, 인권, 공동체주의, 생태주의 등의 진보적 가치로 대체되는 계기가 되었다.

톨스Sex Pistols[76]다.

로큰롤을 비롯한 1960년대 메탈은 서구 자본주의가 낳은 풍요의 자식들, 중산층이 누릴 수 있는 최대의 풍요로움 속에서 태어난 자식들이었다. 반면 펑크는 서구 자본주의가 마침내 그 한계를 맞기 시작하던 1970년대 불황의 자식들이었다. 불행한 환경 앞에서 그들이 할 수 있는 일은 앞서 말한 것처럼 기존의 모든 질서를 부정하는 일뿐이었다.

알렉스 콕스Alex Cox(1954~) 감독이 찍은 〈시드와 낸시〉Sid and Nancy (1986)[77]라는 영화를 보면 펑크라는 반동 음악의 본질을 알 수 있다. 당시 무명배우였던 게리 올드만Gary Oldman(1958~)의 첫 주연 영화인 이 영화를 내가 어찌나 감명 깊게 봤던지, 1990년대 중반에 나도 첫 상업 영화로 록영화를 만들겠다고 나섰다가 홀라당 말아먹은 일도 있다.[78] 사실 록영화를 찍고 싶었던 것은 〈시드와 낸시〉에 나오는 어떤 장면 때문이었는데, 나는 아직도 그것보다 멋진 영화 장면을 본 적이 없다.

이 영화는 시드 비셔스Sid Vicious(1957~1979)와 그의 여자친구 낸시

[76] 영국의 펑크록밴드. 1975년 런던에서 결성되었다. "영국 펑크록에 결정적 역할을 한 밴드", "영국 펑크운동의 시초"라는 평가를 받는다. 런던 킹 로드에서 초등학교 교사 비비엔 웨스트우드와 함께 '섹스'SEX(1975년 이전 상호명은 '투 패스트 투 리브, 투 영 투 다이'Too Fast to Live, Too young to Die)라는 옷가게를 운영하던 말콤 맥라렌을 매니저로 만났다. 보컬 조니 로튼과 기타리스트 스티브 존스, 드러머 폴 쿡, 베이시스트 글렌 맷록(후에 시드 비셔스로 교체)으로 밴드의 형태를 갖추고 1975년 11월 첫 공연을 가졌으며, 1976년 3월 런던의 100클럽에서 공식적으로 데뷔했으나 별 관심을 받지 못했다. 몇 달 만에 당시로서는 너무나 과격한 음악(사운드, 가사, 연주)과 무례한 무대매너, 폭행사건 등이 언론의 관심을 받으면서 도리어 이름을 알리게 된다. 같은 해 10월, EMI와 전속계약을 하고 첫 싱글 〈아나키 인 더 유케이〉를 발매한다. 그리고 12월에는 '빌 그런디 쇼'라는 황금 시간대의 TV토크쇼에 출연했다. 영국 방송사상 처음으로 TV에서 '퍽'fuck이라는 욕설이 생방송으로 전파를 탔고, 이는 엄청난 스캔들이 되었다. 방송 이후 각종 공연이 취소되고 나쁜 이미지를 갖게 되지만 그들의 싱글앨범은 날개 돋친 듯 팔린다. 1977년 1월 작곡과 베이스를 담당하던 글렌이 시드 비셔스로 교체되는데 시드 비셔스는 기타도 제대로

못 칠 정도로 음악적 재능은 전무하지만 온갖 기행을 일삼는 '펑크정신'만은 충만한 인물이었다. 두 번째 싱글 〈갓 세이브 더 퀸〉이 폭발적 인기를 얻었고, 이들이 사회에 던진 충격만큼 반향도 커서 연주 중 경찰에게 진압당하거나 공연이 취소되기도 하고 극우파에게 습격을 당하기도 했다. 10월에 단 한 장의 정규 앨범인 《네버 마인드 더 볼록스, 히어스 더 섹스 피스톨스》를 발매하고 앨범 판매 1위를 기록하지만 차트에는 게재되지 않거나 이름과 앨범명이 마킹되어 발표되었다. 인기가 많아지자 매니저 말콤 맥라렌은 혹사에 가까운 영국 내 공연 일정을 강행했고, 1978년 1월 미국 투어까지 나서게 한다. 멤버들은 무리한 일정에 지쳤고, 약에 취한 시드 비셔스의 난행이 이어져 정상적인 공연이 어려웠다. 이런 상황에 지친 조니 로튼이 영국으로 귀국해버리면서 섹스 피스톨스는 사실상 해체되었다.

[77] 알렉스 콕스가 감독하고, 게리 올드만과 클로이 웹이 주연을 맡은 영국 영화다.

[78] 1996년 개봉한 〈정글 스토리〉가 바로 그 영화다. 김홍준이 감독하고, 윤도현과 김창완이 주연을 맡았다.

의 이야기다. 시드 비셔스는 섹스 피스톨스의 베이시스트인데 한마디로 말해 '생양아치'다. 섹스 피스톨스는 채 2년을 못 가고 정규앨범은 단 한 장으로 끝장이 난 밴드다. 모든 걸 부정하다 보니까 결국 남은 건 자기 자신뿐이었고 결국 그마저 부정해야 했다. 너무 솔직했던 거다. 그래서 이들은 한순간 가장 환하게 반짝하고 그다음부터는 자기소멸을 향해 간다. 시드 비셔스의 여자 친구가 호텔 방에서 변사체로 발견되는 끔찍한 사건이 일어났고, 얼마 지나지 않아 그 자신도 약물과다 복용에 의한 죽음으로 끝을 맞았다.[79] 그런데 사실 시드 비셔스는 음악을 제대로 배우기는커녕 기타 하나 제대로 못 치는 얼치기였다. 시드 비셔스의 펑크음악을 두고 유명한 얘기가 전해진다. 인터뷰어가 묻는다. "어떤 베이스를 씁니까? 어떤 계기로 치게 됐나요?" 뻔한 질문이다. 그런데 해괴한 대답이 돌아온다. "아니, 베이스 치는 게 뭐가 어렵냐? 그냥 내 맘대로 치면 되는데?" 인터뷰 끝. 이런 캐릭터를 게리 올드만이 끝내주게 소화해냈던 거다. 1979년, 정규앨범은 아니지만 섹스 피스톨스가 취입한 누구나 다 아는 노래 〈마이 웨이〉My Way를, 영화 속에서 게리 올드만이 리메이크를 했다. 섹스 피스톨스의 이 노래는 마약으로 인한 환각 장면을 담은 것인데, 게리 올드만이 영화에서 딱 그대로 재현했다. 바로 이 장면이 나로 하여금 '록영화'에 도전하고 싶게 만든 명장면이다. 그리고 백마디 말보다도 확실하게 '아. 이게 펑크구나' 하고 알려주는 장면이라고 생각한다. 음악적 측면에서 볼 때 펑크는 세 코드, 즉 C-F-G 코드 세 개면 충분하다. 노래를 길게 할 필요도 없다. 3분이면 충분하다. 그러나 볼륨은 최대로 키워야 한다. 볼륨은 10! 이것이 펑크다.

섹스 피스톨스의 보컬이 조니 로튼Johnny Rotten(1956~)이었는데, 몇 개 안 되는 공연 실황을 보면 그가 노래 부르는 모습과 영화가 꽤

<hr />

[79] 1978년 10월 12일 둘이 머무르던 뉴욕의 첼시 호텔 100호 화장실에서 복부에 칼이 찔린 채 사망한 낸시를 비셔스가 발견했다. 낸시의 복부에 박혀 있던 칼은 낸시가 전날 밤 시드에게 선물한 것이었다. 같은 방에 있던 시드는 용의자가 되었고 살해 혐의를 인정했지만 유죄나 무죄를 입증할 아무런 증거가 없고 다른 용의자도 나타나지 않아 1979년 2월 1일 5만 달러의 보석금을 내고 풀려났다. 다음 날 비셔스는 어머니가 석방을 축하한다며 가져다준 헤로인을 과다 복용해 사망한 채 발견되었다. 죽은 뒤 유골함에 담겨 영국으로 돌아갔는데 히드로 공항에서 유골함이 깨지는 바람에 뼛가루가 공항에 날렸다. 이렇듯 그의 죽음 역시 그의 삶 못지않게 처절했다.

"It's better to burn out than to fade away …"

— Neil Young (1945-), 〈Hey Hey, My My〉

Never Mind the Bollocks, Here's the Sex Pistols
Sex Pistols, Universal UMC, 1977.

비슷하다. 어쩌면 영화 속의 게리 올드만이 더 잘 부른 것 같다. 엄청나게 악을 쓰다가 마지막으로 총을 꺼내서 무대와 관객을 향해 쏜다. 물론 진짜 총은 아니고 화약만 나오는 빈총이다. 실제로 라이브콘서트에서 했던 퍼포먼스를 영화에서 철학적 메시지로 잘 버무렸다. 영화 속에서는 왕족, 귀족, 군인 등 고위층 인사가 앉아 있는데, 게리 올드만이 무대 위에서 깡패처럼 〈마이 웨이〉를 부르며 44매그넘을 꺼내 닥치는 대로 쏴 죽인다. 그들의 위선을 향해 마구잡이로 방아쇠를 당긴 것이다. 여기서 섹스 피스톨스와 그 배후의 프로듀서 말콤 맥라렌의 위대한 감각을 엿볼 수 있다. 스타로서 황혼에 접어들던 프랭크 시나트라가 1969년에 발표하여 전 세계 성인 수용자들을 매료시킨 〈마이 웨이〉는 보수적인 기성세대의 상징과도 같은 노래다. 다시 말해 나름대로 산전수전 다 겪고 승리의 트로피를 움켜쥐고 퇴장하는 세대에게 바치는 노을처럼 유장한 명곡이다. 이 격조 높은 노래를 뒷골목에서 막 튀어나온 듯한 양아치 청년이 음정도 박자도 품격도 무시한 채 맘대로 불러젖힌다. 나는 대중음악사상 가장 위대한 리메이크로 섹스 피스톨스의 〈마이 웨이〉를 꼽는 데 단 1초도 주저하지 않을 것이다. 그리고 알렉스 콕스 감독이 영화에 담은 이 〈마이 웨이〉 장면이야말로 가장 의미심장한 뮤직비디오 클립이라고 생각한다.

그런데 펑크가 "다 죽어!"라고 외친다고 해서 사람들이, 세상이 정말로 죽지는 않는다. 결국 펑크는 장렬하게 전사한다. 그런데, 용감하고 양아치스러운 펑크 한편으로는 다소 명민한 펑크도 있었다. "우리의 문제의식은 정당하다"라고 외치면서, 섹스 피스톨스처럼 자해하지 말고 차분하게 좀더 지적으로 의사소통해보자 하는 그룹이 있었다. 그게 바로 진정한 의미에서 펑크를 제대로 계승한 클래시The Clash[80]다. 자본주의 제국이 봉착한 수많은 모순을 하나씩 차분히 꺼내서 펑크 스

[80] 영국의 펑크록밴드. 1976년 보컬 조 스트러머, 기타 믹 존스, 드럼 테리 차임즈, 베이스 폴 시모넌으로 결성되었다. 1집 발매 후 니키 히든으로 드러머가 교체되었다. 섹스 피스톨스로부터 직접적 영향을 받았고 저항적인 가사와 과격한 사운드로 펑크 씬의 토대를 다졌다. 레게, 스카, 덥, 랩, 댄스, 로커빌리의 요소를 도입해 펑크록의 음악적 저변을 확장시켰다.

타일 노래로 아주 잘 만들었다. 펑크의 문제 제기를 섹스 피스톨스처럼 완전 연소시키지 않고 지속적인 커뮤니케이션 체제를 통해 1980년대까지 이어감으로써 1980년대의 비주류 진영에 저수지 역할을 하게 된다. 그런 점에서 개인적으로는 클래시를 좋아한다. 섹스 피스톨스는 그저 끔찍하고 거대한 일종의 퍼포먼스였다.

캠퍼스 차트의 영웅, U2와 R.E.M.

마이클 잭슨, 마돈나, 프린스 같은 인물에 의해 빌보드 차트가 비대한 시장이 되어갈 때, 드디어 1980년대 얼터너티브의 원조 U2와 R.E.M.이 등장한다. 사실 U2는 펑크라든지, 나중에 너바나Nirvana나 펄잼Pearl Jam류의 얼터너티브와 연결시키기에도 음악적으로는 꽤 거리가 있는 밴드다. 하지만 어떤 매체나 이론가도 U2나 R.E.M.을 '얼터너티브의 원조'라고 말하기를 꺼리지 않는다. 이유가 뭘까?

빌보드 차트가 주류를 대변하는 상업 차트의 핵심이라면, 언더그라운드 차트라고 할 수 있는 것도 1980년대에 생긴다. 미국의 음악 격주간지『롤링 스톤』Rolling Stone이 주도했던 캠퍼스 차트다. 캠퍼스차트는 글자 그대로 미국 대학가 음반 가게의 판매 차트다. 상대적으로 때가 덜 묻고 우리 사회나 지구촌, 세계의 미래에 대해 진지한 관심이 있는 자들은 어떤 음악을 듣는지 궁금하다는 것이다. 여기서『롤링 스톤』특유의 좌파적 엘리트주의가 묻어나온다. 그래서『빌보드』지에 대항해 파격적인 차트를 제안한 게 바로 '캠퍼스 차트'다. 놀랍게도 캠퍼스 차트 1위는 마이클 잭슨이 아니었다. 1980년대 신자유주의의 암운이 밀려올 때 미국 대학생들이 좋아했던 음악은 그럼 뭐였을까? 바로 U2와 R.E.M.이었다.

이들은 MTV나 주류사회에서는 주목하지 않았던 밴드들이다. 물론 U2는 나중에 그래미상을 스물두 번이나 받는다. 모두의 존경을 받는 세계 최고의 록밴드가 됐다. 하지만 1980년대 초만 하더라도 이들은 대학가의 청년 지식인들에게나 인정받는 '아일랜드 촌놈들'에 불과했다.

아일랜드 출신 U2와 미국 출신 R.E.M.은 여러모로 공통점이 있다. 첫째, 쿼텟Quartet. 결성 때부터 지금까지 멤버 교체를 하지 않은 채 네 명의 완벽한 팀워크를 유지해온 밴드들이다. 다만 U2는 보컬 보

노Bono와 기타리스트 에지The Edge 두 명이 중심이고 나머지 둘이 팀원이라면, R.E.M.은 아예 네 명이 한 몸이다. 보컬과 기타가 각각 정해져 있기는 한데, 이 네 명이 다 같이 모여서 곡을 만든다는 게 재미있다.

아무리 밴드라 해도 사람집단이다 보니 잘하는 놈이 있고 리더가 있고 더 인기 있는 놈이 있기 마련이다. 이래서 결국 수익 배분 문제로 싸우게 되고, 나중에 헤어질 때는 음악성의 차이로 헤어진다고 말들 한다. 하지만 알고 보면 음악성 차이는 무슨, "내가 더 인기 있는데 더 갖고 가야지" 이러다가, "누가 내 앰프 위에 커피 올려놨어?" 하다가, 뭐 이런 사소한 충돌이 쌓이다 보면 언젠가 밴드는 깨진다.

그런데 R.E.M.은 달랐다. 출신 지역조차 피터 벅과 마이크 밀스는 캘리포니아, 빌 베리는 미네소타, 마이클 스타이프는 조지아로 다양했지만 모든 걸 함께하고 균등하게 나눴다. 저작권도 한 명이 가지지 않는다. 언제나 앨범에는 "All songs by Berry, Buck, Mills and Stipe" 식으로 표기한다. 당연히 돈도 똑같이 나눈다. 건강상의 이유로 드러머 빌 베리가 탈퇴하는 1997년까지 그들은 완벽한 팀워크를 유지했다. 사소하고 속물적인 이유로 밴드의 위대한 가치를 훼손하지 않았다는 점에서 U2와 R.E.M.은 존경받는다.

둘째, 멤버 전원이 뛰어난 재능을 갖고 있음에도 불구하고 MTV와 CD의 등장에 따른 거품으로 가득한 메이저 음반시장의 마케팅 논리에 구금되지 않았다는 점이다. "우리는 진짜로 우리 음악을 좋아해주는 사람들을 한명 한명 만나는 것으로 시작하겠다" 하는 자세로 대학가 앞의 조그만 클럽 등을 돌며 라이브 공연으로 팬을 만들어갔다. 피와 땀의 연대를 만든 것이다. 가혹한 조건 아래서, 자기들의 음악을 진실로 나눌 수 있는 사람들을 바탕으로 전국적 스타로 부상했다.

셋째, U2의 〈선데이 블러디 선데이〉Sunday Bloody Sunday[81]는 똑같은 제목의 노래를 이전에 비틀스의 존 레논이 영국인에 의한 아일랜드인 학살 사건, 일명 '피의 일요일'[82] 사건을 소재로 만든 바 있다. 영국인 존 레논의 노래 제목을 그대로 가져다 U2도 곡을 만들었다. U2는

[81] http://www.youtube.com/watch?v=JFM7Ty1EEvs에서 감상할 수 있다.

[82] 1972년 1월 30일 영국군이 북아일랜드 데리에서 시위 중이던 비무장 시민에게 발포하여 열네 명

종교적 색채가 강한 밴드다. 그들의 음악에 흐르는 기조는 종교적 신실함, 정의, 옳은 것에 대한 확고한 믿음 등으로 팝음악계의 수도사 같다. 에지 특유의 딜레이 연주, 'U2 사운드'라고도 지칭되는 특유의 사운드는 아일랜드 가톨릭교회에서 미사를 올릴 때 나오는 울림이 자연스럽게 반영돼 나온 결과라고 생각한다. 실제로 종교적인 내용을 많이 다뤘다. 비록 펑크의 저항정신을 이어받은 데가 있으나 "다 썼어!"라고 외치던 그들과는 다르게, U2와 R.E.M.은 진귀한 것, 절대로 잃어선 안 되는 정의가 존재한다고 믿었다. 그리고 자신들은 그것을 끝까지 사람들과 나누고 전파할 의무를 갖는다며 '진정성'의 수호자가 되고자 했다.

어떤 면에서 U2는 브루스 스프링스틴Bruce Springsteen(1949~)과 같은 입장을 취했다. 1950~1960년대 미국의 록이 아무리 청춘의 폭발적 저항을 노래했다 해도, 노동자 계급의 관점에서 말하지는 않았다. 그런데 1970년대에 바로 그 노동자 계급의 눈높이에서, 그들이 안고 있는 현실의 고통을 직설적으로 이야기하는 로커가 등장했다. 나중에 '보스'Boss라는 별명으로 불리게 되는 브루스 스프링스틴이다. 주류의 스프링스틴이 처음으로 노동자 계급의 관점에 섰다. 뉴저지 출신의 그는 무대에서도 늘 노동자 계급의 패션(흰색 면티와 청바지)을 즐겨 입었고, 비록 드넓은 스타디움에 10만 명 관중을 꽉 채우고 떼돈을 벌면서도 그 자신은 "나는 노동자 계급의 시선으로 세상을 볼 것이다. 난 노동자를 위해 노래한다"라고 생각했다. 1975년 출세작《본 투 런》Born To Run이 발표되기 직전, 그의 공연을 본 록 비평가 존 랜도Jon Landau(1960~)가 "나는 오늘 로큰롤의 미래를 보았다. 그 이름은 브루스 스프링스틴이다"라는 유명한 말을 남기며 그의 매니저를 자청한 일은 유명하다. U2도 그런 입장이었다. U2의 세계관은 브루스 스프링

이 죽고 열세 명이 다쳤다. 사건 발생 후 10주가 지나 영국 정부는 "무장한 군중이 섞여 있었고 가택 수색으로 무기와 폭발물을 발견했다"라는 조작된 보고서를 발표하며 사건을 은폐하고 정당화했다. 영국 정부는 1998년 재조사를 시작해 2010년에 이르러 비무장 시민에 대한 무차별 학살임을 정부가 인정하고 공식 사과를 했다.

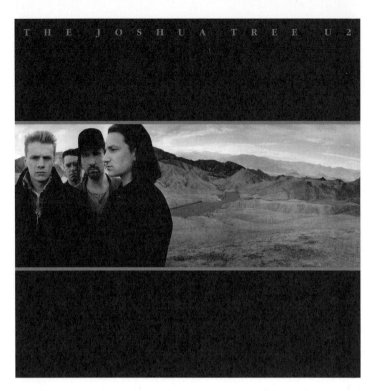

아일랜드 최고의 수출상품. 로큰롤이 켈트족의 신비로운 품에 안기면 이토록
숭고한 투쟁으로 승화한다.

The Joshua Tree
U2, Island, 1987.

스틴의 연장선상에서 더 깊고 넓은 철학적 사색으로 나아간다.

U2는 1987년에 자신들의 최고 걸작이자 1980년대를 대표하는 최고 음반으로 여겨지는 《더 조슈아 트리》The Joshua Tree라는 위대한 앨범을 발표한다. 이 앨범은 정말이지 단 한 곡도 버릴 곡이 없다. 그리고 이들이 1970년대부터 이어온 종교적 경건함, 불의에 대한 참을 수 없는 혐오, 정의에 대한 신뢰 등 그 모든 철학이 음악적으로 가장 완벽하게 담겼다. 가사도 쉬운 영어로 쓰여 있어, 전곡을 가사와 같이 차근차근 살펴보면 마이클 잭슨과 마돈나가 폭발하고 있던 1980년대에 이렇게 고요한 사람들이 최후의 정의와 진실을 충직하게 수호하고 있었구나 하면서 왠지 숭고한 기분을 맛보게 된다.

그리하여 U2와 R.E.M.은 록의 순정주의자들, 고전적인 순정주의자들이 가장 계승해야 할 두 이름으로 남게 된다. 특히 《더 조슈아 트리》의 1번 트랙 〈웨어 더 스트리츠 해브 노 네임〉Where the Streets Have No Name이라는 곡에 주목해야 한다. 제목이 말하는 '이름 없는 거리'는 다름 아닌 미국이다. 미국에서 활동을 이어오면서 바라본 미국, 다시 말해 이 곡은 '미국'으로 상징되는 세계 자본주의에 대한 묵시록이다. 먼지구름과 황폐해져가는 사막, 거짓사랑으로 충만한 도시에서 인간은 무엇을 찾아야 할 것인가? 그것이 이 노래, 그리고 이 앨범의 주제다. 30여 년이 지났건만 지금 들어도 여전히 위대한 앨범이다.

얼터너티브가 빚진 음악들

펑크에서 시작된 저항과 전복의 정신은 1980년대의 칼리지록College rock을 거쳐 1980년대 후반에 새로운 카드를 꺼내든다. 우린 그것을 '얼터너티브' 혹은 '얼터너티브록'이라고 부르게 된다. 이 얼터너티브는 이전의 시대정신에 빚을 지고 있는데, 우선 펑크가 가진 비타협적 록음악의 원형질로 돌아갔다는 점에서, 펑크음악에 미학적으로 빚지고 있다.

둘째로, 환각적인 상태에서 초월의 세계를 꿈꾸고자 하는 히피 정신의 음악인 1960년대 사이키델릭Psychedelic에 한 30퍼센트쯤 빚지고 있다. 사이키psyche라는 말은 그리스어로 정신, 영혼이란 뜻이고, 델릭delic은 델로스에서 온 말이다. 직역하자면 '영혼을 본다' 이런 뜻일 텐

데, 과연 맨 정신으로 그게 보이겠는가? 그렇다면 이 말은 현실의 질서를 넘어서서 초월자적 관점에서 보겠다는 의미를 담고 있다 하겠다. 현실적인 소통의 출구가 모두 막혔으니 일종의 환각을 통해 좌절한 유토피아를 만들어내겠다, 혹은 그걸 스스로 건설하겠다, 이런 뜻이다. 그래서 다들 마약으로 가버리는 거다. 커트 코베인도 헤로인 중독으로 갔고, 지난 시간 수많은 재즈와 하드밥Hard Bop의 기수들이 마약으로 쓰러졌다. 자기들이 아무리 "검정은 아름다워"Black is beautiful라고 부르짖어봐야 현실은 "깜둥이새끼들 재수 없어. 냄새 나, 저리 가!"였다 그 현실과 자신들의 예술이 지향하는 이상주의 사이의 간극을 도저히 맨 정신으로 견딜 수 없으니까 약을 하고, 약이라는 게 하다 보면 자꾸 늘고, 늘다 보면 순간적으로 쇼크도 와서 저세상으로 가게 되는 거다.

셋째로 '얼터너티브'는 역시 하드록과 헤비메탈이 지닌 파괴적 충동, 강력한 에너지에 빚지고 있다. 결국 얼터너티브록은 어느 날 갑자기 하늘에서 뚝 떨어진 게 아니고 1960년대부터 1970년대까지 진행돼왔던 록의 역사에서 서로 등에 칼을 꽂으면서 진행해왔던 다양한 갈래에서 나온 요소로 이루어진 것이며, 그 계승의 연장선 위에 존재하면서 그 갈래들의 종합으로 이루어져 있다.

하드코어 씬을 살린 인디레이블

1980년대 중반부터 미국 전역에서는 이른바 하드코어 씬이라는 것이 만들어진다. 하드코어란 장르의 이름이 아니다. 극단적인 예술적 입장, 그리고 이에 따른 극단적 표현 방식으로 본질을 추구한다는 의미로, 일종의 성향이나 태도를 가리키는 말이다. 본질에만 지나치게 충실하면 기존 가치와의 결별을 선언한 자신들을 뺀 나머지는 모두 배신자들이며 자본주의의 유혹에 넘어간 쓰레기들이라는 인식을 갖기가 쉬워진다. 그런 자가당착적 논리에 함몰되면 다 망하거나 결국 자살하거나 둘 중 하나다.

그래서 이들이 미국 전역에 끼친 대중적 영향력은 사실상 전무했다. 나중에 커트 코베인의 활약 덕분에 이들이 조명되는 것이지, 시애틀 그런지Seattle Grunge 붐이 없었다면 이들은 영원히 묻혔을 것이다. 어쨌든 U2나 R.E.M.의 영향도 있고 해서 전국에 저마다 '정통'이라 자

처하는, 생각보다 많은 양아치 하드코어 씬이 셀 수 없이 깔린다. 그러나 메이저 레이블 사장들은 전부 얘들을 악마로 보니까 판을 내줄 리 만무하다. 그러다 보니 동네 옷가게 사장님 같은 사람들이 "500달러만 주면 판 한 장 만들어줄게" 하며 제작자로 나선다.

실제로 이렇게 만들어진 인디indie[83]레이블이 100만 장, 200만 장씩 팔리는 거대 레이블로 성장한 경우도 있다. 너바나의 첫 번째 앨범 《블레치》Bleach는 600달러로 만든 것이었다. 너바나는 초기에 많아 봐야 50명이면 끝나는 촌구석 클럽을 돌며 공연했다. 거기서 레드 제플린 혹은 U2라도 된 양, 무대 아래 10만 명이 운집해 있는 양 온갖 폼은 다 잡으면서, 자기가 지미 페이지Jimmy Page(1944~)인 줄 알고 날뛰는 〈스쿨 오브 락〉The School Of Rock[84]의 잭 블랙Jack Black(1969~)처럼 활동을 펼쳤다. 마약을 한 상태에서도 너바나를 알아보는 사람들이 생겼고, 앨범에 사인을 해달라는 팬들도 있었으나 너바나는 클럽에서 해고된다. 사실 이런 클럽이 그렇다. "넌 우리랑 음악성이 안 맞아" 하는 소리를 해대며 마구 해고하고, 또 개런티로 맥주 한 잔 서비스하고 끝나는 그런 곳이다.

그다음이 중요하다. 잡지 쪽은 이들에게 도통 관심이 없었다. 그럼 커트 코베인은 어떻게 알려지게 됐을까? 대체 누가 그들을 관심 있게 지켜봤을까? 사실 1991년에 전 세계에서 제일 많은 판을 팔고 난 뒤에도 너바나는 좌파지이자 하드코어인 『롤링 스톤』한테도 욕을 많이 먹었다.

『롤링 스톤』은 1967년 11월에 창간한 잡지로 나는 아직도 이 잡지를 무척 좋아하는데, 솔직히 다루는 내용은 좀 어렵다. 음악 잡지이면서 동시에 좌파 지식인 잡지다. 현재 전 세계 록음악 계열에서 가장 영향력 있는 잡지로 성장했다. 그런 『롤링 스톤』조차 록의 비판적 애티튜드는 높이 평가했지만, 펑크에 관한 한 처음엔 그 가치를 인정하지 않았다. 펑크가 폭발하고 나서 4년 뒤에나 자신들이 펑크를 무시한

[83] Indie는 'Independent'에서 유래한 말로 거대자본과 같은 상업적 시스템이나 정부의 영향을 받지 않는 형태의 창작물이나 행위를 가리킨다. 인디무비, 인디뮤직, 인디게임 등의 형태로 사용된다.

[84] 2003년에 개봉한 리처드 링클레이터 감독의 영화. 잭 블랙이 주연을 맡았다.

게 잘못됐음을 깨닫고는, 그때부터 슬금슬금 마치 언제 그랬느냐는 듯 "야, 새 앨범 죽이더라. 어디서 영감을 얻었냐?" 하며 취재를 시도한다. 그랬던 과거를 하드코어 씬을 하던 사람들은 다 알고 있었으며, 그래서 내심 이렇게 생각했다.

'이젠 사회적 영향력을 가진 잡지가 됐다 이거지? 여피 지식인을 상대로 요트 광고나 하는 쓰레기 잡지 주제에 어디 여기 와서 같은 편이라고!'

실제로 너바나가 대박이 나자 『롤링 스톤』이 인터뷰를 하러 갔다. 코베인은 자기 집에서 약에 취해 있었으며, 'CORPORATE MAGAZINES STILL SUCK'이라고 쓰인 티셔츠를 입고 있었다. "롤링스톤 역겨워!"라고 욕하는 티셔츠를 입고는 "들어오시지"라고 한 셈이다. 커트 코베인처럼 이미 세계적인 슈퍼스타가 된 인물이 거대권력이 되어버린 매체에 대한 증오심을 잃지 않았다면, 저 밑바닥 동네에서 더 열렬히 더 악을 쓰며 음악을 하던 친구들이야 두말할 나위가 없었을 터이다. 정작 저쪽에선 그들을 다뤄줄 마음이 없었을 텐데도, 자기들끼리는 이런 이야기를 나누고 있었을 거다.

"『롤링 스톤』이 취재 나와도 우린 절대 응하면 안 돼, 알았지?"

그런데 팬진fanzine이라는 것도 있었다. 요즘 식으로 말하자면, 한 다섯 명쯤 되는 팬들이 모여 PC에서 자기들끼리 "우리가 좋아하는 밴드의 베이시스트 생일이에요. 일주일 뒤에 정모해요" 이런 유의 이야기를 주고받다가 『롤링 스톤』 같은 매거진에 대항하는 차원에서 동인지를 만든 것인데, 슬슬 알려지면서 발간 부수가 점차 500부까지 늘어나게 된다.

이렇게 인디레이블과 클럽, 팬진을 바탕으로 한 하드코어 씬이 발달하게 되는데, 이쯤에서 놀라운 현대미술 작품을 하나 소개한다. 기거H.R.Giger(1940~2014)[85]라는 현대미술가의 작품이고, 제목은 '페니스 랜드스케이프'Penis Landscape다. '음경의 풍경'쯤으로 번역될 수 있겠다.

'CORPORATE MAGAZINES STILL SUCK'이라고 쓰인 티셔츠를 입은 커트 코베인

스위스의 화가이자 조각가이며 무대미술가, 시각디자이너,
미술감독이기까지 한 H.R. 기거는 '에일리언'의 아버지이기도
하다. 기거가 미술감독을 맡은 영화 〈에일리언〉은 그에게
아카데미 시각효과상 트로피를 안겼지만, 그가 만든
데드 케네디스의 앨범 포스터는 그를 법정에 서게 만들었다.

Frankenchrist
Dead Kennedys, Manifesto Records, 1985.　　《프랑켄크라이스트》 앨범에 수록된 포스터

하드코어 씬이 대중적 영향력이 별로 없었는데도 불구하고, 메이저 시스템이나 레이건 시대 주류의 눈에 이런 애들이 곱게 보일 리 없었다. '언제 한번 잡아줘야지' 하고 벼르고 있는데, 1985년에 어디서 한 번도 들어본 적 없는 하드코어 밴드가 앨범 속에 이 기괴의 작품을, 즉 남자의 성기를 그린 이 작품을 떡하니 넣은 것이다.[86] 지금이 기회다 싶었는지, 이들을 눈엣가시로 여기던 주의 검찰이 얼른 그들을 기소해버린다. 그리하여, 별것도 아닌 고작 앨범 포스터 하나를 갖고 3년 동안 법정 공방이 이어진다. 그러자 메이저 밴드인 U2까지 나서서 "이건 표현의 자유에 대한 심각한 도전"이라며 비난했고, 결국 그들은 무죄로 판명이 나서 승소했다. 그러나 재판이 이어지는 와중에 밴드는 해산한다. 바로 그게 '주류'가 노린 것이었다. 그들은 '승소'가 목적이 아니라, "우리는 너희를 괴롭힐 준비가 되어 있다"라는 경고를 보내는 게 목적이었다. 이것은 레이건 시대의 정치적 보수주의가 이들을 곱게 놓아두지 않았음을 보여주는 하나의 작은 예일 뿐이다.

목소리 없는 이들의 목소리, 시애틀 그런지

그러므로 제대로 바뀌려면 산발적 투쟁이 아닌, 혁명의 제1조인 양적 팽창이 이루어져야 한다. 이게 무슨 말인가? 뭔가 생산할 때 질이 어떻든지 간에 일단 양이 많아야 된다는 것이다. 양이 점점 불어나다 보면 드디어 질적 전환을 이룰 역사적 계기가 찾아온다. 뭔가 잘될 때까지 준비한답시고 일일이 따지다 시작도 못하는 게 지식인의 한계다. 그러니 되든 안 되든 어설프고 개판이어서 마음에 드는 수준이 아니더라도 일단 부딪쳐봐야 한다. 하드코어 씬 역시 마찬가지다. "『롤링 스톤』과는 절대 인터뷰하면 안 돼"라고 말하는 소박한 수준일지라도 이런 저항이 더 많아져야, 더 확산되어야 한다. 그러다 보면 어느 순간 기존의

[85] 스위스의 초현실주의 화가. 어릴 때 살바도르 달리와 장 콕토에 매료되었는데, 부모 역시 아들의 취향을 인정하고 응원해줬다. 취리히의 응용미술학교에서 건축과 산업디자인을 전공했다. 바이오메카노이드biomechanoid라는 합성어로 표현될 수 있는, 신체와 기계가 결합된 소재에 천착하는 작품세계를 보여준다. 기거의 첫 출판물인 『네크로노미콘』 Necronomicon에서 영감을 얻은 리들리 스콧 감독

의 요청으로 영화 〈에일리언〉 작업에 참여했다. 이후 데이비드 핀처의 〈에일리언 3〉와 〈스피시즈〉 여성형 외계인 제작 작업에 참여했고 유럽의 여러 밴드 및 뮤지션의 앨범 재킷을 만들었다.

[86] 하드코어 펑크밴드 데드 케네디스의 1985년 앨범 《프랑켄크라이스트》에 포스터로 수록되었다.

질서를 확 요약해버리는, 눈부신 질적 비약의 순간이 온다. 로또에 당첨되려면 일단 사야 할 것 아닌가. 사지도 않고 뭘 빈단 말인가. 하늘 입장에서 보면 그게 더 답답한 일이다. 그 순간적인 질적 비약이 시애틀에서 일어난다. 시애틀은 그렇게 '음악혁명의 도시'가 된다.

미국에서 시애틀은 독특한 도시다. 보잉 사The Boeing Company[87]가 있고, 마이크로소프트 사Microsoft Corporation가 있다. 화이트칼라의 도시, 미국의 대도시 중에서는 평균 소득수준과 백인 비율이 아주 높은 도시다. 그런데 1960년대 미국 록음악의 이단아인 흑인 기타리스트 지미 헨드릭스Jimi Hendrix(1942~1970)[88]가 시애틀 태생이라는 게 참 재미있다. 그는 약쟁이 양아치들이 우르르 몰려다니는 빈곤한 동네에서 자랐다. 바로 이 동네에서 시애틀 그런지Seattle Grunge 빅4[89]가 나온다. '그런지'는 별뜻이 없다. 그 말 그대로 '그런그런그런' 하고 기타가 지저분하게 웅얼거리는 듯한 소리, 아름답다고는 할 수 없는, 어쩌면 소음에 가까운 그런 상태를 표현한 단어다.

3인조 밴드 너바나도 시애틀 그런지 출신이다. 1994년에 권총 자살을 하는 너바나의 리더 커트 코베인은 얼터너티브 제너레이션의 대표성을 지닌 인물이다. 일단 미국을 지탱해왔던 권위 있는 부권이라는 것이 이 친구의 가계에는 없다. 커트 코베인에게 '아버지'란 자신을 구타하고 학대한 사람이었으며, 결국 여덟 살 때는 자기와 엄마를 버리고 간 '나쁜 새끼'였을 뿐이다. 학창 시절의 커트 코베인은 큰 사고를

[87] 윌리엄 E. 보잉이 1916년 시애틀에서 창업해 1917년 '보잉 항공기회사'라는 지금의 회사명을 붙였다. 세계 최대의 항공기 제작사이자 방위산업체다. 현재 시카고에 본사를 두고 있으며 시애틀 근처 애버릿에 공장이 있다.

[88] 록과 블루스 역사상 가장 위대한 기타리스트 중 한 사람으로 꼽힌다. 1970년 27세의 젊은 나이에 사망했다. 사망 당시 수면 중 토사물에 의한 질식사로 발표되었으나, 바비튜레이트 과다복용 또는 살해 등 사망 사유는 아직까지 명확히 밝혀지지 않았다. '불멸의 고전'으로 여겨지는 그의 곡들은 여전히 많은 기타리스트에게 큰 영감을 주고 있다. 1967년 기타 연주의 판도를 바꾸어버린 기념비적 역작 《아 유 익스퍼리언스드》를 발표하며 데뷔했다. 그가 데뷔할 당시

만 해도 재즈가 지배적이었던 미국에서는 너무 크고 시끄러운 소리로 인식돼 별 관심을 받지 못했으나, 영국으로 건너가면서 큰 주목을 받기 시작한다. 영국에서 활동하고 있던 동시대의 위대한 기타리스트 제프 벡, 에릭 클랩튼도 지미 핸드릭스의 연주를 듣고 충격을 받았다고 전한다. 이로 기타 치기, 목 뒤로 연주하기 등의 퍼포먼스는 당시에는 파격이었다. 지미 헨드릭스 본인 입장에서는 그런 퍼포먼스조차 순수한 노랫말과 섬세한 표현을 위한 것이었다고 한다. 실험적이고 선구적인 연주법을 창안하고 자신이 만족할 만한 소리를 얻기 위해 각종 장비를 창의적으로 활용한 기타리스트였다.

[89] 너바나, 펄 잼, 사운드가든, 앨리스 인 체인스.

"… 내 삶은 꽤 괜찮았다. 고마운 일이다.
비록 일곱 살 이후로 모든 인간에게 증오하는 마음을 품게 되었지만,
그것은 단지 그들이 너무 쉽게 고독해지고, 너무 쉽게 타인과 공감하기 때문이다.
나는 공감이라는 것을 누군가를 사랑한다는 그 느낌 속에서만 찾을 수 있다고
생각하기 때문이다.
… 나는 굉장히 변덕스럽고, 비현실적인 망상에 자주 잠기는 사람이다!
이제 내게 더는 열정이 남아 있지 않다.
기억해다오.
희미하게 사라져가는 생애보다 한순간 타올라버리는 삶이 더 낫다는 것을."

— 커트 코베인의 유서 중에서

Nevermind
Nirvana, Geffen, 1991.

치는 건 아니면서 어정쩡하게 삐딱한, 살짝 이상하지만 늘 문제는 있
는 그런 학생이었고, 제대로 졸업 못할 놈 정도로 주위에 비쳐졌던 것
같다. 실제로 고등학교도 제대로 못 마친다.

1980년대 미국은 레이거노믹스의 부작용으로 양극화가 심화돼
중산층이던 백인마저 점점 더 하층계급으로 몰락해 미국을 이끌어왔
던 전통적 가족 시스템이 붕괴하고 결혼한 가정의 65퍼센트가 이혼
하는 등 심각한 '가정 파괴' 현상이 일어난다. 대다수 아이들이 부권
의 상실 혹은 부권에 대한 증오 속에서 자라나게 된다. 1950년대의 십
대가 모든 분노를 밖으로 터뜨리는 전형적인 모습을 보인 세대라면,
1980년대의 십 대는 억압과 분노를 밖으로 표출하는 것조차 거세당해
내면의 질서가 붕괴하고 극심한 내적 혼란에 처해야 했던 세대다. 그
런 세대를 상징하는 인물이 바로 커트 코베인이다.

너바나의 뮤직비디오 〈스멜스 라이크 틴 스피릿〉Smells like teen
Spirit[90]을 보면 무슨 생각이 드는가? 엘비스 프레슬리부터 펑크까지
죽 내려왔던 전통의 록에는, 자기들끼리 치고받고 싸우더라도 끝없이
전해 내려온 공통적 가치가 있었다. 마초주의machoism. 남자라면 마땅
히 지녀야 할 야생성wildness 혹은 야만성 같은 것, 그것을 두고 외려 폼
나는 거라고 생각했다. "나 로커야. 나 거칠어." 자기들끼리 치고 싸우
며 서로의 등에 칼을 꽂고 뭘 해도 이것만은 한결같이 유지되어왔다.
그런데 커트 코베인에 이르면 그 이전 로커들에게서 발산되던 '마초
적 파괴주의'가 보이지 않는다. 심지어 '샤이'shy하다. "저 좀 아파요."

하지만 그의 상처에 전혀 관심이 없는 부류, 전형적인 캘리포니아
마초도 여전히 건재했다. 근육주의의 상징 건스앤로지스Guns N' Roses[91]
의 액슬 로즈Axl Rose와 커트 코베인의 불화는 세간에 유명하다. 커트
코베인의 부인인 홀Hole의 리더 커트니 러브Courtney M. Harrison가 한 시

[90] http://www.youtube.com/watch?v=
hTWKbfoikeg에서 감상할 수 있다.

[91] 미국의 하드록밴드. 1985년 결성하여 소규모
공연을 하다 1986년 자비로 《라이브! 라이브 어 수이
사이드》를 발매하여 입소문만으로 4주 만에 1만 장
이상을 판매한다. 1987년 게펜 레코드 사와 정식으
로 계약하고 건스앤로지스 최고의 앨범 《아페티트 포

디스트럭션》을 발매, 147주간 빌보드 차트에 머물렀
고 미국에서만 1,800만 장 이상이 팔렸다. 1991년
발매한 앨범 《유즈 유어 일루션》으로 폭발적 인기를
누렸으며 1993년 스튜디오 앨범 《더 스파게티 인시
던트?》를 마지막으로 액슬 로즈를 제외한 오리지널
멤버들이 해고되거나 탈퇴했다. 이후 액슬 로즈는 새
로운 멤버들과 함께 밴드를 재구성해 현재까지 활동
을 이어오고 있다.

상식장에서 액슬 로즈와 서로 욕을 퍼부으며 싸웠다는 일화가 있는데, 이런 사건을 예로 들지 않더라도 커트 코베인과 액슬 로즈는 음악적 견해와 가치관의 차이로 인해 도저히 가까워질 수 없는 관계였다.

커트 코베인은 굉장히 독특한 캐릭터다. 〈스멜스 라이크 틴 스피릿〉 같은 뮤직비디오에도 정처를 잃어버린, 어디로 가야 할지에 대한 아무런 목표의식이 없는 이상한 허무함이 있다. 펑크 애들은 아무리 양아치처럼 굴어도 "내 눈앞에 보이는 건 전부 다 썩었어"라고 당당하게 부르짖었다. "다 썩었다고 외쳤으니 물론 나도 썩은 것이 돼야겠지. 그러니 사라져야지." 펑크가 이랬다면, 시애틀 그런지의 상징적 대표주자 커트 코베인은 그게 아니다.

"겉은 멀쩡해 보이지만 속은 다 썩었어."

외상外傷 없는 상처를 지닌 1980년대 후반과 1990년대 초반의 젊은이들은 커트 코베인의 이야기에 공감했다. 너바나의 음악과 커트 코베인의 퍼스낼리티personality가 역설적으로 그들 사이에서 공감을 자아냈고 이것이 새로운 흐름을 만들어낸다. 이를 두고 나온 말이 '목소리 없는 세대의 목소리'Voice of voiceless generation라는 표현이다. 너바나와 커트 코베인은 그 허무한 젊은이들을 대변하는 목소리가 된 것이다.

그런데 똑같은 시애틀 그런지인 펄 잼Pearl Jam[92]은 또 너무나 건강하다. 실제로 커트 코베인은 펄 잼의 리드보컬 에디 베더Eddie Vedder를 특히 못마땅해했다. 그들이 시애틀록으로 분류되는 것을 기분 나빠했다. 왜냐하면 펄 잼은 U2랑 비슷했기 때문에. 펄 잼은 꼭 U2처럼 아직도 해야 할 착한 일이 많다고 생각하는 친구들이었다. 그래서 펄 잼은

[92] 미국의 록밴드. 1990년 시애틀에서 결성되어 공연을 지속하다 1992년 데뷔앨범 〈텐〉Ten을 발표한 이후 '너바나'와 함께 그런지 열풍을 주도했다. 사회의 부조리에 대해 비판적 시각을 내보이는 노래를 만들어 불렀는데, 작사는 주로 보컬인 에디 베더가 했다. 결성 이후 여러 번의 드러머 교체 끝에 1998년 맷 캐머런을 영입, 현재까지 꾸준히 활동하고 있다. 맷 캐머런이 드럼, 마이크 맥크레디가 기타, 제프 아멘트가 베이스, 에디 베더가 보컬, 스톤 고사드가 기타를 맡고 있다.

미국의 각종 공연 티켓을 판매하는 티켓마스터Ticketmaster와 아주 오랫동안 소송을 벌였다. 뮤지션의 권리를 빼앗길 수 없다면서……."아무리 세상이 바뀌지 않는다 해도 우리가 할 수 있는 일은 해야 해." 이런 착한 애들을 보는 커트 코베인의 시선은 어땠을까?

"뭘 저런 걸 갖고 정의로운 척 목숨을 거냐, 아… 역겨워."

너바나와는 음악적 성격이 너무나도 다른 펄 잼 같은 밴드가 있었는가 하면, 얼터너티브의 많은 유전자 중 하나인 메탈, 하드록 사운드를 기반으로 한 앨리스 인 체인스Alice In Chains, 사운드가든Soundgarden 같은 밴드가 시애틀에 다양하게 포진해 있었다. 즉 시애틀 그런지라고 해서 똑같은 음악적 표정을 가진 게 아니었다는 이야기다. 다양한 목소리로 만들어졌기 때문에 하나의 음악적 장르로 이야기할 수 없는 것이고, 그렇기 때문에 오히려 시애틀 그런지, 나아가 얼터너티브라는 것은 한 가지 음악적 형태로 특정지을 수 없다는 점에서, 그 이전의 조류와는 달리 탄력적 생명력을 얻을 수 있었다.

동아기획, 한국 언더그라운드의 기폭제

1980년대 한국 대중음악계에서 조용필은 '주류'로서 가장 강력한 광휘를 발휘하고 있었다. 그리고 놀랍게도 1980년대 중반에 이르면, 한국에서는 1945년 조선음악가동맹 이후로 사라진 '비주류' 음악문화의 참호가 본격적으로 구축되기 시작한다. 분단 이후부터 1980년대 중반까지 한국의 대중문화사에서는 전혀 발견되지 않았던 현상이다. 이 '비주류' 문화는 크게 세 가지로 나눌 수 있고, 좀더 세분하면 마치 시애틀 그런지처럼 네 가지 정도의 다양한 표정을 갖고 있었다. 이런 일군의 흐름을 당시 우리 언론은 '언더그라운드'라고 불렀다.

1980년대 한국 언더그라운드의 첫 번째 진영은, 내가 만든 말로 '뮤지션십musicianship' 진영이다. 일종의 '음악가주의'랄까. 서구 미국이나 유럽에서는 이미 1960년대 이전에 불었던 바람인데 한국으로 유입되지는 않았었다. 그즈음 가수들은 조용필과는 다른 길을 생각하기 시작했다. '조용필 다 좋은데, 그래봤자 지구레코드라는 거대한 음반

산업이 만든 메이저 시스템 안에서 움직이는 스타 아냐? KBS나 MBC 같은 지상파 방송 권력으로 지탱되는 가수 아냐? 나는 오직 나의 음악만 가지고 대중과 만나겠다.' 그들이 쓴 방법은 앨범과 콘서트 딱 두 가지였다. 이 두 가지만 가지고 대중에게 자신의 음악을 들려주고 예술가로서 존재증명을 하겠다는 일군의 그룹이 나타난다.

그러자 이런 가수들 사이에서 일종의 '대장' 프로듀서가 생겨난다. 옷가게를 하며 펑크 뮤지션을 부추기고 키웠던 말콤 맥라렌 같은 사람이 있었던 거다. 동아기획의 수장 김영이 그런 인물이었다. 옥천 출신의 김영은 집안이 몹시 가난해 중학교를 졸업하면 바로 농사에 뛰어들어야 할 형편이었다. 하지만 아버지의 그런 바람과는 달리 머리가 좋았다. 중학교를 졸업할 무렵 학교 교장이 안타까운 마음에 고등학교를 자신이 보내주겠다고 하자 대전고등학교에 지원했는데 덜컥 붙어버렸다. 그래서 가출해 그 고등학교를 다녔다. 그때는 고등학교만 졸업해도 된다고 생각했는데, 김영은 결국 대학까지 갔다. 대학 다니던 1960년대 말에 통기타를 배웠고, 통기타 붐이 터지기 직전 '김영기타학원'을 냈다. 배운 게 그것밖에 없어서였는데, 학원을 열자마자 마침 통기타 붐이 일면서 전국 여기저기에 지점까지 냈다. 내가 직접 들은 바로는 그 당시에는 날마다 돈을 가마니로 쓸어 담았다고 한다. 이 돈으로 광화문에 음반가게도 차렸다. 기타학원을 운영하다 보니 음악 하는 친구들, 가난한 무명 음악가들이 강사로 아르바이트를 하게 되기도 했다. 자연스레 많은 사람과 인맥을 쌓았다.

사실 그 이전, 즉 1970년대 말부터 1980년대 초까지 초기 언더그라운드 계열의 대부는 김영이 아니라 이장희李章熙(1947~)[93]였다. 대마초 파동 탓에 활동이 막히면서 주로 음지에서 프로듀서로서 작업을 많이 했는데, 김현식의 데뷔 앨범을 제작한 사람이 바로 이장희였다. 그

[93] 한국의 포크록 가수이자 음반 프로듀서. 1971년 DJ 이종환의 추천으로 데뷔해, 〈겨울 이야기〉, 〈나 그대에게 모두 드리리〉, 〈그건 너〉 등이 큰 인기를 얻었다. 1976년 대마초 파동으로 구속되었고 〈그건 너〉가 금지곡이 되면서 활동을 중단했다. 이후 사랑과 평화, 김완선 등의 앨범을 프로듀싱하기도 했다. 1989년 로스앤젤레스에 한인방송국 '라디오 코리아'를 설립해 2003년까지 사장으로 재임했다.

리고 1970년대 말 빈약한 한국의 록 씬rock scene을 밝힌 '사랑과 평화'의 데뷔 앨범, 나중에 들국화의 일원이 되는 최성원이 들국화 멤버가 되기 전인 1980년에 프로젝트 앨범 〈이영재, 이승희, 최성원〉에 참여해 솔로 가수로 데뷔했는데 그것도 이장희가 제작한 앨범이다.

이장희가 음지에서 제작 작업을 왕성하게 하다가 결국 부도가 나고 망했다. 돈 많은 김영이 친구 이장희한테 돈을 빌려줬는데 그 돈이 회수가 되지 않았다. 돈을 돌려받기는 글렀으니 차라리 자신이 하는 게 낫겠다 싶어 '제작사업'에 뛰어들었다. 그 당시만 해도 우리나라에서 음반사는 아무나 할 수 있는 일이 아니었다. 즉 '허가제'였다. 무슨 시설도 갖추어야 하고 이런저런 여건을 마련해야 하는 것이어서 결코 간단한 일이 아니었다. 그래서 김영은 '음반사'가 아니라 '기획사'라는 형태로 자그마하게 회사를 내고, 서라벌레코드 사가 이 음반에 대한 생산과 배급을 맡는 조건으로 출범했는데, 그게 동아기획이었다. 김영과 동아기획의 생각은 자기만의 음악세계를 철저히 구축한 사람들만 상대한다는 것이었다. 앨범 들고 방송국 기웃거리면서 "피디님 제발 한 번만 들어봐주세요"라고 빌어야 하는 비굴한 음악은 하지 않겠다는 마음가짐이었다.

시대는 이미 변하고 있었다. 조용필로 인해 음악시장으로 유입된 젊은 대중은 이제 한국 대중음악의 콘텐츠로도 충분히 만족감을 느낄 수 있게 되었다. 한국말로 되어 있어 더 깊은 커뮤니케이션이 가능하기도 했다. 서서히 "조용필 말고 다른 거 없나?" 하는 요구가 시장에서 생겨나기 시작했다.

1980년대 한국 언더그라운드 최초의 중요한 조류인 동아기획 군단으로 상징되는 뮤지션십은 바로 그러한 물적 토대 위에서 폭발할 수 있었다. 계속 조용필 노래만 들을 수도 없고, 다른 주류 가수들은 영 성에 안 찼다. 전영록과 소방차[94]로는 만족할 수가 없다. 이선희(1964~)[95]도 미모가 아닌 노래 실력으로 성공할 수 있다는 걸 보여줬지만, 그게

[94] 한국의 3인조 댄스팝그룹. 김태형, 정원관, 이상원으로 구성되었다. 한국 최초의 아이돌 보이밴드로서, 현재의 아이돌 그룹의 원형으로 인식되고 있다. 1987년 〈그녀에게 전해주오〉로 데뷔했다.

[95] 1984년 제5회 강변가요제에 같은 과 선배 임성균과 '4막 5장'이란 이름의 팀으로 출전해 〈J에게〉로 대상을 수상하며 데뷔했다. 〈J에게〉 한 곡으로 그 해 MBC 10대가수가요제 신인상, 최고인기가요상,

다다. 그저 노래만 잘하는 옛날 스타들의 연장선에 있을 뿐 더 새로운 어떤 것, 즉 뮤지션에게 요구하고 싶은 그 조건으로 보자면 부족했다. 젊은이들이 그런 목마름을 느끼고 있을 때 동아기획이 출범한 것이다. 그 이전까지는 그냥 문제아였던, 어디 가서 굽실거리고 하는 걸 싫어해 판을 낼 기회마저 잡지 못하던 전인권 같은 사람들이 동아기획과 만나게 된 것이다.

전인권이 '앨범 작업'이라는 것에 처음 참여한 때가 1978년이다. 《따로 또 같이》데뷔 앨범에 보면 전인권이 한 귀퉁이에 있다. 그런데 이 사람은 기존 음반사가 만들어놓은 질서에서는 도저히 버틸 수가 없는 사람이다. 한마디로 '개념이 없는' 사람이다. 내가 알기로 전인권은 요즘도 '현금자동입출금기'ATM에 카드를 집어넣으면 돈이 나오는 걸 신기해하는 사람이다.

"이 기계는 뭘 믿고 나한테 돈을 주는 거야?"

그걸 설명하느라 내가 애를 많이 먹었다. "형한테 그냥 주는 게 아니고 원래 형 돈이야." 아무리 그렇게 말해도 전인권한테 '자기 돈'은 자기 주머니에 현찰로 있는 그것이다. 2000년경 전인권과 계약을 해야 할 일이 있었는데, 그때도 전인권은 전부 현찰로 달라고 해서 내가 많이 힘들었다. 우린 법적 근거를 남겨야 하므로 계좌번호를 달라고 하니 전인권이 그런다. "그게 뭔데?" 은행 계좌라는 걸 아예 갖고 있지 않아서 딸 통장의 계좌번호를 받아서 그리로 보낸 적이 있다. 이런 사람이 이 험한 세상에서 비즈니스를 하고 제대로 판을 내고 하는 걸 기대할 수 있을까? 불가능한 일이다.

1979년과 1980년대에도 힛트레코드사에서 전혀 팔리지도 않은 아주 부실한 독집 앨범을 냈다(사실 두 앨범의 내용은 거의 같다). 자기 하고 싶은 대로 할 수도 없었고 가까스로 녹음을 완료하기는 했는

10대가수상을 휩쓸었다. 데뷔 이후 30여 년이 넘는 시간 동안 변하지 않는 맑은 목소리와 압도적 성량, 뛰어난 가창력을 유지하며 꾸준한 활동을 이어오고 있다. 〈아! 옛날이여〉, 〈알고 싶어요〉, 〈영〉, 〈나 항상 그대를〉, 〈한바탕 웃음으로〉, 〈인연〉 등 수많은 히트 곡을 냈다. 1991년 서울시의회 시의원에 민주자유당 소속으로 마포구에서 당선되어 시의원 활동을 하기도 했다. 2014년 15집 《세렌디피티》SERENDIPITY 를 발매했다.

데 거의 노이로제 상태가 된다. 그래서 자기 판이 나오지 못하게 몰래 그 회사로 들어가 불을 지를까 하는 생각까지 했다고 한다. 여건만 됐다면 정말로 방화를 했을 사람이긴 하다. 어찌 보면 '사회부적응자'다.

이런 사람이 있는가 하면 조동진 같은 사람도 있다. 뮤지션십 진영의 수장이라고 할 만한, 이 진영에 속한 사람이라면 누구나 "우리 형이야"라고 말하는 사람, 바로 조동진이다. 조동진은 장르를 넘어서 자기 세계를 소중히 여기는 사람으로서, 자기 예술을 하고 자신의 가치를 소중히 여겼던 뮤진션십 진영의 맏형이었다. 그리고 조동진 주변을 채운 일군의 그룹이 있는데 동생 조동익(1960~)[96], 조동익의 오랜 동반자인 장필순(1963~)[97], 한동준(1967~)[98] 등이다. 내가 한국 대중음악의 죽림칠현이라고 불렀던 조동진과 '낯선 사람들'의 고찬용, '시인과 촌장', 또 김현식이나 들국화 같은 사회부적응자들도 다 동아기획에서 판을 냈다. 어차피 방송으로 홍보할 거 아니니까 오로지 음반 자체의 완성도로 승부를 봐야 했고 그래서 동아기획은 앨범을 제작할 때도 많은 부분을 뮤지션 자율에 맡겼다.

이런 음반기획은 한국의 대중음악사에서 처음 있는 일이었고 정말 위대한 일이었으며 결과적으로 대성공을 거두었다. 대학생을 중심으로 한 젊은 대중은 이런 앨범의 가치를 귀신같이 알아봤다. 들국화가 TV에 나온 것도 아니고 『조선일보』에 기사가 실린 것도 아니었는데, 앨범이 나오자마자 6개월 만에 '거의' 밀리언셀러를 기록했다. 내가 '거의'라고 말할 수밖에 없는 것은 아무도 정확한 판매고를 모르기 때문이다. 20세기가 끝날 때까지 한국의 음반시장은 제대로 된 판매 집계가 이루어질 수 없는 불투명한 유통구조였다. 그래서 내가 김영 사장한테 직접 물어본 적이 있다. 들국화 1집이 솔직히 몇 장이나 팔렸

[96] 1984년 이병우와 프로젝트 그룹 '어떤 날'을 결성하고 1986년 《어떤 날 I》을, 1989년 《어떤 날 II》를 발표했다. 1992년 조원익과 음악공동체 '하나 음악'을 설립했다. 중간에 잠시 문을 닫기도 하고 휴지기를 갖기도 했지만 여전히 활동을 이어가고 있다.

[97] 1983년 창작음악 서클 '햇빛촌'에서 만난 김선희와 '소리두울'로 활동을 시작했다. 1989년 1집 앨범 《어느새》로 데뷔했다. 1997년 5집 《나의 외로움

이 널 부를 때》, 2002년 6집 《수니 6》SOONY 6 등을 발매해 완성도 높은 음반으로 평가를 받았다.

[98] 감미로운 목소리로 포크와 발라드 중심의 음악 세계를 펼쳐온 가수다. 1989년 밴드 '노래그림'의 멤버로 활동을 시작했다. 1991년 1집 앨범 《그대가 이 세상에 있는 것만으로》를 냈다. 〈사랑의 마음 가득히〉, 〈너를 사랑해〉, 〈사랑의 서약〉이 많은 사랑을 받았다.

냐고, 딴 데 가서는 절대 말 안 할 테니까 진실을 알려달라고. 한데 꽤 친해졌다고 생각했는데도 제대로 된 대답을 못 들었다. 단지 교묘한 대답만 들었다.

　"내가 80만 장 팔릴 때까지는 셌는데 그 뒤로는 정신이 없어서 못 셌다."

　이제 그분 말고는 아무도 모르는 일이 되고 말았다. 아무튼 어마어마하게 팔려나간 것은 사실이다. 그래서 나는 이 뮤지션도 놀랍지만, 주류의 조용필보다 더 많이 지속적으로 구매해준, 그 가치를 알아봐준 1980년대 세대가 더 놀랍기도 하다. 처음으로 한국에서 레이블 크레디트 구매 행위가 일어났다. 사람 이름은 처음 듣는다. 하지만 '아, 동아기획에서 나왔네!' 그러면 믿고 사는 것이다. 자기가 이미 죽 사서 들어본 것, 예컨대 들국화, 김현식, 시인과 촌장, 조동진이 다 좋았으니, 새로 나온 이 판의 주인공이 누군지는 몰라도 당연히 좋으리라는 믿음을 갖게 되는 거다. 장필순이 동아기획에서 데뷔앨범을 냈을 때 비록 '소리두울'이라는 여성 듀엣 출신이긴 했어도 그녀를 아는 사람은 거의 없었다. 그냥 음악하는 사람들끼리만 코러스 잘하는 사람 정도로 통했다. 그런데 동아기획에서 나온 그 앨범이 단숨에 10만 장이 팔렸다. 왜? 동아기획에서 나온 거니까.

　이렇게 해서 동아기획은 상승 신화를 쓰게 된다. 1985년부터 시작해 김현식의 유작 앨범《내 사랑 내 곁에》가 나오는 1991년까지 동아기획은 7년 연속 한국 음반 매출 1위를 기록한다. 최고로 많이 팔렸을 때는 2위부터 10위를 합친 것보다 1위 판매고가 더 많았을 정도였다. 하지만 결국 서태지의 등장으로 그들의 아성도 무너지고 만다. 동아기획의 마지막 밀리언셀러는 1995년에 낸 이소라[99]의 앨범이었다. 이소라는 1집과 2집을 동아기획에서 냈다.

[99] 1991년 아카펠라 재즈 그룹 '낯선 사람들' 멤버로 음악활동을 시작했다. 1992년 김현철과 함께 부른 듀엣곡 〈그대 안의 블루〉가 크게 히트했다. 1995년 첫 앨범《이소라 Vol.1》은 100만 장이 넘는 판매고를 올렸다. 1집 때부터 늘 가사를 직접 썼

한국 대중음악사에서 1980년대는 보컬이 악보를 지배한 유일무이한 시대다.
김현식은 단 여섯 장의 정규 앨범을 통해 보컬의 모든 것을 보여주었다.
3집을 낸 1986년은 병마가 그를 덮치기 훨씬 전으로, 정점에 도달한 보컬의 폭과
깊이를 보여준다.

김현식 3집
김현식, 동아기획, 1986.

이들이 앞서 봤던 펑크나 얼터너티브처럼 기성질서에 대해서 "다 죽었어!"라고 부르짖지는 않았다. 전두환 시절에 그런 게 가능할 리가 없었다. 그러나 동아기획으로 상징되는, 그 이전 시대에는 절대 가져보지 못했던 음악가 정신, 음악가로서의 애티튜드를 갖고 있었다는 점, 그것을 처음 인정해주는 프로듀서를 만났다는 점, 그리고 실제로 앨범이 나오고 마케팅이 이루어지는 과정에서 기존 방식과는 전혀 다른, 음악 자체의 신뢰도로 대중들과 만났다는 점, 그리하여 이들에 의해 한국 대중음악의 위대한 전성시대가 사실상 완성되었다는 점이 중요하다. 주류인 지구레코드 사의 조용필과 동아기획의 수많은 언더그라운드 아티스트들에 의해 1980년대 한국 대중음악의 주류 - 비주류 동반 성공신화가 처음으로 만들어지게 된 것이다.

메탈밴드? '재주 있는 솔로'를 원할 뿐

두 번째 진영, 한국에도 사실 '생양아치'들이 있었다. 바로 고등학교 스쿨밴드로 대표되는 메탈 그룹들이다. 1980년대에 이르러 한국에서도 중산층이 기하급수적으로 성장한다. 대도시에 대단위 아파트 단지가 형성되면서 아파트 값이 끝없이 올랐다. 대한민국 역사상 돈을 제일 쉽게 벌 수 있었던 때가 그때였다. 그러다 보니 청소년들도 용돈이 많아졌지만, 마치 1950년대 중반의 미국사회처럼 억압도 굉장히 증가했고 살인적인 입시경쟁이 시작됐다. 그러다 보니 1950년대 중반 미국 백인 중산층 가정에서 로큰롤이라는 반동의 폭풍이 일었던 것처럼 한국에도, 특히 서울·인천·부산 같은 대도시에서, 입시경쟁과 사교육으로부터 스스로를 배제시킨 이른바 '날라리'들이 등장한다.

대도시의 청소년들은 자신에게 주어지는 가혹한 억압에 대한 반동으로 마초주의적이면서 모든 고뇌를 한 방에 날려버릴 수 있는 강력한 에너지를 지닌 음악을 원했다. 그것으로 유추하건대 어쩌면 실상 그 친구들의 내면은 누구보다 섬세하고 약했는지도 모른다. 자신의

다. 1996년부터 2001년까지 KBS 2TV 〈이소라의 프로포즈〉를 진행했고, 2001년부터 2006년 4월까지 MBC FM4U 〈이소라의 음악도시〉, 2008년부터 2009년까지 MBC FM4U 〈오후의 발견〉을 진행

했다. 〈난 행복해〉, 〈기억해줘〉, 〈처음 느낌 그대로〉, 〈제발〉, 〈바람이 분다〉, 〈겨울, 이별〉 등의 대표곡이 있다.

연약함을 은폐하려다 보니 과도한 제스처를 보이게 된 것이라고, 나는 판단한다. 1980년대 마초주의가 전 세계 젊은이들을 뒤흔든 후로, 이들 한국의 스쿨밴드가 선택했던 것은 LA메탈이었다.

대도시 고등학교마다 스쿨밴드가 생겨났고, 아무렇게나 하는 펑크와 달리 모름지기 '메탈'이라면 마초주의가 풍기는 압도적 무언가가 있어야 했다. 밤새도록 연습하면서 완벽함을 기하고, 강인하고 완전해 보이는 걸 통해 자기 권력을 증명하고자 하는 것, 그게 메탈이다. 한국 메탈계에 전해지는 명언이 있다.

"아무리 어려운 곡이라도 돌에 새기듯 연습하면 결국 연주해낼 수 있다!"

속주 기타로 유명했던 안회태의 말이다. 돌에 음을 하나씩 새기듯 연습하는 사람들이 늘어나면서, 1980년대 중후반 급작스레 메탈 붐이 일고, 여기에 한국 록음악의 아버지인 신중현이 이태원에 '락월드'라는 일종의 메탈 공연장을 열면서 다들 한국 록음악의 아버지 품으로 와르르 달려든다.

신중현의 아들들도 다들 기타리스트였다(막내 석철은 드러머지만 가끔 기타를 잡기도 한다). 신중현의 아들 신대철이 시나위라는 록그룹을 만들었는데 초대 보컬리스트가 임재범, 두 번째 보컬리스트가 김종서, 마지막 앨범을 낼 때는 베이시스트가 서태지였다. 시나위를 시작으로 자기들끼리 '한국 메탈의 4인방'이라고 말하는 구도가 형성된다. 이승철과 김태원이 중심이 됐던 불광동을 거점으로 활동한 '부활', 그리고 아직도 그 정체성을 정확히 파악하기 어려운 유현상과 장신의 기타리스트 김도균이 함께한 '백두산', 지금 이 순간에도 '로큰롤 네버다이'를 외치며 끊임없이 활동 중인 주상균이 리더인 '블랙홀', '블랙신드롬'······ 이런 밴드들이 쏟아져 나왔다.

물론 주류 시장에서는 아무도 그들에게 관심이 없었다. 하지만 이들은 로큰롤은 영원하다Long live rock'n'roll고 외치며 열심이었다. 로큰롤은 '영원'한지 몰라도, 슬프지만 그들의 수명은 영원하지 못했다. 왜냐하면 한국은 이런 로큰롤 키드가 성장할 수 있는 조건으로 따지면 최

이 앨범으로 공식적으로 등장한 임재범. 그는 한반도에 처음으로 출현한
헤비메탈 프런트맨의 페르소나였다. 그러나 그에게 지속가능한 성장이란 단어는
존재하지 않았다.

시나위 1집
시나위, 서라벌레코드, 1986.

악의 조건을 갖추고 있었기 때문이다. 우선, 남자는 모두 군입대를 해야 했다. 뭘 좀 할 만하면 군대를 가야 하는 것이다. 그래서 밴드가 지속적으로 팀플레이를 이어갈 수 있는 상황이 못 됐다. 그리고 한국의 음반사 시스템 자체가 그다지 밴드를 원하지 않았다. 이유는 간단하다. 신중현이 그 예를 이미 보여줬다. 최고의 프로듀서 시절에도 신중현이 한 밴드는 마지막의 '신중현과 엽전들'[100] 빼고는 모두 실패했다. 밴드는 한국에서 성공하기 어렵다는 게 메이저 음반사의 관점이었고, 거기에는 관리의 어려움도 한몫을 했다. 사실 그 시절의 음반사 사장들은 예외 없이 '재주 있는 솔로'를 좋아했다. 짜장면을 한 그릇만 시키면 되고 제작자가 24시간 관리하기도 용이해서다. 여럿이면 불안해서 잠이 안 온다. 누구 하나가 어디서 약을 하고 있는 건 아닐까, 어디가서 술 마시다가 다른 사람 머리를 깨부숴서 구치소에 가 있지는 않을까……. 이런 불안함을 감내하고 싶지 않으니 웬만하면 밴드랑은 계약을 안 하려고 한다. 그런데 밴드 출신은 많다. 잘생기고 인기 많은 보컬, 록밴드 출신 가운데서 솔로보컬만 쏙 뽑아간다. 이전 시대에도 유사한 사례는 많았다. 아무리 비밀결사 같은 결속력이 있더라도 성공하고 싶고 유명해지고 싶다는 딴따라 본연의 욕구를 팽개치고 그 열악한 환경에서 버틸 만한 정신적 무장이 되어 있지 않았던 게 이전 시대 분위기였다. 반면에 1980년대 중후반에 탄생한 언더그라운드 메탈밴드 출신들은 이전 세대에 비해 대중적 영향력이나 음반 판매량은 약했지만 결국에는 1990년대 한국의 주류 음악계를 이끄는 주역이 된다. 신해철이 그랬고, 서태지가 그랬고, 김종서와 이승철 같은 인물들도 그 범주에 들어간다.

1980년대 한국 메탈 진영은 극단적인 또래 마니아 집단을 제외하면 전혀 대중 속으로 진전하지 못했다. 이들의 한계는 음악 창작력의 한계가 아니라 록음악을 수용할 수 없는 당시 한국사회의 한계였다. 록밴드 문화가 존속할 수 있는 가장 기본적인 토대인 클럽은 식품위생법에 묶여 합법적인 영업이 불가능했다(라이브클럽 합법화 법안이 1999년 최희준 의원의 발의로 국회를 통과하면서 클럽문화는 본격

[100] 『전복과 반전의 순간』 1권 2장 「청년문화의 바람이 불어오다」 참조.

적인 합법화의 문을 열었다).

그럼에도 불구하고 1980년대 한국 메탈밴드의 음악사적 의미는 절대 녹록하지 않다. 그 이후 시대에도 메탈음악은 여전히 비주류 중에서도 비주류로 남게 되지만 앞에서 언급한 인물들에서 알 수 있듯이 1990년대 한국 대중음악에 다양한 음악적 개성을 만들어낸 음악감독들을 배출하는 하나의 거대한 저수지 역할을 담당한다. 여기서 말하는 음악감독이란 단순히 싱어송라이터의 영역을 넘어서 퍼포머이자 동시에 셀프 프로듀싱이 가능한 하나의 독립적인 음악생산 주체를 말한다. 서태지가 만든 '서태지컴퍼니', 신해철의 '레볼루션#9(넘버나인)'과 '사이렌뮤직' 등에서 알 수 있듯이, 이들은 조용필 때와는 달리 메이저 음반사의 지배에서 벗어나 그 자신이 하나의 독립된 레이블로 진화한다. 하나의 퍼스낼리티가 드디어 하나의 독립적인 음악기업으로 발전하게 되는 것이다.

노래하는 운동, 운동하는 노래

세 번째 진영은 1980년대 언더그라운드에서 어쩌면 가장 중요한 존재라고도 할 수 있는, 대학가의 노래패다. 1980년 광주의 자식들이라고도 할 수 있다. 1980년 광주는 그 자체로 한국 현대사의 가장 결정적인 전환점이 됐을 뿐 아니라 한국의 음악문화에서도 큰 변곡점이 되는 노래를 하나 탄생시켰다. 바로 〈임을 위한 행진곡〉[101]이다. 해마다 5월만 되면 이 노래를 광주에서 합창을 할 것이냐, 제창을 할 것이냐 하는 문제로 언제나 시끄러운데, 아직도 그 결정이 왜 이리 힘들어야 하는지는 모르겠다.

〈임을 위한 행진곡〉은 우리나라 전체 음악문화사를 통틀어도 매우 중요한 의미를 갖는 노래다. 노랫말에 관해 한마디 하자면, 황석영黃晳暎(1943~) 선생은 아직도 본인이 썼다고 말하고 있지만 백기완白基

[101] 5·18 광주민주화운동 당시 시민군 대변인으로 활동하다 마지막 날 숨진 윤상원과 1979년 겨울 노동운동가로 '들불야학'에서 일하다가 숨진 박기순의 영혼 결혼식을 내용으로 하는 노래굿 「넋풀이」에 쓰일 곡으로 1981년에 만들어졌다. 이후 1982년에 제작된 음반《넋풀이 – 빛의 결혼식》에 수록되면서 널리 알려졌다. 민주화운동 현장은 물론 진보 계열의 각종 단체 집회에서 자주 불렸다. 가사 전문은 이렇다. "사랑도 명예도 이름도 남김없이 / 한평생 나가자던 뜨거운 맹세 / 동지는 간데 없고 깃발만 나부껴 / 새날이 올 때까지 흔들리지 말라 / 세월은 흘러가도 산천은 안다 / 깨어나 소리치는 끝없는 함성 / 앞서서 가나니 산 자여 따르라 / 앞서서 가나니 산 자여 따르라"

〈임을 위한 행진곡〉 악보

玩(1932~) 선생의 시 일부분을 황석영이 가져다가, 이미 만들어진 곡에 맞춰 가사로 다듬었다는 게 정설이다. 작곡은 당시 전남대생이었던 김종률이라는 사람이 했다. 이 김종률은 〈영랑과 강진〉이라는 너무나 아름다운 서정시 같은 노래로 1979년 대학가요제에서 은상을 받은 사람이다. 이 사람은 외모로 보나 성향으로 보나 살벌한 투쟁가를 만들 수 있는 사람이 아니었다. 그런 사람이 자기 고향 한복판에서 끔찍한 비극을 목격한 것이다.

이 노래는 글자 그대로 행진곡이다. 군가조 행진곡이 아니고, 단조 선율로 비장미를 자아내는 행진곡이다. 대학 1, 2학년 때쯤 처음 이 노래를 들었는데 울컥했다. 이 노래의 비장한 단조 행진곡 포맷은 그 후 1980년대 중반까지 한국 대학가 노래문화의 롤모델이 됐다. 즉 단조 행진곡풍의 투쟁가들이 이때부터 엄청나게 쏟아진다.

1970년대 한국의 대학가는 이른바 '통기타 서클' 일색이었다. 하지만 1980년대의 대학가는 그러한 1970년대식 낭만주의를 거부한다. 1980년 5월에 이 땅에서 사람들이 피 흘리며 죽어가는 걸 봤기 때문이다. 이제 대학가에서는 굉장히 직설적인 음악으로 비타협적 선동이 이루어지기 시작한다. 문제는 이런 노래들은 절대 공식적 통로로 나갈 수가 없다는 점이었다. 하지만 문화적 암흑기인 1970년대 말에 이미 그런 문제를 돌파해본 사람이 있었다. 그 이름은 김민기다.

김민기는 1978년에 한국 최초의 언더그라운드 불법 유통을 시작한 인물이다. 대한민국이 워낙 손바닥만 한 나라인 데다 음반사 자체가 까다로운 요건을 모두 갖춰야 하는 허가제에 의해 설립되었기 때문에 권력의 검열체제를 통과하지 않고 음반을 제작할 수 있는 길은 이 땅에 존재하지 않았다. 그런데 김민기는 1978년에, 가장 가혹한 유신정권의 칼날이 거두어지기도 전에 《공장의 불빛》이라는, 노동자들의 노동조합 투쟁을 다룬, 단순히 노래 한 곡이 아닌, 일종의 뮤지컬을 만들었다. 그때는 '일단 하고 나서 죽자' 하는 마음이었다고 한다.

작곡을 해놓으니 이젠 녹음을 어디서 하느냐가 문제였다. 당시 슈퍼스타였던 송창식(1947~)이 원효로에 간단한 작업을 할 수 있는 개인 작업실을 갖고 있었는데, 후배의 이 위험천만한 녹음작업을 자신의 스튜디오에서 하도록 허락했다. 걸리면 바로 중앙정보부행인데도 위험

을 무릅쓰고 도와준 송창식도 참 대단한 인물이다. 그러고 보면 이런 게 또 1970년대식 낭만주의의 다른 얼굴이다. 그렇게 송창식의 스튜디오에서 녹음하고 이화여대 방송반 녹음실에서 믹싱하고, 불법적으로 카세트테이프를 만들어 대학가에 확 뿌려버렸다. 그런 다음 김민기는 그냥 집에 있었단다. 자기가 도망가면 참여한 사람들이 다 다칠 것 같아서, 그냥 자기나 얼른 잡아가고 끝내라 하는 마음으로 얌전히 집에 있었다. 그런데 하루가 지나도 안 오고 일주일이 지나도 안 오고, 이주일이 지나도 안 오는 거였다. 그게 진짜 미치는 일이었다. 차라리 잡아가버리면 속이 편하겠는데……. 그때 실제로는 어떤 일이 있었을까? 관계기관 대책회의가 소집되었다. 갑론을박 끝에, 김지하 사건[102]으로 국제적 망신을 당한 적이 있는데 김민기를 체포하면 제2의 김지하 사건을 만드는 셈이니 그냥 무시하고 넘어가자는 쪽으로 가닥이 잡혔다고 한다. 그 사실을 모른 채 김민기는 '왜 안 잡아가지?' 하고 불안에 떨며 한 달 동안 집에만 있었던 것이다.

이런 경험을 갖고 있었기 때문에 그것을 계승한 1980년대의 후예들은 단순히 노래를 만들고 학교 안에서 부르는 데 그치지 않고 불법적으로 지하에서 녹음을 해서 유통시키기 시작한다. 불법복제 유통의 시작인 불법복제 카세트테이프는 시장에서는 길보드[103]가 되었지만, 대학가에서는 투쟁의 무기가 되었다. 그 무렵 각 대학 앞에 사회과학 서점이 생겨나기 시작했다. 마르크스와 레닌의 사상을 담은 서적을 주로 파는 조그만 서점들이 불법복제물의 전국적 유통망 역할을 맡는다. 지하에서 제작한 불법 카세트테이프가 대학가를 돌면서 '한국판 캠퍼스 차트'가 되었다. 그렇게 대학가의 사회과학 서점에서 음반이 배급되었고, 여기서 슈퍼스타들이 탄생한다. 그리하여 서울 시내 각 대학

[102] 오적 필화 사건을 말한다. 김지하는 재벌, 국회의원, 고급공무원, 장성, 장차관 등을 '오적'이라 지칭하며, 이들을 비판한 담시 「오적」을 1970년 5월 『사상계』에 발표한다. 박정희 정권은 『사상계』 판매를 막았지만, 이 시는 6월 1일 신민당 기관지인 『민주전선』에 다시 게재된다. 1970년 6월 2일 새벽 중앙정보부 요원들이 신민당사에 난입하여 『민주전선』을 압수해 갔으며, 김지하와 『사상계』 대표 부완혁, 편집장 김승균, 『민주전선』 출판국장 김용성 등을 반공법 위반 혐의로 구속 기소한다.

[103] 1980년대 중반 불법복제 음반을 리어카에서 판매했다. 복제 카세트테이프는 정품의 3분의 1 가격으로 매우 싸게 팔렸고, 20여 곡이 넘는 당대 히트곡을 한 개의 카세트테이프에 모은 '히트곡 모음'을 주로 팔았다. 길보드는 미국의 대중음악 인기 차트인 '빌보드'에 우리말 '길' 자를 붙인 조어로 리어카에서 판매하는 복제음반시장이라는 의미와 '길거리 인기 순위'라는 두 가지 의미가 있다.

의 스타들이 모여서 서울 지역 노래패 연합을 만든다. 명지대 출신 김광석도 여기 끼어 있었다. 1987년 시민항쟁[104]이 일어나기 직전까지만 해도 이들은 매우 힘겹게 음악작업을 이어나갔다.

〈임을 위한 행진곡〉이 대학가 노래운동의 시조였다면, 〈파업가〉[105]는 노동운동의 시조였다. 1987년 이전까지만 해도 이런 조류는 사실상 대학가에 한정돼 있었다. 1987년 6월에 시민항쟁이 일어나고 곧이어 7월부터 9월까지 울산의 '현대엔진'에서 시작한 노동자투쟁이 전국적으로 확산되면서, 대학가뿐 아니라 노조를 중심으로 노동자 계급의 노래를 부르기 시작한다. 1988년을 기준으로 보자면, 그때 전국 노동자들의 노래는 〈파업가〉였다. 〈파업가〉를 만든 사람은 체육대학 출신의 희한한 작곡가 김호철[106]이었다. 그가 등장하면서 노동자 정서에 맞는 노동자노래단이라는 것이 탄생한다. 이것이 나중에 '꽃다지'가 된다. 이 노동자노래단이 탄생하면서 한국의 노동자, 특히 블루칼라 노동자의 감성에 입각한 수많은 투쟁가가 만들어졌다.

오버그라운드냐, 언더그라운드냐

이렇게 해서 1987년 이후 한국 언더그라운드 노래운동은 두 측면으로 묘하게 노선이 갈린다. 하나는 이른바 민중문화운동연합(민문연)을 중심으로 하는 지식인 대상의 감상용 노래문화가 만들어진 것이고, 이 민문연 시스템은 나중에 합법적 노래집단인 '노래를 찾는 사람들'(노찾사)과, 비합법적 노래운동집단인 '새벽'으로 갈리게 된다. 그리고 이 과정에서 안치환安致煥(1965~)과 김광석이 주류 뮤지션으로 나가게 된다. 즉 이 지점에서 비합법적 노래운동이 드디어 대중과 만나는 계

[104] 1987년 6월에 전국적으로 일어난 민주화 시위를 뜻한다. 박종철 고문치사 사건을 계기로 전두환 정권의 독재를 반대하며 일어난 운동이다. 6월민주항쟁, 6월민주화운동, 6·10민주항쟁이라 부른다.

[105] http://www.youtube.com/watch?v=_Qv-rW1-J44에서 들을 수 있다.

[106] 본명 김호수. 작곡가이자 노동·사회운동가. 한국체육대학교에서 태권도를 전공했다. 스스로를 '노동해방의 나팔수'라 칭한다. 어렸을 때 직업군인

인 아버지가 태권도를 가르쳐주면서, 소아마비로 다리를 절게 되어 놀림을 받는 형 김록호(가정의학과 의사, 의료운동가)를 지켜줘야 한다고 당부했다고 한다. 형 김록호가 경기고등학교에 입학한 이후 놀림이 사라졌고 보디가드 역할도 중단되었다. 군대에 가서 트럼펫을 배웠고, 제대 후 현장 노동운동가로 일하고 있던 여동생을 따라 구로공단의 한 공장에 위장취업을 하면서 노동운동에 뛰어들었다. 노동운동 현장에 마땅한 노래가 없는 것이 안타까워 노래를 만들면서 노래운동을 시작했다. 노동자노래단에서 낸 〈파업가〉가 실린 음반이 20만 장 이상 팔려나갔다.

1980년대 한국 노래운동이 시장에서 거둔 다시없는 승리. 이 앨범은 1989년
그해 두 번째로 많이 팔린 음반이 되었다.

노래를 찾는 사람들 2집
노래를 찾는 사람들, 서울음반, 1989.

기가 생긴다.

1989년 드디어 십 대 아이들이 한국의 저항적 노래운동에 관심을 갖게 되는데, 그 계기를 만든 게 전교조 사태[107]였다. 한창 감수성 예민한 고등학생들이 자기가 좋아하던 선생님이 교단에서 쫓겨나고 어딘가로 잡혀가는 걸 보게 되면서 전국이 눈물바다가 됐다. 좋은 대학 들어가려고 혈안이 된 아이들이었지만, 그 모습이 전부는 아니었던 것이다. 전교조 사태를 겪으면서 4·19 이후 처음으로 청소년들이 한국 사회의 모순에 문화적으로 동참하게 된다.

바로 그해인 1989년에 '노찾사'의 두 번째 앨범이 나왔다. 〈솔아 솔아 푸르른 솔아〉, 〈그날이 오면〉, 〈사계〉 등이 들어 있던 이 앨범은 그해 〈희망사항〉이 들어 있는 변진섭의 2집 앨범 다음으로 많이 팔렸다. 무려 75만 장이 팔렸다. 이미 1980년대 내내 〈임을 위한 행진곡〉부터 시작해 대학가, 드디어 노동자 계급 진영까지 확산된 저항의 노래운동이 1989년 시점에 이르러서는 아예 합법적 영역에서 십 대 후반까지 포섭하며 굉장히 강력한 대중적 영역을 확보한 한국의 언더그라운드로 성장하게 되는 것이다.

그 시발점이 된 장면을 '노찾사'의 첫 번째 공식 공연에서 찾을 수 있다. 나도 그 자리에 있었는데, 그날 공연에는 김광석이라는 존재가 처음으로 공식 무대에 등장하는 귀한 장면이 있다.

1987년 늦가을 종로 5가에 있는 기독교백주년기념관에서 열린 그 공연을 내가 속해 있던 팀에서 촬영했다. 원본이 어디 갔는지 몰라서, 사실 나도 유튜브에서 찾아봤다.[108] 아직도 생각이 나는데, 이때 김광석이 하늘색 상의를 입고 가곡 〈녹두꽃〉을 독창으로 불렀다. 김지하 金芝河(1941~)의 시에 조념趙念(1922~2008)이라는 원로 작곡가가 곡을 붙인 것이다. 김광석은 이 노래를 불러서 일약 스타가 되었다. 이날 사람들은 종로 5가에서 종로 3가까지 줄을 섰다. 예매 문화가 없던 때니까 무조건 입장을 시켰다. 기독교백주년기념관이 큰 극장인데 입추의 여지가 없다는 말이 실감나도록 관객으로 꽉 찼다. 통로에도 들어가 앉

[107] 1989년 전국교직원노동조합(전교조)을 결성한 1,500여 명의 교사를 해직한 사건.

[108] https://youtu.be/kOoVDJoEqlk에서 볼 수 있다.

왔다. 하지만 이상하게도 김광석은 정규앨범을 네 장이나 냈고 다시 부르기 음반도 두 장이나 냈는데, 자기에게 첫 번째 영광을 준 이 노래를 공식적으로는 재녹음을 하지 못하고 죽었다. 안타까운 일이다.

그런데 이러한 노래운동이 1장에서 다룬 조선음악가동맹의 활동과 달랐던 점은 무엇일까? 그리고 그 한계는 무엇이었을까? 김광석은 말할 것도 없고 이들의 지도자였던 김호철이나 문승현 역시 모두 전문음악인이 아니었다는 점이다. 당시 한국의 4년제 대학 중 음대가 있는 대학이 100개가 넘었는데, 그 전문적인 음악인들이 과거 김순남이 그랬듯 자기 나름의 문제의식을 가지고 새로운 노래운동에 가담했다기보다는, 외려 대학가의 비전공자들이 자신의 좌파적 이념의 연장선에서 음악을 했던 것이다. 그래서 결국 이 운동은 대중적 영향력이 확장될수록 어쩔 수 없는 한계에 도달하게 된다. 다시 말해 첫 번째 뮤지션십 무브먼트인 동아기획의 스타들처럼 오버그라운드와 언더그라운드의 경계에서 그 존재감을 잃고 희미해지고 만다. 언더가 오버보다 판을 더 팔았다는 것, TV에는 일부러 안 나간다는 것 말고는 별다른 아이덴티티랄 게 없게 되어버린 것이다. 더 새로운 감각이 요구되는 1990년대가 되었을 때 동아기획이 그 시대적 요청에 부응하지 못하고 끝이 났던 것처럼, 대학가 및 노동계급의 노래운동도 비슷한 한계에 부닥쳐야 했다. 대중적 영향력이 커질수록 자기 존재에 대한 규정이 혼란에 빠지게 된다. '난 뭐지? 음악인인가, 음악으로 투쟁하는 활동가인가?' 원초적인 질문 앞에서 흔들리게 된다. 당시 노찾사는 음반 판매량도 대단했고 공연을 하면 항상 매진이었고 집회에서도 어마어마한 반응을 이끌어냈지만, 무대에 섰던 그 활동주체들은 자신이 비합법적 활동을 하고 있다는 자의식이 강했고, 이 모순은 그대로 노찾사의 한계로 이어졌다.

개혁을 거부한 언더그라운드의 종언

1991년 무렵 '노찾사' 공연 기획을 하면서 멤버들 교육도 하게 됐는데 그때 내가 이런 제언을 했다. "노찾사는 뭘까? '민중음악'을 한다고 하는데, 민중음악이란 게 뭐지? 자본주의에 민중가요라는 게 있나? 내가 보기에는 노찾사도 그냥 대중음악을 하는 사람들이다. 다만 진보적인

내용을 담은 대중음악을 하는 것이고, 그건 굉장히 소중하다고 생각한다. 물론 그냥 내 생각이다. 만약 스스로를 무슨 혁명가나 활동가라고 여긴다면 그건 굉장히 위험한 생각이다. 하지만 진보적인 대중음악을 하는 사람들은 중요하다. 전체 대중음악에서 이런 사람들의 영향력이 커지면 커질수록 더 많은 대중이 이쪽으로 넘어올 테니까. 그런데 노찾사는 아직도 자기들이 무슨 투쟁가쯤 되는 걸로 생각하고 있다. 그 생각에서 벗어나지 못한다면 이 노래운동은 실패할 것이다. 나는 노찾사가 개혁해야 한다고 생각한다. 이러다가는 오래 못 간다. 소비에트도 무너졌고 운동권도 쓰러졌고, 저쪽에서는 강산에 같은 사람들이 나오기 시작한다. 우리는 힘들게 불법적으로 통일노래를 불러왔는데 그 통일노래를 다 합친 것보다 더 영향력이 큰 노래가 대중음악판에서 나온 거다. 교육의 모순에 대한 노래를 우리가 열심히 불러왔는데 결국 몇 년 뒤 서태지가 〈교실 이데아〉를 들고 나왔다. 모든 역사를 서태지가 다 가지고 갔다."

그 시절 노찾사는 무슨 보천보경음악단[109]도 아닌데, 가수들이 일렬로 죽 열 명 가까이 늘어서 있고 그 뒤에는 또 연주자들이 일렬로 열 명 죽 늘어서서 공연을 했다. 짜장면을 시켜도 스무 그릇씩 시켜야 했고, 이들 중에도 노래를 잘하는 사람과 못하는 사람이 뒤섞여 있었는데, 여기는 이른바 '운동'하는 집단이라 공평해야 했다. 노래 잘하는 사람 혼자 솔로를 부르면 안 됐다. 이 사람 저 사람 나눠서 해야 했다. 결국 노래 잘하는 사람은 불만이 쌓이게 된다. 안치환, 김광석, 권진원이 그렇게 이탈하게 된다.

어설픈 사회주의는 위험하다. 나는, 노찾사를 연주도 할 수 있고 노래도 할 수 있고 곡도 스스로 만들 수 있는 대여섯 명 단위의 일종의 포크록밴드로 발 빠르게 전환시켜야 한다고 생각했다. 그 밴드의 바탕에서 개인적 욕망을 실현할 수 있는 솔로활동까지 가능한, 그런 유연한 조직으로 발전적 해체를 해야 하고, 그것이 시대적 흐름이라고 생

[109] 1985년 창단된 북한의 경음악단. 왕재산경음악단과 함께 북한의 2대 경음악단으로 일컬어지며, 가사를 중시하는 북한식 음악이 주를 이루지만 세계 각국의 대중음악도 연주한다.

각했다. 노찾사가 갖고 있던 형태는 자본주의에서는 도저히 생존할 수 없는 비대한 조직이었기 때문이다. 다들 나이를 먹게 될 것이고 생계를 유지해야 하고 결혼도 해야 할 텐데 스물 몇 명이 앨범 하나 내서 어떻게 먹고살겠느냐, 그러니 스타일을 바꿔야 한다고 말했다. 그렇게 일종의 작은 쿠데타를 일으켰다가, 무엄한 종파주의宗派主義로 몰려서 깨졌고, 나는 그냥 손 털고 나왔는데 노찾사는 결국 2년을 못 가 망하고 말았다.

내가 그런 문제 제기를 할 때만 해도 3집을 30만 장씩 팔아치우던 시절이다. 전체 대중운동이 무너진 뒤에도 30만 장을 팔았다는 건 그때만 해도 기회가 있었다는 뜻이다. 결국 아마추어적 진정성이냐, 프로페셔널한 전문성이냐 하는 가장 고전적인 두 개의 명제적 갈등이 우리의 노래운동에도 적용되었던 셈이다. 내 생각은 이랬다. 자본주의에서 진보적인 노래운동이라는 것은 철저히 공동체주의적인 것, 이를테면 노동자노래단 같은 건 가능하다. 전체 대중을 상대로 하기보다는 노동자 계급의 투쟁영역 안에서 그 계급의 관점에서 노래를 만들고 그들과 같이 노래를 생산하고 소비하는 것은 얼마든지 가능하다. 하지만 어차피 합법적 공간과 영역 안에서 노래를 한다면 전문성 있는 환골탈태를 하지 않으면 새로운 시대, 특히 1990년대라는 시대를 넘어설 수 없다. 대중은 자선가가 아니다. 그들은 늘 변덕을 부리고 새로운 것을 원한다. 그러한 대중에게 받아들여지려면 단지 진지함만으로는 안 된다. 음악적·기술적·장르적 진화를 해온 U2같이 되지 않으면 안 된다는 게 내 생각이었다.

1990년대 미국에서 시애틀 그런지가 역사의 전설로 남고 하드코어 씬도 다들 해체된 것처럼, 1980년대 중반에서 1990년대 초반을 지배했던 한국 언더그라운드의 영광이 이 지점에서 종언을 고했다. 1990년대 중후반 홍대를 중심으로 한 인디 씬이 새롭게 등장하기는 했지만, 1980년대 언더그라운드와는 비교할 수 없는, 뭐랄까 산소호흡기 달고 겨우 연명하는 수준에서 벗어나지 못하고 있다. 그것이 우리에게 흘러간 시대의 가슴 아픈 추억으로 남게 될지, 아니면 다시 새로운 어젠다와 음악적 문법으로 변신할지는 알 수 없다. 하지만 미국과 한국의 경험을 돌아볼 때 한 가지 시사점은 얻을 수 있다. 이 새로

운 비주류와 반주류의 거점이 어디였느냐, 바로 대학이었다. 결국 한국과 미국의 언더그라운드의 몰락은 어찌 보면 한국 대학과 미국 대학의 몰락과 동의어다. 미국의 대학과 한국의 대학은 더는 최고의 사회적 지식이나 유토피아를 향한 열망을 담지한 장소가 아니다. 두 나라의 대학은 '스펙 쌓는 직업훈련소'로 전락했다. 결국 대학축제에 소녀시대를 부를 수밖에 없다. 아이돌이라도 불러줘야 학생들이 모이니까. 이런 쇼비즈니스 최전선에 선 콘텐츠를, 다른 곳도 아니고 대학축제에서 소비하는 시대를 우리가 현재 살고 있다. 더는 대학을 향해 20세기에 존재했던 저항문화의 기지가 되어달라고 요구할 수 없다. 그런 기대는 이제 어디 가서 해야 할까? 결국 우리는 그 '어디'에 대해 숙고해야 하고, 맨땅에 헤딩도 해봐야 하고, 그것을 통해 새로운 미래를 열어가기도 해야 할 것이다.

이 장은 여기까지 해야겠다. 마지막으로 1990년대가 남긴 마지막 노래를 하나 소개하고 끝낸다. 1990년대의 모든 것이 다 떠나간 뒤에도, 최후로 남은 불꽃 같은 노래다. 시인 정지원의 시에 안치환이 곡을 붙인 〈사람이 꽃보다 아름다워〉. 다들 안치환의 노래로만 알고 있지만, 실은 안치환 5집이 아니라 꽃다지 2집에서 처음 발표된 곡이다. 꽃다지가 부르는 〈사람이 꽃보다 아름다워〉[110]를 꼭 들어보길 바란다.

[110] https://www.youtube.com/watch?v=U5TRTvoQK10에서 들을 수 있다.

엘리트주의의 위대한 반역

신빈악파와 비밥의 미학적 혁신

1848년 유럽에서 혁명은 실패했고,
새로운 세기에 등장한 신빈악파는
부르주아 음악문화의 뻔뻔한 동어반복에
저항하며 오선지 위의 혁명을 꿈꾸었다.
그로부터 40여 년 후, 아프리칸 아메리칸은
반인종차별투쟁 중이었다.
그들은 '스윙'마저 백인에게 빼앗겼다.
체계적인 음악과 약속된 연주. "이건 재즈가
아니잖아!" 그들은 즉흥연주를 통해
재즈 본연의 흑인정신으로 돌아갔다.
바로 그 순간에만 존재하는 단 하나의 음악,
그것이 비밥이었다.

Now's the Time
the Quartet of Charlie Parker,
Universal Music, recorded 1952~1953.

지금이 바로 그때!

아마 『전복과 반전의 순간』 1권을 포함해 지금까지 다룬 이야기 중에서는 이 3장이 독자로서는 가장 멀게 느껴지는 주제가 아닐까 싶다. 일단 제목에서 거리감을 느끼는 이들이 있을지 모르겠다. 나도 엘리트주의 Elitism[1], 아주 싫어한다. 게다가 이번 장에서는 익숙하지 않아도 꼭 한 번은 들어야 할 음악과 살펴봐야 할 자료를 많이 소개한다.

우선 두 편의 옛날 영화를 추천하고 싶다. 〈버드〉Bird와 〈라운드 미드나이트〉Round Midnight. 둘 다 재즈를 다룬 영화로서는 고전에 가까운 것으로, 특히 1940~1950년대의 미국과 유럽 재즈의 현대적 경향을 진지하고도 유머러스하게 그렸다. 재즈광들이야 몇 번씩 돌려 본 영화이겠지만 다수의 독자들에겐 낯선 영화로 이야기를 시작하면서 "꼭 봐야 한다"라고 말하는 것, 이런 게 엘리트주의다. 하지만 이 장이 마무리될 때쯤 알게 될 거다. 내가 무엇 때문에 이 힘겨운 테마로 이야기를 풀어내고자 했는지를.

찰리 파커Charles Parker, Jr.(1920~1955)[2]가 연주한 곡 중에 〈나우스 더 타임〉Now's the Time이라는 곡이 있다. 이걸 어떻게 번역해야 할까. "지금이 바로 그때다"……. 이 말에 담긴 의미가 무엇인지도 이 장이 끝날 때쯤 알게 될 것이다. 찰리 파커는 1955년에 헤로인 중독으로 죽었기 때문에 동영상 자료가 거의 남아 있지 않아 스틸 사진으로만 만날 수 있다. 불행한 삶을 산 이 흑인 음악가를 서양 클래식 음악사에 비견하자면, 베토벤쯤에 해당하는 인물이다.

할리우드 영화감독 중에 재즈광이 많은데, 우디 앨런Woody Allen (1935~)[3]은 실제로 클라리넷 주자로 1960년대부터 뉴욕 클럽에서 연

[1] 사전적 정의는 이렇다.
① 소수의 엘리트가 사회나 국가를 지배하고 이끌어야 한다고 믿는 태도나 입장.
② 어떤 사람이 엘리트로서의 자부심이나 우월감을 가지는 태도.

[2] 미국의 재즈 알토 색소폰 연주자. 작곡가. 모던 재즈의 선구자. 캔자스 주 캔자스시티 출생. 열한 살 때부터 독학으로 알토 색소폰 연주법을 익혔고, 열다섯 살 때부터 클럽에서 객원 단원으로 활동했다. 이미 이때부터 심각한 마약중독이었던 것으로 전한다.

1939년 뉴욕으로 활동무대를 옮겼고 1940년에 디지 길레스피와 정규 공연이 끝난 클럽에서 소규모 잼 공연을 벌이며 주목을 받기 시작했다. 정규 음악 교육을 받지 않아 악보를 읽지 못했지만 디지 길레스피의 도움으로 비밥의 기틀을 다지는 수많은 명곡을 남겼다. 1953년 5월 15일 캐나다 토론토의 매시홀에서 디지 길레스피, 피아니스트 버드 파웰, 드러머 맥스 로치, 베이시스트 찰스 밍거스와 함께 5중주단(퀸텟)으로 공연을 했다. 이 공연이 나중에 음반으로 발매되어 최고의 비밥 실황 음반이라는 역사를 썼다.

주를 즐기고 밴드와 함께 유럽 투어를 다녔으며, 자기 영화 〈브로드웨이를 쏴라〉Bullets Over Broadway에서는 직접 사운드트랙을 연주하기도 했다. 〈라스베가스를 떠나며〉Leaving Las Vegas로 아카데미를 휩쓴 마이크 피기스Mike Figgis 역시 연출뿐 아니라 영화음악을 만들고 연주하는 대단한 감독이며, 놀랍게도 그는 영국인이다. 그러나 진정한 재즈광은 누가 뭐래도 클린트 이스트우드Clint Eastwood(1930~)[4] 감독인데, 몽트뢰 재즈 페스티벌The Montreux Jazz Festival[5] 감독까지 맡았을 정도다. 정치적으로는 보수인데 재즈에 관한 열정만은 그 누구보다 뜨겁다. 영화 〈더티 해리〉Dirty Harry의 훌륭한 배우에서 나중에는 감독으로 전향했는데, 스타 출신 감독이 대체로 어설픈 데 반해 이 사람은 감독으로서 배우일 때보다 더 훌륭한 필모그래피를 쌓아왔다. 감독 초년병 때 내놓은 문제작이 바로 〈버드〉Bird[6]라는 영화다.

[3] 뉴욕 브루클린 태생으로, 영화를 만들기 전에는 TV토크쇼 작가, 스탠드업 코미디언으로 활동했다. 1966년 〈타이거 릴리〉로 감독 데뷔 후 거의 매해 영화를 발표했을 정도로 많은 필모그래피를 가지고 있다. 뉴욕을 배경으로 한 애정심리극, 가족극, 시대극, 페이크 다큐멘터리 등 다양한 장르를 다루면서 자신만의 영화세계를 구축해 이름 자체가 일종의 장르가 된 감독이다. 예술감독이라는 수식어 때문에 얼핏 흥행과는 인연이 없어 보이지만 〈애니 홀〉, 〈맨해튼〉, 〈미드나잇 인 파리〉, 〈매치포인트〉 등은 흥행 면에서도 큰 성공을 거뒀다.

[4] 미국의 영화배우이자 감독, 또한 작곡가이며, 정치인이기도 하다. 1950년대 초에는 영화계에서 단역을 전전하다 1959년 TV드라마 〈로하이드〉의 주연을 맡아 큰 인기를 얻었다. 영화의 첫 주연은 1964년이른바 '스파게티 웨스턴'(이탈리아의 자본과 제작진이 투입되고 미국 이외의 지역에서 로케이션으로 만들어진 서부극을 가리키는 용어) 유행의 시발점이 된 영화 〈황야의 무법자〉였다. 감독 세르조 레오네와 함께한 〈황야의 무법자〉, 〈석양의 건맨〉, 〈석양의 무법자〉시리즈가 대성공을 거두면서 특급스타가 되었다. 1971년, 자신의 감독 데뷔작이기도 한 스릴러영화 〈어둠 속에 벨이 울릴 때〉에서도 주연을 맡았고, 비평과 흥행, 연기 모두 성공적이라는 평가를 들었다. 1970~1980년대 〈더티 해리〉 시리즈의 마초 형사 캐릭터로도 유명하다. 1988년 〈버드〉로 칸 영화제 황금종려상 후보에 올랐다. 1992년 〈용서받지 못한 자〉는 자신이 연기한 무법자·마초 캐릭터를 재

해석해 집대성한 작품으로 아카데미 감독상을 수상했다. 2004년 〈밀리언달러 베이비〉는 아카데미 작품상·감독상·여우주연상·남우조연상을 수상했고, 2009년 〈그랜토리노〉는 흥행 돌풍을 일으켰다. 자신이 감독한 여러 작품에서 음악감독도 겸했다. 작품성과 흥행성을 겸비한 명감독으로 평가받는다. 선거운동에 적극적으로 참여하는 할리우드 인물 중 하나로 열성적인 공화당원이지만 이라크전쟁에 반대하거나, 낙태합법화와 동성결혼을 지지하는 등 건강한 보수주의자라는 평을 듣는다.

[5] 몽트뢰는 스위스 보 주에 있는 작은 도시다. 알프스 산맥 기슭의 레만 호수에 자리잡고 있어 절경을 자랑하며 고급 휴양지로 유명하다. 매년 6월 말~7월 초에 재즈 페스티벌이 열린다. 1976년 재즈 열성팬이던 관광청 직원 클로드 놉의 제안으로 처음에는 소박한 사흘간의 이벤트로 시작되었다. 50여 년이 된 현재는 유럽 최대의 음악축제가 되었다. 재즈 페스티벌이지만 세계적인 축제답게 장르를 불문한 유명 뮤지션들이 참여한다. 몽트뢰는 이고르 스트라빈스키가 살던 곳이기도 하고, 그룹 퀸의 프레디 머큐리가 제2의 고향으로 여겼던 곳이기도 하다. 그 외 루소, 바이런, 헤밍웨이 등 수많은 예술가가 이곳에 머물며 영감을 얻었고, 딥 퍼플의 〈스모크 온 더 워터〉Smoke on the Water도 이곳에서 일어난 일화를 바탕으로 탄생한 곡이다.

[6] 1988년 개봉한 알토 색소폰 주자 찰리 파커의 삶을 그린 영화다. 클린트 이스트우드가 감독하고, 포

195

〈나우스 더 타임〉을 연주한 찰리 파커, 그의 별칭이 바로 '버드'였다. 영화 〈버드〉는 찰리 파커의 일대기를 다룬 작품으로, 꽤 많은 사람들에게 쇼크를 준 문제작이다. 지금 내가 하려는 이야기가 실은 그 영화 에피소드 사이사이에 다 녹아 있다. 완전히 약에 전 찰리 파커와 그의 버디buddy 디지 길레스피Dizzy Gillespie(1917~1993)[7]가 한밤중에 캘리포니아의 아름다운 주택가에서 난동을 부리다가 어느 집 현관문을 막 두들긴다. 안에서 한 노인이 나오니까, "아, 죄송합니다" 하고 문을 닫는데, 그런 다음 둘이 시시덕대다가, 찰리 파커가 이렇게 말한다.

"저 영감이 누군지 알아? 스트라빈스키야."

말도 안 되는 장면이지만 영화에서 매우 중요한 의미를 갖는 장면이기도 하다. 스트라빈스키Igor Stravinsky(1882~1971)[8]가 나오는 건 그 장면이 처음이자 마지막이지만, 실은 이 약쟁이 흑인 재즈 뮤지션에게 엄청난 영향을 미친 작곡가가 바로 스트라빈스키였다. 클린트 이스트우드가 재즈를 정말 제대로 공부한 사람임을 알게 해주는 장면이자, 관객이 어느 정도 정보를 갖고 봐야지 안 그랬다가는 '저 장면이 왜 있지?'라고 의아해할 수도 있는 장면이다.

〈라운드 미드나이트〉[9]도 진심으로 추천하는 또 한 편의 영화다.

레스트 휘태커가 주연을 맡았다.

[7] 미국의 트럼펫 연주자이자 작곡가. 사우스캐롤라이나 주 출생. 명랑하고 경쾌한 음색의 연주가 특징이다. 1940년대 전반기 찰리 파커 등과 더불어 모던재즈의 기반이 된 한 유형인 '비밥'을 확립했다. 찰리 파커 때문에 늘 2인자 취급을 받았지만 찰리 파커를 가장 잘 이해하고 지원했다. 살사 같은 라틴 리듬을 비밥에 접목시키는 등 다양한 음악적 시도를 했다. 〈어 나이트 인 튀니지아〉A Night in Tunisia, 〈쿠바나 밥〉Cubana Bop은 아프로쿠반(Afro-Cuban) 재즈의 원형이 되었다. 죽기 1년 전까지 후진 양성 및 꾸준한 활동을 펼쳐 후배 뮤지션들에게 존경을 받았다.

[8] 상트페테르부르크에서 출생한 러시아 작곡가. 어릴 때부터 음악적 재능을 보였지만 부모의 권유로 상트페테르부르크 대학에서 법률을 공부하다가 1903년 림스키-코르사코프에게 작곡법에 대한 개인지도를 받았다. 1908년부터 발레 연출가 다길레프와 작업한 발레곡 《불새》, 《페트루슈카》를 작곡하여 성공을 거두었다. 1913년 파격적인 곡 《봄의 제전》을 발표하여 파리에 일대 파란을 일으켰고, 이것은 그의 대표작이 되었다. 제1차 세계대전 이후 유럽 음악의 주류를 이루는 신고전주의 풍조의 선두에 선다. 《풀치넬라》가 대표적이다. 1934년 프랑스에 귀화했으나, 제2차 세계대전 발발 이후 미국으로 망명하여, 쇤베르크의 음렬주의와 12음 기법을 수용하고, 종교음악도 작곡했다. 발레곡 〈아곤〉, 《설교, 설화 및 기도》, 칸타타 《아브라함과 이삭》 등이 있다.

[9] 베르트랑 타베르니에 감독의 1986년 개봉작으로, 재즈 피아니스트 버드 파웰과 프랑시스라는 프랑스인 팬 사이의 실화를 바탕으로 만들어진 영화. 색소폰 연주자 레스터 영의 삶 또한 주인공 테일 터너에게 적지 않게 반영되어 있다.

영화 〈버드〉 포스터

재즈라는 아프리칸 아메리칸 문화가 20세기 지구촌에서 어떤 문화적 지위를 누렸는가에 대한 흥미진진한 인류학적 고찰이기도 하고, 프랑스인인 베르트랑 타베르니에 감독이 찍어서 그런지 재즈를 좀더 객관적인 시선으로 바라보게 한다. 영화 그 자체만으로도 완성도가 높은데, 만약 재즈에 대한 관심이 그저 그랬던 사람이 이 영화를 본다면 재즈에 흠뻑 빠지게 될 것이다. 내가 이 영화를 특히 좋아하는 이유는 주인공으로 나온 연기자가 실제로 재즈 연주자인 테너 색소폰 주자 덱스터 고든Dexter Gordon(1923~1990)[10]이라서다. 내가 아주 좋아하는 뮤지션인데, 이 영감이 연기마저 능청스럽게 잘한다. 배우의 길과는 전혀 상관없이 살던 사람인데, 그해 아카데미 남우주연상 후보에까지 올랐다.

엘리트주의와 대의제 민주주의

사실 '엘리트주의'는 지금도 사회학에서는 논란이 많은 용어다. 그에 관한 입장이 너무 많아 여기서 일일이 거론할 수는 없지만, 어쨌든 그 용어로 이야기를 열어볼까 한다.

'엘리트주의'라는 말은 핵심적으로 "다수에 대한 소수의 지배는 필연적"이라는 점을 전제한다. 이른바 절대왕정 시대에는 엘리트주의가 선험적으로 세습되었다. 왕의 자식은 현명하든 멍청하든 간에 무조건 '엘리트'가 되어 통치한다. 그런데 프랑스대혁명으로 공화정이 수립된 이후 이 '엘리트주의'의 양상이 다소 복잡해진다. 엘리트주의가 민주주의라는 말과 상충하는데도, 여전히 다수에 대한 소수의 지배는 계속된 것이다. 그런 모순은 지금 이 순간에도 여전하다.

엘리트주의와 민주주의 사이의 모순을 그 근원으로 거슬러 올라가 파헤친 놀라운 책이 있는데, 바로 장 마생Jean Massin(1917~1986)이라는 프랑스 역사학자가 1956년에 출간한 『로베스피에르, 혁명

[10] 로스앤젤레스 태생으로 열다섯 살 때부터 색소폰을 연주해 열일곱 살에 전문 연주자가 되었다. 1945년 뉴욕으로 옮겨 찰리 파커와 함께 연주하고 녹음했다. 1952년부터 1960년까지 마약중독으로 인해 정상적인 활동을 이어가지 못했다. 1960년 블루노트와 계약하고 《두잉 얼라이트》Doing Alright, 《덱스터 콜링…》Dexter Calling…, 그리고 그의 앨범 중 가장 높은 평가를 받는 《고》Go를 연달아 발표해 좋은 반응을 얻어냈다. 1962년 유럽으로 건너가 파리와 코펜하겐을 중심으로 활동하며 15년간 체류했다. 유럽에서 《아워 맨 인 파리》Our Man In Paris, 《스위스 나이트 Vol.1》Swiss Nights Vol.1 등을 발표하는 등 미국 재즈의 흐름과는 무관하게 비밥을 고수했다.

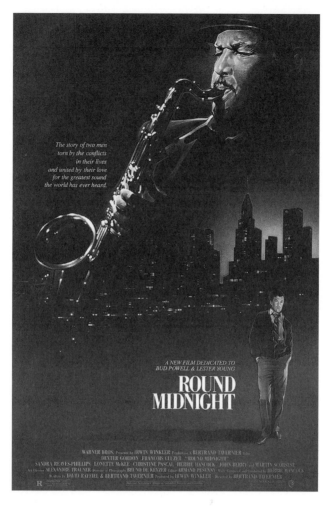

"촉촉이 잘 젖은 리코 3호 리드, 그거면 돼."

― 테일 터너 역을 맡은 덱스터 고든의 대사 중에서

영화 〈라운드 미드나이트〉 포스터

의 탄생』Robespierre이라는 책이다. 한국 사람들도 그 이름만은 잘 알고 있는 인물, 프랑스대혁명기의 정치인 로베스피에르Maximilien de Robespierre(1758~1794)[11]의 이야기였다. '한 인간에 대한 이야기가 이렇게까지 길어야 하나' 하는 의문으로 그 두께에 의구심을 품고 읽기 시작했는데, 읽으면서 꽤 충격을 받았다.

우리에게 로베스피에르는 어떤 사람인가? 딱 떠오르는 말이 하나 있다. 공포정치. 고등학교 때 열심히 공부한 사람은 '공포정치'가 로베스피에르와 연결되는 단어로 머릿속에 입력되어 있다. 그리고 단두대Guillotine. 수많은 사람을 처형하고 결국 자기도 단두대에서 죽음으로써 짧은 생을 마감한 공포정치의 대가. 놀라운 사실은 프랑스 교과서에도 그렇게 쓰여 있다는 점이다. 이 책의 저자 장 마생은 파리의 수많은 거리와 다리, 공원 등에 프랑스의 위인이라는 사람들 이름을 붙인 데서 이야기를 시작한다. 역시나 제일 유명한 건 미라보 다리다. 프랑스대혁명기의 귀족 출신으로 국민공회에 가담했던 미라보 백작Honoré de Mirabeau(1749~1791)[12]의 이름을 딴 다리다. 사실 이 사람은

[11] 프랑스 북부 아라스 시에서 법률가 집안의 장남으로 태어났다. 1769년 리세 루이르그랑(Lycée Louis-le-Grand, 루이 왕립 고등학교)에 장학생으로 입학, 루소와 키케로 등의 사상에 매료되어 공화주의자가 되었다. 1780년 법학 학위를 받고 아라스 지방판사가 되었지만 1년 만에 그만두고 변호사 생활을 시작했다. 고향 아라스에서 8년간 승소율 높은 변호사로 유명세를 떨치며 막대한 수입을 벌어들였다. 형편이 어려운 피고인들에게는 무료 법률상담과 무료 변론활동을 해주었으며 왕권과 상류층의 법률적 횡포를 비판하면서 부르주아 계층의 경계 대상이 되기 시작한다. 1789년 제3신분으로 삼부회의 대의원에 선출되어 정치에 입문한다. 사형제 폐지 법안 제출, 연좌제 처벌 금지 법안 등 많은 인도주의적 법안에 관여하고, 제한선거 철폐, 봉건제 폐지, 여성 차별 철폐, 영주領主와 귀족이 탈취한 토지의 반환운동 등을 이끌었다. 하지만 그가 열성적으로 활동할수록 아군 역시 피로를 느꼈고, 적당한 타협을 원하던 부르주아들은 그의 적이 되었다. 1792년 혁명전쟁 이후 왕당파의 왕실 복귀 계획, 반혁명파의 쿠데타 시도, 새로운 지배권력이 되고 싶어하던 지롱드파와 대립했다. 온건파 당통, 강경파 마라를 중재하며 자코뱅파의 지도자로 성장하면서 '부패할 수 없는 자'incorruptible라는 별명이 붙었다. 1793년 4월 혁명정부 공안위원회가 창설되었다. 1794년 7월까지 반혁명분자와 반역자로 의심되는 인물을 30만 명 이상 잡아들였고, 1만 7,000명 이상에 대해 사형을 집행했다. 1794년 7월 28일 로베스피에르와 혁명을 주도했던 다른 22인과 함께 혁명광장 단두대에서 처형당했다. 사후 그가 쓴 논문과 저서가 전량 압수되어 소각되었고, 집권한 지롱드파는 공포의 대상, 학살자, 독재자라고 그를 폄훼했다.

[12] 프랑스의 정치가이자 사상가. 하급 귀족이자 유명 경제학자였던 미라보 후작의 아들로 태어나 돈을 헤프게 쓰고 방탕한 생활을 해서 여러 차례 감옥에 가고, 아버지 손에 의해 귀족사회에서 추방당했다. 이후 5년 동안 세계 각지를 돌아다니며 문필가로 활약해 명성을 얻었다. 1789년 삼부회의에 귀족 대의원으로 나가고자 했으나 아버지가 도움을 주지 않아 어쩔 수 없이 제3신분으로 의원에 출마, 당선되었다. 대의제 민주주의와 입헌군주제를 옹호했으나 강력한 연설을 통해 국민공회 구성에 결정적 역할을 했다. 1790년 루이 16세의 회유로 왕실 편을 들며 종교를 탄압하는 등 여러 가지 실책을 해서 왕실과 국민회의, 여론 모두와 불안한 관계가 되었다. 1791년 국민공회 의장이 되어, 민권의 신장과 왕권의 존립을 조화시키려 노력했지만 국민공회를 분열시키는 결과만 초래했다.

혁명의 배신자이며, 미라보처럼 별의별 사람들이 다 '위인'이라며 파리 거리에 이름이 남았건만, 파리 그 어느 동네나 거리, 어떤 다리에도 '로베스피에르'라는 이름은 없다고 한다. 장 마생이 꺼낸 이 서두가 내 머리카락을 쭈뼛하게 당겼다. 로베스피에르가街, 로베스피에르 다리, 로베스피에르 공원은 존재하지 않는다고? 뭔가 흥미롭다. 어쩌면 민주적 공화정의 발원지에 산다는 자부심으로 똘똘 뭉친 프랑스인조차 로베스피에르에 대해 어떤 공포를 느꼈던 게 아닐까? 그 공포의 정체는 과연 무엇일까? 장 마생은 그런 질문으로 어마어마한 이야기의 실마리를 풀어나간다.

당대 문헌을 다 뒤져서 로베스피에르를 추적하기 때문에 이 책은 두꺼울 수밖에 없었다. 그리고 마침내 저자가 내린 결론은 매우 놀라운 것이었다. 로베스피에르는 결코 공포정치가 아니었다. 그는 시골 출신 변호사였고, 귀족 출신과 노동자계급 출신과 중간계급, 부르주아계급 출신이 수없이 뒤얽힌 어지러운 혁명의 와중에 마지막까지 진정한 의미의 민주주의, 다시 말해 이 모든 국가의 운명은 인민들에 의해 결정되어야 한다는 원칙을 끝까지 사수한 사람이었다는 것이다. 결국 로베스피에르의 패배는 그의 동지, 이른바 산악파山岳派[13] 동료들마저 그가 내세운 원칙을 깨뜨리고 그를 배신한 탓이었다. 그리고 로베스피에르의 처형 이후 사실상 서구사회로부터 시작된 현재 전 세계의 민주주의 정치는 다 거짓이라는 게 저자의 견해다. 즉 로베스피에르를 처형시키고 사실상 역사의 새로운 주인이 되는 부르주아는 가장 기만적인 대의제 민주주의라는 정치적 상품을 기획한다. 그런데 로베스피에르는 알고 있었다. 대의제 민주주의야말로 혁명과 민주주의와 공화정

방탕한 생활이 독이 되어 1791년 4월 성대한 파티가 있은 다음 날 급사했다. 장엄한 장례식이 치러졌고 위인들의 묘지인 팡테옹에 안장되었다. 그러나 1792년 루이 16세가 강제 유폐되어 있던 튈르리궁 철제 금고에서 미라보가 왕실과 밀통한 문서들이 발각되었고, 배신자로 낙인찍혀 미라보의 유해는 다른 곳으로 옮겨졌다.

[13] 몽테뉴파Montagnards. 여기서 몽테뉴는 '산악'이라는 뜻이다. 프랑스대혁명기에 생긴, '좌익'의 어원이 된 자코뱅파의 파벌 중 하나로, 온건 공화파인 지롱드파의 몰락 이후 로베스피에르와 함께 급진적 혁명을 추진했다. 로베스피에르가 파당이 생기는 것을 막고자 "공공의 이익을 위해 일하는 모든 사람이 산악파"라고 정의 내리면서 국민공회 내의 산악파는 혼란에 빠졌다. 게다가 로베스피에르는 국민공회 내의 반혁명파 처단을 발표하기까지 했다. 언제 자신이 처단의 순서가 될지 몰라 공포에 떨던 반로베스피에르파와 산악파가 손을 잡고 1794년 7월 27일 테르미도르 쿠데타를 일으켜 로베스피에르가 실각했다.

을 가장한 가장 위대한 '사기도박판'이 되리라는 것을.

'대의제 민주주의'란 무엇인가? 간단하다. 사회가 규정한 단위별로 대표자를 선출해 그 대표자가 국민의 뜻을 위임받아 국가의 의제를 결정하는 것. 그런데 그게 과연 민주주의인가. 그 의회에 모인, 우리나라로 치면 300명 중에 150명만 내 편으로 끌어들이면 게임이 끝나는 그것이? 그럼 또 국민이 분노한다. "나쁜 놈들! 다음에는 절대 안 뽑아준다. 저런 놈은 떨어뜨려야 해." 물론 일부는 떨어뜨리기도 한다. 하지만 궁극적으로는, 그게 무슨 소용일까. 그다음에 의회에 들어온 '그놈'을 또 회유하면 되는데. 프랑스와 미국이 합작으로 만들어낸 이 대의제 민주주의라는 것은 사실상 민주주의에 대한 배신이다. 그러면서 우리는 민주주의 국가에 살고 있다는 환상과, 변절에 대한 분노를 느끼는 동시에 다음에는 새로운 인물을 뽑아야겠다는 끊임없는 기대감을 갖고 살다가 죽는다. 게다가 대통령제 국가에서는 최종 권력자를 직접 뽑는 기회를 줌으로써 마치 자신이 진짜로 참정권을 갖고 있다는 착각을 하게 만든다. 부르주아계급이 만든 위대한 작품이다.

로베스피에르는 지방 변호사 출신이었다. 한데 이 변호사 출신은 그러한 기만을 프랑스대혁명 당시 국민공회에서 이미 꿰뚫어보았다. 이 엘리트들, 귀족 출신인 데다 많이 배운 부르주아들이 결국 이 나라와 혁명의 운명을 어떻게 끌고 갈지를 잘 알았고, 마지막까지 비타협적으로 투쟁하다 결국 패배했다. 그래서 그 이후 역사에서 권력을 장악한 부르주아계급은 로베스피에르를 '공포정치의 몬스터'로 만들어버림으로써 다시는 로베스피에르를 추억조차 하지 못하도록 하는 진짜 무서운 복수를 감행했다. 그래서 파리의 어떤 거리에도 로베스피에르의 이름이 남지 않게 되었다는 것이 장 마생의 이야기다.

우리는 대체로 1789년의 프랑스대혁명만 기억하지만, 사실 유럽에서 진정한 혁명의 폭발은 1848년에 일어난다. 이 혁명[14]은 혁명사

[14] 프랑스대혁명 이후 자유·평등의 근대 시민 사상의 급속한 전파, 영국 산업혁명으로 자본주의 경제의 급속한 발전, 노동자계급 성립에 의한 사회주의 전개 등이 원인이 되어 1848년 새로운 혁명의 기운이 꿈틀거렸다. 1월 시칠리아를 시작으로 2월 파리, 3월 프로이센, 작센 등 독일 연방국가들, 빈을 비롯한 합스부르크 제국 곳곳에서, 즉 거의 모든 유럽 국가에서 혁명이 일어났다. 1847년의 경제공황과 각 나라가 안고 있던 문제가 공통적이었다는 점 외에도 이미 교통과 통신의 발달로 한 지역의 뉴스가 그날 안에 유럽 전역으로 퍼져 각지에 흩어져 있던 망명자들이 수일 내에 결집할 수 있었다는 점, 망명자들이 망명지에

에서 유일하게 복수複數의 나라에서 동시에 혁명이 일어난, 처음이자 마지막 사건이었다. 이탈리아에서 시작해 프랑스, 독일, 폴란드까지 동시다발적으로 혁명이 일어났다. 그러나 1848년 혁명 역시 독일 바덴Baden의 봉기를 마지막으로 처절하게 제압당했다. 그리고 1871년 파리코뮌La Commune de Paris[15]이 있었다. 혁명은 그 뒤로도 수없이 일어났다. 그리고 1917년의 러시아혁명에 이르러, 마침내 뭔가 승리를 거두었다는 생각이 들게 되었는데, 1924년 레닌이 의문의 죽음을 당하면서 스탈린 체제로 넘어갔고 스탈린에 의해 새로운 전체주의의 길로 접어들면서 이 혁명 또한 70년을 간신히 버티고는 역사의 저편으로 사라지게 되었다.

지난 200여 년간의 복잡한 역사를 떠올리며 다시 물어보자. 엘리트주의란 무엇인가? 이것이 정말 우리의 삶과 사회의 구조를 결정짓는 필연적인 것인가. 나 개인뿐 아니라 내가 속한 이 공동체의 운명의 주인이 될 길은 정녕 없는 것인가? 그 길을 나는 '음악'이라는 렌즈로 찾아보려 하는 것이다.

세기말, 예술가들의 혼돈

1권 3장 「클래식 속의 안티 클래식」에서 나는 인류 역사상 가장 행복한 예술가는 베토벤이었을 것이라고 언급했다. 사실 베토벤은 인간적으로는 별 매력이 없었다. '찌질이'의 극치라고 해도 될 정도다. 그러니 끝까지 혼자 살 수밖에 없었다. 원대한 독신주의의 이상을 갖고 있

서 접한 급진적 사상을 본국의 동지들과 밀접하게 공유할 수 있었다는 점 등이 연쇄적 혁명을 가능케 한 요인으로 꼽힌다. 프랑스는 2월혁명으로 제2공화국이 수립되었으나 프랑스 역사상 최초의 대통령이자 마지막 군주인 나폴레옹 3세의 친위 쿠데타로, 이 공화국은 제2제국으로 전환되었다. 그 외의 지역에서는 결국 '실패한 혁명'이 되었다. 그러나 유럽 전역에서 일어난 혁명의 불길은 반동·보수 체제였던 '빈 체제' 붕괴와 자유주의 및 민족주의의 폭발적 확산을 불러일으켰다.

[15] 1871년 3월 18일부터 5월 28일까지 프랑스 파리에 민중들이 세운 역사상 최초의 사회주의 자치 정부. 1870년과 1871년에 걸친 프랑스-프로이센전

쟁에서 루이 나폴레옹의 프랑스제국과 그 뒤를 이은 제3공화정의 무능한 모습에 불만이 쌓인 시민들이 봉기한 결과였다. 3월 26일 실시된 선거로 파리코뮌 정부가 성립되었다. 정부군은 파리봉쇄작전으로 대응해 어느 정도 효과를 보이자 5월 21일 프랑스 정부군과 독일제국, 오스트리아-헝가리제국, 벨기에, 영국 등이 지원하는 군대가 파리로 진입했다. '피의 일주일'이라 불리는 시가전이 벌어졌고, 인명 피해가 1만~5만 명으로 추산되는 대학살극으로 파리코뮌은 막을 내렸다. 비록 70일 만에 막을 내린 세계 최초의 사회주의 정부였지만 여성참정권 보장, 아동 야간노동 금지, 최대 노동시간 제한 등 혁신적인 사회주의 정책을 주장했고, 이후 사회주의와 공산주의 운동에 큰 영향을 끼쳤다.

어서 57년간 혼자 살았던 게 아니다. 끊임없이 여자를 탐했고, 50대 때도 성병에 걸려 "성병에 특효약이 뭐지?"하며 친구에게 보낸 편지가 현재까지 남아 있다.

그런데 왜 베토벤이 그저 위대한 예술가가 아니라 가장 '행복한' 예술가라고 한 것이냐. 왜냐하면 베토벤은 자신이 꿈꾸던 원대한 이상을 자신의 예술행위로 이뤄냈으며, 제 시대에 끝까지 배신을 당하지 않고 눈을 감은 처음이자 마지막 예술가이기 때문이다. 프랑스대혁명이 발발했을 때 베토벤은 열아홉 살이었다. 예술가로서 막 꽃봉오리가 움터 오르는, 어찌 보면 가장 민감한 나이에 혁명의 세례를 받았으며 그렇게 피어난 채로 평생을 살았다. 공화주의자로서 유럽 문화의 수도 빈Wien에서 생애를 마칠 때까지 살아갔다. 그는 1827년에 죽었다. 비록 나폴레옹전쟁 이후 1815년 빈 회의[16]를 거치며 유럽은 다시 보수주의로 회귀했지만, 이미 프랑스대혁명의 이상이 나폴레옹전쟁을 거치며 유럽 전체에 뿌려진 뒤였다. 그는 자신의 이상인 공화주의의 승리를 확신했고 이른바 '해방의 주체'로서 부르주아적 혁명성에 기대를 걸었다. 실제로 베토벤이 죽는 그 순간까지는 여전히 부르주아가 혁명의 마지막 토대였고 꿈이었고 미래였다. 한마디로 그는, 부르주아계급이 권력을 장악하고 난 뒤 1789년 혁명의 파트너였던 프롤레타리아계급을 잔인하게 탄압하는 1848년의 비극을 보지 않고 죽을 수 있었다.

베토벤은 마지막 교향곡에 이르기까지 고뇌를 넘어 환희의 세계로, 갈등과 투쟁을 넘어 해방의 세계로 갈 수 있다는 확신을 한 번도 의심하지 않고 자신의 확고한 예술세계를 펼칠 수 있었고, 결국 그 이

[16] 1814년부터 1815년까지 오스트리아의 재상 클레멘스 폰 메테르니히의 주도하에 나폴레옹전쟁의 전후 처리와 승전 4개국 영국, 프로이센, 오스트리아, 러시아와 패전국 프랑스 간의 유럽 내 제국 간의 세력 재편과 유럽을 프랑스대혁명 이전의 상태로 되돌리는 것을 목표로 4주 계획으로 시작된 회의는 8개월간 진행되었다. 각국의 이해관계 때문에 회의 진척이 늦어지기도 했지만, 특히 메테르니히 때문에 지연되곤 했다. 그는 회의가 오스트리아에 불리하게 진행될 때마다 고의로 파티를 열었다. 다른 국가들까지 이런 분위기에 동조해 '빈 회의는 춤추게' 되었고 회의는 진척이 없었다. 끝날 것 같지 않던 회의는, 나폴레옹의 엘바 섬 탈출과 황제 복위 소식에 급해진 참가국들이 서둘러 협의를 마무리했고, 1815년 6월 9일 〈빈 의정서〉가 체결됐다. 빈 회의 결과로 만들어진 빈 체제는 나폴레옹전쟁으로 확산된 자유주의적 분위기를 청산하고 왕정으로 복귀하고자 했던, 역사의 진보를 역행하는 반동주의이자 기존의 체제를 유지하려는 보수주의 체제였다. 유럽협조 체제 개념의 빈 체제는 1848년 프랑스 2월혁명과 1854년 크림전쟁을 기점으로 붕괴되지만 이후 '비스마르크 체제'가 '유럽협조 체제' 기조를 이어받아 1914년 제1차 세계대전이 일어날 때까지 유럽 내 세력균형이 유지되었다.

상을 남기고 떠났다. 하지만 길디긴 역사 속에서 그러한 행운을 맛본 사람은 베토벤이 유일무이하다. 모차르트는 프랑스대혁명이 발발하고 2년 뒤 서른여섯의 나이에 과로로 사망했다. 그는 진정한 시민음악가를 꿈꾸었으나 그 시대가 오는 것을 못 보고 죽었다. 20년만 더 살았으면 베토벤처럼 자기가 꿈꾸던 시민음악가가 될 수 있었을 텐데, 그는 궁정의 질서가 지배하던 시대를 끝내 이겨내지 못하고 먼저 세상을 떠야 했다. 또한 베토벤이 죽고 나서 1848년 혁명이 좌절되며 파리코뮌의 바리케이드가 무너지던 그때도, 유럽의 예술가들은 미래와 시대에 대한 방향성을 상실한다.

예술은 끝없는 방황과 혼돈 그리고 민족주의와 세계주의 사이를 시계추처럼 오가고, 급기야 개인의 무의식 저편에서는 패배주의적이며 퇴행적인 진화를 거듭한다. 이즈음 가장 강력한 힘을 가진 '음악의 절대군주'가 등장한다. 북유럽과 남유럽에 한 명씩 등장하는데, 둘 다 1813년생이다. 독일에서는 리하르트 바그너Richard Wagner(1813~1883)[17]가, 이탈리아에서는 주세페 베르디Giuseppe Verdi(1813~1901)[18]가 나타난다. 이 1813년 동갑내기 두 남자는 독일과 이탈리아라는, 19세기 당시만 하더라도 유럽 국가 중에는 후진국인 데다 나라가 찢어질 대로 찢어져 분열된 자신의 조국이 통일민족국가로 나아가는 과정에서 상이한 방식으로, 불타는 민족주의의 혼을 자신의 예술혼으로 증명했고,

[17] 독일 라이프치히 태생으로, 젊을 때는 극작가를 지망했지만 곧 음악으로 방향을 돌렸다. 극에 대한 관심이 지대해 기존의 오페라, 악극Musikdrama에서 한 걸음 더 나아가 음악·시·미술·연극·무용 등이 어우러진 총체예술Gesamtkunstwerk을 만들고자 했다. 아리아 사이에 선율이 중단되던 기존의 오페라와 달리 극 전개 중에도 끊임없이 선율이 이어지도록 만들었으며, 스스로 그것을 일컬어 무한선율이라 명명했다. 유도동기leitmotif(특정 인물이나 상황에 연관되는 음악동기), 연속적 대위법, 풍부한 화성과 오케스트레이션 사용, 전통적 조성체계가 흔들리는 반음계법과 무조성의 음악적 특색을 보여주었다. 자신의 총체예술이 전용극장에서 공연되기를 원했고, 공연장 건축을 위해 모금 및 콘서트 여행을 했지만 역부족이었다. 마침내 1876년 자기 생애의 최대 후원자였던 바이에른 국왕 루트비히 2세의 지원으로 바이로이트에 극장을 완성할 수 있었다. 8월

《니벨룽의 반지》의 역사적 초연이 바이로이트 축제극장에서 열렸다.

[18] 이탈리아 북부 파르마 현의 론콜레에서 태어났고, 18세에 밀라노 음악원에 지원했으나, 입학 연령 4세를 초과했는데도 음악이 서투르다는 이유로 퇴짜를 맞아 개인 교습으로 작곡 공부를 시작했다. 1839년 《산 보니파치오의 백작 오베르토》를 상연하여 호평을 받았다. 1842년부터 1850년까지 작곡한 열네 곡의 오페라 중 《나부코》Nabucco, 《에르나니》Ernani, 《잔 다르크》Giovanna d'Arco, 《레냐노의 전쟁》 등은 애국과 독립정신을 강조하여 오스트리아의 압박하에 있던 이탈리아인들을 열광시켰다. 1850년 발표한 《리골레토》Rigoletto가 유례없는 대성공을 거둔 이후 《라 트라비아타》La Traviata, 《아이다》Aida, 《오텔로》Otello 등 한 세기 반 이상 사랑받는 명작들을 완성해냈다.

또 작품으로 국민들을 결집시켰다.

바그너는 독일의 옛 신화『니벨룽의 노래』[19]를 19세기로 끌고 와서《니벨룽의 반지》Der Ring des Nibelungen라는 역작을 창조해 게르만의 정신을 보여줬다. 그것이 결국 제3제국第三帝國[20]의 문화적·정신사적 기반이 되었다. 히틀러가 바그너에게 열광하고 동조하고 찬양의 제단을 쌓은 것은 우연이 아니다. 베르디는 바그너와는 전혀 다른 방향으로 동일한 과제를 수행했다. 철저한 리얼리즘, 곧 사실주의의 관점으로 자신의 민족주의를 음악 속에서 구현했다. 나는 당연히 베르디 편이다.

사실 독일과 이탈리아라는 다소 '열악한' 환경 덕분에 확고한 구심력을 가질 수 있었던 두 작곡가와 달리, 19세기 낭만주의를 거쳐 세기말에 이르면 예술가들의 혼돈이 점점 더 극단으로 치닫게 된다. 그 극단적 상황 속에서 다 같이 20세기를 맞게 되는데, 그 세기에 '엘리트주의'의 가장 중요한 두 예술적 아이템이 탄생한다. 신新빈악파와 비밥bebop이라는, 서로 아무런 상관도 없어 보이는 두 개의 중요한 테마가 등장하는 것이다.

신빈악파와 비밥의 등장

'신新빈악파'라고 한다는 건 빈악파가 원래 있었다는 이야기다. 그럼 빈악파는 어떤 음악가들로 구성된 악파樂派일까? 빈을 기점으로 해서 고전주의의 꽃을 피운 하이든, 모차르트, 베토벤, 슈베르트다. 이 가운데 빈에서 태어난 사람은 슈베르트뿐이지만 이 네 명 모두 빈에서 활동했고 빈에서 죽었다는 공통점이 있다.[21] 이들이 제1빈악파이고, 그들 이후 제2빈악파 곧 '신빈악파'라고 부르는 일군의 음악가가 20세기와 함께 등장한다. 현대음악의 성부·성자·성신으로 불리게 되는

[19] 독일의 영웅 서사시. 작자 미상. 구전되던 게르만족의 영웅 지그프리트에 관한 신화를 1200년경에 집대성한 것으로 추정된다.

[20] 나치독일을 뜻한다. 제1제국인 신성로마제국(962~1806)과 제2제국인 독일제국(1871~1918)을 이어받은 세 번째 단일국가라는 의미로 나치독일

(1933~1945) 초기에 '제3제국'이라는 칭호를 붙였는데 이것이 점차 나치 선전용으로 쓰였다. 1939년 이후로는 연합국 선동 등을 방지하기 위해 나치독일 내에서는 사용이 금지되었다.

[21] 『정복과 반전의 순간』 1권 3장「클래식 속의 안티 클래식」참조.

아르놀트 쇤베르크Arnold Schönberg(1874~1951)[22]와 안톤 베베른Anton von Webern(1883~1945)[23], 알반 베르크Alban Berg(1885~1935)[24]가 그들이다. 책에서 언뜻 그 이름을 본 적은 있으나 음악은 들어본 적이 없다며 갸우뚱할 독자가 있을 듯하다. 당연하다. 앞으로도 이들의 음악을 듣게 될 가능성은 아주 희박하다. 그 이유는 곧 밝혀진다.

신빈악파가 등장한 뒤 40년쯤 지나 1940년대가 되면 미국에 근육질 흑인 재즈 예술가들이 나타난다. 그들이 들고 나온 것은 비밥이었다. 이게 대체 무슨 뜻일까 하고 고민할 필요 없다. '비밥'이라는 말은 '재즈'라는 말만큼이나 아무런 뜻이 없다. 비밥의 대표 뮤지션 디지 길레스피는 '비밥'의 어원을 두고 재미있는 말을 남겼다.

> "아, 그저 스캣scat이죠. 흥얼거릴 때 '왓뚜와리와리' 이런 거 하잖아요. 그냥 '비밥바밥바' 이러는 거. 우리가 가장 많이 쓰던 감5도 화음, 따~단, 이런 거 할 때 비~밥 하다 보니 비밥이 됐어요."

[22] 오스트리아 빈 태생으로 9세 때 바이올린을 배우기 시작하여 16세에 지휘자 젬린스키에게 대위법을 3개월 교습받은 것 말고는 브람스와 바그너, 말러, 바흐, 모차르트 등을 연구하며 독학으로 음악을 공부했다고 한다. 20대에는 말러의 문하생으로서 그로부터 큰 영향을 받아, 낭만주의적 작품인 《정화된 밤》 Verklärte Nacht 같은 작품을 썼다. 1907년《실내교향곡 제1번 Op.9》Symphony No. 1, Op.9를 발표했으나 반응은 좋지 않았다. 1913년에 알반 베르크, 안톤 베베른, 알렉산더 젬린스키의 곡과 함께 이 곡이 연주되었을 때 공연장에 소동이 일어 경찰이 출동하기까지 했다. 조성 해체가 시작된 그의 작품에 청중은 소동으로, 비평가는 혹평으로 반응했다. 1914년 이후 조성을 포기하고 《달에 홀린 피에로》Pierrot lunaire, Op. 21 같은 표현주의적 무조성주의 음악을 작곡했다. 제1차 세계대전 기간 동안 작곡을 중단했다가 전쟁이 끝난 후 작곡을 재개하며 12음 기법을 만들었다. 이는 후에 음렬주의로 발전하게 된다. 1933년 나치에 의해 음악계에서 추방되자 미국으로 귀화했다. 캘리포니아에 정착해 UCLA에 교수로 재직하며 12음 기법을 접근하기 쉽게 제시한 《피아노 협주곡》Piano Concerto, Op.42과 〈바르샤바의 생존자〉A Survivor from Warsaw, Op.46를 작곡했다.

[23] 빈의 귀족 가문 태생이며, 빈 대학교의 철학과에 들어가 귀도 아들러를 사사하며 음악학으로 학위를 받았다. 쇤베르크의 제자가 되어, 그의 12음 기법을 가장 충실히 계승했다. 지나치게 엄격하고 낭비 없는 응축된 작곡법으로 독특한 음악세계를 보여준다. 음표 몇 개가 점점이 흩어져 있는 악보를 썼는데 그 점들이 구조적으로 연결된 것이, 마치 점묘주의 회화 작품 같다 하여 '점묘음악'의 선구자로도 불린다. 오스트리아를 점령한 나치가 베베른의 음악을 '타락한 예술'이라 낙인찍고 탄압해 공적 활동을 할 수 없게 되었다. 쇤베르크의 망명과 동료 베르크의 사망, 음악활동 정지 등으로 고립된 채 답답한 생활을 하며 버텨냈지만, 1945년 나치가 물러난 뒤 미군 측 헌병의 총기 오발 사고로 어이없는 죽음을 당했다.

[24] 어릴 때는 문학에 관심이 많아 음악 교육을 받지 않았다. 15세 이후 음악을 공부하기 시작해, 19세에 쇤베르크의 제자가 되어 6년 동안 작곡 수업을 받았다. 말러의 낭만주의의 영향과 쇤베르크의 12음 기법을 활용한 조성적인 12음 기법으로 서정성을 보여줬다. 1925년에 초연된 오페라 《보체크》Wozzeck가 대중적 성공을 거두었다. 훗날 가장 잘 알려지게 되는, 애잔한 곡조의 《바이올린 협주곡》Violin Concerto을 완성한 지 얼마 안 되어 1935년 크리스마스이브에 패혈증으로 사망했다.

그럼 도대체 이 비밥은 재즈 음악사와 나아가 20세기 음악사에서 어떤 미학적 혁신을 이루었을까? 또 인류 예술사에 어떤 미학적 문제 제기를 했을까? 일단, 찰리 버드 파커의 〈나우스 더 타임〉을 머릿속 한편에 계속 띄워놓고 있기 바란다.

음악권력과 클래식의 자결

우리 세대가 어느 정도 철이 들고 난 뒤 예술과 관련해 가장 많이 들었던 말이 뭘까? 아니 예술에 아무 관심 없는 사람들조차 자주 들은 얘기가 있다. 요즘 세대는 잘 모를 수도 있는 말이다. "인생은 짧고 예술은 길다."[25] 그런가? 내가 보기엔 헛소리다. 예술이 그렇게 위대한가? 예술에 그럴 만한 가치가 있다고 동의하는가? 그 가치를 인정해야 배운 사람 같고 지식인 같고 문화적 교양이 있는 사람처럼 느껴지는가? 나는 예술의 가장 위대한 사기가 바로 "인생은 짧고 예술은 길다"라는 말이라는 생각이 든다. 이 이데올로기 뒤에는 인간의 삶이란 별 볼일 없고 하잘것없는 반면 예술은 굉장히 위대한 것이며, 그러니 그 위대한 예술이 하잘것없는 인간의 인생 따위에 관심을 가지거나 기울이는 것은 예술 혹은 예술가의 몫이 아니라는, 예술에 대한 몹시 위험한 신비주의가 숨어 있다. 이 신비주의 미학을 만든 사람들이 바로 19세기 이후의 부르주아 예술사가들이다. 그들은 예술을 보통 사람들의 손이 닿을 수 없는 높은 곳, 어마어마한 규모의 제단 위에 올려버림으로써 예술을 인간의 삶과 구체적인 시대의 현장으로부터 분리시키고자 했다. 그래서 그때부터 말도 안 되는 예술이론과 파생상품이 쏟아져 나온다. 순수문학도 나오고 참여문학도 나오고, 예술이랍시고 서로 싸우고……. 난 이렇게 생각한다.

[25] 히포크라테스가 남겼다고 알려진 명언으로, 실은 그리스어가 라틴어로, 그것이 다시 영어로 번역되는 과정에서 그 의미가 약간의 왜곡을 거쳐 지금껏 전해지는 것이다. 여기서 히포크라테스가 쓴 원어 'Ars'는 예술 또는 기술이라는 의미를 가지고 있다. 로마 시대의 사상가 세네카가 『인생의 짧음에 관하여』라는 저술에서 히포크라테스의 명언을 "인생은 짧고 예술은 길다"로 인용하면서 이 경구의 오랜 오해誤解의 역사가 시작되었다. 라틴어: Ars longa, vita brevis, occasio praeceps, experimentum periculosum, iudicium difficile. 영어: The art is long, life is short, opportunity is fleeting, experiment is uncertain, judgment is difficult. 한국어: 기술은 길고, 생명은 짧고, 기회는 빨리 지나가고, 실험은 불완전하고, 판단은 어렵다.

"인생이 짧다면 예술도 짧다."

물론 몇 세기를 지나도록 우리가 기억하는 예술이 있을 수 있다. 하지만 우리가 알고 있는 것의 한 50억 배쯤 되는 예술은 어쨌든 인생보다 훨씬 짧게 끝났다. 그 사실을 상기해야 한다.

"인생은 짧고 예술은 길다"라는 이데올로기를 가장 오래 지탱해온 예술이 있다면 우리가 클래식이라고 부르는 특정한 음악 장르가 될 것이다. 우리나라에도 번역된, 영국의 노먼 레브레히트Norman Lebrecht (1948~)라는 저널리스트가 쓴 『클래식, 그 은밀한 삶과 치욕스런 죽음』The Life and Death of Classical Music이라는 책이 있다. 클래식에 관심 있는 사람이라면 꼭 읽어봐야 한다. 제목만 봐도 뭘 이야기하려는지 알 수 있을 것 같다. 이것도 500쪽이 넘는 두꺼운 책인데, 20세기 음악사에서 클래식의 운명이 어떠했는지를 다룬 것이다. 100년간의 클래식 혁명사를 다루는데 마치 무슨 무협지를 읽는 것 같다. 속도감 있게 읽히면서도 할 말은 다 하고, 굉장히 구체적인 근거와 데이터를 가지고 이야기한다. 클래식이 어떻게 20세기에 와서 자기 스스로를 자결시키는지 그 과정을 담고 있다. 특히 20세기의 산물, 즉 음악을 전 세계로 확산시킨 위대한 과학기술 혁명이 이야기의 소재다. 이전에는 음악을 퍼포먼스로만, 즉 연주되는 그 순간에만 즐길 수 있었다. 그걸 저장해 집에서 원할 때 언제든지 들을 수 있는 저장매체, 축음기와 라디오, 레코드판과 카세트테이프, CD 등이 생겨나 엄청난 산업적 성과를 얻어내면서 20세기에 음악은 강력한 영향력을 가진 예술로 부상한다.

사실 19세기까지만 해도 음악의 영향력은 문학의 영향력과 비교가 되지 못했다. 19세기를 지배한 건 소설이고 문학이었다. 우리나라도 그렇다. 평균연령 45세 이상 되는 사람들은 기억할 것이다. 내가 고등학생 때이던 1970년대에는 학기 초가 되면 학교에서 온갖 질문을 담은 설문조사를 하곤 했는데, 거기 보면 꼭 취미란이 있었다. 왜 묻는지는 알 수 없다. 암튼 거기 가장 많이 쓰인 대답 1위가 독서, 2위가 음악 감상이었다. 그것 말고 다른 취미라는 건 존재하지 않았다. 일단 책을 읽는 게 제일 우선이다. 그다음 좀 있는 집 자식들은 음악을 들었다. '음악 감상'이라고 쓴다는 것 자체가 '우리 좀 살거든?' 하고 말하는 거

"… 모든 드라마는 허구. 그 속에선 약간의 화장과 표정의
변화만으로도 딴사람이 될 수 있지."

— 〈카루소〉Caruso, 루치오 달라Lucio Dalla(1943~2012)

엔리코 카루소
Enrico Caruso(1873~1921)

다. 그러나 대체로는 취미란에 독서를 써넣었다. 책을 읽건 말건, '독서'가 최고였다. 어쨌거나 그때는 활자매체가 우선했다는 이야기다.

서양에서는 20세기에 그 '문학권력'이 무너진다. 과학기술 혁명에 의해 모든 예술에 대해 절대적 우위를 지니던 문학권력이 붕괴하고 놀랍게도 음악이 가장 강력하고 대중적인 매체로 떠오르게 되는 것이다. 물론 이 음악은 1940년대 이후 시청각 매체가 나오면서 영화한테 밀리고 TV한테 밀려서 또다시 무너지게 된다. 한데 20세기 '음악권력'을 형성한, 즉 음악의 확산을 초기에 주도했던 당사자는 대중음악이나 팝이 아니라 클래식이었다.

1910년대 메트로폴리탄 오페라Metropolitan Opera[26]를 주도했던 이탈리아 나폴리 출신의 테너 엔리코 카루소Enrico Caruso(1873~1921)가 단돈 100파운드를 받고 자기 호텔방에서 오페라 아리아를 녹음할 때만 하더라도 그 판이 100만 장 팔릴 거라고는 꿈에도 생각지 못했을 것이다. 그러나 1907년 엔리코 카루소가 녹음한 아리아 〈의상을 입어라〉가 수록된 레온카발로의 오페라《팔리아치》Pagliacci 음반이 밀리언셀링을 기록하면서 시장을 폭발시킨다. 유럽의 자본가들이 너나없이 음반산업으로 뛰어들었다. 아마 독자들도 친숙할 도이치 그라모폰, 필립스, 데카, EMI, 미국의 RCA, 이런 메이저 레이블이 이때 우르르 등장했으며, 점점 더 달아오르는 시장의 주도권을 놓고 자기들끼리 사실상 '80년 전쟁'을 벌인다. 하지만 이 전쟁은 결국 '제살 깎아먹기'였다.

클래식의 치욕적인 삶과 죽음을 가장 상징적으로 대변하는 인물은 1952년 이후 세계 클래식 산업을 주도했던 헤르베르트 폰 카라얀 Herbert von Karajan(1908~1989)[27]으로 요약할 수 있다. 카라얀은 가장 뛰어

[26] 1880년에 설립된 오페라협회로 미국의 가장 큰 클래식 음악 조직이다. 1883년 브로드웨이에 극장을 개관했고, 1967년 신축된 링컨센터 대극장으로 이전했다. 3,800명을 수용할 수 있는 세계에서 가장 큰 규모의 오페라극장은 매년 240회를 상연하는 그랜드 오페라의 주요 제공처다. 오래된 역사만큼이나 수없이 많은 가수, 지휘자, 연출가, 연주가들이 이곳을 거쳤다.

[27] 오스트리아의 지휘자. 잘츠부르크에서 출생했다. 처음에는 피아니스트를 지망, 빈에서 피아노 공부를 했으나 뒤에 스승 호프만의 권유로 F. 샬크에게 사사하여 지휘를 배웠다. 1929년 울름의 오페라극장에서 데뷔, 그 후 아헨 오페라극장의 음악 총감독을 거쳐 베를린 국립오페라극장의 상임 지휘자로 일했다. 제2차 세계대전 중에는 베를린 필하모닉을 지휘하고 있던 푸르트벵글러의 상대자가 되어 인기를 모으고, 전후에는 활동범위를 오스트리아·이탈리아·영국까지 확대하여 세계적으로 명성을 떨쳤다. 1960년경부터는 베를린 필하모닉의 상임 지휘자, 빈 국립오페라극장의 총감독, 빈 악우회樂友會의 종신 지휘자, 빈 필하모닉 관현악단 지휘자, 잘츠부르크

난 오케스트라로 칭송되는 베를린 필하모닉의 상임감독을 1989년 타계하기 전까지 종신으로 역임하면서 무려 2,000장 넘는 음반을 녹음했다. 그런데 실제 레퍼토리는 굉장히 협소해, 베토벤 교향곡 전집만 다섯 번 녹음했다. 간단히 말해 그는 신선하고 창조적인 도전은 하지 않고, 팔릴 만한 것이라면 그게 뭐든 끊임없이 자기복제를 하면서 음반을 냈다. 카라얀이 생애 동안 클래식 가지고 전부 몇 장의 음반을 팔았을까? 무려 2억 장이다. 1980년대를 지나면서는, 클래식하고 아무런 문화적 동질성이 없는 대한민국에서도 가정마다 카라얀 음반은 적어도 하나는(LP든 카세트테이프든 CD든) 갖고 있을 정도가 되었다. 유럽 메이저 레코드 사에 중요한 마케팅 사례로 올라가 있는 것이 한국에서 활발히 전개된 '방문판매', 줄여서 '방판'이라는 것이다. 딱히 어떤 맥락도 없이 아무렇게나 짜깁기한 클래식 전집을 집집마다 찾아다니며 방문판매를 해서 어마어마하게 팔았다. 그래서 네덜란드 필립스, 독일 그라모폰 마케팅 보고서에 이 사례가 보고되어 있다. "야, 이건 정말 우리가 상상도 못했던 세일즈다!"

1910년부터 20세기가 끝날 때까지 전 세계에서 팔린 클래식 음반은 약 10억 장에서 13억 장 정도로 추산한다. 진짜 많이 팔렸다. 그런데 그중 2억 장이 카라얀 음반인 것이다. 역시나 클래식 산업의 황제다웠다. 그런데 사실 이게 아무것도 아님을 보여주는 수치도 적지 않다. 그중 하나를 예로 들자면, 고작 8년 동안 활동한 비틀스가 전 세계에서 판매한 음반이 약 11억~13억 장으로 추산된다. 먼저 출발한 클래식이 90년 내내 판매한 음반이 고작 8년 활동한 비틀스가 그 활동 기간 동안 판매한 음반 수량과 비슷한 것이다. 물론 그 뒤에도 비틀스 판은 계속 팔렸다.

이런 단순한 수치의 문제보다 좀 더 엄밀하게 질적 측면을 들여다보자. 클래식은 온갖 문화적 오만과 더불어 스스로를 고결한 자리로 끌어올리는 쇼를 벌였지만, 실상 팝음악보다 더 추악하기 이를 데

음악제 총감독, 스칼라극장의 상임지휘자 등을 역임, 유럽 악단의 중요한 자리를 거의 독점했다. 누구나 이해하기 쉬운 해석으로 뒷받침된 그의 지휘는 모든 청중이 받아들일 수 있는 대중성을 지니고 있었다.

헤르베르트 폰 카라얀이 클래식 시장의 황제로 등극하는 기념비적 앨범으로,
녹음에 꼬박 1년이 걸렸다. 베를린필과 함께한 첫 번째 베토벤 교향곡 전집.

Beethoven: 9 Symphonien
Herbert von Karajan, Berliner Philharmoniker,
DG, 1963.

없는 불공정거래와 수많은 중복기획으로 자멸했다. 예컨대 한 회사에서 한 시즌에 같은 곡을 다른 오케스트라로 녹음해서 대여섯 개 음반을 동시에 내는 식으로 장사를 했다. 이런 태도는 이 분야의 예술산업을 창조적 동력을 갖고 밀고 나가겠다는 의식과 생각이 전혀 없었다는 말이 된다. 결국 '제살 뜯어먹기'만을 하다가 20세기 말 스티브 잡스Steven Paul Jobs(1955~2011)[28]에 의해 붕괴당한다.

사실 1950년대를 대표하는 지휘자이자 마에스트로인 아르투로 토스카니니Arturo Toscanini(1867~1957)[29] 같은 완고한 고전주의자도 NBC 오케스트라와 공연할 때 꼭 한 곡은 동시대 현대음악가, 아직 청중에게 잘 알려지지 않은 아이템을 집어넣었다. 그럼으로써 클래식이 죽은 예술이 아니라 지금 이 순간의 살아 있는 예술이며, 계속해서 미래를 향해 나아가는 예술임을 증명하고자 했다. 하지만 카라얀은 그러지 않았다. 그가 보기에 그런 짓은 외려 멍청하고 바보 같은 짓이었다. '청중이 알아듣지도 못하는 음악을 연주해서 뭐하게' 하는 생각이었다. 그래서 그는 베토벤, 차이코프스키, 브람스 같은 어제의 형님들하고만 내통하면서 기나긴 커리어를 허비했다.

결국 이 대가는 자기 기준으로는 몹시 잔인하게 느껴질 방법에 의해 대중의 품으로 돌아오게 된다. 이제 음악을 너무나 간단히 다운받을 수 있는 세상이 됐고, 새로운 세대의 클래식 팬이 더는 창출되지 않았다. 굳이 돈 주고 살 필요가 있나 싶은데, 비싸기는 또 왜 이리 비싼지. 다운받으면 그만인데 말이다. 게다가 베토벤이니 비발디니 하는 사람들 음악은 왜 그렇게 분량이 긴지. 또 연주자들 종류는 왜 또 그리

[28] 애플 사의 창립자. 매킨토시 컴퓨터로 성공을 거두었으나 내부 사정으로 1985년 애플 사를 떠났다가 1996년 복귀한다. 애플 사로 돌아온 후 아이튠스를 개발했고, MP3 플레이어인 아이팟을 세상에 내놓았다. 아이팟은 전 세계적으로 히트를 치며 음반 중심으로 돌아가던 기존 음악산업을 뒤흔들었다.

[29] 이탈리아 파르마 태생의 첼리스트이자 지휘자, 작곡가. 명쾌한 리듬과 강렬한 음량 증감법을 효과적으로 사용하여 장대한 스케일의 음악이 당당히 울려 퍼지게 하는 마력을 보여주었다. 20세기 전반을 대표하는 세계적 지휘자로 현대적인 연주양식을 확립해 후대 지휘자들에게 큰 영향을 끼쳤다. 어릴 때부터 음악적 재능을 보여 파르마 국립음악원 장학생으로 음악 교육을 받고 첼리스트로 데뷔해서 활동했다. 1886년 첼로 연주자로 리우데자네이루 가극장《아이다》공연에 참여했을 때 공연 도중 퇴장한 지휘자 대신 공연을 성공적으로 이끈 사건이 계기가 되어 지휘자가 되었다. 30대에 세계 최고의 오페라극장 밀라노 라 스칼라Teatro alla Scala의 음악감독으로 취임했다. 1930년대 이탈리아 무솔리니 파쇼 정권의 박해를 피해 미국으로 망명했다. 1937년 NBC가 그를 위해 각 악기의 연주 대가들만 모아 'NBC 심포니 오케스트라'NBC Symphony Orchestra를 만들어주었다. 70세에 NBC 교향악단을 새로 맡아 연주회, 방송 공연을 소화하며 엄청난 양의 음반을 남겼다.

많은지……. 그걸 일일이 듣기보다는 그중 대표적인 거 하나만 다운받아서 아이팟에 집어넣으면 된다고 생각하기 시작하면서 클래식 산업은 일거에 무너진다. 실제로 유럽과 미국의 모든 메이저 레코드 사에서 클래식 파트가 없어진다. 그리하여 이제 그들이 의존하는 것은 딱하나다. 반짝하는 일회성 이벤트를 노리기.

단일한 음반으로 클래식 역사에서 가장 많이 팔린 음반이 무엇일까? 이게 허를 찌른다. 1958년 게오르그 솔티Georg Solti(1912~1997)[30]가 녹음한 바그너의 《니벨룽의 반지》 전집이다. 다 들으려면 나흘이 필요하다. 바이로이트 페스티벌에서 4부작을 하루에 한 부씩 4일에 걸쳐 연주하기 때문이다. 그걸 LP 열여덟 장짜리로 만든 전집이 1,800만 장으로 클래식 단일 음반 중 제일 많이 팔렸다. 이건 68혁명 직후 미셸 푸코의 『말과 사물』이 10만 부 팔린 거랑 똑같은 거다. 당시 파리의 웬만한 중류 가정 티테이블 위에는 푸코 책이 놓여 있었다고 한다. 아주 어려운 책인데, 짐작하겠지만 이것도 뭐 꼭 읽자고 사는 건 아니고 그냥 놓여 있어야 하는 거다. 《니벨룽의 반지》도 마찬가지다. 이 전집 음반을 산 1,800만 명 중에 그걸 처음부터 끝까지 다 들은 사람은 18만명이 안 될 것이다. 사실 나도 그걸 산 지 25년이 넘었는데 아직도 끝까지 못 들었다. 그렇지만 그건 그냥 있어야 되는 거다. 마치 피아노를 치는 사람은 없어도 집에 피아노를 두는 것처럼.

두 번째로 많이 팔린 건 1,400만 장이 팔린 쓰리 테너(루치아노 파바로티, 플라시도 도밍고, 호세 카레라스)의 음반. 데카DECCA[31]에서 1,400만 장을 팔았다. 나는 이런 건 그냥 사기에 가까운 마케팅 상품

[30] 헝가리 부다페스트 태생의 지휘자. 유태인으로서 본명은 슈테른 죄르지Stern György. 민족주의 바람이 한창이던 헝가리에서 아이들의 미래를 걱정한 부모가 헝가리풍인 솔티Solti로 성을 바꿔주었다. 6세 때부터 피아노를 배워 1924년부터 리스트 음악원에서 바르토크, 코다이 등에게 피아노, 작곡, 지휘 등을 배웠다. 1938년 부다페스트에서 오페라 《피가로의 결혼》 연주로 데뷔해 평론가들의 호평을 받았다. 히틀러의 유태인 탄압으로 스위스에서 활동하다가 제2차 세계대전 종전 후 뮌헨 바이에른 국립 가극장의 음악감독이 되었다. 1958년부터 1965년까지 8년에 걸쳐 세계 최초로 스테레오 《니벨룽의 반지》 전곡을 녹음했다. 1961년 런던 코벤트가든 로열 오

페라 음악감독으로 취임해 1971년까지 재직했으며 그사이 영국으로 귀화했다. 1972년 영국 황실로부터 기사 작위를 수여받았다. 1969년 시카고 심포니 오케스트라의 상임지휘자로 임명되어 이후 22년 동안 재직했고 수많은 명반을 남겼다. 그래미상 총 31회 수상으로 그래미 역대 최대 수상자 기록을 가지고 있다. 1997년 향후 몇 년 동안의 연주와 녹음 스케줄을 남겨두고 심장마비로 갑작스레 사망했다. 그의 유지대로 조국 헝가리에, 자신이 존경하던 벨라 바르토크의 묘지 옆에 묻혔다.

[31] 1920년대에 세워진 영국의 클래식 음반사.

Wagner: Der Ring Des Nibelungen
Georg Solti, Wiener Philharmoniker, DECCA, 1983.

이라 여긴다. 반짝 이벤트 같은 것, 몇 년에 한 번 나올까 말까 한 일이다. 역설적으로 업계 사람들은 이 쓰리 테너의 음반 성공 이후 자각하게 된다. 이런 응급주사만으로는 클래식 산업이 유지될 수 없다는 것을, '아, 우리의 명은 다했구나. 클래식은 이제 단순히 과거의 음악이 아니라 아예 땅속에 파묻혔구나' 하고 깨닫는다.

불쾌한 선율들

이쯤에서 음악을 몇 곡 소개한다. 다 듣기에는 시간이 부담스럽겠지만 대충 분위기라도 파악해보기를 바란다. 클로드 드뷔시Achille-Claude Debussy(1862~1918)[32]의 발레음악《유희》Jeux[33]와 〈골리워그의 케이크워크〉Golliwogg's Cakewalk[34], 모리스 라벨의 〈물의 희롱〉Jeux d'eau[35]과 〈볼레로〉Bolero[36], 이고르 스트라빈스키의 《봄의 제전》La Sacre du Printemps[37], 쇤베르크의《달에 홀린 피에로》Pierrot Lunaire[38], 알반 베르크의《바이올린 협주곡》Violin Concerto[39], 그리고 다리우스 미요Darius Milhaud(1892~1974)의《지붕 위의 소》Le Bœuf sur le toit[40].

차례차례 음악을 듣고 나면 아마 여러 가지 느낌이나 생각이 찾아들 것이다. 정답은 없다. 어떤 이는 불쾌하다고 말할 수도 있고, 또 어떤 이는 불안하다, 생소하다, 듣느라 힘들었다고도 말할 수 있다. 그래도 이 중에 독자들이 끝까지 편하게 들을 만한 게 하나 있기는 하다.

[32] 프랑스의 작곡가로 열한 살에 파리 국립음악원에 입학해, 피아노 연주와 작곡에 재능을 보였다. 파리 음악원의 로마 대상을 1883년에 2등, 1884년에는 1등으로 2년 연속 수상했다. 1887년 이후 상징파 시인 및 인상파 화가와 교류했다. 1889년 파리 만국박람회에서 자바의 전통음악을 듣고 영감을 얻어 〈달빛〉clair de lune를 작곡했다. 1894년 발표한《목신의 오후 전주곡》Prélude à L'après-midi d'un faune은 그의 인상주의적 경향과 함께 근·현대 음악의 탄생을 알렸다. 1918년 암으로 사망했다.

[33] http://www.youtube.com/watch?v=lRi725kTwQU에서 감상할 수 있다.

[34] http://www.youtube.com/watch?v=XMrdhgWR9Zk에서 감상할 수 있다.

[35] http://www.youtube.com/watch?v=J_36x1_LKgg에서 감상할 수 있다.

[36] http://www.youtube.com/watch?v=I9CMPOz1SaQ에서 감상할 수 있다.

[37] http://www.youtube.com/watch?v=NOTjyCM3Ou4에서 감상할 수 있다.

[38] http://www.youtube.com/watch?v=N-zW10__i4M에서 감상할 수 있다.

[39] http://www.youtube.com/watch?v=61LmSoVCzL4에서 감상할 수 있다.

[40] http://www.youtube.com/watch?v=VZLfIKYg0Pg에서 감상할 수 있다.

라벨의 〈볼레로〉. 그거 하나는 끝까지 들을 수 있을 것이다. 그 외에 나머지는 뭔가 이상하고 생소할 것이다. 이 음악가는 대체 무슨 말을 건네는 것일까, 어쩌라는 것일까 하는 의문만 든다. 하지만 그렇게 수세적인 관점에서만 보지 말고, 공세적으로 혹은 능동적으로 이런 음악을 만든 상대의 입장에 한번 서볼 필요가 있다. 그들이 왜 이런 걸 굳이 들려주려 했던 것일까. 도대체 무슨 말을 하고 싶었던 걸까. 내가 볼 때 이 음악가들은 아픈 사람들이다. 이를테면 드뷔시는 이렇게 말하고 있는 거다.

"저는 그저 지금 제 눈에 보이는 것만 말씀드릴게요. 진실은 모르겠어요. 그냥 창밖에 햇살이 아름답게 비쳐드네요. 그걸 그대로 여러분에게 보여드릴게요. 해석은 안 할게요. 이게 무슨 의미가 있느냐고 제게 묻지 마세요. 난 모르니까. 그대로 보여드릴 뿐."

그나마 드뷔시까지는 어떻게 견뎌볼 수 있다. 그런데 갑자기 신빈악파가 등장하면 골치가 아파진다. 이분들은 너무 대놓고 말한다. "저, 지금 상태가 굉장히 안 좋거든요. 엄청 불안하고 혼돈스러워요. 뭐가 뭔지 모르겠어요." 19세기에서 20세기로 건너가면서 세기말의 혼돈을 감당하기가 벅찼던 것이다. 때마침 이분들이 살던 그 '빈'이라는 동네에 프로이트Sigmund Freud(1856~1939)도 같이 살았다. 독자가 이분들을 상담해주는, 프로이트 같은 정신과 의사라 생각하고 다시 음악을 들어보라. 아마 꽤 편해질 것이다. 이분들이 어디가 아픈 건지 좀 알겠네 하는 마음이 들 것이다. 혹 독자 중에 자녀가 있는 분이라면, 특히 십대 자녀를 둔 분이라면 더욱 잘 느낄 거다. 나도 아들이 사춘기, 특히 고등학교 1학년일 때 그 애를 잘 이해하지 못했다. 남들이 보면 착한 아들이란다. 담배도 안 피우고 술도 안 마시고, 어디 가서 절도나 폭행 사고도 안 치고……. 그런데도 하루에 꼭 두 번씩 걔를 죽이고 싶었다. 아비가 자식하고 수준이 똑같아지면 그 자식을 죽이고 싶어진다. 그런데 정신을 차리고 아비의 자리 혹은 정신과 의사의 자리에서 아들을 보면 그 아이가 이해될 뿐 아니라 굉장히 사랑스럽다. 아, 얘가 이 정도만 하는 게 참 다행이다, 그런 생각이 든다.

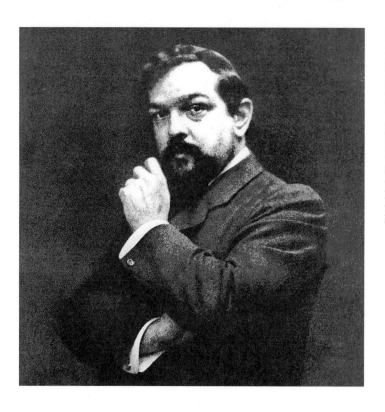

클로드 드뷔시
Achille-Claude Debussy(1862~1918)

이들의 음악을 듣는 것도 똑같다. 수세적으로 들으면 화가 난다. '날더러 어떡하라는 거야!' 그런데 거꾸로 '아, 애들은 아프구나. 아픈 애들이 어디가 어떻게 잘못됐다고 하는 건지 한번 들어볼까' 하면서, 하해河海와 같은 마음으로 들어보면 그때부터는 이들의 음악이 전혀 다르게 들릴 것이다.

이들 신빈악파의 음악 속에서는 이른바 '거대한 질서'라는 것이 무너지고 있다. 솔직하고 착한 신빈악파는 그러한 몰락을 기만하거나 은폐하거나 왜곡하지 않는다. 그러나 이들과 동시대를 살고 같은 공간에 살면서 마치 자신들의 질서가 여전히 견고하다는 듯 현실을 은폐한 채 당장 듣기에 아름답고 고귀하고 세련된 음악을 들려주는 작곡가들도 빈의 길거리에 여전히 널려 있었다. 신빈악파가 과연 그런 음악가들처럼 곡을 제대로 만들 수 없어서 그랬던 것일까? 아니다. 예를 들어 쇤베르크의 《달에 홀린 피에로》를 보자. 이런 마구잡이 음악이 세상에 어디 있나 싶지만 사실은 시낭송 음악이다. 음악이 시작되면 여자가 나와서 뭐라고 말을 한다. 그녀는 자기 마음대로 막 음을 말한다. 그러면 그 음대로 연주가 된다. 그래서 지휘자마다 음악이 다르다. 악보에 내키는 대로 하라고 쓰여 있기 때문에. 《달에 홀린 피에로》는 쇤베르크가 1913년에 만든 곡인데, 그 2년 전인 1911년에 완성한 《구레의 노래》Gurrelieder만 해도 후기낭만주의의 아름다운 선율로 가득 차 있다. 즉 쇤베르크가 기존의 음악가들처럼 곡을 쓸 능력이 없어서 이러는 게 아니라는 이야기다. 그 역시 그런 음악에서 출발한 사람이지만, "더는 사기를 칠 수 없다. 그리고 지금 우리가 봉착한 이 위기와 고난을 직시해야 하고, 그것을 뛰어넘는 예술적·미학적 질서를 새로이 창조해야 한다. 새로운 길을 찾아야 한다. 어제까지 우리가 걸어온 길은 사라졌다. 죽은 길들이다. 우린 예술이 우리에게 부여한 바로 그 처음이자 마지막 소명인 창조성의 정신으로 되돌아가야 한다. 미래를 향한 새로운 길을 만들어야 한다. 이것이 지금 이 순간 내가 해야 할 유일한 일이다"라고 말하고 있는 것이다.

흑인만이 가능한 음악

갑작스럽지만, 비틀스가 미국에서 데뷔해 전 세계를 뒤덮는 1964년으

로 잠깐 점프해보자. 흑인민권운동에서 우리에게 가장 친숙한 인물은 마틴 루터 킹Martin Luther King(1929~1968)[41] 목사다. 마틴 루터 킹이 남부의 비폭력 저항운동을 이끈 사람이었다면, 도시 게토ghetto 출신의 흑인 맬컴 엑스Malcolm X(1925~1965)[42]는 그와는 상반된 길을 걷는다. 스파이크 리Spike Lee(1957~)[43] 감독이 그의 이야기를 영화로도 만들었는데, 맬컴 엑스는 루터 킹 목사의 평화로운 노선에 반기를 든다. "웬 한가한 소리냐? 우리가 곱게 시위하면 백인들이 우리를 인간으로 취급해주겠냐? 백인들은 경찰과 군대를 동원해서 흑인들을 백주대낮에 파리 잡듯 죽이는데, 우리가 왜 비폭력 무저항을 한답시고 총 맞고 죽어가야 하나? 우리도 총을 들고 나가 백인들을 죽일 수 있다는 걸 증명해야 우리를 존엄한 존재로 볼 것이다." 그래서 그는 블랙팬더당Black Panther Party을 만드는데, 왼쪽 손에 검은 가죽장갑을 한 짝만 끼는 것으로 표

[41] 미국의 침례교회 목사이자 흑인해방운동가. 조지아 주 애틀랜타 태생으로 1954년 앨라배마 몽고메리의 침례교회 목사로 취임한 뒤 1955년 12월, 시내버스의 흑인 차별대우에 반대하여 5만의 흑인 시민이 벌인 '몽고메리 버스 보이콧 투쟁'을 주도하여 1년 후인 1956년 12월에 승리를 거두었다. 그 직후 남부 그리스도교도 지도회의SCLC를 결성하고, 흑인차별 철폐운동 외에도 인종차별 철폐, 노동운동, 시민권익운동, 베트남파병반대운동에도 참여했다. 1964년에는 이러한 활동의 공로를 인정받아 노벨평화상을 받았다. 1968년 4월 테네시 주의 멤피스 시에서 흑인 청소부의 파업을 지원하다 암살당하기까지, 비폭력주의에 입각하여 흑인이 백인과 동등한 시민권을 얻어내기 위한 '공민권운동'(1963년의 워싱턴 대행진 등)의 지도자로 활약했다.

[42] 미국의 급진적 흑인민권운동가. 이슬람운동가이기도 했다. 본명은 맬컴 리틀Malcolm Little인데, 여기서 성姓 '리틀'은 백인 주인의 성일 뿐 자기 선조인 아프리카 조상의 성은 알 수 없어 '미지'未知를 뜻하는 X로 성을 바꿨다. 1945년 후반에 보스턴에서 강도 행각을 벌이다 검거되어 징역 8년형을 선고받았다. 복역 중 독학으로 공부하는 존 엘턴 벰브리에게 감화를 받아 독서를 시작했다. 1948년, 형 필버트에게 '네이션 오브 이슬람'을 소개받고 이슬람에 귀의했다. 1952년 가석방 이후 '네이션 오브 이슬람'에 성직자로 등록하고 조직을 키웠다. 자연스레 맬컴의 영향력도 커졌다. 흑인우월주의와 흑백분리를 주

장했다. 1963년 메카 성지순례 이후 종교신앙과 인권운동 노선이 크게 변화했다. 12월 존 F. 케네디 대통령이 암살을 당한 사건을 두고 '사필귀정' 발언을 해 논란이 되었고, 여러 가지 문제가 있던 '네이션 오브 이슬람'을 1964년 탈퇴하고 난 뒤에는 수니파 무슬림이 되었다. 이때부터는 다른 인권운동 단체와의 연대, 도시 흑인빈민들의 주택 및 교육 문제 등에도 관심을 가졌다. 여러 공민권운동과도 일정한 관계를 맺는 아프리카계 미국흑인통일기구Organization of Afro-American Unity(OAAU)를 설립했으나, 1965년 2월 21일 뉴욕에서 열린 인종차별 철폐를 주장하는 집회에서 연설 중 암살당했다.

[43] 애틀랜타에서 출생하여 브루클린에서 성장했다. 애틀랜타 무어하우스 대학에서 커뮤니케이션학을 전공하고 졸업 후 뉴욕대학 영화과 대학원에 진학하여 마틴 스콜세지를 만나 그로부터 큰 영향을 받았다. 졸업 작품 〈조의 이발소〉로 여러 학생 영화제에서 상을 휩쓸었고, 독립적으로 만든 첫 장편영화 〈그녀는 그것을 가져야만 해〉로 1986년 칸 영화제 황금카메라상을 수상하며 그해 영화계에서 가장 "충격적인 데뷔"를 했다. 세상을 향한 비판적이면서도 객관적인 시선을 완성도 높은 영상으로 표현하는 감독이면서, 무엇보다도 인종차별이라는 주제에 대해 솔직하고 비판적인 연출을 선보였다. 덴절 워싱턴 주연의 〈말콤 X〉외에도, 〈똑바로 살아라〉, 〈모베터 블루스〉, 〈정글피버〉, 〈25시〉, 미국판 〈올드보이〉등 다수의 작품을 감독했다.

식을 했다.[44] 이 대목에서 누군가가 떠오른다. 마이클 잭슨이다. 그런데 마이클 잭슨은 '하얀' 장갑을 한 손에 끼고 나왔다. 명백히 블랙팬더당의 역사적 패러디다. 그래서 1983년 그가 《스릴러》 앨범을 발표하면서 왼손에 하얀 장갑을 끼고 나왔을 때 많은 흑인이 분노했다. 흑인의 위대한 역사를 조롱한다고 느껴서.

다시 1964년으로 돌아가서, 그 맬컴 엑스가 1964년에 연설을 하나 하는데 이때 1950~1960년대 흑인재즈에 대한 유명한 말을 남긴다. 투철한 사회운동가인데도 불구하고 그 어떤 음악평론가나 미학자가 쓴 글보다 명쾌하게, 1940~1950년대에 나타난 일련의 새로운 현상에 대한 통찰력, 비밥의 본질을 꿰뚫는 내용을 연설 속에 담는다. "너희 백인들이 원래 하던 대로 위세나 부리며 자위하는 동안 우리 흑인들은 너희들보다 우월한 창조의 길로 나아가고 있다. 너희들은 악보대로만 연주하지만, 우리는 '즉흥연주'라는 창조의 힘이 있다. 그건 단순한 테크닉이 아니다." 그러고는 마지막으로 의미심장한 한마디를 던지는데, 이 말이 한편으로는 참 가슴 아프다.

"재즈는 미국에서 흑인이 자유롭게 만들어낼 수 있는 유일한 분야이다."

흑인민권운동이 불타오르던, 이른바 '워싱턴 행진' 같은 사건이 일어나던 무렵에 나온 말이다. 이 말 한마디로 우리는 1960년대까지 미국에서 '아프리칸 아메리칸', 즉 미국 흑인의 사회적 조건이 어떠했는지 짐작할 수 있다.

흑인들이 제일 좋아하는 단어가 소울Soul이다. "헤이 맨, 소울 브러더"Hey man, soul brother, 그러니까 너랑 나랑 부모가 같은 진짜 형제는 아니지만, 영혼으로는 형제라는 뜻이다. '소울 시스터'soul sister라고 하면, 우리는 다 같은 흑인 여자야, 자매애를 가져야 돼, 이런 의미다. 음악뿐 아니라 흑인들의 모든 길은 다 소울로 통한다. '소울 푸드'soul

[44] 『전복과 반전의 순간』 1권 2장 「청년문화의 바람이 불어오다」 참조(132쪽).

food라는 말도 있다. 요즘은 이 말이 우리나라에서도 흔하게 쓰이고 있는데, 실은 흑인들에게서 나온 말이다. 흑인들이 노예 시절에 남부에서 먹던 거칠고 험한 음식, '소울 푸드'란 원래 그런 거다. 그래서 나중에 20세기 치열한 흑인민권운동 과정에서 흑인들은 정기적으로 자기들 선조가 노예 시절에 먹던, 우리로 치면 꿀꿀이죽, 주먹밥 같은 것을 먹었다. 그걸 먹으면서, 우리 식으로 말하면 '잊지 말자 6·25' 되새겼던 거다.

'애프터 아워스', 비밥의 열쇠

흑인재즈 이야기가 나왔으니 본격적으로 '비밥' 속으로 들어가보자. 비밥이라는 말은 보통의 사람들에게는 상당히 생소한 말이겠지만, 재즈광에게는 그 의미가 남다르다. 재즈광은 곧 비밥광이며, 비밥광들은 '비밥'이 중요할 뿐 그 이전과 이후에 무슨 일이 있었고 어떤 음악이 있었느냐 하는 데는 별 관심이 없다. 그럴 만한 것이, 이 비밥의 시대에, 마치 18세기 말부터 19세기 전반까지 빈에서 하이든, 모차르트, 베토벤, 슈베르트가 와르르 나왔듯 재즈 역사상 천재들이 그 짧은 시기 동안 와르르 나왔다가 와르르 다 마약하고 죽어버렸던 거다. 그래서 '비밥은 재즈의 모든 것'이라는 착시 현상을 일으키기도 한다.

찰리 파커 퀸텟의 〈하우 하이 더 문〉How High the Moon과 버드 파웰Bud Powell(1924~1966)[45]의 〈라운드 미드나이트〉Round Midnight[46]가 바로 비밥인데, 들어보면 신빈악파의 음악에서 감지되던 불안과 흥분이 깔려 있다. 어떤 불안함 위에 위태롭게 서 있는 탑 같은 음악이다.

비밥을 설명한다는 것은 사실 불가능한 일이다. 왜냐하면 비밥이

[45] 미국의 재즈 피아니스트이자 작곡가. 빠르고 거침없는 즉흥연주로 비밥 혁명을 이끈 연주자 중 한 사람이다. 재즈 피아노 특유의 연주 방식을 제시했다는 평가를 받는다. 1945년 경찰로부터 인종차별적 폭행을 당하고 머리에 부상을 당했다. 정신병원에 입원 중 받은 전기충격 요법 치료로 인해 부분기억상실증과 통증 악화라는 후유증을 얻었다. 이후 세상을 떠날 때까지 정신질환 및 알코올과 약물에 대한 의존으로 고통 속에 살았다. 쿠티 윌리엄스의 밴드에서 활동을 시작해 민턴스 플레이 하우스에 드나들며 찰리 파커와 자주 연주했다. "어메이징 버드 파웰"The Amazing Bud Powell이라는 칭호로 불렸으며, 이것을 총 네 장의 앨범 명칭으로도 사용했다. 〈바운싱 위드 버드〉Bouncing with Bud, 〈할루시네이션스〉Hallucinations, 〈더 프루트〉The Fruit, 〈파리지앵 소로페어〉Parisian Thoroughfare, 〈언 포코 로코〉Un Poco Loco, 〈글래스 엔클로저〉Glass Enclosure 등 유명한 자작곡을 남겼다.

[46] http://www.youtube.com/watch?v=TEPTvRf1m6M에서 감상할 수 있다.

라는 이름 아래 묶여 있는 예술가가 너무나도 많고 그들의 음악이 서로 너무나도 다르기 때문이다. 그런데도 군이 한 단어로 비밥을 정의할 수 있지 않을까 궁리해 내가 창조한 말이 있다. 재즈 여자 보컬의 여왕 중 하나인 사라 본Sarah Vaughan(1924~1990)[47]의 노래를 듣다가 그녀의 노래 제목에서 비밥을 설명할 수 있는 위대한 단어를 포착했다. 바로 '애프터 아워스'After Hours라는 말이다. 무슨 뜻인가? 일상에서 많이 쓰는 단어인데, '영업이 끝난 뒤'라는 뜻이다. 가게에서 영업시간 이후, 이게 '애프터 아워스'다. '애프터 아워스'가 비밥이랑 무슨 상관인가. 아니 그보다, 여기서 '영업'이란 무엇을 말할까? 어떤 영업? 아마이 시리즈 1권을 읽은 독자라면 대답할 수 있을 것이다.[48] 이 열쇠만 있으면 '비밥'은 단숨에 이해된다.

미국 음악사 최초의 메인스트림, 스윙

일단은 비밥 직전까지의 역사를 간추려보자. 재즈는 1910년대에 탄생해 이후 50년이라는 짧은 기간 동안 클래식 300년의 진화 역사를 압축적으로 걷게 된다. 그런데 1910년대에 제1차 세계대전이라는 어마어마한 사건이 일어났다. 미국도 나중에 참전해 승전국이 되었다. 이 제1차 세계대전 때, 전쟁에 참여한 국가들에서는, 예를 들어 일본이나 미국, 유럽 같은 데서는 군수산업이 엄청나게 발전한다. 그러다 보니 많은 노동자가 필요하게 됐고, 남부에 있던 무려 75만 명의 흑인들이 북부의 군수공업단지로 이주해 북부 대도시의 노동계급이 된다. 흑인들의 대이동과 재즈의 탄생은 밀접한 관계가 있다. 이들의 대이동과 함께 남부의 항구도시 뉴올리언스의 스토리빌Storyville[49]이라는 홍등가에서 시작되었던 음악이 북부 시카고까지 가고, 결국 1929년에는 뉴올리언스 출신의 제1세대 재즈의 상징, 엠블럼이라고 할 수 있는 루이

[47] 미국의 재즈 가수. 빌리 홀리데이, 엘라 피츠제럴드와 함께 재즈 여성 3대 보컬이라 일컫는다. 국내에는 영화 〈접속〉의 주제곡인 〈어 러버스 콘체르토〉A Lover's Concerto가 널리 알려져 있다.

[48] 『전복과 반전의 순간』 1권 1장 「마이너리티의 예술 선언」 참조.

[49] 뉴올리언스의 항구도시. 1897년 부시장 시드니 스토리가 제안해 공창公娼이 허가된 지구다. 재즈음악 형성의 근거지 역할을 했다. 1917년 폐쇄되어 수많은 재즈 뮤지션이 시카고, 뉴욕, 캔자스시티로 옮겨 갔다.

After Hours
Sarah Vaughan, Columbia, 1955.

암스트롱Louis Daniel Armstrong(1901?~1971)[50]이 흥행의 메카인 뉴욕에 입성하게 된다. 루이 암스트롱이 뉴욕에 들어가는 1929년, 미국 전역에서 흑인들에 의한 재즈가 스멀스멀 번져가고 있었는데, 역자학자 에릭 홉스봄Eric Hobsbawm(1917~2012)의 주장에 따르면, 이때 이미 미국 전역에 6만 개의 밴드가 있었고 20만 명의 직업 재즈 연주자들이 있었다고 한다. 무시무시한 숫자다. 베토벤 시절 빈에서 활동하던 피아니스트를 다 합쳐봐야 3,000명이 안 됐다. 그런데 1929년에 벌써 20만 명의 프로 재즈 연주자들이 존재했다는 것이다.

하필 바로 그 시점인 1929년에 대공황[51]이 일어나 미국 경제가 아주 박살이 난다. 1930년대 대공황을 맞아 불경기가 이어지는 동안 역설적으로 재즈는 힘든 일상을 견뎌야 하는 불황기 미국인들에게 오락이자 위안이 되는 음악으로 부상한다. 이 무렵 시카고 같은 대도시에 거대한 댄스 클럽이 생긴다. 홍대 앞 클럽같이 작은 규모가 아니다. 갱 영화에서 볼 수 있는 것 같은 꽝장한 규모다. 한가운데 플로어가 있고 촛불이 놓인 테이블이 죽 늘어져 있고 무대 뒤에는 연미복을 입은 흑인 스무 명쯤이 댄스음악을 연주한다. 이 연주에 맞춰 백인들이 플로어에 나와 춤을 춘다. 이때부터 재즈는 거대한 댄스 플로어의 댄스 뮤직으로 진화한다. 이러한 백밴드 재즈를 일러 '스윙'swing이라 한다.

1930년대의 '스윙'은 더는 흑인만의, 아프리칸 아메리칸의 전유물이 아니었다. 모든 미국인, 주류 백인의 일과 후('애프터 아워스')를 책임져주는 오락적 문화였다(예나 지금이나 일과를 무사히 끝마친 사람들에게는 술과 음악이 필요하다). 당시는 금주법 시대Prohibition era[52]였던 만큼 '밀주나 한잔하고 춤이나 한 판 댕기고 집에 가서 자고, 내일 아침에는 또 일하러 나가야지' 하는 유흥문화가 미국을 대표

[50] 미국의 트럼펫 연주자이자 가수. 재즈의 역사 그 자체이자 재즈의 선구자.

[51] 1929년부터 시작된 세계 경제의 혼란 및 침체 시기를 말한다. 뉴욕 월가의 뉴욕주식거래소 주가가 폭락한 일이 발단이 되어 물가 폭락, 대량 실업자 발생 등의 여파가 1939년까지 이어졌다.

[52] 1919년부터 1933년까지 미국 수정헌법 제18조 제1항에 의거해 미국과 미국의 사법권이 미치는 영토에서 주류의 제조·판매 또는 운송·수입·수출이 금지되었다. 제조·유통은 불법이었지만 술을 마시는 것은 불법이 아니었고, 종교용 와인과 의료용 브랜디는 제한적으로 허용되었다. 금주법으로 인해 밀주 유통은 고수익 사업이 되었고 '알 카포네'로 대표되는 마피아와 갱스터 같은 범죄조직이 밀주 사업을 기반으로 성장했다.

하는 문화로 급부상한다. 1930년대 상황만 살펴보더라도 미국의 전체 음반 판매량의 85퍼센트를 스윙 음반이 차지했다. 이런 과정을 거치면서 드디어 미국 음반산업의 기틀이 스윙에서 만들어져, 미국 음반산업은 지금도 전 세계 음반시장의 28퍼센트를 점유하는 거대산업이 된다. 스윙이 미국 음악사에서 미국 최초의 메인스트림, 주류 장르가 되는 것이다.

제즈는 완벽하게 대중화됐고 상품이 됐으며 돈이 됐다. 그리고 대공황의 와중에도 1930년대가 되면 미국의 흑인 가정까지 라디오가 놓인다. 어차피 클럽에는 흑인이 입장할 수 없었다. 클럽에 출입할 수 있는 흑인은 딱 두 종류였다. 웨이터이거나 연주자이거나. 그러니까 흑인들은 자기들의 음악을 라디오로 들어야 했다. 그런데 돈이 되는 재즈, 즉 이렇게 좋은 비즈니스를 인구의 11퍼센트밖에 안 되는 흑인에게 맡겨놓을 너그러운 백인은 어디에도 없었다. 결국 스윙재즈를 백인이 접수한다. '스윙의 왕'king of swing이라 불린 베니굿맨 오케스트라의 베니굿맨Benny Goodman(1909~1986)[53]은 백인이다. 그는 뉴욕에서 가장 유명한 카튼클럽Cotton club[54]에서 리더이면서 지휘자이면서 클라리넷 연주자였다. 당시 백인이 리드한 밴드의 연주자는 다 백인이었다. 하지만 베니굿맨은 반인종차별주의자여서 자기 밴드에 뛰어난 흑인 연주자들을 기용했다. 그래서 백인들로부터 거센 공격을 받았다. 유명

[53] 미국의 클라리넷 연주자이자 악단 지휘자. 시카고 태생으로 열여섯 살에 시카고 일류 밴드 '벤 폴락 오케스트라'에 들어가 활동을 시작했다. 1930년대에 활동무대를 뉴욕으로 옮겨 자신의 밴드를 결성, 상쾌한 멜로디와 신명나는 리듬 스타일로 스윙재즈의 황금시대를 이룩해 '스윙의 왕'이라는 별명을 얻었다. 피아노 연주자였던 T. 윌슨, 비브라폰 주자 R. 햄턴 등 당시로서는 드물게 흑인을 포함한 악단 캄보combo(소규모 재즈 악단)를 편성한 일로도 유명하다. 재즈음악뿐 아니라 클래식음악 연주에서도 뛰어났다. 1938년에는 대중음악인 최초로 카네기홀에 섰다. 그의 〈스톰핀 앳 더 사보이〉Stompin' at the Savoy, 〈싱, 싱, 싱〉Sing, Sing, Sing, 〈구디 구디〉Goody Goody는 한국인에게도 익숙한 곡들이다.

[54] 1923년 마피아 두목 오웬이 맨해튼 세인트 & 레녹스 142번가 할렘의 한복판에 문을 연 클럽이다.

백인 전용 업소였으며 이곳에 지원하는 여성 엔터테이너에 대해 페이퍼백paper bag 테스트를 하기도 했다(물건을 담는 갈색 종이봉투보다 피부색이 옅어야 테스트를 통과했다). 금주령 시대에 백인들은 쇼와 술을 찾아 할렘까지 찾아들어 카튼클럽이 재즈의 메카가 되었다. 듀크 엘링턴, 캡 칼로웨이, 에셀 워터스, 레나 혼, 루이 암스트롱, 베시 스미스, 엘라 피츠제럴드, 냇 킹 콜, 빌리 홀리데이 등 무수히 많은 스타가 카튼클럽 무대에 섰다. 1935년 할렘 폭동 이후 1936년에 브로드웨이 근처로 이전했으나 1940년에 높은 임대료와 세무조사 압박 등의 문제로 문을 닫았다. 1977년 맨해튼 125번가에 재오픈해 관광객이 찾는 명소가 되어 영업을 이어가고 있다. 프랜시스 포드 코폴라 감독이 '카튼클럽'을 배경으로 동명의 영화 〈카튼클럽〉을 만들었다. 리처드 기어와 다이안 레인이 주연을 맡았다.

한 일화도 있다. 연주를 할 때 백인 취객이 "야, 베니. 왜 흑인을 데리고 와서 지랄이야!" 하고 시비를 걸면 베니 굿맨은 연주하다 말고 이렇게 응수했다. "개새끼. 한 번만 더 그랬다가는 클라리넷으로 네 대가리 부숴버린다!" 이 정도로 흑인을 옹호했지만, 베니굿맨을 제외한 대다수의 백인 밴드는 백인 연주자만 데려다 썼다.

흑인이 만들고 백인이 채가는 역사는 1980년대까지 이어진다. 뉴욕 흑인게토에서 탄생한 힙합 또한 돈이 될 만하니까 백인들이 싹 쓸어갔지 않은가.[55] 그때마다 흑인들은 또 놀랍게도, "그럼 가져가시든가" 하면서 새로운 장르들을 열심히 개발해서 시장에 공급했다. 알앤비가 그랬고 로큰롤이 그랬다. 디스코도 사실은 흑인 게이공동체의 산물인데, 돈이 될 만하니까 백인들이 채가서 존 트라볼타John Joseph Travolta(1954~)라는, 디스코의 세계적 상징까지 만들어낸다. 이 원대한 '그럼 가져가시든가' 역사의 시작이 바로 '스윙'이다.

'영업이 끝난 뒤' 모인 흑인들

그런데 메인스트림 장르가 된 스윙을 백인들이 가져가면서, 밴드 단원이 열일곱 내지 스물대여섯 명에 이르는 빅밴드 형태가 되다 보니까 본래 뉴올리언스에서 흑인들이 보여주던 특유의 요소가 스윙에서 점차 사라진다. 우선 즉흥연주improvisation가 안 된다. 스물여섯 명이 제 맘대로 하면 음악이 제대로 진행될 리 없다. 그러니 즉흥연주는 이제 불가능해졌다. 재즈란 게 본래 '자유로움'이었다. 각각의 연주자 개인의 가치가 동등하게 인정되는 음악이 재즈인데 백인들의 스윙 재즈는 자유를 주면 안 되는 형식, 외려 통제가 필요한 방식이 된 것이다. 그래서 밴드의 리더, 밴드마스터라고 하는 컨덕터conductor의 역할이 중요해진다. 이전에 흑인 연주자들에게는 편곡이란 개념이 없었는데, 이제부터는 편곡이 중요해진다. 그래도 재즈랍시고 즉흥연주 파트가 있긴 했으나, 그건 태권도의 약속대련 같은 거였다. 진짜 '즉흥'이라기보다는, 미리 각본을 짜서 진행하는 식의 가짜 즉흥연주였다. 솔로로 즉

[55] 『전복과 반전의 순간』 1권 1장 「마이너리티의 예술 선언」 참조.

카튼클럽

흥연주가 이뤄지다가도 12마디에서 딱 끝내야 한다. 미리 약속을 해두어야만 그게 끝나면 다 같이 들어갈 수 있으니까. 만약 12마디에서 끝내야 하는데 연주자가 그날 따라 기분이 업돼서 그냥 막 나가면 연주를 망치게 되는 거다. 실제로 〈버드〉라는 영화를 보면 첫 장면이 어두컴컴한 화면에서 쇠로 된 심벌즈 하나가 허공에 빙 날아가는 걸로 시작된다. 영화 사이사이에 그 장면이 계속 나온다. 캔자스시티 미시시피 중부 출신의 찰리 버드 파커도 스윙밴드에서 시작했다. 솔로 파트가 있어서 흥이 나 막 연주를 했는데 약속을 안 지키고 계속하니까 뒤에서 드러머가 들어가려다 말고, 또 들어가려다 말고, 그러다가 열받아서는 심벌즈를 뽑아 냅다 앞으로 던져버린다. 찰리 파커는 당연히 해고됐다(물론 찰리 파커는 제 발로 나갔다고 이야기했지만).

　　스윙은 완전히 백인화했고 고객을 위한 상품으로 고착되고 있었다. 그러자 스윙밴드 중에서, 먹고살기 위해 스윙을 한다지만 '아 이건 재즈가 아니잖아'라고 생각하는 사람들이 나타났다. 예술적 자의식을 가진 흑인들이 말 그대로 '영업이 끝난 뒤' 모이기 시작한 것이다. 스윙밴드의 영업시간이 끝나고 다들 퇴근한 뒤에 비슷한 생각을 가진 사람들이 모여 진짜 하고 싶은 걸 한다. 그들이 생각하기에 역시 재즈는 대편성으로 하면 안 되는 거였다. 뉴올리언스 시절처럼 네 명에서 일곱 명이 적당했다. 그래야 눈빛만으로 서로 무슨 생각을 하는지 알고, 그래야 '오늘 저 친구 필feel 받았네' 하면서 봐줄 수 있다. 또 그래야만 솔로로 달리던 연주자도 슬쩍 신호를 주면서 '이제 곧 끝날 테니 나올 준비들 해' 하면서 다 같이 다시 연주를 맞춰나갈 수 있다. 그런데 스물 몇 명의 대규모 밴드에서는 이런 커뮤니케이션이 불가능하다. 그래서 이렇게 영업시간 끝나고 모인 이들에 의해, 상업화되고 규격화된 스윙에서 벗어나 재즈 본연의 흑인정신으로 돌아가야 한다고 믿었던 그 사람들에 의해 '비밥'이 탄생하는 것이다. 이것이 나의 해석이다.

재즈, 단 한 번뿐인 음악

스윙은 무엇인가? 정확한 박자를 지닌 댄스뮤직이다. 댄스가 없으면 존재할 필요가 없는 음악이었다. 댄스음악이라 함은 인간의 육체적 패턴에 맞춰야 된다는 의미다. 비트가 와르르 쏟아져버리면 보통 사람

들은 거기에 맞춰서 춤을 출 수가 없다. 그래서 인간의 몸이 따라갈 수 있는 적절한 템포를 가져가야 한다. 그런데 찰리 파커의 음악을 들으면서 남녀가 춤을 출 수 있을까? 불가능하다. 왜? 일단 박자가 제멋대로인 데다 너무 빠르다. 3/4박자, 4/4박자, 6/8박자, 9/8박자, 맘대로 왔다 갔다 하니 거기에 맞춰 춤을 춘다는 건 불가능하다. 게다가 어떤 음이 나올지 예측하기도 어렵다. 불협화음이 마구 튀어나온다. 비밥의 감5도 같은 것은 이전만 해도 실수로나 나오는 것이었다. 그런데 실수로 해봤더니 이게 신선하면서도 금기를 깨뜨리는 이상한 쾌감을 준다. 나쁜 짓도 자꾸 하면 는다고, 재밌어하면서 감3도, 감7도 계속 시도를 해보게 된 것이다. 하지만 청중 입장에서는, 익숙하지 않은 조성이 배경음악으로 나오니 춤출 마음이 사라진다.

비밥은 다른 말로 풀자면 본래 재즈가 갖고 있던 근원적 정신, 곧 자유와 평등의 회복을 뜻한다. 막강한 카리스마를 가진 컨덕터에게 지배당하는 음악이 아니라 멤버 모두가 주인인 음악을 하고 싶다는 열망이었다. '재즈의 황제' 마일스 데이비스Miles Dewey Davis III (1926~1991)[56]의 〈소 왓〉So What [57] 연주 영상을 보면, 리더는 분명 트럼펫 부는 마일스 데이비스인데, 연주를 시작해 끝이 날 때까지 그가 보이는 모습은 리더가 아니라 무슨 악기 나르는 사람 같다. 보통 우리는 어떤 이의 이름을 내세운 밴드가 나오면 그 리더를 뺀 나머지는 그저 백밴드의 일원일 뿐이라고 생각한다. 케니 지Kenny G, Kenneth Bruce Gorelick(1956~)[58]처럼 앞에서 그가 머리 휘날리면서 폼 나게 연주하고 뒤에 있는 사람들은 그저 그를 빛나게 해주는 역할이라고 생각한다.

[56] 미국의 재즈 트럼펫 연주자이자 작곡가. 일리노이 주 태생으로 넉넉한 가정에서 자랐다. 비밥으로 재즈를 시작해 끊임없이 새로운 분야를 시도했으며, 재즈의 장르를 확장시킨 인물로 평가받는다. 18세 때 우연히 찰리 파커와 함께 연주했고, 그 후 줄리아드 음악원에 진학했지만 곧 그만두고 찰리 파커, 맥스 로치와 더불어 연주자의 길을 걷는다. 그가 1950년에 발표한 앨범《쿨의 탄생》The Birth of Cool으로 쿨재즈의 개념이 정리되었다. 1959년의《카인드 오브 블루》Kind of Blue는 재즈 역사상 가장 많이 팔린 음반으로 기록되고 있으며 재즈는 물론 록과 클래식 분야에까지 영향을 미쳤다. 1968년《마일스 인 더 스카이》Miles in the Sky 앨범에 일렉트릭 악기를 도입해 퓨전재즈의 방향을 제시했다. 인종을 초월해 재능 있는 신인들을 찾아내 함께 작업했다.

[57] https://www.youtube.com/watch?v=zqNTltOGh5c에서 감상할 수 있다.

[58] 미국의 색소폰 연주자. 소프라노 색소폰을 주로 연주하지만 테너 색소폰과 플루트도 보조로 사용한다. 45분 47초의 한 음 오래불기 기록으로 기네스북에 등재되기도 했다. 부드럽고 낭만적인 선율로 국내에서도 인기 있다.

그런데 마일스 데이비스는 다르다. 그 연주에서 정작 마일스 데이비스는 n분의 1보다 못하다. 리더라더니 별로 하는 것도 없고 한쪽에서 한가하게 담배나 뻑뻑 피워대고, 외려 나머지 멤버들이 훨씬 더 많은 지분을 갖고 있는 듯 보인다. 하물며 리듬 파트를 맡은 드럼이나 베이스에게도 독자적 영역을 보장해준다. 악기 하나하나, 연주자 한명 한명이 모두 지금 연주하고 있는 음악의 주체라는 의식이 있다. 그게 바로 재즈의 출발점이라는 사실을 이들은 다시 한번 증명하고자 했다.

언뜻 느끼기에 재즈는 클래식과 별 상관이 없어 보일지도 모르지만 악기를 가지고 연주한다는 점에서 같다. 하지만 결정적으로 다른 게 하나 있다. 한마디로 말해 클래식은 악보를 그린 작곡가가 주인인 음악이라면(그러므로 연주자는 악보에 적힌 대로만 연주해야 한다), 재즈는 연주자 혹은 퍼포머가 주인인 음악이다.

레너드 번스타인은 클래식이라는 말이 자신들이 지금 연주하는 음악의 이름이라는 건 좀 어폐가 있다고 했다. 카라얀은 태어나서 1초도 가져본 적 없었을 문제의식을 번스타인은 갖고 있었다. 그래서 그는 『청소년을 위한 클래식 입문』이라는 저서에서 이런 표현을 쓴다. "클래식은 별것 아니고 그냥 엄격한 음악이다. 악보의 지배를 받는, 악보의 제어를 받는, 악보의 규칙에 따라야 하는, 그런 음악일 뿐이다." 하버드 대학 출신의 번스타인은 미국에서 태어난 미국인 중 처음으로 미국 메이저 오케스트라의 지휘자가 된 인물이다. 유럽 대륙을 지배한 카라얀과 함께 세계 클래식계의 마지막 전성시대를 장식한 그는 미국 레이블인 CBS/SONY의 간판스타였다. 지휘자로서의 음반 판매고는 카라얀에 조금 못 미쳤지만, 그는 지휘자이면서 뛰어난 작곡가였고 피아니스트였으며 브라운관을 통해 20년이 넘도록 클래식의 보급을 외쳤던 뛰어난 언변의 음악교육자이기도 했다.[59]

물론 연주자가 재즈의 주인이 된 데는 가슴 아픈 사정도 없지 않다. 초기에 흑인 재즈 연주자들 대다수가 악보를 읽을 수 없었기 때문에 악보라는 게 아무런 의미가 없었던 것이다. 하지만 아마 악보가 있

[59] 『전복과 반전의 순간』 1권 1장 「마이너리티의 예술 선언」 참조.

었다 해도 결과는 마찬가지였을 것이다. 재즈 연주자에게 최고의 치욕은 똑같은 곡을 똑같이 연주하는 거다. 그렇게 하면 자기가 재즈에 대해 아무것도 모른다는 사실을 증명하는 꼴이다. 재즈를 제대로 알기 어려운 것은, 그들의 연주가 복잡해서가 아니다. 사실 우리가 아는 쳇 베이커Chet Baker(1929~1988)[60]의 〈마이 퍼니 발렌타인〉My Funny Valentine 은 1959년에 녹음된 그 음악뿐이다. 하지만 쳇 베이커는 〈마이 퍼니 발렌타인〉을 수백 번 연주했을 테고, 그때마다 그것은 다른 음악이었다. 그러므로 우리가 1959년에 녹음된 거 하나 들어보고는 "아, 쳇 베이커, 죽이지" 하는 건 정말 우스운 일이다. 엄청난 착각에 빠져 있는 것이다. 재즈는 연주되는 그 순간, 그 연주자에 의해서만 존재하는 음악이다. 동일인의 연주라 할지라도 말이다.

그런데 이런 재즈는 소규모 밴드인 캄보combo일 때나 가능했다. 빅밴드가 되어버리면 '바로 그 순간'에만 존재하는 재즈를 연주할 수 없고 교향악단이 하듯이 악보대로 연주할 수밖에 없었다. 비밥은 재즈가 '클래식'과 명백히 달랐던 그 지점으로 돌아가려 했다.

민턴스 플레이 하우스, 모던재즈의 시대를 열다

미시시피 강 연안의 캔자스시티는 흑인 재즈음악의 아성이 강했던 도시다. 아니나 다를까, 재즈 역사에서 굉장히 중요한 인물 두 명을 낳게 되는데, 우선 스윙 시대 흑인 밴드를 대표하는 카운트 베이시Count Basie(1904~1984)[61]가 있다. 애칭이 카운트count 곧 '백작' 베이시라니!

[60] 미국의 재즈 트럼펫 연주자이자 영화배우. 어릴 때 트럼펫을 독학으로 익혔고, 예술고등학교와 음악대학을 다녔지만 제대로 다니지 않아 악보를 읽을 줄은 몰랐다. 그러나 무슨 음악이든 몇 번 들으면 바로 연주할 수 있는 재능이 있었다. 군악대에서 트럼펫을 불면서 본격적인 음악활동을 시작했다. 1952년 찰리 파커와의 협연으로 주목을 받았고 서부로 이주해 온 제리 멀리건의 쿼텟 멤버로 쿨재즈 열풍에 합류한다. 1953년 〈마이 퍼니 발렌타인〉이 차트에 진입하면서 재즈보컬로서도 인기를 얻는다. 얼마 지나지 않아 멀리건이 대마초를 피워 수감되자 쳇 베이커가 쿼텟의 리더가 되어 새로운 음반을 취입하며 평론가와 팬들로부터 찬사를 받는다. 1954년 보컬로서 취입한 《쳇 베이커 싱스》Chet Baker Sings가 큰 인기

를 끈다. 제임스 딘을 빼닮은 수려한 외모와 나른한 보컬로 영화에도 출연하는 대중스타가 되어 전성기를 누렸다. 1959년 유럽 공연을 시작으로 1988년 암스테르담 호텔에서 추락사로 생을 마감할 때까지 음악활동을 이어갔지만 마약 사건을 비롯해 여러 가지 사고를 일으키며 정상적인 생활은 영위하지 못했다.

[61] 미국 재즈악단 지휘자이자 피아노·비브라폰 연주자. 뉴저지 주 레드뱅크에서 태어난 그는 어린 시절부터 어머니에게 피아노를 배우고, 흑인 피아니스트들이 연주하는 래그타임을 몸에 익혔다. 1928년 캔자스시티의 영화관 피아니스트로 출발, 월터 페이지 악단을 거쳐 1929년 베니 모튼 악단에 들어가 피아노 연주로 명성을 날리며 '카운트'라

이 사람은 백인 연주자들에 비하면 형편없는 대접을 받았지만, 그의 음악은 후대의 캔자스시티 연주자들, 즉 찰리 파커를 비롯한 비밥의 젊은 천재들에게 중요한 영감을 주었다. 스윙 시대의 마지막 스윙 밴드 리더다.

카운트 베이시 같은 전국구 연주자조차 백인이 주도하던 음반산업에서는 상상하기 어려운 착취를 당했다. 당시 팝 음반사 중 최고 메이저 중 하나였던 MCA가 카운트 베이스 밴드와 무려 열두 장의 음반을 단돈 750달러에 계약했다. 카운트 베이시가 '계약서 독해'가 좀 안 돼서 내용을 제대로 파악하지 못했던 것이다. 그런데 밴드 멤버는 무려 26명, 750달러를 26명이 나누면 일인당 대체 얼마인가. 그러나 이보다 더 큰 문제는 계약서 맨 아래에 아주 작은 글씨로 적혀 있던 조항이었다. 이 열두 장을 낼 때까지는 다른 누구와도 계약을 할 수 없다는 배타적 조항이 있었던 거다. 베이시는 그 사실을 계약금을 받고 사인을 하고 난 뒤에야 다른 사람이 말해줘서 알게 된다. 이런 처참한 착취를 당하면서 살았다. 그래도 이 경우는 좀 낫다. 비밥의 전사이자 인종차별투쟁의 전사라 할 수 있고 비밥의 철학자라고도 불리는 찰스 밍거스Charles Mingus Jr.(1922~1979)[62]라는 위대한 베이스 주자는 더 험한 꼴

는 별명을 얻었다. 1935년 베니 모튼이 갑자기 사망하자 동료들을 규합해 1936년 '카운트 베이시 오케스트라'로 밴드를 재결성한다. 1937년 데카와의 계약으로 발표한 〈원 어클락 점프〉One O'clock Jump, 〈부기 우기〉Boogie Woogie, 〈스톱 비틴 라운드 더 멀베리 부시〉Stop Beatin' Round the Mulberry Bush 등의 명곡들을 차트에 진입시켰다. 제2차 세계대전과 모던재즈의 부각으로 잠시 음악적 침체기를 거치기도 하지만 1957년 〈카운트 베이시 맷 뉴 포트〉Count Basie At New Port라는 스윙 명반을 발표하며 재기에 성공, 1981년 세상을 떠날 때까지 수많은 재즈 스타들이 그의 밴드와 함께해 명반들을 남겼다. 그래미상을 아홉 번 수상했다.

[62] 거칠고 돌발적인 성격으로 동료들과도 때로 문제를 일으키고 폭력행위로 고소를 당하기도 했지만, 밴드 리더로서의 카리스마와 작곡에 대한 역량은 누구도 부인하지 않았다. 흑인민권운동에 매우 적극적으로 참여하며 재즈에 사회적 메시지를 담아냈다. 1957년 〈더 클라운〉The Clown 앨범에 〈하이티언 파이트 송〉이 실렸다. 1959년 컬럼비아 레코드 사에서 발매한 《밍거스 아 음》Mingus Ah Um 앨범에는 〈포버스 우화〉Fables of Faubus를 실어 '1957년 아칸소 주방위군 사태'(1954년 연방대법원의 "공립학교의 인종차별은 위헌"이라는 판결 이후 1957년 전미흑인지위향상협회NAACP가 아칸소 주 리틀록중앙고등학교에 흑인 우등생 아홉 명을 등교시키려 했다. 그러자 아칸소 주지사 오벌 E. 포버스는 280명의 아칸소 주방위군을 학교에 파견해 그들의 등교를 막았다. 아이젠하워 대통령이 대법원 판결을 준수할 것을 권고했으나 주지사는 거부한다. 대통령은 아칸소 주방위군을 연방군에 편입, 학생들의 등교를 보호했다. 1958년 5월 8일 아칸소 주방위군 병사들이 학교에서 철수하면서 사태는 마무리되었다)를 일으켰던 오벌 E. 포버스에 대한 풍자곡을 실어 사회적 논쟁을 불러일으켰다. 이후로도 블루스와 가스펠풍의 《블루스 앤 루츠》Blues & Roots, 라틴풍의 《티후아나 무즈》Tijuana Moods, 발레 스타일 모음곡 《흑인 성인과 죄 있는 여인》The Black Saint and the Sinner Lady 등의 앨범을 발표했다. 진취적이고 실험적인 사운드로 시대를 앞서가 후배 뮤지션들에게 다양한 영향을 미쳤다.

을 당해야 했다. 밍거스 트리오가 애틀랜틱 레코드 사랑 계약하고 앨범 한 장 녹음할 때 개런티를 얼마나 받았을까, 1인당 계약금 10달러, 점심 쿠폰 한 장, 그리고 코카인을 조금씩 받았다고 한다. 그러니까 1940~1950년대에조차 아프리칸 아메리칸은 백인 중심의 미국 사회에서 여전히 슈퍼울트라 '을'이었던 것이다.

그런 악조건 속에서 흑인 스윙의 왕 카운트 베이시와 비밥의 혁명아 찰리 파커가 활동하던 캔자스시티에서 비밥의 '애프터 아워스' 기운이 부글거리며 끓어오르고 있었다. 하지만 이것이 본격적으로 꽃을 피우게 된 것은 비밥의 산실이라 할 수 있는 조그마한 연주클럽에서였다. 뉴욕 57번가인 할렘의 민턴스 플레이 하우스Minton's Play House에 미국 전역의 비밥 귀재들이 모여들었다. 찰리 파커를 필두로 해서, 찰리 파커가 죽을 때까지 오랜 동반자였던 디지 길레스피('디지'라는 애칭은 '어지러움', '헷갈림'이라는 뜻인데 길레스피는 사람이 좀 어수선하긴 했지만 위트가 넘치는 탁월한 기량의 트럼펫 연주자였다), 그리고 이후 미국 재즈 역사에 루이 암스트롱과 찰리 파커를 이어 제왕으로 등극하게 되는 마일스 데이비스, 그리고 내가 가장 좋아하고, 가장 위대하다고 여기는 존 콜트레인John William Coltrane(1926~1967)[63], 드러머 맥스웰 로치Maxwell Roach(1924~2007)[64], 피아니스트 버드 파웰Bud Powell(1924~1966) 등 재즈 역사에 길이 남을 천재들이 모여들었다.

그리고 여기에 아주 재미난 인물이 섞여든다. 캐나다 태생의 백인

[63] 미국의 재즈 테너 색소폰 연주자이자 작곡가로 이른바 '전위재즈'Avant-garde jazz를 개척한 음악가다. 1955년 마일스 데이비스의 퀸텟에 영입되었고, 《쿠킨》Cookin, 《릴랙신》Relaxin, 《워킨》Workin, 《스티민》Steamin 등 '~in' 시리즈 명반에 참여했다. 1957년 마일스 데이비스가 마약중독으로 문제를 일으킨 존 콜트레인을 퀸텟에서 방출했다. 충격을 받은 콜트레인은 힘겹게 마약을 끊고 술까지 완전히 끊었다. 같은 해 첫 리더작 《콜트레인》Coltrane과 명반 《블루 트레인》Blue Train를 연달아 발표해 큰 인기를 얻었다. 1958년 마일스 데이비스의 섹스텟(6중주단)에 합류해 선법Mode에 기초한 모달 재즈 Modal Jazz 음반 《카인드 오브 블루》Kind of Blue 앨범에 참여했다. 1960년 이후로는 자기 캄보를 이끌며, 프리재즈의 역사를 열어갔다. 대표작으로 《어

러브 슈프림》A Love Supreme, 《마이 패이버리트 싱스》My Favorite Things 등이 있다. 1967년 41세 나이에 간암으로 사망, '재즈의 성인'으로 남았다.

[64] 미국의 재즈 드럼 연주자. 1940년대 초 재즈계에 들어가 케니 클라크의 영향을 많이 받았다. 그 뒤 디지 길레스피, 찰리 파커 등과 공연을 함께해 유명해졌고 다시 클라크가 개척한 밥드럼 주법을 완성했다. 1959년 트럼펫 주자 클리포드 브라운과 함께 《클리포드 브라운 앤 맥스 로치》Clifford Brown & Max Roach 앨범을 발표했다. 이후 '이스트 코스트 재즈' 형성에 큰 영향을 끼쳤다. 1970년대 후반에는 타악기 연주자로만 구성된 앙상블 엠 붐M'Boom을 결성해 타악기의 새로운 가능성을 보여주었다.

빌 에반스Bill Evans(1929~1980)[65]라는 사람인데, 그가 민턴스 플레이 하우스에서 '터줏대감' 역할을 했다. 탁월한 편곡 능력을 지닌 재즈 뮤지션이자 이론가였던 빌 에반스는 자신의 음악지식을 흑인들과 공유했고, 덕분에 흑인 뮤지션들은 이른바 고급 과외를 받을 수 있었다. 이를테면 빌 에반스는 쇤베르크, 드뷔시, 스트라빈스키 같은 유럽의 현대음악을 흑인 뮤지션들과 같이 들으며 분석했고, 그 현대음악을 통해 자신들이 나아갈 길이 어디인지 모색하고자 했다. 다시 말해, 이 민턴스 플레이 하우스에 있었던 '약쟁이' 흑인들은 그냥 욱하는 심정으로 연주했던 사람들이 아니었다. 당시의 흑인으로서는 접하기 어려운 미학 이론을 깨치고 예술사의 최전선에서 가장 핫한 음악들을 흡수해 자신의 음악적 창조의 자양분으로 삼은 인물들이었다. 그들의 직전 세대인 루이 암스트롱이나 시드니 베셰Sidney Bechet(1897~1959)[66] 같은 사람들과는 완전히 다른 재즈의 경로를 만들어낸 것이다. 이들에 의해, 그리고 이들이 만든 비밥에 의해, 마침내 루이 암스트롱이 지배하던 전통재즈Traditional Jazz의 시대는 가고, 이른바 모던재즈Modern Jazz의 시대가 열린다.

즉흥연주로의 복귀

지금까지 나는 비밥의 핵심을 음악적 차원에서는 '애프터 아워스'라는 말로 설명했는데, 그것보다 더 근원적인 동인動因, 비밥이라는 것이 꿈틀거리면서 위대한 역사를 써나갈 에너지를 제공해주는 거대한 역사적 전환점이 있다. 바로 반인종차별투쟁이다. 비밥과 모던재즈의 시

[65] 재즈 피아니스트 연주자이자 작곡가로 사우스이스턴 루이지애나 대학교에서 피아노 연주 및 교육 학위를 받았다. '재즈계의 쇼팽'이라는 별칭도 있다. 1956년《뉴 재즈 콘셉션》New Jazz Conceptions 앨범으로 세상에 이름을 알렸고, 1959년 마일스 데이비스의《카인드 오브 블루》앨범에 유일한 백인 멤버로 참여했다. 이후 베이시스트 스콧 라파로와 드러머 폴 모션과 함께 빌 에반스 트리오를 결성해《왈츠 포 데비》Waltz for Debby,《익스플로레이션스》Explorations,《선데이 앳 더 빌리지 뱅가르드》Sunday at the Village Vanguard,《포트레이트 인 재즈》Portrait in Jazz 등의 명반을 남겼다. 최상의 호흡을 자랑하던 그의 트리오는 1961년 스콧 라파로가 25세의 나이로 교통사고를 당해 세상을 뜨면서 막을 내렸다. 1기 트리오의 완벽한 호흡에 대한 미련으로 멤버 교체가 잦았고, 마일스 데이비스의 쿼텟에 참여할 때 시작했던 마약에서 죽을 때까지 벗어나지 못했다. 마약중독으로 인한 건강과 경제 사정 악화로 피폐하고 어두운 생애 후반을 보냈다. 그래미상에 서른한 번 후보에 올라 일곱 번 수상했다.

[66] 미국 뉴올리언스 출신의 흑인 소프라노 색소폰 주자.

대는『엉클 톰스 캐빈』*Uncle Tom's Cabin*[67]에 나오는 마음씨 좋은 톰 아저씨 같은 루이 암스트롱의 시대와는 달랐다. 루이 암스트롱은 1971년에 죽었는데, 그 격렬한 인종차별의 시대를 살면서도 백인들의 폭력적 질서에 대해 단 한번도 "노"No라고 이야기하거나 문제 제기를 한 적이 없다. 그래서 백인들로부터 오래도록 사랑받을 수 있었다. 루이 암스트롱은 아마 이렇게 생각했을 것이다. '왜? 해봐야 어차피 안 될 텐데. 내가 정치에 대해 뭘 안다고 개기겠어. 난 어차피 엔터테이너잖아. 사람들이 내 음악을 듣고 즐겁고 행복해지면 좋고 난 돈을 벌어 좋은 거고.' 이런 생각이 전통재즈 시대 흑인 뮤지션들의 가치관이었다면, 주로 1920년대에 태어난 신세대, 우리 음악사에서 보자면 조선음악가동맹 또래인 이 세대는 확연히 달랐다. 그들은 되물었다. "왜? 우리가 왜 이렇게 살아야 하는데?"

혹시 짐크로법Jim Crow laws[68]이라고 들어본 적 있는가? 20세기였음에도 불구하고 남부 지역 대부분은 심각한 인종차별법을 공식적으로 시행했음을 보여주는 한 예다(짐크로법은 불과 50여 년 전에야 폐지됐다). 이 법에 의해 유색인종에 대해서는 공민권과 선거권이 제한

[67] 미국의 소설. 지은이 해리엇 비처 스토의 아버지는 코네티컷 주의 유명한 장로교 목사이자 노예반대론자들에게 소송을 보내 겁박하는 '비처의 소총'이라 불리는 열렬 노예찬성론자 리먼 비처였다. 비처가 다섯 살 때 어머니가 세상을 뜨고, 어머니를 그리워하던 그녀는 노예라는 이유로 엄마와 헤어져야 하는 흑인 어린이들에게 연민과 공감대를 갖게 된다. 1850년 도망노예단속법이 시행되자 노예제도의 불공정함을 고발하기 위해 워싱턴 DC의 노예제도폐지운동 기관지『내셔널 이러』National Era에 연재를 시작했다. 미국 흑인노예들의 비참한 실상을 자세히 폭로한 데다 작가의 비판의식까지 더해져, 책으로 출판된 첫해 1953년에만 30만 부 이상이 팔렸다. 북부에서는 찬사가 이어졌지만, 남부에서는 금서로 지정되는 정반대 상황이 벌어졌고, 남부와 북부 사이의 의견 대립을 심화시켜 남북전쟁의 불을 댕기는 요인 중 하나가 되었다. 주인공 톰은 신앙심 깊은 충직한 흑인 노예였다. 마음씨 좋은 주인들인 셸비 부부, 오거스틴을 거쳐 노예를 짐승 취급하는 레글리를 주인으로 만나 학대를 받다 사망한다.

[68] '짐크로'는 영국에서 이민 온 토머스 다트머스 대디 라이스라는 코미디언이 얼굴을 검게 칠하고 흑인을 희화하는 캐릭터를 연기하며 히트시킨 〈점프 짐크로〉Jump Jim Crow라는 노래에서 유래한 말로 흑인을 비하하는 니그로nigro와 유사한 표현이다. 짐크로법은 1876년부터 1965년까지 미국 남부연맹 소속의 모든 공공기관에서 인종 간 분리를 의무화했던 법이다. 미국의 흑인들은 "분리하되 평등하다"separate but equal라는 사회적 위계를 명확히 했고, 이에 따라 흑인들은 경제·사회·교육 등 모든 면에서 불평등한 대우를 받았다. 심지어 군대에서도 흑백분리가 행해졌다. 1896년 루이지애나에서 거의 백인에 가까운 흑인 혼혈 호머 플레시가 열차의 백인 차량에 탑승해 흑인 차량으로의 이동을 거부한 '플레시 대 퍼거슨 사건'이 일어났고, 연방대법원까지 올라가는 공방을 벌였으나 "분리하되 평등하다"라는 판시로, 미국의 흑백분리 정책은 합헌이라는 판결을 받았다. 이후 다양한 인종차별에 대한 제소와 위헌 판결이 내려졌으나, 1954년 연방대법원이 "공립학교에서의 차별은 위헌"이라는 판결을 다시 내릴 때까지 흑인 차별은 계속됐다. 1964년 시민권법과 1965년 투표권법으로 짐크로법은 그 효력을 상실했다.

되었다. 미국인임에도 불구하고 미국시민으로서 누릴 수 있는 권리가 사실상 박탈된 상태였다. 하지만 점차 세상은 달라졌고, 세대 또한 달라졌다. 비밥 뮤지션들은 비록 약에 찌들어 있긴 했어도 사회의식이 명확했다. "우리도 미국시민이며, 따라서 자유롭고 평등한 권리를 누려야 한다"라는 수준에서 시작해 이들은 점점 더 나아갔다. 그리고 드디어 1960년대 말에, 맬컴 엑스는 이렇게 선언한다.

"우리는 흑인임이 자랑스럽다"Black is beautiful.

바로 이 선언이 나올 때까지, 그 전부터 비밥 뮤지션들은 폭발적 에너지를 가지고 자신들의 예술을 통해, 사회적 활동을 통해 전진해갔던 것이다. 우리는 마틴 루터 킹 목사와 맬컴 엑스를 통해 1960년대에 흑인민권운동이 가장 폭발적이었다고 배웠지만, 사실 반인종차별투쟁은 1920년대부터 꾸준히 이어져왔다. 그것은 어떻게 가능했을까? 제1차 세계대전을 전후해 남부의 많은 흑인이 도시노동자가 되었다는 점에 주목해야 한다. 우리나라도 똑같지 않은가. 경상도 두메산골에 가서 "지금 정부가 무지 잘못하고 있다. 항거해야 한다"라고 부르짖어봐야 소용이 별로 없다. 시골은 마을이 각각 너무나 고립되어 인구가 밀집돼 있지 않기 때문에 보수적이 되기 쉽다. 레닌도 러시아에서 혁명을 성공시키려면 노동계급이 성장해야 한다고 했다. 예를 들어, 현대중공업에는 1만 5,000여 명의 노조원이 있지만, 만약 시골에서 1만 5,000명 모으려면?

대도시에 흑인거주지역이 형성되자 흑인들이 조직화했고, 그 조직을 다시 세분화하는 것도 가능해졌다. 여기에다 막강한 후원을 해준 백인 집단도 있었다. 바로 미국 공산당이다. 사실 미국 공산당은 문제가 많았다. 이미 소련, 곧 소비에트에서는 스탈린이 공산주의와 완전히 다른 길을 가고 있었는데도 그 스탈린의 노선을 맹종했다. 주체성이 없었다. 그럼에도 그들은 미국 내 사회적 약자, 특히 유색인종 문제에 관한 한 적극적 연대투쟁을 해서 1920년대 말에는 뉴욕 흑인거주지역인 할렘에서만 흑인 1,000명이 공산당원이 된다. 그리고 흑인 스윙의 리더 듀크 엘링턴Duke Ellington(1899~1974)[69]을 위시해 찰리 파커,

마일스 데이비스, 존 콜트레인은 말할 것도 없고 찰스 밍거스까지 다들 공산당의 모금 파티나 행사 등에 나가 지원 연주나 콘서트를 해줬다. 그러다 디지 길레스피는 아예 공산당원이 됐다. 1950년대에 조지프 매카시Joseph Raymond McCarthy(1908~1957)[70]가 튀어나와 미국 공산당의 씨를 말리기 전까지는 그랬다.

1920년대부터 1950년대 중반까지 전 지역에서 계속 인종적 이슈에 의한 소요가 일어났다. 이 새로운 사회적 패러다임의 한가운데 찰리 파커를 비롯한 그 세대가 있었던 것이다. 그들이 흑인 재즈 본연의 길로 돌아가야 한다, 재즈를 낳았던 근원인 블루스로 돌아가야 한다고 생각할 수 있었던 것은 이처럼 당대의 미국사회에서 흑인으로서의 자부심, 흑인으로서 얻어내야 할 것들에 대한 동의가 어느 정도 있었던 덕분이다. 그래서 디지 길레스피는 이렇게 말한다.

"우리의 비밥의 근원이 블루스라고 주장할 때 이 블루스는 더는 짐크로 시대, 가난하고 더러운 시대, 흑인노예 시대의 블루스가 아니다. 도시로 와서 노동자계급이 된 대도시 흑인의 블루스다. 착각하지 마라. 우리는 저 미시시피 농장지대, 그 옛날 노예 시대의 더러운, 때리면 맞고 제 이름도 못 쓰던 시절의 블루스를 되찾

[69] 본명은 에드워드 케네디 엘링턴Edward Kennedy Ellington이다. 워싱턴 DC에서 백악관 집사의 아들로 태어났다. 일곱 살 때부터 피아노를 배웠고, 1918년 드럼 주자 S. 그리어 등과 재즈 연주를 시작, 1923년 뉴욕에 진출하며 듀크Duke로 개칭했다. 할렘을 근거로 소편성 밴드로 활동하다가 1927년 말부터는 카튼클럽에 나가 성공을 거두었다. 대공황과 금주령으로 잠시 연주여행을 다녔지만 뉴욕에 NBC, CBS, ABC 등 미국 3대 라디오 방송국이 생기면서 방송 출연 등을 하며 1930~1940년대를 '스윙의 왕'으로 군림했다. 비밥 열풍이 몰아친 1950년대 이후에도 스윙의 빅밴드를 유지하며 빅밴드가 표현할 수 있는 다양한 혁신과 실험으로 재즈의 정체성을 강화했다. 50여 년 동안 6,000여 곡을 작곡했다. 《서치 스위트 선더》Such Sweet Thunder, 《투어리스트 포인트 오브 뷰》Tourist Point of View, 《라틴 아메리칸 슈트》Latin American Suite 등 수많은 명곡과 명반을 남겼다.

[70] 미국의 정치가로 매카시즘McCarthyism의 어원이 된 인물이다. 1946년 공화당 소속으로 상원의원에 당선되었다. 1950년 '반공'을 자신의 정치적 입지를 다지는 데 이용하고자 "공산주의자들이 사회 각 분야에서 활동하고 있다"라는 근거 없는 주장을 펼쳤는데 한국전쟁이 발발하면서 미국 대중의 공산주의에 대한 두려움이 그것과 맞아떨어지자 공산주의자 고발 열풍이 불었다. 매카시는 극렬하게 사회비판 의식을 보이는 인물들을 소련 스파이로 몰았다. 마지막 순간에는 야당의 지도부, 육군 장군까지 공산주의자라고 몰아붙였다. 1954년 청문회에서 그의 주장이 근거 없는 공격이라는 것이 밝혀질 때까지 4년 동안 고발과 사상검증 열풍이 미국 전역을 휩쓸었고, 미국 행정부 내의 인사, 비판적 지식인, 대중문화 예술인 등 분야에 상관없이 사회 전방위에 걸쳐 1만여 명 가까운 사람들이 누명을 쓰고 불이익을 당했다. 1954년 청문회 이후 의원직은 유지되었으나 정치생명은 끝이 니 알코올에 빠져들었고, 1957년 48세 때 급작스럽게 사망했다.

자는 것이 아니다. 바로 지금 이 대도시 흑인 노동자계급의 블루스를 되찾자는 거다. 다시 말해 근대적으로 이행한 흑인들의 음악, 그것이 바로 비밥이다."

이렇게 해서 모던재즈의 시대가 그 문을 열어젖혔다. 모던재즈 뮤지션들이 예술가로서 지닌 미학적 핵심은 길레스피의 저 말로 요약된다. 가만히 들어보면, "어제까지 우리가 걸어온 길은 사라졌다. 죽은 길들이다"라고 했던 쇤베르크의 말과 똑같다. 그런데 쇤베르크는 1,000년이라는 오래되고 해묵은 역사를 넘어서려 한 것인 반면, 모던재즈는 스토리빌 시절까지 치더라도 고작 30년 될까 말까 하는 짧은 시간 동안 쌓인 모든 클리셰, 재즈라고 하면 으레 그러려니 하는 뻔한 테크닉과 음악적 룰을 거부하겠다며 나선 것이다. 그러면서 이들이 선택한 것은 즉흥연주로의 복귀였다. 스윙에서 사기 칠 때 써먹은 즉흥연주 말고 제대로 된 즉흥연주, 자유분방한 에너지가 원천적으로 살아있는, 자유로운 영혼이 아니면 해낼 수 없고, '바로 그 순간'에만 존재하는 단 하나의 음악, 뜨거운 열정의 극점을 음악적으로 창조하겠다는 의지가 비밥으로, 모던재즈로 승화한 것이다.

음악에서의 인상주의

1960년대 이래로 현존하는 피아니스트 가운데 가장 위대한 피아니스트 한 명을 꼽으라고 한다면 나는 주저 없이 이 사람을 지목하겠다. '피아노의 여왕' 마르타 아르헤리치Martha Argerich(1941~)[71]다. 그녀의 기량을 잘 보여주는 작품으로 꼽는 게 앞서 한번 들어보라 권했던 라벨의 〈물의 희롱〉이다. '물의 유희'라고도 번역된다.

19세기가 끝나가고 20세기가 열리는 시점, 이른바 신빈악파가 등장하기 바로 직전의 거의 같은 시기에 프랑스 파리에서 새로운 미학혁명을 예감케 하는 두 명의 천재가 나타났다. 먼저 드뷔시가 등장하고,

[71] 아르헨티나 부에노스아이레스 태생. 3세부터 피아노를 연주하기 시작해 8세에 모차르트의 《피아노 협주곡 제20번 D단조 K. 466》Piano Concerto No. 20 D minor, K. 466으로 데뷔했다. 폭발적이며 열정적인 연주를 자랑한다.

그 뒤를 이어 라벨이 나타난다. 그들은 위대한 독일계 음악가들이 18세기와 19세기에 걸쳐 만들어놓은 서양음악의 근본적 틀인 조성調性의 질서를 한편으로는 받아들이면서 또 한편으로는 극복하려 했다.

아르헤리치가 연주하는 라벨의 〈물의 희롱〉을 듣고 있노라면 참 아름다운 곡이라는 생각을 하게 된다. 하지만 그보다 중요한 것을 감지하게 되는데, 독일 고전 낭만주의자들의 피아노곡에서는 느껴보지 못한 새로운 느낌이 여기서 탄생하고 있구나 하는 점이다. 그렇다면 뭐가 결정적으로 달라졌을까? 베토벤이건 쇼팽이건 간에, 그 이전 시대의 음악가들은 자신의 주관적 감정을 일정한 형식에 담아 표현했다. 그런데 드뷔시나 라벨의 음악에서 작곡가의 주관적 감성은 철두철미 배제되거나 억제된다. '내 마음 나도 몰라' 하는 음악이다. 라벨의 〈물의 희롱〉은 라벨이 떨어지는 물을 실제로 보면서 그걸 그대로 소리로 옮긴 거다. 글자 그대로 인상주의印象主義다. 미술에서의 인상주의를 음악에서 구현한 셈이다. 그런데도 그토록 아름다운 선율을 만들어냈다.

드뷔시, 클래식에 드리운 재즈의 울림

드뷔시는 길지 않은 작품활동을 통해 한계에 도달한 낭만주의에 새로운 문을 처음 만들어준 사람이었다. 그런데 드뷔시는 그 새로운 문을 기존의 음악적 전통이나 문법 안에서가 아니라 음악 바깥의 인접한 예술 영역에서 찾았다. 이를테면 말라르메Stéphane Mallarmé(1842~1898)[72]의 시詩에 담긴 프랑스어의 미묘한 울림 속에서 음악적 영감을 찾거나 인상파 화가들의 그림 속 색채에서 찾았다. 〈골리워그의 케이크워크〉 같은 피아노곡은 드뷔시의 작품이라는 걸 미리 알고 듣지 않으면 '아, 클래식을 공부한 재즈 피아니스트의 연주곡인가?' 하는 느낌을 받을 수 있다. 이는 1910년대 흑인들만 드뷔시나 스트라빈스키의 음반을 들으면서 놀라워한 게 아니라, 자기들이 세계 문화의 중심이라고 생각하던 서유럽의 한복판 파리에서도 그즈음 아프리카의 리듬을, 아프리칸 아메리칸의 새로운 음악적 경향인 미국 흑인들의 재즈를 수용하고 있었

[72] 베를렌, 랭보와 함께 프랑스의 상징파를 대표하는 시인. 〈목신牧神의 오후〉, 〈주사위 던지기〉 등의 작품이 유명하다.

다는 방증이다. 실제로 프랑스 6인조Les Six[73]의 일원 다리우스 미요가 만든 《지붕 위의 소》 같은 음악은 재즈의 편성을 그저 클래식 악기로 연주하는 것이나 마찬가지다. 이것이 바로 빈과는 다른 파리의 특색이었다. 나는 파리지앵Parisien이라는 표현도 파리 사람도 특별히 좋아하지는 않지만, 그래도 그들이 지닌 타 문화에 대한 관용과 개방적 수용의 태도는 인정할 만하다. 하지만 빈은 자신들이 세계의 중심, 심지어 우주의 중심이라고 자부했기 때문에, 뭐든 스스로 만들어내면 되지 죽어도 남의 것을 기웃거리지는 않겠다는 태도를 고집했다. 파리는 완연히 달랐다. 드뷔시의 관현악 대표작 중 하나인 〈바다〉La Mer는 일본 판화에서 영감을 얻었다.

1889년에 파리에서 만국박람회를 개최했는데 일본 판화(우키요에)전도 열렸다. 드뷔시는 섬나라 일본인이 묘사한 바다, 일본 특유의 화려한 색채와 다양한 파도의 모습에 강렬한 인상을 받았다. 그 판화에서 느낀 고요한 바다, 파도치는 바다 등을 관현악적으로 묘사한 곡이 바로 〈바다〉다.

드뷔시가 활동하던 때는 19세기 말 20세기 초, 음악의 종주국은 누가 뭐라든 아직 독일이었다. 그러나 드뷔시는 열린 태도를 지닌 프랑스인으로서 자부심이 무척 강해서 작품 발표를 할 때면 언제나 '프랑스인 작곡가'라는 설명을 이름 앞에 꼭 붙였다. 월드 뮤직World music[74]이라는 말이 있다. 이 말이 나오기 전에는 '제3세계 음악'[75]이라고 이야기했다. 서구사회에서 아프리카, 남아메리카, 아시아의 음악을 발굴해서 음반을 내고 연구하고 데이터베이스를 만드는 작업을 가장

[73] 루이 뒤레, 다리우스 미요, 아르튀르 오네게르, 조르주 오리크, 제르맹 타유페르, 프랑시스 풀랑크가 그 구성원이다. 바그너와 슈트라우스의 후기낭만주의와 드뷔시의 화려한 인상주의에 대한 반발로 일반 청중이 일상에서 가볍게 들을 수 있는 음악을 만들고자 했다. 같이 활동했던 시기는 짧지만 명확한 선율, 섬세한 분위기, 재즈 리듬 등의 공통점을 보인다.

[74] 식민지 시대 이후 영국에 이민 온 이주민들이 자국의 민속음악을 바탕으로 한 음악을 만들어내면서 수요가 발생하고 또 유행하게 되었다. 그러자 음반사와 음반가게들은 각 음악들을 기존의 주류 음악과 별도로 분류해서 진열할 필요성을 느꼈고, 1987년

런던의 소규모 음반사 사장들이 모여 '월드뮤직'이란 용어를 만들어냈다. 1990년대 중반 음악 관계자들과 음악학자들이 파리에 모여 월드뮤직의 정의와 용어의 타당성에 대해 토론했지만 명확한 개념을 규정하지도 못했고 다른 용어를 창안하지도 못했다.

[75] 1960년대 말부터 사용된 용어다. '제3세계'는 세계의 정세와 경제 발전 양상을 규정하는 용어로 미국과 서유럽 선진자본주의 국가를 제1세계, 그와 대척점에 있던 사회주의 국가를 제2세계, 양쪽에 포함되지 않는 국가를 제3세계로 규정한다. 그 '제3세계'에 해당하는 국가의 음악들을 '제3세계 음악'이라 칭했다.

많이 한 나라가 프랑스였다. 김민기 같은 사람에 대한 논문이 1980년 대에 나온 나라도 프랑스이고, SM타운도 파리에 가서 공연을 했다. 사실 이런 일쯤이야 파리에서 거짓말 살짝 보태서 1년에 한 600번쯤은 일어나는 일이다. 바로 이런 저력을 가진 나라이기 때문에, 20세기에 드뷔시와 라벨이라는 불세출의 인물이 등장할 수 있었던 것인지도 모른다.

라벨의 창조적 파괴

라벨은 드뷔시보다 약간 후배인데도 고전주의적 전통의 골격을 드뷔시에 비해서는 상대적으로 중시했던 인물이다. 그래서 우리 같은 보통 사람들이 듣기에는 드뷔시보다 라벨의 음악이 좀더 친숙하다. 〈볼레로〉 같은 건 워낙 유명해서 다들 들어봤을 터이다. 사실 이 곡은 좋은 곡이라기보다는 중요한 곡이다. 〈볼레로〉의 음악적 핵심을 한 단어로 이야기하면 뭘까? 이 음악은 굉장히 강력한 어조로 뭔가를 주장한다. 뭔가 재미가 있다. 현대음악이라면 경기를 일으키는 사람들도 〈볼레로〉가 나오면 "그건 좀 알지" 하는 식으로 이야기한다. 한데 우리가 평범하게 누리는 그 즐거움 뒤에서 이 음악은 매우 혁명적인 주장을 하고 있다. 이 노래의 주장을 딱 한 단어로 이야기하면 '컬러'다. 사운드 컬러, 즉 톤이다. 한국말로 바꾸면, 음색.

이전까지 서양음악가들은 음악의 가장 중요한 요소는 '멜로디'라고 생각했다. 그래서 우리는 그들이 만든 그 멜로디에서 쾌감이나 불쾌감을 느낀다. 그다음으로 중요한 건 '리듬'이었다. 리듬을 통해 우리의 내면적 질서는 음악과 함께한다. 세 번째로는 서양만의 특성인 '화성'이다. 다양한 악기 간의 질서를 만들어내는 법칙. 이 세 가지가 서양음악의 기둥이 되는 요소이자 주인공이라고 생각했는데, 라벨은 씩웃으면서 이렇게 말하는 것이다.

"그게 아닐 수도 있다. 음색이 음악의 주인일 수도 있다."

라벨의 〈볼레로〉를 들어보면 똑같은 리듬이 계속 반복된다. 멜로디, 리듬, 패턴이 동일하게 반복되는데 악기만 바뀐다. 각각의 악기는

음색이 모두 다르다. 똑같은 솔을 연주해도 클라리넷의 솔과 바이올린의 솔은 음색이 다르다. 라벨은 그것을 노렸다. 음색만으로도 음악이되고 음악적 즐거움을 맛볼 수 있으니 기존의 음악적 법칙은 개나 줘버리라고 말하는 것이다. 〈볼레로〉가 단순하고 대중적으로 여겨지는건 바로 이런 이유에서다. 편안하고 부드러운 선율 안에서 날카로운비수가 스윽 비어져 나오면서 폐부를 찌른다. 〈볼레로〉로 라벨은 아무렇지 않게 새로운 미적 경험을 우리에게 선사했다. '볼레로'라는 것은원래 스페인 민중이 즐기는 춤곡의 일종이다. 이미 몇 백 년이나 이어져온 전통에 대해 '창조적 파괴'를 행한 셈이다.

이런 맥락에서 드뷔시나 라벨 등 새로운 창조자들은 20세기의 새로운 경향, 그 이전에는 사람 취급도 안 하고 관심도 없던 아프리칸 아메리칸의 음악에 관심을 기울이고, 마이너리티minority가 만들어낸 그길을 통해 오랫동안 세계의 중심이라고 생각했던 백인중심주의의 벽을 돌파할 방법을 찾을 수도 있겠다고 생각한 것이다. 그런데 이러한예술적 전환 행위는 자기가 속한 집단이 경멸해 마지않던 주변부에 대한 동일한 눈높이의 철학을 갖출 때에만 가능하다.

스트라빈스키와 쇤베르크, 20세기 음악을 결정짓다

마침내 근대를 향한 질주가 본격화된다. 20세기로 넘어오면서 사회의 변화 속도는 심각한 수준으로 빨라진다. 처음엔 그저 놀라기만 했던 사람들이 그 급속함에 차츰 현기증을 느낀다. 이 질주의 끝에 어떤파국이 기다리고 있을까? 파국을 가장 격정적으로 예고한 인물은 러시아 출신의 스트라빈스키였다. 그가 1911년 파리에서 자신의 첫 번째 무용조곡《불새》The Firebird를 발표했을 때 파리는 폭발했다. 연주회장 안에서는 한 번도 들어본 적 없는 무시무시한 괴성이 들려왔고, 그뒤로 파리에서 스트라빈스키는 하나의 패션이 되었다. 마치 레이디 가가Lady GaGa[76]가 베이징 한복판에서 보수적인 중국 젊은이들의 멱살을잡고 흔든 것 같은 충격을 받았다고 할까.

[76] 1986년에 태어난 미국의 가수. 푸시캣 돌스, 브리트니 스피어스 등의 곡을 만들면서 유명해졌다. 2008년 싱글 앨범 《저스트 댄스》Just Dance로 데뷔했다. 예술과 외설을 오가는 파격적인 패션과 트렌디한 음악으로 주목받고 있다.

앞서 소개한 스트라빈스키의 《봄의 제전》, 쇤베르크의 《달에 홀린 피에로》를 들어본 독자라면 둘에게서 어떤 유사함을 감지했을지도 모르겠다. 1권에서도 언급한 적 있는 것 같은데, 도널드 그라우트Donald Jay Grout(1902~1987)[77]의 『서양음악사』에 따르면 서양음악사에서는 신사조의 음악, '신음악'이 세 번 등장한다. 첫 번째가 14세기 중세의 아르스 노바Ars Nova[78], 두 번째가 바로크Baroque music[79], 세 번째가 바로 신빈악파와 스트라빈스키의 음악[80]이다. 신빈악파 가운데 드뷔시와 라벨이 18세기와 19세기의 고전낭만주의에 애매하게 걸쳐 있다면, 19세기 이전과 완벽하게 결별하고 20세기의 성격을 결정지은 두 사람이 있으니, 바로 스트라빈스키와 쇤베르크다.

드뷔시와 라벨이 인상파의 영향을 받았다면, 이들의 작품은 야수파野獸派[81]와 큐비즘Cubism[82]에 대한 음악적 화답이라 할 수 있다. 야수적 인물 스트라빈스키는 한마디로 말해 원시주의原始主義, Primitivism[83]의

[77] 미국의 음악학자. 철학 전공으로 1923년 시러큐스 대학을 졸업했고, 1939년 하버드 대학에서 박사 학위를 받았다. 1936년부터 1942년까지는 하버드 대학에서, 1945년부터 1942년까지는 텍사스 대학에서, 1970년까지는 코넬 대학에서 강의했다. 초기에는 오페라 연구에 중점을 두었으나, 1960년에 『서양음악사』A History of Western Music라는 음악사 교과서 출판을 계기로 음악철학사에 더 많은 관심을 갖게 되었다. 1950년대 초까지 피아니스트이자 오르간 연주자로 활동했고, 1948년부터 1951년까지는 『미국음악학협회』 지의 편집자로서 일했으며, 미국음악학협회 회장과 국제음악학협회 회장을 역임하는 등 활발히 활동했다.

[78] '새로운 기법', '새로운 예술'이란 뜻. 1324년경 프랑스의 필리프 드 비트리가 당시 프랑스와 이탈리아를 중심으로 한 유럽의 음악에 새로이 일어난 흐름을 논문 『아르스 노바』에 담았다. 새로운 리듬의 분할법과 기호법 등을 정리한 실천적 이론서였다. 이후 14세기 전반까지의 중세음악을 칭하는 용어가 되었다. 이 시기에 음악의 역할이 신을 위한 음악에서 음악 자체의 즐거움을 추구하는 것으로 바뀌기 시작했다. 음악사적으로 르네상스의 징후가 나타나기 시작한 시점이다.

[79] 1580년대부터 1750년대까지의 유럽 음악. 어원은 '일그러진 진주'를 의미하는 포르투갈어 péro-

la barroca에서 유래했다는 설이 유력하다. 바로크라는 용어는 건축·회화·조각에 대한 미술사의 시대 양식 개념이었다. 이 분야의 바로크적 특징이란 프랑스의 절대왕정 분위기, 크고 화려하면서도 어둡고 장중한 분위기를 지향하는 것이다. 18세기의 로코코 양식으로 명맥이 이어졌다. 음악사에서는 1920년의 C. 작스의 논문 『바로크 음악』에 해당 용어가 적용되었다. 가장 큰 특징으로 통주저음Basso Continuo 또는 지속저음이라고 하는 기법의 사용이었다. 이 기법은 기악곡 및 성악곡의 저음부에서도 쉼 없이 계속해서 베이스 반주를 곁들여주는 것으로 오페라 탄생에 크게 기여했다. 18세기 후반부터 급속히 쇠퇴했다.

[80] 『전복과 반전의 순간』 1권 3장 「클래식 속의 안티 클래식」 참조.

[81] 또는 포비슴 fauvisme이라고도 한다. 20세기 초반 10년에 못 미치는 기간 동안 잠시 나타났던 미술사조다. 1905년 살롱 도톤느에 출품된 일군의 작품에 대해 비평가 루이 보크셀이 "야수Fauves의 우리 속에 갇힌 '도나텔로' 같다"라고 혹평한 데서 유래한 명칭이라는 게 통설이다. 강렬한 붓 터치와 원색 사용이 후기 인상파의 특징이었다면, 감정에 따라 주관적 색채를 사용하고 대상을 간략화하고 추상화하는 특징이 더해진 것이 야수파였다. 야수파의 대표 작가 마티스는 "수단의 순수함으로 복귀하려는 용기, 이것이 바로 야수파의 출발점"이라고 말했다. 주된

창시자다. "우리에게 새로운 출구는 하나다. 인간의 궁극, 억압 속에 내재된 본능을 기술적으로 노래하려 하지 말고 날것 그대로 꺼내서 덩어리째 던져주는 것. 그것이 스테이크가 되든 육회가 되든 상관 말고, 예쁘게 다듬는 것도 포기해야 한다. 그게 창조다." 그래서 스트라빈스키는 그야말로 인간이 표현할 수 있는, 인간이 느낄 수 있는 가장 깊숙한 본능 그 자체를 드러내려 했다.

큐비즘 화가 피카소에게 예술의 전환점이 된 것은 수학 교사였던 친구의 한마디였다고 한다. "컵의 입구는 완전한 원인데 왜 타원으로 그려?" 그 말을 듣고 보니 컵의 입구는 완전한 원인데 몇 백 년 동안 타원으로 그려왔다는 사실을 깨달았다. 결국 자신들 눈에 보이는 그대로 그림으로써 객체나 사물의 본질이나 실체를 왜곡해왔던 것이다. 원근법은 그렇게 무너진다.

스트라빈스키도 이런 맥락에서 인상파 드뷔시나 라벨과는 완전히 다른 노선을 가게 된다. 후기낭만주의 최후의 거장인 말러Gustav Mahler(1860~1911)[84]의 미망인 알마 쉰들러가 빈에서 초연한 스트라빈스키의 발레곡《페트루슈카》Petrushka를 보고 남긴 유명한 말이 있다. "어지

활동 시기가 대략 1903년부터 1908년까지 비슷한 작품 경향을 가진 화가들의 일시적 만남이었지만, 이후 나타나는 표현주의, 입체파와 추상파에 영향을 주어, 20세기 미술의 출발점으로 평가된다. 앙리 마티스, 알베르 마르케, 모리스 드 블라맹크가 여기에 속한다.

[82] 입체파. 미술사의 전환점이 된 20세기 초의 미술혁신운동. 야수파가 감정이나 정서를 중시해 표현했다면 큐비즘은 이성적이며 합리적인 표현이 위주가 되었다. 고갱이 이끈 복수시점을 중심으로 하는 초기 입체파에 이어 1907~1914년에 조르주 브라크, 파블로 피카소를 중심으로 복수시점을 형태파편화하는 본격적 입체파가 활동했다. 1908년 살롱 도톤느에 브라크가 출품한 〈에스타크 풍경〉 연작을 심사위원장 마티스가 '조그만 큐브 덩어리'라고 혹평했을 만큼 이해받지 못했으나 큐비즘이 준 충격은 대단한 것이었다. 유럽 각지에서 많은 유파가 생겼고, 표현주의, 추상파, 사실주의, 미래파의 등 새롭고 다양한 시도를 하는 화파의 탄생에 영향을 끼쳤다.

[83] 원시 시대의 소박하고 야성적인 예술정신과 표현양식을 이해하고 그것을 음악에 접목하려 했다. 기법상 선율이나 화성보다 리듬을 중시했고, 대담한 불협화음과 자극적 색채감각을 사용했다. 강렬하고 격정적인 원시적 리듬과 음색을 연출하기 위해 타악기가 많이 사용됐다.

[84] 오스트리아에서 활동한 유태인 태생의 작곡가이자 지휘자. 후기낭만주의에서 근대로 넘어가는 과도기에 활동한 음악가로서 보수와 진보의 적절한 절충으로 독자적 음악세계를 구축했으며, 이러한 음악세계가 이후 쇼스타코비치, 베르크, 쇤베르크 등에게 큰 영향을 주었다. 1875년 빈 음악원에 다니면서부터 오스트리아에서 교육을 받았고, 그곳에서 활동을 펼쳤다. 1880년 지휘자로 데뷔, 1897년 서른일곱의 나이에 빈 오페라단 감독직을 제안받았지만 유태인이라는 종교적 문제가 걸림돌이 되었다. 유태교에 대한 신념이 없었던 말러는 로마가톨릭교도로 개종하고 빈 오페라단에 들어가 10년 동안 재직하며 지휘활동과 더불어 왕성한 창작활동을 했다. 1902년 알마 쉰들러와 결혼해 두 딸을 두었지만 1907년 장녀가 죽자 큰 충격을 받았고, 이후 심장병 진단과 언론

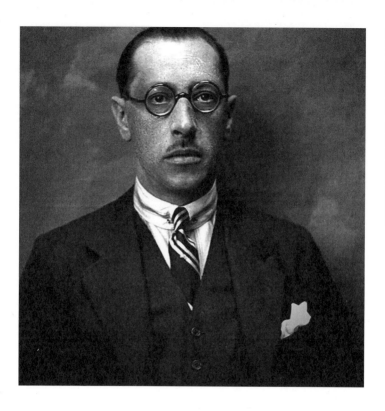

이고르 스트라빈스키
Igor Stravinsky(1882~1971)

러워 죽는 줄 알았다. 다시는 이런 음악을 듣고 싶지 않다. 그런데 우리 딸은 너무 재미있게 보더라. 난 다시 보고 싶지 않다. 이건 음악이 아니라 광란이다. 음악을 빙자한 폭행이다."

스트라빈스키가 던진 폭탄 《봄의 제전》

그 이전에는 발레 하면 차이코프스키의 《백조의 호수》나 《잠자는 숲속의 미녀》The Sleeping Beauty처럼 마냥 아름답고 우아한 것이었다. 잠깐 개인적 취향을 좀 이야기하자면, 나는 딴 거는 다 받아들여도 발레는 도저히 못 보겠다. 내 편견이겠지만, 보고 있으면 마치 내가 사디스트가 되는 것 같다. 어릴 때부터 몇 년을 연습해야 가능하다는 쉬르 레 푸앵트Sur les Pointes는 까치발로 고통스럽게 수직으로 선 채 예쁜 척하는 건데, 사실 발레의 본질이 그건데, 인간의 몸을 극한으로 단련해서 결과적으로 아름답고 우아하게 연출한 모습을 보는 게, 나로서는 힘이 든다. 나탈리 포트만이 주연한 영화 〈블랙 스완〉Black Swan[85]이 생각난다. 거의 정신분열에 걸릴 정도로 인간의 몸을 가학적으로 몰아붙여 원하는 몸을 만들어내는 게 발레인데, 음악은 또 너무도 아름답다.

그런 기존의 '우아한' 발레판에, 스트라빈스키와 러시아의 천재적 안무가 세르게이 댜길레프Sergei Dâgilev(1872~1929)[86]가 《봄의 제전》이라는 네이팜탄Napalm bomb을 던져버렸다. 이건 사실 20세기 초

의 반유태주의적 공격, 음악적 완성도에 대한 오페라단 내부의 반발 등 여러 가지 문제로 오페라단 감독직을 사임했다. 1908년 뉴욕 메트로폴리탄 오페라단의 제안을 받고 한 시즌을 지휘했지만 토스카니니에게 밀려났다. 이후 뉴욕 필하모닉과 지휘 계약을 맺어 미국과 유럽을 오가며 활동하다가, 1911년 연쇄상구균 감염으로 50세의 이른 나이에 사망했다. 말러는 많은 곡을 작곡했지만 생전에는 거의 연주되지 않았고, 나치의 반유태주의 분위기에 휩쓸려 묻혔다가 1960년 이후 레너드 번스타인에 의해 다시 주목받게 되었다. 작품으로는 《타이탄》, 《부활》, 《천인교향곡》 등 교향곡 10곡과 가곡 심포니 《대지의 노래》, 오케스트라 가곡집 《젊은 나그네의 노래》, 연가곡 〈죽은 아이를 그리는 노래〉 등이 있다.

[85] 2010년 개봉작. 대런 아로노프스키가 감독했고, 나탈리 포트만과 뱅상 카셀이 주연을 맡았다.

[86] 러시아의 미술평론가이자 발레 프로듀서. 부유한 소귀족 집안에서 태어났다. 어머니는 출산 후 산고로 사망하고, 품성 좋은 계모로부터 예술적 영향을 받으며 음악에 심취할 수 있었다. 상트페테르부르크 대학에서 법률을 전공하며 음악수업도 함께 들었다. 23세 때 자신에게 음악적 재능이 없는 걸 깨닫고 마에케나스Meacenas(문화예술의 보호자, 로마시대 예술계의 열렬한 후원자 이름에서 유래)를 천직으로 삼기로 결정한다. 몇 차례의 미술전람회를 개최해 명성을 얻었고, 황실과 모스크바의 거물급 인사들과 인맥을 형성한다. 1899년 황실극장의 하위 보좌관으로 잠시 재직했다. 34세 때 파리에서 러시아 미술전을 열면서 활동무대를 파리로 옮긴다. 라흐마니노프, 차이코프스키, 림스키-코르사코프 등 러시아 작곡가들의 음악을 파리에 소개하고 1908년 오페라 《보리스 고두노프》 공연의 대성공으로 막강한 후원자들을 얻게 된다. 1909년 발레의 근대사를 연 발레단 '발레

반 파리 최대의 예술적 스캔들이었다. 물론 라벨의 〈볼레로〉도 파리를 뒤흔든 사건이기는 했다. 〈볼레로〉가 초연된 뒤 파리가 뒤집어졌다. 볼레로 모자, 볼레로 치마, 볼레로 구두, 볼레로 빵…… 모든 새로운 유행에 '볼레로'라는 말을 붙일 정도로 대유행을 했지만, 그것은 대부분의 사람들이 동의할 수 있는 적정선의 트렌드였다. 하지만 스트라빈스키가 던진 폭탄은 훨씬 더 폭력적이었고 훨씬 더 미학적인 충격을 안겼다.

쇤베르크의 '트루먼 쇼'

그런데 쇤베르크는 스트라빈스키와 또 달랐다. 쇤베르크야말로 완전히 없던 길을 새로 내려고 모색한 사람이다. 프랑크푸르트학파의 아도르노Theodor Adorno(1903~1969)는 신빈악파인 안톤 베베른의 제자다. 아도르노는 사회학자로 유명하지만 작곡도 할 정도로 음악학에도 뛰어나 『신음악의 철학』Philosophie der neuen Musik 이라는 저명한 책도 썼다. 당대의 투톱이었던 스트라빈스키와 쇤베르크 둘을 놓고 비교하는 내용인데, 실은 상당히 편파적이다. 직접 배우지는 않았지만 어쨌거나 자기 스승의 사부니까 아도르노는 족보상 쇤베르크파다. 결국 쇤베르크야말로 진정한 진보고 스트라빈스키는 진보처럼 보이긴 하지만 알고 보면 퇴행이라는 식으로 이야기를 푼다.

유태인인 아도르노는 「바그너 연구」Versuch über Wagner라는 논문도 썼고, 재즈에 대한 논문도 썼는데, 한결같이 진보적인 입장을 지닌 네오마르크시스트neo-Marxist이면서 또 한편 굉장한 엘리트주의자다. 그래서 저 논문에서도 바그너에 대해 지나치다 싶게 비판적이다. 바그너의 모든 오페라를 샅샅이 분석하더니, "봐라, 이렇게 표현했지만 사실

뤼스'를 창설했다. 러시아 최고의 안무가 미하일 포킨, 무용수 안나 파블로바와 바슬라프 니진스키 등 재능 있는 젊은 무용가들이 발레단에 함께했다. 클로드 드뷔시의 《유희》, 모리스 라벨의 《다프니스와 클로에》, 에릭 사티의 《퍼레이드》, 스트라빈스키의 《불새》, 《페트루슈카》, 《봄의 제전》 등 현대에도 즐겨 공연되는 작품들을 무대에 올려 파리 최고의 흥행가로 주목받았다. 평생 친구가 한 명도 없었을 정도로 냉혈한에 독단적이었지만 싸우고 떠나던 예술가조차

다시 찾을 정도로 흥행의 천재였다. 몽마르트르에서 활동하던 장 콕토, 피카소, 마티스, 후안 미로 등 수많은 예술가와 협업하며 파리의 트렌드를 이끌었다. 1929년 베네치아에서 코트 두 벌을 유산으로 남기고 그가 급사하자 '발레 뤼스'는 곧 해체되었지만, 발레 뤼스 멤버들이 영국, 미국, 스웨덴, 독일 등 세계 각지로 뿔뿔이 흩어져 각국의 발레를 키워내는 주역이 되었다.

그 내면에는 반유태주의 관점이 왜곡되어 관철되고 있다"라고 주장한다. 그런데 아도르노는, 재즈에 대해서도 매우 비판적인 입장을 취한다. 재즈를 보는 관점이 스트라빈스키를 대하는 것과 비슷하다. 재즈라는 것이 굉장히 새롭고 창의적인 듯 보이지만, 사실 그 안의 음악적 얼개는 어이없을 정도로 앙상하다는 비판이다. 다시 말해, 재즈는(혹은 스트라빈스키는) 음악을 고급스럽게 훈련받지 못한 시민들의 오락에 봉사하는 목적으로 끝날 뿐이라는 것이다. 이 음악이 새로운 시대를 대변하는 음악이 된다는 것은 우리 시대가 그만큼 모순으로 가득차 있다는 뜻이라는 이야기다.

아도르노는 왜 이렇게 생각했을까? 아도르노는 재즈가 스윙까지 전개되었을 시점에 「재즈에 대하여」Über Jazz라는 논문을 썼다. 그래서 재즈에 대해 가혹한 입장을 취한 것인데, 그가 존경하던 쇤베르크와 그 지지자들이 그렸던 꿈이 무엇이던가? 쇤베르크는 후기낭만주의의 끄트머리에서도 좋은 작품을 많이 썼다. 그러다가 어떤 한계를 절감한다. 아, 여기가 마지막이구나, 지금 빈에서는 말러가 잘나가는데, 내가 지금 말러랑 하고 있는 이것이 과연 다음 세대를 향해 나아갈 작품이 될 것인가 하는 고민이 있었다. 말러는 자신의 음악으로 후기낭만주의의 최후 수문장이 되어 장렬히 전사했다. 하지만 쇤베르크는 끊임없이 자신의 음악에 대해 되물었다. 지식인답게 데카르트적 회의[87]를 품으며 자신의 음악을 끈질기게 심문했다. '왜 나는 내가 만들어놓고도 이 음악은 아니라고 생각하게 되는 걸까?' 마침내 그는 답을 찾았다. '아! 미처 몰랐는데, 지금까지 나와 모든 서양음악가는 어떤 거대한 질서와 규칙을 순응하며 따랐고 그 규칙에 따라 그어진 경기장 안에서만 놀고 있었구나!' 영화 〈트루먼 쇼〉The Truman Show[88]에서 묘사한 세계관, 즉 자유로운 줄 알았지만 실은 그 자유조차 누군가에 의해 경계 지어져 있었음을 깨달은 것이다.

[87] 데카르트의 방법적 회의methodical doubt를 가리킨다. 자신이 믿는 바의 진실성 여부에 대해 잠정적이지만 체계적으로 모든 것을 의심함으로써 절대적 인식을 확보하기 위한 방법론이다.

[88] 피터 위어 감독의 작품으로 1998년에 개봉했다. TV쇼 프로듀서 크리스토프(짐 캐리 분)는 달에서도 보인다는 초거대 세트장 '씨헤븐'을 만들고 '트루먼 쇼'를 기획한다. 쇼의 주인공 트루먼이 태어난 날부터 그의 삶은 기획되고 조정되어 24시간 전 세계에 TV쇼로 방영된다는 설정이다.

"지금까지가 평범한 시대였다면 우리 시대의 음악은 아주 달라야 한다."

— 아르놀트 쉰베르크

무조성주의, 모든 음을 해방시키다

그러면 쇤베르크가 느낀 트루먼 쇼의 세트는 무엇이었는가. 그것은 바흐가 확립해놓은 서양음악의 조성체계였다. 그 조성주의 덕분에 서양음악이 폭발적으로 진화할 수 있었고, 나머지 다른 지역의 음악을 무찌를 수 있었던 힘 역시 그 조성주의에 있었다는 것이다. 그렇다면 서양음악은 몇 개의 조성으로 움직여왔을까? 장조와 단조가 조성인데, 그게 몇 개 있을까? 피아노를 보면 알 수 있다. 한 옥타브 안에 온음계인 하얀 건반 일곱 개, 반음계인 까만 건반 다섯 개. 열두 개의 건반으로 이루어진 옥타브 한 벌마다 장조가 있고 단조가 있다. 7 더하기 5는 12. 12 곱하기 2니까 24. 그럼 총 스물네 개가 된다. 서양음악의 조성은 스물네 개 안에서 움직이는 게임이었다. 제아무리 잘나도 스물네 개 안에서만 움직이는 거였다. 모든 음악이 그럴까? 아니다. 서양음악만 그렇다. 서양음악을 중심으로 놓고 판단했을 테니 그들은 그게 모든 음악의 궁극이라고 생각했을 것이다. 그런데 인도가 발견되었다. 인도는 100여 년 동안 영국 식민지였는데도 서양 문화를 전혀 받아들이지 않았다. 알고 보니 이들은 조성체계를 2,000개쯤 가지고 있었다. 그러니까 인도가 보기에 서양음악은 너무 심심하다. 그 사람들한테는 "저게 음악이라고?" 하는 반문이 나오는 것이다.

하지만 사실 스물네 개로 이루어진 서양음악의 조성체계는 수학적으로 보자면 매우 합리적이었다. 중세까지만 해도 조성체계가 완벽히 정리되지 않았다. 바로크 시대에 와서 조성체계가 음향적으로 확립되기 전까지는 서양음악도 선법체계, 리디아 음계 같은 음계에 따라 단순하게 곡을 썼다.

한데 스물네 개의 조성체계가 왜 수학적 합리성의 결과인가? 우리나라의 궁상각치우를 치면, 궁-상의 음고차와 상-각의 음고차가 균일하지 않다. 일정 시간 내의 동작 속도를 피치pitch라고 하는데, 이 피치가 균일하지 않다. 옛날 서양음악도 마찬가지였다. 조성체계의 근간인 평균율well-tempered이라고 하는 것은 그야말로 평균의 율법이다. 온음 간에는 어떤 음 사이건 음고 차이가 똑같아야 한다. 이걸 음향학에서는 센트cent라는 단위로 칭한다. 도-레 사이는 음고차가 200센트다. 그러면 레-미 사이도 똑같이 200센트가 되어야 한다. 그러면 반

음, 미―파 사이는 100센트여야 한다. 이게 바로 평균율이다. 평균율이 왜 필요한가. 이 평균율에 의해 조성이 만들어지면 도가 중심이면 C장조, 솔이 중심이면 G장조가 된다. 중심축이 옮겨 가도 모든 음 사이의 음고차는 동일하다. 그렇기 때문에 조바꿈, 변조·전조가 될 때에도 동일한 질서하에서 모든 음의 진행과 화성이 합리적으로 설정된다. 완벽한 수학적 토대에 의해 형성된 서양식 합리주의의 결과가 바로 평균율이고 서구의 조성체계인 것이다. 그러므로 C장조를 기준으로 했을 때, 1도로 시작했으면 7도로 끝난다고 끝난 게 아니라 다시 기본화음으로 돌아와서 끝내야 그게 종지가 된다. 그래서 이 조성체계는 이른바 소나타 형식 등 다양한 양식을 낳으면서 정확한 드라마 구조, 음악의 드라마투르기Dramaturgie를 합리적으로 설정할 수 있었다.

그런데 쇤베르크는 그것이 거대한 족쇄라는 걸 느꼈다. 그 체계 바깥으로 나갈 생각은 수백 년 동안 한번도 해본 적이 없었다는 깨달음을 얻은 것이다. 당연하다. 그들은 그것이 세계의 끝이라고 생각했으니까. 마침내 쇤베르크는 그 조성체계를 이론적 추론으로 넘어서서 철저히 파괴하고자 했다. 그래서 조성체계를 뜻하는 토널리즘tonalism 앞에 부정을 뜻하는 접사 a를 붙여 아토널리즘atonalism, 곧 무조성주의(혹은 '무조주의')를 만들어낸다. "세상에는 중심이 없다!" 무조성주의의 핵심은, C장조면 C음이 중심이 되는 음이고 여기에 따라 장3도, 장5도 하는 식으로 나머지 관계가 결정되는데, 왜 꼭 중심이 C여야 하느냐며 그 중심과 그 중심에 의해 질서 잡힌 세계를 무너뜨리는 것이었다.

사실 쇤베르크는 자기가 만들어놓고도 정작 자신은 무조성주의자가 아니라 전음계주의자로 불리길 원했다. 이러나저러나 본질은 똑같아 보이지만 아무튼 쇤베르크는 전음계주의자라는 표현을 원했다. 단순히 파괴를 위한 파괴가 아닌, 모든 음이 주체가 될 수 있음을 음악적으로 증명하고 싶었던 것이다. 쇤베르크는 서양음악의 조성체계가 부르주아의 역사와 함께해온 것이며 부르주아의 미학 이론, 더 나아가 부르주아의 세계관은 이제 한계에 처했다고 본 것이다. 총을 들고 나가지는 않았지만 쇤베르크는 혁명을 한 셈이다. 오선지를 가지고. 조성체계가 상징하는 부르주아의 위선적이고 기만적인 세계관에서 벗

어나, 다수와 소수 그리고 지배와 피지배의 관계를 벗어나 모든 음을 해방시키려 한 것, 그것이 바로 신빈악파의 철학이었다.

문제는 그 뜻을 알아차리는 청중이 많지 않다는 점이다. "어쩌라는 거야? 이상해. 잘못 연주한 거 아니야?" 쇤베르크를 들으면 보통은 이런 반응이 나온다. 하지만 쇤베르크와 신빈악파의 음악을 지나치게 똑똑한 나머지 돌아버린 사람들의 자위라고 몰아붙이기 전에 스스로 반성할 대목도 있지 않을까. 실은 우리도 부르주아 질서에 푹 젖은, 또 하나의 짐 캐리Jim Carrey(1962~) 즉 〈트루먼 쇼〉의 주인공이 아닐까 의심해봐야 한다. 분명 어딘가에서 새로운 질서가 생겨날 수 있는데도, 그런 가능성은 없다고 덮어둔 채 사는 건 아닐까. 자신에게 익숙하지 않다고 해서 그걸 아니라고 이야기하는 것은 '나와 피부색이 다르니까 저 사람은 인간이 아니야'라고 생각하는 것과 본질상 다르지 않다. 어쩌면 그런 차별적인 태도가 쇤베르크의 음악을 낯설게 느끼는 우리 마음속에 숨어 있지 않을까.

그러면 또 이런 반론이 나올 수 있다. 음악에 뭘 그렇게 목숨을 거느냐고, 사는 데 그게 왜 중요하냐고. 마음에 드는 곡이 있으면 피곤할 때 듣고 기분 좋게 잠들면 되는 게 음악이라고, 그런데 쇤베르크 음악은 달콤한 잠으로 데려다주는 것도 아니고 도통 도움이 안 된다고. 이른바 실용주의적 관점이다. 틀린 말은 아니다. 음악이 밥 먹여주냐고 물으면 사실 할 말이 없다. 굉장히 어려운 문제다. 다만 중요한 사실은 서양음악사가 바로 쇤베르크에 이르러, 카라얀이 마지막으로 완전히 말아먹기 전에, 이미 90년 전에 사실상 내면적 종말을 고했다는 점이다. 하지만 우리가 절대 놓쳐서는 안 되는 게 하나 있다. 쇤베르크와 그 지지자들이 몸부림치면서 우리에게 어떤 메시지를 전달하려고 했다는 것, 그 점은 절대 잊지 말아야 한다. 왜냐하면 우리는 예술사의 수많은 사례를 통해 동시대에는 공감되거나 받아들여지지 못했던 것이 수백 년이 지난 시점에서는 어느새 너무나 당연하게 열광과 환호를 받게 되었음을 알고 있다. 비빔밥도 그랬다. 비빔밥을 좋아하는 사람들한테 왜 좋냐고 물으면 "그냥 좋던데요" 한다. 그 좋은 비빔밥 음악, 이유 없이 그냥 좋은 비빔밥 음악 중에 너무나 많은 곡이 놀랍게도 쇤베르크의 무조성주의에 의해 만들어졌다.

세상이 혼탁하면 음악도 더러워져야 한다

난해한 쇤베르크는 잠시 제쳐두자. 아무래도 상대적으로 친근하게 접근해 이야기라도 나눠볼 만한 사람은 스트라빈스키 쪽이다. 스트라빈스키의 음악은 그 사운드를 보건대 마치 록음악의 최초 출현에 비견된다 하겠다. 라벨이 〈볼레로〉로 음색을 이야기했다면, 스트라빈스키는 볼륨을 이야기했다. 조용하다가 갑자기 쾅 하는. 그것 때문에 당시 유럽의 귀족 관객들이 실제로 기절까지 했다고 한다. 그러니까 이 소리의 크기도 새로운 청각적 경험이다. 결국 스트라빈스키와 쇤베르크는 동일한 문제를 앞에 두고 본능과 이성이라는 각각 다른 답을 써낸 것이다. 우리는 역시 본능에 좀더 끌린다. 따라서 《봄의 제전》을 다시 들을 때는 꼭 볼륨을 높이고 들어보기를 권한다.

한편, 스트라빈스키가 야수파와 큐비즘과 연결된다면 쇤베르크 및 그 지지자들은 1910년대와 1920년대의 표현주의Expressionism[89]와 굉장히 밀접하다. 표현주의 하면 우선 생각나는 사람이 칸딘스키Wassily Kandinsky(1866~1944) 아닐까 싶다. 그 칸딘스키의 청기사Der Blaue Reiter 그룹 전시회에 쇤베르크가 그림을 출품하기도 했다. 표현주의의 핵심은 이거다.

"예술은 이제 아름다움의 추구라는 것에서 벗어나야 한다."

세상이 이토록 더럽고 혼탁한데 아름다움을 추구한다는 게 무슨 소용이 있는가. 차라리 자기 안의 슬픔, 아픔, 상처, 고뇌, 번민, 회의를 드러내고 표현하자는 거다. 그 '표현'의 과정에서 쇤베르크는 자신의 음악으로 낯설고 독특한 이성의 탈출구를 제시한 것이다. 그렇지만 쇤베르크가 후기낭만주의 음악의 감옥에서 나와도 반겨주는 이는 별로 없었다. 히트 뮤지컬 《레미제라블》 사운드트랙은 클로드미셸 쇤베르

[89] 20세기 초 독일을 중심으로 일어난 미술사조. 대상을 그대로 재현하거나 아름답게 묘사하는 것에서 벗어나 주관적 감정과 반응을 표현하는 데 집중했다. 왜곡, 과장, 생략 등의 표현적 특징을 보였다. 폴 세잔, 폴 고갱, 빈센트 반 고흐 등에게서 큰 영향을 받았다. 바실리 칸딘스키, 프란츠 마르크, 오스카 코코슈카, 에드바르트 뭉크 등이 대표 화가다.

크Claude-Michel Schönberg(1944~)[90]의 작품인데, 바로 아르놀트 쇤베르크의 손자다. 뮤지컬 《레미제라블》의 음악에 이어 영화음악까지 클로드미셸 쇤베르크가 참여했다. 한데 클로드미셸 쇤베르크는 할아버지가 하던 방식은 절대 시도하지 않는다. 그렇게 하면 굶어 죽는다는 걸 잘 알고 있어서다. 클로드미셸 쇤베르크가 《레미제라블》을 작곡하기 전, 1970년대에 《프랑스대혁명》French Revolution 이라는 뮤지컬의 음악을 맡은 적이 있는데, 처절하게 실패했다. 그때부터 미학적 선진성을 보여줘서는 절대 안 되겠구나 하고 반성한 뒤 사람들이 좋아할 만한 걸 쓰게 된 것이 《레미제라블》이다. 아르놀트 쇤베르크는 유태인이었기 때문에 1930년 오스트리아를 탈출해 미국으로 망명했다가 1951년 미국에서 죽었다.[91] 1874년생이니까 꽤 오래 살았다. 그의 제자 안톤 베베른은 오스트리아의 자기 고향에서 거지반 은둔생활을 했다. 나치 치하에서도 힘들게 살아남았는데 1945년, 막상 나치가 물러난 뒤 진주한 미군 헌병의 총기 오발 사고로 죽었다.

쇤베르크는 음악을 기존의 모든 규정으로부터 해방시켰으나, 정작 수용자들은 그의 음악을 통해 해방이 되지 못하고 있었다. 이것이 신빈악파에게 역사적으로 주어진 마지막 과제였다.

에릭 사티와 프랑스 6인조

오스트리아에서 신빈악파가 등장해 파란을 일으키고 있을 때, 프랑스에서는 이른바 '프랑스 6인조'가 나타났다. 눈치 챘겠지만, '러시아 5인조'에 빗대서 만든 명칭이다. 이 프랑스 6인조에게 사형師兄이 한 사

[90] 프랑스의 뮤지컬 작곡가이자 가수, 음악 프로듀서이기도 하다. 1970년대부터 최근까지 《프랑스대혁명》, 《레미제라블》, 《미스 사이공》, 《마르탱 게르Martin Guerre, 《해적 여왕》 등 여러 작품을 뮤지컬 대본 작가 알랭 부브릴과 함께 꾸준히 계속해오고 있다.

[91] 스트라빈스키는 미국으로 건너가 아주 잘살았으나 실용주의의 나라 미국에서 쇤베르크 같은 음악가가 통할 리는 만무했다. 하지만 쇤베르크 입장에서도 할 줄 아는 거라고는 작곡뿐인데, 먹고는 살아야 할 것 아닌가. 다행히 그의 음악을 제대로 들어보지 않았어도 아르놀트 쇤베르크라는 이름은 미국에도 제법 알려져 있었다. 할리우드 쪽에서 쇤베르크에게 손을 내밀었다. "쇤베르크가 우리 동네 와서 산다는데 영화음악 맡기면 홍보가 좀 되지 않겠냐?" 이렇게 해서 영화사에서 쇤베르크에게 음악을 의뢰하러 갔다. 쇤베르크는 어쨌거나 자기를 알아봐주고 일거리도 주고 하니까 고마운 마음이 들어서 얼른 수락했다. 그러자 영화사 관계자가 물었다.

"언제쯤 가능하겠습니까?"

"음, 딴 거 하는 일도 없으니 굉장히 열심히 하면 2년 안에는 가능하겠습니다."

당시 할리우드에서 음악 작업에 할당한 시간은 보통 2주였다. 그래서 힘들게 찾아간 영화사 관계자는 묵묵히 일어나 집에 갔다는 후문이 전한다.

람 있는데, 에릭 사티Éric Satie(1866~1925)다. 〈세 개의 짐노페디〉Trois Gy-mnopédies라는 피아노곡을 들어보면 내 말을 쉽게 이해할 수 있을 것이다. 에릭 사티의 곡을 한마디로 말하자면 미니멀리즘minimalism[92]이다. 음이 몇 개 없어서, 이런 곡쯤은 나 같은 사람도 연주할 수 있다. 그런데 에릭 사티가 참 재미있는 주장을 했다.

> "내 음악은 가구 같은 것이다. 관심도 없는데 그냥 그 자리에 놓여 있는 가구 같은 음악. 있는 듯 없는 듯 그냥 저기 있는 것. 내 음악이 그렇게 들렸으면 좋겠다."

설거지하면서 들어도 좋고, 안 들어도 그만이지만 그냥 옆에 대충 존재하는 음악이길 바란다는 것이다. 프랑스인다운 발상 아닌가? "내가 음악을 연주할 테니 너희들은 우아한 귀족 같은 표정으로 들어줘야 해"라고 하지 않고, "너무 오래 써서 이제 지겨운 가구라고 생각해줘. 힘들게 안 할게"라고 하는 거다. '프랑스 6인조'가 바로 이런 음악적 경향을 띤 사람들이다. 놀라운 건 제르맹 타유페르Germaine Tailleferre(1892~1983)라는 여성이 이 6인조에 포함돼 있었다는 점이다. 사실 20세기가 되었음에도 서양에서 여성이 작곡 행위를 한다는 것은 여전히 용납되지 않았었다. 여기서 내가 꼭 짚고 넘어가고 싶은 건, 합리성과 근대적 이념을 추구하던 그 리버럴 프랑스에서도 현실은 그랬다는 점이다.

쿨재즈와 하드밥

다시 대서양을 건너가자. 비밥은 1950년대가 되면서 끝이 난다. 신빈악파가 추종자들을 제외하고는 대부분의 사람에게 외면을 받았듯, 비밥 전사들의 시도 역시 너무도 혁신적인 것이라 열광적 마니아가 있었을 뿐 대중적 기반을 잡지는 못했다. 그런데 그 일원이던 마일스 데이비스는 전략을 살짝 수정해 모두가(특히 여성들이) 자기 음악을 듣게

[92] 단순함 혹은 최소한의 표현을 추구하는 예술 및 문화 사조를 일컫는 말. 이러한 경향은 오래전부터 존재해왔으나 용어는 1960년대부터 쓰였다.

만들었는데, 그렇게 탄생한 게 쿨재즈cool Jazz다. "쿨하다"So cool 할 때 그 쿨이 쿨재즈의 대중적 성향과 함께 일상어가 된다. 쿨재즈는 쳇 베이커 그리고 〈이파네마에서 온 소녀〉Garota de Ipanema를 작곡한 안토니우 카를루스 조빙Antônio Carlos Jobim(1927~1994)[93] 등 대중적 스타를 많이 낳았는데, 그중에서도 데이브 브루벡Dave Brubeck(1920~2012)의 〈테이크 5〉Take 5[94] 같은 곡을 들어보면 정말이지 익숙하게 들린다.

재즈 아티스트로서 최고의 판매고를 올린 백인 쿨재즈 아티스트인 데이브 브루벡은 공공연히 이런 말을 했다. "나는 나의 재즈를 클래식화하고 싶다." 그리고 앞서 언급한 '터줏대감' 빌 에반스도 비밥 혹은 쿨재즈 계보에 넣을 수 있다. '재즈의 쇼팽'이라 불린 에반스는 〈고엽〉Autumn Leaves의 명연주를 남긴 사람인데, 비밥을 들을 때 찰리 파커를 먼저 들으면 머리에 쥐가 나므로, 쿨한 에반스의 곡으로 시작하면 좋다. 그래선지 쿨재즈 아이템들은 광고에도 자주 쓰인다.

이렇게 쿨재즈는 다시 백인과 손을 잡는다. 백인의 서양음악적 요소와 선율을 최대한 받아들여 화음을 구성함으로써 젊은 백인들이 쿨재즈를 새로운 트렌드로 받아들이게 되었고, 이전까지 재즈의 불모지였던 캘리포니아와 웨스트코스트가 쿨재즈에 열광하게 된다. 서부 해안은 사실 재즈를 즐기기에는 적합하지 않은, 지나치게 좋은 기후를 가지고 있다. 날씨는 1년 내내 화창한 데다 사람들은 다들 서핑하고 요트 타며 놀기 바쁜데 우중충한 재즈를 왜 듣고 있겠는가. 그런데 바로 그 서부 해안에 어울리는 음악의 문을 마일스 데이비스가 열어주었다. 하지만 이번에도 결국 그 결실을 따먹은 건 백인이었다.

마일스 데이비스가 개척한 쿨재즈가 또다시 백인의 손으로 넘어가 그들이 주도권을 쥐게 되면서, 비밥의 핵심을 계승하지만 더욱 강력한 파워를 얹고 좀더 단순화시킨 '하드밥'hard bop이 서부의 반대편에서 등장한다. 힙합에서 서부와 동부가 서로 총질하던 사건이 있었는

[93] 브라질 태생의 작곡가이자 가수, 피아니스트. 톰 조빙이라는 애칭으로도 불린다. 클로드 드뷔시와 재즈의 영향을 받아 삼바보다 더 감미롭고 타악기가 덜 강조된 음악인 보사노바Bossa Nova(새로운 경향이라는 뜻)를 만들었다. 1957년 리우데자네이루에서 신인가수 주앙 지우베르투와 함께 작업한 〈추억으로 이제 충분해요〉가 보사노바 1호 곡이다. 1963년 《게츠/질베르투》GETZ/GILBERTO 앨범으로 그래미상을 수상하며 세상에 이름을 알렸다.

[94] http://www.youtube.com/watch?v=PHdU5sHigYQ에서 들을 수 있다.

데, 사실 재즈에서 동부와 서부의 대립 구도가 처음 생겨난 게 바로 이 때다. 즉 웨스트코스트 재즈와 이스트코스트 재즈로 나뉘고, 쿨재즈와 하드밥으로 나뉘게 된다. 어차피 둘 다 비밥의 자식들이니 형제의 난이 일어난 셈이다.

　　동부의 하드밥은 궁리 끝에 역시 흑인은 너무 머리 굴리는 것보다는 뜨거워야 한다며, 그동안 혁명을 한답시고 스윙을 너무 무시했다는 성찰에 이른다. 그러면서도 흑인민권운동이 절정에 달하고 그 신념이 하드밥에 이르자, 이들은 이제 '흑인은 백인과 동등하다'라는 정도가 아니라 '흑인이 백인보다 낫다'라고 말할 정도의 자부심을 갖는 방향으로 진화한다. 그런 자부심을 불태우고자 자기들의 근원인 블루스와 가스펠을 재즈에 다시 적극 끌어들인다. 우중충하던 깡촌 재즈가 아닌, 화려하고 극적인 블루스를 하면서 그것을 펑크funk 음악으로 끌어들인다. 바로 이러한 시도가 1970년대 미국 팝음악계에 아주 큰 영향을 끼치게 된다. 호레이스 실버Horace Silver(1928~2014)[95]의 〈송 포 마이 파더〉Song for my Father[96]가 블루스를 펑키funky로 끌어들인 결정적 분기점이 되는 노래다. 한번 들으면 확 꽂힌다. 또한 하드밥은 가스펠을 기본으로 소울이라는, 오늘날 흑인음악의 정수essence 라고 여겨지는 음악도 창조해낸다. 이 소울이 1960년대에 팝음악 쪽으로 넘어가 보컬을 중심으로 한 소울 음악으로 발전하게 된다.

투쟁하는 흑인, 미국 문화의 진정한 창조자

이렇게 웨스트코스트와 이스트코스트, 쿨과 하드밥으로 분류되는 '비밥'이 순식간에 확산된다. 물론 이때는 이미 로큰롤이 등장해 재즈를 주변으로 밀어내고 있었다. 비밥 뮤지션의 이러한 불우함을 두고 에릭 홉스봄은 그 유명한, "록에게 존속살해당한 재즈"라는 표현을 썼던 것

[95] 민턴스 플레이 하우스에서 '재즈 메신저스' 일원으로 활동하다가 1956년 호레이스 실버 퀸텟을 결성한다. 비밥에 리듬앤블루스, 가스펠, 라틴 음악 요소가 가미된 펑키재즈의 장을 열었다. 〈송 포 마이 파더〉 외에도 〈세뇨르 블루스〉Señor Blues, 〈론리 우먼〉Lonely Woman, 〈니카스 드림〉Nica's Dream, 〈더 프리처〉The Preacher 등이 유명하다.

[96] http://www.youtube.com/watch?v=NFjmWI-d6d4에서 감상할 수 있다.

이다.[97] 이제 재즈는 소수의 열광적 팬들만 남긴 채 메인스트림에서 밀려나지만, 역설적으로 또 이때 천재 재즈 뮤지션이 여럿 탄생한다. 마일스 데이비스와 존 콜트레인, 소니 롤린스Theodore Walter 'Sonny' Rollins (1930~)[98]와 셀로니어스 멍크Thelonious Sphere Monk(1917~1982)[99]. 또한 바로 이 시기에, 역사에 길이 남을 유명 재즈 레이블 블루노트Blue Note Records[100]가 탄생해 이 천재들의 음악을 최고의 명반으로 완성해낸다.

이들의 음악은 당당했다. 그들은 음악으로 미국사회의 아킬레스건이었던 인종차별투쟁의 최전선에 나서고 있었다. 찰스 밍거스는 〈아이티언 파이트 송〉Haitian Fight Song, 즉 아이티혁명을 기리는 연주곡을 발표했고, 흑인인종차별 투쟁의 현장을 그대로 묘사한 〈돈 렛 잇 해픈 히어〉Don't Let It Happen Here를 발표하기도 했다. "여기서 제발 이런 일이 일어나지 않았으면 좋겠어." 가사를 들어보면 어디선가 들은 이야기 같다. 나치 시대에 독일 목사로서 핍박을 받았던 마르틴 니묄러 Martin Niemöller(1892~1984)[101]가 〈나치가 그들을 덮쳤을 때〉라는 아마도 자신이 직접 지은 것으로 추정되는 시를 1946년 어느 연설에서 이야기했다. 찰스 밍거스의 곡도 그 시를 차용한 것이다.

[97] 『전복과 반전의 순간』 1권 1장 「마이너리티의 예술 선언」 참조.

[98] 피아노와 알토 색소폰을 거쳐 1946년부터는 테너 색소폰 연주를 했고, 열아홉 살이던 1949년에 첫 음반을 녹음했다. 1950년대에는 마일스 데이비스, 찰리 파커, 셀로니어스 멍크 등과 함께 연주하고 녹음하며 전성기를 누린다. 1956년 발표한 앨범 〈색소폰 콜로수스〉Saxphone Colossus가 대표작이며, 여기 수록된 〈세인트 토머스〉가 특히 유명하다. 발표하는 앨범마다 호평과 관심을 한 몸에 받던 1959년 갑작스레 잠적했다. 맨해튼 다리 위에서 3년간 밤마다 연습한 후 1962년 〈더 브리지〉The Bridge를 발표하며 복귀했다. 1968년부터 1971년까지 또 한 번의 잠적이 있었다. 잠적할 때마다 더 새롭고 더 단단해져서 나타났다. 변함없이 성실한 자세와 자기발전을 위한 끊임없는 노력으로 재즈계의 살아 있는 전설이 되었다. 2007년 폴라 음악상을 받았다.

[99] 어릴 때부터 피아노 교본을 거부하고 새로운 것을 만들어내는 데 열중하거나 아마추어 콘테스트에서 우승을 거듭하자 출전을 중단하는 등 일찌감치 피아노 수도승Monk의 모습을 보였다. 민턴스 플레이하우스에서 디지 길레스피, 찰리 파커와 함께하며 비밥 탄생의 서막을 올렸다. 시대를 앞서간 독창적 스타일과 타협을 모르는 성격 탓에 녹음 및 연주 활동에 어려움을 겪었다. 1955년 비밥이 자리를 잡으면서 그의 음악적 스타일도 인정받기 시작했고 그 스스로도 타협하는 태도를 보이며 발표한 앨범 〈플레이스 듀크 엘링턴〉Plays Duke Ellington으로 전성기를 맞았다. 듀크 엘링턴 다음으로 중요한 작곡가로 여겨지며, 모던재즈의 스탠더드라고 할 만한 곡을 많이 만들었다. 대표작으로 〈라운드 미드나이트〉, 〈스트레이트 노 체이서〉Straight No Chaser 등을 꼽을 수 있다.

[100] 미국의 레코드 회사. 나치의 박해를 피해 미국으로 이주한 유태계 독일인 알프레드 라이언이 1939년 재즈 음반을 직접 만들고자 설립했다. 재즈광이었던 라이언이 '아티스트 지상주의'를 운영철학으로 고수함으로써 재즈사에 남을 명반과 명연주자를 다수 배출해냈다.

[101] 독일의 루터교 목사이자 반나치 운동가. 민족보수주의와 반공주의 성향을 가졌던 니묄러 목사는 처음에는 히틀러의 등장을 반겼으나, 그가 독재의 야욕을 드러내자 반히틀러 성직자 그룹의 리더가 되어

"흑인들의 영혼을 가장 잘 표현하는 악기는 테너 색소폰이다."

— 오넷 콜맨Ornette Coleman(1930~2015)

Saxophone Colossus
Sonny Rollins, Prestige, 1956.

"그들이 내 이웃에 사는 공산주의자를 잡아갔다.

나는 가만히 있었다.

나는 공산주의자가 아니므로.

그들이 성당을 불태웠다.

나는 가만히 있었다.

나는 개신교도이므로.

그들이 노동조합원을 체포했다.

나는 가만히 있었다.

나는 조합원이 아니므로.

그들이 유태인을 잡아갔다.

나는 가만히 있었다.

나는 더 이상 믿을 종교가 없어졌으므로.

그리고 그들은 나를 체포했다.

나를 위해 말해줄 이들이 아무도 남아 있지 않았다.

인간이 모두가 자유로운 권리를 가져야 한다고 나는 한번도 외친
적이 없으므로.

신이여, 여기서 다시 그런 일이 일어나지 않기를."

이 장을 시작할 때 이야기했던 찰리 파커의 〈나우스 더 타임〉과
연장선에 있는 것이 찰스 밍거스의 이 곡 제목이다. 그들은 말로는 할
수 없었다. 왜? 보컬이 아니니까. 백인 음반사의 검열이 있으니까. 그
러나 이런 우회적이고 은유적인 표현으로 백인들의 폭력적인 지배질
서가 끝났음을 자신들의 음악혁명을 통해 증명했다. 그리고 그것은
1960년대 모든 미국의 아프리칸 아메리칸들에게 스스로 일어나 싸워
야 한다는 강력한 영감을 제공했다.

그래서 비밥은 비록 짧은 기간에 불타올랐고 로큰롤처럼 광범한
대중적 지지를 누리지도 못했으나, 자신만의 힘으로 새 시대를 열어

나치의 인종주의 반대, 나치에 동조하는 기독교를 비
판하는 활동을 했고, 결국 다하우 강제수용소로 끌려
갔다. 1945년 종전 후 평화주의자, 반전주의자로 활
동했다.

가게 하는 가장 강력하고도 가장 아름다운 음악으로 남게 되었다. 만일 비밥을 들으며 "아, 색소폰 참 잘 부네"라고 감탄만 한다면 굳이 비밥을 들을 필요는 없다고 생각한다. 뉴올리언스 재즈와 빌리 홀리데이의 음악에서 노예농장 시대 흑인의 한을 느껴야 하듯 비밥과 하드밥을 통해서는 몇 백 년간 최악의 밑바닥minority에서 인간답지 않은 대우를 받아왔던 자들이 어떻게 스스로의 힘으로 인간적 고결함을 획득하는가를 느껴야 하는 것이다. 내가 가장 좋아하는 재즈 뮤지션 소니 롤린스가(나는 롤린스가 '흑인 남자의 혼'이고 '예술적 광인'이라고 생각하는데), 자신의 〈프리덤 스위트〉Freedom Suite 앨범 재킷에다 폭탄선언을 한 적이 있다.

> "미국 문화는 언어·유머·감각·음악에 있어 흑인 문화에 빚지고 있다."

롤린스가 보기에는 이상하다는 것이다. 자기들 흑인들이야말로 그 위대하다는 미국 문화의 진정한 창조자들인데 왜 차별을 받고 있는지. 따라서 롤린스의 이 말은, "이제 우리도 사람답게 살게 해주세요" 같은 청유형 수준이 아니라, 30년 사이에 자신들이 코페르니쿠스적인 거대한 전환을 이루어냈음을 선언한 것이다. 그 전환을 가능하게 한 힘이 바로 비밥이다.

내가 소니 롤린스와 짝으로 좋아하는 하드밥의 위대한 드러머로 맥스 로치가 있다. 소니 롤린스의 〈세인트 토머스〉Saint Thomas[102]에서 드럼을 친 바로 그 사람이다. 또한 〈나우스 더 타임〉의 드러머도 맥스 로치다. 이 사람의 1960년 앨범은, 타이틀 곡 제목이 〈위 인시스트〉We Insist, 곧 '우리는 주장한다'인데, 재킷 사진을 자세히 보면, 맥스 로치와 동료들이 바에 앉아 있고, 형용할 수 없는 표정을 짓고 있는 백인 바텐더의 얼굴이 보인다.[103] 연출해서 찍었다기에는 너무나도 리얼하다. 이 재킷은 굉장히 상징적이다. 반인종차별투쟁의 첫 번째 시작이 된 '싯 인sit in(들어가 앉는다) 운동'을 표현한 한 장면이다. 1950년

[102] http://www.youtube.com/watch?v=v4DTR0I7xhA에서 감상할 수 있다.

[103] 『전복과 반전의 순간』 1권 2장 「청년문화의 바람이 불어오다」 참조(132쪽).

대가 끝날 때까지만 해도 남부 대다수 주에서 흑인은 버스도 뒷문으로 타서 뒷좌석에만 앉을 수 있었고 식당도 백인과 같은 입구로 들어갈 수 없었다. 아예 흑인이 금지된 곳도 있고, 들어갈 수 있다 하더라도 뒷문으로 들어가서 뒷문 입구 쪽에만 앉도록 칸막이가 있었다. 그래서 반인종차별투쟁의 시작은 흑인들에게 금지된 버스나 식당의 금지구역에 그냥 들어가 앉았다 나오는 거였다.

'첨단'의 파티가 끝나다

이제 단순한 재즈 뮤지션이 아닌, 20세기 음악가 중 가장 위대한 인물이라 여겨지는 한 사람에 관해 잠깐 언급하고 마무리 지어야겠다. 사실 존 콜트레인이라는 사람의 역사는 '잠깐' 언급해서 될 일은 아니다. 로큰롤에 비틀스와 롤링 스톤스가 있었다면, 재즈에는 마일스 데이비스와 존 콜트레인이 있었다. 역사는 언제나 비틀스와 마일스 데이비스 편이다. 그러나 나는 진정한 승리자는 롤링 스톤스와 존 콜트레인이라고 생각한다.

존 콜트레인과 마일스 데이비스는 1926년생 동갑내기다. 마일스가 먼저 유명해져서 존 콜트레인을 1955년에 고용했다. 그때 존 콜트레인은 헤로인 중독으로 늘 약에 취해 있었고 그 때문에 결국 해고된다. 그러다 1959년에 다시 만나 《소 왓》So What이라는 멋진 앨범을 같이 만들고 나서는 또 헤어진다. 그리고 1967년 간암으로 죽을 때까지 존 콜트레인은 비밥과 하드밥, 나아가 펑키재즈와 프리재즈free jazz에 이르기까지 재즈의 최전선을 장판파長坂坡 전투의 조자룡[104]처럼 단기필마單騎匹馬로 돌파한다.

콜트레인이 궁극으로 도달한 지점은 어디인가. 존 콜트레인은 흑인들에게 정신적 구루가 되었다. 단순히 사회적 갈등이나 인종적 갈등의 전사 역할을 넘어서서 우주적 초월과 명상의 경지까지 나아간다. 그의 최후 걸작 〈어 러브 슈프림〉A Love Supreme, 즉 '숭고한 사랑'이

[104] 중국 삼국시대 촉한의 무장. 후한 말기 208년 장판파에서 조조의 급습을 당한 유비가 백성들과 처자를 버리고 도망을 쳤다. 유비의 아내 미부인과 감부인, 유비의 아들 아두(유선)가 위나라 병사에게 생포되었다. 이것을 본 조자룡이 말머리를 돌려 단기로 뛰어들어 감부인과 미축을 구출해서 장비에게 보내고, 다시 조조 군 진영으로 뛰어들어 이름 있는 조조 군의 장수를 50명 넘게 물리치며 촉한의 2대 황제가 되는 아두를 구출해냈다.

A Love Supreme
John Coltrane, Impulse!, 1965.

라는 제목의 앨범에 이르러서는, 아시아적인 것과 이슬람적인 것이 모두 어우러진, 함부로 장르를 정할 수 없는 거대한 우주적 초월의 세계로 나아간다. 놀랍게도 난해하기 이를 데 없는 이 앨범이 출간되자마자 미국에서 그해에만 50만 장이 팔린다. 만약 재즈에서 핫함과 쿨함을 다 누렸다면, 독자들이 마지막으로 집어들 단 한 장의 앨범은 아마 존 콜트레인의 이 앨범이 될 수밖에 없을 것이다. 유튜브를 통해서도 얼마든지 감상할 수 있으니 꼭 한번 들어보시길 권한다.[105] 이 앨범을 듣다 보면 아마 웬만한 건 다 내려놓으면서 편안한 마음으로 그 시간을 누릴 수 있을 것이다.

안타깝게도 천재적인 재즈 뮤지션들은 '너무 달려' 다들 일찍 생을 마감했다. 찰리 파커는 35세에 죽었다. 만약 찰리 파커가 더 오래 살아남았다면 마일스 데이비스는 절대로 황제가 되지 못했을 것이라고, 위대한 트럼피터 클리포드 브라운Clifford Brown(1930~1956)은 말했다. 그렇게 말한 그 역시, 거의 유일하게 마약에도 취한 적 없는 비밥 뮤지션이었건만, 27세의 나이에 그만 교통사고로 세상을 등진다. 이 이름을 꼭 기억해야 한다. 매력적이고 완벽한, 재즈 역사가 남긴 최고의 트럼피터다. 만약 신이 딱 한 사람의 트럼피터만 점지했다면 그 이름은 바로 클리포드 브라운이다. 그가 1954년 헬렌 메릴Helen Merrill (1930~)이라는 백인 재즈 여가수와 녹음한《헬렌 메릴 위드 클리포드 브라운》Helen Merrill With Clifford Brown이라는 앨범이 있다. 재즈에 대해 아무것도 모르는 사람도 들을 수 있을 정도로 부담 없는 음반이다(난 늘 초심자에게 이 음반을 맨 먼저 소개한다). 존 콜트레인도 약을 너무 했고, 약 때문은 아니었지만 결국 간암으로 마흔한 살 생일을 맞지 못한 채 죽었다. 마일스 데이비스와 맥스 로치만 환갑상을 받고 떠났다.

이 천재들이 일거에 사라짐으로써 사실상 비밥의 영광은 종료된다. 그러나 그들이 20대와 30대 그 짧은 10여 년간 보여준 음악들은 재즈의 역사, 나아가 모든 예술사가 가장 응축해서 보여줄 수 있는 '첨단'의 파티였다. 그런 점에서 가장 위대하고 숭고한 음악사의 한순간

[105] https://www.youtube.com/watch?v= clC6cgoh1sU에서 감상할 수 있다.

으로 남을 것이다.

　이 장의 이야기는 여기서 끝난다. 비록 인종과 대륙과 사회적 신분은 달랐지만, 1910~1920년대 신빈악파와 1940~1950년대 미국의 비밥은 어쩌면 실제로 굉장히 은밀하게 음악적으로 내통했을 수도 있고, 미래를 향해 어떤 돌파구를 만들고자 했다는 점에서는 장르의 상이함에도 불구하고 모든 음악사를 통틀어 가장 바람직하며 건강한 엘리트주의의 마지막 불꽃이었다는 생각도 든다. 이들 이후로, 다시 말해 신빈악파 이후 클래식은 사실상 소멸과 청산의 길을 걷게 되고 하드밥 이후 재즈는 대중들과 영원한 안녕을 고하게 된다. 그 마지막 불꽃으로 타올랐던 두 음악은 그러나 지금 이 순간을 사는 우리에게도 여전히 숙고해볼 만한 과제를 던져주고 있다.

음악 열등국가가
만들어낸 최후의
무대 콘텐츠, 뮤지컬
오페라의 영광을
찬탈한 브로드웨이와
웨스트엔드

그랑오페라를 위시한 17세기 오페라는 지배계급의 문화로 시작되었으나 점차 대중적 예술로 전환되었다. 이후 미국은 실용주의와 자본주의 노선을 내세워 브로드웨이를 구축했고, 이에 자극받은 영국은 웨스트엔드를 형성했다. 뮤지컬은 오페라를 학살하는 대신 조용히 유폐시키며 예술사에서 가장 순조롭게 혁명에 성공한, 인류 최후의 문화 콘텐츠다.

미리 들어볼 것을 권함

자크 오펜바흐
《지옥의 오르페우스》

요한 슈트라우스 2세
《박쥐》

오스카 해머스타인 2세, 제롬 컨
《쇼보트》

레너드 번스타인
《웨스트사이드 스토리》

앤드루 로이드 웨버, 팀 라이스
《지저스 크라이스트 슈퍼스타》

알랭 부브릴, 클로드미셸 쇤베르크, 캐머런 매킨토시
《레미제라블》

최창권, 예그린
《살짜기 옵서예》

Les Misérables
Claude-Michel Schönberg, Relativity, 1985.

문화사의 마지막 혁명, 뮤지컬

19세기 말, 1895년 파리에서 '영화'라는 것이 탄생했고 이것이 20세기 예술사에서 새 시대를 열었다. 그 이전인 1877년 11월 21일에 토머스 에디슨Thomas Edison(1847~1931)은 소리를 저장하고 재생하는 장치를 처음 세상에 선보였고, 이 장치가 20세기에 음반 보급을 통한 대중음악의 시대를 열었다. 물론 이 장치는 비록 에디슨이 '소개'를 하기는 했으나 맨 먼저 발명한 사람은 미국인 에디슨이 아니었다. 영화를 발명한 사람이 프랑스인이었듯 그 장치 역시 프랑스 사람이 최초로 만들었다. 에디슨보다 20년 먼저 인쇄업자 에두아르레옹 드 마르탱빌Edouard-Leon de Martinville(1817~1879)이 소리를 저장하는 기계를 발명했고 1857년에는 특허도 취득했다. 마르탱빌이 만든 장치만 해도 소리를 단지 '저장'했을 뿐 재생은 불가능했는데, 이런 단점을 보완한 사람이 또 나타났다. 그 아이디어를 낸 사람 역시 프랑스 사람이다. 이어 1887년 10월 10일, 아마추어 과학자이자 시인인 샤를 크로Charles Cros(1842~1888)가 소리를 기록하는 장치의 작동 원리와 제작 방법을 설명한 논문을 발표했다. 시인이자 과학자인 사람이 발명했지만, 프랑스인들은 그 장치에 별로 관심이 없었다. "소리를 저장해서 뭐 하려고? 그냥 말하면 되지"…… 이런 반응이었다. 하물며 왕립 특허국에선 특허도 내주지 않았다. 아마 이런 관점을 갖고 있었기에 결국 그 기술이 가져다준 영광을 미국인 에디슨에게 빼앗긴 것인지 모른다. 과학적 산물을 바라보는 구대륙과 신대륙의 이 미세한 관점 차이가 20세기의 운명을 가르는 하나의 예시가 아닌가 싶다.

어쨌든 축음기도 생기고 영화도 생긴 덕분에 20세기는 문화가 산업이 되는 시대, 그냥 산업도 아니고 어마어마한 부가가치를 창출해내고 나아가 어느 한 패권국가가 세계를 지배하는 전략 무기로 쓰는 그런 시대가 됐다. 19세기까지는 정말 꿈도 꿀 수 없던 일이 불과 한 세기 동안 일어난 것이다. 그렇게 창안된 수많은 예술사의 혁명적 진화 속에서 드디어 마지막 메이저 콘텐츠가 등장하는데 그 명칭은 놀랍게도 상당히 보수적이다. '뮤지컬'musical, 곧 '음악적인'.

요즘은 뮤지컬이 아주 쉽게 접할 수 있는 콘텐츠이지만, 10년 전만 해도 내가 강의할 때 "뮤지컬 본 적 있는 사람?" 하고 물으면 그중

일부만 아주 당당히 손을 들었다. 한국에서 뮤지컬 시장이 제대로 형성된 것은 2000년대 들어서다. 그런데 우리는 또 다이내믹 코리아답게 뮤지컬 분야에서도 고도의 압축성장을 해서, 2014년 한 해 동안 공연된 뮤지컬이 2,300여 편에 달했다. 그래 봐야 마구잡이로 또 실시간으로 브로드웨이Broadway[1]와 웨스트엔드West End[2]에서 신작들을 수입하기 바쁜 수준이지만 말이다. 이제 뮤지컬은 웬만한 흥행물 규모를 넘어섰다. 흔히 아는《레미제라블》Les Misérables[3],《팬텀 오브 오페라》The Phantom of the Opera[4] 등은 한국 공연에만 제작비가 보통 백억 원이 넘어간다. 〈설국열차〉[5] 같은 예외를 제외하면 보통의 블록버스터 영화 제작비가 투입되는 것이다. 제작자 혹은 투자자 입장에서 보면 참으로 살 떨리는 흥행투기 산업이다. 그런데도 어떻게 그 짧은 기간에 이 새로운 장르가 거대한 글로벌 음악 콘텐츠, 더 정확히 말하면 하이브리드 복합 장르 콘텐츠로 20세기에 우뚝 설 수 있었을까. 이를 가능케 한 주역들이 있다.

'뮤지컬'이라고 하면 으레 미국적인 것이라고 생각하지만, 영화라는 매체와 축음기가 미국에서 처음 탄생한 게 아니듯 뮤지컬의 기원은 미국이 아니다. 하지만 분명한 것은, 미국이 아니었으면 뮤지컬이 20세기 이후 지금까지 100여 년 동안 이렇듯 어마어마한 폭풍성장을 하지는 못했으리라는 점이다. 그렇다면, '뮤지컬'이 비록 미국에서 탄생

[1] 미국 뉴욕 맨해튼의 대로. 42nd에서 53rd St. 사이와 6th에서 10th Ave. 사이에 극장들이 밀집해 있어 '뮤지컬의 명소'라 불린다. 가장 번화한 타임스퀘어를 중심으로 40여 개의 극장이 몰려 있다. 1892년에 처음 극장이 들어선 이후 1920년대부터 본격적으로 이름을 알리기 시작해 미국의 연극 및 뮤지컬의 역사와 함께하고 있다. 영화의 아카데미상에 비유할 수 있는 토니상Tony Awards 후보에 오르려면 최소 500석 이상의 극장에서 공연된 작품이어야 한다.

[2] 영국 런던 서쪽의 극장 밀집 지역으로 하이드파크까지 이어져 있다. 런던에서 가장 번화한 상업지구로, 1970년대 앤드루 로이드 웨버와 제작자 캐머런 매킨토시가 이곳에서 등장하면서 미국 브로드웨이와 함께 세계 뮤지컬의 중심지가 되었다.

[3] 1980년 빅토르 위고의 소설을 바탕으로 작사가 알랭 부브릴, 장마르크 나텔과 작곡가 클로드미셸 쇤베르크가 만든 뮤지컬, 제목 '레미제라블'은 '불쌍한 사람들'이라는 뜻이다. 실패로 끝난 1832년 6월 파리 봉기를 배경으로 프랑스 민중의 비참한 삶을 그렸다. 2012년 영화로도 제작되었다.

[4] 1986년 10월 9일 영국 런던 웨스트엔드에서 초연한 뮤지컬. 가스통 르 루의 소설 『오페라의 유령』을 각색했고 앤드루 로이드 웨버가 작곡했다. 파리 오페라극장을 지배하는 정체불명의 유령이 아름다운 가수 크리스틴 다에를 사랑하게 되면서 전개되는 이야기다.

[5] 2013년에 개봉한 한국 영화. 봉준호 감독이 동명의 프랑스 만화 『설국열차』를 토대로 만든 작품이다. 437억 원의 제작비가 투입되었다.

하지는 않았으나 '20세기 미국'이라는 나라와 불가분의 관계에 있다는 것인데, 시야를 넓혀서 한번 생각해보자. 도대체 20세기 미국의 문화 또는 문화 콘텐츠가 세계를 지배하면서 어떤 일이 벌어졌던가? 그 이전까지의 지구촌 곳곳에 살아 있던 거개의 전통예술을 붕괴시키면서 미국은 세계를 통합하는 새로운 예술문화의 기준이라며 자신들의 문화를 제시했다. 그리고 실제로 통했다. 문화의 글로벌 스탠더드를 만들어낸 미국의 힘, 그 원동력은 무엇일까? 왜 하필 미국이었을까? 강대국이라서? 아니다. 당시 세계에는 미국 말고도 강대국이 많았다. 어째서 미국이 20세기 최후의 문화적 패권을 장악할 수 있었는지 여기서부터 이야기를 시작해야 할 것 같다.

미국의 문화 패권

미국이 20세기 문화적 헤게모니hegemony를 장악하게 된 데는 수많은 이유가 있었을 거다. 하지만 수준을 좀 낮춰서 생각해보면, 알다시피 미국은 이주민이 만든 신생국가이고, 따라서 자국의 문화적 전통이나 응집력, 기반이 전혀 없는 나라였다. 오죽했으면 국가 이름을 유나이티드United 라고 지었겠는가. 한마디로 '콩가루' 집안이었다는 이야기다. 어떻게든 연합해United 보자, 국가다워지자 하는 뜻으로 지은 이름이다. 이름부터가 유나이티드로 시작하는 한계 속에서 미국이 문화적 패권을 장악할 수 있었던 첫 번째 힘은 막강한 군사력이다. 이미 재즈의 역사를 이야기하면서 알아봤듯이, 미국은 월남전과 니콰라과전의 소소한 패배 말고는 굵직굵직한 전쟁, 특히 돈이나 수익과 관련된 제1·2차 세계대전, 걸프전 같은 전쟁에서는 모조리 승리를 거두었다. 그런 막강한 군사력을 바탕으로 군사적 점령 내지는 군대 진주를 통해 자국의 문화를 해외에 전파할 수 있었다. 그게 미국의 패권 장악에 최우선 조건이 되어주었다. 하지만 단순히 군사력 덕분으로만 볼 수는 없다. 군사적으로 직접적 영향 아래 있지 않은 나라들도 많은데 거기도 가보면 다들 미국 문화를 수용하고 있으니까 말이다.

1990년대 초인데, 태국의 북부 산악지방에 다큐멘터리를 찍으러 간 적이 있다. 거기에는 미얀마로부터 분리독립투쟁을 하는 진짜 전투 중인 종족이 있었다. 내가 로버트 카파Robert Capa(1913~1954)[6]도 아닌데

그걸 취재하겠다고 말도 안 통하는 전선 쪽으로 갔었다. 등짝이 서늘해지면서 '지금이라도 돌아가야 하나' 후회를 하고 있는데, 같이 가는 젊은 스태프들은 겁도 없이 막 신나 해서 돌아가자는 말을 할 수가 없었다. 그래서 에라 모르겠다 하고는 그냥 전진해갔다. 운이 좋았는지 다행히 교전은 없었고 실제 게릴라 캠프에 가서 인터뷰를 할 수 있었다. 인터뷰를 하고 나니 날이 어두워져 있었다. 돌아 나오려는데 지금 나가면 정글 속에서 죽을 수 있으니 해 뜨면 가라고 해서, 할 수 없이 미얀마와의 국경 산악지대에서 자게 됐다. 우리는 이미 불법적으로 월경한 상태였던 것이다. 정말 전기도 들어오기 어려워 보이는 정글이었다.

그 캠프에는 부모가 미얀마 정부군에게 사살당한 열세 살짜리 소년 병사가 있었다. 이런 소년 병사들이 묵는 숙소랄까, 아니 숙소라기보다는 오두막 같은 데 갔는데, 그 '소년' 전사들이 모여 멜 깁슨Mel Gibson(1956~)이 나오는 영화를 보고 있었다. 깜짝 놀랐다. 이 비디오는 도대체 어디서 난 것인지, 누가 가져다준 것인지 너무도 궁금했지만 언어가 안 통하니 물어볼 수가 없었다. 깡촌 산악지대 정글 한가운데에서 총을 옆에 끼고 자야 했던 애들이 멜 깁슨의 영화를 보던 그 장면이 아직도 잊히지 않는다. 사실 미얀마와 싸우던 그 애들이 미국의 존재를 알기나 했을까? 분명 몰랐을 텐데도 반짝거리는 눈망울을 하고 재미있게 영화를 보고 있었다. 단순히 군사력 내지 경제력만 가지고는 그 소년 병사의 '눈망울 미스터리'를 풀 수가 없다. 그럼 제2차 세계대전 이후 세계의 약 3분의 1을 장악했던 소련은 왜 문화적 패권을 쥐지 못했던 것인지 의문이 생긴다. 정치적으로 강력한 헤게모니와 군사력을 가졌던, 적어도 전 세계 사회주의 블록에 퍼져 있던 소련의 문화는 지금은 흔적도 없이 사라졌다. 키로프 마린스키 발레단The Kirov-Mariinsky Balle[7] 정도가 여전히 감동을 줄 뿐이다.

[6] 오스트리아-헝가리 제국 출신의 미국 사진작가. 1931년 좌익 학생운동으로 탄압을 받아 베를린으로 망명했다. 1933년 나치독일의 집권으로 인해 다시 파리로 망명했다. 제2차 세계대전 발발 이후 먼저 이민한 가족을 따라 뉴욕으로 간다. 스페인내전, 중일전쟁, 제2차 세계대전, 제1차 중동전쟁 등 생애 대부분의 시간을 전쟁에서 보도사진 작가로 살았다. 1946년 당시 연인이었던 잉그리드 버그만의 권유로 할리우드에 잠시 머물렀지만 곧 전쟁터로 돌아갔다. 1952년 제1차 인도차이나 전쟁 취재를 위해 프랑스군의 행군에 참여했다가 지뢰를 밟아 사망했다.

[7] 러시아 상트페테르부르크의 오페라발레극장으로 1783년 창단되었다. 근대 러시아 발레의 역사를 이은 정통 발레단으로 평가받는다. 황실극장으로 창단되었다가 러시아혁명 이후 국립으로 전환됐다.

두 번째 이유는 미국이 서유럽 국가와는 다르게 매우 거대한 영토와 2억이 넘는 인구를 가지고 있었고 덕분에 거대한 내수시장을 형성할 수 있었다는 점이다. 미국은 자기들이 지녔던 본래의 문화 콘텐츠로는 세계 시장에서 경쟁력이 전혀 없었다. 그리고 19세기가 끝날 때까지 유럽 백인들로부터 "오페라도 모르는 촌놈들"이라는 비난을 들어야 했다. 하지만 미국은 그런 문화적 전통이 없는 대신 거대한 내수시장을 갖고 있었기 때문에 뭔가 생기기만 하면 그 내수시장을 바탕으로 고속성장을 할 수 있는 포텐셜이 있었다.

세 번째 요인은 우리가 다 알다시피 미국은 인종 전시장이라고 해도 될 정도의 다인종 국가라는 데 있다. 전 세계에 존재하는 대다수 인종이 '유나이티드'를 이루며 살고 있다. 우리 한국인들 눈에야 다 똑같은 백인 같지만 자기들끼리는 아주 다르다고들 말한다. 똑같아 보이는 백인들끼리 헐뜯고 무시하고 각을 세우며 산다. 서양인들이 한·중·일을 다 똑같이 보지만 사실 우리끼리는 굳이 입 밖으로 말을 꺼내놓지 않아도 자연스레 국적 구분이 되듯이, 또한 우리가 일본, 중국에 대해 참을 수 없는 거부감이나 껄끄러움을 느끼듯, 그들도 오랜 역사 속에서 형성된 미묘한 감정이 존재할 것이다. 유태인과의 관계만 봐도 그렇고, 앵글로색슨과 아일랜드 쪽은 한·일 간보다 심하면 심했지 결코 덜하지 않은 역사적 대립 감정을 갖고 있으며, 또 영국과 프랑스, 프랑스와 독일도 서로 다들 원수지간이었다. 이런 팽팽한 긴장 속에서 다종다양한 이주민들이 신대륙에 모였다. 그런데 이들이 자기 몸과 속옷만 챙겨 신대륙에 온 건 아니었다. 이들이 짐을 싸서 고향을 떠나 신대륙에 왔을 때는 자기도 모르게 자기가 살던 곳의 풍토와 문화적 요소도 함께 가져왔을 것이다.

1권에서도 언급했지만, 그 작은 동네 뉴올리언스만 해도 단순히 백인과 아프리카에서 실려 온 흑인만 살고 있었던 게 아니다. 백인 중에서도 본래 프랑스 영역이니까 프랑스인이 대체로 많았지만 앵글로색슨계도 종종 있었고, 프랑스인들이 많다 보니 앵글로색슨계를 껄끄러워하는 독일, 이탈리아, 그리스, 폴란드, 스페인 쪽의 백인들도 뉴올리언스로 모여들게 된다. 그래서 이 손바닥만 한 항구도시 안에 매우 다양한 백인들이 모여 살았다. 다만 자국에서 잘살던 사람들이 그렇게

고생스레 배 타고 거기까지 갔을 리는 없다. 못 배우고 힘든 사람들이 주로 이주했을 것으로 추정된다. 그럼에도 불구하고, 그들이 아무리 전문적인 예술 교육은 받지 못했을지언정, 일상적으로 누리던 음악에 대한 감각은 있지 않았을까. 예를 들어 이주한 독일인들이 요한 세바스찬 바흐는 몰라도 각 잡힌 걸 좋아하는 독일인들 사이에 가장 인기가 많던 '행진곡' 감각은 몸에 배어 있었을 거다. 스페인에서 온 사람들은? 그 나라 서민들이 굉장히 익숙하게 즐기던 '서커스 음악'에 관한 한 뭘 좀 알았을 것이다. 그리고 프랑스에서 온 이민자들은 일단 기본적으로 노래를 좀 안다고 자부했을 거다.

이런 식으로 백인들의 다양한 음악적 요인이 흑인들 특유의 음악성과 만나면서 결국 재즈라는 게 탄생한다. 그리고 이런 배경을 갖는 재즈가 다시금 다양한 인종에게 소비되었던 것이다. 그런데 이 과정에서 어떤 건 모두에게 금세 수용되는 반면, 어떤 건 이 사람한테는 통하지만 저 사람한테는 거부당하는 경험을 하게 된다. 이탈리아인은 독일이나 오스트리아 냄새가 너무 많이 난다고 싫어하고, 프랑스인은 영국 냄새가 지나치면 싫어하고. 결국 미국이라는 땅에서는 일찌감치 소비나 마케팅에 관한 학습이 이루어졌던 셈이다. 나라가 태어나던 그때부터 미국은 이미 세계시장으로 나아가는 예행연습을 자국 내에서 할 수 있었다.

이것이 결국 나중에 미국 영화가 세계 모든 영화시장을 휩쓰는 원동력이 된다. 실제로 1927년이 되면 영국 영화 시장의 95퍼센트 이상을, 프랑스 영화 시장의 75퍼센트가량을 할리우드가 장악한다. 영화라는 매체 자체를 미국에서 수입한 지 얼마 되지도 않았는데 다시 역수출을 해서 시장을 다 차지한 것이다. 인종 전시장으로서 인구 구성이 다른 분야에서는 정치적·사회적 문제를 야기했을지 몰라도, 문화적 측면에서는 아주 짧은 기간 동안 압축적으로 흥행 상품을 만들어낼 가능성을 높여놓았다.

그다음 네 번째 요인을 보자. 미국의 교육 핵심 키워드도 그렇지만, 사실 미국이라는 나라는 세계에서 거의 유일무이한 선두 국가임에도 '국가철학'이라는 게 없는 것이나 마찬가지다. 그래서 나는 때로 미국이 참 안됐다 싶다. 아무리 리먼브러더스 사태[8] 때문에 위기를 맞고

C2라며 중국이 부상하고 어쩌고 해도 어쨌든 아직은 미국이 세계 최강의 국가인데, 우리가 그 나라와 연관해서 들을 수 있는 이야기는 딱 하나뿐이다.

"돈 있는 놈이 최고다."

그거 말고는 노선과 철학이랄 게 없다. 이 나라의 핵심이 뭐냐고 하면, 딱히 기억나는 게 없다. 그런데 이건 어떻게 보면 당연하다. 왜냐하면 20세기 미국의 가장 중요한 노선은 프래그머티즘pragmatism, 즉 실용주의다. 그래서 엘리트주의적 전통, 다시 말해 인문주의적 전통이 국가를 규정하고 국가정책을 만들어나가는 데 중요하게 반영되지 못했다. 그래서 미국에는 엘리트주의라는 문화가 없었다. 단순하게 말하자면 프랑스나 독일이나 영국처럼 밑바닥 문화가 치고 올라오고자 할 때 그들을 억압하는 이른바 지배계급의 강고한 문화 카르텔cartel이 존재하지 않았다. 20세기 서유럽이 문화적 경쟁에서 미국에 뒤질 수밖에 없었던 결정적 이유가 바로 이것이다.

미국의 실용주의, B급 영화의 힘

할리우드 영화가 유럽 시장의 극장을 장악할 때 영화의 종주국인 프랑스와 독일에서는 '표현주의' 논쟁이 한창이었다. 즉 그들은 '영화는 예술이냐, 아니냐' 하는 문제를 논하고 있었다. 걔들이 그러는 동안 미국은 '뭘 그런 걸 따져? 예술인지 아닌지가 뭐가 중요해. 좋아하는 사람 있으면 찍는 거고, 우린 그걸로 먹고사는 거지'라고 생각했다.

B급 영화라는 게 있다. 결과적으로야 B급이 되었지만 질적으로 B급은 아니다. B급 영화는 저예산으로 스튜디오에서 빠른 시간 안에, 가장 경제적이고 효율적으로 찍어내는 영화를 말한다. 그런데 거기서도 걸작은 나올 수 있다. 왜인가? 내가 늘 주장하는 게 있다. 시장은 그

[8] 2008년 9월 15일, 미국 월가의 대표적인 투자은행 '리먼브러더스'가 파산하면서 시작된 글로벌 금융위기를 말한다. 리먼브러더스는 모기지 주택 담보 투자를 해서 수익을 올리다가 과도한 차입금과 주택 가격의 하락으로 파산했다.

속성상 '양量 떼기'다. 일단은 양이 받쳐줘야 한다는 얘기다. 즉 공급이 충족돼야 한다.

한번 생각해보자. 언니 오빠들이 아무리 열심히 가는 나이트클럽이라도 일 년에 한 번 현충일은 쉰다. 그런데 영화관은 그날도 한다. 그리고 나이트클럽은 아침 10시부터 영업을 하지는 않는다. 하지만 영화관은 아침부터 문을 열어놓고, 요즘은 심야영화다 뭐다 해서 새벽까지 영업한다. 그리고 멀티플렉스가 유행이라 극장 하나에 관이 열 몇 개씩 된다. 그 관마다 매일 아침부터 저녁까지 계속 틀어댈 굉장히 많은 콘텐츠 공급이 전제되어야만 극장이라는 시장이 성립된다. 독자가 극장주라면 어떻겠는가? 돈 많은 아버지가 한 5,000억 물려주셨다고 해보자. 처음에는 '내가 영화를 좋아하니까 극장이나 몇 개 운영해볼까' 하는 마음으로 시작할 것이다. 특색 있게 한답시고, 1960년대 이전의 한국영화만 상영할 마음으로 시작을 했다고 치자. 그런데 이 마음이 끝까지 유지될까? 절대 그렇게는 안 된다. 극장이 텅텅 비어 있는 걸 매일 보다 보면 슬슬 짜증이 솟는다. 전 세계 극장주의 마음은 다 똑같다. 어떤 작품이 훌륭한지에는 하등 관심이 없다. 흥행이 잘되느냐 하는 데도 사실은 별 관심이 없다. 아무리 흥행이 잘돼도 1년 내내 걸어놓을 수는 없으니까. 요즘은 상영관이 너무 많아서 흥행이 잘되는 작품일수록 한두 달이면 다 끝난다. 1,000만 찍고 끝난다. 그러나 50만 명밖에 안 드는 영화는 개봉 첫 주 스코어만 보자면 1,000만 영화의 마지막 주 스코어보다 낫다. 그렇기 때문에 극장주는 1,000만 영화가 중요한 게 아니고 이번 주 한 주만 틀어 50만으로 끝내서 곧바로 딴 걸 올릴 수 있게 해주는 그런 영화가 중요하다. 자기한테 계속 신상품을 공급해주는 쪽이 좋은 것이다. '와, 이번 영화, 흥행도 잘됐고 작품 수준도 어느 정도 평가받았다. 물론 객석 점유율은 35퍼센트밖에 안 되지만 내가 이 영화를 너무 좋아하니까 한 6개월 계속 걸어놔야지' 하는 극장주는 세상 어디에도 없다. 여기서 게임이 끝나는 것이다. 만약에 혁혁한 문화적 전통을 쌓아온 국가에서 그런 식의 실용적 사고를 했다면 싸구려 같은 생각이라며 매우 비난받거나 무시를 당했을 것이다. 다행히 미국은 이러한 시장적 판단을 거세하거나 차단시킬 정도의 고귀한 인문주의적 전통 따위가 존재하지 않았다.

후버의 문화정책과 뮤지컬 산업의 폭발적 성장

하지만 가장 중요한 마지막 요인은 이거라고 생각한다. 즉 1926년 이 해에 무슨 일인가가 일어났기 때문이다. 1926년은 미국의 문화가 가장 강력한 힘을 갖게 되는 결정적 분기점이 되는 해다. 어떤 이들에게는 이 1926년이 낯익을 수 있다. 1권을 읽은 독자라면 아마 기억이 날 것이다. 이해 식민지 조선에서는 8월에 윤심덕의 〈사의 찬미〉가 발표되어 음반산업이 시작되었고, 그해 10월 1일에는 지금은 문 닫은 종로 3가 단성사에서 춘사 나운규春史 羅雲奎(1902~1937)[9]의 영화 〈아리랑〉이 개봉되어 한국에서도 본격적인 영화의 흥행시장이 열렸다.[10] 우리나라의 대중문화사에서도 이렇듯 중요한 해였는데, 그해 미국에서도 무슨 일인가가 있었다.

1926년 미국의 대통령은 쿨리지John Calvin Coolidge, Jr.(1872~1933)[11]였고, 쿨리지 내각의 상무부商務部[12] 장관이 허버트 후버Herbert Clark Hoover(1874~1964)[13]였다. 허버트 후버는 스탠퍼드 대학교 출신이고, 아

[9] 한국의 영화인이자 독립운동가. 함경북도 회령 태생으로 중국 간도의 명동중학 재학 중 삼일운동에 참여했다. 일제 탄압으로 학교가 폐쇄되자 러시아 백군에 입대해 1920년 광복군 비밀결사조직 도판부에 가담했다. 1921년 체포되어 청진형무소에서 2년형을 살았다. 1923년 만기 출소 후 신극단 예림회藝林會의 배우가 되어 서울로 옮겼다. 1924년 부산에 일본 자금으로 만들어진 영화사 '조선 키네마'가 생기자 부산으로 내려가 연구생으로 입사했다. 단역으로 시작해 여러 영화에서 주연을 맡아 명성을 얻고 나중에는 연출에도 참여한다. 1926년 자신의 각본·감독·주연으로 무성영화 시대의 획기적인 작품 〈아리랑〉으로 전국적 인기를 얻었다. 〈아리랑〉은 민족주의와 반일 정서가 강했다. 이후 그의 작품은 일제의 감시와 검열을 피할 수 없었고 〈아리랑〉처럼 높은 평가는 받지 못한다. 그런 어려움 속에서도 〈아리랑 2〉〈벙어리 삼룡이〉, 〈임자 없는 나룻배〉, 유성영화 〈아리랑 3〉 등 15편의 영화를 만들었다. 그 가운데 〈오몽녀〉五夢女는 폐결핵 투병 중에 제작되었다. 흥행과 평가에서 대성공을 거둔 〈오몽녀〉를 마지막 작품으로 남기고 36세의 나이에 결국 폐결핵으로 사망했다. 1990년 그를 기념해 '춘사영화상'이 제정되었고, 1993년에는 건국훈장 애국장에 추서되었다.

[10] 『전복과 반전의 순간』 1권 4장 「두 개의 음모」 참조.

[11] 미국의 29대 부통령이며, 30대 대통령(1923~1929년 재임). 버몬트 주 플리머스 출생. 앰허스트 대학 졸업 후 변호사로 활동했고, 공화당에 입당하여 매사추세츠 주 노샘프턴 시 시장과 주지사를 지냈다. 1920년대는 노동운동이 격렬하던 시기라 매일매일 파업이 줄을 이었는데, 쿨리지는 미국노동총연맹(AFL) 파업에 주방위군을 동원해 노동자를 강제해산시켰다. "There is no right to strike against the public safety by anybody, anywhere, anytime!"(공공의 안전을 위협하는 파업을 할 권리는 누구에게도, 어디에도, 어느 때에도 있을 수 없다)이라는 반노동적 강경 발언으로 파업에 염증을 내던 시민들 사이에서 일약 스타로 떠올라 전국구 인물이 되었다. 이후 1920년 워런 하딩의 러닝메이트로 대선에 출마하여 부통령이 되었다. 1923년 하딩의 서거로 대통령이 되었다. 취임 후 부패관리 축출로 공권력에 대한 신뢰를 회복시켜 1924년 재임에 성공했다. 경제에 무지했던 쿨리지는 기업가 출신 재벌인 재무장관 앤드루 멜런에게 경제 문제를 위임했는데 멜런이 자유방임주의 경제정책을 펼쳐 세계 대공황의 단초가 되었다. 경제적 무능이 드러나자 다음 선거에는 도전하지 않았다.

[12] 미국 정부의 행정기관. 주요 업무는 경제 성장, 기술경쟁력 촉진, 미국인들의 고용 창출과 생활수준 향상이다. 그 직무에 관련한 자료 수집 및 상표권 부

직도 스탠퍼드에는 허버트 후버 연구소가 있다. 광산업과 건축, 토목업으로 30대에 떼돈을 번 CEO 출신이다. 1926년은 이 상무부 장관이 상무부서 안에 영화 산업에 대한 정보조사 부서를 만든 해다. 이 정보조사 부서는 1926년부터 1933년까지 무려 스물두 개의, 영상산업을 위시한 미국 문화산업 보고서를 작성해 상원에 제출한다. 보고서는 전 세계 문화산업 시장 정보를 분석하고 그걸 바탕으로 차후 미국의 문화정책 방향을 어떻게 설정할 것인가 하는 내용을 담고 있었는데, 놀랍게도 이 보고서의 핵심이 된 내용이 지금 이 순간까지도 미국의 문화정책에서 변치 않는 기조로 유지되고 있다.

미국의 문화정책을 결정지을 이 보고서의 담당 부서가 상무부였다는 사실이 중요하다. 미국의 내각에는 문화부가 없다. 정말 대단한 나라다. '문화? 그게 뭐가 중요해. 문화에서 돈 되는 부분이 중요한 거지!' 그래서 미국이라는 국가 내각에는 문화부가 따로 없었고 상무부가 문화를 관장한다. 미국은 애초부터 문화를 '장사'로 본 것이다. 정부기구를 구성할 때 이미 그렇게 되어 있었다.

허버트 후버는 미국의 문화산업적 측면에서 보면 국가적 영웅이라고도 할 만한데, 바로 2년 후인 1928년 드디어 허버트 후버가 쿨리지에 이어 미국 대통령에 당선된다. 피츠제럴드Francis Scott Fitzgerald(1896~1940)가 쓴 소설 『위대한 개츠비』The Great Gatsby가 바로 이 시기, 즉 1920년대를 배경으로 한 작품이다. 한마디로 말해, '흥청망청 아메리카'. 그야말로 은행은 마구 대출해주고, 사람들은 무조건 대출받아 모든 소비가 극단으로 치닫고, 모든 욕망이 불타올랐던 그런 '위대한

여, 공업 분야에서의 표준화 등의 업무도 포함된다.

[13] 미국의 31대 대통령(1929~1933). 1885년 부모를 잃고 오리건 주에서 퀘이커교 학교의 교장으로 있던 삼촌 슬하에서 자랐다. 스탠퍼드 대학교가 설립되던 해에 입학하여 지질학과 광산학을 전공했다. 졸업 후 광산 엔지니어로 영국계 광산 회사에 취직해 전 세계를 다녔고, 사업가로 성공했다. 영국에 머물던 후버는 제1차 세계대전이 발발하자 자신의 재력과 조직력을 동원하여 12만 명이 넘는 미국인들을 귀국시키는 일을 주도했고, 연합국 구제활동의 책임자로 위촉되어 사재를 털어가며 구호활동을 했다. 그리

하여 귀국 후에는 위대한 인도주의자로 칭송받으며 상무부 장관에 발탁되었다. 상무부 장관 재임 시절에는 문화정책뿐 아니라 순수과학의 중요성과 지원을 강조하여 연구기금을 모금하고, 정부의 지원예산도 2배 넘게 늘려 순수과학 연구 분야 강화와 확대에 공을 들였다. 1929년 대통령에 취임하였으나 그 직후 대공황이 발생했고 사상 초유의 난국을 쉽게 극복할 수 없었다. 공황을 초래한 대통령이라는 오명을 쓰고 물러난 이후 제2차 세계대전 종전 후에도 후버 위원회를 설치하여 구호활동을 벌였고, 트루먼과 아이젠하워 정권에서도 중용되었다.

개츠비'들의 시대였다. 이때 후버가 대통령 선거에서 내건 슬로건만 봐도 당시의 분위기를 짐작할 수 있다. "모든 가정의 부엌에는 치킨이, 모든 차고에는 자가용이"A chicken in every pot and a car in every garage. 너무나 당연하다는 듯 그는 당선이 됐다. 그러나 취임한 지 7개월 만에 '대공황'이 일어나 폭삭 망한 대통령으로 씻을 수 없는 오명을 남기고 물러나게 됐는데, 물론 대공황이 후버의 잘못은 아니다. 그냥 줄을 잘못 섰을 뿐이다. 그래서 1932년 재선에서 그 총대를 메고 패배한다.

뉴딜정책을 들고 나온 루스벨트에게 자리를 빼앗김으로써 단임 대통령으로 끝났지만, 후버의 문화 '정책'은 인류 역사상 최초였다. 한 국가가 문화와 예술 콘텐츠라는 것을 단순히 인간의 여가활동, 인간의 인문적 교양을 위한 대상이 아니라 부가가치 높은 상품이며, 나아가 국가경쟁력을 가늠하는 기간산업이고 더 나아가 전 세계의 패권을 쥐는 데 가장 유용한 전략적 무기라는 인식을 세계 최초로 하게 된 셈이다. 그 주인공이 미국이다. 참고로 세계에서 두 번째로 규모가 큰 문화산업 시장을 가진 나라는 일본인데, 일본은 1960년대에 이르러서야 그 생각을 해낸다. "아, 역시 문화가 중요해. 밥솥 팔고 냉장고 팔고 자동차 팔아가지고 되는 게 아니구나. 우리도 문화에 투자해야 해." 그러고는 국가 차원에서 마구 돈을 쏟아부었다. 그래서 만들어낸 게 재팬 애니메이션이다. 지금도 세계 60퍼센트 이상의 압도적 점유율을 유지하는 재팬 애니메이션의 신화가 그렇게 만들어졌다.

그렇다면 한국 정부는 문화에 대한 생각을 언제쯤 하게 되었을까? 1990년대 중반에 와서, 그것도 굉장히 어설프게 시작했다. 김영삼 대통령이 재임 시에 "현대자동차가 1년 동안 자동차 팔아서 번 돈보다 영화 〈주라기 공원〉Jurassic Park 으로 벌어들인 돈이 더 많다며?"라고 한마디 하자 우리나라에서 처음으로 '문화산업'이라는 것이 정부의 공식 용어로 채택되었다. 그 전까지만 해도 문화산업이란, 특히 그 한 요소인 대중문화라는 건 역대 국가정책상 육성과 진흥은커녕 규제와 감시의 대상일 뿐이었다. "쟤들 약 하는 거 아닌지 잘 봐라." 이 시선에서 여전히 벗어나지 않고 있었다. 어제까지 '약쟁이'로 의심받던 문화산업이 갑자기 1990년대 중반 '산업전사'가 된다. 미국과 일본, 일본과 우리나라의 격차가 대략 40년, 30년 된다. 이 시간의 격차가 국가 단위

에서 문화를 사고하는 진화의 수준을 보여준다 하겠다.

미국은 이미 20세기 초부터 항공기나 군수산업, 항만과 건축 및 자동차 산업과 같은 국가 기간산업과 동일한 수준으로서 '문화산업'을 대우해주었다. 이러한 배경 위에서 정말 희한하게도, 허버트 후버의 정책이 발표된 이듬해인 1927년 미국에서 뮤지컬이 '산업적 폭발'을 경험하게 된다. 짜고 치는 고스톱이 아닌 이상 모든 게 계획대로 굴러가지는 않겠지만, 적어도 근원적이고 구조적인 차원에서 패러다임이 만들어지면, 나머지 구체적 각론들 역시 그에 부응하는 시스템을 갖출 수밖에 없다. 미국의 뮤지컬도 그런 구조 아래서 탄생했다.

서구 문화의 꽃, 오페라

음악과 관련된 일을 하며 살았지만 난 오페라는 썩 좋아하지 않는다. 그래서 오페라를 처음부터 끝까지 한 번도 본 적이 없는 사람을 잘 이해하고 공감한다. 하지만 오페라를 처음부터 끝까지 본 적이 없다 하더라도, '뮤지컬이 오페라에서 발전해온 것 아닐까?' 하는 추측 정도는 선험적으로 가능하다.

사실 오페라라는 게 그리 간단히 무시할 대상은 아니다. 단순한 음악사 차원을 넘어, 적어도 서구의 기나긴 예술사에서 보자면 오페라는 서양예술사의 '하이라이트'에 해당한다. 우리의 전통음악 용어로 표현하자면 눈대목[14]이다. 오페라란 것은 서양예술사의 모든 예술적 역량과 기술적 역량 그리고 경제적 측면(파이낸싱, 마케팅과 흥행)의 역량까지 다 결집된, 어쩌면 서구 문화의 꽃과도 같은 최후의 장르였다. 다시 말해 오페라에는 그 전까지 존재해왔던 모든 예술이 다 들어가 있다. 일단 노랫말과 드라마가 있다. 즉 문학이 들어가 있다. 여기에 연주와 노래 등 음악이 들어가 있다. 그리고 의상, 무대장치, 조명 등 미술과 건축의 요소가 들어가 있다. 거기에다 춤까지! 오페라에 무슨 춤이 있느냐고 되물을 수도 있겠는데, 프랑스 오페라인 그랑 오페라Grand Opera에서는 발레가 필수다. 이탈리아 오페라에서는 18세기 후반 이후 춤의 요소가 사라져 뚱뚱한 아저씨, 아줌마가 나와서 이야

[14] 판소리에서 가장 빛나는 부분을 일컫는 말.

기하고 노래하지만 프랑스 오페라에서는 발레를 비롯한 다양한 춤과 무용이 필수였다.

더욱이 '오페라'라는 것은 예술가가 혼자 다락방에 처박혀 걸작을 쓴다고 해서 만들어질 수 있는 장르가 아니다. 일단 작곡가부터 기악곡이나 성악곡을 쓰는 것과는 다른 어마어마한 플롯을 움직일 수 있는 종합예술가로서 기량을 지녀야 한다. 음악적 능력 외에 문학적 안목도 있어야 하고 무대를 상상해내는 감각도 있어야 한다.

최초의 오페라《에우리디케》

고맙게도 최초의 오페라와 관련된 연도는 외우기가 참 쉽다. 오페라의 출발점은 언제? 1600년이다. 이 얼마나 외우기 쉬운가? 1603년, 이러면 헷갈리고 짜증난다. 사실 첫 번째 오페라라고는 할 수 없지만, 현존하는 작품 중 처음부터 끝까지 악보가 남아 있고, 첫 공연 날짜가 확실히 증명되는 첫 번째 오페라는 피렌체Firenze[15]에서 상연되었다. 왠지 느낌에는 베네치아Venezi[16]가 최초였을 것 같지만, 아니다, 피렌체였다. 그러다 37년 뒤인 1637년, 마침내 베네치아에서 아주 중요한 일이 일어난다. 그 전에 우선 1600년 피렌체에서 무슨 일이 일어났었는지부터 보자.

당시 피렌체에는 대대로 아주 유명한 가문이 하나 살고 있었다. 메디치Medici[17] 가문. 1600년이라는 시점은 르네상스가 완전히 개화

[15] 이탈리아 토스카나 주의 주도. 아르노 강변에 위치해 있다. 기원전 59년 로마의 율리우스 카이사르가 식민지를 세우고 꽃피는 마을이란 뜻의 '플로렌티아'Florentia라고 명명한 데서 도시명이 유래했다. 중세에 양모 제조업이 발달했고 그 후로 은행업이 발달하면서 도시가 크게 부흥했다. 르네상스의 탄생지이자 중심지로서 건축과 예술품 등 수많은 문화유산과 유적이 남아 있다.

[16] 이탈리아 북부 베네토 주의 주도. 6세기경 이탈리아를 습격한 훈족을 피해 아드리아해 연안으로 도망 온 본토인들이 습지대를 간척해 도시를 건설했다. 118개의 섬이 400여 개 다리로 이어진 운하의 도시로, 세계적으로 유명한 관광지다. 중세 이후 지중해 무역의 중심지로 크게 번영했다.

[17] 13세기부터 17세기까지 피렌체에서 가장 영향력이 컸던 가문. 모직물 교역으로 성장해, 14세기 초 은행을 설립해 피렌체의 가장 유력한 가문으로 떠올랐고 14세기 중반 코시모 데 메디치가 토스카나 공국의 비공식적 지도자가 되었다. 세 명의 교황을 배출하고, 혼인을 통해 프랑스와 오스트리아 그리고 신성로마제국 등의 왕국과 연을 맺기도 했다. 이후 1737년 마지막 대공 지안 카스토네가 후사 없이 사망하여 토스카나 공국이 막을 내릴 때까지 대부분의 기간 동안 메디치가가 토스카나 공국을 통치했다. 도나텔로, 기베르티, 보티첼리, 레오나르도 다빈치, 미켈란젤로, 라파엘로, 바사리, 갈릴레오 갈릴레이 등 셀 수 없이 많은 예술가와 학자를 후원했다. 마지막 후계자인 안나 마리아 루이사가 후사 없이 사망하면서 피렌체 외부로 반출하지 않는 조건으로 모든 예술품을 피렌체 시에 기증했다.

한 때다. 메디치가는 가문이 커져가는 무렵부터 문화적 후원을 꾸준히 했는데, 진짜 흥했을 때는 학자, 예술가, 화가, 건축가 모두 데려다가 잘 먹여주고 엄청나게 후원을 했다. 그때, 그러니까 1600년에 메디치가의 마리Marie de Médicis(1573~1642)가 프랑스의 왕 앙리 4세Henri IV de France(1553~1610)와 결혼했다. 일개 도시국가 가문의 영향력이 이토록 대단했던 것이다. 실제 앙리 4세는 나라의 재정상태를 개선하려는 정략적인 목적으로 결혼했고, 메디치가는 15만 파운드의 막대한 결혼지참금을 제공했다. 그런데 앙리 4세는 결혼 후 10년밖에 못 살았다.

마리 메디치랑 결혼할 때 축하공연으로 했던 게 바로 최초의 오페라다. 《에우리디케》Euridice[18]라는('에우리디체'라고도 한다) 그리스 신화에 나오는 이야기로 작품을 만들어 무대에 올렸다. 이 작품을 만든 것은 자코포 페리Jacopo Peri(1561~1633)[19]와 지울리오 카치니Giulio Caccini(1551~1618)[20]라는 메디치가의 후원을 받는 사람들이었다. 그런데 이들은 음악가가 아니라 인문주의자였다. 르네상스 인문학자들은 기나긴 중세에서 벗어나면서, 중학교 세계사 시간에 우리 모두가 배웠듯 다시 휴머니즘, 인간 본연의 감정과 이성에 집중한다. 특히 예술 부문에서는 그리스 시대의 희극과 비극을 인간이 만들어낸 예술의 정수精髓로 여겼다. 든든한 후원자도 있겠다, 그들은 이참에 그 '예술의 정수'를 부활시키려 했다. 전업 음악가가 아닌 탓에 되는 대로 발굴하고 자료도 찾고 하면서 그들은 공부했다. 고대 그리스의 연극을 어떻게 당대에

[18] 트라키아 지방의 님프. 오르페우스와 결혼한 지 얼마 안 되어 치근대는 양치기를 피해 도망가다 독사에 물려 저승에 떨어진다. 아내를 찾아 하프를 들고 저승으로 내려간 오르페우스는 절대적인 음악적 능력으로 난관을 헤치고 저승의 신 하데스를 만난다. 오르페우스는 아내를 내어달라 간청하고 그의 음악에 감동한 하데스는 에우리디케를 내주며 이승으로 나가기 전까지는 절대로 뒤를 돌아보지 말라는 조건을 붙였다. 지상 입구 어귀에서 오르페우스는 약속을 잊고 뒤를 돌아보았고 에우리디케는 다시 저승으로 송환된다.

[19] 로마 태생으로 르네상스 시기의 작곡가이자 성악가다. 피렌체에서 음악을 공부하고 메디치가에서 테너 겸 하프시코드 연주자로 봉직했다. 야코포 코르시Jacopo Corsi의 후원을 받아 그리스 비극을 재창

조하는 일에 매달렸다. 1957년 음악극 《다프네》를 완성했지만 현재 악보가 남아 있지 않아 1600년에 발표한 《에우리디케》가 최초의 오페라로 인정받고 있다.

[20] 르네상스 시기의 작곡가이자 성악가, 음악교사. 로마에서 태어나 로마에서 류트와 하프를 배웠고 성악가로 이름을 알리기 시작한다. 1560년대에 메디치 가문의 프란체스코가 그의 재능에 반해 피렌체로 데려와 본격적인 음악 교육을 받도록 후원했다. 이후 메디치 궁전의 테너로 활동하며 작곡과 음악을 가르쳤다. 새로운 스타일의 창법을 가르치는 한편 작곡도 겸했는데, 그것이 바로크 스타일이었다. 1600년 자코포 페리가 주도한 오페라 《에우리디케》 창작 작업에 참여했다.

걸맞게 부활시킬 것인가, 그러면서 설왕설래도 하고 논쟁도 하게 된다.

"이거, 연극은 연극인데 노래가 있었네?"
"대본은 남아 있는데 악보가 없어."

그리스 희비극 시대에는 기보법이라든지 악보라든지 하는 게 없었다. 부속 자료를 보면 이 대본이 단순히 연극은 아니고 그 안에 음악도 함께 있었던 것 같은데 무슨 악기를 썼는지도 모르겠고, 주인공이 말을 하고 있는데 이게 대사인지 음악인지도 모르겠고 하다 보니 그저 설만 분분해진다.

"개인이 말하는 건 대사고, 코러스라고 된 부분만 노래일 거야!"
"아냐. 이 대사가 노래일 수도 있는 거 아냐? 이게 어쩌면 처음부터 끝까지 다 노래였는지도 몰라!"

그런데 누구 말이 맞는지는 아무도 모른다. 논쟁은 무려 20년 넘게 이어졌으나 끝내 결론을 내지 못했다.

"자, 그럼 그냥 노래라고 치자."
"어떻게 부르는데?"

역시나 아무도 어떻게 불러야 할지 방법을 모른다. 그래서 직접 방법을 만들어보기로 한다. 그렇게 이들은 교회가 지배하던 기나긴 중세를 끝내고 르네상스라는 이름의 새로운 문화가 등장하던 그 첫머리에서, 그리스 최고의 문화적 정수를 가져다 자기 시대의 감수성으로 수많은 실험을 한다. 온고지신溫故知新 같기도 하고 동도서기東道西器 같기도 한 그런 작업이었을 것이다. 그렇게 만들어진 첫 번째 음악극을 메디치가의 마리와 앙리 4세의 결혼 축하연 때 처음 무대에 올렸다. 지금 우리가 생각하는 오페라나 뮤지컬의 형태는 아니지만, 어쨌든 오페라는 결국 아마추어들에 의해 처음 시작된 셈이다. 물론 아마추어라고는 해도, 그들은 이른바 '르네상스적 인간'이었다. 레오나르도 다

빈치Leonardo di ser Piero da Vinci(1452~1519)도 그림만 그린 게 아니라 해부도 하고 수술도 하고 도시계획과 건축도 했다. 이 사람들도 인문주의자였지만 음악적 소양이 아예 없다고는 할 수 없었다. 하지만 전업 음악가는 아니었고, 따라서 그들이 만든 그 음악극은 사실 지금의 관점에서 보자면 약간은 '염불'에 가까웠을 것이다. 지금처럼 화려한 아리아aria[21] 같은 게 있었던 게 아니라, 다만 낭송을 좀 음악적으로 하는 정도였다. 이걸 레치타티보Recitativo[22]라 한다. 예를 들어 "오~ 그대 왔는가~" 하는 식으로 노래하듯 대사를 읊는 것이다. 여기에 아주 가끔씩 선율이 느껴지는 곡들을 사이사이 집어넣는 작품이었다. 이때만 하더라도 피렌체의 잘나가는 가문이 한번 시도해본 걸로 끝나는 줄 알았지만, 역시 르네상스라는 엄청난 기운이 이 음악극의 발전에 큰 공헌을 하게 된다.

처음에는 MP3로 무심히 듣다가 좋아하는 가수가 생겨 라이브콘서트에도 가게 되고, 처음엔 영화나 보러 다니다가 나중에는 우르르 나와서 노래도 부르고 춤도 추고 연기도 하는 뮤지컬도 한번 호기심에 보러 가게 되는 것이다. 그런데 뮤지컬은 좀 비싸다. 그래도 왠지 "넌 《레미제라블》을 뮤지컬은 안 보고 영화로만 봤냐" 하는 소리를 듣게 되면 위신이 떨어질 것 같으니까 내친김에 십만 원 주고 한번 가보자 해서 갔다가 어느 날 완전 반해서 좋아하는 뮤지컬 배우까지 생기게 되는 거다. 그래서 이를테면 조승우 나오는 공연이면 30일치라도 다 사고 매번 같은 자리에 앉아서 오빠만 바라보고…… 이렇게 누나, 이모, 삼촌 팬이 되어가는 거다. 아마 1600년, 그때 그 시절에도 그랬을 것이다. 피렌체가 작은 도시라고는 하지만, 그래도 온 유럽의 내로라하는 예술가들의 시선이 쏠리는 '핫플레이스'였다. 거기서 뭔가 새로운 움직임이 일어나자 다른 도시에서도 "우리도 가만히 있으면 안 된다" 하는 바람이 분다. 피렌체 옆에 있는 만토바Mantova[23]가 따라한다.

[21] 오페라, 칸타타, 오라토리오에서 기악 반주가 있는 독창 혹은 이중창곡. 극의 내용과 유기적 연관을 가지면서도 그 자체로도 독립된 곡이다. 가수의 기량과 음악적 표현을 드러내는 데 중점을 둔다.

[22] 오페라, 칸타타, 오라토리오에서 낭독하듯 노래하는 기법으로, 말의 리듬과 강세를 모방하거나 강조해 대사 전달에 중점을 둔다.

[23] 이탈리아 북구 롬바르디아 주에 속한 도시다. 밀라노, 베네치아, 피렌체를 연결하는 삼각형 지대의 거의 중앙에 위치하고 있다.

하필 그때 만토바에 몬테베르디Claudio Monteverdi(1567~1643)[24]가 살고 있었다.

산카시아노 극장과 오페라의 대중화

몬테베르디가 처음에는 투덜댄다. "아, 물주가 시키니까 하긴 해야 하는데. 에이, 또 어디서 이상한 걸 보고 와가지고는……." 이렇게 해서 본격적인 바로크 오페라의 문이 열리는데, 몬테베르디는 역시 프로였다. 프로가 하니까 확실히 달랐다. 배우도 들어가고, 연주자도 있어야 되고, 대본 작가도 불러와야 되고, 연습도 해야 되고, 극장도 커야 되고, 결국 돈이 많이 드는 일이 되었다. 그러다 보니 이탈리아의 파워엘리트들이 자신의 문화적 식견과 권력을 강화하는 쪽으로 오페라를 제작하게 된다. 만토바까지 옮겨 가니까 로마에서도 바로 반응이 온다. 그런데 로마는 알다시피 바티칸Vatican, Curia Romana[25]이 있는 곳이다. 로마에서는 "우리가 지방 애들이랑 수준이 똑같을 수야 없지" 하면서, 아직 오페라는 만들지도 않았는데 3,000석짜리 오페라극장부터 만든다. 후에 우르바누스 8세 교황Urbanus PP. VIII(1568~1644)[26]으로 등극하는 파워엘리트 추기경이 극장 건축을 추진했다.

피렌체에서 '오페라'라는 게 시작된 지 20년도 채 안 됐는데 벌써 로마에서는 몇 년씩 걸리는 공사까지 벌인 것이다(그 당시는 요즘처럼 스마트폰으로 뉴스가 초고속 전송이 되는 시대가 아니므로 이 정도의 시간 간격은 결코 느린 흐름이 아니다). 이 대목에서 뭔가 이탈리아 사람들이 우리랑 비슷하게 느껴지지 않는가? 습성이 비슷하다. "저기서 뭐 했다더라" 하면 "그래? 300 받고 600 더" 하는 거다.

[24] 이탈리아의 작곡가. 1590년부터 만토바의 빈센초 1세의 궁정에서 20여 년간 궁정음악가로 지냈다. 1607년 오페라 《오르페오》La fovola d'Orfeo를 선보이며 명성을 떨쳤다. 빈센초 1세 공이 사망하자 베네치아의 산마르코 성당 악장으로 초빙되어 수많은 교회음악과 오페라, 발레음악을 작곡했다. 드라마틱하고 완성도 있는 오페라를 작곡한 음악가로 평가된다.

[25] 이탈리아 로마 시내에 교황이 통치하는 신권국가, 바티칸시국으로 존재한다. 전 세계의 가톨릭교회 전체를 통솔하는 중앙통제기구다. 8세기부터 19세기까지 이탈리아 반도 중부를 영토로 두고 있으나 1870년 이탈리아 통일 이후 '바티칸시국'으로 남게 되었다.

[26] 235대 교황(재위 1623~1644년)이다. 외국 선교에 관심이 커 그 방면으로 재정적 지원을 많이 했고 예수회가 가지고 있던 선교독점정책을 폐지했다. 1626년, 120년에 걸쳐 건축된 산피에트로 대성당의 축성식을 거행했다. 로마를 아름답게 꾸미는 데도 관심이 많아 수도원과 예술관 등을 다수 건설했다. 자신의 출신 가문인 바르베리니 가문에 집중된 족벌정치로 물의를 일으켰다.

클라우디오 몬테베르디
Claudio Monteverdi(1567~1643)

그런데 3,000석 규모라면 대체 어느 정도인 걸까? 지금도 우리나라에는 3,000석 이상의 극장이 서울에조차 단 두 곳뿐이다. 세종문화회관과 평화의전당. 예술의전당은 오페라극장도 2,300석이 안 된다. 그만큼 로마가 건축을 추진한 이 3,000석짜리 극장은 어마어마한 규모였다. 그때 로마 인구가 몇이라고 그걸 지었을까. 아무튼 그런 전시 행정을 펼친 뒤 그는 교황이 됐다. 교황부터가 사실 오페라 팬이었다. 교황의 명에 따라, 극장 건립이 추진되는 한편 스테파노 란디Stefano Landi(1587~1639)라는 로마의 작곡가가 3,000석짜리 극장에 걸맞은 오페라《성 알레시오》San't Alessio를 만들었다.

하지만 문제가 생긴다. 우르바누스 8세가 생각보다 빨리 세상을 뜬 것이다. 지금도 그렇듯 권력자가 죽으면 그 전에 비리가 있던 사람들 사이에 엄청난 후폭풍이 휘몰아친다. 로마의 극장은 예산을 너무 많이 쓰는 바람에 제 발 저리기도 했을 테고, 그래선지 관련자들이 전부 베네치아로 도망을 갔다. 졸지에 베네치아가 이탈리아 오페라의 거점이 된다. 그런데 베네치아는 상업도시였기 때문에 돈을 대줄 교황이나 힘 있는 귀족이 없었다. 사람들 분위기는 자유롭고 좋은데 자칫하면 오페라 만드는 사람들이 굶어 죽게 생겼다. 게다가 오페라는 돈이 많이 드는데, 대체 어디 가서 돈을 구해야 할지 막막하다. 결국 베네치아 부르주아들, 즉 상인들이 나선다. 상인들의 재정 지원으로 1637년, 드디어 역사상 최초의 퍼블릭 오페라 콘서트홀이 베네치아에 생긴다. 이게 산카시아노 극장Teatro San Casciano이다.

이 극장은 오페라가 귀족, 교황, 성직자 혹은 어마어마한 권력자, 이런 사람들의 패트런patron, 즉 후원에 의해서만 만들어지는 게 아니라 일반시민, 상인, 평민이 관람료를 지불함으로써 만들어지는 일종의 시민흥행의 콘텐츠로 만들어지는 계기가 되는 중요한 의미를 갖는다. 이탈리아가 이런 감각은 정말 빨랐다. 이탈리아라는 나라가 워낙 복잡다단한 요소를 지니고 있고 또 도시국가들로 쪼개져 있는 데다 도시들마다 개성들이 충만했기에 가능한 일이기도 했다. 이렇게 베네치아가 뜨면서, 마지막 주자로 나폴리Napoli[27]도 나서게 된다.

[27] 이탈리아 남부 캄파니아 주의 주도. 기원전 7세기부터 기원전 6세기경 그리스 식민도시로 건설

"못산다고 무시하지 마라."

이어서 나폴리 공국이 오페라 붐을 맞게 되는데, 국가대표 오페라 작곡가로 알레산드로 스카를라티Alessandro Scarlatti(1660~1725)[28]가 등장한다. 스카를라티를 앞세워 나폴리에서도 오페라를 발전시킨다. 이 나폴리 오페라에서 우리가 클래식 하면 알게 되는 교향곡, 곧 심포니 symphony가 등장했다. 심포니는 본래 오페라의 서곡, 즉 오페라 하기 전에 일단 연주로 분위기를 잡으면서 뒤에 나올 음악적 주제들을 미리 간만 보게 해주는 음악 형식이었다. 이 오페라 서곡이 발전을 거듭해 결국 독립하면서 100년 뒤 교향곡이 되는데, 그 교향곡으로 발전할 오페라 서곡의 형식을 처음 만들어낸 도시가 바로 스카를라티의 나폴리였다. 스카를라티는 '알레그로(빠르게) – 안단테(느리게) – 알레그로(빠르게)'라는 빠르기의 변화로 오페라의 극적인 서곡 형식을 제시했다. 빠른 걸로 시작해서 느린 걸로 살짝 넘어가 분위기를 잡아줬다가 다시 신나게 빠른 템포로 돌아와서 마감하는 이 구조가 나중에 분화하고 발전해 단독 기악관현악 양식의 교향곡으로 완성된 것이다. 요컨대 이 '오페라'라고 하는 것은 1600년에 시작했지만, 고작 50년도 안 돼서 이후 모든 서양음악 양식을 구축시킨 일종의 콘텐츠 프로바이더 Contents Provider 기능을 하게 된다.

거세 소프라노 '카스트라토'의 비극적 기원

오페라가 이탈리아를 벗어나면서, 또 18세기 바로크 음악의 시대로 접어들면서 오페라는 최전성기를 구가하게 된다. 특히 파리넬리 Farinelli(1705~1782)[29]가 유명했는데, 그와 같은 카스트라토castrato가 지금으로 치면 아이돌 스타 자리에 오르게 된다. 오페라가 드디어 거대

되어 네아폴리스Neapolis, 곧 '신도시'라는 뜻으로 불렸다.

[28] 시칠리아 팔레르모 태생으로, 나폴리 왕실극장 악장으로 재임하며 많은 오페라를 작곡했다. 정치적인 문제로 피렌체에서는 오페라를 주로 작곡했고, 로마에 머무를 때는 오페라가 풍기문란으로 탄압받자 칸타타 위주로 작곡을 했다. 이후 나폴리로

복귀해 꾸준히 오페라를 창작했다. 600곡 이상의 칸타타와 110여 곡 이상의 오페라를 작곡했다고 알려져 있다.

[29] 이탈리아의 소프라니스트이며 카스트라토. 나폴리 왕국 풀리아 주 안드리아 태생으로 카를로 마리아 미켈란젤로 니콜라 브로스키가 본명이다. 12세에 아버지에 의해 거세됐다. 후원자였던 파리나

한 흥행산업이 되었다는 뜻이다. 하나 짚고 넘어가자면, 이 카스트라 토라는 것은 거세去勢 소프라노다. 여자가 부르면 될 걸 왜 남자가 성기까지 잘라가며 고음을 내려 했던 것일까. 고린도전서 때문이라는 설이 있다. 고린도전서 14장에 여자는 교회에서 잠자코 있어라 하는 말이 나온다.[30] 그런데 이 중세 말기에, 이런저런 문제가 많았던 교회와 수도원이 이 구절을 확대 해석해 여성은 성가대에 설 수 없게 했다는 것이다. 문제는 이때부터 폴리포니polyphony 곧 다성음악多聲音樂이 발전하기 시작했다는 점이다. 베이스와 테너와 알토, 콘트랄토Contralto[31]와 소프라노로 구성이 되어야 하는데 남자들의 목소리로는 소프라노를 낼 수가 없다. 당연히 여자들이 맡아야 할 영역인데, 여자들은 교회에서 입을 다물어야 했으므로 그들을 대신할 사람이 필요했다. 그걸 변성기 이전의 소년들이 맡았다. 하지만 소프라노 소년들의 목소리에는 애로사항이 있었다. 첫째, 음량이 작았다. 소프라노 음은 나지만 성량이 약해서 어른들 소리에 묻혀버렸다. 둘째, 곧 변성기가 왔다. 훈련시켜 교회에서 노래를 할 만하다 싶으면 변성기가 찾아왔다. 그러면 또다른 어린애를 데려다 교육을 시켜야 하니 짜증이 났던 것이다. 그래서 이들은 마침내 잔혹한 생각을 하게 된다. 이 일은 14~15세기에 스페인의 수도원에서 맨 먼저 시작됐다.

말하자면 소프라노는 하이라이트라 출연료가 셌다. 신에게 더 아름다운 소리를 봉헌하고자 음악에 재능 있는 가난한 남자애들을 그 부모에게 돈을 주고 거세를 시켜 수도원으로 데려왔다. 내시와 비슷한 거다. 왕에게 봉사하느냐 신에게 봉사하느냐 차이가 있을 뿐이다. 어쨌든 거세시켜 그 소년들을 온전한 소프라노로 만들었다. 그런데 아무리 무소불위의 권력을 자랑하던 가톨릭이라 해도 그것은 엄연히 불법이었다. 상부에서 하지 말라는 칙령을 내렸음에도 불구하고 자신의 신

형제의 성을 본떠 '파리넬리'라는 예명으로 활동했다. 1722년 나폴리에서 데뷔, 1724년 빈에서 첫 공연을 가진 이후 유럽 전역을 누비며 풍부한 성량과 기교로 사람들 사이에서 큰 인기를 누렸다. 1995년 개봉한 영화 〈파리넬리〉의 실제 모델이다.

[30] 고린도전서 14장 34~35절은 이와 같다. "여자는 교회에서 잠잠하라. 그들에게는 말하는 것을

허락함이 없나니 율법에 이른 것같이 오직 복종할 것이요. 만일 무엇을 배우려거든 집에서 자기 남편에게 물으니 여자가 교회에서 말하는 것은 부끄러운 것이라."

[31] 여성 목소리 중 최저음을 내는 여성 성악가 또는 목소리를 가리킨다. 메조소프라노와 테너 사이의 음역이다.

카스트라토는 신의 권위를 증명하려는 욕망이 빚어낸 비극적인 존재였다. 그러나
교회와 수도원을 벗어난 파리넬리와 같은 유명 카스트라토들은 고통스러운
거세의 기억을 잊은 듯 대중의 뜨거운 사랑을 받으며 세계적인 슈퍼스타가
되었고 평생 엄청난 부와 명예를 누렸다.

파리넬리
Farinelli(1705~1782)

도들에게 이른바 '교회와 신의 권위'를 보여줘야 한다는 욕심 때문에 다들 음성적으로 카스트라토를 고용했다. 그런데 18세기에 오페라 붐이 폭발하면서 카스트라토들은 칙칙한 교회 수도원을 벗어나 세상을 휘젓고 다니게 된다.

일단 이들은 성장이 멈춰 있었던 탓에 요즘으로 치면 절대동안의 미모를 가지고 있었다. 그리고 똑같이 고음역인 하이C라도 여자의 소프라노 하이C와는 달리 어마어마한 성량의 고음을 냈다. 그때는 마이크가 없었기 때문에 강력한 고음이 꼭 필요했다. 오페라는 나날이 흥행하고 공연장은 커져가는데, 주인공의 소리가 다른 악기 연주나 옆사람, 다른 합창에 묻혀버리면 진짜로 맛이 안 난다. 그런데 잘생긴 카스트라토의 아름다운 목소리가 저 끄트머리까지 날아가면 객석은 자지러진다. 그래서 이 카스트라토들은 웬만한 도시국가 최고통치자 연봉보다도 많은 액수를 한 편의 공연 개런티로 받았으며, 당대의 슈퍼스타로 급부상한다.

'카스트라토'라는 존재는 비극적이지만 덕분에 오페라는 대중들에게 가장 격정적이고 자극적인, 이른바 엔터테인먼트적 요소를 갖춘종합 콘텐츠 형식으로 발전하게 된다. 그러나 이 카스트라토를 중단시킨 역사적 인물이 있다. 누굴까? 다 아는 사람이다. 음악이 아무리 좋다고 해도 성기까지 잘라가며 노래를 시킬 수는 없다며, 그런 짓은 이제 그만하라고, 학교 문도 다 닫으라고 명령한 사람이 있다. 바로 보나파르트 나폴레옹Napoleon Bonaparte(1769~1821)이다. 사실 나폴레옹은 군인이라 씩씩한 음악을 좋아했다. 그래서 카스트라토가 꺄아악거리는 음악은 별로 좋아하지 않았다.

그리고 전 유럽에서 카스트라토가 전부 인기 있었는데 유일하게 프랑스만 카스트라토가 못 들어갔다. 똑같은 가톨릭이지만 프랑스는 카스트라토를 수용하지 않았다. 나폴레옹이 죽고 왕정복고가 되자 카스트라토들도 복귀해 19세기 말까지 존속한다. 어떤 때는 이탈리아에서만 매년 6,000명 정도의 소년들이 카스트라토가 되려고 거세를 할정도로 18세기 전성기에는 카스트라토의 오페라가 거대산업이 된다. 19세기 말까지 오페라의 흥행 콘텐츠는 카스트라토가 담당했다.

오페라를 무시한 프랑스와 영국

뮤지컬 이야기를 한다고 해놓고는 오페라 이야기만 하는 까닭은 이 오페라 이야기 안에 200년 뒤 뮤지컬이 어떻게 모습을 드러낼지가 다 예고되기 때문이다. 뮤지컬이란 게 어느 날 하늘에서 갑자기 뚝 떨어진 양식이 아니라는 이야기다.

18세기, 오페라가 절정에 이르렀을 무렵 오페라에 전혀 관심이 없었던 두 나라가 있었다. 프랑스와 영국이다. 우선 프랑스는 오페라를 할 능력이 없지는 않았는데, 이탈리아산産이라며 좀 무시했다. 그리고 프랑스에는 이미 '연극'이라는 자랑할 만한 콘텐츠가 있었다. 그리스의 고전 희극과 비극을 계승한 고전주의 연극이었다. 몰리에르Molière(1622~1673)[32]와 라신Jean Racine(1639~1699)[33] 같은 사람들이 이 흐름을 주도했다. 그 연극의 아성이 워낙 컸다. 더욱이 프랑스에는 '발레'도 있었다. 그랬기 때문에 군이 오페라까지 할 필요는 없다는 분위기였다. 반면에 영국은 좀 달랐다. 영국은 독자적으로 뭘 만들어내는 데 별로 능하지를 못했다. 대신 돈이 많았다. 그래서 헨델Georg Friedrich Händel(1685~1759)[34]을 사 온다. 헨델은 독일 사람이고 이탈리아에서 공

[32] 프랑스의 희극 극작가. 본명 장바티스트 포클랭. 부르주아 가정에서 태어나, 가업을 계승하거나 법률가의 길을 강요하는 아버지에 대한 반항으로 에피쿠로스주의에 물들기도 했지만, 결국 오를레앙에서 법학사 자격을 취득한다. 1643년 연극계에 투신해 12년에 걸쳐 지방 공연을 다니던 중 극작을 시작했다. 1658년 루이 14세에게 〈사랑에 들린 의사〉라는 작품으로 인정을 받아 그의 극단이 국왕의 전속극단으로 들어간다. 륄리와 협력하여 〈서민 귀족〉(1670) 같은 코미디발레 작품도 만들었다. 1673년 〈상상병 환자〉를 공연하던 중 무대에서 쓰러져 집으로 옮겨졌으나 사망했다. 1680년 그의 극단은 국왕의 명으로 '코미디 프랑세즈'Comédie Française가 되었고 오늘날에는 '몰리에르의 집'이라고도 불리는 프랑스 국립극장 '코미디 프랑세즈'가 되었다.

[33] 역사상의 인물을 주인공으로 하는 비극을 주로 썼다. 네 살 때 부모가 모두 사망하자 조부모 손에 길러졌다. 할아버지 사망 이후 수도원에 보내져 수도원 부속학교에서 교육을 받았다. 그리스어 교육을 받았고 그리스 비극 시인 소포클레스와 에우리피

데스의 작품을 연구했다. 1664년 몰리에르 극단에 첫 작품 《라 테바이드》를 상연하고 이듬해 〈알렉산드르 대왕〉으로 성공을 거뒀다. 비극 연출이 서툰 몰리에르 극단에서 경쟁 극단인 부르고뉴 극단으로 옮기면서 몰리에르와 사이가 악화됐다. 1667년 〈앙드로마크〉를 국왕 앞에서 상연했다. 몰리에르는 이 작품에 대한 풍자 소극을 상연했고 라신은 자신의 유일한 희극 〈소송광〉訴訟狂을 발표했다. 1677년 〈페드르〉가 성공을 거뒀으나 국왕의 수사관修史官으로 임명되자 극작가를 그만두었다. 1699년 파리에서 간암으로 사망했다.

[34] 요한 세바스찬 바흐와 같은 해에, 독일 할레에서 출생했다. 9세 때부터 작곡의 기초와 오르간을 공부했다. 할레 대학에서 법률을 공부했으나 18세 때 함부르크의 오페라극장에서 일자리를 얻어 이때부터 음악가가 되기로 결심했다. 20세 때 오페라 《알미라》(1705)를 작곡하여 성공을 거두고 이듬해 오페라의 고향인 이탈리아로 가 로마에서 A. 코렐리, A. 스카를라티의 영향 아래서 실내악을 작곡하는 한편, 피렌체와 베네치아에서 오페라 작곡가로도 성공을 거둔다. 1710년 하노버 궁정 악장으로 초빙되었으나 휴가를

부했다. 영국에 휴가를 갔다가 하노버Hannover[35] 선제후選帝侯[36]가 있는 본래 직장으로 돌아가려는 찰나 런던에서 꼬드긴다. "여기 돈 많거든?" 그래서 헨델은 런던에 남기로 한다. 헨델은 오페라가 누릴 수 있는 모든 영광을 런던에서 누린다. 그가 런던 사람을 위해 만든 오페라만 해도 서른여섯 개였는데 그중 서른네 개가 대성공을 거뒀다. 스티븐 스필버그도 따라잡지 못할 흥행사였다. 역시나 자본주의의 선두국가답게 영국은 왕이나 귀족이 헨델에게 뒷돈을 대주거나 하는 게 아니라, 자본가들이 모여서 주식회사를 설립한다. 흥행이 될 만한 아이템을 가져오면 투자를 하는 방식이었다. 그렇게 해서 수익이 나면 반씩 나눠 가졌다. 18세기 초반 런던의 오페라 투자 그룹에 붙은 이름은 역설적이게도 '아카데미'였지만, 실은 돈 놓고 돈 먹기였다. 이 모델이 나중에 뮤지컬을 만들어내는 자본 시스템으로 변모하게 된다. 결론적으로 말하자면, 오페라에 별 관심이 없었던 프랑스와 영국에서 뮤지컬의 씨앗이 움텄다. 이런 게 역사의 아이러니다.

오페라 독점권을 차지한 작곡가 륄리

때는 바야흐로 절대왕정 태양왕 시대, 프랑스대혁명 직전 부르봉 왕가의 루이 14세Louis XIV(1638~1715)[37]가 통치하던 베르사유Versailles[38],

얻어 방문한 런던에 매료되어 1712년 이후에는 런던을 중심으로 활동했다. 1728년 무렵부터 중산층을 중심으로 성장하고 있던 영국의 시민계급이 궁정적·귀족적 취미인 이탈리아 오페라에 대해 반발을 보이면서 약 10년 동안 몇 번의 실패를 거듭하다 1737년 건강 악화와 경제적 파탄에 이른다. 그러나 헨델은 1732년경부터 오라토리오를 작곡하기 시작, 명작 오라토리오 《메시아》를 작곡했다. 그는 종교적 감동을 주는 서정적 표현에 뛰어났고, 오페라 작품 속에 축적한 선명한 이미지를 환기해 그것을 드라마틱하게 구사하는 능력이 탁월했다. 《메시아》 이후에도 뛰어난 오라토리오를 많이 작곡했으며, 그 와중에 시력을 잃었으나 실명한 후에도 오라토리오 상연을 지휘했다. 헨델은 오페라(46곡), 오라토리오(32곡) 등 주로 대규모 극음악 작품에 주력했지만 기악 방면에서도 많은 작품을 남겼다. 1726년 영국에 귀화했고, 사후 최고의 영예인 웨스트민스터 대성당에 안장되었다.

[35] 하노버 선제후국은 중세 때 라인 강 중류 남쪽에 세워진 공국이다. 1692년 선제후국이 되었으며, 1714년부터 1837년까지 영국과 동군연합同君聯合 관계로 하노버 선제후와 국왕은 영국의 국왕과 동일하다. 하노버 선제후국과 영국의 국왕은 같았지만 정부는 완전히 분리되어 있는 독립적 관계였다. 1866년 하노버 왕국은 프로이센-오스트리아 전쟁의 와중에 프로이센에 합병되었다.

[36] 신성로마제국 황제를 선정하는 역할을 맡았던 신성로마제국의 선거인단. 위계상 신성로마제국의 봉건 제후들 가운데 왕 또는 황제 다음으로 높았다. 마인츠 대주교, 트리어 대주교, 쾰른 대주교, 오스트리아 대공, 프로이센 왕, 라인 궁중백宮中伯, 작센 공, 바이에른 공, 하노버 공 등으로 구성되었으며 추가되거나 퇴출되는 등의 변동을 겪었다.

[37] '태양왕'Le Roi Soleil이라 불리던 프랑스의 왕. 1643년 어린 나이로 즉위해 이탈리아의 추기

여기에 이탈리아 출신의 작곡가가 한 사람 스며든다. 본명은 지오반니 바티스타 룰리Giovanni Battista Lulli였으나 프랑스로 오면서 장밥티스트 륄리Jean-Baptiste Lully(1632~1687)[39]가 된다. 륄리의 출신국인 이탈리아와는 달리 프랑스는 절대왕정의 극단을 보여주었던 국가다. 그래서 륄리의 전략이 잘 먹혔다. 사실 륄리가 나타나기 전에 이미 피에르 페렝Pierre Perrin(1620~1675)이라는 프랑스의 오페라 대본작가가 오페라에 별 관심도 없는 루이 14세 앞에 나타나 이렇게 말한다. "오페라라는 게 있는데요. 제가 열심히 해보겠습니다. 대신 저한테 독점권을 주세요." 그리하여 페렝은 오페라 아카데미를 설립하고 12년간 오페라 독점권을 갖는다. 절대왕정 국가니까 가능했던 일이다. 그런데 채 4년도 못가서 망하고 만다. 페렝이 아웃되자 이탈리아 태생의 륄리가 쓱 끼어든 것이다. 그 후 8년 동안 프랑스 안에서 륄리의 사인이 없으면 어느 누구도 오페라를 공연할 수 없었다. 륄리는 아첨하는 능력도 탁월하고 라이벌에 대한 중상모략도 치밀한 사람이었다. 무엇보다도 이탈리아인이지만 프랑스인보다도 더 프랑스적인 것을 추구했다. 그래서 륄리는 부르봉 왕가의 뒷배를 믿고 왕족이나 귀족이 좋아할 만한 것, 왕과 귀족의 세계관에 기초한 장엄한 영웅담, 신화와 발레 등을 가지고 거대한 규모의 오페라를 만들었다. 연주자들의 규모를 엄청나게 키우고, 절대왕정의 권위에 걸맞은 무대를 만들었다. 또한 기존의 오페라에 루

경 쥘 마자랭이 섭정을 하다가 1661년 그가 사망하자 22세 때부터 직접 통치했다. 섭정 기간을 포함해 72년 동안 왕위에 있었다. 발레에 관심이 많아 7세 때부터 수련을 했으며 15세에 《밤의 발레》에서 아폴로 역을 맡아 이때부터 '태양왕'의 칭호를 얻었다. 쥘 마자랭이 강화해놓은 중앙집권제를 이어받아 절대왕정 체제를 다졌다. 중앙집권화에 불만을 갖는 지방 귀족들을 베르사유에 불러들여 각종 여흥과 파티로 무력화했다. 재위 기간 중 프랑스의 세력을 확장시키고자 전쟁을 세 번 치렀고 베르사유 궁전 건축 등 사치스러운 궁정생활로 프랑스 민중들이 많은 희생을 치렀다. 사망 당시 부채가 28억 리브르에 달해 국가재정은 파산 직전이었다.

[38] 프랑스 왕국의 옛 수도. 1623년 파리 근교 시골 마을이었던 베르사유에 루이 13세가 사냥 별장을 지었다. 1661년 루이 14세가 왕궁 공사를 시작

해 1682년 왕실 거처를 옮겼다. 1789년 왕가가 파리로 강제 이주될 때까지 권력의 중심지였다.

[39] 소년이었을 때 기타와 바이올린, 춤에 재능을 보여 프랑스의 기즈 대공의 눈에 들어 그를 따라 프랑스로 갔다. 요리사 보조로 시작해 1653년경 루이 14세의 무용수로 기용되고, 곧 국왕의 기악 작곡가가 되어 프랑스 궁정 실내악단을 지휘한다. 루이 14세가 춤을 그만두는 1670년경까지 왕을 위해 수많은 발레곡과 발레안무를 창작했다. 이후 피에르 페렝의 오페라 독점권을 사들여 프랑스 내에서 이루어지는 모든 오페라 상연에 통제권을 행사했다. 이탈리아의 오페라를 프랑스 궁정에 이식했지만 이탈리아 음악을 배격하고 프랑스식 서정비극 오페라를 만들어 프랑스 오페라의 기반을 닦았다. 1681년 궁정 비서로 임명돼 귀족이 되었다. 루이 14세가 자신의 몇 안 되는 친구로 여길 정도로 평생토록 총애했다.

이 14세 취향의 발레를 집어넣으면서 원래 소년들이 맡았던 여성 역할을 실제 여성이 하도록 왕에게 건의했다. 륄리를 총애하던 루이 14세는 역시나 흔쾌히 승낙해 이전까지 금지되던 여성의 무대 진출이 한순간에 가능해졌다.

륄리 시대의 무대 설계도면이 현재도 남아 전하는데, 천사가 막 날아다니고 진짜로 폭풍우 치는 듯 느끼게 해줄 무대 장치도 있다. 먼 훗날 우리가 뮤지컬에서 보게 되는 스펙터클의 토대가 바로 이때 만들어진다. 하지만 실상 그 시절은 전기는커녕 제대로 된 기계조차 없을 때이니 무대 뒤에서 일하는 사람들이 얼마나 심한 고생을 했을지 짐작이 간다. 아마도 흘리는 땀만큼이나 다량의 욕설을 퍼부어가면서 무거운 무대장치를 맨손으로 들고 나르고 옮기고, 때로는 줄로 당기고 했을 것이다. 륄리의 전성시대는 그렇게 일꾼들의 땀방울과 함께 흘러갔다.

그러나 아첨과 아부와 중상모략의 제왕이었던 륄리는 참으로 어설프게 죽었다. 륄리는 작곡가이자 지휘자이기도 했다. 〈아마데우스〉 Amadeus(1984)[40]라는 영화를 본 사람이라면 알 텐데, 그땐 작곡가가 지휘도 했다. 륄리는 오케스트라를 지휘할 때 쓰는 지휘봉을 최초로 도입한 사람으로도 유명한데, 그때 그가 지휘봉으로 쓴 게 실은 지팡이였다. 지팡이로 바닥을 치면서 박자를 맞춘 것이다. 그런데 어느 날 지휘를 하다가 그만 지팡이로 자기 발가락을 찍었고, 그게 곪았다. 그래서 엄지발가락을 잘라내는 수술을 해야 했는데 그걸 거부해 결국 죽었다. 인류 역사에 등장한 수많은 예술가의 죽음 중에서 가장 희극적이다.

프랑스를 대표하는 그랑 오페라는 바로 조르주 비제Georges Bizet (1838~1875)의 《카르멘》Carmen인데, 여기서는 여주인공이 1막에서 굉장히 요염하게 춤을 춰야 한다. 그래서 뚱뚱한 소프라노는 이 역을 맡을 수가 없다. 아무래도 춤 잘 추는 섹시한 여성이어야 하는 것이다. 이런 게 '그랑 오페라'의 특수한 요소라 하겠는데, 그 요소를 최초로 제시한 장본인이 바로 륄리다.

[40] 1984년 개봉한 밀로스 포먼 감독의 영화. 천재음악가 모차르트의 삶과 그를 질투하는 작곡가 살리에리의 이야기를 다뤘다. 톰 헐스가 모차르트 역을, F. 머레이 아브라함이 살리에리 역을 맡았다.

Première Journée.
Tragedie en musique, ornée d'entrées de Ballet, representée à Versailles dans la
marbre du Chasteau éclairé depuis le haut jusqu'en bas d'une infinité de lumieres.

Dies primus.
Alcestis Tragædia, perpetuo cantu et variis Saltationibus decorata, in marmoreo
Palatij Versaliarum cavædio, undequaque facibus accensis illuminati, acta.

피렌체 건달의 아들이던 륄리는 프랑스 기즈 대공의 눈에 띄어 프랑스로 왔고,
루이 14세의 전속 무용수가 되었다. 이름도 프랑스식인 륄리로 바꾸었다. 그러나
이 소년 무용수의 야망은 발레 분야에 그치지 않았다. 왕의 전속 작곡가가
되었고, 프랑스 궁정악단 지휘자의 자리에도 올랐다. 그는 아마도 서양음악사상
가장 입지전적인 인물일 것이다. 륄리는 극작가 몰리에르와 더불어 프랑스
궁정을 독식한 '악마의 2인조'였다.

1674년 베르사유 궁전에서 공연된 륄리의 오페라《알체스테》Alceste를 묘사한 그림

오페라 부파를 둘러싼 논쟁

그렇다면 '그랑 오페라'는 어떻게 뮤지컬과 연관되는가? 자, 우선 프랑스 사람들이 어떤 사람들인지를 다시 확인하고 넘어갈 필요가 있겠다. 혁명의 시간이 서서히 다가오고 있었다. 1751년 백과전서 파Encyclopédie[41]가 등장한다. 즉 '새로운 계몽주의'가 베르사유를 서서히 포위하고 있었다. 그리고 1752년, 혁명이 일어나려면 30년쯤 더 기다려야 했지만, 이해에 유명한 사건이 하나 일어난다. 이른바 '부퐁논쟁'Bouffon論爭이다. 그 시기 오페라의 종주국 이탈리아에서는 오페라 부파opera buffa라는 장르가 성행 중이었다. 그랑 오페라 같은 건 장르적으로 따지면 '오페라 세리아'opera seria, 즉 정가극正歌劇이다. 쉽게 말해 신화나 영웅의 전설에서 제재를 취하고 서정적 비극미를 특징으로 하는 진지하고 무겁고 폼잡고 마초적인 것이 오페라 세리아다. 반면에 오페라 부파란 우리나라로 치면 말뚝이[42], 곧 평민과 광대가 나와서 지배질서를 조롱하고 풍자하는 코미디극 같은 것이다. 힘은 별로 없는 나라지만 자유가 충만한 이탈리아에서는 오페라 부파가 한창 유행하고 있었다. 예컨대 스카를라티의 후계자 중 하나인 페르골레시Giovanni Battista Pergolesi(1710~1736)라는 작곡가의 《마님이 된 하녀》La Serva Padrona[43] 같은 작품이 이탈리아에서 큰 인기를 얻고 있었다. 제목부터 일단 느낌이 온다. 바로 이런 풍을 지닌 오페라 부파가 파리에도 들어왔고, 이 때문에 격렬한 논쟁이 일었다.

오페라 부파를 찬양하는 자와 비난하는 자로 나뉘었고, 이른바 '부퐁전투'가 발발했다. 여기서 오페라 부파를 비난하는 쪽은 국왕인 루이 15세와 그의 정부 퐁피두르 백작부인 그리고 귀족들이었다. 한편 이탈리아 풍자극을 지지하는 첫 번째 인물은 루이 15세의 왕

[41] 1751년 첫 출판 이후 1772년까지 35권으로 발행된 『백과전서 혹은 과학, 예술, 기술에 관한 체계적인 사전』이라는 백과사전 간행작업에 참여한 사람들을 이른다. 드니 디드로, 달랑베르, 볼테르, 몽테스키외, 루소, 케네 등이 편집과 집필에 참여했으며 이들 대부분이 계몽주의적 철학가였다.

[42] 봉산탈춤, 강령탈춤, 은율탈춤, 양주별산대놀이, 송파산대놀이, 퇴계원산대놀이, 수영야류, 남사

당 덧뵈기 등 우리나라 대부분의 탈춤에서 양반의 하인으로 등장하는 인물이다. 말을 부리는 역할을 하는 하인이어서 '말뚝이'라 부른다.

[43] 오페라 세리아 《자랑스러운 죄수》의 막간극이었다. 부유한 독신 노인 우베르토를 좋아하는 하녀 세르피나는 우베르토가 자신을 좋아하는지 확신이 서지 않아, 또 다른 하인 베스포네와 해프닝을 꾸며내 결국 우베르토와 결혼한다는 내용이다.

후였다. 즉 본부인과 정부가 이 문제를 놓고 의견이 갈렸다. 왕비 편에 선 이가 장 자크 루소Jean-Jacques Rousseau(1712~1778)[44]와 디드로Denis Diderot(1713~1784)[45] 같은 백과전서파였다. 장 자크 루소는 참 재미있는 사람이다. 오페라 부파를 너무 지지한 나머지 《마을의 점쟁이》Le devin du village[46]라는 오페라 부파를 직접 만들기까지 했다. 이미 여기서 방향이 잡힌다. 예술적으로 그리 탁월하지는 않으나 아주 중요한 방향성을 제시하는 작품을 스스로 만들어낸 사람이다.

왕당파는 "뭐 저런 이상한 게 와서 심기를 건드려!"라고 하고 백과전서파 쪽에서는 "시대가 바뀌고 있다니까! 정신 차려"라고 하는 분위기였다. 굉장한 격론이 오갔지만 역시나 힘은 왕당파 쪽이 휘둘렀기 때문에 오페라 부파의 프랑스 공연은 모두 금지된다. 이런 가운데 그전까지는 '오페라'라는 것에 별 관심이 없었던 대다수 사람들이 "뭐야? 뭐야?" 하며 몰려든다. 싸움구경에 사람이 몰리는 건 동서고금을 막론하고 똑같다. 도대체 뭐 때문에 싸우나 하고 부퐁전투를 구경하다가 오페라 부파까지 보게 된다. 그러고는 하는 말.

"이거 재미있네!"

오페라 부파가 금지되는 것과 동시에, 프랑스 안에서 새로운 오페라의 물결이 밀려들었다. 그랑 오페라에 대항하는 새로운 오페라의 물결이. 나는 이것이 오늘날 우리가 아는 뮤지컬의 가장 중요하고 실질적인 출발점이라고 본다. 코믹 오페라comic opera, 즉 희가극喜歌劇이 등

[44] 스위스 제네바 출신의 프랑스의 계몽주의 철학자, 작곡가, 사회계약론자, 공화주의자. 이성보다는 감성을 강조하는 낭만주의자였으며, 인류는 문명사회를 벗어나 자연으로 돌아가야 한다고 말했다. 그는 사회계약론을 주장했으나 홉스와 달리 자연 상태의 인간관계는 우정과 조화가 지배하고 있다고 믿었다. 따라서 인간은 자연 상태를 회복해야 한다고 했으며, 그의 사상은 프랑스의 부르주아 혁명을 준비하는 과정에서 커다란 작용을 했다. 저서로 『인간 불평등 기원론』, 『사회 계약론』 등이 있다.

[45] 프랑스 샹파뉴 출생으로, 전문직 취업을 포기하고 빈곤한 작가 생활을 했다. 32세 되던 해에 서적 상

인으로부터 백과사전 번역 제안이 들어오자 새로운 백과사전 출간을 역으로 제안해 『백과전서』 편집 지도를 맡았다. 이 일에 오랜 시간 온 마음을 쏟아 매달렸다. 특히 철학과 역사의 몇몇 부분과 응용과학 항목 전체를 직접 맡았다.

[46] 1752년 파리의 퐁텐블로 궁전에서 초연되었다. 루이 15세가 대단히 마음에 들어 해 루소에게 연금을 지급하려 했으나 루소는 왕을 만나지 않았다. 그러나 오페라는 대중적 인기를 끌어 부와 명성을 얻었다. 루이 16세와 마리 앙투아네트의 결혼식에서도 공연되었다. 1762년에는 런던에서도 공연되었다.

'제네바의 시민' 장 자크 루소는 『인간불평등기원론』과
『사회계약론』을 쓴 프랑스 계몽주의 철학자 4대 천왕 중
한 사람이자 교육학과 심리학의 출발지가 되는 인물이며,
《마을의 점쟁이》를 위시한 일곱 편의 오페라를 쓴 작곡가이기도
하다. 그는 왕과 귀족의 모든 후원을 자발적으로 거절했다.

장 자크 루소
Jean-Jacques Rousseau(1712~1778)

장한다. 오페레타Operetta는 이 오페라 코미크opéra comique가 발전을 거듭하다가 19세기에 가서 폭발하게 되는 장르다. 이처럼 새로운 분위기가 슬슬 일고 있는데, 드디어 프랑스대혁명이 일어난다. 프랑스대혁명의 혼란기에 오페라 코미크를 대표하는 작곡가 브와엘디외Francois-Adrien Boieldieu(1775~1834)가 《바그다드의 칼리프》Le Calife De Bagdad라는 작품을 발표한다.

오페레타, 귀족예술의 기세를 꺾다

그 시절은 네다섯 시간짜리 장대한 오페라를 만들 수 있는 하드웨어나 자본이 없었다. 소극장에서 조그맣게 무대를 만드는 정도였다. 이 오페라 코미크 역시 서곡이 있고 아리아는 일곱 곡 해서 러닝타임이 채 40분도 안 되는 짧은 길이의 가극을 하루 네 번 공연하며 회전율을 높이는 소규모로 이루어졌다. 이를테면 요즘도 프라하 같은 관광지에 가면 이런 오페라를 볼 수 있다. 이런 소규모 가극이 이때부터 마구 쏟아져 나온다.

결국 현재 프랑스 뮤지컬의 사실상의 뿌리이면서, 왕과 귀족 그리고 성직자의 것이 아닌, 물론 그때까지만 해도 아직 명확한 실체를 드러내지는 않았을지라도 어쨌든 대중이라는 새로운 개념의 관객을 대상으로 하는 새로운 시대의 새로운 무대예술이 모습을 드러낸다. 브와엘디외의 제자 중에 아당Adolphe Charles Adam(1803~1856)이라는 사람이 있다. 발레곡 《지젤》Giselle이나 크리스마스 캐럴 〈거룩한 밤〉Cantique de Noël의 작곡가 정도로 알려져 있지만, 본래 오페라 코미크를 다수 작곡했던 사람이다. 안타깝게도 오페라 코미크라는 장르가 흥행에 목숨이 왔다 갔다 하는 살벌한 작업이었던 탓에 아당도 많은 실패를 겪어야 했다. 이렇게 흥행도 하고 참패도 하면서 오페라 코미크를 만드는 사람들이 죽 이어졌다.

알다시피 1789년부터 1840년까지 프랑스가 얼마나 많은 역사적 격랑을 겪는가. 그 과정을 우리는 《레미제라블》에서 봤다. 혁명, 나폴레옹의 등장, 제정 복귀, 다시 난리법석을 떨고, 1848년 혁명에서 또 폭발했다가 다시 깨지고…… 프랑스 근대사의 격변 속에서 오페라 코미크의 전통을 계승한 것은 '오페레타'였다. 오페라는 오페라인데 오

페라가 아닌 것 같은 작은 오페라. 그게 오페레타다. '-etta(-에타)'가 붙으면 지소적指小的 명사가 되어 더 작게 만든 모조품이라는 뜻이 된다. 나는 오페레타의 '에타'가 뮤지컬이라고 본다. 『용비어천가』[47]를 보면 목조, 익조, 도조, 환조, 태조가 이성계 앞에 나오는데, 뮤지컬의 목조쯤에 해당하는 게 바로 오페라 코미크와 오페레타라는 것이다.

브와엘디외나 아당도 애칭으로 더 유명했는데, 에르베Hervé라는 애칭으로 잘 알려졌던 롱제Louis Auguste Florimong Ronger(1825~1892)라는 작곡가도 있었다. 이들 세 작곡가는 지금의 음악사 수업에서는 잘 가르치지 않는다. 이 사람들 이름은 아예 언급이 안 된다. 왜일까? 부르주아 예술사관을 정리한 사람들에게 이들은 배신자로 여겨져서다. 이들의 가치를 폄훼해 서양음악사의 줄기에서 배제해버린 것이다. 그런데 에르베의《돈키호테와 산초판자》Don Quichotte et Sancho Panca 같은 작품을 보면 오페라 코미크가 짧은 시간에 얼마나 거대한 진전을 이루었는지를 알 수 있게 된다.

소극장에서는 코러스, 주연, 조연, 다 쓸 수가 없으니 다섯 명 이내의 작은 인원으로도 장편 드라마를 끌고 가야 했고 그것이 가능하다는 게 서서히 증명된다. 그 분기점이 되는 해가 왔다. 이해에 오페레타의 결정적 승리를 가져오는 사람이 등장한다. 그 사람이 드디어 그랑 오페라 및 이른바 귀족과 교회의 오페라의 등에 칼을 꽂는다. 그가 오페라계의 주도권을 장악하게 되는 분기점은 1855년 파리 만국박람회였다. 이건 정말이지 봉기의 현장이었다.

최악의 무대·최고의 성취, 오펜바흐의《잠 못 이루는 밤》

국제적인 행사인 만큼 손님이 많이 왔다. 오페레타 작곡가들은 칼을 갈며 손님들을 기다렸다.

"이번에 여기서 성공 못하면 우린 전부 죽는다. 어떻게든 여기서 살아남아야 한다."

[47] 조선 세종 때 선조인 목조에서 태종에 이르는 여섯 대 왕의 행적을 노래한 서사시다.

보르도 와인의 그랑 크뤼Grand Cru[48] 등급이 결정되던 그 만국박람
회에, 자크 오펜바흐 Jacques Offenbach(1819~1880)가 화려하게 등장한다.
오펜바흐는 고등학교 음악 시간에 이름 정도는 들어봤을 터이다. 그런
데 그가 뭘 작곡했는지는 잘 모른다. 《아름다운 엘렌》La Belle Hélène 이라
는 작품도 있지만, 음악사에 오펜바흐가 작곡한 걸로 남은 건 《호프만
의 이야기》Les contes d'Hoffmann 정도다. 《호프만의 이야기》는 오페라인
데 말년에 작곡하다 완성하지 못하고 죽었다. 오펜바흐는 오페레타의
역사를 연 사람이고 한 해에 평균 네 작품씩 신작을 발표했다. 거의 90
편이 넘는 오페레타를 발표한 정력적인 사람이건만, 어떤 이들은 그
사실을 기억하고 싶지 않았던 것 같다. 이름에서 알 수 있듯 이 사람은
독일인이다. 쾰른 출신인데 어릴 적부터 프랑스에 살아서 일찍이 프랑
스화된 사람이다.

파리 만국박람회 때 프랑스 중앙정부가 규칙을 정한다. 오페레타
든 오페라 코미크든 공연은 해도 되지만 위에서 정해준 규모를 따르
라는 것, 즉 무대에 세 명 이상 나오면 안 된다는 것, 그리고 저쪽 구석
진 데 가서 하라는 것이었다. 그래서 오펜바흐는 만국박람회장 바로
옆 비바람이 스며드는 노천극장 수준의 무대에서 《잠 못 이루는 밤》Un
nuit blanche 이라는 작품을 공연했다. 한계를 감내하며 무대에 올린 이 작
품이 만국박람회에서 크게 히트를 쳤고, 그리하여 프랑스에서 오페레
타의 시대가 열린다.

1855년 파리 만국박람회가 끝난 뒤 그는 박람회에서 번 돈으로
오페레타 혁명의 베이스캠프가 되는 작은 극장을 연다. 부프 파리지
앵 Théâtre des Bouffes-Parisiens 이다. 가보지는 못했는데, 지금도 파리 중심
가에 이 극장은 남아 있다. 19세기 중반 이후 부프 파리지앵에서 오페
라 어겐스트, 오페라의 무브먼트가 다 일어났다고 해도 과언이 아니
다. 여기서 그는 수없이 많은 작품을 발표한다. 그중에서도 1858년 발
표한 《지옥의 오르페우스》Orphée aux Enfers는 개막 후 228회 공연을 이

[48] 1855년 파리 만국박람회를 위해 나폴레옹 3세
의 요구로 보르도 포도주 분류체계가 만들어졌다. 보
르도산과 부르고뉴산 최상급 와인의 등급으로서 그
랑 크뤼는 품질 좋은 단일 포도밭이나 마을을 의미하
는 말이다.

어간다. 당시로서는 획기적인 일이었다. 뭔가 요즘 분위기(오픈런)와 점점 더 비슷해지고 있지 않은가? 100회가 넘는 연속 공연 시스템이 이때 자리잡게 되는 것이다. 그 이전에는 오페라가 아무리 잘나가도 왕이나 교회가 스폰서를 해줘야만 공연을 할 수 있었던 탓에 7회나 10회 하면 끝이었다. 볼 사람 보고 나면 끝! 그런데 이건 오로지 흥행으로 돈을 벌어 다음 작품을 만들어야 되는 것이기 때문에, 계속해서 흥행몰이를 했다.

역사상 최초의 오페라로 인정되는《에우리디케》에서 오르페우스 Orpheus는 에우리디케의 남편이다. 이탈리아의 인문주의자들이 이 이야기로 오페라를 만든 까닭은 무엇일까? 그 시절 가장 인기 있는 스토리였기 때문이다. 오르페우스 자체가 이미 음악의 신이고 비극적인 러브스토리의 주인공인 것이다. 그래선지 서양 오페라 역사에서 오르페우스를 소재로 한 작품이 서른 편가량 된다. 그리스 신화 속에서 오르페우스는 사랑하는 아내 에우리디케가 독사에 물려 죽자 그녀를 잊지 못하다가 아내를 되찾겠다며 지옥으로 간다. 그의 음악과 사랑에 감동한 하데스가 에우리디케를 내주긴 내주는데 지상에 갈 때까지 절대 뒤를 돌아보면 안 된다는 조건을 걸었다. 그런데 결국 마지막 발자국을 뗐을 때 다 왔다고 생각하며 돌아보는 순간 아내는 사라진다. 그래서 괴로움에 빠져 방황하다 결국 그도 비극적으로 죽는다는 이야기다.

그런데 오페레타인《지옥의 오르페우스》는 사실상 오르페우스 신화를 조롱조로 묘사한다.『로미오와 줄리엣』같은 비극적인 사랑 이야기의 원전이 다 오르페우스 신화인데, 오펜바흐라는 삐딱한 인간은 정말 오르페우스가 그런 순정파였을까, 혹시 딴 여자는 없었을까 하면서 진짜로 딴 여자를 등장시킨다.[49] 그래서 수천 년 동안 믿어 의심치 않았던 이야기, 가장 인기 있었던 신화를 완전히 뒤바꿔버린다. 오르페우스를 신화의 영역에서 세속적 인간의 영역으로 과감하게 끌어내린 것이다.

[49] 오펜바흐의 오페레타에서 오르페우스와 에우리디케는 권태기 부부로 나오며, 지옥의 대왕 플루토가 아내를 유괴하자 오르페우스는 내심 반기지만 주변의 여론에 못 이겨 아내를 구하러 지옥으로 간다. 내심 아내가 돌아오지 않기를 바랐던 오르페우스는 일부러 마지막 순간에 뒤를 돌아본다.

자크 오펜바흐
Jacques Offenbach(1819~1880)

캉캉, 발레를 조롱하다

그런데 이 오페레타는 또 하나의 혁명적 출발을 보여준다. 음악이나 스토리, 드라마라는 측면에서만 신선했던 게 아니라, 미래의 모든 무대 작품 구성에 획기적인 선을 긋게 되는 콘텐츠가 여기서 출현하는 것이다. 바로 캉캉cancan이라는 춤이다. 2막 2장, 아내를 구하러 오르페우스가 지옥에 내려갔더니 거기서 신들이 파티를 열고 있었다. 근엄하기 그지없어야 할 분위기에서 캉캉 춤이 등장한 것이다.[50] 19세기 중반이던 그 당시 아무리 선진적 감각을 지닌 파리 시민이라 할지라도, 어릴 때부터 들어왔고 수백 년 수천 년간 이어져왔던 절대적인 사랑의 신화가 이렇게 망가지는 것을 보게 되었으니 가히 충격이었다. 더욱이 음악 자체가 너무나도 직설적이고 자극적인 데다 여자들이 우르르 나와 다리를 번쩍번쩍 들어 올리며 춤을 추다니!

새로운 무대를 선보인 오펜바흐는 그랑 오페라의 우아한 발레를 미학적 형식으로 조롱하며 이렇게 물었던 거다.

"언제까지 그렇게 힘들게 춤출래?"

예로부터 못된 것들은 빨리 퍼지는 법이다. "나도 보고 싶어!" 오펜바흐의 오페레타는 단숨에 프랑스 파리뿐 아니라 런던까지 수출된다. 더욱이 오펜바흐가 결혼한 여자의 집안은 런던의 유명한 흥행업자와 관련이 있었다. 그래서 오펜바흐 작품 중에는 이런 이벤트도 있었으니, 이른바 본국 동시 초연. 신작이 1년에 네 편이나 나오는데 파리에 나오는 순간 런던에서도 영어본으로 곧바로 무대에 올리는 것이다. 급기야 오펜바흐의 작품은 당시 유럽 문화의 수도였던 빈에까지 진출한다. 그리고 독일, 이탈리아, 스페인 등 전 유럽을 휩쓸며 거대한 흥행시장을 형성하게 된다. 결국 가장 보수적이고 가장 전통회고적인 빈도 오페레타의 붐을 저지할 수 없었다. 오펜바흐의 작품들이 연속으로 빈에서 터지고, 빈의 음악가들도 슬슬 그 분위기에 부응한다. 그렇게 해서 빈의 음악가들도 다들 오페레타 시장으로 뛰어드는데, 그중 대

[50] https://youtu.be/38llfgWlg8o에서 확인할 수 있다.

표적 인물이 오늘날에는 〈경기병〉Leichte Kavallerie, 〈시인과 농부〉Dichter und Bauer 등의 서곡Overture 이 주로 연주되는 프란츠 폰 주페Franze von Suppe(1819~1895)다. 그의 본업은 오페레타 작곡가였건만 음악사에서는 절대 그런 언급은 하지 않는다.

아무튼 오페레타의 최고 걸작은 역시 빈에서 나오는데, 왈츠의 왕 요한 슈트라우스 2세Johann Strauß II(1825~1899)[51]가 1874년에 만든 오페레타《박쥐》Die Fledermaus 가 그것이다. 이 작품은 유튜브에 여러 영상이 올라가 있으니 꼭 보시길 바란다. 그리 길지도 않고 스토리도 코믹해서 어떤 뮤지컬보다도 재밌다. 자기를 모욕한 귀족에 대한 사적인 복수를 다룬 일종의 복수극인데, 음악이 완전 팝음악이다. 놀라운 점은 요한 슈트라우스 2세는 40대 중반이 될 때까지 오페레타 근처에도 가본 적 없는 사람이라는 점이다. 왈츠 작곡의 대가로서 당대 최고의 인기를 누리고 있었는데, "너도나도 다 하는데, 체면이 있지 굳이 나까지 할 순 없잖아"라고 말하고 다녔는데도 옆에서 자꾸 해보라고 부추겼다. 그래서 못 이기는 척, 그럼 한번 해볼까 하고 했는데, 영 엉망이었다. 관객 반응이 썰렁했다. 그래도 이름값이 있는 사람인데 자존심이 상했다. 그래서 진짜 신경 써서 주페 같으면 두어 달이면 쓸 작품을 요한 슈트라우스 2세는 한참 동안 쓰고 고치고 쓰고 고치고 하며 정말 심혈을 기울여 걸작을 만들어낸다.

그것이 바로, 프란츠 레하르Franz Lehar(1870~1948)의《즐거운 과부》 Die Lustige Witwe, The Merry Widow와 함께 오페레타의 '톱2'를 이루는《박쥐》다. 요즘으로 치면 뮤지컬 '빅4'에 해당하는 작품이다.《박쥐》는 꼭 전편을 감상할 필요가 있다. 이걸 보고도 지겹다는 생각이 든다면 뮤지컬도 보러 가지 않는 게 좋다. 어쨌거나 역시 요한 슈트라우스였고 역시 빈이었다. 춥고 가난했던, 파리의 오펜바흐는 결코 성취해낼 수 없었던 음악적 풍부함을 요한 슈트라우스와 빈은 달성해낸 것이다. 스타였고 스폰서도 많았던 덕분이다. 오페레타 안에서도 요한 슈트라

[51] 빈 태생으로 아버지 요한 슈트라우스 1세, 동생 요셉과 에드워드 모두 작곡가 겸 지휘자로 활동했다. 1844년 자신의 오케스트라를 결성하고 활동을 시작해 1851년부터 세계 연주 여행을 다니며 지휘자이자 작곡가로서 인기를 구가했다. 1870년경부터 오페레타를 만들어《박쥐》를 비롯해 총 16편을 작곡했는데《베네치아의 한밤》,《집시 남작》등이 유명하다. 왈츠〈남국의 장미〉,〈황제 원무곡〉,〈아름답고 푸른 도나우 강〉,〈빈의 숲 이야기〉, 폴카〈피치카토 폴카〉등 500곡이 넘는 왈츠와 폴카를 작곡했다.

포복절도하도록 유쾌·통쾌한 복수극인 요한 슈트라우스 2세의 《박쥐》는
오스트리아 이외의 지역에서는 오페라로도 분류된다. 대사와 노래, 연기와 춤이
완벽하게 맞아떨어져야 하는 긴박한 템포로 가득한 이 작품은 이미 빈에서
20세기 뮤지컬이 태동하고 있었음을 느끼게 한다.

오페레타 《박쥐》의 한 장면

우스의 유려한 관현악 왈츠가 화려하게 펼쳐진다. 그래서 듣는 재미, 보는 재미가 더 있다.

웨스트엔드의 충격, 게이와 리치

이제 우리는 런던으로 건너간다. 런던은 브로드웨이와 더불어 오늘날 세계 뮤지컬계를 양분하는 웨스트엔드의 도시다. 영국은 음식이 맛없기로 유명한데, 음악도 별로였다. 문학적 전통은 깊지만 음악적인 면에서는 변방 국가였다. 그나마 유명한 음악가라고 해봐야 "영국의 모차르트"라고 불리는 헨리 퍼셀Henry Purcell(1659~1695)[52] 정도인데, 내가 볼 때 영국의 모차르트라고 부르기는 좀 뭣하다. 36세에 죽었다는 것 말고는 공통점이 별로 없다. 어쨌든 헨리 퍼셀 정도를 제외하면 특출난 음악가를 거의 낳지 못한 나라가 영국이다. 앞에서도 잠시 언급했듯이 영국은 강력한 부를 바탕으로 헨델 같은 훌륭한 음악가를 돈 주고 데려오거나 직접 창작을 하기보다는 좋은 게 뭔지 가려내고 감식하는 능력을 더 발달시킨 비평가 국가였다. 그리고 셰익스피어의 전통 덕분에 극적 완성도 면에서 강점이 있었다.

헨델이 대규모의 블록버스터급 오페라를 만들며 런던을 휩쓸던 1728년, 이름도 이상한 시인 존 게이John Gay(1685~1732)가 런던에서 그 이름만큼이나 이상한 작품을 발표한다. 《베거즈 오페라》The Beggar's Opera(거지의 오페라)라는 작품이었는데, 말하자면 영국판 '오페라 코미크'였다. 음악적 요소는 굉장히 앙상한 작품이었는데도 근엄한 런던 시민에게 엄청난 충격을 선사한다. "와! 쇼킹하다!" 마치 엄격한 가정에서 자라나 여중, 여고 다니다가 여대까지 들어간 여학생이 대학 1학년 때 『선데이 서울』[53]을 처음 봤을 때 느낄 법한 충격을 주면서 대박을 친다. 이 때문에 헨델의 오페라가 흥행에서 타격을 입는다.

[52] 런던 출생. 가수와 작곡가였던 부모의 음악적 재능을 물려받았다. 집안 형편이 어려워 왕실 소년성가대에서 악기를 손질하기도 했는데 이때 유럽의 새로운 음악양식을 접할 수 있었다. 1677년 궁정의 상임 작곡가 및 지휘자가 되었다. 1679년부터 웨스트민스터 사원의 오르가니스트로 근무하며 작곡가를 겸했다. 왕실과 교회의 행사에 사용되는 음악을 지속적으로 공급하는 격무에 시달리다 과로로 쓰러졌다. 36세로 요절할 때까지 400곡이 넘는 다수의 교회음악과 기악곡을 남겨 영국의 바로크 음악 발전에 기여했다. 대표 작품으로 오페라 《디도와 에네아스》가 있다.

[53] 국내에서 1968년 창간되어 1991년에 폐간된 성인용 주간 잡지. 1970~1980년대를 대표하는 독보적인 황색 잡지였다. 발간 당시 대중오락 잡지를 표방했으나 음란·외설 논란을 불러일으킬 정도의 선정성과 통속성으로 선풍적 인기를 끌었다.

《베거즈 오페라》를 런던에서 무대에 올린 제작자의 이름은 존 리치John Rich(1692~1761)였다. 그래서 그때 런던에서는 이런 농담이 유행했다.

"게이는 리치가 되고 리치는 게이가 되었다."

'게이'gay는 '즐겁다'라는 뜻도 있으니까. 이렇게 해서 《베거즈 오페라》가 '발라드 오페라'ballad opera의 효시가 되는데, 여기서 발라드란 요즘 흔히 말하는 그 발라드가 아니다. 역사에서 발라드는 시대에 따라 그 의미가 변모되어왔는데, 18세기와 19세기 음악사에서 발라드란, 굳이 우리 식으로 말하자면 김지하의 책 한 권 분량쯤 되는 담시譚詩 같은 것이라 할 수 있다. 서사적 구조로 짜인 시 혹은 그런 시적 형식을 지닌 기악곡을 발라드라고 했다.

노동자의 마음을 울린 발라드 오페라

18세기 전반까지의 전성기 오페라는, 물론 이것도 극이었으므로 스토리가 있었지만 스토리가 중요하지는 않았다. 오페라에서 등장인물은 그저 무대 위에 등장해 있는 뮤즈 혹은 이미지일 뿐이었다. 그런데 발라드 오페라는 캐릭터가 치밀하게 짜였고 그 사이에는 갈등과 고뇌가 있었다. 한 인간의 내면을 드러내는 대사 등 연극적 요소가 첨가되는 것, 이 점이 중요하다.

《베거즈 오페라》는 산업혁명 절정기에 사실적이고 일상적인 이야기로 노동자계급의 마음을 끌어당겼다. 절로 공감 가는 이야기, 내 얘기 같은 것이라는 일종의 사실주의적 환기를 불러일으켰다. 20세기에 오페라가 몰락하게 되는 가장 큰 이유는 대부분의 이야기가 너무 뻔하게 전개되고 결말 역시 뻔하다는 점이었다. 그걸 또 네 시간이나 앉아서 보고 있는 자기 자신이 한심하게 느껴지기 시작한 대중들에게 버림을 받게 된다. "그래. 오페라 안에 있는 노래나 음악이 좋은 건 알겠다. 하지만 그건 한 시간 기다려야 한 번 나오잖아." 극의 구성이라도 재미있으면 뒷얘기가 궁금해서라도 보겠는데, 관객은 그 결말을 뻔히 다 예상한다. 결국 오페라는 쫓겨난다. 뮤지컬은 오페라가 저질렀

던 내러티브narrative[54]의 허약함을 벗어나면서 경쟁력을 갖게 되는데, 어쩌면 그것을 존 게이의《베거즈 오페라》가 저 먼 옛날인 1728년에 예시했다고 할 수 있다.

런던에 노동자계급이 많다 보니 베네치아의 산카시아노 극장 같이 노동자들이 저렴하게 여가를 즐길 만한 뮤직홀이 많이 생겨났다. 부르주아들은 군이 거기 갈 이유가 없었다. 집이 워낙 넓어 거실은 한 100평쯤 되니까, 자기네 응접실 같은 공간에서 발라드 오페라를 만들어내기 시작했다. 부르주아 중에서도 예술적 감각이 있는 사람들이 직접 만들기도 하고 못 만들면 돈 주고 사 오기도 하고 그러는데, 여기서 스타가 등장한다. 대본작가 윌리엄 길버트William schwenk Gilbert(1836~1911)[55]와 작곡가 아서 설리번Arthur Sullivan(1842~1900)[56], 곧 길버트 앤 설리번 콤비다. 나는 이들이 런던에서 만들어낸 작품, 특히 길버트 앤 설리번이 웨스트엔드의 '목조·익조·도조·헌조'라고 본다. 이 콤비로 포털사이트에서 검색을 해보면 꽤 많은 작품이 따라 나올 것이다. 현실주의적 내용을 담은 게 많다.

보드빌, 민스트럴 쇼, 벌레스크를 지나 뮤지컬까지

자, 이렇게 해서 우리는 드디어 브로드웨이로, 이 이야기를 시작하게 만든 나라, 미국으로 돌아간다. 그런데 우리가 브로드웨이 뮤지컬을 이야기하기 위해 나폴리와 파리와 빈과 런던을 돌아다니는 동안 미국

[54] 스토리story보다 확장된 개념이다. 전달하는 일련의 사건이 갖는 서사성을 말하며, 문자언어로 표현되던 이야기를 다양한 매체로 전달할 때 추가되는 이미지, 영상, 음향, 음악, 춤 등 모든 표현 및 전달 기호를 포함한다.

[55] 영국의 극작가이자 삽화가. 런던 대학교를 졸업했으며, 평론가로도 활동했다. 풍자 솜씨가 매우 뛰어나고 언어를 음악적으로 구사한다는 평을 들었다. 1871년 작곡가 아서 설리번을 만나 15년 넘게 코믹 오페라 명콤비로 활동하며 유럽을 넘어 미국에서까지 큰 인기를 끌었다. 아서 설리번과 함께《군함 피나포아》,《배심판사》,《마법사》,《펜잔스의 해적》,《페이션스》Patience, 종교음악극《안티옥의 순교자》,《황금전설》등을 창작했다.

[56] 영국의 작곡가. 13세에 〈오 이스라엘〉이라는 타이틀로 악보를 출판할 정도로 음악적 재능을 보였다. 14세에 런던 왕립음악학교에 진학하고, 16세부터 독일 라이프치히 음악원에서 유학했다. 1863년 주목받는 음악가가 되어 런던에 귀향했다. 교향곡《아일랜드》,《서곡 다장조》, 각종 페스티벌에서 오라토리오 의뢰가 들어와《세계의 빛》,《방탕한 아들》등을 작곡했다. 1863년 자신의 첫 번째 오페라를 작곡했고, 두 번째 오페라《콕스와 박스》Cox and Box는 264회 공연을 할 정도로 큰 인기를 끌었다. 대위법과 관현악법에 정통한 아서 설리번은 윌리엄 길버트와 콤비가 되어 코믹 오페라를 만드는 한편, 진지한 작품에 대한 열정도 버리지 않았다.

은 대체 뭘 하고 있었을까? 우리가 지금까지 한 이야기, 유럽의 변천하는 유행을 미국 사람들은 듣지도 보지도 못하고 있었을까? 아니면 잘 지켜보고 있었을까? 그 유럽에서 건너온 사람들이 바로 미국 사람들이니만큼 다 지켜보고 있었다. 이미 18세기와 19세기에 유럽의 다양한 오페레타들이 신대륙에도 진출해 있었고, 신대륙 안에서도 토착적인 버라이어티 쇼들이 만들어지고 있었다. '음악극'이라고 보기 어려운 '파르세'farce 같은 풍자소극을 만들었다.

19세기에는 보드빌Vaudeville이라는 순회극단이 만들어지기 시작한다. 이를테면 유랑극단 같은 것으로, 춤도 있고 개그도 있고 마술도 있고 드라마도 있고 가끔 가수가 나와서 노래도 부르는 종합선물세트였다. 각종 장르를 한데 모은 흥행물이 보드빌이다. 미국 브로드웨이에서는 토착적인 것부터 이야기하고 싶어하니까 브로드웨이 뮤지컬의 본격 시원始原을 보드빌이라고 보는 경향이 하나 있다. 그리고 레뷔Revue라는 것도 있다. 레뷔는 보드빌의 일종이지만 '테마'가 있다는 점이 다르다. 보드빌이 각 코너마다 테마를 달리하며 제 하고 싶은 걸 한다면, 레뷔는 테마를 한 가지 정하면 그에 맞춰 종합선물세트로 꾸민다. 레뷔는 평소 뮤지컬에 관심을 가졌던 사람이라면 알 수도 있는데, 지금도 '뮤지컬 레뷔'라는 장르로 명맥을 이어오고 있다. 그리고 수입품인 오페레타가 있었다.

토착적 요소와 수입적 요소가 뒤섞이면서 역시 흥행시장의 나라다운 미국에서 서서히 뮤지컬이 그 꼴을 갖추게 된다. 그런데 이런 와중에 지방에서는 민스트럴minstrel 쇼라는 게 인기몰이를 했다. '민스트럴'은 말 그대로 음유시인이라는 뜻이다. 풍자극은 보통 가난한 사람이 가진 놈을 비꼬는 것인데, 민스트럴 쇼는 풍자극은 풍자극인데 아래로부터 위를 향하는 풍자는 없고 가진 놈이 없는 놈을 비꼬는 내용이었다. 백인이 흑인 분장을 하고 나와서 쇼를 했다. 그런데 이게 열광적 반응을 불러일으켰다. 19세기에 오페레타가 유럽에서 폭발할 때도, 꼭 파리넬리 같은 카리스마 있는 주연이 아니더라도 배우들 중에서 늘 스타가 나왔다. 여기서 가장 인기를 끌었던 사람은 웃기는 배우인 코미디언들이나 여장 남자 혹은 남장 여자처럼 일부러 성性을 바꾸어 풍자의 강도를 높인 배우들이었다. 그런데 미국의 민스트럴 쇼에서는 백

민스트럴 쇼에서 처음에는 하급 백인인 유태인이 흑인 역을 맡았지만, 곧
이탈리아 이민자가 그 역을 이어받았다. 이 쇼가 개척 시대 미국의 신교도 중산층
백인 '모범 시민'에게는 '밤을 끔찍하게 만드는 무질서의 악마'였는지 몰라도,
1세대 민스트럴 쇼의 배우였던 댄 에메트Dan Emmett(1815~1904)와 동료들에게는
그러한 분장과 연기가 흑인에 대한 조롱과 무시가 아닌 노동으로부터 자유로운
흑인과 그들 문화에 대한 동경과 찬양이었다.

민스트럴 쇼 포스터

인이 얼굴에 시커먼 칠을 하고 나와 흑인 역할을 하면서 사람들을 웃겼다. 흑인들이 하는 촌스럽고 이상한 짓을 흉내 내면서 웃음을 만들어낸, 좀 더러운 방식이었다.

어쨌거나 역시 대중들에게는 가볍고 웃기고 조롱하고 풍자적인 것이 먹힌다. 그래서 아무래도 초기 미국 뮤지컬에서는 뮤지컬 코미디가 가장 큰 인기를 누렸다. 벌레스크Burlesque라는 게 있었는데 익살광대극이었다. 광대가 주인공으로 막 소동을 피우고 미친 짓을 하고 놀리고 웃기고 속이고…… 이런 것들을 바탕으로 뮤지컬 코미디가 만들어지다가, 드디어 미국 내에서는 최초 창작품이라 할 수 있는 《블랙 크룩》The Black Crook이 1866년 뉴욕의 니블로스 가든Niblo's Garden에서 막을 올린다. 그다음 20세기가 되면 《인 다호메이》In Dahomey라는 이상한 이름의 작품이 선을 보이는데, 민스트럴 쇼처럼 조롱당하는 흑인이 아닌 처음으로 진짜 흑인이 배역으로 등장하는 뮤지컬이라는 점에서 의미 있는 작품이다. 여러 작품이 잇달아 만들어지는데, 1931년 《그대를 위해 노래하리》Of Thee I Sing 같은 작품에 이르게 되면 드디어 회전무대와 돌출무대가 등장한다. 현대 뮤지컬에서 보여주는 입체적이고 역동적인 무대가 탄생하는 것이다.

《쇼보트》의 빅 히트

그렇지만 미국 뮤지컬, 지금 우리가 보는 것과 같은 그런 뮤지컬로서 한 획을 긋게 되는 작품은 따로 있다. 제롬 컨Jerome Kern(1885~1945)[57]이라는 작곡가와 오스카 해머스타인 2세Oscar Hammerstein II(1895~1960)[58]라는 극작가가 만나서 만든 작품이다. 이들이 젊은 시절인 1927년에

[57] 뉴욕 음악대학을 졸업한 후 브로드웨이에서 피아니스트로 일하며 작곡가 활동을 시작했다. 1901년부터 1910년 초까지 뮤지컬에 100여 편에 달하는 곡을 제공했다. 1912년 뮤지컬 《빨간 페티코트》로 주목을 받았다. 《유타에서 온 연인》, 《써니》Sunny, 《로버타》Roberta 등 다수의 명작을 발표했다. 〈스모크 겟츠 인 유어 아이즈〉Smoke Gets In Your Eyes, 〈올 더 싱스 유 아〉All the things you are 등의 곡이 유명하다. 《쇼보트》성공 이후 할리우드에서 영화음악 작곡에 몰두했다.

[58] 할아버지가 맨해튼 오페라하우스, 런던 오페라하우스 등을 건축한 극장 사업가였고, 아버지는 빅토리아 극장을 운영하며 보드빌 프로듀서로 활동해, 어릴 때부터 아버지 손에 이끌려 보드빌을 관람했다. 해머스타인에게 무대는 평생 함께할 당연한 일상이었다. 제롬 컨과 《써니》, 《쇼보트》를 함께했다. 이후 리처드 로저스와 손잡고 《오클라호마!》, 《회전목마》, 《남태평양》, 《왕과 나》, 《플라워 드럼 송》Flower Drum Song, 《사운드 오브 뮤직》 등의 명작을 쏟아냈다.

《쇼보트》는 음악뿐 아니라 춤의 구성, 이야기의
개연성 측면에서도 수준이 높아서 뮤지컬 장르에서
음악·춤·내러티브의 조화를 이뤄냈다는 평가를 받는다.
나아가 인종 갈등이 심하던 당시에 흑백의 화합을 지향하고
관객으로부터 이에 대한 공감을 얻어냈다는 점에서도
선구적인 작품이다.

《쇼보트》 포스터

해머스타인-컨 콤비로 발표한 《쇼보트》Show Boat라는 작품이 있는데 바로 이것이야말로 미국 뮤지컬의 원년으로 삼을 만하다.[59]

산업적 원년이며, 그래서 명칭도 '뮤지컬 코미디'가 아니라 '뮤지컬 플레이'musical play라고 붙였다. "이건 웃기는 거 아니야. 우린 진지해"라는 의미다. 뮤지컬 플레이라는 이름을 붙인 《쇼보트》[60]는 지금도 자주 공연되고 있고 영화로도 세 번이나 만들어진다. 또한 이 작품도 개막 후 600회 가까이 공연을 이어가면서 이른바 장기공연 시대의 확실한 출발을 알린다. 《쇼보트》는 환락적인 이야기가 아니다. 미시시피 강 하류에서 강을 따라 올라가면서 연주도 하고 사람도 웃기며 공연하는 흑인이 낀 보드빌 공연단의 이야기다. 사랑과 결혼에 관한 이야기이기도 하지만, 인종 문제와 관련한 메시지도 있고, 당연히 흑인 배역도 있다. 그래서 이 작품은 뮤지컬이 희가극으로서 그저 웃고 즐기고 끝나는 게 아니라, 당대의 핵심 문제를 진솔하게 다루는 것이 뮤지컬이 담당해야 할 중요한 요소임을 알린 작품이기도 하다. 뮤지컬이 눈앞에서 사람들을 웃기고 재미있게 해서 주머닛돈이나 털어내는 그런 게 되어서는 안 된다는 문제의식이 있었다.

제롬 컨이 작곡한 《쇼보트》에는 좋은 노래가 많다. 지금 들어도 여전히 좋다. 특히 여주인공이 부르는 〈빌〉Bill이라든지 〈애프터 더 볼〉After the Ball 같은 건 복잡한 뮤지컬 코러스 라인을 지닌 노래고, 특히 《쇼보트》의 주제곡이라 할 만한 〈올드맨 리버〉Old Man River라는 곡은 온갖 차별과 가난 속에서 묵묵히 삶을 살아내는 흑인 주인공이 부르는 노래다. 그 노래만으로도 독자적으로 크게 히트를 쳐서 수십 년 동안 인기를 누린다. 《쇼보트》에서 이 노래를 불렀고 나중에 영화에서도 이 배역을 맡은 폴 로브슨Paul Robeson(1898~1976)[61]이라는 흑인 스타

[59] 제롬 컨은 1920년대부터 1940년대까지 미국 뮤지컬의 대명사라고 할 수 있는 인물이며, 극작가 오스카 해머스타인 2세 역시 1950년대까지 미국의 클래식뮤지컬 시대를 주름잡은 사람이다. 우리가 잘 아는 그 유명한 《사운드 오브 뮤직》The Sound of Music(1959), 《왕과 나》The King and I(1951) 같은 작품을 만들어낸 주인공들이다.

[60] https://www.youtube.com/watch?v=vPR3X9AjhaU에서 감상할 수 있다.

[61] 미국의 배우 겸 가수로 민권운동가로 활동하기도 했다. 뉴저지 프린스턴 태생이며, 컬럼비아 대학 로스쿨에서 박사 학위를 받고 법률사무소에 근무하다 배우로 전향했다. 1924년 〈황제 존스〉의 주연을 맡아 당대의 가장 인정받는 흑인 배우가 되었다. 1930년대에는 흑인민권운동과 국제적인 노동운동에 가담하면서 유럽 순회공연을 했다. 스페인내전 당시 그곳에 가서 공화파를 위해 노래를 불렀다. 이어 방문한 소련에서 우호관계를 선언해 보수단체의 강한 반발을 불러왔다. 1941년 FBI 블랙리스트에 올랐

가 있다. 폴 로브슨은 20세기 흑인 민권운동사에서 중요한 자리를 차지하는 사람인데, 이 《쇼보트》에서 부른 〈올드맨 리버〉 때문에 미국 전역에서 스타가 되었다. 1920년대에 아이비리그를 나온 흑인 엘리트였다. 똑똑하고 진보적인 사람으로 흑인사회의 자랑이었다. 그래서 더 참혹한 세월을 겪었다. 그저 진보적 사상을 지닌 사회주의자였을 뿐인데 1950년대 매카시즘 시대는 이 사람을 소련 간첩으로 몰아간다. 폴 로브슨은 실제로 이런 공격을 당한다.

"니네 나라로 가!"

어디서 많이 듣던 말이다. "그렇게 좋으면 평양 가!" 《쇼보트》에 실제로 이런 대사가 나온다. "네 조국으로 돌아가." 폴 로브슨은 진보적인 사상 때문에 비참한 말년을 보내야 했다.

할리우드의 뮤지컬 영화

본격적으로 뮤지컬 시대가 열리는가 싶더니만 하필 대공황이 터져서 단번에 주저앉았다. 대신 1930년대에는 영화가 대중화된다. 영화가 소비하기에는 제일 싸니까. 대공황 시기에 할리우드 영화가 폭발하면서 뮤지컬을 영화 안으로 끌고 들어가 '뮤지컬 영화' 장르가 열린다. 1933년의 최고 히트 뮤지컬영화는 〈42번가〉42nd Street였다. 〈42번가〉는 애초부터 뮤지컬 '영화'였다. 무대 뮤지컬 초연은 1980년이 되어서야 이루어진 일이다. 거의 50년 세월이 흐른 뒤에야 무대에 오른 것이다. 뮤지컬로 유명한 또 하나의 작품 〈싱잉 인 더 레인〉Singing in the rain도 1952년에 뮤지컬영화로 먼저 제작되었다. 그로부터 20년 뒤에나 무대 뮤지컬 작품이 된다. 그래서 미국은 독특하게 이 경제공황기에 뮤지컬영화라는 장르를 만듦으로써 생존한다.

급격히 경기가 떨어지면 티켓 가격이 비싼 공연물은 일단 외면을

다. 제2차 세계대전 중에는 동맹국인 소련 국민들을 위해 러시아어로 노래를 불렀고 이것이 소련 방송을 탔다. 1950년 공산주의자로 몰려 여권을 말소당했는데 1958년에야 복권되었다. 이후 런던으로 이주해 유럽 순회공연을 하던 중 소련에서 자살시도를 했고 런던으로 돌아와 전기충격 요법과 약물 치료를 받았다. 영국 정보기관 MI5의 감시를 받았다. 1963년 미국으로 돌아왔으나 반공 및 소련 비난을 강요받았다. 건강 악화로 1976년 사망했다.

받게 된다. 또 제작비가 많이 들다 보니 리스크가 몹시 큰 상품이 된다. 그럼에도 미국 뮤지컬이 흥행을 이어갔을 수도 있었을 텐데, 영화관이라는 것이 발목을 잡았다. 마치 우리가 영화 티켓 끊어서 〈레미제라블〉[62] 보고는 딴 데 가서는 뮤지컬《레미제라블》을 본 것처럼 말하듯이, 당시 미국인들은 영화관에서 저렴하게 뮤지컬영화를 보면서 뮤지컬과 친숙한 관계를 이어갈 수 있었다. 경제가 어려울 때 뮤지컬을 더 어렵게 만든 것은 영화이지만, 미국 대중들에게 뮤지컬이란 장르를 일상적으로 친숙하게 해준 최고의 공로자 역시 할리우드 영화였다.

미국의 자부심《포기와 베스》

대공황의 끝머리이자 제2차 세계대전이 발발하기 얼마 전인 1935년, 미국이 자랑하는 무대음악극의 마스터피스Masterpiece, 지금 이 순간까지도 미국을 대표하는 가장 위대한 작품이 탄생한다. 조지 거쉰George Gershwin(1898~1937)[63]이 작곡하고, 그의 형 아이라 거쉰 Ira Gershwin (1896~1983)이 작사한《포기와 베스》Porgy and Bess다. 그런데 이건 이제 뮤지컬이 아니라 오페라로 인정을 받는다. 뮤지컬적 요소와 오페라적 요소가 뒤섞여 있는데, 1970년대까지만 하더라도 세계 클래식계는 《포기와 베스》를 오페라 범주에 넣어주지 않았다. "양키가 만든 게 무슨 오페라야?"라고 하면서 무시했는데, 지금은 고전이 됐다. 오페라계 입장에서도 아쉬우니까 받아들일 수밖에 없지 않았나 싶다. 이 작품 안에서 조지 거쉰은 서양고전음악의 음악적 전통에, 미국의 블루스부터 이어져오는 토착적 대중음악의 전통을 높은 수준에서 하이브리드하는 놀라운 음악적 완성도를 보여준다.《포기와 베스》라는 작품은 모르더라도 아마 독자들 대다수가 그 주제가는 들으면 "아, 그거" 하면서 탄성을 터트릴 것이다. 재니스 조플린Janis Lyn Joplin(1943~1970)을 비

[62] https://www.youtube.com/watch?v=OSjbdufL828에서 감상할 수 있다.

[63] 뉴욕 브룩클린 출생. 12세에 피아노를, 13세에 화성학을 배웠다. 16세에 고등학교를 중퇴하고 리믹 악보 출판사에서 피아니스트로 활동하면서 작곡한 곡들이 인정을 받으며 명성을 쌓아나갔다. 21세에 발표한 〈스와니 강〉, 1924년에 발표한 재즈 피아노 협주곡 〈랩소디 인 블루〉Rhapsody in Blue의 큰 성공을 계기로 화성학과 고전음악을 다시 공부했다. 형 아이라 거쉰과 콤비가 되어 뮤지컬 코미디를 시작으로 많은 뮤지컬 작업에 참여했다. 영화음악계에도 진출해 〈셸 위 댄스〉, 〈골드윈 풍자극〉 등의 OST 작업을 맡았다. 1937년 뇌종양 수술을 받던 중 사망했다.

롯해 온갖 가수가 한 번씩은 불러본 〈서머타임〉summertime이 그것이다.

《포기와 베스》의 가장 중요한 의미는 이 작품을 통해 브로드웨이가 자신들의 열등감을 극복했다는 점이다. 1930년대에 이 작품이 탄생하면서 유럽을 시장규모뿐 아니라 미학적 완성도 차원에서도 따라잡았다는 자부심을 가질 수 있게 되었다. 이제 더는 서유럽에 대한 문화적 열등감에 사로잡혀 있지 않아도 되었다. 그런데 불행하게도 거슈윈에게 이 작품은 마지막 작품이 되고 만다. 불과 35세의 나이에 국가적 마스터피스를 완성했건만 2년 뒤 뇌종양 수술을 받다가 사망하는 바람에 거슈윈은 더 훌륭한 작품을 남길 기회를 얻지 못한다. 사실 거슈윈은 작품을 쓸 때마다 발전하는 스타일이었다. 만약 그가 10년만 더 살았다면 기막힌 작품을 남겼을 것이라는 아쉬움이 그래서 남는다.

브로드웨이 전성시대를 열다, 《웨스트사이드 스토리》

제2차 세계대전이 끝날 무렵부터 우리가 흔히 말하는 '브로드웨이의 전성시대'가 개막한다. 1940년대 중반부터 1950년대 말, 그리고 1960년대까지. 이때 우리가 아는 로저스와 해머스타인Rodgers and Hammerstein 콤비의 작품이 마구 쏟아져 나온다. 《왕과 나》[64], 《사운드 오브 뮤직》등등. 그리고 1950년대 말에 뮤지컬 전체의 예술적인 격을 더는 그 누구도 시비 걸 수 없게 하는 결정적인 작품이 무대에 올려진다. 1957년에 발표된 《웨스트사이드 스토리》West Side Story[65]다. 당시 현역으로 뉴욕 필하모닉 상임 지휘자였던 레너드 번스타인이 발표한 브로드웨이 작품이다. 워낙 유명한 작품이라 독자들도 익숙할 텐데, 당시 흥행에서도 어마어마한 성공을 거둔다. 『로미오와 줄리엣』의 브로드웨이판이고, 나중에 마이클 잭슨은 《웨스트사이드 스토리》의 내러티브를 모델로 해서 〈빗 잇〉 뮤직비디오를 찍었다. 이 작품은 1960년대 이후의 뮤지컬이 어디로 갈 것인가를 앞서서 보여준 작품이다. 완벽한 내러티브, 한명 한명의 치밀한 캐릭터 구성 등. 그때껏 뮤지컬에서 개인의 성향이나 내면을 표현하는 것은 연극이 아니기 때문에 사실

[64] https://www.youtube.com/watch?v=QgVPnWmUqd4에서 감상할 수 있다.

[65] http://www.youtube.com/watch?v=5_QffCZs-bg에서 영화 속 남녀 주인공이 함께 부르는 〈투나이트〉Tonight를 감상할 수 있다.

상 어려운 부분이라고 여겨졌다. 왜냐하면 연극은 계속 연기를 해야 하니까 내면의 고뇌나 겉으로 드러나지 않는 부분을 말로 표현할 수 있는데. 뮤지컬은 뭐 좀 하다가 노래를 불러버리고, 뭐 좀 하다가 또 노래 부르고 해야 한다. 배우가 무대 위에서 대사를 할 때는 현실적인 시간이지만, 노래를 부르는 순간에는 탈현실적 시간이 흐른다. 그러다 노래가 끝나면 또 대사를 해야 한다. 이렇게 현실과 탈현실을 오가기 때문에 개인의 심리에 도달하기까지 그 과정에서 단절이 발생할 수밖에 없는 장르가 뮤지컬이다. 그런데 레너드 번스타인은 훌륭한 대본작가와 파트너십을 맺은 덕분이기도 하지만, 음악적으로 그 상황과 인간의 감정을 현대적이고 도전적인 화성을 쓰면서도 어렵지 않게, 충분히 납득되게, 미국의 유태인다운 효율성을 자랑하며 만들어냈다. 번스타인은 작품의 미학적 도전정신을 인정받으면서 동시에 대중적 커뮤니케이션에서도 성공하는 놀라운 작품을 창조했다. 그러면서 이야기는 완전 아이돌, 십 대들의 이야기였다. 덕분에 뮤지컬에 대한 인식도 확 바뀌었다. 기성세대들이 앉아서 구경하는 그런 작품이 아니라, 틴에이저와 이십 대 대학생, 젊은 애들이 보는 것이라는 인식을 심어주었다. 우리나라에서도 2, 3년에 한 번씩은 한다. 정말 재미있으니 꼭 한 번 보기를 추천한다.

오프브로드웨이라는 반동과 B급 뮤지컬 《스위니 토드》

《웨스트사이드 스토리》 시대가 저물 무렵 브로드웨이는 어느새 주류가 되어 있었다. 그렇다면 당연히 주류와 짝을 이루는 게 생기기 마련이라서 1960년대에는 오프브로드웨이Off-Broadway[66]가 생성된다. 이때 미국사회는 매카시즘의 반동이 있긴 했지만 어쨌거나 풍요와 번영의 시대였다.[67] 정말 좋은 시대였다. 그러다 보니 문화적으로 윤택한 조건이 조성되고 브로드웨이 스스로도 눈부신 성장세를 보여준다. 그러나 규모나 물량이 경쟁적으로 커지면서 사실상 붕괴의 위험도 커져간다.

오로지 흥행적 요소로만 가는 데 대한 반동이 언더그라운드에 생

[66] 100~499석 미만의 좌석을 가진 극장. 100석 미만은 오프오프브로드웨이Off-Off-Broadway라고 한다.

[67] 『전복과 반전의 순간』 1권 1장 「마이너리티의 예술 선언」 참조.

겨나 몇 명 안 되는 사람들로 구성된 소규모 뮤지컬이 등장하면서 마치 오페라 코미크나 오페레타 초기 시절과 같은 분위기가 일어난다. 작은 무대를 통해서도 얼마든지 자기 재능을 증명하고 그러다가 주류로 스카우트되는 기회를 잡기도 하고, 또 그렇지 않더라도 자신의 독자적인 예술 표현이 가능하다고 믿는, 개성적인 예술가들이 나타난다. 대자본의 투자자들에게 목매는 건 싫다고 생각한 사람들이 모여서 오프브로드웨이를 형성해[68] 미국 뮤지컬의 저변은 더욱더 확장된다.

오프브로드웨이의 초기 단계에서 가장 크게 성공한 작품이, 이를테면 《더 판타스틱스》The Fantastics(1960) 같은 거다. 뉴욕 설리번 스트리트 플레이하우스the Sullivan Street Playhouse에서 초연했다. 소극장에서 이뤄진 공연이고 등장인물도 일곱 명뿐이다. 그런데 흥행에 성공해 장기 공연을 한다. 이 드라마가 시작할 때 나오는 노래가 〈트라이 투 리멤버〉Try to Remember, 성시경마저 부른, 9월만 되면 FM에서 맨날 흘러나오는 그 노래다.

《더 판타스틱스》를 비롯한 오프브로드웨이 작품들이 어마어마한 관객층을 형성하고, 또 독자들이 다 아는 작품으로 《아이 두! 아이 두!》I Do! I Do!(1966) 같은 작품이 오프브로드웨이의 흥행기록을 갈아치우는데. 이 《아이 두! 아이 두!》는 출연자가 단 두 명이다. 그런데 최장 공연 기록 등 몇 가지 최고 기록 면에서 20여 년간 깨지지 않는 기록을 세우게 된다. 이런 게 바로 오프브로드웨이의 매력이다. 실패해도 몇 대 쥐어박히는 정도로 끝나, 도피하거나 구치소 신세가 되어야 하는 리스크 없이 다양한 실험을 하면서 표현의 폭을 넓힐 수가 있었다. 사실상 현재 우리가 알 만한 작품은 모두 이 1960~1970년대에 쏟아진다. 대표적으로 존 캔더John Kander(1927~)[69]와 프레드 엡Fred Ebb (1928~2004)[70] 콤비의 《카바레》Cabaret(1966), 《시카고》Chicago(1975) 같

[68] 지금 우리나라에서 뮤지컬이 얼마나 잘나가느냐 하면, 브로드웨이도 아니고 오프브로드웨이에서 좀 떴다 하면 몇 달 뒤 우리나라에서 그 공연을 한다. 그러나 이 과정에서 우리에게 제국주의의 일면이 엿보여, 꼭 좋은 현상으로 볼 수는 없다.

[69] 미주리 주 캔자스시티 태생으로, 오벌린 대학과 컬럼비아 대학에서 음악을 공부했다. 1962년 첫

뮤지컬 작품 《어 패밀리 어페어》A Family Affair를 윌리엄 골드만과 함께 작업했다. 같은 해 프레드 엡과 〈마이 컬러링 북〉My Coloring Book을 같이 작업하고 곧이어 바브라 스트라이샌드가 레코딩한 〈아이 돈 캐어 머치〉I Don't Care Much가 인기를 얻는다. 이후 2004년 프레드 엡이 사망할 때까지 그와 평생을 함께 작업했다. 《디 액트》The Act, 《키스 오브 더 스파이더 우먼》Kiss of the Spider Woman, 《커튼스》

은 작품, 그리고 미국 뮤지컬계에서 제롬 컨 다음의 최고 히트작 메이커였던 제리 허먼Jerry Herman(1931~)[71]이 등장하고, 내가 좋아하는 스티븐 손드하임Stephen Joshua Sondheim(1930~)[72]도 이 시기에 등장한다. 손드하임은 브로드웨이 출신인데 그 유명한 이발사 이야기 《스위니 토드》Sweeney Todd(1979)가 손드하임 작품이다. 그는 오페레타가 지녔던 문제의식으로 돌아가려는 자세를 갖고 있었다. 너무 뻔하고 웃기는 이야기 말고 조금은 기괴하고 엉뚱한, 풍자는 풍자인데 B급 무비를 보는 것 같은 꽤나 더러운 풍자를 보여준다. 그런데 이 손드하임의 위대함은 그가 뮤지컬 싱어송라이터라는 데 있다. 보통 뮤지컬에는 대본작가와 작곡가가 따로 있다. 그런데 이 사람은 대본작가 출신인데 작곡가가 마음에 안 들어서 다 자신이 직접 쓰고 직접 작곡하고 그랬다. 그렇게 수많은 작품을 만들어낸다. 그리고 여덟 번이나 토니상Tony Award[73]을 수상한다. 손드하임이 대중적 히트작이나 대규모 블록버스터를 만들지는 않았지만, 미국 브로드웨이 뮤지컬의 내면을 가장 풍요롭게 살찌운 아티스트인 것만은 분명하다.

Curtains, 《더 스카보로 보이스》The Scottsboro Boys 등 20여 편의 뮤지컬과 영화음악, TV음악 등 다방면에서 활동했다. 1967년 《카바레》로 토니상을, 《시카고》로 그래미상을 수상했다. 그 이후에도 토니상, 에미상, 그래미상 수상의 이력이 이어진다. 1998년에는 영화화된 《시카고》로 그래미상을 다시 수상했고, 프레드 엡과 더불어 케네디센터 평생공로상을 공동 수상했다.

[70] 미국의 작사가로, 뉴욕 대학과 컬럼비아 대학에서 영문학을 전공했다. 1950년대 활동 초기에는 필 스프링과 카르멘 멕레이의 〈아이 네버 러버드 힘 애니하우〉I Never Loved Him Anyhow, 주디 갈렌드의 〈하트브로큰〉Heartbroken 등을 공동 작업하고 활발한 활동을 이어갔다. 1962년부터 존 캔더와 공동작업을 했다. 프레드 엡과 존 캔더는 토니상 수상은 3회에 그쳤지만 노미네이트는 11회나 되어 최다 후보 기록을 가지고 있다.

[71] 미국의 작곡가이자 작사가로 파슨스 디자인 학교를 다니다가 마이애미 대학으로 옮겨 연극부에서 뮤지컬 《스케치》를 연출했다. 대학 졸업 후 오프브로드웨이에 데뷔, 1954년 《아이 필 원더풀》I Feel Wonderful을 발표했다. 1960년 우디 앨런, 프레드 엡과 친분을 쌓으며 첫 브로드웨이 뮤지컬 《프롬 A 투 Z》From A to Z로 많은 관심을 받았다. 1964년의 《헬로 달리!》Hello, Dolly!는 브로드웨이 히트 뮤지컬이 되었다.

[72] 뉴욕 태생으로, 열 살 때 부모의 이혼으로 아버지는 떠나고 어머니에게는 방치된 채 자랐다. 상처받은 손드하임에게 이웃의 아저씨 오스카 해머스타인 2세가 작사와 뮤지컬 대본 쓰는 법을 가르쳐줬다. 1950년 메사추세츠 주 윌리엄스 칼리지를 졸업하고 브로드웨이에 진출해 작사가로 활동한다. 1957년 《웨스트사이드 스토리》 작사를 맡았다. 1970년 《컴퍼니》Company부터 작사와 작곡을 병행한다. 《폴리스》Follies, 《어 리틀 나이트 뮤직》A Little Night Music, 《스위니 토드》Sweeney Todd 등으로 토니상을 총 8회 수상했다. 그 외 퓰리처상의 로렌스올리비에상, 1993년 케네디센터 평생공로상을 수상하고 2015년 대통령 자유훈장을 받았다.

[73] 미국의 뉴욕 브로드웨이에서 주는 뮤지컬·연극상이다. 한 해 동안 상연된 것 중 뛰어난 작품 및 관계자를 선정하여 수여한다.

'사랑의 여름'에 등장한 록뮤지컬

1960년대는 역시 이상의 시대요 반항의 음악을 부르짖던 시대가 아니겠는가. 온갖 양아치가 전국적으로 또 전 세계적으로 들고 일어났던 시기다. 그런 1960년대에서 우리가 주목해야 할 또 하나의 사건은 록뮤지컬의 등장이다. 록뮤지컬의 효시가 되는《헤어》Hair라는 작품이 1967년, 그 위대한 해에 튀어나왔다. 1967년이 왜 위대한가? 1960년대 유토피아주의가 극점에 도달한 때가 바로 1967년이다. 그래서 이 해를 '사랑의 여름'summer of love이라고 부른다. 그리고 바로 이해에, 나중에 대중음악사상 가장 위대한 걸작이라 불리게 되는 비틀스의 8집 앨범(《Sgt. Pepper's Lonely Hearts Club Band》)이 발표되기도 했다. 그해에 록뮤지컬 원년을 장식하는《헤어》가 나오는데, 영화로도 나와 있으니 한번 감상해볼 만하다.[74] 뮤지컬 영화〈헤어〉(1979)의 감독이 밀로스 포먼Miloš Forman(1932~)[75], 즉〈아마데우스〉감독이다. 그가 젊은 시절에 찍은 영화인데 역시나 범상치 않은 인물이었다.

메가 오픈런 시대의 개막《지저스 크라이스트 슈퍼스타》

〈헤어〉가 터지는 것을 보면서 대서양 건너에서 교육 잘 받은 젊은이 하나가 이런 생각을 하기 시작했다.

'나도 할 수 있겠는데?'

역시 꼼꼼한 영국인답게 록음악이 뮤지컬에서 새로운 장르의 문법으로 승화할 수 있을지를 잘 따져봤다. 그리고 1971년 친구 팀 라이스Timothy Miles Bindon Rice(1944~)[76]와 함께 음악이라면 늘 돈 주고 사기

[74] 1960년대의 히피운동과 청년문화를 배경으로 만들어진 록뮤지컬. 베트남전쟁 반대, 욕설과 마약 합법화 주장, 미국의 국기 모독, 누드 장면 등으로 논란을 불러일으켰다. http://www.youtube.com/watch?v=EhbxI5eVnM4에서 영화〈헤어〉의 비디오 클립〈아쿠아리스〉를 감상할 수 있다.

[75] 체코슬로바키아 태생으로, 1960년대 '체코 뉴웨이브'의 주역 중 한 사람이다. 1968년 '프라하의

봄' 때 미국으로 이주해 뉴욕에 정착했다.〈뻐꾸기 둥지 위로 날아간 새〉,〈발몽〉,〈래리 플랜트〉,〈고야의 유령〉등의 작품이 있다.

[76] 영국의 작사가이자 음악 프로듀서. 1966년 EMI 레코드 사에 입사해, 1968년 음악 프로듀서로 일할 때 앤드루 로이드 웨버를 만나《지저스 크라이스트 슈퍼스타》와《에비타》,《크리켓》을 공동 작업했다. 앤드루 로이드 웨버가《캣츠》작업을 시작하

만 했던 자기 조국의 오명을 씻을 정도로 위대한 작품,《지저스 크라이스트 슈퍼스타》Jesus Christ Superstar(1971)[77]를 탄생시킨다. 이로써 영국이 뮤지컬 중심지로 거듭난다. 앤드루 로이드 웨버Andrew Lloyd Webber (1948~)[78]가 등장한 것이다.

이 순간부터 '브로드웨이 대 웨스트엔드'라는 구조가 짜인다. 보수적인 영국인들은 노발대발했다.

"미쳤다. 절대 안 된다!"

하지만 이 작품은 개막 후 무려 8년간 약 3,300회 공연 기록을 세우면서, 뮤지컬 역사상 이른바 메가 오픈런, 영구 오픈런 시대를 여는 작품으로 그 이름을 역사에 새겼다. 그리고 앤드루 로이드 웨버와 팀 라이스 콤비는 이때부터 황금알을 낳는 거위가 되고, 세계 뮤지컬의 중심지를 뉴욕에서 런던으로 옮기는 개가를 이룬다. 단 한 사람의 힘이 이런 일을 해낸 것이다. 그렇다고 해서 브로드웨이가 완전히 저물었는가? 그건 아니다. 웨스트엔드의 작품이 전 세계적으로 폭발할 수 있었던 것도 따지고 보면 브로드웨이 덕분이다. 흥행 면에선 웨스트엔드가 아니라 브로드웨이에서 더 성공을 거두었다. 런던에서는 웨스트엔드 장기공연 기록에 동참하는 위대한 아이템들이 쏟아지기 시작하는데, 이 효과는 경제적 규모로 볼 때 1980년대 초부터 지금까지 30여

면서 각자의 길을 간다. 1980년대 이후 디즈니 사의 《미녀와 야수》, 《알라딘》, 《라이온 킹》, 《엘도라도》 등의 애니메이션 뮤지컬 번안 작업에 참여했다. 1994년 영국 왕실로부터 기사 작위Knight Bachelor를 받았다. 토니상 2회 및 그래미상과 골든 글로브상 등을 수상했다.

[77] 예수가 십자가형에 처해지기 전까지 마지막 7일간을 복음서를 바탕으로 창조적으로 재구성한 이야기다. 록과 히피의 거센 물결 한가운데서 예수를 슈퍼스타로 그 추종자들을 히피로 등장시켰다. 서곡과 라이트모티프 도입 등 오페라적 요소를 차용했다. 복음서 인물들에 대한 재해석이나 형식이 모두 파격적이었다. 1971년 브로드웨이에서 초연되었다. 당시 이 공연을 신성모독으로 여긴 사람들 사이에서 시위가 벌어지기도 했고 흥행 실적도 썩 좋지 않았다.

1972년 웨스트엔드에서 개봉해 메가 오픈런의 신화가 시작되었다.

[78] 런던 켄싱턴에서 작곡가 아버지와 피아니스트 어머니 사이에 태어나 어릴 때부터 여러 가지 악기와 작곡을 접했다. 옥스퍼드 대학에서 역사학을 배우다 중퇴하고 왕립음악대학에서 클래식을 전공했다. 팀 라이스와 함께 작업하다 결별한 후 《캣츠》, 《스타라이트 익스프레스》, 《오페라의 유령》 등을 만들었다. 캣츠의 〈메모리〉Memory, 에비타의 〈돈 크라이 포 미 아르헨티나〉Don't Cry For Me Argentina, 〈오페라의 유령〉The Phantom Of The Opera 같은 곡들은 음악 차트 상위권에 올랐고 오래도록 사랑받았다. 1992년 기사 작위를 받고, 1997년 남작Baron에 봉해졌다. 토니상 최우수작품상 3회 수상 외 수없이 많은 상을 받았다.

"이 독배를 거두어주소서. … 왜! 제가 왜 죽어야 합니까?"

— 〈겟세마네〉Gethsemane 중에서

영화 〈지저스 크라이스트 슈퍼스타〉 포스터

년간 약 4조 원이 넘는 부가가치를 런던 시에 안겨주고 있는 것으로 추산된다.[79]

《헤어》와 더불어, 이 무렵 《그리스》Grease(1971)[80]도 무대에 올랐고, 〈지저스 크라이스트 슈퍼스타〉는 영화(1973)로 제작된다. 내가 중학교 때 가장 좋아했던 보컬이 딥 퍼플Deep Purple의 이언 길런Ian Gillan(1945~)이다. 샤우트Shout 창법[81]의 끝을 보여주는 사람인데, 그가 이 영화에 주인공으로 나온다. 무조건 봐야 했다. 한데 어디서도 볼 수가 없었다. 1970년대를 살아가던 한국의 십 대 청소년에게는 불가능한 일이었다. 『월간 팝송』에서 기사만 읽고는 '이거 어디서 봐야 하나' 하고 애만 태웠다. 그로부터 딱 12년 뒤에 봤다. 이걸 보려고 1980년대 초에 VTR를 샀다. 그런데 테이프 구하기가 또 하늘에 별 따기였다. 테이프 구하는 데 또 한 2년 걸렸다. 그 테이프가 지금은 어디로 갔는지 모르겠다. 아무튼 이 뮤지컬영화 안에 명곡이 많다. 특히 극 중 막달라 마리아가 부른 〈아이 돈 노 하우 투 러브 힘〉I don't know how to love him은 「빌보드 차트」에서 1위를 했다. 그뿐 아니라 유다와 지저스가 부른 노래들 역시 지금 들어도 굉장하다.

블록버스터 뮤지컬 《캣츠》

앤드루 로이드 웨버의 《지저스 크라이스트 슈퍼스타》는 당대 현실을 사로잡는 풍조를 꿰뚫어보고는 록을 가장 고급스럽게 담아낸 뮤지컬이다. 생각해보면 그는 배짱이 참 좋은 사람이었다. 작품을 발표하면서 록뮤지컬이라고 이름 붙이지 않고 '록오페라'라고 칭했다. 이제 뮤지컬은 일회성 소비재가 아닌 특정 시대의 격조 있는 소비상품, 고급

[79] 우리나라도 2009년에 당시 인천시장이 영종도를 아시아 뮤지컬의 메카로 만들겠다고 공언한 바 있다. 이름하여 '영종브로드웨이'이다. 당초 영종하늘도시 내의 58만 제곱킬러미터 부지에 뉴욕 브로드웨이처럼 뮤지컬 전용극장과 공연예술 테마파크 등을 갖춘 단지로 조성할 계획이었다는데, 특수목적법인이 설립되지 못해 결국 무산됐다고 한다.

[80] 1950년 말 미국의 한 고등학교가 배경이다. 껄렁한 바람둥이 남학생 대니와 조신한 여학생 샌디 사이의 연애담을 경쾌하게 그렸다. 여기서 '그리스'는 당시 헤어스타일링에 쓰던 오일 명칭이다. 1978년 존 트라볼타와 올리비아 뉴튼존 주연의 동명 영화로 만들어져 역대 최고의 흥행 수익을 기록했다.

[81] 배와 목에서 내는 소리인 흉성에 두성을 가미해 고음을 처리하는, 록이나 헤비메탈의 전형이 된 창법이다. 27세에 요절한 여성 싱어 재니스 조플린과 1960~1970년대를 풍미한 레드 제플린의 보컬리스트 로버트 플랜트Robert Plant(1948~)가 대중적으로 인기를 얻으며 확산되었다.

상품이 되었다. 소비자의 주머니에서 가장 비싼 값을 지불하게 만드는 전략도 나왔다.

"베를린필이 30만 원을 받아? 그럼 나도 30만 원 받을 거야!"

결과적으로는 수익을 극대화하는 단초를 마련했다는 점에서 앤드루 로이드 웨버는 뮤지컬사史의 귀재다. 그런 그가 1970년대 말에는 T. S. 엘리엇Thomas Stearns Eliot(1888~1965)의 〈지혜로운 고양이가 되기 위한 지침서〉Old Possum's Book of Practical Cat라는 시에 꽂힌다. 그러더니 이 시를 가지고 뮤지컬을 만들었다. 고급상품으로 만들어 팔려고 작정을 했다. 그런데 잘 풀리지 않았다. 원작이 소설이나 희곡이나 영화라면 어떻게 해보겠는데 원작이 시였던 탓에 어려움이 있었다. 그래서 몇 년을 까먹고 있던 웨버가 SOS를 치는데, 그때 문제를 해결해준 사람이 캐머런 매킨토시Cameron Anthony Mackintosh(1946~)[82]다. 웨스트엔드 신화 시대를 열게 되는 제작 프로듀서다. 그가 앤드루 로이드 웨버와 손을 잡고 엘리엇의 시를 가지고 만든 《캣츠》Cats를 1981년 무대에 올렸는데, 초연 반응은 썩 좋지 못했다. 하지만 이 작품은 이른바 월드 와이드 히트작 시대를, 블록버스터를 넘어선 블록버스터의 시대를 만드는 첫 번째 작품이 된다. 에피소드가 하나 있다. 이 작품의 첫 번째 연출자는 베테랑 연출자 트레버 넌Trevor Nunn(1940~)이었다. 마지막 리허설을 하는데, 지금은 《캣츠》의 전부라고도 말할 수 있는 히트곡 〈메모리〉Memory가 그때까지만 해도 나오지 않은 상태였다. 분위기도 안 좋고 평도 안 좋을 것 같았다. 솔직히 말하자면, 나는 《캣츠》는 별로라고 생각한다. 〈메모리〉 말고는 음악적으로는 들을 게 별로 없다. 분장이라든지 무대장치에서 탁월함이 있긴 하다. 초연 무대는 부채꼴이었는데, 중앙에 움직이는 무대가 있고 객석이 그 무대 주위에 빙 둘러 있

[82] 런던 엔필드에서 태어나 여덟 살 때 처음 본 뮤지컬에 반해 극장 제작자가 되기로 마음먹었다. 십대 후반 무대 청소 등 허드렛일부터 시작해 점차 공연계에 발을 들였다. 20세 때 뮤지컬 제작을 시작했고, 1970년대에 《사이드 바이 사이드 바이 손드하임》Side by Side by Sondheim, 《마이 페어 레이디》 My Fair Lady, 《톰 플레리》Tom Foolery 등을 제작했다. 뮤지컬 빅4를 연이어 성공시키며 1980년대를 화려하게 장식해 전 세계에서 가장 영향력 있는 뮤지컬 제작자가 됐다. 1990년대에는 《폴리스》, 《오클라호마!》, 《회전목마》, 《모비딕》, 《마르탱 게르》를 제작했다. 1996년 기사 작위를 받았다.

Cats
Andrew Lloyd Webber, Polydor, 1981.

는 구조였다. 관객의 몰입도를 극대화시키기 위해 선택한 방식이었다. 주최측은 티켓에다 이렇게 쾅 박아놨다.

"객석이 회전하오니 늦게 입장하시면 공연을 볼 수 없습니다."

1분만 늦어도 입장 불가! 이렇듯 온갖 허세를 다 부렸는데, 정작 최종 리허설 때 자기들끼리 봐도 재미가 너무 없는 거다. 뭔가 하나 훅 가게 만드는 게 있어야 하는데 대충 끝나버리는 느낌이다. 그러자 연출자가 작곡가에게 무엇인가를 요구했고 그 요구에 맞춰 사흘 만에 써 갖고 온 게〈메모리〉였다. 그 곡을 리허설에서 처음 발표할 때 연출자가 그랬다.

"여러분은 뮤지컬의 미래와 영원히 함께할 노래를, 지금 세계 최초로 들은 겁니다."

《레미제라블》, 프랑스 뮤지컬의 재림

《캣츠》는 기적적으로 성공한다. 이로써 1980년대 '빅4 뮤지컬' 신화가 쓰이기 시작한다.《캣츠》,《레미제라블》,《팬텀 오브 오페라》,《미스 사이공》Miss Saigon(1989). 신기하게도 이 네 작품 모두 캐머런 매킨토시가 제작을 맡았다. 두 작품은 로이드 웨버와 했고 두 작품은 프랑스인인 클로드미셸 쇤베르크와 했다. 그런데 프랑스인 쇤베르크와 함께한 작업《레미제라블》과 관련해서는 재미난 이야기가 있다.

혁혁한 오페라 코미크와 오페레타의 전통에도 불구하고 프랑스 뮤지컬은 20세기에는 거의 문을 닫은 상황이었다. 제2차 세계대전 이후 시장 자체가 아예 없어져버렸다. 그래서 프랑스에서 뮤지컬을 하고 싶었던 사람들은 미칠 노릇이었다. 작사가 알랭 부브릴Alain Boublil(1941~)[83]과 클로드미셸 쇤베르크는 1960년대 말부터《레미제

[83] 프랑스의 뮤지컬 작사가. 튀니지 출생.《레미제라블》,《미스 사이공》의 작사와 극본을 맡았다.《마르탱 게르》,《더 피레이트 퀸》The Pirate Queen 등의 작품도 클로드미셸 쇤베르크와 함께 작업했다.

라블》을 가지고 뭔가 해보려고 애를 쓰고 있었다. 둘 다 프랑스인이다. 미국 스타일은 안 되는 사람들이다. 그래서 자기네 고전을 가지고 하려고 몹시 노력했지만 워낙 방대한 이야기라 한정된 무대에 올리기가 쉽지 않았다. 일단 몸을 푸는 차원에서 비슷한 거 하나 해보자 해서 1973년《프렌치 레벌루션》La Révolution Française이라는 걸 만들었다. 제목에 아예 1789년 느낌을 물씬 풍겨준 것이다. 하지만 무대에 올린 것은 아니고 두 장짜리 LP로 발매했는데 10만 장이 팔렸다. 프랑스에는 시장이 없으니까 마치 대중음악처럼 앨범을 먼저 발표해 대중에게 말을 걸어놓은 다음 나중에 무대에 올리는 방식으로 어느 정도 성공을 거두었다. 이 사례가 프랑스에서는 일종의 룰이 되어 이후 작품들은 계속 이런 식으로 만들어지게 된다.《노트르담 드 파리》Notre-Dame de Paris(1998)도 앨범으로 먼저 발표했다. 앨범 만드는 데는 돈이 별로 안 들지만 무대에 올리려면 돈이 너무 많이 드니까 일단 곡을 알리고 지명도를 높인 뒤 본격적인 작품 제작에 들어가는 방법을 쓴 것이다.

이 룰을 처음 만든 이들이 알랭 부브릴과 클로드미셸 쇤베르크인데, 그렇게 해보니까 어느덧 자신감이 붙어서 마침내 프랑스어로 된 뮤지컬 대본《레미제라블》을 완성해냈다. 한데 러닝타임은 다섯 시간에 육박하고 너무 많은 사람이 등장하는 등 도저히 현실화하기 어려운 프로젝트로 보였다. 책상서랍에서 썩다 끝날 뻔했던 찰나, 알랭 부브릴이 캐머런 매킨토시의 작은 동화 뮤지컬 프로젝트를 위촉받아 그 작업을 하러 런던에 갔다. 그 작업은 무사히 마무리되었고, 그 시점에서 부브릴이 매킨토시에게 "사실 내가 이런 걸 하고 있는데 답이 안 나오네" 하며 대본을 슬쩍 보여줬다. 매킨토시가 보니까 무대에 올리기에는 무리였다. 너무 장황하고 말이 많고 등장인물도 많고. 무려 3년에 걸쳐 다시 쓴다. 쳐낼 거 쳐내고 핵심 사건 중심으로 다시 만들었다. 프로듀서란 게 이래서 훌륭한 거다. 당연히 프랑스어판이 영어판으로 바뀌었다. 어렵사리 무대에 오른《레미제라블》은 빅4의 일원이면서 사실상 지금까지의 세계 뮤지컬 역사에서 금자탑이 되었다.

가장 위대한 뮤지컬 제작자

사람들은 오페라 같은 작품을 통해, 특히 베르디나 바그너 같은 '오페

라의 왕'들이 활동한 19세기 무대극을 통해 인간의 총체적 역사 혹은 인간이 지닌 신화적 아이템과 주제들이 무대에서 만들어진 것을 본 적이 있다. 하지만 뮤지컬을 통해 역사와 인간을 통합적으로 꿰뚫는 거대서사를 만나본 적은 한번도 없었다. 한데 이것을 가장 결정적으로, 최고 수준으로, 완벽한 송스루Song Through 방식으로, 단 하나의 대사도 허용하지 않으면서 제대로 만들어낸 첫 번째 작품이《레미제라블》이다. 또한 이것은 작곡가 쇤베르크의 재능을 넘어서서, 뮤지컬 역사상 가장 위대한 제작자로 남게 될 캐머런 매킨토시의 프로듀서 역할과 기능이 어디까지인가를 보여준 가장 처절한 실례가 될 것이다. 어떤 기자가 물었다. "당신이 작품을 선택하고 결정하는 기준은 무엇인가?" 캐머런 매킨토시의 대답은 딱 한마디였다. "난 내가 간절히 보고 싶은 작품만 만든다. 그것뿐이다."

《레미제라블》로 재미를 본 뒤 다시 쇤베르크와《미스 사이공》을 한다고 했을 때 비난이 많았다. 작품이 만들어진 뒤에도 여전히 많은 말을 지금까지 남기고 있다.《미스 사이공》[84]은 빅4 중에서 특히 브로드웨이에서 가장 성공한 작품이다. 그럼에도 불구하고 사실 빅4 중에서도 내러티브와 완성도가 가장 떨어지는 작품이 아닐까 싶다. 캐릭터 면에서도 여자 주인공 설정이 인종차별적 요소를 가지고 있고 서구 우월주의적이라는 비판을 받는다. 무엇보다 내러티브 자체가 오페라《나비부인》[85]을 교묘하고 치사한 방식으로 가져왔다는 점에서 창의성이 더욱더 의심스러운데, 물론 오페레타 시절에는 기존의 오페라를 가져다가 패러디하고 웃기고 조롱도 했다. 하지만 이건 그런 오프브로드웨이 작품이 아니다. 그토록 거대한 규모로 치밀한 기획에 따라 만들어지는 브로드웨이의 작품이라면 앞으로 전진해가고 트렌드를 이끌어나가는 모습을 보여줄 의무가 있다. 조용필이 지질한 펑크음악을 하면 안 되는 거다. 그건 반칙이다.

[84] http://www.youtube.com/watch?v=4n602n7lnhs에서〈아이 스틸 빌리브〉를 감상할 수 있다.

[85] 1904년에 초연한 푸치니Giacomo Puccini(1858~1924)의 오페라. 일본의 기녀妓女 나비부인이 미국의 해군 장교 핑커턴에게 버림받아 스스로 목숨을 끊는 비극적인 이야기를 그렸다. http://www.youtube.com/watch?v=mMHVncVMEzU에서 일부를 감상할 수 있다.

《미스 사이공》은 1989년 런던 웨스트엔드에서 역사적인 초연 무대를 가졌다. 5년여의 준비 끝에 무대에 올렸음에도 백인우월주의, 아시아계 여성에 대한 성적 비하, 미국의 베트남전쟁 참전 미화 등 많은 논란을 불러일으켰다. 여전히 같은 문제를 안고 있는 작품이지만, 전 세계에서 호응을 얻으며 세계 4대 뮤지컬의 자리를 굳게 지키고 있다.

《미스 사이공》 포스터

《미스 사이공》은 여러 아쉬움을 남겼지만, 과연 캐머런 매킨토시라는 천재적인 프로듀서가 그런 약점이나 비난 혹은 비판을 예상하지 못했을까? 그는 이 모든 반감을 한 방에 날려버리는 반격의 카드를 개막하자마자 선보인다. 막이 열리자 무대 위로 헬리콥터가 뜬다. 이건 1989년작이다. 이 무렵 우리나라 사람들도 해외여행을 많이 갔다. 그래서 1990년대 초 브로드웨이에 가서 이 뮤지컬을 직접 보고 온 사람도 적지 않았다. 물론 미국에 가본 적 없는 나는 못 봤지만. 직접 보고 온 후배에게 물었다. "어떻더냐?" "딴 건 아무것도 기억 안 나고 형, 극장에 헬리콥터가 떠. 그럼 끝난 거지, 뭐." 현재 버전에서는 헬리콥터 뜨는 장면이 없다. 돈이 하도 많이 들어 그냥 화면으로 처리한다. 그런데 본디 초연부터 개작 전까지는 무대에서 진짜 헬리콥터가 떴다. 그걸 직접 본 사람들 얘기를 들으면 그 장면 하나만 보고 나와도 돈이 안 아깝다고 한다. 한 명이 아니라 그걸 보고 온 사람 열이면 열 모두 같은 대답을 했다. 캐머런 매킨토시는 《미스 사이공》을 통해 블록버스터 뮤지컬의 마지막 요건이 무엇인지를 보여준 셈이다.

내러티브, 주제곡, 스펙터클

이제 우리는 과연 21세기의 뮤지컬은 어떠해야 하는지를 다시 한번 정의해봐야 하며 앞으로 나아갈 길에 대해서도 질문을 던져볼 필요가 있다. 뮤지컬은 이미 거대한 빅 비즈니스가 됐다. 1년에 네 편씩 써대던 오펜바흐 시대가 아니고 한 편의 뮤지컬을 최소한 4년, 5년, 7년 준비하는데 준비 기간부터 많은 비용이 들어간다. 메인스트림 뮤지컬이 이 가혹한 시장에서 살아남을 수 있는 길은 세 가지다.

첫째는 내러티브다. 내러티브가 좋다고 성공하진 않지만 이게 나쁘면 아무것도 안 된다. 아무리 노래가 좋고 어쩌고 해도, 말도 안 되는 이야기를 하면 소용이 없다. 어처구니없고 말이 안 되는 이야기를 가지고는 당대 최고의 스타가 무대 위에 나와도 실패하게 돼 있다. 그래서 1980년 당시 최고 인기를 누리던 올리비아 뉴튼존이 출연했는데도 불구하고 뮤지컬 영화 〈재너두〉Xanadu(1980)는 폭삭 망했다(반면 역시나 올리비아 뉴튼존이 주연한 1978년작 〈그리스〉는 대성공이었고, 심지어 〈재너두〉는 영화는 망했지만 사운드트랙은 더블 플래티넘을

기록하기까지 했다). 일단 무대극인 한 시나리오가 나름의 주제의식을 갖추어야 하고, 플롯의 진행 과정이 극적 재미를 자아내는 최소한의 정통극 요소를 갖춰야 한다. 물론 너무 첨예한 인간의 심리 어쩌고까지는 안 해도 된다. 뮤지컬로 그 세계를 구현하기란 어차피 불가능하니까.

둘째, 네 마디의 메인 테마가 관객 머릿속에 남게 만들어야 한다. 뮤지컬을 보고 나올 때 따라라라라 하는 멜로디가 남는다면 그건 대성공이다. 문제는 열 편 중 아홉 편이 그 멜로디를 못 남긴다는 점이다. 《레미제라블》의 〈두 유 히어 더 피플 싱?〉Do you hear the people sing? 같은 걸 생각해보자. 교묘하게 꼭 두 번 부르게 만들어놨다. 언제나 주제곡은 1막 끝날 때 쉬기 전에 나오고 2막에서 결정적 순간에, 그리고 클라이맥스에 또 나오게 돼 있다. 처음 듣는 사람도 기억을 하라고 그러는 거다. 그런데도 우리는 기억을 못한다. 왜? 재미가 없으니까. 그런데 《캣츠》의 〈메모리〉 같은 건 한번만 들어도 그 순간 머리에 박힌다. 그러면 게임은 이미 끝난 것이다.

그리고 마지막 셋째는 스펙터클이다. 오프브로드웨이가 아닌 한 스펙터클은 매우 중요한 요소다. 그런데 스펙터클에는 또 두 가지가 있다. 인간이 하는 스펙터클과 메커니즘이 하는 스펙터클. 인간이 하는 스펙터클은 군무 같은 거다. 일례로 《레미제라블》에는 메커니즘이 하는 스펙터클은 없는데 바리케이트 신이 스펙터클하게 연출된다. 이처럼 군무 혹은 군중에 의한 시각적 압도성을 선사할 수 있을 테고, 이른바 테크놀로지에 의한 스펙터클도 있다. 테크놀로지 스펙터클의 끝을 《미스 사이공》에서 보여준 것이다. 《미스 사이공》의 테크놀로지 스펙터클에 충격받은 마이클 잭슨이 나중에 월드투어를 하면서 무대 뒤에서 탱크를 몰고 나왔다. 〈힐 더 월드〉Heal the World를 부를 때였다.

한국 뮤지컬의 시원始原, 일본 신파극 모방에서 창작악극으로

한국은 지금 세계에서 주목하는 미래의 뮤지컬 시장으로 급부상하고 있다. 한데 불행하게도 아직은 수입 뮤지컬이나 라이선스 뮤지컬 비율이 압도적이다. 우리의 독자적 창작 뮤지컬은 채 뿌리내리지 못하고 있다. 물론 '뮤지컬 한류'라고 하면서 케이팝 스타를 동원한 한국 뮤지

컬이 동북아시아와 동남아시아에 수출되고 있지만 작품 자체의 설득력과 완성도로 관객을 모으고 있는 것 같진 않다.

그런데 우리나라는 역사적으로는 결코 뮤지컬에 허약한 체질이 아니다. 비록 단절되기는 했어도, 우리의 창작 뮤지컬 역사는 결코 만만치 않은 수준이다. 그 역사는 이미 1941년에 시작됐다. 다만, 그 이전에 일제 치하에서 불행한 역사를 겪어야 했다. 1910년대 후반부터 1920년대 초반까지는 일본에서 수입한 무대극에서 뮤지컬의 역사가 시작되었으니까. 지금 우리가 라이선스 뮤지컬 수입하듯이 일본에서 수입한 무대극의 정체가 무엇이었나? 바로 신파극新派劇이다.

신파新派하면 지금은 눈물을 질질 짠다는 뜻으로 통용되지만 본래는 뉴웨이브new wave, 즉 새 물결이라는 뜻이다. 한데 이때의 뉴웨이브, 당시로는 수입 신상품이었던 일본의 무대극과 음악극이 전부 다 남녀 간의 천편일률적인 사랑과 배신의 드라마이다 보니 그런 통속적인 걸 보고 신파적이라고 해서 신파라고 알려진 것이다. 이전까지는 한 번도 듣도 보도 못한 이수일과 심순애 이야기 같은 건 사실 우리 것이 아니다. 원래는《곤지키야사》金色夜叉라고 하는 일본 신파극이다. 그걸 번안해서 만든 게 우리가 아는 이수일과 심순애 이야기로, '장한몽'長恨夢이라는 제목으로 한국에서 공연됐다. 이건 그냥 연극인데 주제가가 있었다. 연기를 하다 노래를 부르는 게 아니라 1막이 끝나면 가수가 나와서 주인공의 주제가를 불렀다. 정확한 의미의 뮤지컬은 아니었고 일종의 보드빌이라든지 버라이어티쇼 형식이었다. 연극은 진행되지만 사이사이에 노래를 부른다든지, 웃기는 스토리 같으면 만담가가 나와서 한 번 웃겨주고, "자, 다음 김말뚱이 어떻게 됐는지 볼까요?" 하고는 연극이 다시 시작되었다. 이때부터 이미 뮤지컬의 초창기 형태인 버라이어티쇼 스타일이 일본의 신파극에 의해 수입된 것이다.

이걸 바탕으로 해서 1930년대가 되면 많은 악극단이 생겨난다. 왜? 당시 한국의 음반시장, 트로트시장이 만들어지면서 컬럼비아 레코드, 오케Okeh 레코드, 빅타 레코드 등이 조선악극단이다, 컬럼비아악극단이다 해서 무대공연을 맡을 라이브 전문팀을 만드는데, 가수들이 지금처럼 콘서트만 하는 게 아니라 드라마를 만들어서 했다. 소속 가수들이 많으니까 그냥 노래만 부르기보다는 극처럼 만들어서 파는 게

훨씬 수익을 낼 것으로 기대되었기 때문에, 일종의 초보적 악극의 시대가 1930년대에 열렸고, 이걸 바탕으로 드디어 본격적인 한국 창작 뮤지컬이 1941년에 발표된다.

한국 뮤지컬의 뿌리, 작곡가 안기영

1장에서 다룬 조선음악가동맹의 위대한 작곡가 안기영이 드디어 한국 최초의 창작 뮤지컬을 쓴다. 이게 바로 1941년 라미라가극단을 통해 발표된 《견우직녀》다. 그해에 《콩쥐팥쥐》를 공연한 뒤, 나중에 《견우직녀》 속편을 《은하수》라는 제목으로, 앞서 1장에서 언급했듯 '천상편' 격으로 올려 대박을 터뜨린다. 편곡 악보는 없지만 그 메인 악보는 지금까지 남아 있다. 이 라미라가극단은 이내 해산하고 뒤를 이어 최대의 한국 뮤지컬 단체로 떠오르는 게 반도가극단이다. 이 가극단의 극단장이 박구라는 분인데, 이분의 막내아들이 알고 보니 내가 오랫동안 알고 지낸 형이었다. 한데 자기 아버지가 얼마나 대단한 사람인지 모르고 있었다.

"형네 아버지 역사적인 사람이야."
"그러냐? 우리 집에 이상한 옛날 악보 같은 게 있긴 했지……."

한번 보여달라 해서 봤더니, 한국에 단 한 부밖에 남지 않은 《견우직녀》, 《은하수》, 《심청전》의 오리지널 대본과 악보였다. 대본은 이미 서항석이라는 대본작가가 책으로 엮어 남아 전하는 게 있었다. 비록 절판된 상태였지만 그것은 입수돼 있었다. 하지만 악보는 처음이었다. 그런데 악보를 보면서 깜짝 놀랐다. 진짜 무식한 악보였다. 보통 뮤지컬을 쓰면 여기서 썼던 거 살짝 바꿔서 저기서 쓰는데 이 사람은 처음부터 마지막까지 다 신곡이었다. 한 편에 쓰인 곡이 사십 몇 곡이고 거기에 연출과 디렉션direction이 적혀 있는데 단순히 무대에서 연기하고 노래 부르는 게 아니고 한국 전통가락에 맞춘 춤까지 완벽하게 어우러진 무대였다. 그러니까 굉장한 블록버스터 작품으로 만들어졌던 것이다. 무대장치나 디렉션을 보니 우리가 막연히 생각하듯이 그냥 옛날 한복 입고 아저씨 아줌마들이 몇 명 모여서 하는 그런 수준이 아니

었다. 대규모 공연이면서도 한국적 감수성에 맞춰 매우 창조적인 선율로 채워진 예술적으로도 완성도 높은 작품들이었다.[86]

북한의 피바다가극단, 남한의 예그린

하지만 이 모든 창조적 시도는 분단과 함께 날아간다. 올라가고 내려가고 다 찢어지고 아수라장이 되면서, 해방 이후부터 1960년대까지 무대공연은 그 기반이 다 무너질 수밖에 없었다. 뮤지컬이 다시 시작된 건 전쟁 후 15년 정도의 공백기를 지나 박정희가 집권한 제3공화국 때부터인데, 놀랍게도 1961년 군사쿠데타 직후 중앙정보부장 자리에 있던 김종필金鍾泌(1926~)이 그 주역이다.

김종필은 좀 재미있는 사람이다. 군인이지만 사범대학 출신다운 인문학적 감각이 있는 사람이랄까. 정치적 이력이나 노선은 마음에 안 들지만, 그것을 빼놓고 생각하면 나름대로 매력이 있는 사람이다. 이를테면 자민련 말기 대통령 선거에 출사표를 던지며 밝힌 슬로건이 자못 문학적이었다. "마지막으로 서산하늘을 붉게 물들이고 싶다." 물론 비명도 못 지르고 갔지만.

김종필은 쿠데타 당시의 청년장교들 중 문화적 부문에서는 선진적 시각을 가진 유일한 사람이었다. 그런 점에서 단순한 군인은 아니었다. 1960년대에 쿠데타 정부는 돈이 없었다. 김종필은 기업들을 협박하다시피 해서 후원을 받아 '예그린'이라는 창작 뮤지컬 단체를 국가 주도로 만들었다. 당시 박정희 정부의 국책과제는 우리보다 잘사는, 사회 모든 부문에서 압도적으로 앞서갔던 북한에 대한 열등감에서 벗어나는 것, 적어도 북한을 따라잡음으로써 자신들의 쿠데타를 정당화하는 것이었다. 당시 박정희 정부가 북한에 얼마나 열등감을 가졌었는지는 이 한 가지 예로도 설명이 된다. 월드컵 개최 이래로 유럽과 남미를 제외하고 제일 먼저 월드컵 본선에서 조별 예선을 통과하고 8강에 간 첫 번째 나라가 북한이다. 1966년 런던 월드컵 때의 일이다. 4강

[86] 당시 피아노로 연주한 중요한 몇 곡을 카피해놨는데, 이게 아직 연주나 녹음으로 혹은 무대에서 재연되지는 않았다. 우리나라 뮤지컬이 자기 뿌리 찾기에 더 깊은 수준으로 나아가게 되면 아마도 미디어나 무대를 통해 보게 될 것이라고 생각한다.

도 갈 뻔했다. 준준결승에서 포르투갈하고 3-0으로 이기다가 3-5로 역전돼서 아쉽게 탈락하는데 그때 자료화면을 흑백으로 본 적이 있다.

당시 영국 노동당, 즉 노동계급 좌파들은 북한 국가대표팀의 팬이 되었다. 8강전 경기장에 관객이 꽉 차 있었는데, 북한 사람들이 거기까지 응원을 갔을 리는 만무하니 다 영국인이었을 거다. 그런데 그 관객들이 일방적으로 북한을 응원했다. 일단 축구가 매력적인 덕분이기도 하지만, 북한 사회주의에 대한 어떤 지지를 경기장에서 보여준 것이라고 나는 본다. 한편, 한국은 어땠을까? 그때의 북한이 너무 강팀이라 예선에서 붙어서 처절하게 질까 봐 1966년에는 아예 출전조차 안 했다. 그 정도로 열등감에 빠져 있었다. 당시 북한 축구의 핵심은 김일성 직계 라인으로 이후 '4·25 체육단'이 되는 '2·8 체육선수단'이었다. 인민무력부 소속으로 사설 국가대표 상비군을 만들어 환상적인 국가대표팀을 만들었다. 박정희도 그걸 흉내 내서 1966년 이후 기존 팀에서 가장 잘하는 선수만 차출해 월급을 두세 배로 주면서 따로 팀을 꾸려 이른바 '사설 국가대표 상비군'을 만들다. 그 팀의 이름이 '양지' 陽地였다. 중앙정보부(1961~1980)에서 안기부(1980~1998) 시절까지 썼던 그 슬로건, "음지陰地에서 일하며 양지陽地를 지향한다"에서 따온 게 분명하다. 그 '양지'를 한국 국가대표팀 이름에다 붙였다. 양지축구단은 정확히 말하자면 중앙정보부 팀이다. 지금 한국 팀은 본선 진출을 너무도 당연시하고 8강 정도로는 별 감흥도 없을 정도로 배가 부른 상태지만, 불과 얼마 전까지만 해도 저런 지경이었다.

이렇듯 남한의 열등감을 자극하던 북한이 1960년대에 문화적으로 세계에 큰소리 칠 정도로 자랑하는 콘텐츠가 있었다. 이른바 5대 혁명가극이다. 평양의 피바다가극단이 당시 전 유럽 순회공연을 하면서 유럽 비평가들의 넋을 빼났다. 왜 그들이 넋이 나갔던 걸까? 세계 뮤지컬 역사를 통틀어 처음 보는 해괴한 작품을 봤던 것이다. 이른바 하이퍼리얼리즘hyper-realism[87]이라는 것.

만주와 백두산에서 무장항일투쟁을 하는 내용인데, 예컨대 전투

[87] 극사실주의. 1960년대 후반 미국에서 시작된 예술 경향. 주관을 배제하고 중립적 입장에서 사진처럼 극명한 화면이나 작품을 구성한다. 사진보다 더 사실적인 화면이 구성되기도 한다. '사실적인' 그림이나 작품이 목적이지만 작가가 선택한 순간이 작품화되는 것이므로 결국 작가의 의도가 반영된 현실이다.

신이라 치면 무대에 한 500명 나와서 진짜로 전쟁을 하는 게 보통이다. 폭포가 배경이면 실제로 무대에 폭포를 만들어 물이 떨어지게 했다. "얼마든지 돈 대줄 테니 다 만들어!" 완전 루이 14세 시절의 그랑 오페라 수준으로 대규모 공연단을 만들어 유럽 투어를 한 것이다. 당시 우리 정부 입장에서는 자극을 받지 않을 수 없었다. '우리가 저 정도로는 못하더라도 적어도 저기 대응하는 대한민국 국가대표 가극단은 있어야겠다' 생각해서 작심하고 만든 게 바로 '예그린'이다. 예그린의 첫 번째 작품인 《살짜기 옵서예》가 1966년에 발표되는데, 나는 아직도 우리나라 창작 뮤지컬 중에 이 작품을 넘어서는 작품은 안 나왔다고 본다. 그런 현실이 너무도 가슴 아프다.[88]

최창권의 미리내와 한국 뮤지컬의 붕괴

최창권崔昌權(1934~2008)이라는 굉장히 뛰어난 뮤지컬 감독이 작곡을 하고 소설가 김영수金永壽(1911~1977)가 대본을 쓰고 평론가 박용구 선생이 가사를 맡았는데, 당시의 드림팀이었다. 한국에서 동원할 수 있는 대표선수는 다 불러가지고 만든 게 예그린이다. 초연 때 주인공은 패티김(1938~)이었다. 진짜 죽여주게 불렀다. 그러나 예그린은 오래가지 못한다. 김종필이 쫓겨나면 해산했다가 그가 복귀하면 재건되는 식이었다. 1973년까지 여섯 차례의 해체와 재창단을 반복했다. 그런 식으로는 국가가 주도하는 예술집단이 오래갈 수 없다. 주도적인 인물이자 작곡가인 최창권은 그런 상황을 도저히 견딜 수 없어서 예그린이 붕괴한 뒤 1970년대에 독자적으로 '미리내'라는 뮤지컬센터를 만들어 한국 창작 뮤지컬을 이어가고자 노력한다. 《살짜기 옵서예》를 개작했고, 그 이외에도 수많은 작품을 공연하며 1970년대 화폐가치로 무려 1억 8,000만 원가량을 들여 전국 순회공연을 했는데 연일 매진이었다. 하지만 미리내는 결국 도산한다. 제작비가 너무 많이 든 탓이었다. 아무리 매진이 되어도 메울 수가 없었다. 뮤지컬을 관 주도로 하다가 시장 주도로 했을 때 프로덕션 마인드가 전혀 없는 사람들이 예술가적 욕망

[88] 2013년 예술의전당에서 이 공연을 다시 했는데 수준이 몹시 낮았다. 이 작품은 요즘도 자주 공연하니 기회가 된다면 독자들도 한번 보시기를 권한다.

예그린의 《살짜기 옵서예》 공연 장면 피바다가극단의 《꽃파는 처녀》 공연 장면

으로만 제작하다 보니 온갖 돈을 많이 썼다. 폼 나는 무대 만들겠다면서 있는 돈 다 투입하고⋯⋯.

결국 극단이 망하면서 미리내 뮤지컬센터도 공중분해가 된다. 이후로 오랫동안 한국 창작 뮤지컬은 암흑기였다. 그러다 새로운 전기轉機를 가져온 것이 1990년대의 《명성황후》다(난 이 작품을 보다가 화가 나서 나왔다. 어떻게 민비 따위가 '국모'가 될 수 있단 말인가).[89] 1990년대 신흥 한국의 강남 부르주아가 이 작품에 절대적 지지를 보여줌으로써 처음으로 대극장 한국 창작 뮤지컬이 재생산될 만한 혹은 프로덕션을 유지해나갈 수 있는 최초의 전기를 마련했고, 2001년 《팬텀 오브 오페라》가 처음 수입돼 그야말로 대폭발을 하면서 한국에서 메이저 뮤지컬 시장이 본격적으로 열려 오늘날에 이르게 됐다.

한국 뮤지컬의 마지막 퍼즐, 작가와 작곡가

그렇다면 한국의 뮤지컬계에 지금 주어진 과제는 무엇인가. 그간 수많은 라이선스 뮤지컬을 통해 짧은 기간 내에 훌륭한 퍼포머들을 많이 배출했다. 아무리 대본을 잘 써도 그걸 연기하고 노래 부르고 할 수 있는 무대 퍼포머들이 없으면 뮤지컬은 존재 의미가 없다. 놀랍게도 우리 민족은 그 어려운 일을 또 아무렇지 않게 확, 다이내믹하게 해내버렸다. 이렇게 될 수 있었던 것은 희한하게도 한국의 엔터테인먼트 비즈니스 자체가 2000년대 와서 멀티 아티스트 모델로 급전환을 한 덕분이다. 이제 연기면 연기, 노래면 노래만 해가지고는 먹고살 수가 없는 세상이 되었다. 여기 붙였다가 떼서 또 저기 붙일 수 있는 멀티 유닛unit을 만들어야 수익을 챙긴다. 따라서 첫 데뷔를 뮤지컬로 하는 것이 너무나도 현실적인 상황이 되어버렸다. 뮤지컬을 하려면 연기도 해야 하고 춤도 춰야 하고 미모도 갖춰야 되고 몸도 만들어야 되고 하니까. 돈을 주고라도 할 판인데, 비록 작은 돈이지만 돈을 받으면서 하는 셈이다. 그래서 사실 꽤 많은 한국의 아이돌 스타들의 배출 통로로서 뮤지컬이 활용되고 있다.

[89] 『전복과 반전의 순간』 1권 4장 「두 개의 음모」 참조.

영화계에서도 예전에는 신인 캐스팅을 할 때 연극을 보러 갔다. 이젠 50대 이후 역할을 맡을 배우 캐스팅할 때나 연극을 보러 가지, 젊은 배우 캐스팅을 할 때는 뮤지컬을 보러 간다. 일단 가수로 데뷔한 스타들도 뮤지컬로 진출한다. 아이돌 스타들도 당연히 뮤지컬을 병행하는 것이 스타로서 자신의 영역을 확장하는 데 도움이 된다고 전략적으로 판단하고 있다. 뮤지컬 제작자도 이들이 개런티는 높지만 티켓 파워 역시 그만큼 확실하므로 선택하지 않을 수 없다.

이렇듯 좋은 조건을 우리는 10여 년 만에 재빨리 갖추어놨고, 마치 한국영화가 1990년대 후반 부흥기 때 그랬듯 해외 라이선스 뮤지컬 교류 경험을 통해 기술 및 무대 스태프 수준도 월등한 실력을 갖추게 되었다. 한데, 아직도 딱 하나가 없다. 크리에이터, 만들 사람이 없는 거다. 곡을 쓰고, 드라마를 만들고, 가사를 쓰고, 이건 그냥 히트곡 만드는 것과는 완전히 다른 게임이다. 뮤지컬을 제작하는 데 핵심이 되는 것은 크리에이터다. 뮤지컬은 언제나 작사가나 대본작가 이름이 작곡가 이름 옆에 딱 붙어서 간다. 해머스타인 앤 컨, 라이스 앤 웨버. 이렇게 대본작가와 작곡가 이름을 나란히 쓰는 구조다. 한국 뮤지컬계는 뮤지컬에서 가장 핵심적인 유닛인 그 퍼즐이 비어 있다.

인류 예술사의 가장 순조로운 혁명

1600년 오페라로 시작해 21세기 한국 뮤지컬까지 숨 가쁘게 달려왔다. 마지막으로 정리하자면 결국 뮤지컬은 17세기 지배계급의 가장 극점에 있던 문화인 오페라 안에서 오페라에 반동하는 동시에 오페라의 요소를 받아들이면서 또 그것을 극적으로 거부하면서 출현했다. 격동하는 17~19세기의 시대정신을 흡수하는 과정을 거치며 결국 오페라를 뛰어넘어 뮤지컬이라는 이름의 최후의 무대 콘텐츠가 만들어졌다.

하지만 가장 늦게 등장했음에도 뮤지컬은 현재 전 세계에서 가장 강력한 호소력을 갖는 장르 혹은 상품이 되었으며 이 생명력은 앞으로도 굉장히 오래 이어질 것 같다. 그렇게 예상되는 이유는 무엇인가? 비록 출발은 늦었으나 그 앞의 수많은 인류 예술사의 최선의 성과를 포섭하고 축적해온 결과물이기 때문이다. 그런 의미에서 뮤지컬이야말로 어쩌면 인류 예술사에 나타난 가장 순조로운 반전의 명예혁명 같은

것이 아닐까? 뮤지컬은 오페라를 학살하는 대신 조용히 유폐시켰고 오페라가 누려왔던 모든 것을 새 시대에 걸맞게 자신의 영역에 구축한 장르다.

깊은 터널의
한복판을

또 다른
전복과

대중문화는
지금

지나고 있다.

반전의 음악이
필요한 때다.